더 THE 개념
블랙라벨

BLACKLABEL

수학 Ⅱ

If you only do what you can do,

you'll never be more than you are now.

You don't even know who you are.

집필
방향

사고력을 키워주는
확장된 개념 수록

스스로 학습 가능한
자세한 설명

교육과정에서 다루는
모든 내용 수록

학습내용의
체계적 정리

시험에 대비 가능한
최신 기출문제 수록

**이 책을
펴내면서**

'어떻게 하면 수학을 잘 할 수 있을까?'
이 말은 초등학교 시절부터 지금까지 뇌리에 각인된 말 중에 하나로 지난 20여 년간 제자들에게 끊임없이 듣고 대답해야 했던 질문입니다.

문제를 많이 풀면 수학을 잘 하게 될까요? 수학을 단순히 문제 풀이로만 접근했다가는 사고력을 요하는 문제 앞에서 많은 좌절을 경험하게 됩니다. 개념을 탄탄하게 쌓지 않은 채 문제 풀이에만 집중한다면 작은 파도에도 쉽게 휩쓸리는 모래성을 쌓는 것과 같습니다.
수학은 '개념'에 기반을 둔 학문입니다. 따라서 수학을 잘 하기 위해서는 '개념'이 탄탄해야 합니다. 또한, 더 높은 수준의 수학적 사고력을 키우기 위해서는 통합개념과 심화개념을 알아야 합니다.

더 개념 블랙라벨은 수학의 개념, 원리, 법칙을 이해하고 기능을 습득할 수 있는 기본개념과 더불어 통합개념, 심화개념을 담아 개념 학습을 할 수 있도록 하였습니다. 또한, 개념을 문제에 활용할 수 있는 능력을 기르도록 구성하였습니다. 따라서 개념이 약한 학생도, 개념을 숙지하고 있는 학생도 개념을 다시 한 번 확인하고 다음 단계로 넘어가길 권합니다.

2015개정교육과정의 연구원으로서 교육과정을 설계하고, 세 번째 교과서를 집필하면서 고등수학에 무엇을 담아야 할까 진지하게 고민하였습니다. 이 고민을 함께한 교수님과 선생님들의 의지를 이 책에 담고자 하였습니다. 이 책을 통해 여러분의 얼굴에 수학에 대한 열정과 배움에서 얻어지는 기쁨이 가득하기를 간절히 바랍니다.

끝으로 이 책이 세상의 빛을 볼 수 있도록 도와주신 진학사 대표님, 좋은 책을 만들기 위한 일념으로 애쓴 편집부 직원들, 부족한 책의 완성도를 높이기 위해 꼼꼼히 검토한 동료 선생님들, 그리고 바쁜 학사일정 중에도 기꺼이 자신의 일처럼 검토에 참여한 제자들에게 깊은 감사의 마음을 전합니다.

이 문 호

이 책의
구성과 특장

개념 학습

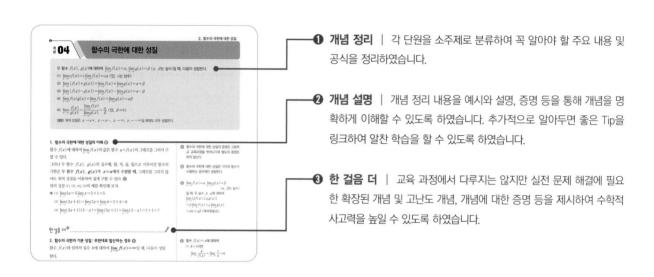

❶ **개념 정리** │ 각 단원을 소주제로 분류하여 꼭 알아야 할 주요 내용 및 공식을 정리하였습니다.

❷ **개념 설명** │ 개념 정리 내용을 예시와 설명, 증명 등을 통해 개념을 명확하게 이해할 수 있도록 하였습니다. 추가적으로 알아두면 좋은 Tip을 링크하여 알찬 학습을 할 수 있도록 하였습니다.

❸ **한 걸음 더** │ 교육 과정에서 다루지는 않지만 실전 문제 해결에 필요한 확장된 개념 및 고난도 개념, 개념에 대한 증명 등을 제시하여 수학적 사고력을 높일 수 있도록 하였습니다.

유형 학습

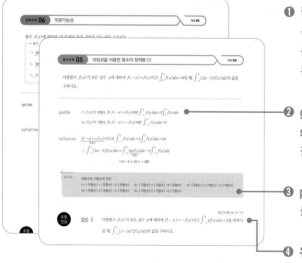

❶ **필수유형 및 심화유형** │ 필수유형에는 앞에서 배운 개념을 문제에 적용시킬 수 있도록 꼭 알아야 하는 문제 및 최신 기출 경향을 반영한 문제를 엄선하였습니다. 심화유형에는 필수유형보다 수준 높은 응용문제 또는 여러 개념들의 통합문제를 수록하여 실력 향상을 기대할 수 있습니다.

❷ **guide** │ 유형 해결을 위한 핵심원리 및 기본법칙 등을 정리하였습니다.
solution │ guide에서 제시한 방법을 기반으로 한 유형의 구체적인 해결 방법을 제시하였습니다.

❸ **plus** │ 추가로 유형 해결의 노하우를 제시하여 유형연습문제를 스스로 풀기에 유용하도록 하였습니다.

❹ **유형연습** │ 필수유형 및 심화유형에서 학습한 내용을 연습할 수 있는 유사한 문제 및 유형 확장 문제를 실어 반복 학습할 수 있도록 하였습니다.

개념 마무리

각 단원에서 학습한 내용을 기본 문제부터 실생활, 통합 활용문제까지 수록하여 마무리 학습을 할 수 있도록 하였습니다.

❶ 기본 문제 | 각 단원의 내용을 제대로 학습하였는지 점검하여 그 단원의 개념을 완벽하게 이해할 수 있도록 하였습니다.

❷ 실력 문제 | 기본 문제보다 높은 수준의 문제 또는 통합형 문제를 제공하여 사고력을 키우고, 실력을 향상시킬 수 있도록 하였습니다.

정답 풀이

❶ 자세한 풀이 | 풀이 과정을 자세하게 제공하여 풀이를 보는 것만으로도 문제 해결 방안이 바로 이해될 수 있도록 하였습니다.

❷ 다른풀이 | 교과 과정을 뛰어넘어 더 쉽고, 빠르게 풀 수 있는 다른 풀이를 제공하여 다양한 사고를 할 수 있도록 돕고, 실전에서 더 높은 점수를 받을 수 있도록 하였습니다.

❸ 문제 풀이 특강 | 보충설명, 풀이첨삭, 오답피하기 등을 제공하여 문제 풀이에 도움이 되도록 하였습니다.

III 적분

틀을
깨는
생각

Procrastination is the seed of
self-destruction.

미루는 버릇은 자멸의 씨앗이다.

... 매튜 버튼(Matthew Burton)

I

함수의
극한과 연속

개념 01 함수의 수렴

1. $x \longrightarrow a$일 때의 함수의 수렴

(1) 함수 $f(x)$에서 x의 값이 a가 아니면서 a에 한없이 가까워질 때, $f(x)$의 값이 일정한 값 L에 한없이 가까워지면 함수 $f(x)$는 L에 **수렴**한다고 한다.
 이때, L을 함수 $f(x)$의 $x=a$에서의 **극한값** 또는 **극한**이라 하고, 이것을 기호로 다음과 같이 나타낸다.

$$\lim_{x \to a} f(x) = L \text{ 또는 } x \longrightarrow a \text{일 때 } f(x) \longrightarrow L \text{ 🅐🅑}$$

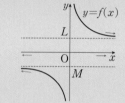

(2) 상수함수 $f(x)=c$ (c는 상수)는 실수 a의 값에 관계없이 다음이 성립한다.

$$\lim_{x \to a} f(x) = \lim_{x \to a} c = c$$

└ 커지는 상태를 나타낸 것이지 하나의 '수'를 의미하지 않는다.

2. $x \longrightarrow \infty$ 또는 $x \longrightarrow -\infty$일 때의 함수의 수렴

(1) x의 값이 한없이 커지는 상태를 기호 ∞를 사용하여 $x \longrightarrow \infty$로 나타내고, ∞를 **무한대** 또는 **양의 무한대**라 읽는다.
 x의 값이 음수이면서 그 절댓값이 한없이 커지는 상태를 $x \longrightarrow -\infty$로 나타내고, $-\infty$를 **음의 무한대**라 읽는다.

(2) 함수 $f(x)$에서 x의 값이 한없이 커질 때 $f(x)$의 값이 일정한 값 L에 한없이 가까워지면 함수 $f(x)$는 L에 수렴한다고 하고, 이것을 기호로 다음과 같이 나타낸다.

$$\lim_{x \to \infty} f(x) = L \text{ 또는 } x \longrightarrow \infty \text{일 때 } f(x) \longrightarrow L$$

(3) 함수 $f(x)$에서 x의 값이 음수이면서 그 절댓값이 한없이 커질 때 $f(x)$의 값이 일정한 값 M에 한없이 가까워지면 함수 $f(x)$는 M에 수렴한다고 하고, 이것을 기호로 다음과 같이 나타낸다.

$$\lim_{x \to -\infty} f(x) = M \text{ 또는 } x \longrightarrow -\infty \text{일 때 } f(x) \longrightarrow M$$

1. $x \longrightarrow a$일 때, 함수의 극한값과 함숫값에 대한 이해

함수 $f(x)=x+1$의 그래프에서
x의 값이 1에 한없이 가까워질 때, $f(x)$의 값은
2에 한없이 가까워진다. 이때,

 2를 함수 $f(x)$의 $x=$**1**에서의 극한
 (또는 극한값)

이라 하고, 기호로 다음과 같이 나타낸다.

$$\lim_{x \to 1} f(x) = \lim_{x \to 1} (x+1) = 2$$

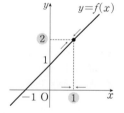

한편, 함수 $g(x) = \dfrac{x^2-1}{x-1}$ 🅒은 $x=1$에서 정의
되지 않지만 $x \neq 1$인 모든 실수 x에 대하여

$$g(x) = \frac{x^2-1}{x-1} = x+1$$

이므로 x의 값이 1이 아니면서 1에 한없이 가까
워질 때, $g(x)$의 값은 2에 한없이 가까워진다.

$$\lim_{x \to 1} g(x) = \lim_{x \to 1} (x+1) = 2$$

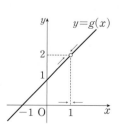

🅐 기호 \lim는 극한을 뜻하는 \limit의 약자로 '리미트'라 읽는다.

🅑 x의 값이 a가 아니면서 a에 한없이 가까워지는 것을 기호로 $x \longrightarrow a$와 같이 나타낸다.

🅒 유리함수에서 정의역이 주어져 있지 않을 때에는 분모가 0이 되지 않도록 하는 실수 전체의 집합이 정의역이다.

이와 같이 $x=a$에서의 함숫값 $f(a)$가 정의되지 않아도 극한값 $\lim_{x \to a} f(x)$는 존재할 수 있다. 다음은 모두 $\lim_{x \to a} f(x)=\alpha$이다.

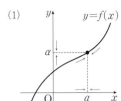

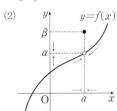

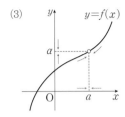

한편, 상수함수 $f(x)=3$은 모든 실수 x에 대하여 함숫값이 항상 3이므로 임의의 실수 a에 대하여 다음이 성립한다. Ⓓ

$$\lim_{x \to a} f(x)=\lim_{x \to a} 3=3$$

Ⓓ

2. $x \longrightarrow \infty$ 또는 $x \longrightarrow -\infty$일 때, 함수의 극한값에 대한 이해 Ⓔ

유리함수 $f(x)=\dfrac{1}{x}$의 그래프에서

x의 값이 한없이 커지면 $f(x)$의 값은 0에 한없이 가까워진다.

또한, x의 값이 음수이면서 그 절댓값이 한없이 커질 때에도 $f(x)$의 값은 0에 한없이 가까워진다.

즉, $x \longrightarrow \infty$일 때 $f(x)$는 0에 수렴하고, $x \longrightarrow -\infty$일 때에도 $f(x)$는 0에 수렴하므로 다음이 성립한다.

$$\lim_{x \to \infty} f(x)=\lim_{x \to \infty} \frac{1}{x}=0, \qquad \lim_{x \to -\infty} f(x)=\lim_{x \to -\infty} \frac{1}{x}=0$$

Ⓔ $x \longrightarrow \infty$ 또는 $x \longrightarrow -\infty$일 때, 그래프를 그리기 쉬운 함수의 극한값은 함수의 그래프를 그려서 판단할 수 있다.

확인 다음 극한값을 구하시오.

(1) $\lim_{x \to 2} \dfrac{x^2+x-6}{x-2}$　　　　(2) $\lim_{x \to \infty} \left(-\dfrac{4}{x}\right)$

풀이 (1) $f(x)=\dfrac{x^2+x-6}{x-2}$ 으로 놓으면 $x \neq 2$인 모든

실수 x에 대하여

$f(x)=\dfrac{(x+3)(x-2)}{x-2}=x+3$

함수 $y=f(x)$의 그래프는 오른쪽 그림과 같고, x의 값이 2가 아니면서 2에 한없이 가까워질 때 $f(x)$의 값은 5에 한없이 가까워지므로

$\lim_{x \to 2} \dfrac{x^2+x-6}{x-2}=5$

(2) $f(x)=-\dfrac{4}{x}$로 놓으면 함수 $y=f(x)$의 그래프는 오른쪽 그림과 같고, x의 값이 한없이 커질 때 $f(x)$의 값은 0에 한없이 가까워지므로

$\lim_{x \to \infty} \left(-\dfrac{4}{x}\right)=0$

개념 02 함수의 발산

함수 $f(x)$에서 x의 값이 a가 아니면서 a에 한없이 가까워질 때, $f(x)$가 수렴하지 않으면 $f(x)$는 **발산**한다고 한다. ⒶⒷ

1. 양의 무한대로 발산

함수 $f(x)$에서 x의 값이 a가 아니면서 a에 한없이 가까워질 때, $f(x)$의 값이 한없이 커지면 $f(x)$는 **양의 무한대로 발산**한다고 하고, 기호로 다음과 같이 나타낸다.

$$\lim_{x \to a} f(x) = \infty \ \text{또는} \ x \longrightarrow a\text{일 때} \ f(x) \longrightarrow \infty \ Ⓑ$$

2. 음의 무한대로 발산

함수 $f(x)$에서 x의 값이 a가 아니면서 a에 한없이 가까워질 때, $f(x)$의 값이 음수이면서 그 절댓값이 한없이 커지면 $f(x)$는 **음의 무한대로 발산**한다고 하고, 기호로 다음과 같이 나타낸다.

$$\lim_{x \to a} f(x) = -\infty \ \text{또는} \ x \longrightarrow a\text{일 때} \ f(x) \longrightarrow -\infty$$

1. 양의 무한대로 발산하는 경우

함수 $f(x) = \dfrac{1}{x^2}$ 의 그래프에서 x의 값이 0에 한없이 가까워질 때, $f(x)$의 값은 한없이 커진다.

즉, $f(x)$는 양의 무한대로 발산하므로

$$\lim_{x \to 0} f(x) = \lim_{x \to 0} \frac{1}{x^2} = \infty$$

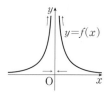

2. 음의 무한대로 발산하는 경우

함수 $g(x) = -\dfrac{1}{x^2}$ 의 그래프에서 x의 값이 0에 한없이 가까워질 때, $g(x)$의 값은 음수이면서 그 절댓값이 한없이 커진다.

즉, $g(x)$는 음의 무한대로 발산하므로

$$\lim_{x \to 0} g(x) = \lim_{x \to 0} \left(-\frac{1}{x^2} \right) = -\infty$$

한편, $x \longrightarrow \infty$ 또는 $x \longrightarrow -\infty$일 때 함수 $f(x)$가 양의 무한대 또는 음의 무한대로 발산하면 이것을 각각 기호로 다음과 같이 나타낸다. Ⓒ

$$\lim_{x \to \infty} f(x) = \infty, \ \lim_{x \to \infty} f(x) = -\infty, \ \lim_{x \to -\infty} f(x) = \infty, \ \lim_{x \to -\infty} f(x) = -\infty$$

[확인] 다음 극한을 조사하시오.

(1) $\displaystyle \lim_{x \to \infty} \sqrt{x}$　　　(2) $\displaystyle \lim_{x \to 0} \left(1 - \frac{3}{x^2} \right)$　　　(3) $\displaystyle \lim_{x \to -2} \frac{1}{(x+2)^2}$

풀이　(1) ∞　　　(2) $-\infty$　　　(3) ∞

Ⓐ 함수 $f(x)$가 수렴하지 않으면 함수 $f(x)$는 발산한다고 한다.
즉, $x \longrightarrow a$일 때, $f(x)$가 특정한 값에 한없이 가까워지지 않으면 함수 $f(x)$는 발산한다.

Ⓑ $\displaystyle\lim_{x \to a} f(x) = \infty$는 함수 $f(x)$의 $x = a$에서의 극한값이 ∞라는 것이 아니라 $f(x)$의 값이 한없이 커지는 상태임을 나타낸다.

Ⓒ 함수 $f(x) = x$의 그래프에서

$$\lim_{x \to \infty} x = \infty, \ \lim_{x \to -\infty} x = -\infty$$

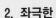 **03** 우극한과 좌극한

1. 우극한

함수 $f(x)$에서 $x \longrightarrow a+$일 때, $f(x)$의 값이 일정한 값 L에 한없이 가까워지면 L을 $f(x)$의 $x=a$에서의 **우극한(우극한값)**이라 하고, 이것을 기호로

$$\lim_{x \to a+} f(x) = L \text{ 또는 } x \longrightarrow a+\text{일 때 } f(x) \longrightarrow L$$

과 같이 나타낸다.

2. 좌극한

함수 $f(x)$에서 $x \longrightarrow a-$일 때, $f(x)$의 값이 일정한 값 M에 한없이 가까워지면 M을 $f(x)$의 $x=a$에서의 **좌극한(좌극한값)**이라 하고, 이것을 기호로

$$\lim_{x \to a-} f(x) = M \text{ 또는 } x \longrightarrow a-\text{일 때 } f(x) \longrightarrow M$$

과 같이 나타낸다.

3. 극한값의 존재

함수 $f(x)$에 대하여 $x=a$에서의 우극한과 좌극한이 모두 존재하고 그 값이 L로 같으면 $\lim\limits_{x \to a} f(x)$의 값이 존재하고 그 값은 L이다. 또한, 그 역도 성립한다.

$$\lim_{x \to a} f(x) = L \iff \lim_{x \to a+} f(x) = \lim_{x \to a-} f(x) = L$$

1. 우극한과 좌극한에 대한 이해

함수 $f(x) = \begin{cases} x-1 & (x \geq 1) \\ -x & (x < 1) \end{cases}$ 의 그래프에서

(1) x의 값이 1보다 크면서 1에 한없이 가까워질 때, $f(x)$의 값은 0에 한없이 가까워진다. 즉,
$$\lim_{x \to 1+} f(x) = \lim_{x \to 1+} (x-1) = 0$$

(2) x의 값이 1보다 작으면서 1에 한없이 가까워질 때, $f(x)$의 값은 -1에 한없이 가까워진다. 즉,
$$\lim_{x \to 1-} f(x) = \lim_{x \to 1-} (-x) = -1$$

Ⓐ $x \longrightarrow a+$와 $x \longrightarrow a-$의 의미

(1) $x \longrightarrow a+$
x의 값이 a보다 크면서 a에 한없이 가까워지는 상태를 나타낸다.

(2) $x \longrightarrow a-$
x의 값이 a보다 작으면서 a에 한없이 가까워지는 상태를 나타낸다.

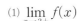 함수 $f(x) = \begin{cases} x^2 & (x > 2) \\ -x^2 + 4 & (x \leq 2) \end{cases}$ 에 대하여 다음 극한값을 구하시오. **Ⓑ**

(1) $\lim\limits_{x \to 2+} f(x)$

(2) $\lim\limits_{x \to 2-} f(x)$

풀이 (1) $\lim\limits_{x \to 2+} f(x) = \lim\limits_{x \to 2+} x^2 = 4$

(2) $\lim\limits_{x \to 2-} f(x) = \lim\limits_{x \to 2-} (-x^2 + 4) = 0$

Ⓑ 함수 $y = f(x)$의 그래프는 다음 그림과 같다.

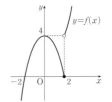

2. 함수의 극한값의 존재 조건에 대한 이해

함수 $f(x)$의 $x=a$에서의 극한값이 L이면 $x=a$에서의 우극한과 좌극한이 모두 존재하고 그 값은 모두 L이다.

역으로 함수 $f(x)$의 $x=a$에서의 우극한과 좌극한이 모두 존재하고 그 값이 L로 같으면 $\lim\limits_{x \to a} f(x)=L$이다.

따라서 다음이 성립한다.

$$\lim_{x \to a} f(x)=L \iff \lim_{x \to a+} f(x) = \lim_{x \to a-} f(x) = L$$

다음과 같은 경우는 극한값 $\lim\limits_{x \to 0} f(x)$가 존재하지 않는다.

우극한이 존재하지 않을 때	좌극한이 존재하지 않을 때	(우극한)≠(좌극한)일 때 ⓒ
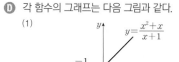		

ⓒ $\lim\limits_{x \to 0+} f(x)=1,$
$\quad \lim\limits_{x \to 0-} f(x)=-1,$
$\quad \therefore \lim\limits_{x \to 0+} f(x) \neq \lim\limits_{x \to 0-} f(x)$

확인2 다음 극한을 조사하고, 수렴하면 극한값을 구하시오. ⓓ

(단, $[x]$는 x보다 크지 않은 최대의 정수이다.)

(1) $\lim\limits_{x \to -1} \dfrac{x^2+x}{x+1}$ (2) $\lim\limits_{x \to 2} \dfrac{x^2-2x}{|x-2|}$ (3) $\lim\limits_{x \to 2} (x+[x])$

풀이 (1) $\lim\limits_{x \to -1+} \dfrac{x^2+x}{x+1} = \lim\limits_{x \to -1+} \dfrac{x(x+1)}{x+1} = \lim\limits_{x \to -1+} x = -1$ ……㉠

$\qquad \lim\limits_{x \to -1-} \dfrac{x^2+x}{x+1} = \lim\limits_{x \to -1-} \dfrac{x(x+1)}{x+1} = \lim\limits_{x \to -1-} x = -1$ ……㉡

\qquad ㉠=㉡이므로 $\lim\limits_{x \to -1} \dfrac{x^2+x}{x+1} = -1$

(2) $\lim\limits_{x \to 2+} \dfrac{x^2-2x}{|x-2|} = \lim\limits_{x \to 2+} \dfrac{x(x-2)}{x-2} = \lim\limits_{x \to 2+} x = 2$ ……㉠

$\qquad \lim\limits_{x \to 2-} \dfrac{x^2-2x}{|x-2|} = \lim\limits_{x \to 2-} \dfrac{x(x-2)}{-x+2} = \lim\limits_{x \to 2-} (-x) = -2$ ……㉡

\qquad ㉠≠㉡이므로 $\lim\limits_{x \to 2} \dfrac{x^2-2x}{|x-2|}$의 값은 존재하지 않는다.

(3) $2 \leq x < 3$에서 $[x]=2$이므로
$\qquad \lim\limits_{x \to 2+} (x+[x]) = \lim\limits_{x \to 2+} (x+2) = 4$ ……㉠
$\qquad 1 \leq x < 2$에서 $[x]=1$이므로
$\qquad \lim\limits_{x \to 2-} (x+[x]) = \lim\limits_{x \to 2-} (x+1) = 3$ ……㉡
\qquad ㉠≠㉡이므로 $\lim\limits_{x \to 2} (x+[x])$의 값은 존재하지 않는다.

ⓓ 각 함수의 그래프는 다음 그림과 같다.

(1)
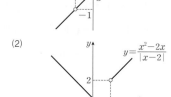

(2)

(3)
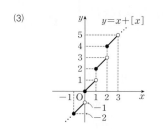

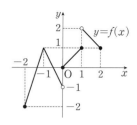

$-2 \leq x \leq 2$에서 정의된 함수 $y=f(x)$의 그래프가 오른쪽 그림과 같을 때,

$$\lim_{x \to 0-} f(x) + \lim_{x \to 1+} f(x)$$

의 값을 구하시오.

guide 우극한 $\lim_{x \to a+} f(x)$와 좌극한 $\lim_{x \to a-} f(x)$를 조사한다.

solution $x \longrightarrow 0-$일 때 $f(x) \longrightarrow -1$이므로

$$\lim_{x \to 0-} f(x) = -1$$

$x \longrightarrow 1+$일 때 $f(x) \longrightarrow 2$이므로

$$\lim_{x \to 1+} f(x) = 2$$

$$\therefore \lim_{x \to 0-} f(x) + \lim_{x \to 1+} f(x) = -1 + 2 = \mathbf{1}$$

정답 및 해설 p.002

01-1 함수 $y=f(x)$의 그래프가 오른쪽 그림과 같을 때,

$$\lim_{x \to 0+} f(x) + \lim_{x \to 2-} f(x) + \lim_{x \to 3+} f(x)$$

의 값을 구하시오.

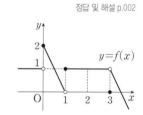

01-2 함수 $f(x) = \dfrac{|x-2|(x+a)}{x-2}$에 대하여 $\lim_{x \to 2-} f(x) - \lim_{x \to 2+} f(x) = 8$일 때, 상수 a의 값을 구하시오.

01-3 정의역이 $\{x \,|\, -2 \leq x \leq 2\}$인 함수 $y=f(x)$의 $0 \leq x \leq 2$에서의 그래프가 오른쪽 그림과 같다. 정의역에 속하는 모든 실수 x에 대하여 $f(-x)=f(x)$가 성립할 때, $\lim_{x \to -1-} f(x) + \lim_{x \to 1-} f(x)$의 값을 구하시오.

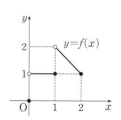

함수 $f(x)=\begin{cases} a^2x-3 & (x\geq2) \\ ax+3 & (x<2) \end{cases}$ 에 대하여 $\lim\limits_{x \to 2} f(x)$의 값이 존재하기 위한 모든 실수 a의 값의 합을 구하시오.

guide $\lim\limits_{x \to a} f(x)=L \iff \lim\limits_{x \to a+} f(x)=\lim\limits_{x \to a-} f(x)=L$

solution $\lim\limits_{x \to 2+} f(x)=\lim\limits_{x \to 2+}(a^2x-3)=2a^2-3,$

$\lim\limits_{x \to 2-} f(x)=\lim\limits_{x \to 2-}(ax+3)=2a+3$

$\lim\limits_{x \to 2} f(x)$의 값이 존재하려면 $\lim\limits_{x \to 2+} f(x)=\lim\limits_{x \to 2-} f(x)$이어야 하므로

$2a^2-3=2a+3$에서 $2a^2-2a-6=0$

$\therefore a^2-a-3=0$

따라서 이차방정식의 근과 계수의 관계에 의하여 모든 실수 a의 값의 합은 **1**이다.

정답 및 해설 p.003

02-1 함수 $f(x)=\begin{cases} \dfrac{x^2-9}{|x-3|} & (x>3) \\ k & (x\leq3) \end{cases}$ 에 대하여 $x=3$에서의 극한값이 존재하기 위한 상수 k의 값

을 구하시오.

02-2 함수 $f(x)=\begin{cases} x(x-1) & (|x|>1) \\ -x^2+ax+b & (|x|\leq1) \end{cases}$ 가 모든 실수에서 극한값이 존재하도록 상수 a, b

의 값을 정할 때, $b-2a$의 값을 구하시오.

02-3 함수 $f(x)=\begin{cases} 3|a-x|-1 & (x\geq0) \\ a-|x-a| & (x<0) \end{cases}$ 에 대하여 $\lim\limits_{x \to 0} f(x)$의 값이 존재하기 위한 모든 실수

a의 값의 합을 구하시오.

$-1 \le x \le 4$에서 정의된 함수 $y=f(x)$의 그래프가 오른쪽 그림과 같다.

함수 $g(x)=x^2-6x+9$에 대하여

$$\lim_{x \to 1+} g(f(x)) + \lim_{x \to 3-} f(g(x))$$

의 값을 구하시오.

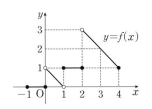

guide 두 함수 $f(x)$, $g(x)$에 대하여 $\lim_{x \to a+} g(f(x))$는 $f(x)=t$로 놓고 다음을 이용한다.

(1) $x \longrightarrow a+$일 때 $t \longrightarrow b+$ \Rightarrow $\lim_{x \to a+} g(f(x)) = \lim_{t \to b+} g(t)$

(2) $x \longrightarrow a+$일 때 $t \longrightarrow b-$ \Rightarrow $\lim_{x \to a+} g(f(x)) = \lim_{t \to b-} g(t)$

(3) $x \longrightarrow a+$일 때 $t=b$ \Rightarrow $\lim_{x \to a+} g(f(x)) = g(b)$

solution 함수 $g(x)=x^2-6x+9$의 그래프는 오른쪽 그림과 같다.

$\lim_{x \to 1+} g(f(x))$에서 $f(x)=t$로 놓으면 $x \longrightarrow 1+$일 때, $t=1$이므로

$\lim_{x \to 1+} g(f(x)) = g(1) = 1-6+9 = 4$

$\lim_{x \to 3-} f(g(x))$에서 $g(x)=s$로 놓으면 $x \longrightarrow 3-$일 때, $s \longrightarrow 0+$이므로

$\lim_{x \to 3-} f(g(x)) = \lim_{s \to 0+} f(s) = 1$

$\therefore \lim_{x \to 1+} g(f(x)) + \lim_{x \to 3-} f(g(x)) = 4+1 = \mathbf{5}$

정답 및 해설 pp.003~004

유형연습

03-1 두 함수 $f(x)$, $g(x)$의 그래프가 다음 그림과 같을 때, $\lim_{x \to 1-} g(f(x)) + \lim_{x \to 0+} f(g(x))$의 값을 구하시오.

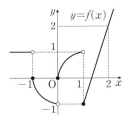

03-2 실수 전체의 집합에서 정의된 함수 $y=f(x)$의 그래프가 오른쪽 그림과 같다.

$$\lim_{t \to \infty} f\left(\frac{t-1}{t+1}\right) + \lim_{t \to -\infty} f\left(\frac{4t-1}{t+1}\right)$$

의 값을 구하시오. [평가원]

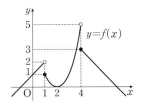

개념 04 함수의 극한에 대한 성질

두 함수 $f(x)$, $g(x)$에 대하여 $\lim\limits_{x \to a} f(x) = \alpha$, $\lim\limits_{x \to a} g(x) = \beta$ (α, β는 실수)일 때, 다음이 성립한다.

(1) $\lim\limits_{x \to a} cf(x) = c \lim\limits_{x \to a} f(x) = c\alpha$ (단, c는 상수)

(2) $\lim\limits_{x \to a} \{f(x) + g(x)\} = \lim\limits_{x \to a} f(x) + \lim\limits_{x \to a} g(x) = \alpha + \beta$

(3) $\lim\limits_{x \to a} \{f(x) - g(x)\} = \lim\limits_{x \to a} f(x) - \lim\limits_{x \to a} g(x) = \alpha - \beta$

(4) $\lim\limits_{x \to a} f(x)g(x) = \lim\limits_{x \to a} f(x) \times \lim\limits_{x \to a} g(x) = \alpha\beta$

(5) $\lim\limits_{x \to a} \dfrac{f(x)}{g(x)} = \dfrac{\lim\limits_{x \to a} f(x)}{\lim\limits_{x \to a} g(x)} = \dfrac{\alpha}{\beta}$ (단, $\beta \neq 0$)

참고 위의 성질은 $x \to a+$, $x \to a-$, $x \to \infty$, $x \to -\infty$일 때에도 모두 성립한다.

1. 함수의 극한에 대한 성질의 이해 Ⓑ

함수 $f(x)$에 대하여 $\lim\limits_{x \to a} f(x)$의 값은 함수 $y = f(x)$의 그래프를 그려서 구할 수 있다.

그러나 두 함수 $f(x)$, $g(x)$의 실수배, 합, 차, 곱, 몫으로 이루어진 함수의 극한은 **두 함수 $f(x)$, $g(x)$가 $x = a$에서 수렴할 때**, 그래프를 그리지 않아도 위의 성질을 이용하여 쉽게 구할 수 있다. Ⓒ

위의 성질 (1), (2), (4), (5)의 예를 확인해 보자.

예 (1) $\lim\limits_{x \to 1} 5x = 5 \lim\limits_{x \to 1} x = 5 \times 1 = 5$

(2) $\lim\limits_{x \to 1} (2x + 4) = \lim\limits_{x \to 1} 2x + \lim\limits_{x \to 1} 4 = 2 + 4 = 6$

(4) $\lim\limits_{x \to 2} (3x + 1)(3 - x) = \lim\limits_{x \to 2} (3x + 1) \times \lim\limits_{x \to 2} (3 - x) = 7 \times 1 = 7$

(5) $\lim\limits_{x \to 3} \dfrac{6x - 2}{x^2 - 7} = \dfrac{\lim\limits_{x \to 3} (6x - 2)}{\lim\limits_{x \to 3} (x^2 - 7)} = \dfrac{16}{2} = 8$

확인1 다음 극한값을 구하시오.

(1) $\lim\limits_{x \to 2} (3x^2 - 2x + 1)$

(2) $\lim\limits_{x \to -1} (1 - 4x)(x + 3)$

(3) $\lim\limits_{x \to 1} \dfrac{\sqrt{x + 3}}{2 - x^2}$ Ⓓ

풀이 (1) $\lim\limits_{x \to 2} (3x^2 - 2x + 1) = \lim\limits_{x \to 2} 3x^2 - \lim\limits_{x \to 2} 2x + \lim\limits_{x \to 2} 1$
$= 3 \lim\limits_{x \to 2} x^2 - 2 \lim\limits_{x \to 2} x + \lim\limits_{x \to 2} 1$
$= 3 \times 4 - 2 \times 2 + 1 = 9$

(2) $\lim\limits_{x \to -1} (1 - 4x)(x + 3) = \lim\limits_{x \to -1} (1 - 4x) \times \lim\limits_{x \to -1} (x + 3) = 5 \times 2 = 10$

(3) $\lim\limits_{x \to 1} \dfrac{\sqrt{x + 3}}{2 - x^2} = \dfrac{\lim\limits_{x \to 1} \sqrt{x + 3}}{\lim\limits_{x \to 1} (2 - x^2)} = \dfrac{\sqrt{4}}{1} = 2$

Ⓐ 함수의 극한에 대한 성질의 증명은 고등학교 교육과정을 벗어나기에 별도의 증명은 하지 않는다.

Ⓑ 함수의 극한에 대한 성질은 각각의 함수가 수렴하는 경우에만 성립한다.

Ⓒ $\lim\limits_{x \to a} f(x) = \alpha$, $\lim\limits_{x \to a} g(x) = \beta$
(α, β는 실수)
일 때, 두 실수 p, q에 대하여
$\lim\limits_{x \to a} \{pf(x) \pm qg(x)\}$
$= p \lim\limits_{x \to a} f(x) \pm q \lim\limits_{x \to a} g(x)$
$= p\alpha \pm q\beta$ (복부호동순)

Ⓓ $\lim\limits_{x \to a} f(x) = \alpha$이고, $\alpha \geq 0$이면
$\lim\limits_{x \to a} \sqrt{f(x)} = \sqrt{\alpha}$

확인2 두 함수 $f(x)$, $g(x)$에 대하여 $\lim\limits_{x \to 2} f(x)=3$, $\lim\limits_{x \to 2} g(x)=-2$일 때, 다음 극한값을 구하시오.

(1) $\lim\limits_{x \to 2} \{2f(x)-g(x)\}$ (2) $\lim\limits_{x \to 2} \dfrac{f(x)+2g(x)}{\{g(x)\}^2}$

풀이 (1) $\lim\limits_{x \to 2} \{2f(x)-g(x)\} = \lim\limits_{x \to 2} 2f(x) - \lim\limits_{x \to 2} g(x)$
$= 2\lim\limits_{x \to 2} f(x) - \lim\limits_{x \to 2} g(x)$
$= 2 \times 3 - (-2) = 8$

(2) $\lim\limits_{x \to 2} \dfrac{f(x)+2g(x)}{\{g(x)\}^2} = \dfrac{\lim\limits_{x \to 2} f(x) + \lim\limits_{x \to 2} 2g(x)}{\lim\limits_{x \to 2} \{g(x)\}^2}$

$= \dfrac{\lim\limits_{x \to 2} f(x) + 2\lim\limits_{x \to 2} g(x)}{\lim\limits_{x \to 2} g(x) \times \lim\limits_{x \to 2} g(x)}$

$= \dfrac{3 + 2 \times (-2)}{(-2) \times (-2)} = -\dfrac{1}{4}$

한편, 함수의 극한에 대한 성질을 이용하면 두 다항함수 $f(x)$, $g(x)$에 대하여 다음이 성립함을 알 수 있다. (단, a는 실수)

(1) $\lim\limits_{x \to a} f(x) = f(a)$

(2) $\lim\limits_{x \to a} \dfrac{f(x)}{g(x)} = \dfrac{f(a)}{g(a)}$ (단, $g(a) \neq 0$)

p. 018의 예를 다시 확인해 보자.

(2)에서 $2x+4=f(x)$라 하면 $f(x)$는 다항함수이므로
$\lim\limits_{x \to 1} (2x+4) = \lim\limits_{x \to 1} f(x) = f(1) = 6$

(5)에서 $6x-2=f(x)$, $x^2-7=g(x)$라 하면 $f(x)$, $g(x)$는 다항함수이고, $g(3)=2 \neq 0$이므로

$\lim\limits_{x \to 3} \dfrac{6x-2}{x^2-7} = \lim\limits_{x \to 3} \dfrac{f(x)}{g(x)} = \dfrac{f(3)}{g(3)} = \dfrac{16}{2} = 8$

한걸음 더 ✏

2. 함수의 극한의 기본 성질 : 무한대로 발산하는 경우 **E**

함수 $f(x)$와 임의의 실수 k에 대하여 $\lim\limits_{x \to \infty} f(x) = \infty$일 때, 다음이 성립한다.

(1) $\lim\limits_{x \to \infty} \dfrac{k}{f(x)} = 0$ (2) $\lim\limits_{x \to \infty} \{f(x) \pm k\} = \infty$

(3) $k<0$이면 $\lim\limits_{x \to \infty} kf(x) = -\infty$ (4) $k=0$이면 $\lim\limits_{x \to \infty} kf(x) = 0$

(5) $k>0$이면 $\lim\limits_{x \to \infty} kf(x) = \infty$

E 함수 $f(x)=x$에 대하여

(1) $k=1$이면
$\lim\limits_{x \to \infty} \dfrac{k}{f(x)} = \lim\limits_{x \to \infty} \dfrac{1}{x} = 0$

(2) $k=1$이면
$\lim\limits_{x \to \infty} \{f(x) \pm k\} = \lim\limits_{x \to \infty} (x \pm 1) = \infty$

(3) $k=-2$이면
$\lim\limits_{x \to \infty} kf(x) = \lim\limits_{x \to \infty} (-2x) = -\infty$

(4) $k=0$이면
$\lim\limits_{x \to \infty} kf(x) = 0$

(5) $k=2$이면
$\lim\limits_{x \to \infty} kf(x) = \lim\limits_{x \to \infty} 2x = \infty$

함수의 극한의 계산

1. $\dfrac{0}{0}$ **꼴의 극한** ← 여기서 0은 숫자 0이 아니라 0에 한없이 가까워지는 것을 나타낸다.

(1) 분자, 분모가 다항식일 때 : 분자, 분모를 각각 인수분해한 후 약분한다.

(2) 무리식이 있을 때 : 근호($\sqrt{}$)가 포함된 식을 유리화한다.

2. $\dfrac{\infty}{\infty}$ **꼴의 극한**

분모의 최고차항으로 분모, 분자를 나누어 구한다.

(1) (분자의 차수)=(분모의 차수) : 극한값은 분자와 분모의 최고차항의 계수의 비이다.

(2) (분자의 차수)>(분모의 차수) : 발산한다. ← ∞ 또는 $-\infty$로 발산한다.

(3) (분자의 차수)<(분모의 차수) : 극한값은 0이다.

3. $\infty-\infty$ **꼴의 극한**

$\dfrac{0}{0}$, $\dfrac{\infty}{\infty}$, $\infty\times$(상수), $\dfrac{(상수)}{\infty}$ 꼴로 변형하여 구한다.

(1) 다항식일 때 : 최고차항으로 묶는다.

(2) 무리식일 때 : 분모를 1로 보고 분자를 유리화한다.

4. $\infty\times 0$ **꼴의 극한**

$\dfrac{0}{0}$, $\dfrac{\infty}{\infty}$, $\infty\times$(상수), $\dfrac{(상수)}{\infty}$ 꼴로 변형하여 구한다.

(1) (유리식)×(유리식) 일 때 : 통분하거나 인수분해한다.

(2) 무리식이 있을 때 : 근호($\sqrt{}$)가 포함된 식을 유리화한다.

참고 $\infty+\infty$, $\infty\times\infty$, $\infty\times$(0이 아닌 상수) 꼴은 모두 발산한다.

$\dfrac{0}{0}$, $\dfrac{\infty}{\infty}$, $\infty-\infty$, $\infty\times 0$ 꼴의 함수의 극한은 주어진 식을 적절히 변형하여

극한값을 구한다.

1. $\dfrac{0}{0}$ **꼴의 극한값의 계산** Ⓐ

(1) 분자, 분모가 **다항식**이면 **인수분해**한 후 약분한다. Ⓑ

예 $\lim\limits_{x\to 2}\dfrac{x^2-4}{x-2}=\lim\limits_{x\to 2}\dfrac{(x+2)(x-2)}{(x-2)}=\lim\limits_{x\to 2}(x+2)=4$ Ⓒ

(2) **무리식**이 있으면 근호($\sqrt{}$)가 포함된 식을 **유리화**한 후 약분한다.

예 $\lim\limits_{x\to 0}\dfrac{\sqrt{1+x}-1}{x}=\lim\limits_{x\to 0}\dfrac{(\sqrt{1+x}-1)(\sqrt{1+x}+1)}{x(\sqrt{1+x}+1)}$

$=\lim\limits_{x\to 0}\dfrac{x}{x(\sqrt{1+x}+1)}$

$=\lim\limits_{x\to 0}\dfrac{1}{\sqrt{1+x}+1}=\dfrac{1}{2}$

Ⓐ $\lim\limits_{x\to a}f(x)=0$, $\lim\limits_{x\to a}g(x)=0$일 때,

$\lim\limits_{x\to a}\dfrac{f(x)}{g(x)}$ 꼴

Ⓑ $\lim\limits_{x\to a}\dfrac{f(x)}{g(x)}$ 에서 $f(x)$, $g(x)$가 모두

다항식 일 때,

$\lim\limits_{x\to a}f(x)=0$, $\lim\limits_{x\to a}g(x)=0$이면

$f(a)=0$, $g(a)=0$이다.

따라서 인수정리에 의하여 두 다항식 $f(x)$,

$g(x)$는 모두 $x-a$를 인수로 갖는다.

Ⓒ $x\longrightarrow 2$, 즉 $x\neq 2$이므로 $x-2$로 분자,

분모를 나눌 수 있다.

2. $\dfrac{\infty}{\infty}$ 꼴의 극한값의 계산 ⒟

분모의 최고차항으로 분모, 분자를 나눈다.

(1) (분자의 차수)=(분모의 차수)일 때, 극한값은 분자와 분모의 최고차항의 계수의 비이다.

> 예 $\displaystyle\lim_{x\to\infty}\dfrac{3x^2+2x+5}{2x^2-3x+4}=\lim_{x\to\infty}\dfrac{3+\dfrac{2}{x}+\dfrac{5}{x^2}}{2-\dfrac{3}{x}+\dfrac{4}{x^2}}=\dfrac{3+0+0}{2-0+0}=\dfrac{3}{2}$ ⒠

(2) (분자의 차수)>(분모의 차수)일 때, 발산한다.

> 예 $\displaystyle\lim_{x\to\infty}\dfrac{3x^2-2x+1}{2x+1}=\lim_{x\to\infty}\dfrac{3x-2+\dfrac{1}{x}}{2+\dfrac{1}{x}}=\infty$ ← 분모, 분자를 분모의 최고차항 x로 나눈다.

(3) (분자의 차수)<(분모의 차수)일 때, 극한값은 0이다.

> 예 $\displaystyle\lim_{x\to\infty}\dfrac{3x-1}{x^2+2x}=\lim_{x\to\infty}\dfrac{\dfrac{3}{x}-\dfrac{1}{x^2}}{1+\dfrac{2}{x}}=\dfrac{0-0}{1+0}=0$ ← 분모, 분자를 분모의 최고차항 x^2으로 나눈다.

확인1 다음 극한값을 구하시오.

(1) $\displaystyle\lim_{x\to-1}\dfrac{x^3-2x^2-x+2}{x+1}$ (2) $\displaystyle\lim_{x\to3}\dfrac{x-3}{\sqrt{4x-3}-\sqrt{2x+3}}$

(3) $\displaystyle\lim_{x\to\infty}\dfrac{5x^2-4x+3}{2x^2+3x-4}$ (4) $\displaystyle\lim_{x\to\infty}\dfrac{3x^2+1}{7x^3+5x^2+4x}$

(5) $\displaystyle\lim_{x\to-\infty}\dfrac{x+1}{\sqrt{x^2+x}-x}$ ⒡

풀이 (1) $\displaystyle\lim_{x\to-1}\dfrac{x^3-2x^2-x+2}{x+1}=\lim_{x\to-1}\dfrac{(x+1)(x-1)(x-2)}{(x+1)}$
$\qquad\qquad=\lim_{x\to-1}(x-1)(x-2)=6$

(2) $\displaystyle\lim_{x\to3}\dfrac{x-3}{\sqrt{4x-3}-\sqrt{2x+3}}$
$\quad=\lim_{x\to3}\dfrac{(x-3)(\sqrt{4x-3}+\sqrt{2x+3})}{(\sqrt{4x-3}-\sqrt{2x+3})(\sqrt{4x-3}+\sqrt{2x+3})}$
$\quad=\lim_{x\to3}\dfrac{(x-3)(\sqrt{4x-3}+\sqrt{2x+3})}{2(x-3)}=\lim_{x\to3}\dfrac{\sqrt{4x-3}+\sqrt{2x+3}}{2}=3$

(3) $\displaystyle\lim_{x\to\infty}\dfrac{5x^2-4x+3}{2x^2+3x-4}=\lim_{x\to\infty}\dfrac{5-\dfrac{4}{x}+\dfrac{3}{x^2}}{2+\dfrac{3}{x}-\dfrac{4}{x^2}}=\dfrac{5}{2}$

(4) $\displaystyle\lim_{x\to\infty}\dfrac{3x^2+1}{7x^3+5x^2+4x}=\lim_{x\to\infty}\dfrac{\dfrac{3}{x}+\dfrac{1}{x^3}}{7+\dfrac{5}{x}+\dfrac{4}{x^2}}=0$

(5) $x=-t$로 놓으면 $x\longrightarrow-\infty$일 때 $t\longrightarrow\infty$이다.

$\displaystyle\lim_{x\to-\infty}\dfrac{x+1}{\sqrt{x^2+x}-x}=\lim_{t\to\infty}\dfrac{-t+1}{\sqrt{t^2-t}+t}=\lim_{t\to\infty}\dfrac{-1+\dfrac{1}{t}}{\sqrt{1-\dfrac{1}{t}}+1}=-\dfrac{1}{2}$

⒟ $\displaystyle\lim_{x\to\infty}f(x)=\infty$, $\displaystyle\lim_{x\to\infty}g(x)=\infty$일 때, $\displaystyle\lim_{x\to\infty}\dfrac{f(x)}{g(x)}$ 꼴

⒠ p. 019의 **개념04** 한걸음 더 (1)에서
$\displaystyle\lim_{x\to\infty}\dfrac{1}{x}=0$, $\displaystyle\lim_{x\to\infty}\dfrac{1}{x^2}=0$

⒡ $x\longrightarrow-\infty$일 때의 극한을 구할 때에는 $x=-t$로 치환한 후 계산한다.
치환하지 않고 그대로 계산하려면 $x\geq0$일 때 $x=\sqrt{x^2}$, $x<0$일 때 $x=-\sqrt{x^2}$이므로 분자와 분모를 나눌 때 부호에 주의해야 한다.

3. $\infty - \infty$ 꼴의 극한값의 계산 Ⓖ

$\dfrac{0}{0}$, $\dfrac{\infty}{\infty}$, $\infty \times$ (상수), $\dfrac{(상수)}{\infty}$ 꼴로 변형한다.

(1) 다항식이면 최고차항으로 묶는다.

예 $\displaystyle\lim_{x \to \infty}(x^2 - x) = \lim_{x \to \infty} \underbrace{x^2\left(1 - \frac{1}{x}\right)}_{\infty \times (0\text{이 아닌 상수) 꼴}} = \infty$

(2) 무리식이면 분모를 1로 보고 분자를 유리화한다.

예 $\displaystyle\lim_{x \to \infty}(\sqrt{x^2 + x} - x) = \lim_{x \to \infty}\frac{(\sqrt{x^2 + x} - x)(\sqrt{x^2 + x} + x)}{\sqrt{x^2 + x} + x}$

$\qquad = \displaystyle\lim_{x \to \infty}\frac{x}{\sqrt{x^2 + x} + x}$ ← $\frac{\infty}{\infty}$ 꼴이므로 분모, 분자를 x로 나눈다.

$\qquad = \displaystyle\lim_{x \to \infty}\frac{1}{\sqrt{1 + \dfrac{1}{x}} + 1} = \frac{1}{2}$

Ⓖ $\displaystyle\lim_{x \to \infty} f(x) = \infty$, $\displaystyle\lim_{x \to \infty} g(x) = \infty$일 때, $\displaystyle\lim_{x \to \infty}\{f(x) - g(x)\}$ 꼴

4. $\infty \times 0$ 꼴의 극한값의 계산 Ⓗ

(1) (유리식) \times (유리식) 꼴이면 통분한다.

예 $\displaystyle\lim_{x \to 0}\frac{1}{x}\left\{\frac{1}{(x+2)^2} - \frac{1}{4}\right\} = \lim_{x \to 0}\left\{\frac{1}{x} \times \frac{-x(x+4)}{4(x+2)^2}\right\}$

$\qquad = \displaystyle\lim_{x \to 0}\frac{-(x+4)}{4(x+2)^2} = -\frac{1}{4}$

(2) 무리식이면 통분한 후 분자를 유리화한다.

예 $\displaystyle\lim_{x \to \infty}x\left(\frac{\sqrt{3x+1}}{\sqrt{3x}} - 1\right) = \lim_{x \to \infty}x\left(\frac{\sqrt{3x+1} - \sqrt{3x}}{\sqrt{3x}}\right)$

$\qquad = \displaystyle\lim_{x \to \infty}\left\{x \times \frac{(\sqrt{3x+1} - \sqrt{3x})(\sqrt{3x+1} + \sqrt{3x})}{\sqrt{3x}(\sqrt{3x+1} + \sqrt{3x})}\right\}$

$\qquad = \displaystyle\lim_{x \to \infty}\frac{x}{\sqrt{3x}(\sqrt{3x+1} + \sqrt{3x})}$ ← $\frac{\infty}{\infty}$ 꼴이므로 분모, 분자를 x로 나눈다.

$\qquad = \displaystyle\lim_{x \to \infty}\frac{1}{\sqrt{3}\left(\sqrt{3 + \dfrac{1}{x}} + \sqrt{3}\right)} = \frac{1}{6}$

Ⓗ $\displaystyle\lim_{x \to a} f(x) = \infty$, $\displaystyle\lim_{x \to a} g(x) = 0$일 때, $\displaystyle\lim_{x \to a} f(x)g(x)$ 꼴

확인2 다음 극한값을 구하시오.

(1) $\displaystyle\lim_{x \to \infty}\frac{1}{\sqrt{x^2 + 3x} - x}$

(2) $\displaystyle\lim_{x \to 2}\frac{1}{x-2}\left(\frac{1}{x+1} - \frac{1}{3}\right)$

풀이 (1) $\displaystyle\lim_{x \to \infty}\frac{1}{\sqrt{x^2 + 3x} - x} = \lim_{x \to \infty}\frac{\sqrt{x^2 + 3x} + x}{(\sqrt{x^2 + 3x} - x)(\sqrt{x^2 + 3x} + x)}$

$\qquad\qquad = \displaystyle\lim_{x \to \infty}\frac{\sqrt{x^2 + 3x} + x}{3x} = \lim_{x \to \infty}\frac{\sqrt{1 + \dfrac{3}{x}} + 1}{3} = \frac{2}{3}$

(2) $\displaystyle\lim_{x \to 2}\frac{1}{x-2}\left(\frac{1}{x+1} - \frac{1}{3}\right) = \lim_{x \to 2}\left\{\frac{1}{x-2} \times \frac{-(x-2)}{3(x+1)}\right\}$

$\qquad\qquad = \displaystyle\lim_{x \to 2}\frac{-1}{3(x+1)} = -\frac{1}{9}$

개념 06 미정계수의 결정

두 함수 $f(x)$, $g(x)$에 대하여 다음이 성립한다.

(1) $\lim\limits_{x \to a} \dfrac{f(x)}{g(x)} = \alpha$ (α는 실수)이고, $\lim\limits_{x \to a} g(x) = 0$이면 $\lim\limits_{x \to a} f(x) = 0$ Ⓐ

(2) $\lim\limits_{x \to a} \dfrac{f(x)}{g(x)} = \alpha$ ($\alpha \neq 0$인 실수)이고, $\lim\limits_{x \to a} f(x) = 0$이면 $\lim\limits_{x \to a} g(x) = 0$ Ⓑ

1. $\dfrac{0}{0}$ 꼴의 극한에서 미정계수의 결정

두 함수 $f(x)$, $g(x)$에 대하여 다음이 성립한다.

(1) $\lim\limits_{x \to a} \dfrac{f(x)}{g(x)} = \alpha$ (α는 실수)이고, $\lim\limits_{x \to a} g(x) = 0$이면 함수의 극한에 대한 성질에 의하여

$$\lim_{x \to a} f(x) = \lim_{x \to a} \left\{ \frac{f(x)}{g(x)} \times g(x) \right\} = \lim_{x \to a} \frac{f(x)}{g(x)} \times \lim_{x \to a} g(x) = \alpha \times 0 = 0$$

$\underbrace{\qquad\qquad\qquad\qquad\qquad}_{\lim\limits_{x \to a} \frac{f(x)}{g(x)},\ \lim\limits_{x \to a} g(x) \text{의 값이 각각 존재하므로 성립한다.}}$

$\therefore \lim\limits_{x \to a} f(x) = 0$

예) $\lim\limits_{x \to 2} \dfrac{x^2 + 3x + a}{x - 2} = 7$에서 극한값이 존재하고 $x \longrightarrow 2$일 때

(분모) $\longrightarrow 0$이므로 (분자) $\longrightarrow 0$이다.

즉, $\lim\limits_{x \to 2} (x^2 + 3x + a) = 0$이므로 $a = -10$

(2) $\lim\limits_{x \to a} \dfrac{f(x)}{g(x)} = \alpha$ ($\alpha \neq 0$인 실수)이고, $\lim\limits_{x \to a} f(x) = 0$이면 함수의 극한에 대한 성질에 의하여

$$\lim_{x \to a} g(x) = \lim_{x \to a} \left\{ g(x) \times \frac{f(x)}{f(x)} \right\} = \lim_{x \to a} \frac{f(x)}{\frac{f(x)}{g(x)}} = \frac{\lim\limits_{x \to a} f(x)}{\lim\limits_{x \to a} \frac{f(x)}{g(x)}} = \frac{0}{\alpha} = 0$$

$\underbrace{\qquad\qquad\qquad\qquad\qquad}_{\lim\limits_{x \to a} f(x),\ \lim\limits_{x \to a} \frac{f(x)}{g(x)} \text{의 값이 각각 존재하므로 성립한다.}}$

$\therefore \lim\limits_{x \to a} g(x) = 0$

예) $\lim\limits_{x \to 1} \dfrac{x - 1}{x^2 + ax + b} = \dfrac{1}{3}$에서 0이 아닌 극한값이 존재하고 $x \longrightarrow 1$일 때 (분자) $\longrightarrow 0$이므로 (분모) $\longrightarrow 0$이다.

즉, $\lim\limits_{x \to 1} (x^2 + ax + b) = 0$이므로 $1 + a + b = 0$ $\therefore b = -1 - a$

$\lim\limits_{x \to 1} \dfrac{x - 1}{x^2 + ax + b} = \lim\limits_{x \to 1} \dfrac{x - 1}{x^2 + ax - 1 - a}$

$= \lim\limits_{x \to 1} \dfrac{x - 1}{(x - 1)(x + a + 1)}$

$= \lim\limits_{x \to 1} \dfrac{1}{x + a + 1} = \dfrac{1}{a + 2} = \dfrac{1}{3}$

$\therefore a = 1,\ b = -2$

Ⓐ $\lim\limits_{x \to a} \dfrac{f(x)}{g(x)}$의 값이 존재할 때, (분모) $\longrightarrow 0$이면 (분자) $\longrightarrow 0$이다.

Ⓑ $\lim\limits_{x \to a} \dfrac{f(x)}{g(x)}$의 값이 0이 아닌 실수로 존재할 때, (분자) $\longrightarrow 0$이면 (분모) $\longrightarrow 0$이다.

한편, 두 함수 $f(x)$, $g(x)$에서 $\lim\limits_{x \to a} \dfrac{f(x)}{g(x)} = 0$이고 $\lim\limits_{x \to a} f(x) = 0$이면 $\lim\limits_{x \to a} g(x)$의 값이 반드시 0이 되는 것은 아니다. **ⓒ**

(예) $\lim\limits_{x \to 1} \dfrac{x-1}{x+1} = 0$에서 $\lim\limits_{x \to 1}(x-1) = 0$이지만 $\lim\limits_{x \to 1}(x+1) = 2 \neq 0$이다.

ⓒ $k \neq 0$일 때, $\dfrac{0}{k} = 0$

[확인] 다음 등식이 성립하도록 하는 상수 a, b의 값을 구하시오.

(1) $\lim\limits_{x \to 1} \dfrac{\sqrt{x^2+a}-b}{x-1} = \dfrac{1}{2}$

(2) $\lim\limits_{x \to 2} \dfrac{x^2-(a+2)x+2a}{x^2-b} = 3$

풀이 (1) 극한값이 존재하고 $x \longrightarrow 1$일 때 (분모) $\longrightarrow 0$이므로 (분자) $\longrightarrow 0$이다.

즉, $\lim\limits_{x \to 1}(\sqrt{x^2+a}-b) = 0$에서 $\sqrt{1+a}-b = 0$이므로 $b = \sqrt{1+a}$

$\lim\limits_{x \to 1} \dfrac{\sqrt{x^2+a}-\sqrt{1+a}}{x-1} = \lim\limits_{x \to 1} \dfrac{x^2-1}{(x-1)(\sqrt{x^2+a}+\sqrt{1+a})}$

$\phantom{\lim\limits_{x \to 1} \dfrac{\sqrt{x^2+a}-\sqrt{1+a}}{x-1}} = \lim\limits_{x \to 1} \dfrac{x+1}{\sqrt{x^2+a}+\sqrt{1+a}}$

$\phantom{\lim\limits_{x \to 1} \dfrac{\sqrt{x^2+a}-\sqrt{1+a}}{x-1}} = \dfrac{2}{2\sqrt{1+a}} = \dfrac{1}{2}$

$\therefore a = 3,\ b = 2$

(2) 0이 아닌 극한값이 존재하고 $x \longrightarrow 2$일 때 (분자) $\longrightarrow 0$이므로 (분모) $\longrightarrow 0$이다.

즉, $\lim\limits_{x \to 2}(x^2-b) = 0$에서 $4-b = 0$이므로 $b = 4$

$\lim\limits_{x \to 2} \dfrac{x^2-(a+2)x+2a}{x^2-4} = \lim\limits_{x \to 2} \dfrac{(x-2)(x-a)}{(x+2)(x-2)}$

$\phantom{\lim\limits_{x \to 2} \dfrac{x^2-(a+2)x+2a}{x^2-4}} = \lim\limits_{x \to 2} \dfrac{x-a}{x+2} = \dfrac{2-a}{4} = 3$

$\therefore a = -10,\ b = 4$

한걸음 더 ✛

2. 분모, 분자가 다항함수인 $\dfrac{\infty}{\infty}$ 꼴의 극한에서의 미정계수의 결정

분모, 분자가 다항함수인 $\dfrac{\infty}{\infty}$ 꼴에서 극한값이 존재하기 위해서는

\qquad (분자의 차수) \leq (분모의 차수)

이어야 한다. **ⓓ ⓔ**

ⓓ p. 020의 **2. $\dfrac{\infty}{\infty}$ 꼴의 극한**

ⓔ 두 다항함수 $f(x)$, $g(x)$에 대하여 $\lim\limits_{x \to \infty} \dfrac{f(x)}{g(x)} = \alpha$ (α는 실수)일 때, 다항식의 차수와 미정계수를 정할 수 있다.
(i) $\alpha = 0$이면
\qquad{$f(x)$의 차수} < {$g(x)$의 차수}
(ii) $\alpha \neq 0$이면 $f(x)$, $g(x)$의 차수는 같고,
$\qquad \alpha = \dfrac{\{f(x)\text{의 최고차항의 계수}\}}{\{g(x)\text{의 최고차항의 계수}\}}$

(예) (1) 다항함수 $f(x)$에 대하여 $\lim\limits_{x \to \infty} \dfrac{f(x)}{x^2+4x-5} = 0$이면

$\qquad f(x)$는 일차 이하의 다항함수이다.

(2) 다항함수 $g(x)$에 대하여 $\lim\limits_{x \to \infty} \dfrac{g(x)}{3x^3-2x+1} = 2$이면

$\qquad g(x)$는 최고차항의 계수가 6인 삼차함수이다.

개념 07 함수의 극한의 대소 관계

두 함수 $f(x)$, $g(x)$에서 $\lim\limits_{x \to a} f(x) = \alpha$, $\lim\limits_{x \to a} g(x) = \beta$ (α, β는 실수)일 때, a에 가까운 모든 실수 x에 대하여 다음이 성립한다. **A**

(1) $f(x) \leq g(x)$이면 $\alpha \leq \beta$

(2) 함수 $h(x)$에 대하여 $f(x) \leq h(x) \leq g(x)$이고 $\alpha = \beta$이면 $\lim\limits_{x \to a} h(x) = \alpha$

참고 함수의 극한의 대소 관계는 $x \longrightarrow a+$, $x \longrightarrow a-$, $x \longrightarrow \infty$, $x \longrightarrow -\infty$일 때에도 성립한다.

함수의 극한의 대소 관계에 대한 이해

$f(x) = -2(x-1)^2 + 1$, $g(x) = (x-1)^2 + 1$

에 대하여 오른쪽 그림과 같이 모든 실수 x에 대하여 $f(x) \leq g(x)$가 성립한다.

따라서 임의의 실수 a에 대하여

$$\lim_{x \to a} f(x) \leq \lim_{x \to a} g(x)$$

가 항상 성립한다.

또한, $x = 1$에 가까운 모든 실수 x에서

$f(x) \leq h(x) \leq g(x)$를 만족시키는 함수 $h(x)$에 대하여

$$\lim_{x \to 1} f(x) = \lim_{x \to 1} g(x) = 1$$

이 성립하므로 $\lim\limits_{x \to 1} h(x) = 1$이 성립함을 확인할 수 있다.

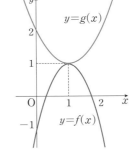

한편, $f(x) < g(x)$인 경우 반드시 $\lim\limits_{x \to a} f(x) < \lim\limits_{x \to a} g(x)$인 것은 아니다.

예를 들어, 오른쪽 그림과 같이 두 함수

$f(x) = \dfrac{1}{x}$, $g(x) = \dfrac{2}{x}$의 그래프에서 $x > 0$인

모든 실수 x에 대하여 $f(x) < g(x)$이지만

$$\lim_{x \to \infty} f(x) = 0, \ \lim_{x \to \infty} g(x) = 0$$

이므로 $\lim\limits_{x \to \infty} f(x) = \lim\limits_{x \to \infty} g(x)$이다.

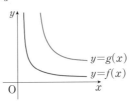

A 함수의 극한의 대소 관계는 등호가 없는 경우에도 성립한다.

(1) $f(x) < g(x)$이면 $\alpha \leq \beta$

(2) $f(x) < h(x) < g(x)$이고 $\alpha = \beta$이면 $\lim\limits_{x \to a} h(x) = \alpha$

확인 함수 $f(x)$가 모든 실수 x에 대하여

$$-x^2 + 2x - 3 \leq f(x) \leq 2x^2 - 4x$$

를 만족시킬 때, $\lim\limits_{x \to 1} f(x)$의 값을 구하시오. **B**

풀이 $\lim\limits_{x \to 1} (-x^2 + 2x - 3) = -2$, $\lim\limits_{x \to 1} (2x^2 - 4x) = -2$이므로

함수의 극한의 대소 관계에 의하여 $\lim\limits_{x \to 1} f(x) = -2$

B

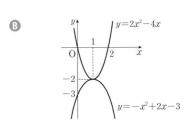

두 함수 $f(x)$, $g(x)$가 $\lim\limits_{x \to 2}\{(2x+1)f(x)\}=10$, $\lim\limits_{x \to 2}\dfrac{g(x)}{f(x)}=12$를 만족시킬 때, $\lim\limits_{x \to 2}\{(x^2-3x)g(x)\}$의 값을 구하시오.

guide 함수 $f(x)$, $g(x)$에 대하여 $\lim\limits_{x \to a}f(x)=\alpha$, $\lim\limits_{x \to a}g(x)=\beta$ (α, β는 실수)일 때

(1) $\lim\limits_{x \to a}cf(x)=c\alpha$ (단, c는 상수)

(2) $\lim\limits_{x \to a}\{f(x)\pm g(x)\}=\alpha\pm\beta$ (복부호동순)

(3) $\lim\limits_{x \to a}f(x)g(x)=\alpha\beta$

(4) $\lim\limits_{x \to a}\dfrac{f(x)}{g(x)}=\dfrac{\alpha}{\beta}$ (단, $\beta\neq0$)

solution $\lim\limits_{x \to 2}\{(x^2-3x)g(x)\}=\lim\limits_{x \to 2}\left\{(2x+1)f(x)\times\dfrac{g(x)}{f(x)}\times\dfrac{x^2-3x}{2x+1}\right\}$ ← 주어진 식을 $x \to 2$일 때 각각 수렴하는 함수들의 곱으로 나타낸다.

이때, $x \to 2$일 때 함수 $(2x+1)f(x)$, $\dfrac{g(x)}{f(x)}$, $\dfrac{x^2-3x}{2x+1}$가 각각 수렴하므로

함수의 극한에 대한 성질에 의하여

$\lim\limits_{x \to 2}\{(x^2-3x)g(x)\}=\lim\limits_{x \to 2}\{(2x+1)f(x)\}\times\lim\limits_{x \to 2}\dfrac{g(x)}{f(x)}\times\lim\limits_{x \to 2}\dfrac{x^2-3x}{2x+1}$

$=10\times12\times\dfrac{(-2)}{5}=\boldsymbol{-48}$

정답 및 해설 p.004

04-1 두 함수 $f(x)$, $g(x)$가 $\lim\limits_{x \to 1}\dfrac{f(x)}{x+2}=2$, $\lim\limits_{x \to 1}\dfrac{g(x)}{2x-3}=3$을 만족시킬 때, $\lim\limits_{x \to 1}\dfrac{(x+2)f(x)}{(2x-3)g(x)}$의 값을 구하시오.

04-2 세 함수 $f(x)$, $g(x)$, $h(x)$가 $\lim\limits_{x \to 1}(x+2)f(x)g(x)=12$, $\lim\limits_{x \to 1}\dfrac{f(x)h(x)}{5x-1}=3$을 만족시킬 때, $\lim\limits_{x \to 1}f(x)\{h(x)-g(x)\}$의 값을 구하시오.

04-3 두 함수 $f(x)$, $g(x)$에 대하여 〈보기〉에서 옳은 것만을 있는 대로 고르시오.

┌ 보기 ┐

ㄱ. $\lim\limits_{x \to a}f(x)$, $\lim\limits_{x \to a}\{f(x)+g(x)\}$의 값이 모두 존재하면 $\lim\limits_{x \to a}g(x)$의 값도 존재한다.

ㄴ. $\lim\limits_{x \to a}g(x)$의 값이 존재하면 $\lim\limits_{x \to a}f(g(x))$의 값도 존재한다.

ㄷ. $\lim\limits_{x \to a}f(x)g(x)$, $\lim\limits_{x \to a}\dfrac{f(x)}{g(x)}$의 값이 모두 존재하면 $\lim\limits_{x \to a}f(x)$의 값도 존재한다.

두 함수 $f(x)$, $g(x)$가 $\lim_{x \to 1} f(x) = \infty$, $\lim_{x \to 1} \{f(x) - 3g(x)\} = 2$를 만족시킬 때, $\lim_{x \to 1} \dfrac{f(x) + 2g(x)}{2f(x) - g(x)}$의 값을 구하시오.

guide $\quad \lim\limits_{x \to a} f(x) = \infty$, $\lim\limits_{x \to a} g(x) = a$ (a는 실수)일 때, $\lim\limits_{x \to a} \dfrac{g(x)}{f(x)} = 0$

solution $\quad f(x) - 3g(x) = h(x)$라 하면 $g(x) = \dfrac{f(x) - h(x)}{3}$

이때, $\lim\limits_{x \to 1} h(x) = 2$이고 $\lim\limits_{x \to 1} f(x) = \infty$이므로 $\lim\limits_{x \to 1} \dfrac{h(x)}{f(x)} = 0$ ······㉠

$$\therefore \lim_{x \to 1} \frac{f(x) + 2g(x)}{2f(x) - g(x)} = \lim_{x \to 1} \frac{f(x) + 2 \times \dfrac{f(x) - h(x)}{3}}{2f(x) - \dfrac{f(x) - h(x)}{3}} = \lim_{x \to 1} \frac{\dfrac{5f(x) - 2h(x)}{3}}{\dfrac{5f(x) + h(x)}{3}}$$

$$= \lim_{x \to 1} \frac{5f(x) - 2h(x)}{5f(x) + h(x)} = \lim_{x \to 1} \frac{5 - 2 \times \dfrac{h(x)}{f(x)}}{5 + \dfrac{h(x)}{f(x)}}$$

$$= \frac{5 - 2 \times 0}{5 + 0} \ (\because ㉠) = \frac{5}{5} = \mathbf{1}$$

다른풀이

$\lim\limits_{x \to 1} f(x) = \infty$, $\lim\limits_{x \to 1} \{f(x) - 3g(x)\} = 2$에서

$\lim\limits_{x \to 1} \dfrac{f(x) - 3g(x)}{f(x)} = 0$이므로 $\lim\limits_{x \to 1} \left\{1 - \dfrac{3g(x)}{f(x)}\right\} = 0$ $\quad \therefore \lim\limits_{x \to 1} \dfrac{g(x)}{f(x)} = \dfrac{1}{3}$

$$\therefore \lim_{x \to 1} \frac{f(x) + 2g(x)}{2f(x) - g(x)} = \lim_{x \to 1} \frac{1 + \dfrac{2g(x)}{f(x)}}{2 - \dfrac{g(x)}{f(x)}} = \frac{1 + \dfrac{2}{3}}{2 - \dfrac{1}{3}} = \frac{\dfrac{5}{3}}{\dfrac{5}{3}} = 1$$

정답 및 해설 p.005

05-1 최고차항의 계수가 양수인 이차함수 $f(x)$와 함수 $g(x)$가 $\lim\limits_{x \to \infty} \{2f(x) - 5g(x)\} = 7$을 만족시킬 때, $\lim\limits_{x \to \infty} \dfrac{4f(x) - 3g(x)}{2g(x)}$의 값을 구하시오.

05-2 두 함수 $f(x)$, $g(x)$가 $\lim\limits_{x \to \infty} xf(x) = 2$, $\lim\limits_{x \to \infty} \dfrac{g(x)}{x^2} = \dfrac{1}{2}$을 만족시킬 때,

$\lim\limits_{x \to \infty} \dfrac{2xf(x)g(x) - g(x)}{xf(x) - 4g(x)}$의 값을 구하시오.

다음 물음에 답하시오.

(1) $\lim\limits_{x \to a} \dfrac{x^3 - ax^2 - x + a}{x^2 + (1-a)x - a} = 2a$일 때, 실수 a의 값을 구하시오.

(2) $\lim\limits_{x \to \infty} \dfrac{1}{\sqrt{x-1}}(\sqrt{x^3 - 2x} - x\sqrt{x-a}) = 5$일 때, 실수 a의 값을 구하시오.

guide **1** 극한값이 존재하고 (분모) $\longrightarrow 0$ \Rightarrow (분자) $\longrightarrow 0$

2 0이 아닌 극한값이 존재하고 (분자) $\longrightarrow 0$ \Rightarrow (분모) $\longrightarrow 0$

solution (1) $x \longrightarrow a$일 때 (분모) $\longrightarrow 0$, (분자) $\longrightarrow 0$, 즉 $\dfrac{0}{0}$ 꼴이므로 분모와 분자를 각각 인수분해하면

$$\lim_{x \to a} \frac{x^3 - ax^2 - x + a}{x^2 + (1-a)x - a} = \lim_{x \to a} \frac{(x-a)(x+1)(x-1)}{(x-a)(x+1)}$$
$$= \lim_{x \to a}(x-1) = a-1$$

즉, $a - 1 = 2a$이므로 $a = \boldsymbol{-1}$

(2) $\lim\limits_{x \to \infty} \dfrac{1}{\sqrt{x-1}}(\sqrt{x^3 - 2x} - x\sqrt{x-a})$

$$= \lim_{x \to \infty} \frac{(\sqrt{x^3-2x} - x\sqrt{x-a})(\sqrt{x^3-2x} + x\sqrt{x-a})}{\sqrt{x-1}(\sqrt{x^3-2x} + x\sqrt{x-a})}$$

$$= \lim_{x \to \infty} \frac{ax^2 - 2x}{\sqrt{x^4 - x^3 - 2x^2 + 2x} + x\sqrt{x^2 - (a+1)x + a}} \quad \text{← 분모와 분자를 } x^2 \text{으로 나눈다.}$$

$$= \lim_{x \to \infty} \frac{a - \dfrac{2}{x}}{\sqrt{1 - \dfrac{1}{x} - \dfrac{2}{x^2} + \dfrac{2}{x^3}} + \sqrt{1 - \dfrac{a+1}{x} + \dfrac{a}{x^2}}} = \frac{a}{2}$$

즉, $\dfrac{a}{2} = 5$이므로 $a = \boldsymbol{10}$

정답 및 해설 pp.005~006

유형 연습

06-1 다음 물음에 답하시오.

(1) $\lim\limits_{x \to a} \dfrac{3\sqrt{2x-a} - \sqrt{x+8a}}{x^2 - a^2} = \dfrac{17}{\sqrt{a}}$ 일 때, 양수 a의 값을 구하시오.

(2) $\lim\limits_{x \to \infty} x(2\sqrt{x} - \sqrt{4x-2a})^2 = 4$일 때, 양수 a의 값을 구하시오.

06-2 두 실수 a, b에 대하여

$$\lim_{x \to a} \frac{x^2 - x - 2}{x^3 - ax^2 + bx - ab} = \frac{1}{2}$$

일 때, 가능한 모든 ab의 값의 합을 구하시오.

다항함수 $f(x)$에 대하여 $\lim\limits_{x\to\infty}\dfrac{f(x)-x^3}{x^2}=-9$, $\lim\limits_{x\to1}\dfrac{f(x)}{x-1}=-11$이다. 이때, $f(2)$의 값을 구하시오.

guide

두 다항함수 $f(x)$, $g(x)$에 대하여

1 $\lim\limits_{x\to\infty}\dfrac{f(x)}{g(x)}=\alpha$ ($\alpha\neq0$인 실수) \Rightarrow ($f(x)$의 차수)=($g(x)$의 차수), $\alpha=\dfrac{\{f(x)\text{의 최고차항의 계수}\}}{\{g(x)\text{의 최고차항의 계수}\}}$

2 $\lim\limits_{x\to a}\dfrac{f(x)}{g(x)}=\alpha$ (α는 실수)이고, $\lim\limits_{x\to a}g(x)=0 \Rightarrow \lim\limits_{x\to a}f(x)=0$

solution

$\lim\limits_{x\to\infty}\dfrac{f(x)-x^3}{x^2}=-9$에서 $f(x)=x^3-9x^2+ax+b$ (a, b는 상수) ······㉠

$\lim\limits_{x\to1}\dfrac{f(x)}{x-1}=-11$에서 극한값이 존재하고 $x\longrightarrow1$일 때 (분모) $\longrightarrow0$이므로 (분자) $\longrightarrow0$이다.

즉, $\lim\limits_{x\to1}f(x)=0$에서 $f(1)=0$

$x=1$을 ㉠에 대입하면 $1-9+a+b=0$에서 $b=-a+8$이므로

$f(x)=x^3-9x^2+ax-a+8$ ······㉡

이때, $f(1)=0$이므로 조립제법을 이용하면

$f(x)=(x-1)(x^2-8x+a-8)$

$\therefore \lim\limits_{x\to1}\dfrac{f(x)}{x-1}=\lim\limits_{x\to1}\dfrac{(x-1)(x^2-8x+a-8)}{x-1}$

$=\lim\limits_{x\to1}(x^2-8x+a-8)=a-15$

$a-15=-11$에서 $a=4$이므로 $f(x)=x^3-9x^2+4x+4$ (\because ㉡)

$\therefore f(2)=8-36+8+4=\mathbf{-16}$

1	1	-9	a	$-a+8$
		1	-8	$a-8$
	1	-8	$a-8$	0

정답 및 해설 pp.006~007

 유형연습

07-1 다항함수 $f(x)$에 대하여 $\lim\limits_{x\to\infty}\dfrac{f(x)}{x^3}=0$, $\lim\limits_{x\to0}\dfrac{f(x)}{x}=4$이다. 방정식 $f(x)=2x$의 한 근이 1일 때, $f(3)$의 값을 구하시오.

07-2 함수 $y=f(x)$의 그래프가 오른쪽 그림과 같다. 최고차항의 계수가 1인 이차함수 $g(x)$에 대하여

$\lim\limits_{x\to-1}f(x)g(x)+\lim\limits_{x\to0+}\dfrac{g(x)}{f(x)}-\lim\limits_{x\to2}|f(x)-k|$

의 값이 존재할 때, $g(2k)$의 값을 구하시오. (단, k는 상수이다.)

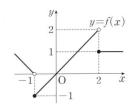

[발전]
07-3 최고차항의 계수가 1인 이차함수 $f(x)$가 $\lim\limits_{x\to a}\dfrac{f(x)-(x-a)}{f(x)+(x-a)}=\dfrac{3}{5}$ 을 만족시킨다. 방정식 $f(x)=0$의 두 근을 α, β라 할 때, $|\alpha-\beta|$의 값을 구하시오. (단, a는 상수이다.) [수능]

함수 $f(x)$가 모든 양수 x에 대하여 부등식 $2x^3+x\le\dfrac{f(x)}{x+1}\le 2x^3+x+3$을 만족시킬 때, $\displaystyle\lim_{x\to\infty}\dfrac{xf(x)}{x^5+2}$의 값을 구하시오.

guide $\displaystyle\lim_{x\to a}g(x)=\alpha,\ \lim_{x\to a}h(x)=\beta$ ($\alpha,\ \beta$는 실수)일 때 $g(x)\le f(x)\le h(x)$이고 $\alpha=\beta$이면 $\displaystyle\lim_{x\to a}f(x)=\alpha$

solution $2x^3+x\le\dfrac{f(x)}{x+1}\le 2x^3+x+3$의 각 변에 $\dfrac{x(x+1)}{x^5+2}$을 곱하면

$\dfrac{(2x^4+x^2)(x+1)}{x^5+2}\le\dfrac{xf(x)}{x^5+2}\le\dfrac{(2x^4+x^2+3x)(x+1)}{x^5+2}$ ← $x>0$이면 $x(x+1)>0,\ \dfrac{1}{x^5+2}>0$이므로 $\dfrac{x(x+1)}{x^5+2}>0$
따라서 부등호의 방향이 유지된다.

이때, $\displaystyle\lim_{x\to\infty}\dfrac{(2x^4+x^2)(x+1)}{x^5+2}=\lim_{x\to\infty}\dfrac{2x^5+2x^4+x^3+x^2}{x^5+2}=2$

$\displaystyle\lim_{x\to\infty}\dfrac{(2x^4+x^2+3x)(x+1)}{x^5+2}=\lim_{x\to\infty}\dfrac{2x^5+2x^4+x^3+4x^2+3x}{x^5+2}=2$

따라서 함수의 극한의 대소 관계에 의하여 $\displaystyle\lim_{x\to\infty}\dfrac{xf(x)}{x^5+2}=\mathbf{2}$

정답 및 해설 pp.007~008

08-1 함수 $f(x)$가 임의의 실수 x에 대하여 $|f(x)|<3$을 만족시킬 때, $\displaystyle\lim_{x\to\infty}\dfrac{f(x)+4x^2}{x^2+5}$의 값을 구하시오.

08-2 이차함수 $f(x)=3x^2-4x+2$의 그래프를 y축의 양의 방향으로 a만큼 평행이동한 이차함수 $y=g(x)$의 그래프에 대하여 두 함수 $y=f(x)$와 $y=g(x)$의 그래프 사이에 함수 $y=h(x)$의 그래프가 존재할 때, $\displaystyle\lim_{x\to-\infty}\dfrac{h(x)}{x^2}$의 값을 구하시오. (단, $a>0$)

08-3 함수 $f(x)$가 실수 k와 $x>0$인 모든 실수 x에 대하여 부등식
$$\sqrt{4x^2+x}<f(x)<2x+k$$
를 만족시킨다. $\displaystyle\lim_{x\to\infty}\{f(x)-2x\}$의 값이 존재하도록 하는 실수 k의 값을 구하시오.

다음 극한값을 구하시오. (단, $[x]$는 x보다 크지 않은 최대의 정수이다.)

(1) $\displaystyle\lim_{x\to\infty} \frac{2}{x}\left[\frac{x}{4}\right]$

(2) $\displaystyle\lim_{x\to\infty} \frac{[\sqrt{3x^2+4x}]-\sqrt{x}}{2x}$

guide $[x]$는 x보다 크지 않은 최대의 정수이므로 $x=[x]+\alpha \;(0\leq\alpha<1)$
즉, $[x]=x-\alpha \;(0\leq\alpha<1)$로 놓을 수 있다.

solution (1) $\left[\dfrac{x}{4}\right]=\dfrac{x}{4}-\alpha \;(0\leq\alpha<1)$로 놓으면

$$\lim_{x\to\infty}\frac{2}{x}\left[\frac{x}{4}\right]=\lim_{x\to\infty}\frac{2}{x}\left(\frac{x}{4}-\alpha\right)=\lim_{x\to\infty}\left(\frac{1}{2}-\frac{2\alpha}{x}\right)=\frac{1}{2}$$

(2) $[\sqrt{3x^2+4x}]=\sqrt{3x^2+4x}-\alpha \;(0\leq\alpha<1)$로 놓으면

$$\lim_{x\to\infty}\frac{[\sqrt{3x^2+4x}]-\sqrt{x}}{2x}=\lim_{x\to\infty}\frac{\sqrt{3x^2+4x}-\alpha-\sqrt{x}}{2x}$$
$$=\frac{1}{2}\lim_{x\to\infty}\frac{\sqrt{3x^2+4x}-\alpha-\sqrt{x}}{x}$$
$$=\frac{1}{2}\lim_{x\to\infty}\left(\sqrt{3+\frac{4}{x}}-\frac{\alpha}{x}-\frac{1}{\sqrt{x}}\right)=\frac{\sqrt{3}}{2}$$

정답 및 해설 p.008

09-1 다음 극한값을 구하시오. (단, $[x]$는 x보다 크지 않은 최대의 정수이다.)

(1) $\displaystyle\lim_{x\to\infty}\frac{6}{x-1}\left[\frac{x+1}{3}\right]$

(2) $\displaystyle\lim_{x\to\infty}\left(\sqrt{4x^2-[x]+1}-2x\right)$

09-2 함수 $f(x)$가 $f(x)=a[x-1]^3+2b[x]-3$일 때, $\displaystyle\lim_{x\to1}f(x)$의 값이 존재하도록 하는 0이 아닌 상수 a, b에 대하여 $\dfrac{a}{b}$의 값을 구하시오. (단, $[x]$는 x보다 크지 않은 최대의 정수이다.)

발전
09-3 $\displaystyle\lim_{x\to n}\frac{[x]^2+2x}{[x]}$ 의 값이 존재하도록 하는 자연수 n에 대하여 $\displaystyle\lim_{x\to n}\frac{x^2+nx-2n^2}{x-n}$ 의 값을 구하시오. (단, $[x]$는 x보다 크지 않은 최대의 정수이다.)

원 $x^2+y^2=r^2$ 위의 점과 직선 $y=-r(x-2)$ 사이의 거리의 최댓값을 $f(r)$, 최솟값을 $g(r)$라 할 때,

$\displaystyle\lim_{r\to0+}\dfrac{f(r)}{g(r)}$의 값을 구하시오. (단, $0<r<\sqrt{3}$)

guide 구하는 선분의 길이, 위치 등을 식으로 나타낸 후 함수의 극한에 대한 성질을 이용하여 극한값을 구한다.

solution 원 $x^2+y^2=r^2$의 중심 $(0,0)$과 직선 $y=-r(x-2)$, 즉 $rx+y-2r=0$ 사이의 거리를 d라 하면

$$d=\frac{|-2r|}{\sqrt{r^2+1}}=\frac{2r}{\sqrt{r^2+1}}\ (\because\ 0<r<\sqrt{3})$$

이때, 원 $x^2+y^2=r^2$ 위의 점과 직선 $rx+y-2r=0$ 사이의 거리의 최댓값은

$$f(r)=d+r=\frac{2r}{\sqrt{r^2+1}}+r$$

한편, 원 $x^2+y^2=r^2$ 위의 점과 직선 $rx+y-2r=0$ 사이의 거리의 최솟값은

$$g(r)=d-r=\frac{2r}{\sqrt{r^2+1}}-r$$

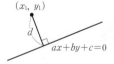

$$\therefore \lim_{r\to0+}\frac{f(r)}{g(r)}=\lim_{r\to0+}\frac{\dfrac{2r}{\sqrt{r^2+1}}+r}{\dfrac{2r}{\sqrt{r^2+1}}-r}=\lim_{r\to0+}\frac{2r+r\sqrt{r^2+1}}{2r-r\sqrt{r^2+1}}=\lim_{r\to0+}\frac{2+\sqrt{r^2+1}}{2-\sqrt{r^2+1}}=3$$

참고 점과 직선 사이의 거리

점 $(x_1,\ y_1)$과 직선 $ax+by+c=0$ 사이의 거리 d는

$$d=\frac{|ax_1+by_1+c|}{\sqrt{a^2+b^2}}$$

정답 및 해설 p.009

10-1 곡선 $y=\sqrt{2x}$ 위의 한 점 $\mathrm{P}(t,\ \sqrt{2t})\ (t>2)$에서 직선 $y=x$에 내린 수선의 발을 H라 할 때, 삼각형 OPH의 외접원 넓이를 $f(t)$라 하자. 이때, $\displaystyle\lim_{t\to\infty}\dfrac{f(t)}{t^2}$의 값을 구하시오.

(단, 점 O는 원점이다.)

발전
10-2 좌표평면 위에 두 점 $\mathrm{A}(3,\ 0)$, $\mathrm{B}(0,\ 2)$가 있다. 오른쪽 그림과 같이 두 점 $\mathrm{P}(p,\ 0)$, $\mathrm{Q}(0,\ q)$가 $\overline{\mathrm{PA}}=\overline{\mathrm{QB}}$를 만족시키면서 각각 두 점 A, B에 한없이 가까워진다. 두 직선 PQ와 AB의 교점 R가 점 $(a,\ b)$에 한없이 가까워질 때, $5(a+b)$의 값을 구하시오. (단, $p<3$, $q>2$)

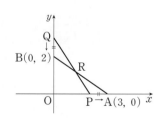

수능으로
한걸음 더⁺

다항함수의 결정

삼차함수 $f(x)=x^3+x^2+ax+b$와 최고차항의 계수가 1인 이차함수 $g(x)$가 다음 조건을 만족시킬 때, $g(0)$의 값은? (단, a, b는 상수이다.) [교육청]

(가) $g(-1)=0$

(나) $\displaystyle\lim_{x \to -1}\frac{f(x)}{g(x)}=0$, $\displaystyle\lim_{x \to 3}\frac{f(x)}{g(x)}=\frac{4}{3}$

○ STEP **1**　**문항분석**

함수의 극한의 성질을 이용하여 조건을 만족시키는 다항함수를 찾을 수 있는지 묻는 문항이다.

○ STEP **2**　**핵심개념**

1. $\dfrac{0}{0}$ 꼴의 극한 : 분자, 분모가 다항식이면 분모 또는 분자를 인수분해한 후 약분한다.

2. 두 함수 $f(x)$, $g(x)$에 대하여

　(1) $\displaystyle\lim_{x \to a}\frac{f(x)}{g(x)}=\alpha$ (α는 실수)일 때, $\displaystyle\lim_{x \to a}g(x)=0$이면 $\displaystyle\lim_{x \to a}f(x)=0$

　(2) $\displaystyle\lim_{x \to a}\frac{f(x)}{g(x)}=\alpha$ (α는 0이 아닌 실수)일 때, $\displaystyle\lim_{x \to a}f(x)=0$이면 $\displaystyle\lim_{x \to a}g(x)=0$

○ STEP **3**　**모범풀이**

조건 (가)에서 $g(x)=(x+1)(x-\alpha)$ (단, α는 상수)

조건 (나)의 $\displaystyle\lim_{x \to -1}\frac{f(x)}{g(x)}=0$에서 $\displaystyle\lim_{x \to -1}g(x)=0$이므로 $\displaystyle\lim_{x \to -1}f(x)=0$

$-1+1-a+b=0$　　$\therefore a=b$

$f(x)=x^3+x^2+ax+a=(x+1)(x^2+a)$이므로

$\displaystyle\lim_{x \to -1}\frac{f(x)}{g(x)}=\lim_{x \to -1}\frac{(x+1)(x^2+a)}{(x+1)(x-\alpha)}=\lim_{x \to -1}\frac{(x^2+a)}{(x-\alpha)}=0$

에서

$\displaystyle\lim_{x \to -1}(x^2+a)=0$, $1+a+0$　　$\therefore a=-1$

$f(x)=(x+1)(x^2-1)=(x+1)^2(x-1)$이므로

$\displaystyle\lim_{x \to 3}\frac{f(x)}{g(x)}=\lim_{x \to 3}\frac{(x+1)^2(x-1)}{(x+1)(x-\alpha)}=\lim_{x \to 3}\frac{(x+1)(x-1)}{x-\alpha}$

$\qquad=\dfrac{8}{3-\alpha}=\dfrac{4}{3}$

$\therefore \alpha=-3$

따라서 $g(x)=(x+1)(x+3)$이므로 $g(0)=3$

$$
\begin{array}{r|rrrr}
-1 & 1 & 1 & a & a \\
 & & -1 & 0 & -a \\
\hline
 & 1 & 0 & a & \boxed{0}
\end{array}
$$

01 두 함수 $y=f(x)$, $y=g(x)$의 그래프가 다음 그림과 같다.

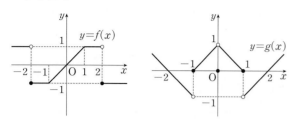

$\lim\limits_{x \to 2+} f(x) \times \lim\limits_{x \to a-} |g(x)| = -1$을 만족시키는 모든 상수 a의 값의 합을 구하시오. (단, $-2 \le a \le 2$)

02 함수 $y=f(x)$의 그래프가 다음 그림과 같을 때, $\lim\limits_{x \to 1-} f(f(x)) + \lim\limits_{x \to 1+} f(-x)$의 값을 구하시오.

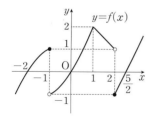

03 함수 $f(x)=x^2+x-a$에 대하여 함수 $g(x)$를

$$g(x)=\begin{cases} f(x-1) & (x>0) \\ f(x+1) & (x \le 0) \end{cases}$$

이라 하자. $\lim\limits_{x \to 0}\{g(x)\}^2$의 값이 존재할 때, 상수 a의 값을 구하시오.

04 두 상수 a, b와 함수 $f(x)=[x]^3+a[x]^2+b[x]$에 대하여 $\lim\limits_{x \to 1} f(x)$, $\lim\limits_{x \to -2} f(x)$의 값이 존재할 때, $a-b$의 값을 구하시오. (단, $[x]$는 x보다 크지 않은 최대의 정수이다.)

05 실수 t에 대하여 직선 $y=t$가 함수 $y=\left| \dfrac{x-1}{2-x} \right|$ 의 그래프와 만나는 점의 개수를 $f(t)$라 할 때, $\lim\limits_{t \to 0+} f(t) + \lim\limits_{t \to 1+} f(t) + f(1)$의 값은?

① 2　　　　　　② 3　　　　　　③ 4
④ 5　　　　　　⑤ 6

06 정의역이 $\{x \mid x<-2$ 또는 $x \ge -1\}$인 함수 $f(x)=\dfrac{|x-2|}{[x]+2}$ 에 대하여 〈보기〉에서 옳은 것만을 있는 대로 고른 것은? (단, $[x]$는 x보다 크지 않은 최대의 정수이다.)

┌─ 보기 ─────────────────────┐
ㄱ. $f(x)$는 $x=2$에서 극한값이 존재한다.

ㄴ. $\lim\limits_{x \to 3} f(x)=\dfrac{1}{3}$

ㄷ. $\lim\limits_{x \to -\infty} f(x)=1$
└────────────────────────┘

① ㄱ　　　　② ㄴ　　　　③ ㄱ, ㄴ
④ ㄱ, ㄷ　　　⑤ ㄱ, ㄴ, ㄷ

07 함수 $f(x)$와 최고차항의 계수가 1인 삼차함수 $g(x)$에 대하여 $\lim_{x \to 0} g(f(x))$, $\lim_{x \to 1} f(x)g(x)$의 값이 모두 존재하고 $g(0)=0$ 이다. 함수 $y=f(x)$의 그래프가 오른쪽 그림과 같을 때, $g(2)$의 값을 구하시오.

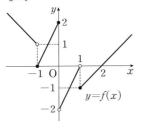

08 두 다항함수 $f(x)$, $g(x)$가
$$\lim_{x \to 1} \{f(x)+g(x)\}=4,$$
$$\lim_{x \to 1} \{(x-2)f(x)+3xg(x)\}=12$$
를 만족시킬 때, $\lim_{x \to 1} f(x)g(x)$의 값을 구하시오.

09 두 함수 $f(x)$, $g(x)$에 대하여 〈보기〉에서 옳은 것만을 있는 대로 고른 것은? (단, a는 실수이다.)

───── 보기 ─────

ㄱ. $\lim_{x \to a} f(x)$와 $\lim_{x \to a} \dfrac{g(x)}{f(x)}$의 값이 존재하면 $\lim_{x \to a} g(x)$의 값이 존재한다.

ㄴ. $\lim_{x \to a} \{f(x)\}^2=1$이면 $\lim_{x \to a} f(x)=1$ 또는 $\lim_{x \to a} f(x)=-1$이다.

ㄷ. $\lim_{x \to a} \dfrac{f(x)}{g(x)}$의 값이 존재하고, $\lim_{x \to a} f(x)=0$이면 $\lim_{x \to a} g(x)=0$이다.

① ㄱ ② ㄴ ③ ㄱ, ㄴ
④ ㄱ, ㄷ ⑤ ㄱ, ㄴ, ㄷ

10 $\lim_{x \to a} \dfrac{2x^2-9x-5}{3x^2-12x-15}$의 값이 존재하지 않도록 하는 상수 a의 값은?

① -3 ② -1 ③ 1
④ 3 ⑤ 5

11 이차방정식 $x^2-6x-3=0$의 두 실근을 α, β 라 할 때, $\lim_{x \to \infty} \sqrt{3x}(\sqrt{x+\alpha}-\sqrt{x+\beta})$의 값을 구하시오.
(단, $\alpha > \beta$)

12 두 실수 a, b에 대하여 $\lim_{x \to b} \dfrac{\sqrt[3]{x+a}-1}{x^3-b^3}=4$일 때, $\dfrac{a}{b}$의 최솟값을 구하시오.

13 다음 그림과 같이 두 곡선

$y=\sqrt{6x+8}$, $y=\sqrt{3x-1}$이 직선 $x=t\left(x>\dfrac{1}{3}\right)$와 만나는 점을 각각 P, Q라 하자. 원점 O에 대하여 선분 OP의 길이를 $A(t)$, 선분 OQ의 길이를 $B(t)$라 할 때,

$\displaystyle\lim_{t\to\infty}\dfrac{24}{A(t)-B(t)}$의 값을 구하시오.

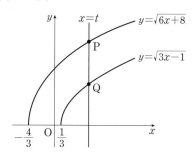

14 다항함수 $f(x)$가

$$\lim_{x\to\infty}\dfrac{f(x+1)}{x^2-x-6}=2,\ \lim_{x\to-2}\dfrac{f(x-1)}{x^2-x-6}=4$$

를 만족시킬 때, $f(-5)$의 값을 구하시오.

15 서술형 다항함수 $f(x)$가 모든 실수 a에 대하여

$$\lim_{x\to a}\dfrac{f(x)-6x}{x^2-9}=a,\ \lim_{x\to\infty}(2x-5-\sqrt{f(x)})=\beta$$

일 때, $f(4)$의 값을 구하시오. (단, α, β는 상수이다.)

16 1등급 최고차항의 계수가 1인 이차함수 $f(x)$가

$$\lim_{x\to 0}|x|\left\{f\left(\dfrac{1}{x}\right)-f\left(-\dfrac{1}{x}\right)\right\}=a,\ \lim_{x\to\infty}f\left(\dfrac{1}{x}\right)=3$$

을 만족시킬 때, $f(2)$의 값은? (단, a는 상수이다.) [교육청]

① 1 ② 3 ③ 5
④ 7 ⑤ 9

17 모든 실수 x에 대하여 함수 $f(x)$가

$$x^2+2x-8\le f(x)\le 2x^2-2x-4$$

를 만족시킬 때, $\displaystyle\lim_{x\to 2}\dfrac{f(x)}{x^2+3x-10}$의 값을 구하시오.

18 최고차항의 계수가 1인 이차함수 $f(x)$가 다음 조건을 만족시킨다.

> (가) $x>1$이면 $2a\left(1-\dfrac{1}{x}\right)<f(x)<a(x^2-1)$이다.
>
> (나) $\displaystyle\lim_{x\to 1+}\dfrac{f(x)}{x^2-1}=2$

이때, $\dfrac{f(3)}{a}$의 값을 구하시오. (단, a는 상수이다.)

19 다항함수 $f(x)$가 다음 조건을 만족시킨다.

(가) $\displaystyle\lim_{x\to 0}\frac{f(x)}{x}=4$

(나) $\displaystyle\lim_{x\to 1}\frac{f(x)}{x-1}=4$

이때, $\displaystyle\lim_{x\to 1}\frac{(f\circ f)(x)}{x^2-1}$의 값을 구하시오.

20 $\displaystyle\lim_{x\to\infty}(\sqrt{[9x^2+2x]}-3x)$의 값을 구하시오.

(단, $[x]$는 x보다 크지 않은 최대의 정수이다.)

21 점 $\mathrm{P}(1,\ 2)$를 지나고 기울기가 a인 직선과 곡선 $y=|x^2-2x-3|$이 만나는 점의 개수를 $f(a)$라 하자. $\left|\displaystyle\lim_{a\to t-}f(a)-\lim_{a\to t+}f(a)\right|=2$가 되도록 하는 모든 실수 t의 값의 합을 구하시오.

22 다항함수 $f(x)$에 대하여

$$\lim_{x\to\infty}\frac{f(x)-2x^3+x^2}{x^{n+1}+2}=5,\quad \lim_{x\to 0}\frac{f(x)}{x^n}=3$$

일 때, $f(1)$의 최댓값을 구하시오. (단, n은 자연수이다.)

23 다음 그림과 같이 점 $\mathrm{A}(0,\ t)$ $(t>\sqrt 5)$에서 원 $x^2+y^2=5$에 그은 접선이 원과 제 1 사분면에서 만나는 점을 $\mathrm P$, 점 $\mathrm P$를 지나고 x축에 평행한 직선이 원과 만나는 다른 한 점을 $\mathrm Q$, 삼각형 OPQ의 넓이를 $S(t)$라 하자.

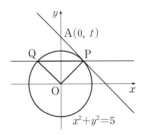

$\displaystyle\lim_{t\to 5}\frac{t^2 S(t)-50}{t-5}=\frac{q}{p}$일 때, $p+q$의 값을 구하시오.

(단, $p,\ q$는 서로소인 자연수이다.)

24 세 정수 $a,\ b,\ c$에 대하여

$$\lim_{x\to 2}\frac{3x^2-4x-2a}{(x-a)(x-2b)}=c$$

일 때, $c-b$의 최댓값과 최솟값의 합을 구하시오.

(단, $b<c$)

A hero is no braver than an ordinary man,
but he is braver five minutes longer.

영웅이란 보통 사람보다 더 용감한 것이 아니라
보통 사람보다 5분 더 길게 용감할 뿐이다.

... 랄프 왈도 에머슨(Ralph Waldo Emerson)

I

함수의
극한과 연속

개념 01 함수의 연속과 불연속

1. 함수의 연속

함수 $f(x)$가 실수 a에 대하여 다음 조건을 모두 만족시킬 때, 함수 $f(x)$는 $x=a$에서 **연속**이라 한다.

(i) 함수 $f(x)$가 $x=a$에서 정의되어 있다. ← 함숫값 존재

(ii) 극한값 $\lim\limits_{x \to a} f(x)$가 존재한다. Ⓐ ← 극한값 존재

(iii) $\lim\limits_{x \to a} f(x)=f(a)$ Ⓑ ← (극한값)=(함숫값)

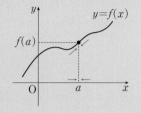

2. 함수의 불연속

함수 $f(x)$가 $x=a$에서 연속이 아닐 때, 함수 $f(x)$는 $x=a$에서 **불연속**이라 한다.

1. 함수의 연속에 대한 이해

함수 $f(x)$의 그래프가 $x=a$에서 이어져 있는 경우에 대하여 알아보자.

함수 $f(x)=x+1$에서 $f(2)=3$이고 $\lim\limits_{x \to 2} f(x)=\lim\limits_{x \to 2}(x+1)=3$이므로

$$\lim\limits_{x \to 2} f(x)=f(2)$$

임을 알 수 있다.

이것은 오른쪽 그림과 같이 함수 $f(x)$의 그래프가 $x=2$에서 이어져 있음을 의미한다.

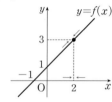

2. 함수의 불연속에 대한 이해

함수 $f(x)$가 $x=a$에서 연속이 되도록 하는 세 조건 (i), (ii), (iii) 중에서 어느 하나라도 만족시키지 않으면 함수 $f(x)$는 $x=a$에서 **불연속**이다.

함수 $g(x)=\dfrac{x^2-4}{x-2}$ 에서

$$\lim\limits_{x \to 2} g(x)=\lim\limits_{x \to 2}\dfrac{x^2-4}{x-2}=\lim\limits_{x \to 2}\dfrac{(x+2)(x-2)}{x-2}$$
$$=\lim\limits_{x \to 2}(x+2)=4$$

로 $x=2$에서 극한이 존재하지만 $x=2$에서 정의되지 않는다. 이것은 오른쪽 그림과 같이 함수 $g(x)$의 그래프가 $x=2$에서 끊어져 있음을 의미한다.

└ (i) 성립 ×, (ii) 성립 ○

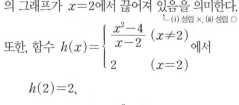

또한, 함수 $h(x)=\begin{cases} \dfrac{x^2-4}{x-2} & (x \neq 2) \\ 2 & (x=2) \end{cases}$ 에서

$$h(2)=2,$$

$$\lim\limits_{x \to 2} h(x)=\lim\limits_{x \to 2}\dfrac{x^2-4}{x-2}=\lim\limits_{x \to 2}(x+2)=4$$

Ⓐ 극한값 $\lim\limits_{x \to a} f(x)$가 존재
$$\Leftrightarrow \lim\limits_{x \to a+} f(x)=\lim\limits_{x \to a-} f(x)$$

Ⓑ 일반적으로 다음 조건을 만족시키면 함수 $f(x)$는 $x=a$에서 연속이다.
$$\lim\limits_{x \to a+} f(x)=\lim\limits_{x \to a-} f(x)=f(a)$$

Ⓒ 연속이란 사전적으로 '끊이지 않고 쭉 이어지거나 지속함'을 의미한다. 따라서 직관적으로 함수 $f(x)$가 연속이라는 것은 함수의 그래프가 끊어지지 않고 쭉 연결되어 이어져 있는 것을 의미한다.

이므로 $x=2$에서 극한이 존재하지만

$$\lim_{x \to 2} h(x) \neq h(2)$$

이다. 이 경우에도 함수 $h(x)$의 그래프가 함수 $g(x)$의 그래프와 같이 $x=2$에서 끊어져 있음을 의미한다. ← (i), (ii) 성립 ○, (iii) 성립 ×

즉, 함수 $g(x)$, $h(x)$는 모두 $x=2$에서 불연속이다.

다음의 경우 함수 $f(x)$는 $x=a$에서 불연속이다.

함숫값 $f(a)$가 정의되어 있지 않을 때	극한값 $\lim\limits_{x \to a} f(x)$가 존재하지 않을 때	$\lim\limits_{x \to a} f(x) \neq f(a)$일 때

확인 다음 함수가 $x=0$에서 연속인지 불연속인지 조사하시오.

(단, $[x]$는 x보다 크지 않은 최대의 정수이다.)

(1) $f(x)=x^2-4$ ㅤ (2) $f(x)=\dfrac{x^2}{|x|}$

(3) $f(x)=\begin{cases} \dfrac{|x|}{x} & (x\neq 0) \\ 1 & (x=0) \end{cases}$ ㅤ (4) $f(x)=x-[x]$

풀이 (1) $f(0)=-4$

$\quad \lim\limits_{x \to 0} f(x)=\lim\limits_{x \to 0}(x^2-4)=-4$

\quad 즉, $\lim\limits_{x \to 0} f(x)=f(0)$이므로 함수 $f(x)$는 $x=0$에서 연속이다.

(2) 함수 $f(x)$는 $x=0$에서 정의되지 않으므로 $x=0$에서 불연속이다.

(3) $x>0$일 때, $|x|=x$이므로

$\quad \lim\limits_{x \to 0+} f(x)=\lim\limits_{x \to 0+}\dfrac{|x|}{x}=\lim\limits_{x \to 0+}\dfrac{x}{x}=1$

$\quad x<0$일 때, $|x|=-x$이므로

$\quad \lim\limits_{x \to 0-} f(x)=\lim\limits_{x \to 0-}\dfrac{|x|}{x}=\lim\limits_{x \to 0-}\dfrac{-x}{x}=-1$

\quad 즉, $\lim\limits_{x \to 0+} f(x) \neq \lim\limits_{x \to 0-} f(x)$이므로 $\lim\limits_{x \to 0} f(x)$가 존재하지 않는다.

\quad 따라서 함수 $f(x)$는 $x=0$에서 불연속이다.

(4) $0 \leq x <1$일 때, $[x]=0$이므로

$\quad \lim\limits_{x \to 0+} f(x)=\lim\limits_{x \to 0+}(x-[x])=\lim\limits_{x \to 0+} x=0$

$\quad -1 \leq x <0$일 때, $[x]=-1$이므로

$\quad \lim\limits_{x \to 0-} f(x)=\lim\limits_{x \to 0-}(x-[x])=\lim\limits_{x \to 0-}(x+1)=1$

\quad 즉, $\lim\limits_{x \to 0+} f(x) \neq \lim\limits_{x \to 0-} f(x)$이므로 $\lim\limits_{x \to 0} f(x)$가 존재하지 않는다.

\quad 따라서 함수 $f(x)$는 $x=0$에서 불연속이다.

 함수 $y=f(x)$의 그래프를 그리면 다음 그림과 같다.

(1)

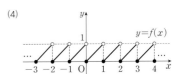

(2)

(3)

(4)

연속함수

1. 구간

두 실수 a, b $(a<b)$에 대하여 집합

$\{x|a\leq x\leq b\}$, $\{x|a\leq x<b\}$, $\{x|a<x\leq b\}$, $\{x|a<x<b\}$

를 각각 **구간**이라 하며, 이것을 기호로 각각 다음과 같이 나타낸다.

$[a, b]$, $[a, b)$, $(a, b]$, (a, b)

이때, $[a, b]$를 **닫힌구간**, (a, b)를 **열린구간**, $[a, b)$와 $(a, b]$를 **반닫힌 구간** 또는 **반열린 구간**이라 한다.

2. 연속함수

함수 $f(x)$가 어떤 구간에 속하는 모든 실수에 대하여 연속일 때, $f(x)$는 그 구간에서 연속이라 하며, 어떤 구간에서 연속인 함수를 **연속함수**라 한다.

3. 닫힌구간 $[a, b]$에서의 함수의 연속

함수 $f(x)$가

(ⅰ) 열린구간 (a, b)에서 연속이고

(ⅱ) $\lim\limits_{x \to a+} f(x)=f(a)$, $\lim\limits_{x \to b-} f(x)=f(b)$

일 때, 함수 $f(x)$는 **닫힌구간 $[a, b]$에서 연속**이라 한다. ← 함수 $f(x)$가 어떤 구간에서 연속이면 $f(x)$의 그래프는 그 구간에서 이어져 있다.

1. 닫힌구간과 열린구간에 대한 이해

두 실수 a, b $(a<b)$에 대하여 a, b 사이의 모든 실수의 집합을 **구간**이라 한다. 구간은 양 끝점 a와 b의 포함 여부에 따라

$[a, b]$를 **닫힌구간**, (a, b)를 **열린구간**,

$[a, b)$와 $(a, b]$를 **반닫힌 구간** 또는 **반열린 구간**

이라 하고 이를 수직선 위에 나타내면 각각 다음 그림과 같다.

또한, 실수 a에 대하여 집합 $\{x|x\leq a\}$, $\{x|x<a\}$, $\{x|x\geq a\}$, $\{x|x>a\}$

도 모두 구간이며, 이것을 기호로 각각 다음과 같이 나타낸다.

$(-\infty, a]$, $(-\infty, a)$, $[a, \infty)$, (a, ∞) Ⓐ

특히, 실수 전체의 집합을 기호로 $(-\infty, \infty)$와 같이 나타낸다.

[확인1] 다음 함수의 정의역을 구간을 이용하여 나타내시오.

(1) $f(x)=x^2-x-2$　　　　(2) $f(x)=\sqrt{4-x}$

(3) $f(x)=\log_2(x+2)$　　　(4) $f(x)=\dfrac{1}{x-1}$ Ⓑ

풀이　(1) $(-\infty, \infty)$　　　　　(2) $(-\infty, 4]$

　　　(3) $(-2, \infty)$　　　　　(4) $(-\infty, 1)\cup(1, \infty)$

Ⓐ 각 구간을 수직선 위에 나타내면 다음 그림과 같다.

Ⓑ 구간이란 실수의 집합이므로 집합 기호를 사용하여 표시할 수 있다. 예를 들어, $\{x|x\neq 1\}$, 즉 $\{x|x<1$ 또는 $x>1\}$은 $(-\infty, 1)\cup(1, \infty)$와 같이 나타낼 수 있다.

2. 구간에서의 연속함수에 대한 이해

함수 $f(x)$가 주어진 구간의 모든 점에서 연속일 때, 함수 $f(x)$는 주어진 구간에서 **연속함수**라 한다. ●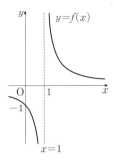

예를 들어, 오른쪽 그림과 같이 함수

$f(x) = \dfrac{1}{x-1}$ 은 $x=1$에서 불연속이므로 열린구간

$(0, 2)$의 모든 점에서 연속은 아니지만 열린구간

$(1, 3)$의 모든 점에서는 연속이다.

따라서 함수 $f(x) = \dfrac{1}{x-1}$ 은 열린구간 $(1, 3)$에서

연속함수이다.

⦿ 일반적으로 다항함수, 유리함수, 무리함수, 지수함수, 로그함수, 삼각함수의 그래프는 함수의 정의역에서 끊어지지 않고 이어져 있으므로 정의역에서 연속이다.

3. 닫힌구간에서의 함수의 연속성

닫힌구간 $[a, b]$에서의 함수 $f(x)$의 연속성을 판별하려면 $x=a$와 $x=b$에서의 함수 $f(x)$의 연속성도 살펴보아야 한다.

그러나 닫힌구간 $[a, b]$에서는 $\lim\limits_{x \to a-} f(x)$와 $\lim\limits_{x \to b+} f(x)$를 정의할 수 없으므로

(ⅰ) 열린구간 (a, b)에서 연속이고

(ⅱ) $\lim\limits_{x \to a+} f(x) = f(a)$, $\lim\limits_{x \to b-} f(x) = f(b)$

일 때, 함수 $f(x)$는 **닫힌구간 $[a, b]$에서 연속**이라 한다.

예를 들어, 그래프가 오른쪽 그림과 같은 함수
$f(x)$는 $x=a$와 $x=b$에서 불연속이지만 열린구간 (a, b)에서 연속이고
$\lim\limits_{x \to a+} f(x) = f(a)$, $\lim\limits_{x \to b-} f(x) = f(b)$이므로
닫힌구간 $[a, b]$에서 연속이다.

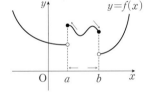

[확인2] 다음 함수가 연속인 구간을 구하시오. ●

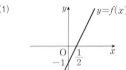
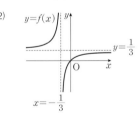

(1) $f(x) = 2x-1$

(2) $f(x) = \dfrac{x}{3x+1}$

(3) $f(x) = \sqrt{2x+4}$

(4) $f(x) = \dfrac{|x+1|}{x+1}$

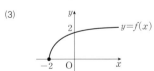
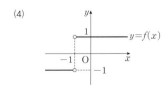

풀이 (1) 함수 $f(x) = 2x-1$은 실수 전체의 집합에서 연속이므로 함수 $f(x)$가
연속인 구간은 $(-\infty, \infty)$

(2) 함수 $f(x) = \dfrac{x}{3x+1}$는 $x \neq -\dfrac{1}{3}$인 실수 전체의 집합에서 연속이므로

함수 $f(x)$가 연속인 구간은 $\left(-\infty, -\dfrac{1}{3}\right)$, $\left(-\dfrac{1}{3}, \infty\right)$

(3) 함수 $f(x) = \sqrt{2x+4}$는 $2x+4 \geq 0$, 즉 $x \geq -2$인 실수 전체의 집합에서 연속이므로 함수 $f(x)$가 연속인 구간은 $[-2, \infty)$

(4) 함수 $f(x) = \dfrac{|x+1|}{x+1}$은 $x \neq -1$인 실수 전체의 집합에서 연속이므로
함수 $f(x)$가 연속인 구간은 $(-\infty, -1)$, $(-1, \infty)$

함수 $f(x) = \begin{cases} \dfrac{a\sqrt{x+2}+b}{x-2} & (x \ne 2) \\ 2 & (x=2) \end{cases}$ 가 $x=2$에서 연속일 때, 두 상수 a, b에 대하여 $2a-b$의 값을 구하시오.

guide 함수 $f(x) = \begin{cases} g(x) & (x \ne a) \\ k & (x=a) \end{cases}$ 가 $x=a$에서 연속이려면 $\displaystyle\lim_{x \to a} g(x) = k$가 성립해야 한다.

solution 함수 $f(x)$가 $x=2$에서 연속이려면 $\displaystyle\lim_{x \to 2} f(x) = f(2)$이므로

$$\lim_{x \to 2} f(x) = \lim_{x \to 2} \frac{a\sqrt{x+2}+b}{x-2} = 2 \qquad\qquad \cdots\cdots \text{㉠}$$

극한값이 존재하고 $x \to 2$일 때 (분모) $\to 0$이므로 (분자) $\to 0$이다.

즉, $\displaystyle\lim_{x \to 2}(a\sqrt{x+2}+b) = 0$에서 $2a+b=0$ $\quad\therefore b=-2a \quad \cdots\cdots \text{㉡}$

㉡을 ㉠에 대입하면

$$\lim_{x \to 2} f(x) = \lim_{x \to 2} \frac{a\sqrt{x+2}-2a}{x-2} = \lim_{x \to 2} \frac{a(\sqrt{x+2}-2)}{x-2} = \lim_{x \to 2} \frac{a(\sqrt{x+2}-2)(\sqrt{x+2}+2)}{(x-2)(\sqrt{x+2}+2)}$$

$$= \lim_{x \to 2} \frac{a}{\sqrt{x+2}+2} = \frac{a}{4}$$

$\dfrac{a}{4} = 2$이므로 $a=8$

이것을 ㉡에 대입하면 $b=-2 \times 8 = -16$

$\therefore 2a-b = 16 - (-16) = \mathbf{32}$

정답 및 해설 pp.020~021

01-1 함수 $f(x) = \begin{cases} \dfrac{x^2+ax+b}{x-1} & (x \ne 1) \\ 3 & (x=1) \end{cases}$ 이 실수 전체의 집합에서 연속일 때, $f(3)$의 값을 구하시오. (단, a, b는 상수이다.)

01-2 함수 $f(x) = \begin{cases} 1+|x+2a| & (x<1) \\ |a-x|+3 & (x \ge 1) \end{cases}$ 이 실수 전체의 집합에서 연속이 되도록 하는 모든 실수 a의 값의 합을 구하시오.

[발전]
01-3 함수 $f(x) = \begin{cases} a-x & (x<-1) \\ 3x^2-6x & (-1 \le x \le 1) \\ -2x+b & (x>1) \end{cases}$ 에 대하여 함수 $|f(x)|$가 실수 전체의 집합에서 연속이 되도록 하는 두 양수 a, b의 합 $a+b$의 값을 구하시오.

실수 t에 대하여 직선 $y=x+t$와 함수 $y=x^2+2$의 그래프의 교점의 개수를 $f(t)$라 할 때, 함수 $f(t)$가 불연속이 되는 t의 값을 구하시오.

guide 주어진 조건을 이용하여 t의 값의 범위에 따른 함수 $f(t)$를 구한 뒤, 불연속인 점을 파악한다.

solution $y=x+t$, $y=x^2+2$를 연립하면

$x+t=x^2+2$, $x^2-x+2-t=0$ ……㉠

x에 대한 이차방정식 ㉠의 판별식을 D라 하면

$D=(-1)^2-4\times(2-t)=4t-7$

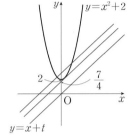

(i) $t<\dfrac{7}{4}$일 때, 교점의 개수는 0이므로 $f(t)=0$

(ii) $t=\dfrac{7}{4}$일 때, 교점의 개수는 1이므로 $f(t)=f\left(\dfrac{7}{4}\right)=1$

(iii) $t>\dfrac{7}{4}$일 때, 교점의 개수는 2이므로 $f(t)=2$

(i), (ii), (iii)에서 $f(t)=\begin{cases} 0 & \left(t<\dfrac{7}{4}\right) \\ 1 & \left(t=\dfrac{7}{4}\right) \\ 2 & \left(t>\dfrac{7}{4}\right) \end{cases}$ 이므로 함수 $y=f(t)$의 그래프는

오른쪽 그림과 같다.

따라서 함수 $f(t)$는 $\boldsymbol{t=\dfrac{7}{4}}$에서 불연속이다.

정답 및 해설 pp.021~022

 유형 연습

02-1 실수 t에 대하여 직선 $y=2x+3$과 함수 $y=-x^2-t$의 그래프의 교점의 개수를 $f(t)$라 할 때, 함수 $f(t)$가 불연속이 되는 t의 값을 구하시오.

02-2 닫힌구간 $\left[\dfrac{1}{4}, 6\right]$에서 함수 $f(x)=[-\log_2 x]$가 불연속이 되는 모든 점의 x좌표의 곱을 구하시오. (단, $[x]$는 x보다 크지 않은 최대의 정수이다.)

발전
02-3 실수 a에 대하여 집합

$$\{x \mid 2ax^2+2(a-3)x-(a-3)=0, \ x는 \ 실수\}$$

의 원소의 개수를 $f(a)$라 할 때, 함수 $f(a)$의 불연속인 점의 개수를 구하시오.

개념 03 연속함수의 성질

두 함수 $f(x)$, $g(x)$가 $x=a$에서 연속이면 다음 함수도 모두 $x=a$에서 연속이다.

(1) $cf(x)$ (단, c는 상수)　　　　(2) $f(x)+g(x)$　　　　(3) $f(x)-g(x)$

(4) $f(x)g(x)$　　　　　　　　　　(5) $\dfrac{f(x)}{g(x)}$ (단, $g(a)\neq0$)

1. 연속함수의 성질에 대한 이해

두 함수 $f(x)$, $g(x)$가 $x=a$에서 연속이면

$$\lim_{x\to a} f(x)=f(a),\ \lim_{x\to a} g(x)=g(a)$$

이므로 함수의 극한에 대한 성질에 의하여 다음이 성립한다.

(1) $\displaystyle\lim_{x\to a} cf(x)=c\lim_{x\to a} f(x)=cf(a)$ (단, c는 상수)

(2) $\displaystyle\lim_{x\to a} \{f(x)+g(x)\}=\lim_{x\to a} f(x)+\lim_{x\to a} g(x)=f(a)+g(a)$

(3) $\displaystyle\lim_{x\to a} \{f(x)-g(x)\}=\lim_{x\to a} f(x)-\lim_{x\to a} g(x)=f(a)-g(a)$

(4) $\displaystyle\lim_{x\to a} f(x)g(x)=\lim_{x\to a} f(x)\lim_{x\to a} g(x)=f(a)g(a)$

(5) $\displaystyle\lim_{x\to a} \frac{f(x)}{g(x)}=\frac{\displaystyle\lim_{x\to a} f(x)}{\displaystyle\lim_{x\to a} g(x)}=\frac{f(a)}{g(a)}$ (단, $g(a)\neq0$)

따라서 함수 $cf(x)$(c는 상수), $f(x)+g(x)$, $f(x)-g(x)$, $f(x)g(x)$,

$\dfrac{f(x)}{g(x)}\,(g(a)\neq0)$도 $x=a$에서 연속이다.

Ⓐ 어떤 구간에서 두 함수 $f(x)$, $g(x)$가 연속이면 다음 함수도 그 구간에서 연속이다.
(1) $cf(x)$ (단, c는 상수)
(2) $f(x)+g(x)$
(3) $f(x)-g(x)$
(4) $f(x)g(x)$
(5) $\dfrac{f(x)}{g(x)}$ (단, $g(x)\neq0$)

[확인1] 두 함수 $f(x)$, $g(x)$가 $x=a$에서 연속일 때, 〈보기〉에서 $x=a$에서 연속인 함수만을 있는 대로 고르시오. Ⓑ

> ● 보기 ●
> ㄱ. $3f(x)-g(x)$　　　ㄴ. $\{2f(x)\}^2 g(x)$　　　ㄷ. $\dfrac{\{g(x)\}^2}{f(x)}$

Ⓑ ㄷ에서 함수 $\dfrac{\{g(x)\}^2}{f(x)}$이 $x=a$에서 연속이려면
$$f(a)\neq0$$
이어야 한다.

풀이　ㄱ. 연속함수의 성질 (1)에 의하여 함수 $3f(x)$는 $x=a$에서 연속이고, 성질 (3)에 의하여 함수 $3f(x)-g(x)$는 $x=a$에서 연속이다.

　　　ㄴ. 연속함수의 성질 (1), (4)에 의하여 함수 $\{2f(x)\}^2=4\times f(x)\times f(x)$는 $x=a$에서 연속이고, 성질 (4)에 의하여 함수 $\{2f(x)\}^2 g(x)$는 $x=a$에서 연속이다.

　　　ㄷ. (반례) $f(x)=x-a$, $g(x)=x$라 하면 두 함수 $f(x)$, $g(x)$는 $x=a$에서 연속이지만 $\dfrac{\{g(x)\}^2}{f(x)}=\dfrac{x^2}{x-a}$이므로 함수 $\dfrac{\{g(x)\}^2}{f(x)}$은 $x=a$에서 불연속이다.

　　　따라서 $x=a$에서 연속인 함수는 ㄱ, ㄴ이다.

2. 여러 가지 함수의 연속에 대한 이해

(1) 일차함수 $y=x$는 실수 전체의 집합에서 연속이므로 연속함수의 성질 (4)에 의하여 함수 $y=x^2$, $y=x^3$, \cdots, $y=x^n$ (n은 자연수)도 실수 전체의 집합에서 연속이다.

　　또한, 상수함수도 실수 전체의 집합에서 연속이므로 연속함수의 성질 (1), (2)에 의하여 **다항함수**

$$f(x)=a_n x^n + a_{n-1}x^{n-1} + a_{n-2}x^{n-2} + \cdots + a_1 x + a_0$$

$$(a_n,\ a_{n-1},\ a_{n-2},\ \cdots,\ a_1,\ a_0\text{은 상수})$$

도 실수 전체의 집합에서 연속이다.

(2) 다항함수 $f(x)$, $g(x)$에 대하여 유리함수 $\dfrac{f(x)}{g(x)}$는 연속함수의 성질 (5)에 의하여 $g(x) \neq 0$인 실수 전체의 집합에서 연속이다.

(3) 다항함수 $f(x)$에 대하여 무리함수 $\sqrt{f(x)}$는 $f(x) \geq 0$인 실수 전체의 집합에서 연속이다.

확인2 　다음 함수가 연속인 구간을 구하시오.

(1) $f(x)=(x-1)(x^2+2x)$ 　　(2) $f(x)=\dfrac{x+2}{x^2-1}$

(3) $f(x)=\sqrt{1-x^2}$

풀이 　(1) 열린구간 $(-\infty,\ \infty)$에서 연속이다.

　　　(2) 함수 $f(x)=\dfrac{x+2}{x^2-1}$는 $x^2-1 \neq 0$, 즉 $x \neq -1$, $x \neq 1$인 실수 전체의 집합에서 연속이므로 열린구간 $(-\infty,\ -1)$, $(-1,\ 1)$, $(1,\ \infty)$에서 연속이다.

　　　(3) 함수 $f(x)=\sqrt{1-x^2}$은 $1-x^2 \geq 0$, 즉 $-1 \leq x \leq 1$인 실수 전체의 집합에서 연속이므로 닫힌구간 $[-1,\ 1]$에서 연속이다.

3. 합성함수의 연속에 대한 이해

일반적으로 두 함수 $f(x)$, $g(x)$가 실수 전체의 집합에서 연속이면 합성함수 $(f \circ g)(x)$, $(g \circ f)(x)$도 실수 전체의 집합에서 연속이다.
그러나 두 함수 $f(x)$, $g(x)$가 모두 $x=a$에서 연속이라 해서 합성함수 $(f \circ g)(x)$, $(g \circ f)(x)$가 $x=a$에서 반드시 연속이라 할 수는 없다.

예를 들어, 두 함수 $f(x)=x-2$, $g(x)=\dfrac{1}{x}$은 모두 $x=2$에서 연속이지만

합성함수 $g(f(x))=\dfrac{1}{x-2}$은 $x=2$에서 불연속이다.

일반적으로 두 함수 $f(x)$, $g(x)$에 대하여 다음이 성립한다.

> 함수 $f(x)$가 $x=a$에서 연속이고, 함수 $g(x)$가 $x=f(a)$에서 연속이면 합성함수 $(g \circ f)(x)$는 $x=a$에서 연속이다.

C 임의의 실수 a에 대하여
$$\lim_{x \to a} f(x)$$
$$=\lim_{x \to a}(a_n x^n + a_{n-1}x^{n-1}$$
$$+\cdots + a_1 x + a_0)$$
$$=a_n \lim_{x \to a} x^n + a_{n-1} \lim_{x \to a} x^{n-1}$$
$$+\cdots + a_1 \lim_{x \to a} x + \lim_{x \to a} a_0$$
$$=a_n a^n + a_{n-1}a^{n-1} + \cdots + a_1 a + a_0$$
$$=f(a)$$

D 합성함수 $(g \circ f)(x)$의 연속은 연속의 정의에 의하여 연속성을 확인한다.
　(i) $x=a$에서 정의되어 있다.
　(ii) 극한값 $\lim_{x \to a} g(f(x))$가 존재한다.
　(iii) $\lim_{x \to a} g(f(x))=g(f(x))$

E 예를 들어, $f(x)=x^2$, $g(x)=2x-1$이면 합성함수 $f(g(x))=(2x-1)^2$, $g(f(x))=2x^2-1$은 모두 실수 전체의 집합에서 연속이다.

한걸음 더 ✏

4. 연속함수와 불연속함수의 곱의 연속성

함수 $f(x)$가 $x=a$에서 연속이고 서로 다른 세 실수 p, q, r와 함수 $g(x)$에 대하여 $\lim\limits_{x \to a+} g(x)=p$, $\lim\limits_{x \to a-} g(x)=q$, $g(a)=r$일 때, 다음이 성립한다. **F**

> 함수 $f(x)g(x)$가 $x=a$에서 연속 $\iff f(a)=0$

함수 $g(x)$는 $x=a$에서 불연속이다.

위의 성질이 성립함을 증명해 보자.

[⇒ 증명]

실수 k에 대하여 $f(a)=k$라 하자.

함수의 극한에 대한 성질에 의하여

$\lim\limits_{x \to a+} f(x)g(x)=pk$, $\lim\limits_{x \to a-} f(x)g(x)=qk$, $f(a)g(a)=rk$

이므로 함수 $f(x)g(x)$가 $x=a$에서 연속이려면 $pk=qk=rk$이어야 한다.

이때, p, q, r가 서로 다른 세 실수이므로 $k=0$

$\therefore f(a)=0$

[⇐ 증명]

$f(a)=0$이고, 함수 $f(x)$가 $x=a$에서 연속이므로

$\lim\limits_{x \to a+} f(x)=\lim\limits_{x \to a-} f(x)=f(a)=0$

함수의 극한에 대한 성질에 의하여

$\lim\limits_{x \to a+} f(x)g(x)=0$, $\lim\limits_{x \to a-} f(x)g(x)=0$, $f(a)g(a)=0$

이므로 함수 $f(x)g(x)$는 $x=a$에서 연속이다.

따라서

함수 $f(x)g(x)$가 $x=a$에서 연속 $\iff f(a)=0$

이 성립한다.

확인3 함수 $f(x)=x+a$와 함수 $g(x)=\begin{cases} 3-x & (x \leq 1) \\ 2x-1 & (x>1) \end{cases}$에 대하여 함수

$f(x)g(x)$가 실수 전체의 집합에서 연속일 때, $f(3)$의 값을 구하시오. (단, a는 상수이다.) **G**

풀이 함수 $f(x)g(x)$가 실수 전체의 집합에서 연속이므로

$f(1)g(1)=(1+a)\times 2=2+2a$

$\lim\limits_{x \to 1+} f(x)g(x)=\lim\limits_{x \to 1+} f(x) \lim\limits_{x \to 1+} g(x)=(1+a)\times 1=1+a$

$\lim\limits_{x \to 1-} f(x)g(x)=\lim\limits_{x \to 1-} f(x) \lim\limits_{x \to 1-} g(x)=(1+a)\times 2=2+2a$

즉, $2+2a=1+a$이므로 $a=-1$

따라서 $f(x)=x-1$이므로 $f(3)=2$

G 다른풀이

함수 $f(x)$는 $x=1$에서 연속이고, 함수 $g(x)$는 $x=1$에서 불연속이므로 함수 $f(x)g(x)$가 $x=1$에서 연속이려면 $f(1)=0$이어야 한다.

$1+a=0$ $\therefore a=-1$

즉, $f(x)=x-1$이므로 $f(3)=2$

개념 04 최대·최소 정리

최대·최소 정리

함수 $f(x)$가 닫힌구간 $[a, b]$에서 연속이면 $f(x)$는 이 구간에서 반드시 최댓값과 최솟값을 갖는다.

참고 (1) 역은 성립하지 않는다.

(2) 최댓값과 최솟값을 직접 구할 수는 없어도 함수 $f(x)$의 최댓값과 최솟값이 존재함을 알 수 있다.

1. 최대·최소 정리에 대한 이해

두 구간 $[-1, 2]$, $(-1, 2]$에서 이차함수 $f(x) = (x-1)^2 - 1$의 최댓값과 최솟값을 각각 구해 보자.

닫힌구간 $[-1, 2]$에서 함수 $f(x)$는

$x = -1$일 때 최댓값 3, $x = 1$일 때 최솟값 -1을 갖는다.

그러나 구간 $(-1, 2]$에서 함수 $f(x)$는

최댓값은 없고, $x = 1$일 때 최솟값 -1을 갖는다. **A**

이와 같이 연속함수는 닫힌구간에서 최댓값과 최솟값이 모두 존재하지만

<u>닫힌구간이 아닌 구간에서는 존재하지 않을 수도 있다.</u> **B**

$[a, b), (a, b], (a, b)$

2. 최댓값 또는 최솟값이 존재하지 않는 경우

(1) 함수가 연속이지만 닫힌구간이 아닌 경우

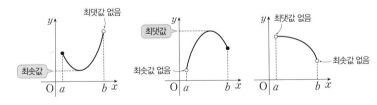

(2) 함수가 닫힌구간에서 정의되었지만 연속이 아닌 경우

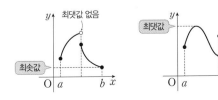

A 최댓값과 최솟값은 함숫값을 의미하므로 극한값이 존재한다고 해서 그 값에서의 최댓값 또는 최솟값이 존재하는 것은 아니다.

B 주어진 구간이 닫힌구간이 아니어도 다음과 같이 최댓값과 최솟값이 모두 존재할 수 있다.

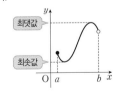

 주어진 구간에서 함수 $f(x)$의 최댓값과 최솟값을 구하시오.

(1) $f(x)=x^2+4x+1$ $[-3, 1]$ (2) $f(x)=\dfrac{2}{1-x}$ $[2, 4]$

풀이 (1) 함수 $f(x)$는 닫힌구간 $[-3, 1]$에서 연속이
므로 이 구간에서 최댓값과 최솟값을 갖는다.
이때, $f(x)=x^2+4x+1=(x+2)^2-3$이고,
함수 $y=f(x)$의 그래프는 오른쪽 그림과 같
으므로 함수 $f(x)$는
$x=1$일 때 최댓값 $f(1)=6$,
$x=-2$일 때 최솟값 $f(-2)=-3$을 갖는다.

(2) 함수 $f(x)$는 닫힌구간 $[2, 4]$에서 연속이므로 이 구간에서 최댓값과 최
솟값을 갖는다.
이때, 함수 $y=f(x)$의 그래프는 오른쪽 그림
과 같으므로 함수 $f(x)$는
$x=4$일 때 최댓값 $f(4)=-\dfrac{2}{3}$,
$x=2$일 때 최솟값 $f(2)=-2$를 갖는다.

개념 05 사잇값 정리

사잇값 정리
함수 $f(x)$가 닫힌구간 $[a, b]$에서 연속이고 $f(a) \neq f(b)$이면
$f(a)$와 $f(b)$ 사이의 임의의 값 k에 대하여
$$f(c)=k \ (a<c<b)$$
인 c가 열린구간 (a, b)에 적어도 하나 존재한다.

1. 사잇값 정리에 대한 이해

함수 $f(x)=x^2-4x+3$은 닫힌구간 $[1, 4]$
에서 연속이므로 이 함수의 그래프는 두 점
$(1, 0)$, $(4, 3)$ 사이에서 이어져 있다.
따라서 $0<k<3$인 임의의 값 k에 대하여
x축에 평행한 직선 $y=k$는 이 그래프와
반드시 만난다.
즉, $f(1)$과 $f(4)$ 사이의 임의의 값 k에 대하여 $f(c)=k$인 c가 열린구간
$(1, 4)$에 적어도 하나 존재함을 알 수 있다.

Ⓐ 사잇값 정리의 확인
(i) 함수 $f(x)$의 닫힌구간 $[a, b]$에서의
연속성을 확인한다.
(ii) $f(a)$, $f(b)$의 값을 확인한다.
(iii) $f(a)<k<f(b)$ 또는
$f(b)<k<f(a)$인 k에 대하여
$f(c)=k$인 c가 열린구간 (a, b)에
존재하는지 확인한다.

함수 $f(x)$가 닫힌구간 $[a, b]$에서 연속이고 ⓑ $f(a) \neq f(b)$이면
$f(a)$와 $f(b)$ 사이의 임의의 값 k에 대하여

　　$f(c) = k$

인 c가 열린구간 (a, b)에 적어도 하나 존재한다.

이것을 **사잇값 정리**라 하는데, 사잇값 정리를 이용하면 방정식 $f(x) = k$의 **실근의 존재 여부**를 판별할 수 있으며, 그 실근이 어떤 구간에 존재하는지 알 수 있다.

ⓑ 닫힌구간 $[a, b]$에서 연속
　(i) 열린구간 (a, b)에서 연속이고
　(ii) $\lim\limits_{x \to a+} f(x) = f(a)$,
　　　$\lim\limits_{x \to b-} f(x) = f(b)$

2. 사잇값 정리의 활용

함수 $f(x) = x^3 + 3x - 2$ ⓒ 는 닫힌구간 $[0, 1]$에서 연속이고
$f(0) = -2 < 0$, $f(1) = 2 > 0$ 이므로 사잇값 정리에 의하여 $f(c) = 0$ 인
c가 열린구간 $(0, 1)$에 적어도 하나 존재한다.

따라서 방정식 $x^3 + 3x - 2 = 0$이 열린구간 $(0, 1)$에서 반드시 실근을 가짐을 알 수 있다.

함수 $f(x)$가 닫힌구간 $[a, b]$에서 연속이고
$\underline{f(a)$와 $f(b)$의 부호가 서로 다르면}
　　　　　　$\llcorner f(a)f(b)<0$
사잇값 정리에 의하여

　　$f(c) = 0$

인 c가 열린 구간 (a, b)에 적어도 하나 존재한다. ⓓ

즉, 방정식 $f(x) = 0$은 열린구간 (a, b)에서 적어도 하나의 실근을 갖는다.

ⓒ 닫힌구간 $[0, 1]$에서 함수
　$f(x) = x^3 + 3x - 2$의 그래프는 다음
　그림과 같다.

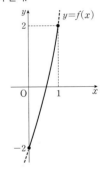

ⓓ 이 정리의 역은 성립하지 않는다. 다음 그림과 같이 $f(a)f(b) \geq 0$일 때, 방정식 $f(x) = 0$의 실근이 열린구간 (a, b)에서 존재할 수 있다.

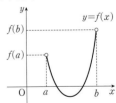

[확인1] 방정식 $x^4 - x^3 - 2x - 1 = 0$이 열린구간 $(1, 2)$에서 적어도 하나의 실근을 가짐을 보이시오.

　풀이　$f(x) = x^4 - x^3 - 2x - 1$이라 하면 함수 $f(x)$는 닫힌구간 $[1, 2]$에서 연속이다. 이때, $f(1) = -3 < 0$, $f(2) = 3 > 0$이므로 사잇값 정리에 의하여 $f(c) = 0$인 c가 열린구간 $(1, 2)$에 적어도 하나 존재한다.
　　　따라서 방정식 $x^4 - x^3 - 2x - 1 = 0$은 열린구간 $(1, 2)$에서 적어도 하나의 실근을 갖는다.

[확인2] 방정식 $2x^3 + 1 = -x^2 + x$가 열린구간 $(a, 0)$에서 오직 하나의 실근을 갖도록 하는 정수 a의 최댓값을 구하시오.

　풀이　$2x^3 + 1 = -x^2 + x$에서 $2x^3 + x^2 - x + 1 = 0$이므로
　　　$f(x) = 2x^3 + x^2 - x + 1$이라 하면 함수 $f(x)$는 닫힌구간 $[a, 0]$에서 연속이다. 이때, $f(0) = 1 > 0$, $f(-1) = 1 > 0$, $f(-2) = -9 < 0$
　　　따라서 $f(-2)f(0) < 0$이므로 사잇값 정리에 의하여 주어진 방정식이 오직 하나의 실근을 갖도록 하는 정수 a의 최댓값은 $a = -2$이다.

두 함수 $f(x)$, $f(x)g(x)$가 $x=a$에서 연속일 때, 〈보기〉에서 옳은 것만을 있는 대로 고르시오.

> ● 보기 ●
>
> ㄱ. 함수 $\{f(x)\}^2$은 $x=a$에서 연속이다. ㄴ. 함수 $f(x)\{f(x)-g(x)\}$는 $x=a$에서 연속이다.
>
> ㄷ. 함수 $g(x)$는 $x=a$에서 연속이다.

guide 두 함수 $f(x)$, $g(x)$가 $x=a$에서 연속이면 다음 함수도 $x=a$에서 연속임을 이용한다.

(1) $cf(x)$ (단, c는 상수) (2) $f(x)+g(x)$, $f(x)-g(x)$

(3) $f(x)g(x)$ (4) $\dfrac{f(x)}{g(x)}$ (단, $g(a)\neq0$)

solution ㄱ. 함수 $f(x)$가 $x=a$에서 연속이므로 $\lim\limits_{x\to a}f(x)=f(a)$

$\lim\limits_{x\to a}\{f(x)\}^2=\lim\limits_{x\to a}\{f(x)\times f(x)\}=\lim\limits_{x\to a}f(x)\times\lim\limits_{x\to a}f(x)=f(a)\times f(a)=\{f(a)\}^2$

따라서 함수 $\{f(x)\}^2$은 $x=a$에서 연속이다. (참)

ㄴ. ㄱ에서 함수 $\{f(x)\}^2$은 $x=a$에서 연속이고 함수 $f(x)g(x)$도 $x=a$에서 연속이므로 함수

$f(x)\{f(x)-g(x)\}=\{f(x)\}^2-f(x)g(x)$도 $x=a$에서 연속이다. (참)

ㄷ. (반례) $f(x)=0$, $g(x)=\begin{cases}-1 & (x\leq0)\\ 1 & (x>0)\end{cases}$ 이라 하면 $f(x)g(x)=0$이므로 두 함수 $f(x)$, $f(x)g(x)$는

$x=0$에서 연속이지만 함수 $g(x)$는 $x=0$에서 불연속이다. (거짓)

그러므로 옳은 것은 ㄱ, ㄴ이다.

정답 및 해설 pp.022~023

03-1 두 함수 $f(x)$, $f(x)+g(x)$가 $x=a$에서 연속일 때, 〈보기〉에서 $x=a$에서 연속인 함수만을 있는 대로 고르시오.

> ● 보기 ●
>
> ㄱ. $g(x)$ ㄴ. $\dfrac{g(x)}{f(x)}$ ㄷ. $f(f(x))$

03-2 두 함수 $f(x)$, $g(x)$의 그래프가 오른쪽 그림과 같을 때, 〈보기〉에서 옳은 것만을 있는 대로 고르시오.

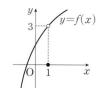
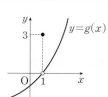

> ● 보기 ●
>
> ㄱ. 함수 $f(x)+g(x)$는 $x=1$에서 연속이다. ㄴ. 함수 $f(x)g(x)$는 $x=1$에서 연속이다.
>
> ㄷ. 함수 $\dfrac{f(x)+ax}{g(x)+bx}$가 $x=1$에서 연속이면 $a+b=-3$이다.

두 함수 $f(x)=\begin{cases} 2x-3 & (x<0) \\ x^3+2 & (x\geq0) \end{cases}$, $g(x)=\begin{cases} x^2+1 & (x<0) \\ x+k & (x\geq0) \end{cases}$ 에 대하여 함수 $f(x)+g(x)$, $f(x)-g(x)$가 $x=0$

에서 연속이 되도록 하는 상수 k의 값을 각각 a, b라 하자. 이때, $a+b$의 값을 구하시오.

guide 연속의 정의와 연속함수의 성질을 이용하여 미정계수를 구한다.

solution $f(x)+g(x)=\begin{cases} x^2+2x-2 & (x<0) \\ x^3+x+2+k & (x\geq0) \end{cases}$ 에서 함수 $f(x)+g(x)$가 $x=0$에서 연속이려면

$f(0)+g(0)=2+k$

$\lim\limits_{x\to0+}\{f(x)+g(x)\}=\lim\limits_{x\to0+}(x^3+x+2+k)=2+k$

$\lim\limits_{x\to0-}\{f(x)+g(x)\}=\lim\limits_{x\to0-}(x^2+2x-2)=-2$

즉, $-2=2+k$에서 $k=-4$ ……㉠

또한, $f(x)-g(x)=\begin{cases} -x^2+2x-4 & (x<0) \\ x^3-x+2-k & (x\geq0) \end{cases}$ 이므로 함수 $f(x)-g(x)$가 $x=0$에서 연속이려면

$f(0)-g(0)=2-k$

$\lim\limits_{x\to0+}\{f(x)-g(x)\}=\lim\limits_{x\to0+}(x^3-x+2-k)=2-k$

$\lim\limits_{x\to0-}\{f(x)-g(x)\}=\lim\limits_{x\to0-}(-x^2+2x-4)=-4$

즉, $-4=2-k$에서 $k=6$ ……㉡

㉠, ㉡에서 $a=-4$, $b=6$이므로 $a+b=\mathbf{2}$

정답 및 해설 pp.023~024

04-1 두 함수 $f(x)=\begin{cases} -x+a & (x<2) \\ 2x+b & (x\geq2) \end{cases}$, $g(x)=\begin{cases} x^2-4x+6 & (x<2) \\ 1 & (x\geq2) \end{cases}$ 에 대하여 함수

$f(x)g(x)$, $\dfrac{f(x)}{g(x)}$가 $x=2$에서 연속이다. 이때, 상수 a, b에 대하여 $a-b$의 값을 구하시오.

04-2 모든 실수 x에서 연속인 함수 $f(x)$에 대하여 $(x^2-1)f(x)=x^4+ax+b$가 성립할 때,

$a+b+f(-1)$의 값을 구하시오. (단, a, b는 상수이다.)

발전

04-3 다항함수 $f(x)$와 함수 $g(x)=\begin{cases} \dfrac{f(x)-2x}{x^2-1} & (|x|\neq1) \\ a & (|x|=1) \end{cases}$ 에 대하여 함수 $g(x)$가 모든 실수

에서 연속이고, $\lim\limits_{x\to\infty}g(x)=4$일 때, $f(a)$의 값을 구하시오. (단, a는 상수이다.)

두 함수 $f(x)=x^2+ax+b$, $g(x)=\begin{cases} 3x-2 & (x<1) \\ -x+1 & (x\geq1) \end{cases}$ 에 대하여 함수 $f(x)g(x)$가 실수 전체의 집합에서 연속

이다. $f(2)=3$일 때, $f(4)$의 값을 구하시오. (단, a, b는 상수이다.)

guide 함수 $f(x)$가 $x=a$에서 연속이고 함수 $g(x)$의 $x=a$에서의 좌극한과 우극한이 각각 존재하면 $f(a)=0$은 함수 $f(x)g(x)$
가 $x=a$에서 연속이기 위한 필요충분조건이다.

solution 함수 $f(x)g(x)$가 실수 전체의 집합에서 연속이려면 $x=1$에서 연속이어야 하므로

$f(1)g(1)=(1+a+b)\times0=0$

$\lim\limits_{x\to1+} f(x)g(x)=(1+a+b)\times0=0$

$\lim\limits_{x\to1-} f(x)g(x)=(1+a+b)\times1=a+b+1$

즉, $a+b+1=0$에서 $a+b=-1$ ······㉠

또한, $f(2)=3$에서 $4+2a+b=3$이므로 $2a+b=-1$ ······㉡

㉠, ㉡을 연립하여 풀면 $a=0$, $b=-1$

따라서 $f(x)=x^2-1$이므로 $f(4)=4^2-1=16-1=$**15**

다른풀이

함수 $g(x)$가 $x=1$에서 불연속이므로 함수 $f(x)g(x)$가 실수 전체의 집합에서 연속이려면 $f(1)=0$이어야 한다.

$f(1)=1+a+b=0$에서 $a+b=-1$, $f(2)=4+2a+b=3$에서 $2a+b=-1$

위의 두 식을 연립하여 풀면 $a=0$, $b=-1$이므로 $f(x)=x^2-1$ $\therefore f(4)=15$

plus 함수 $f(x)g(x)$가 모든 실수에서 연속일 때,

(1) $f(x)$가 일차함수이고 $g(x)$가 $x=a$에서 불연속 $\Rightarrow f(a)=0$

(2) $f(x)$가 이차함수이고 $g(x)$가 $x=a$, $x=\beta$에서 불연속 $\Rightarrow f(a)=0$, $f(\beta)=0$

정답 및 해설 pp.024~025

05-1 최고차항의 계수가 1인 이차함수 $f(x)$와 함수 $g(x)=\begin{cases} 2x+1 & (x\leq-1) \\ x^2-3 & (x>-1) \end{cases}$ 에 대하여 함수

$f(x)g(x)$가 실수 전체의 집합에서 연속이다. $f(1)=4$일 때, $f(4)$의 값을 구하시오.

05-2 두 함수 $f(x)=\begin{cases} x^2+1 & (x<0) \\ -3 & (0\leq x<2) \\ 5-x & (x\geq2) \end{cases}$, $g(x)=2x^2+ax+b$에 대하여 함수 $f(x)g(x)$가

실수 전체의 집합에서 연속일 때, $g(3)$의 값을 구하시오. (단, a, b는 상수이다.)

실수 전체의 집합에서 정의된 함수 $f(x)$의 그래프가 오른쪽 그림과 같다. $g(0)=2$이고, 최고차항의 계수가 1인 이차함수 $g(x)$에 대하여 합성함수 $g(f(x))$가 실수 전체의 집합에서 연속일 때, $g(5)$의 값을 구하시오.

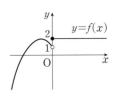

guide 두 함수 $f(x)$, $g(x)$에 대하여 합성함수 $f(g(x))$가 $x=a$에서 연속일 조건
$$f(g(a))=\lim_{x \to a+} f(g(x))=\lim_{x \to a-} f(g(x))$$

solution 합성함수 $g(f(x))$가 실수 전체의 집합에서 연속이려면 $x=0$에서 연속이어야 한다.
즉, $g(f(0))=g(2)$
$f(x)=t$로 놓으면
$x \to 0+$일 때 $t=2$이므로 $\lim\limits_{x \to 0+} g(f(x))=g(2)$
$x \to 0-$일 때 $t \to 1+$이므로 $\lim\limits_{x \to 0-} g(f(x))=\lim\limits_{t \to 1+} g(t)=g(1)$
즉, $g(1)=g(2)$
이때, $g(x)=x^2+ax+b$ (a, b는 상수)라 하면 $g(1)=g(2)$에서
$1+a+b=4+2a+b$ $\therefore a=-3$
또한, $g(0)=2$이므로 $b=2$
따라서 $g(x)=x^2-3x+2$이므로 $g(5)=5^2-3\times 5+2=\mathbf{12}$

정답 및 해설 pp.025~026

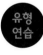

06-1 함수 $f(x)=x^3+ax^2+bx+2$이고, 실수 전체의 집합에서 정의된 함수 $g(x)$의 그래프가 오른쪽 그림과 같다. 합성함수 $f(g(x))$가 실수 전체의 집합에서 연속일 때, $f(3)$의 값을 구하시오.
(단, a, b는 상수이다.)

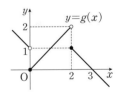

06-2 두 함수 $f(x)=\begin{cases} 3x+a^2 & (x<1) \\ x^2-x+4a & (x \ge 1) \end{cases}$, $g(x)=x^2-3x+3$에 대하여 합성함수 $(g \circ f)(x)$가 실수 전체의 집합에서 연속이 되도록 하는 모든 실수 a의 값의 합을 구하시오.

06-3 실수 전체의 집합에서 정의된 두 함수 $f(x)$, $g(x)$의 그래프는 각각 다음 그림과 같다.

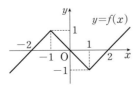 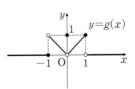

합성함수 $(f \circ g)(x)$의 불연속인 점의 개수를 구하시오.

함수 $f(x)=\begin{cases} x^2-1 & (x\le 2) \\ 2x+a & (x>2) \end{cases}$ 가 $x=2$에서 연속이다. 닫힌구간 $[0,\ 4]$에서 함수 $f(x)$의 최댓값을 M, 최솟값을 m이라 할 때, $M+m$의 값을 구하시오. (단, a는 상수이다.)

guide 함수 $f(x)$가 닫힌구간 $[a,\ b]$에서 연속이면 $f(x)$는 반드시 이 구간에서 최댓값과 최솟값을 갖는다.

solution 함수 $f(x)=\begin{cases} x^2-1 & (x\le 2) \\ 2x+a & (x>2) \end{cases}$ 가 $x=2$에서 연속이므로

$f(2)=3$

$\displaystyle\lim_{x\to 2+}f(x)=\lim_{x\to 2+}(2x+a)=a+4,\ \lim_{x\to 2-}f(x)=\lim_{x\to 2-}(x^2-1)=3$

즉, $3=a+4$에서 $a=-1$

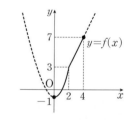

$f(x)=\begin{cases} x^2-1 & (x\le 2) \\ 2x-1 & (x>2) \end{cases}$ 이므로 닫힌구간 $[0,\ 4]$에서 함수 $y=f(x)$의 그래프는

오른쪽 그림과 같다.

따라서 닫힌구간 $[0,\ 4]$에서 함수 $f(x)$는

$x=4$일 때 최댓값 $M=f(4)=7$,

$x=0$일 때 최솟값 $m=f(0)=-1$을 갖는다.

$\therefore M+m=7+(-1)=\mathbf{6}$

정답 및 해설 pp.026~027

유형연습

07-1 함수 $f(x)=\begin{cases} ax+4 & (x<1) \\ 2x^2-2 & (x\ge 1) \end{cases}$ 가 $x=1$에서 연속이다. 닫힌구간 $[-1,\ 2]$에서 함수 $f(x)$의 최댓값을 M, 최솟값을 m이라 할 때, $M+m$의 값을 구하시오. (단, a는 상수이다.)

07-2 다항함수 $f(x)$가 $\displaystyle\lim_{x\to\infty}\frac{f(x)-x^2}{x}=4$, $\displaystyle\lim_{x\to 2}\frac{f(x)}{x-2}=8$을 만족시킨다. 닫힌구간 $[-3,\ 3]$에서 함수 $f(x)$의 최댓값을 M, 최솟값을 m이라 할 때, $M-m$의 값을 구하시오.

발전

07-3 닫힌구간 $[-3,\ 3]$에서 연속인 함수 $f(x)=\begin{cases} \dfrac{x^3+x^2-ax+2}{x+1} & (-3\le x<-1) \\ x^2+ax+b & (-1\le x\le 3) \end{cases}$ 의 최댓값과 최솟값의 합을 구하시오. (단, $a,\ b$는 상수이다.)

방정식 $|2x-1|=\dfrac{1}{x}+2$가 오직 하나의 실근을 가질 때, 다음 중 이 방정식의 실근이 존재하는 구간은?

① $(1,\ 2)$ ② $(2,\ 3)$ ③ $(3,\ 4)$ ④ $(4,\ 5)$ ⑤ $(5,\ 6)$

guide 함수 $f(x)$가 닫힌구간 $[a,\ b]$에서 연속이고 $f(a)\neq f(b)$일 때, $f(a)$와 $f(b)$ 사이의 임의의 값 k에 대하여 $f(c)=k$인 c가 열린구간 $(a,\ b)$에 적어도 하나 존재함을 이용한다.

solution $f(x)=|2x-1|-\dfrac{1}{x}-2$라 하면 $f(x)$는 0보다 큰 실수 x에 대하여 연속이고

$f(1)=-2<0,\ f(2)=\dfrac{1}{2}>0,$

$f(3)=\dfrac{8}{3}>0,\ f(4)=\dfrac{19}{4}>0,$

$f(5)=\dfrac{34}{5}>0,\ f(6)=\dfrac{53}{6}>0$

따라서 $f(1)f(2)<0$이므로 사잇값 정리에 의하여 주어진 방정식의 실근이 존재하는 구간은 ①이다.

정답 및 해설 p.027

08-1 방정식 $2x^2-6x+k=0$이 열린구간 $(-1,\ 1)$에서 적어도 하나의 실근을 갖는다. 이때, 정수 k의 개수를 구하시오.

08-2 실수 전체의 집합에서 연속인 함수 $f(x)$가 다음 조건을 만족시킨다.

$f(0)=2,\ f(1)=3,\ f(2)=-2,\ f(3)=-5,\ f(4)=7,\ f(5)=-6$

방정식 $f(x)-x=0$의 실근이 열린구간 $(n,\ n+1)$에 존재한다고 할 때, 가능한 정수 n의 개수의 최솟값을 구하시오.

08-3 실수 전체의 집합에서 연속인 함수 $f(x)$에 대하여

$f(x)=f(-x),\ f(1)f(2)<0,\ f(3)f(4)<0$

이 성립한다. 방정식 $f(x)=0$의 실근은 적어도 n개 존재할 때, n의 최댓값을 구하시오.

01 함수 $f(x)$를 $f(x)=\begin{cases} x^2 \ (x는 \ 유리수) \\ x^6 \ (x는 \ 무리수) \end{cases}$으로 정의할 때, 〈보기〉에서 옳은 것만을 있는 대로 고른 것은?

┌─ 보기 ●
│ ㄱ. $(f \circ f)(\sqrt[6]{9})=81$
│ ㄴ. $\lim\limits_{x \to 1} f(x)=1$
│ ㄷ. 함수 $f(x)$가 $x=a$에서 연속이 되도록 하는 실수 a의 개수는 4이다.
└

① ㄱ ② ㄱ, ㄴ ③ ㄱ, ㄷ
④ ㄴ, ㄷ ⑤ ㄱ, ㄴ, ㄷ

02 함수

$$f(x)=\begin{cases} \dfrac{x^2+ax+b}{x^2-4} & (|x| \neq 2) \\ 4 & (|x|=2) \end{cases}$$

가 $x=2$에서만 불연속일 때, 상수 a, b에 대하여 $a-b$의 값을 구하시오.

03 $x>1$에서 연속인 함수 $f(x)$가

$$(x-3)f(x)=\frac{1}{2}-\frac{1}{x-1}$$

을 만족시킬 때, $f(3)$의 값을 구하시오.

04 실수 전체의 집합에서 연속인 함수 $f(x)$가 닫힌 구간 $[0, \ 4]$에서

$$f(x)=\begin{cases} 3x-2 & (0 \leq x<1) \\ x^2+ax+b & (1 \leq x \leq 4) \end{cases}$$

이고 모든 실수 x에 대하여 $f(x+4)=f(x)$를 만족시킬 때, $f(678)$의 값을 구하시오. (단, a, b는 상수이다.)

05 함수

$$f(x)=\cfrac{1}{x-\cfrac{2}{x-\cfrac{7}{x-\cfrac{8}{x}}}}$$

이 불연속이 되도록 하는 실수 x의 개수를 구하시오.

06 함수

$$f(x)=\begin{cases} 1-3x & (x<1) \\ a & (x=1) \\ -bx^2+b^2x-4 & (x>1) \end{cases}$$

가 $x=1$에서 연속이고 $f(x)$의 역함수가 존재할 때, a^2+b^2의 값을 구하시오. (단, a, b는 상수이다.)

07 좌표평면에서 중심이 $(0,\ 4)$이고, 반지름의 길이가 2인 원을 C라 하자. 양수 r에 대하여 $f(r)$를 반지름의 길이가 r인 원 중에서 원 C와 한 점에서 만나고 동시에 x축에 접하는 원의 개수라 하자. 열린구간 $(0,\ 6)$에서 함수 $f(r)$의 불연속인 점의 개수를 구하시오.

1등급

08 함수 $f(x)=\dfrac{x^2-a}{x^2-ax+4}$가 실수 전체의 집합에서 연속이다. $f(1)>0$일 때, 정수 a의 최댓값을 구하시오.

09 함수
$$f(x)=\begin{cases} x^2-1 & (|x|<3) \\ -x+2 & (|x|\geq 3) \end{cases}$$
에 대하여 함수 $f(-x)\{f(x)-k\}$가 $x=3$에서 연속이 되도록 하는 상수 k의 값을 구하시오.

10 두 함수 $f(x)g(x)$, $\dfrac{f(x)}{g(x)}$가 $x=a$에서 연속일 때, 〈보기〉에서 옳은 것만을 있는 대로 고른 것은?

• 보기 •
ㄱ. 함수 $f(x)$는 $x=a$에서 연속이다.
ㄴ. 함수 $\{g(x)\}^2$은 $x=a$에서 연속이다.
ㄷ. 함수 $f(x)\{f(x)-g(x)\}$는 $x=a$에서 연속이다.

① ㄱ ② ㄴ ③ ㄷ
④ ㄱ, ㄷ ⑤ ㄱ, ㄴ, ㄷ

11 두 함수
$$f(x)=\begin{cases} x^2-6 & (x\leq a) \\ 2x+2 & (x>a) \end{cases},\quad g(x)=x-2a-5$$
에 대하여 함수 $f(x)g(x)$가 실수 전체의 집합에서 연속이 되도록 하는 모든 실수 a의 값의 곱을 구하시오.

12 두 함수
$$f(x)=\begin{cases} 3-x & (x<0) \\ 5-x & (x\geq 0) \end{cases},$$
$$g(x)=\begin{cases} x+2a+1 & (x<b) \\ x+2a & (x\geq b) \end{cases}$$
가 있다. 함수 $\dfrac{f(x)}{g(x)}$가 $x=0$에서 연속이 되도록 하는 두 상수 a, b에 대하여 $b-4a$의 값을 구하시오.
$$\left(\text{단, } a\neq 0,\ a\neq -\frac{1}{2}\right)$$

13 함수 $y=f(x)$의 그래프가 다음 그림과 같다.

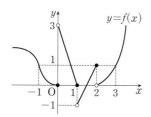

〈보기〉에서 옳은 것만을 있는 대로 고른 것은?

┌─ 보기 ──────────────────────────┐

ㄱ. 함수 $f(x-2)$는 $x=1$에서 연속이다.

ㄴ. 함수 $f(x)f(-x)$는 $x=1$에서 연속이다.

ㄷ. 함수 $f(f(x))$는 $x=3$에서 불연속이다.

└──────────────────────────────┘

① ㄱ ② ㄴ ③ ㄱ, ㄴ

④ ㄱ, ㄷ ⑤ ㄱ, ㄴ, ㄷ

서술형 ↱

14 두 함수

$$f(x)=\begin{cases} \dfrac{2x+1}{x-1} & (x\neq1) \\ 2 & (x=1) \end{cases},\ g(x)=x^2+ax+b$$

에 대하여 함수 $f(x)g(x)$가 실수 전체의 집합에서 연속일 때, $g(2)$의 값을 구하시오. (단, a, b는 상수이다.)

15 두 함수

$$f(x)=\begin{cases} ax & (x<1) \\ -3x+4 & (x\geq1) \end{cases},\ g(x)=2^x+2^{-x}$$

에 대하여 합성함수 $(g\circ f)(x)$가 실수 전체의 집합에서 연속이 되도록 하는 모든 실수 a의 값의 곱은? [평가원]

① -5 ② -4 ③ -3

④ -2 ⑤ -1

16 실수 t에 대하여 이차함수 $y=x^2-2x+t+1$의 그래프와 함수 $y=tx-1$의 그래프의 서로 다른 교점의 개수를 $f(t)$라 하자. 함수 $(t^2-a)f(t)$가 모든 실수 t에서 연속이 되도록 하는 상수 a의 값을 구하시오.

17 실수 전체의 집합에서 연속인 함수

$$f(x)=\begin{cases} x+a & (x<0) \\ -x^2+2x+b & (x\geq0) \end{cases}$$

가 닫힌구간 $[-2,\ 2]$에서 최댓값 c, 최솟값 1을 가질 때, 상수 a, b, c에 대하여 $a+b+c$의 값을 구하시오.

18 연속함수 $y=f(x)$의 그래프가 네 점 A$(-1,\ 2)$, B$(0,\ -3)$, C$(1,\ 4)$, D$(2,\ 1)$을 지난다고 할 때, 〈보기〉에서 옳은 것만을 있는 대로 고른 것은?

┌─ 보기 ──────────────────────────┐

ㄱ. 방정식 $f(x)=0$은 적어도 두 실근을 갖는다.

ㄴ. 방정식 $f(x)-2x=0$은 적어도 세 실근을 갖는다.

ㄷ. 방정식 $f(x)+x^2=0$은 적어도 세 실근을 갖는다.

└──────────────────────────────┘

① ㄱ ② ㄱ, ㄴ ③ ㄱ, ㄷ

④ ㄴ, ㄷ ⑤ ㄱ, ㄴ, ㄷ

19 실수 전체의 집합에서 정의된 함수 $y=f(x)$의 그래프가 다음 그림과 같다. 함수 $|f(x)-k|$가 불연속인 실수 x의 개수가 2가 되도록 하는 상수 k의 값을 크기가 작은 것부터 순서대로 a_1, a_2, a_3, \cdots, a_n이라 할 때, $|a_1|+|a_2|+\cdots+|a_n|$의 값을 구하시오.

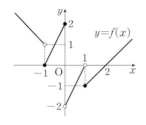

20 두 함수
$$f(x)=4x-4[x],\ g(x)=x^2-2ax\ (a>0)$$
에 대하여 〈보기〉에서 옳은 것만을 있는 대로 고르시오.
(단, $[x]$는 x보다 크지 않은 최대의 정수이다.)

─ 보기 ─

ㄱ. 함수 $|f(x)-k|$가 모든 실수 x에서 연속이 되도록 하는 상수 k가 존재한다.
ㄴ. 함수 $f(g(x))$는 $x=0$에서 연속이다.
ㄷ. 함수 $f(x)g(x)$가 $x=2$에서 연속이 되도록 하는 a의 개수는 1이다.

21 실수 t에 대하여 함수 $y=|2x^2-4|$의 그래프와 직선 $y=t$의 교점의 개수를 $f(t)$라 하자. 최고차항의 계수가 1인 이차함수 $g(x)$에 대하여 함수 $f(t)g(t)$가 실수 전체의 집합에서 연속일 때, $g(5)$의 값을 구하시오.

22 함수 $f(x)=\begin{cases} x^2+4x+3 & (x<0) \\ 2x-6 & (x\geq 0) \end{cases}$ 에 대하여 함수 $f(x)f(x-a)$가 실수 전체의 집합에서 연속이 되도록 하는 상수 a의 개수를 구하시오.

23 최고차항의 계수가 1인 삼차함수 $f(x)$에 대하여 실수 전체의 집합에서 연속인 함수 $g(x)$가 다음 조건을 만족시킨다.

┌─────────────────────────────────────┐
(가) 모든 실수 x에 대하여 $f(x)g(x)=x(x+3)$이다.
(나) $g(0)=1$
└─────────────────────────────────────┘

$f(1)$이 자연수일 때, $g(2)$의 최솟값은? [수능]

① $\dfrac{5}{13}$ ② $\dfrac{5}{14}$ ③ $\dfrac{1}{3}$

④ $\dfrac{5}{16}$ ⑤ $\dfrac{5}{17}$

틀을
깨는
생각

Do not let what you cannot do
interfere with what you can do.

당신이 할 수 없는 일이 당신이 할 수 있는 일을
방해하지 못하게 하라.

... 존 우든(John Wooden)

II

미분

개념 01 평균변화율

1. 증분

함수 $y=f(x)$에서 x의 값이 a에서 b까지 변할 때, 함숫값은 $f(a)$에서 $f(b)$까지 변한다. 이때,

x의 값의 변화량 $b-a$를 x의 **증분**,

y의 값의 변화량 $f(b)-f(a)$를 y의 **증분**

이라 하고, 이것을 기호로 각각 Δx, Δy 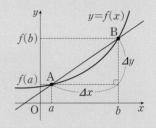 와 같이 나타낸다. 즉,

$$\Delta x=b-a, \ \Delta y=f(b)-f(a)=f(a+\Delta x)-f(a)$$

이다.

2. 평균변화율

함수 $y=f(x)$에서 x의 값이 a에서 b까지 변할 때, Δx에 대한 Δy의 비율

$$\frac{\Delta y}{\Delta x}=\frac{f(b)-f(a)}{b-a}=\frac{f(a+\Delta x)-f(a)}{\Delta x}$$

를 x의 값이 a에서 b까지 변할 때의 함수 $y=f(x)$의 **평균변화율**이라 한다.

3. 평균변화율의 기하적 의미

함수 $y=f(x)$의 평균변화율은 그래프 위의 두 점 $A(a, f(a))$, $B(b, f(b))$를 지나는 직선의 기울기와 같다.

참고 함수 $y=mx+n$의 평균변화율은 직선 $y=mx+n$의 기울기 m으로 일정하다.

평균변화율에 대한 이해

x의 값의 변화량에 대한 $f(x)$의 값의 변화량의 비율을 평균변화율이라 한다.
예를 들어, 함수 $f(x)=x^2$에 대하여 x의 값이 -1에서 3까지 변할 때, x의 증분과 y의 증분은 각각

$$\Delta x=3-(-1)=4, \ \Delta y=f(3)-f(-1)=9-1=8$$

이므로 평균변화율은 다음과 같다.

$$\frac{\Delta y}{\Delta x}=\frac{8}{4}=2$$

이것은 두 점 $(-1, f(-1))$, $(3, f(3))$을 지나는 직선의 기울기와 같다. B

확인 함수 $f(x)=x^2-4x$에서 x의 값이 다음과 같이 변할 때의 평균변화율을 구하시오.

(1) 1에서 2까지 (2) 3에서 $3+\Delta x$까지

풀이 (1) $\dfrac{f(2)-f(1)}{2-1}=\dfrac{-4-(-3)}{1}=-1$

(2) $\dfrac{f(3+\Delta x)-f(3)}{3+\Delta x-3}=\dfrac{\{(3+\Delta x)^2-4(3+\Delta x)\}-(3^2-4\times 3)}{\Delta x}$

$\qquad\qquad\qquad\qquad = \dfrac{(\Delta x)^2+2\Delta x}{\Delta x}=\Delta x+2$

A Δ는 차이를 뜻하는 Difference의 첫 글자 D에 해당하는 그리스 문자로, '델타(delta)'라 읽는다.

B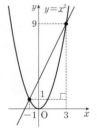

미분계수

1. 미분계수

함수 $y=f(x)$에서 x의 값이 a에서 $a+\Delta x$까지 변할 때의 평균변화율은

$$\frac{\Delta y}{\Delta x} = \frac{f(a+\Delta x)-f(a)}{\Delta x}$$

여기서 $\Delta x \longrightarrow 0$일 때, 평균변화율의 극한값

$$\lim_{\Delta x \to 0} \frac{\Delta y}{\Delta x} = \lim_{\Delta x \to 0} \frac{f(a+\Delta x)-f(a)}{\Delta x} \;\text{Ⓐ}$$

가 존재하면, 함수 $y=f(x)$는 $x=a$에서 **미분가능**하다고 한다. **Ⓑ**

이 극한값을 함수 $y=f(x)$의 $x=a$에서의 **순간변화율** 또는 **미분계수**라 하고, 이것을 기호로 $f'(a)$와 같이 나타낸다. **Ⓒ**

2. 미분계수의 표현

$$f'(a) = \lim_{\Delta x \to 0} \frac{f(a+\Delta x)-f(a)}{\Delta x} = \lim_{h \to 0} \frac{f(a+h)-f(a)}{h} = \lim_{x \to a} \frac{f(x)-f(a)}{x-a}$$

1. 미분계수에 대한 이해

순간변화율은 평균변화율의 극한값으로 한 점에서의 변화율을 나타내는데 이를 미분계수라고도 한다.

예를 들어, 함수 $f(x)=x^2$에 대하여 x의 값이 2에서 $2+\Delta x$까지 변할 때의 평균변화율은

$$\frac{f(2+\Delta x)-f(2)}{\Delta x} = \frac{(2+\Delta x)^2-2^2}{\Delta x} = 4+\Delta x$$

이고 $\Delta x \longrightarrow 0$일 때 $(4+\Delta x) \longrightarrow 4$이므로

$$\lim_{\Delta x \to 0} \frac{f(2+\Delta x)-f(2)}{\Delta x} = 4$$

이다. 이때, 이 극한값을 함수 $y=f(x)$의 $x=2$에서의 순간변화율 또는 미분계수라 하고, 이것을 기호로 $f'(2)=4$와 같이 나타낸다.

2. 미분계수의 여러 가지 표현

미분계수 $f'(a) = \lim\limits_{\Delta x \to 0} \dfrac{f(a+\Delta x)-f(a)}{\Delta x}$ **Ⓓ**에서

$a+\Delta x=x$로 놓으면 $\Delta x=x-a$이고, $\Delta x \longrightarrow 0$일 때 $x \longrightarrow a$이므로 다음과 같이 나타낼 수 있다.

$$f'(a) = \lim_{x \to a} \frac{f(x)-f(a)}{x-a}$$

예를 들어, 함수 $f(x)=x^2$에 대하여 $f'(2)$를 다음과 같이 구할 수 있다.

$$f'(2) = \lim_{x \to 2} \frac{f(x)-f(2)}{x-2} = \lim_{x \to 2} \frac{x^2-2^2}{x-2} = \lim_{x \to 2}(x+2) = 4$$

Ⓐ 평균변화율의 극한은 $\dfrac{0}{0}$ 꼴이므로 우극한과 좌극한이 같은지 확인해야 한다.

Ⓑ 모든 함수가 미분가능한 것은 아니다. 자세한 내용은 **개념04 미분가능한 함수**에서 다루도록 한다.

Ⓒ 미분계수 $f'(a)$는 'f 프라임(prime) a'라 읽는다.

Ⓓ $\Delta x=h$라 놓고,
$$f'(a) = \lim_{h \to 0} \frac{f(a+h)-f(a)}{h}$$
와 같이 나타내기도 한다.

(확인1) 다음 함수의 $x=3$에서의 미분계수를 구하시오.

 (1) $f(x)=4x-3$ (2) $f(x)=-x^2+x$

풀이 (1) $f'(3)=\lim\limits_{x\to 3}\dfrac{f(x)-f(3)}{x-3}=\lim\limits_{x\to 3}\dfrac{(4x-3)-(4\times 3-3)}{x-3}$

 $=\lim\limits_{x\to 3}\dfrac{4x-12}{x-3}=\lim\limits_{x\to 3}\dfrac{4(x-3)}{x-3}=4$

 (2) $f'(3)=\lim\limits_{x\to 3}\dfrac{f(x)-f(3)}{x-3}=\lim\limits_{x\to 3}\dfrac{(-x^2+x)-(-3^2+3)}{x-3}$

 $=\lim\limits_{x\to 3}\dfrac{-x^2+x+6}{x-3}=\lim\limits_{x\to 3}\dfrac{-(x-3)(x+2)}{x-3}$

 $=\lim\limits_{x\to 3}\{-(x+2)\}=-5$

3. 미분계수의 정의를 활용한 식의 변형

$\dfrac{0}{0}$ 꼴의 극한값을 구할 때, 미분계수의 정의를 활용하여 다음과 같이 식을 변형한다.

(1) 분모의 항이 1개일 때, $f'(a)=\lim\limits_{\blacksquare\to 0}\dfrac{f(a+\blacksquare)-f(a)}{\blacksquare}$ 에서

 \blacksquare가 모두 같아지도록 식을 변형한다. **Ⓔ**

 예) $\lim\limits_{h\to 0}\dfrac{f(a+kh)-f(a)}{h}=\lim\limits_{h\to 0}\dfrac{f(a+kh)-f(a)}{kh}\times k$

 $=\lim\limits_{kh\to 0}\dfrac{f(a+\overline{kh})-f(a)}{kh}\times k$

 $=kf'(a)$ $h\to 0$일 때 $kh\to 0$

(2) 분모의 항이 2개일 때, $f'(\bullet)=\lim\limits_{\blacksquare\to\bullet}\dfrac{f(\blacksquare)-f(\bullet)}{\blacksquare-\bullet}$ 에서

 \blacksquare는 \blacksquare끼리, \bullet는 \bullet끼리 서로 같아지도록 식을 변형한다. **Ⓕ**

 예) $\lim\limits_{x\to a}\dfrac{f(x^2)-f(a^2)}{x-a}$

 $=\lim\limits_{x\to a}\left\{\dfrac{f(x^2)-f(a^2)}{(x-a)(x+a)}\times(x+a)\right\}$

 $=\lim\limits_{x\to a}\dfrac{f(x^2)-f(a^2)}{x^2-a^2}\times\lim\limits_{x\to a}(x+a)$

 $=\lim\limits_{x^2\to a^2}\dfrac{f(x^2)-f(a^2)}{x^2-a^2}\times\lim\limits_{x\to a}(x+a)$

 $=2af'(a^2)$ $x\to a$일 때 $x^2\to a^2$

(확인2) 함수 $f(x)$에 대하여 $f'(9)=3$일 때, 다음을 구하시오. **Ⓖ**

 (1) $\lim\limits_{h\to 0}\dfrac{f(9+3h)-f(9)}{h}$ (2) $\lim\limits_{x\to 3}\dfrac{f(x^2)-f(9)}{x-3}$

풀이 (1) $\lim\limits_{h\to 0}\dfrac{f(9+3h)-f(9)}{h}=\lim\limits_{h\to 0}\dfrac{f(9+3h)-f(9)}{3h}\times 3=3f'(9)=9$

 (2) $\lim\limits_{x\to 3}\dfrac{f(x^2)-f(9)}{x-3}=\lim\limits_{x\to 3}\left\{\dfrac{f(x^2)-f(9)}{x^2-9}\times(x+3)\right\}=6f'(9)=18$

Ⓔ $f'(a)$가 존재하면 다음이 성립한다.

 (1) $\lim\limits_{h\to 0}\dfrac{f(a+nh)-f(a)}{mh}$

 $=\dfrac{n}{m}f'(a)$

 (2) $\lim\limits_{h\to 0}\dfrac{f(a+mh)-f(a+nh)}{h}$

 $=\lim\limits_{h\to 0}\dfrac{f(a+mh)-f(a)}{h}$

 $-\lim\limits_{h\to 0}\dfrac{f(a+nh)-f(a)}{h}$

 $=mf'(a)-nf'(a)$

 $=(m-n)f'(a)$

Ⓕ $f'(a)$가 존재하면 다음이 성립한다.

 (1) $\lim\limits_{x\to a}\dfrac{af(x)-xf(a)}{x-a}$

 $=\lim\limits_{x\to a}\dfrac{af(x)-af(a)+af(a)-xf(a)}{x-a}$

 $=\lim\limits_{x\to a}\dfrac{a\{f(x)-f(a)\}-(x-a)f(a)}{x-a}$

 $=af'(a)-f(a)$

 (2) $\lim\limits_{x\to a}\dfrac{x^2f(a)-a^2f(x)}{x-a}$

 $=\lim\limits_{x\to a}\dfrac{x^2f(a)-a^2f(a)+a^2f(a)-a^2f(x)}{x-a}$

 $=\lim\limits_{x\to a}\dfrac{(x^2-a^2)f(a)-a^2\{f(x)-f(a)\}}{x-a}$

 $=2af(a)-a^2f'(a)$

Ⓖ 미분계수의 정의에 따라

 $\lim\limits_{h\to 0}\dfrac{f(9+3h)-f(9)}{h}$

 $=\lim\limits_{3h\to 0}\dfrac{f(9+3h)-f(9)}{3h}\times 3$

 으로 써야 하지만 $h\to 0$이면 $3h\to 0$이 므로

 $\lim\limits_{h\to 0}\dfrac{f(9+3h)-f(9)}{h}$

 $=\lim\limits_{h\to 0}\dfrac{f(9+3h)-f(9)}{3h}\times 3$

 으로 나타낼 수 있다.

미분계수의 기하적 의미

함수 $y=f(x)$가 $x=a$에서 미분가능할 때, $x=a$에서의 미분계수

$$f'(a)=\lim_{\Delta x \to 0}\frac{\Delta y}{\Delta x}=\lim_{\Delta x \to 0}\frac{f(a+\Delta x)-f(a)}{\Delta x}$$

는 곡선 $y=f(x)$ 위의 점 $(a, f(a))$에서의 **접선의 기울기**와 같다.

미분계수의 기하적 의미에 대한 이해

함수 $y=f(x)$에 대하여 $x=a$에서의 미분계수 $f'(a)$가 존재한다고 하자.

함수 $y=f(x)$에서 x의 값이 a에서 $a+\Delta x$까지 변할 때의 평균변화율

$$\frac{\Delta y}{\Delta x}=\frac{f(a+\Delta x)-f(a)}{\Delta x}$$

는 함수 $y=f(x)$의 그래프 위의 두 점 $\mathrm{P}(a, f(a))$, $\mathrm{Q}(a+\Delta x, f(a+\Delta x))$를 지나는 직선 PQ의 기울기와 같다.

이때, $\Delta x \longrightarrow 0$이면 점 Q는 곡선 $y=f(x)$를 따라 점 P에 한없이 가까워지고, 직선 PQ는 점 P를 지나는 일정한 직선 PT에 한없이 가까워진다.

즉, $\Delta x \longrightarrow 0$일 때 직선 PQ의 기울기의 극한값은 직선 PT의 기울기와 같다.

이때, 이 직선 PT를 곡선 $y=f(x)$ 위의 점 P에서의 **접선**이라 하고, Ⓑ 점 P를 이 접선의 **접점**이라 한다.

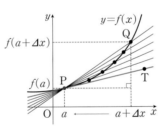

Ⓐ $f'(a)$의 여러 가지 표현

⟺ 점 $(a, f(a))$에서의 접선의 기울기
⟺ $f(x)$의 $x=a$에서의 순간변화율
⟺ $f(x)$의 $x=a$에서의 미분계수

Ⓑ 곡선 $y=f(x)$ 위의 점 $\mathrm{P}(a, f(a))$에서의 접선이 x축의 양의 방향과 이루는 각의 크기를 $\theta(0°\leq\theta<180°, \theta\neq90°)$라 하면

$$f'(a)=\tan\theta$$

확인 다음 곡선 위의 점 P에서의 접선의 기울기를 구하시오.

(1) $f(x)=3x^2-4$, $\mathrm{P}(1, -1)$ (2) $f(x)=x^3-2$, $\mathrm{P}(-1, -3)$

풀이 (1) 곡선 $y=f(x)$ 위의 점 P에서의 접선의 기울기는 $f'(1)$이므로

$$f'(1)=\lim_{\Delta x \to 0}\frac{f(1+\Delta x)-f(1)}{\Delta x}=\lim_{\Delta x \to 0}\frac{\{3(1+\Delta x)^2-4\}-(3\times1^2-4)}{\Delta x}$$

$$=\lim_{\Delta x \to 0}\frac{3(\Delta x)^2+6\Delta x}{\Delta x}=\lim_{\Delta x \to 0}(3\Delta x+6)=6$$

(2) 곡선 $y=f(x)$ 위의 점 P에서의 접선의 기울기는 $f'(-1)$이므로

$$f'(-1)=\lim_{\Delta x \to 0}\frac{f(-1+\Delta x)-f(-1)}{\Delta x}$$

$$=\lim_{\Delta x \to 0}\frac{\{(-1+\Delta x)^3-2\}-\{(-1)^3-2\}}{\Delta x}$$

$$=\lim_{\Delta x \to 0}\frac{(\Delta x)^3-3(\Delta x)^2+3\Delta x}{\Delta x}$$

$$=\lim_{\Delta x \to 0}\{(\Delta x)^2-3\Delta x+3\}=3$$

개념 04 미분가능한 함수

1. 미분가능

함수 $y=f(x)$의 $x=a$에서의 미분계수 $f'(a)$가 **존재**할 때, 함수 $f(x)$는 $x=a$에서 **미분가능**하다고 한다.

참고 미분계수 $f'(a)$가 존재하지 않을 때, 함수 $f(x)$는 $x=a$에서 미분가능하지 않다고 한다.

2. 미분가능한 함수

함수 $f(x)$가 어떤 구간에 속하는 모든 x의 값에서 미분가능하면 함수 $f(x)$는 그 구간에서 미분가능하다고 한다.
특히, 함수 $f(x)$가 정의역에 속하는 모든 x의 값에서 미분가능하면 **함수 $f(x)$는 미분가능한 함수**라 한다.

미분가능에 대한 이해

함수 $f(x)$의 $x=a$에서의 미분계수

$$f'(a)=\lim_{h \to 0} \frac{f(a+h)-f(a)}{h}$$
$$=\lim_{x \to a} \frac{f(x)-f(a)}{x-a}$$

가 존재할 때, 함수 $f(x)$는 $x=a$에서 미분가능하다고 한다.

따라서 함수 $f(x)$가 $x=a$에서 미분가능함을 보이려면 $x=a$에서의

미분계수 $f'(a)$, 즉 $\lim_{h \to 0} \frac{f(a+h)-f(a)}{h}$가 존재함을 보이면 된다.

이때, 극한값 $\lim_{h \to 0} \frac{f(a+h)-f(a)}{h}$가 존재하려면 우극한과 좌극한이 모두

존재하고, 그 값이 서로 같아야 하므로

$$\lim_{h \to 0+} \frac{f(a+h)-f(a)}{h}=\lim_{h \to 0-} \frac{f(a+h)-f(a)}{h} \quad Ⓐ$$

를 만족시켜야 한다.

예를 들어, 함수 $f(x)=x^2+1$의 $x=0$에서의 미분가능성을 조사해 보자.

$$\lim_{h \to 0+} \frac{f(0+h)-f(0)}{h}=\lim_{h \to 0+} \frac{(0+h)^2+1-1}{h}$$
$$=\lim_{h \to 0+} \frac{h^2}{h}=\lim_{h \to 0+} h=0$$
$$\lim_{h \to 0-} \frac{f(0+h)-f(0)}{h}=\lim_{h \to 0-} \frac{(0+h)^2+1-1}{h}$$
$$=\lim_{h \to 0-} \frac{h^2}{h}=\lim_{h \to 0-} h=0$$
$$\therefore \lim_{h \to 0+} \frac{f(0+h)-f(0)}{h}=\lim_{h \to 0-} \frac{f(0+h)-f(0)}{h}=0$$

즉, $f'(0)=0$이므로 함수 $f(x)=x^2+1$은 $x=0$에서 미분가능하다.

Ⓐ **우미분계수와 좌미분계수**

(1) 우미분계수 : $\lim_{h \to 0+} \frac{f(a+h)-f(a)}{h}$

(2) 좌미분계수 : $\lim_{h \to 0-} \frac{f(a+h)-f(a)}{h}$

우미분계수, 좌미분계수는 교육과정에서 다루지는 않지만 상용되는 용어이다.

Ⓑ **미분가능의 기하적 의미**

$f'(a)$는 $x=a$에서의 접선의 기울기이므로 $f'(a)$가 존재하려면
(i) $x>a$에서의 그래프에서 접선의 기울기 (우미분계수)
(ii) $x<a$에서의 그래프에서 접선의 기울기 (좌미분계수)
가 같아야 한다.

확인1 함수 $f(x)=x^3-1$의 $x=1$에서의 미분가능성을 조사하시오.

풀이 $\displaystyle\lim_{h\to 0+}\frac{f(1+h)-f(1)}{h}=\lim_{h\to 0+}\frac{\{(1+h)^3-1\}-(1^3-1)}{h}$

$\displaystyle\qquad\qquad\qquad\qquad=\lim_{h\to 0+}\frac{h^3+3h^2+3h}{h}$

$\displaystyle\qquad\qquad\qquad\qquad=\lim_{h\to 0+}(h^2+3h+3)=3$

$\displaystyle\lim_{h\to 0-}\frac{f(1+h)-f(1)}{h}=\lim_{h\to 0-}\frac{\{(1+h)^3-1\}-(1^3-1)}{h}$

$\displaystyle\qquad\qquad\qquad\qquad=\lim_{h\to 0-}\frac{h^3+3h^2+3h}{h}$

$\displaystyle\qquad\qquad\qquad\qquad=\lim_{h\to 0-}(h^2+3h+3)=3$

즉, $f'(1)=3$이므로 함수 $f(x)=x^3-1$은 $x=1$에서 미분가능하다.

그런데 모든 함수가 미분가능한 것은 아니다.

예를 들어, 함수 $f(x)=|x|$의 $x=0$에서의 미분가능성을 조사해 보자.

$\displaystyle\lim_{h\to 0+}\frac{f(0+h)-f(0)}{h}=\lim_{h\to 0+}\frac{|0+h|-0}{h}=\lim_{h\to 0+}\frac{|h|}{h}$

$\displaystyle\qquad\qquad\qquad\qquad=\lim_{h\to 0+}\frac{h}{h}=1$

$\displaystyle\lim_{h\to 0-}\frac{f(0+h)-f(0)}{h}=\lim_{h\to 0-}\frac{|0+h|-0}{h}=\lim_{h\to 0-}\frac{|h|}{h}$

$\displaystyle\qquad\qquad\qquad\qquad=\lim_{h\to 0-}\frac{-h}{h}=-1$

즉, $\displaystyle\lim_{h\to 0+}\frac{f(0+h)-f(0)}{h}\neq\lim_{h\to 0-}\frac{f(0+h)-f(0)}{h}$이므로 $f'(0)$이 존재하지 않는다.

따라서 함수 $f(x)=|x|$는 $x=0$에서 미분가능하지 않다.

ⓒ

기하적인 관점에서 $f'(0)$은 점 $(0, f(0))$에서의 접선의 기울기와 같다. 그런데
(i) $x>0$에서의 그래프에서 접선의 기울기는 양수
(ii) $x<0$에서의 그래프에서 접선의 기울기는 음수
이므로 $f'(0)$이 존재하지 않는다.

확인2 다음 함수의 $x=0$에서의 미분가능성을 조사하시오.

(1) $f(x)=x|x|$

(2) $f(x)=\begin{cases}\dfrac{|x|}{x} & (x\neq 0)\\ 0 & (x=0)\end{cases}$

풀이 (1) $\displaystyle\lim_{h\to 0+}\frac{f(0+h)-f(0)}{h}=\lim_{h\to 0+}\frac{h|h|}{h}=\lim_{h\to 0+}|h|=\lim_{h\to 0+}h=0$

$\displaystyle\qquad\lim_{h\to 0-}\frac{f(0+h)-f(0)}{h}=\lim_{h\to 0-}\frac{h|h|}{h}=\lim_{h\to 0-}|h|=\lim_{h\to 0-}(-h)=0$

즉, $f'(0)=0$이므로 함수 $f(x)=x|x|$는 $x=0$에서 미분가능하다.

(2) $\displaystyle\lim_{x\to 0+}\frac{|x|}{x}=\lim_{x\to 0+}\frac{x}{x}=1$, $\displaystyle\lim_{x\to 0-}\frac{|x|}{x}=\lim_{x\to 0-}\frac{-x}{x}=-1$

즉, $\displaystyle\lim_{x\to 0+}\frac{|x|}{x}\neq\lim_{x\to 0-}\frac{|x|}{x}$이므로 $f'(0)$이 존재하지 않는다.

따라서 함수 $f(x)=\dfrac{|x|}{x}$는 $x=0$에서 미분가능하지 않다.

ⓓ 함수 $y=f(x)$의 그래프는 각각 다음 그림과 같다.

(1)

(2)

개념 05 미분가능과 연속

미분가능과 연속의 관계

함수 $f(x)$가 $x=a$에서 미분가능하면 $f(x)$는 $x=a$에서 연속이다. Ⓐ

그러나 그 역은 성립하지 않는다. Ⓑ

참고 함수 $f(x)$가 $x=a$에서 불연속이면 $f(x)$는 $x=a$에서 미분가능하지 않다. (대우)

1. '미분가능하면 연속이다.'의 증명

함수 $f(x)$가 $x=a$에서 미분가능하면 $x=a$에서의 미분계수

$f'(a)=\lim\limits_{x \to a}\dfrac{f(x)-f(a)}{x-a}$가 존재하므로 다음이 성립한다.

$$\lim_{x \to a}\{f(x)-f(a)\}=\lim_{x \to a}\left\{\frac{f(x)-f(a)}{x-a} \times (x-a)\right\}$$
$$=\lim_{x \to a}\frac{f(x)-f(a)}{x-a} \times \lim_{x \to a}(x-a)$$
$$=f'(a) \times 0=0$$

따라서 $\lim\limits_{x \to a}f(x)=f(a)$이므로 함수 $f(x)$는 $x=a$에서 연속이다.

그런데 함수 $f(x)$가 $x=a$에서 연속이지만 $x=a$에서 미분가능하지 않을 수 있다.

예를 들어, 함수 $f(x)=|x|$는 $x=0$에서 연속이지만 미분가능하지 않다. Ⓒ

따라서 함수 $f(x)$가 '$x=a$에서 미분가능하다.'는 '$x=a$에서 연속이다.'의 충분조건이지만 필요조건은 아니다. Ⓓ

확인1 함수 $f(x)=\begin{cases}x^2-1 & (x<1) \\ x^2-3x+2 & (x \geq 1)\end{cases}$의 $x=1$에서의 연속성과 미분가능성을 조사하시오. Ⓔ

풀이 (i) $f(1)=0$, $\lim\limits_{x \to 1+}f(x)=\lim\limits_{x \to 1+}(x^2-3x+2)=0$

$\lim\limits_{x \to 1-}f(x)=\lim\limits_{x \to 1-}(x^2-1)=0$

$\lim\limits_{x \to 1}f(x)=f(1)$이므로 함수 $f(x)$는 $x=1$에서 연속이다.

(ii) $\lim\limits_{h \to 0+}\dfrac{f(1+h)-f(1)}{h}=\lim\limits_{h \to 0+}\dfrac{\{(1+h)^2-3(1+h)+2\}-0}{h}$

$=\lim\limits_{h \to 0+}\dfrac{h^2-h}{h}=\lim\limits_{h \to 0+}(h-1)=-1$

$\lim\limits_{h \to 0-}\dfrac{f(1+h)-f(1)}{h}=\lim\limits_{h \to 0-}\dfrac{\{(1+h)^2-1\}-0}{h}$

$=\lim\limits_{h \to 0-}\dfrac{h^2+2h}{h}=\lim\limits_{h \to 0-}(h+2)=2$

즉, $f'(1)$이 존재하지 않으므로 함수 $f(x)$는 $x=1$에서 미분가능하지 않다.

(i), (ii)에서 함수 $f(x)$는 $x=1$에서 연속이지만 미분가능하지 않다.

Ⓐ 함수 $f(x)$가 $x=a$에서 연속일 조건
(i) $x=a$에서 정의되어 있다.
(ii) 극한값 $\lim\limits_{x \to a}f(x)$가 존재한다.
(iii) $\lim\limits_{x \to a}f(x)=f(a)$

Ⓑ 함수 $f(x)$가 $x=a$에서 연속이라 해서 $f(x)$가 항상 $x=a$에서 미분가능한 것은 아니다.

Ⓒ p. 069 참고

Ⓓ 함수 $f(x)$에 대하여

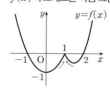

Ⓔ 함수 $y=f(x)$의 그래프는 다음 그림과 같다.

2. 미분가능하지 않은 함수

함수 $f(x)$가 $x=a$에서 미분가능하지 않은 경우를 알아 보자.

(1) 함수가 불연속일 때

함수 $f(x)$가 $x=a$에서 미분가능하면 $x=a$에서 연속이므로 이 명제의 대우도 항상 참이다.

즉, 함수 $f(x)$가 $x=a$에서 불연속이면 $x=a$에서 미분가능하지 않다.

함숫값 $f(a)$가 정의되어 있지 않을 때	극한값 $\lim\limits_{x \to a} f(x)$가 존재하지 않을 때	$\lim\limits_{x \to a} f(x) \neq f(a)$일 때
	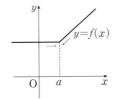	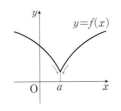

⑤ $x=a$에서 불연속인 함수 $f(x)$의 $x \longrightarrow a+$일 때와 $x \longrightarrow a-$일 때의 미분계수를 나타내면 다음 그림과 같다.

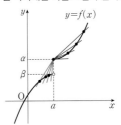

(2) 함수가 연속이지만 미분가능하지 않을 때

함수 $f(x)$가 $x=a$에서 연속이지만 미분가능하지 않은 경우가 있다. 다음 그림과 같이 함수 $f(x)$가 $x=a$에서 연속이어도 함수 $f(x)$가 $x \longrightarrow a+$, $x \longrightarrow a-$일 때의 미분계수가 다르면 ⑥, 즉 $x=a$에서 미분계수가 존재하지 않으면 미분가능하지 않다.

⑥ $\lim\limits_{x \to a+} \dfrac{f(x)-f(a)}{x-a}$ $\neq \lim\limits_{x \to a-} \dfrac{f(x)-f(a)}{x-a}$

일반적으로 함수 $y=f(x)$의 그래프가 $x=a$에서 뾰족하거나 꺾일 때, 함수 $f(x)$는 $x=a$에서 미분가능하지 않다. ⑧

⑧ 함수 $f(x)$가 $x=a$에서 미분가능하면 함수 $y=f(x)$의 그래프는 $x=a$에서 매끄럽게 연결되어 있다.

[확인2] 함수 $y=f(x)$의 그래프가 다음 그림과 같을 때, 연속이지만 미분가능하지 않은 점의 개수를 구하시오.

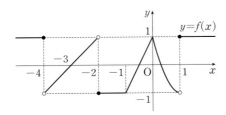

풀이 함수 $f(x)$는 $x=-1$, $x=0$에서 연속이지만 미분가능하지 않으므로 구하는 점의 개수는 2이다.

한걸음 더 ✏

3. $\lim\limits_{h \to 0} \dfrac{f(a+h)-f(a)}{h}$와 $\lim\limits_{h \to 0} \dfrac{f(a+h)-f(a-h)}{2h}$의 비교 **Ⓘ**

함수 $f(x)$에 대하여 $\lim\limits_{h \to 0} \dfrac{f(a+h)-f(a)}{h}$가 존재하면 함수 $f(x)$는 $x=a$ 에서 미분가능하며 이 값을 $f'(a)$로 나타낸다.

그러나 $\lim\limits_{h \to 0} \dfrac{f(a+h)-f(a-h)}{2h}$가 존재한다고 해서 함수 $f(x)$가 $x=a$에 서 미분가능한 것은 아니다.

예를 들어, 함수 $f(x)=|x-2|$에 대하여

$$\lim_{h \to 0+} \frac{f(2+h)-f(2-h)}{2h} = \lim_{h \to 0+} \frac{|h|-|-h|}{2h} = 0$$

$$\lim_{h \to 0-} \frac{f(2+h)-f(2-h)}{2h} = \lim_{h \to 0-} \frac{|h|-|-h|}{2h} = 0$$

이므로 $\lim\limits_{h \to 0} \dfrac{f(2+h)-f(2-h)}{2h}$가 존재한다.

그러나 함수 $f(x)=|x-2|$는 $x=2$에서 미분가능하지 않다. **Ⓙ**

일반적으로 다음이 성립한다.

$$\boxed{\lim_{h \to 0} \frac{f(a+h)-f(a)}{h} \text{ 존재}} \underset{\times}{\overset{\circ}{\rightleftarrows}} \boxed{\lim_{h \to 0} \frac{f(a+h)-f(a-h)}{2h} \text{ 존재}}$$

확인3 $f(x) = \begin{cases} 2 & (x<1) \\ x+1 & (x \geq 1) \end{cases}$ 일 때, 다음을 조사하시오. **Ⓚ**

(1) $\lim\limits_{h \to 0} \dfrac{f(1+h)-f(1-h)}{2h}$의 값

(2) 함수 $f(x)$의 $x=1$에서의 미분가능성

풀이 (1) $\lim\limits_{h \to 0+} \dfrac{f(1+h)-f(1-h)}{2h} = \lim\limits_{h \to 0+} \dfrac{(2+h)-2}{2h} = \dfrac{1}{2}$

$\lim\limits_{h \to 0-} \dfrac{f(1+h)-f(1-h)}{2h} = \lim\limits_{h \to 0-} \dfrac{2-(2-h)}{2h} = \dfrac{1}{2}$

$\therefore \lim\limits_{h \to 0} \dfrac{f(1+h)-f(1-h)}{2h} = \dfrac{1}{2}$

(2) $\lim\limits_{h \to 0+} \dfrac{f(1+h)-f(1)}{h} = \lim\limits_{h \to 0+} \dfrac{(1+h+1)-2}{h} = \lim\limits_{h \to 0+} \dfrac{h}{h} = 1$

$\lim\limits_{h \to 0-} \dfrac{f(1+h)-f(1)}{h} = \lim\limits_{h \to 0-} \dfrac{2-2}{h} = 0$

따라서 $\lim\limits_{h \to 0} \dfrac{f(1+h)-f(1)}{h}$이 존재하지 않으므로

함수 $f(x)$는 $x=1$에서 미분가능하지 않다.

Ⓘ 함수 $f(x)$의 $x=a$에서 우미분계수와 좌 미분계수가 각각 p, q로 존재하면

$$\lim_{h \to 0} \frac{f(a+h)-f(a-h)}{2h}$$

도 존재한다.

[증명]

$$\lim_{h \to 0} \frac{f(a+h)-f(a-h)}{2h}$$

$$= \lim_{h \to 0} \left\{ \frac{1}{2} \times \frac{f(a+h)-f(a)}{h} \right.$$
$$\left. + \frac{1}{2} \times \frac{f(a-h)-f(a)}{-h} \right\}$$

$$= \frac{1}{2} \lim_{h \to 0} \left\{ \frac{f(a+h)-f(a)}{h} \right.$$
$$\left. + \frac{f(a-h)-f(a)}{-h} \right\}$$

$$= \frac{p+q}{2}$$

특히, 함수 $f(x)$가 $x=a$에서 미분가능 하면

$$\lim_{h \to 0} \frac{f(a+h)-f(a-h)}{2h}$$

$$= \frac{f'(a)+f'(a)}{2}$$

$$= f'(a)$$

Ⓙ $\lim\limits_{h \to 0+} \dfrac{f(2+h)-f(2)}{h}$

$$= \lim_{h \to 0+} \frac{|h|-0}{h} = \lim_{h \to 0+} \frac{h}{h} = 1$$

$\lim\limits_{h \to 0-} \dfrac{f(2+h)-f(2)}{h}$

$$= \lim_{h \to 0-} \frac{|h|-0}{h} = \lim_{h \to 0-} \frac{-h}{h} = -1$$

따라서 $\lim\limits_{h \to 0} \dfrac{f(2+h)-f(2)}{h}$가 존재하지 않으므로 함수 $f(x)$는 $x=2$에서 미분가 능하지 않다. 이때, 함수 $y=f(x)$의 그래 프가 $x=2$에서 꺾여 있으므로 미분불가능 하다.

Ⓚ 함수 $y=f(x)$의 그래프가 $x=1$에서 꺾여 있으므로 미분불가능하다.

함수 $f(x)=x^3-x$에 대하여 x의 값이 0에서 3까지 변할 때의 평균변화율과 $x=a$에서의 미분계수가 같을 때, 양수 a의 값을 구하시오.

. .

guide

함수 $f(x)$에 대하여

1 x의 값이 a에서 b까지 변할 때의 평균변화율 $\Rightarrow \dfrac{\Delta y}{\Delta x}=\dfrac{f(b)-f(a)}{b-a}$

2 $x=a$에서의 미분계수 $\Rightarrow f'(a)=\lim\limits_{\Delta x\to 0}\dfrac{f(a+\Delta x)-f(a)}{\Delta x}=\lim\limits_{x\to a}\dfrac{f(x)-f(a)}{x-a}$

solution

함수 $f(x)=x^3-x$에 대하여 x의 값이 0에서 3까지 변할 때의 평균변화율은

$$\frac{f(3)-f(0)}{3-0}=\frac{24-0}{3}=8$$

함수 $f(x)$의 $x=a$에서의 미분계수는

$$\begin{aligned}
f'(a)&=\lim_{\Delta x\to 0}\frac{f(a+\Delta x)-f(a)}{\Delta x}\\
&=\lim_{\Delta x\to 0}\frac{\{(a+\Delta x)^3-(a+\Delta x)\}-(a^3-a)}{\Delta x}\\
&=\lim_{\Delta x\to 0}\frac{(\Delta x)^3+3a(\Delta x)^2+3a^2\Delta x-\Delta x}{\Delta x}\\
&=\lim_{\Delta x\to 0}\{(\Delta x)^2+3a\Delta x+3a^2-1\}\\
&=3a^2-1
\end{aligned}$$

즉, $8=3a^2-1$이므로 $3a^2=9$, $a^2=3$

$$\therefore \ a=\sqrt{3} \ (\because \ a>0)$$

정답 및 해설 p.039

01-1 함수 $f(x)=x^2+ax$에서 x의 값이 1에서 4까지 변할 때의 평균변화율이 2일 때, $x=a$에서의 미분계수를 구하시오. (단, a는 상수이다.)

01-2 함수 $f(x)=x^2+4ax+a$와 임의의 양의 실수 k에 대하여 x의 값이 $2-k$에서 2까지 변할 때의 함수 $f(x)$의 평균변화율과 2에서 $2+k$까지 변할 때의 함수 $f(x)$의 평균변화율의 합이 0이다. 이때, 함수 $f(x)$의 $x=3$에서의 미분계수를 구하시오. (단, a는 상수이다.)

다항함수 $f(x)$에 대하여 $\displaystyle\lim_{h \to 0}\frac{f(1+2h)-f(1)}{h}=4$일 때, $\displaystyle\lim_{h \to 0}\frac{f(1+h)-f(1-2h)}{h}$ 의 값을 구하시오.

guide　분모의 항이 1개일 때 $\Rightarrow \displaystyle\lim_{\blacksquare \to 0}\frac{f(a+\blacksquare)-f(a)}{\blacksquare}$ 꼴로 변형한다.

solution

$$\lim_{h \to 0}\frac{f(1+2h)-f(1)}{h}=2\lim_{h \to 0}\frac{f(1+2h)-f(1)}{2h}$$
$$=2f'(1)=4$$

$\therefore\ f'(1)=2$

$$\lim_{h \to 0}\frac{f(1+h)-f(1-2h)}{h}$$
$$=\lim_{h \to 0}\frac{f(1+h)-f(1)-f(1-2h)+f(1)}{h}$$
$$=\lim_{h \to 0}\frac{f(1+h)-f(1)}{h}-\lim_{h \to 0}\frac{f(1-2h)-f(1)}{h}$$
$$=\lim_{h \to 0}\frac{f(1+h)-f(1)}{h}-(-2)\times\lim_{h \to 0}\frac{f(1-2h)-f(1)}{-2h}$$
$$=f'(1)+2f'(1)$$
$$=3f'(1)=\mathbf{6}$$

정답 및 해설 pp.039~040

02-1　다항함수 $f(x)$에 대하여 $\displaystyle\lim_{h \to 0}\frac{f(2+3h)-f(2)}{h}=-6$일 때, $\displaystyle\lim_{h \to 0}\frac{f(2+2h+h^2)-f(2)}{h}$
의 값을 구하시오.

02-2　$f'(a)=1$인 함수 $f(x)$와 미분가능한 함수 $g(x)$에 대하여
$$\lim_{h \to 0}\frac{f(a+2h)-f(a)-g(h)}{h}=0$$
이 성립할 때, $\displaystyle\lim_{h \to 0}\frac{g(h)}{h}$ 의 값을 구하시오.

02-3　다항함수 $y=f(x)$의 그래프가 점 $(2,\ 0)$을 지날 때, $\displaystyle\lim_{h \to 0}\frac{|f(2+h^2)|-|f(2-h^2)|}{h^2}$ 의 값
을 구하시오.

다항함수 $f(x)$에 대하여 $f(2)=2$, $f'(2)=4$일 때, $\displaystyle\lim_{x\to 2}\frac{2f(x)-xf(2)}{2x^2-4x}$의 값을 구하시오.

guide 분모의 항이 2개일 때 $\Rightarrow \displaystyle\lim_{\blacksquare\to\blacktriangle}\frac{f(\blacksquare)-f(\blacktriangle)}{\blacksquare-\blacktriangle}$ 꼴로 변형한다.

solution

$$\lim_{x\to 2}\frac{2f(x)-xf(2)}{2x^2-4x}=\lim_{x\to 2}\frac{2f(x)-2f(2)+2f(2)-xf(2)}{2x(x-2)}$$

$$=\lim_{x\to 2}\frac{2\{f(x)-f(2)\}-(x-2)f(2)}{2x(x-2)}$$

$$=\lim_{x\to 2}\frac{f(x)-f(2)}{x(x-2)}-\lim_{x\to 2}\frac{f(2)}{2x}$$

$$=\lim_{x\to 2}\left\{\frac{1}{x}\times\frac{f(x)-f(2)}{x-2}\right\}-\frac{1}{2}\lim_{x\to 2}\frac{f(2)}{x}$$

$$=\frac{1}{2}\times f'(2)-\frac{1}{2}\times\frac{f(2)}{2}$$

$$=\frac{1}{2}\times 4-\frac{1}{2}\times\frac{2}{2}=\boldsymbol{\frac{3}{2}}$$

정답 및 해설 pp.040~041

03-1 다항함수 $f(x)$에 대하여 $f(1)=2$, $f'(1)=3$일 때, $\displaystyle\lim_{x\to 1}\frac{x^2f(1)-f(x^2)}{x^2-1}$의 값을 구하시오.

03-2 다항함수 $f(x)$에 대하여 $\displaystyle\lim_{x\to 1}\frac{f(x)-4}{x^2-1}=8$일 때, $f(1)+f'(1)$의 값을 구하시오.

발전
03-3 두 다항함수 $f(x)$, $g(x)$가

$$\lim_{x\to 2}\frac{f(x)-2}{x-2}=-2,\ \lim_{x\to 2}\frac{g(x)+2}{x-2}=1$$

을 만족시킬 때, $\displaystyle\lim_{x\to 2}\frac{xg(2)-2g(x)}{xf(2)-2f(x)}$의 값을 구하시오.

미분가능한 함수 $f(x)$가 임의의 두 실수 x, y에 대하여
$$f(x+y)=f(x)+f(y)-xy$$
를 만족시키고 $f'(1)=6$일 때, 다음 물음에 답하시오.

(1) $f(0)$의 값을 구하시오.

(2) $f'(1)=6$을 이용하여 $f'(3)$의 값을 구하시오.

guide　　(ⅰ) 주어진 관계식에 적당한 수를 대입하여 필요한 함숫값을 구한다.

　　　　(ⅱ) 미분계수의 정의 $f'(a)=\lim\limits_{h \to 0}\dfrac{f(a+h)-f(a)}{h}$에 주어진 관계식을 적용한다.

solution　(1) $f(x+y)=f(x)+f(y)-xy$ 　　　……㉠

　　　　㉠의 양변에 $x=0$, $y=0$을 대입하면

　　　　$f(0+0)=f(0)+f(0)-0$, $f(0)=2f(0)$

　　　　∴ $f(0)=\mathbf{0}$

　　　(2) $f'(1)=\lim\limits_{h \to 0}\dfrac{f(1+h)-f(1)}{h}=\lim\limits_{h \to 0}\dfrac{f(1)+f(h)-h-f(1)}{h}$ $(∵ ㉠)$

　　　　　$=\lim\limits_{h \to 0}\dfrac{f(h)-h}{h}=\lim\limits_{h \to 0}\dfrac{f(h)}{h}-1$

　　　　　$=\lim\limits_{h \to 0}\dfrac{f(h)-f(0)}{h}-1=f'(0)-1=6$

　　　　∴ $f'(0)=7$

　　　　∴ $f'(3)=\lim\limits_{h \to 0}\dfrac{f(3+h)-f(3)}{h}=\lim\limits_{h \to 0}\dfrac{f(3)+f(h)-3h-f(3)}{h}$ $(∵ ㉠)$

　　　　　$=\lim\limits_{h \to 0}\dfrac{f(h)}{h}-3=f'(0)-3$

　　　　　$=7-3=\mathbf{4}$

정답 및 해설 pp.041~042

04-1 　미분가능한 함수 $f(x)$가 임의의 두 실수 x, y에 대하여
$$f(x+y)=f(x)+f(y)+xy^2+x^2y$$
를 만족시키고 $f'(0)=2$일 때, $f'(2)$의 값을 구하시오.

04-2 　미분가능한 함수 $f(x)$가 임의의 두 실수 x, y에 대하여
$$f(x+y)=f(xy)+f(x)+f(y)$$
를 만족시키고 $f'(1)=4$일 때, $f'(4)$의 값을 구하시오.

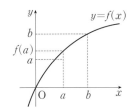

미분가능한 함수 $y=f(x)$의 그래프가 오른쪽 그림과 같을 때, 〈보기〉에서 옳은 것만을 있는 대로 고르시오. (단, $0<a<b$)

● 보기 ●

ㄱ. $f'(a)>f'(b)$ ㄴ. $\dfrac{f(a)}{a}<\dfrac{f(b)}{b}$ ㄷ. $\dfrac{f(b)-f(a)}{b-a}<f'(b)$

guide

1 곡선 $y=f(x)$ 위의 점 $(a, f(a))$에서의 접선의 기울기 $\Rightarrow f'(a)$

2 두 점 $(a, f(a))$, $(b, f(b))$를 지나는 직선의 기울기 $\Rightarrow \dfrac{f(b)-f(a)}{b-a}$

solution

ㄱ. 함수 $y=f(x)$의 그래프 위의 점 $(a, f(a))$에서의 접선의 기울기는 점 $(b, f(b))$에서의 접선의 기울기보다 크므로 $f'(a)>f'(b)$ (참)

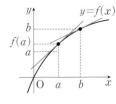

ㄴ. $f(0)=0$이고 $\dfrac{f(a)}{a}=\dfrac{f(a)-f(0)}{a-0}$이므로 $\dfrac{f(a)}{a}$는 원점과 점 $(a, f(a))$를 지나는 직선의 기울기이다. 같은 방법으로 $\dfrac{f(b)}{b}$는 원점과 점 $(b, f(b))$를 지나는 직선의 기울기이므로 두 직선의 기울기를 비교하면 $\dfrac{f(a)}{a}>\dfrac{f(b)}{b}$ (거짓)

ㄷ. $\dfrac{f(b)-f(a)}{b-a}$는 두 점 $(a, f(a))$, $(b, f(b))$를 지나는 직선의 기울기이고 이 직선의 기울기는 함수 $y=f(x)$의 그래프 위의 점 $(b, f(b))$에서의 접선의 기울기보다 크므로 $\dfrac{f(b)-f(a)}{b-a}>f'(b)$ (거짓)

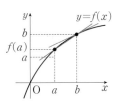

따라서 옳은 것은 ㄱ이다.

정답 및 해설 p.042

 05-1 오른쪽 그림은 미분가능한 함수 $y=f(x)$와 $y=x$의 그래프이다. $0<a<b$일 때, 〈보기〉에서 옳은 것만을 있는 대로 고르시오.

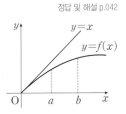

● 보기 ●

ㄱ. $\dfrac{f(a)}{a}<\dfrac{f(b)}{b}$ ㄴ. $f(b)-f(a)<b-a$

ㄷ. $f'(a)-f'(b)<0$

함수 $f(x)$에 대하여 〈보기〉에서 옳은 것만을 있는 대로 고르시오.

> ● 보기 ●
>
> ㄱ. $\lim\limits_{h \to 0} \dfrac{f(1+h)-f(1)}{h}=0$이면 $\lim\limits_{x \to 1} f(x)=f(1)$이다.
>
> ㄴ. $\lim\limits_{h \to 0} \dfrac{f(1+h)-f(1)}{h}=2$이면 $\lim\limits_{h \to 0} \dfrac{f(1+h)-f(1-h)}{2h}=4$이다.
>
> ㄷ. $f(x)=|x-2|$이면 $\lim\limits_{h \to 0} \dfrac{f(2+h)-f(2-h)}{h}$의 값은 존재하지 않는다.

guide

1️⃣ 함수 $f(x)$가 $x=a$에서 미분가능하면 연속이다.

2️⃣ 함수 $f(x)$가 $x=a$에서 미분가능할 때 $\Rightarrow \lim\limits_{h \to 0} \dfrac{f(a+mh)-f(a-nh)}{h}=(m+n)f'(a)$

solution

ㄱ. $\lim\limits_{h \to 0} \dfrac{f(1+h)-f(1)}{h}=0$에서 $f'(1)=0$

즉, 함수 $f(x)$는 $x=1$에서 미분가능하므로 연속이다.

$\therefore \lim\limits_{x \to 1} f(x)=f(1)$ (참)

ㄴ. $\lim\limits_{h \to 0} \dfrac{f(1+h)-f(1)}{h}=2$에서 $f'(1)=2$

$\lim\limits_{h \to 0} \dfrac{f(1+h)-f(1-h)}{2h}=\lim\limits_{h \to 0} \dfrac{f(1+h)-f(1)+f(1)-f(1-h)}{2h}$

$\qquad\qquad\qquad\qquad =\dfrac{1}{2}\left\{\lim\limits_{h \to 0} \dfrac{f(1+h)-f(1)}{h}+\lim\limits_{h \to 0} \dfrac{f(1-h)-f(1)}{-h}\right\}$

$\qquad\qquad\qquad\qquad =\dfrac{1}{2} \times 2f'(1)=f'(1)=2$ (거짓)

ㄷ. $\lim\limits_{h \to 0} \dfrac{f(2+h)-f(2-h)}{h}=\lim\limits_{h \to 0} \dfrac{|h|-|-h|}{h}=\lim\limits_{h \to 0} \dfrac{|h|-|h|}{h}=0$이므로 값이 존재한다. (거짓)

따라서 옳은 것은 ㄱ이다.

정답 및 해설 pp.042~043

06-1 함수 $f(x)$에 대하여 〈보기〉에서 옳은 것만을 있는 대로 고르시오.

> ● 보기 ●
>
> ㄱ. $\lim\limits_{h \to 0} \dfrac{f(a+h)-f(a-h)}{2h}$의 값이 존재하면 $\lim\limits_{h \to 0} \dfrac{f(a+h)-f(a)}{h}$의 값도 존재한다.
>
> ㄴ. $\lim\limits_{h \to 0} \dfrac{f(a+h)-f(a-h)}{2h}$의 값이 존재하면 $\lim\limits_{x \to a} f(x)=f(a)$이다.
>
> ㄷ. $\lim\limits_{h \to 0} \dfrac{f(a-h^3)-f(a)}{h^3}$의 값이 존재하면 $\lim\limits_{h \to 0} \dfrac{f(a+h)-f(a)}{h}$의 값도 존재한다.

도함수

도함수의 정의

함수 $f(x)$의 미분가능한 모든 x에 미분계수 $f'(x)$를 대응시키면 새로운 함수

$$f'(x)=\lim_{\Delta x \to 0}\frac{f(x+\Delta x)-f(x)}{\Delta x}=\lim_{h \to 0}\frac{f(x+h)-f(x)}{h} \ \leftarrow \Delta x \text{ 대신에 } h\text{를 대입}$$

를 얻을 수 있다. 이 함수를 함수 $f(x)$의 **도함수**라 하며, 이것을 기호로

$$f'(x), \ y', \ \frac{dy}{dx}, \ \frac{d}{dx}f(x)$$

와 같이 나타낸다. Ⓐ

함수 $y=f(x)$에서 도함수 $f'(x)$를 구하는 것을 함수 $f(x)$를 x에 **대하여 미분한다**하고, 그 계산법을 **미분법**이라 한다.

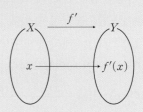

1. 도함수에 대한 이해

함수 $f(x)=x^2$의 $x=a$에서의 미분계수 $f'(a)$는

$$f'(a)=\lim_{\Delta x \to 0}\frac{(a+\Delta x)^2-a^2}{\Delta x}=\lim_{\Delta x \to 0}(\Delta x+2a)=2a$$

이다.

따라서 함수 $f(x)=x^2$의 $x=a$에서의 미분계수 $f'(a)$는 a의 값에 따라 하나씩 정해진다.
이때, $f'(a)=2a$에서 변수 a를 x로 바꾸면

$$f'(x)=2x$$

로 나타낼 수 있다. Ⓑ

이와 같이 함수 $f(x)$의 정의역의 임의의 원소 a에 $x=a$에서의 미분계수 $f'(a)$를 대응시켜 만든 새로운 함수 $f'(x)$를 함수 $f(x)$의 **도함수**라 한다. Ⓒ

이때, 함수 $f(x)$의 도함수 $f'(x)$는 곡선 $y=f(x)$ 위의 임의의 점 $(x, f(x))$에서의 접선의 기울기를 나타내는 함수이다.

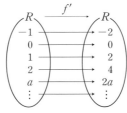

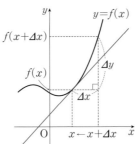

Ⓐ $\dfrac{dy}{dx}$ 에 대한 이해

(1) y를 x에 대하여 미분한다는 것을 나타낸다.
(2) x의 아주 작은 변화량에 대한 y의 변화량의 비율, 즉 x에 대한 y의 순간변화율을 의미한다.
(3) 'dy(디와이) dx(디엑스)'라 읽는다.

Ⓑ $f'(x)=2x$와 같은 표현으로는

$$y'=2x, \frac{dy}{dx}=2x, \frac{d}{dx}f(x)=2x$$

등이 있다.

Ⓒ (1)

함수 $f(x)$	미분	도함수 $f'(x)$

(2)

도함수 $f'(x)$	$x=a$ 대입	미분계수 $f'(a)$

확인1 함수 $f(x)=x^2-2x$의 도함수를 구하고, $f(x)$의 $x=2$에서의 미분계수를 구하시오.

풀이 $f'(x)=\lim_{h \to 0}\frac{f(x+h)-f(x)}{h}=\lim_{h \to 0}\frac{\{(x+h)^2-2(x+h)\}-(x^2-2x)}{h}$

$\qquad =\lim_{h \to 0}\frac{h^2+2xh-2h}{h}=\lim_{h \to 0}(h+2x-2)=2x-2$

$\qquad \therefore f'(2)=2\times 2-2=2$

한걸음 더 ✏

2. 대칭성이 있는 함수의 도함수

미분가능한 함수 $f(x)$의 그래프가 **y축** 또는 **원점**에 대하여 **대칭**이면 다음과 같이 도함수를 구할 수 있다.

(1) 그래프가 y축에 대하여 대칭일 때, **Ⓓ**

$f(-x)=f(x)$이므로 함수 $f(x)$의 도함수 $f'(x)$는

$$f'(x)=\lim_{h \to 0}\frac{f(x+h)-f(x)}{h}=\lim_{h \to 0}\frac{f(-x-h)-f(-x)}{h}$$

$$=\lim_{h \to 0}\frac{f(-x-h)-f(-x)}{-h}\times(-1)$$

$$=-f'(-x)$$

즉, 함수 $f(x)$의 그래프가 y축에 대하여 대칭이면 도함수 $f'(x)$의 그래프는 원점에 대하여 대칭이므로 $f'(a)=k$이면 $f'(-a)=-k$이다.

(2) 그래프가 원점에 대하여 대칭일 때, **Ⓔ**

$f(-x)=-f(x)$이므로 함수 $f(x)$의 도함수 $f'(x)$는

$$f'(x)=\lim_{h \to 0}\frac{f(x+h)-f(x)}{h}=\lim_{h \to 0}\frac{-f(-x-h)+f(-x)}{h}$$

$$=\lim_{h \to 0}\frac{f(-x-h)-f(-x)}{-h}$$

$$=f'(-x)$$

즉, 함수 $f(x)$의 그래프가 원점에 대하여 대칭이면 도함수 $f'(x)$의 그래프는 y축에 대하여 대칭이므로 $f'(a)=k$이면 $f'(-a)=k$이다.

이것을 정리하면 미분가능한 함수 $f(x)$에 대하여 다음이 성립한다.

(1) $f(-x)=f(x)$ ➡ $f'(-x)=-f'(x)$

(2) $f(-x)=-f(x)$ ➡ $f'(-x)=f'(x)$

Ⓓ 우함수
함수 $f(x)$가 다항함수이면 $f(x)$의 식은 짝수 차수의 항 또는 상수항으로만 이루어져 있다.
예 $f(x)=x^4-5x^2+3$

Ⓔ 기함수
함수 $f(x)$가 다항함수이면 $f(x)$의 식은 홀수 차수의 항으로만 이루어져 있다.
예 $f(x)=2x^3+x$

Ⓕ 평행이동을 이용한 도함수의 대칭성
미분가능한 함수 $f(x)$에 대하여
(1) $f(a-x)=f(a+x)$일 때,
함수 $y=f(x)$의 그래프는 직선 $x=a$에 대하여 대칭이므로
$$f'(a-x)=-f'(a+x)$$
(2) $f(a-x)+f(a+x)=2b$일 때,
함수 $y=f(x)$의 그래프는 점 $(a,\ b)$에 대하여 대칭이므로
$$f'(a-x)=f'(a+x)$$

확인2 함수 $y=f(x)$의 그래프가 y축에 대하여 대칭이고 $f'(3)=-2$일 때, $\displaystyle\lim_{x \to -3}\frac{f(x)-f(-3)}{x^2-9}$의 값을 구하시오.

풀이 함수 $f(x)$의 그래프가 y축에 대하여 대칭이므로 도함수 $f'(x)$의 그래프는 원점에 대하여 대칭이다.
즉, $f'(3)=-2$에서 $f'(-3)=2$이다.
$$\lim_{x \to -3}\frac{f(x)-f(-3)}{x^2-9}=\lim_{x \to -3}\left\{\frac{f(x)-f(-3)}{x-(-3)}\times\frac{1}{x-3}\right\}$$
$$=-\frac{1}{6}f'(-3)=-\frac{1}{6}\times2=-\frac{1}{3}$$

개념 07 $y=x^n$ (n은 자연수)과 상수함수의 도함수

함수 $y=x^n$ (n은 자연수)과 상수함수의 도함수

(1) $y=x^n$ ($n=2, 3, 4, \cdots$) $\Rightarrow y'=nx^{n-1}$

(2) $y=x$ $\Rightarrow y'=1$

(3) $y=c$ (c는 상수) $\Rightarrow y'=0$

그대로
$$y=x^n \longrightarrow y'=nx^{n-1}$$
-1

$y=x^n$ (n은 자연수)과 상수함수의 도함수에 대한 이해

도함수의 정의를 이용하여 함수 $f(x)=x^n$ (n은 자연수)과

$f(x)=c$ (c는 상수)의 도함수를 구해 보자.

(1) $f(x)=x^n$ ($n=2, 3, 4, \cdots$)의 도함수는

$$f'(x)=\lim_{h\to 0}\frac{f(x+h)-f(x)}{h}=\lim_{h\to 0}\frac{(x+h)^n-x^n}{h} \ \text{Ⓐ}$$
$$=\lim_{h\to 0}\frac{\{(x+h)-x\}\{(x+h)^{n-1}+(x+h)^{n-2}x+\cdots+x^{n-1}\}}{h}$$
$$=\lim_{h\to 0}\{(x+h)^{n-1}+(x+h)^{n-2}x+\cdots+x^{n-1}\}$$
$$=\underbrace{x^{n-1}+x^{n-1}+\cdots+x^{n-1}}_{n개}=nx^{n-1} \ \text{Ⓑ}$$

(2) $f(x)=x$의 도함수는

$$f(x)=\lim_{h\to 0}\frac{f(x+h)-f(x)}{h}=\lim_{h\to 0}\frac{(x+h)-x}{h}=\lim_{h\to 0}\frac{h}{h}=1$$

(3) $f(x)=c$ (c는 상수)의 도함수는

$$f'(x)=\lim_{h\to 0}\frac{f(x+h)-f(x)}{h}=\lim_{h\to 0}\frac{c-c}{h}=0 \ \text{Ⓒ}$$

위의 공식을 이용하면 도함수의 정의를 이용하지 않고도 도함수를 쉽게 구할 수 있다.

예를 들어, $f(x)=x^2$이면 $f'(x)=2x^{2-1}=2x$이다.

확인1 다음 함수의 도함수를 구하시오.

(1) $y=x^9$ (2) $y=x^{100}$ (3) $y=10$

풀이 (1) $y'=(x^9)'=9x^8$
(2) $y'=(x^{100})'=100x^{99}$
(3) $y'=0$

확인2 함수 $f(x)=x^{3n}$에 대하여 $f'(1)=12$일 때, 자연수 n의 값을 구하시오.

풀이 $f'(x)=3nx^{3n-1}$이므로 $x=1$에서의 미분계수는
$f'(1)=3n\times 1^{3n-1}=3n$
따라서 $3n=12$이므로 $n=4$

Ⓐ $n=2, 3, 4, \cdots$일 때,

$$\begin{array}{c|ccccc|c} a & 1 & 0 & 0 & \cdots & 0 & -a^n \\ & & a & a^2 & \cdots & a^{n-1} & a^n \\ \hline & 1 & a & a^2 & \cdots & a^{n-1} & 0 \end{array}$$

따라서 다음이 성립한다.
x^n-a^n
$=(x-a)(x^{n-1}+ax^{n-2}+\cdots+a^{n-1})$

Ⓑ 자연수 k ($1\le k\le n$)에 대하여
$\lim_{h\to 0}(x+h)^{n-k}x^{k-1}$
$=x^{n-k}x^{k-1}=x^{n-1}$

Ⓒ 직선 $y=c$ (c는 상수) 위의 모든 점에서의 접선의 기울기는 항상 0이다.
따라서 함수 $f(x)=c$의 도함수는
$f'(x)=0$이다.

함수의 실수배, 합, 차의 미분법

두 함수 $f(x)$, $g(x)$가 미분가능할 때, 다음이 성립한다.

(1) $y=cf(x)$ (c는 상수) $\Rightarrow y'=cf'(x)$

(2) $y=f(x)+g(x)$ $\qquad \Rightarrow y'=f'(x)+g'(x)$

(3) $y=f(x)-g(x)$ $\qquad \Rightarrow y'=f'(x)-g'(x)$

참고 함수의 합, 차의 미분법은 세 개 이상의 함수에 대해서도 성립한다.

1. 함수의 실수배, 합, 차의 미분법에 대한 이해

미분가능한 함수 $f(x)$, $g(x)$의 실수배, 합, 차 꼴로 나타내어진 함수를 미분하는 방법을 알아 보자.

(1) 함수 $y=cf(x)$ (c는 상수)의 도함수는

$$y'=\lim_{h\to 0}\frac{cf(x+h)-cf(x)}{h}=c\times\lim_{h\to 0}\frac{f(x+h)-f(x)}{h}$$

$$=cf'(x) \text{ Ⓐ}$$

(2) 함수 $y=f(x)+g(x)$의 도함수는

$$y'=\lim_{h\to 0}\frac{\{f(x+h)+g(x+h)\}-\{f(x)+g(x)\}}{h}$$

$$=\lim_{h\to 0}\frac{\{f(x+h)-f(x)\}+\{g(x+h)-g(x)\}}{h}$$

$$=\lim_{h\to 0}\frac{f(x+h)-f(x)}{h}+\lim_{h\to 0}\frac{g(x+h)-g(x)}{h} \text{ Ⓑ}$$

$$=f'(x)+g'(x)$$

(3) $f(x)-g(x)=f(x)+\{-g(x)\}$이므로 (1), (2)에 의하여 함수

$y=f(x)-g(x)$의 도함수는 $y'=f'(x)-g'(x)$임을 알 수 있다.

또한, 함수 $y=x^n$ (n은 자연수)과 상수함수는 미분가능하므로 **다항함수**

$$f(x)=a_nx^n+a_{n-1}x^{n-1}+\cdots+a_1x+a_0 \ (a_0,\ a_1,\ a_2,\ \cdots 는 상수) \text{ Ⓒ}$$

도 **미분가능**하다.

이때, 다항함수 $f(x)$의 도함수 $f'(x)$는

$$f'(x)=na_nx^{n-1}+(n-1)a_{n-1}x^{n-2}+\cdots+a_1$$

이다.

Ⓐ $\lim\limits_{x\to a}f(x)$가 존재할 때,
$\lim\limits_{x\to a}cf(x)=c\lim\limits_{x\to a}f(x)$ (c는 실수)

Ⓑ $\lim\limits_{x\to a}f(x)$, $\lim\limits_{x\to a}g(x)$가 각각 존재할 때,
$\lim\limits_{x\to a}\{f(x)+g(x)\}$
$=\lim\limits_{x\to a}f(x)+\lim\limits_{x\to a}g(x)$

Ⓒ 함수 $f(x)$의 도함수가 존재한다는 것은 함수 $f(x)$가 정의역에 대하여 미분가능하다는 것을 의미한다.
즉, 다항함수는 실수 전체의 집합에서 미분가능하다.

확인1 다음 함수를 미분하시오.

(1) $y=2x^3-3x^2+4x-1$ \qquad (2) $y=x^4+3x^3-2x^2$

풀이 (1) $y'=(2x^3-3x^2+4x-1)'=6x^2-6x+4$

(2) $y'=(x^4+3x^3-2x^2)'=4x^3+9x^2-4x$

2. 구간별로 정의된 함수의 미분가능성

일반적으로 두 다항함수 $g_1(x)$, $g_2(x)$에 대하여 구간별로 정의된 함수

$$f(x)=\begin{cases} g_1(x) \ (x \ge a) \\ g_2(x) \ (x < a) \end{cases}$$

가 $x=a$에서 미분가능하려면 다음 조건을 모두 만족시켜야 한다.

> (i) $g_1(a)=g_2(a)$　　　　　(ii) $g_1{}'(a)=g_2{}'(a)$

(i) 함수 $f(x)$가 $x=a$에서 미분가능하려면 $x=a$에서 연속이어야 하므로
　 $g_1(a)=\lim\limits_{x \to a-} g_2(x)$　　∴ $\boldsymbol{g_1(a)=g_2(a)}$

(ii) 함수 $f(x)$가 $x=a$에서 미분가능하려면 $f'(a)$가 존재해야 한다.
　 이때, 우미분계수와 좌미분계수가 모두 존재하고, 그 값이 $f'(a)$와 같아
　 야 하므로 **D**
　 $\lim\limits_{x \to a+} f'(x)=\lim\limits_{x \to a-} f'(x)=f'(a)$
　 따라서 $\lim\limits_{x \to a+} g_1{}'(x)=\lim\limits_{x \to a-} g_2{}'(x)$이므로 $\boldsymbol{g_1{}'(a)=g_2{}'(a)}$

따라서 각 구간이 다항함수로 이루어진 함수의 $x=a$에서의 미분계수는 미
분계수의 정의를 이용하지 않고 도함수의 함숫값으로 구할 수도 있다.

주의

함수 $f(x)$가 $x=a$에서 미분가능하려면 위의 조건 (i), (ii)를 모두 만족시켜
야 한다. (ii)만 만족시킬 경우 도함수의 극한값 $\lim\limits_{x \to a} f'(x)$가 존재하여도
$f'(a)$의 값이 존재하지 않는 경우도 있다.

예를 들어, $f(x)=\begin{cases} x^2-x-2 \ (x \ge 0) \\ x^2-x \ \ \ \ \ \ (x < 0) \end{cases}$이면 $f'(x)=\begin{cases} 2x-1 \ (x > 0) \\ 2x-1 \ (x < 0) \end{cases}$이

므로 도함수 $f'(x)$의 $x=0$에서의 극한값 $\lim\limits_{x \to 0} f'(x)=-1$이 존재한다.
그러나 함수 $f(x)$가 $x=0$에서 연속이 아니므로 $f'(0)$은 존재하지 않는다.

$\lim\limits_{x \to 0+} f'(x)$의 기하적 의미	$\lim\limits_{x \to 0-} f'(x)$의 기하적 의미 **E**

이와 같이 구간별로 정의된 함수 $f(x)$에 대하여 도함수 $f'(x)$의 극한값이
존재한다고 해서 함수 $f(x)$가 미분가능한 것은 아니다. **F**

D (우미분계수)$=\lim\limits_{h \to 0+} \dfrac{f(a+h)-f(a)}{h}$
　 (좌미분계수)$=\lim\limits_{h \to 0-} \dfrac{f(a+h)-f(a)}{h}$

E 곡선 $y=f(x)$ 위의 점에서의 접선의 기울
기는
(1) $x \longrightarrow 0+$일 때 -1에 가까워진다.
(2) $x \longrightarrow 0-$일 때에도 -1에 가까워진다.

F 또한, 미분가능한 함수의 도함수의 극한값
이 항상 존재하는 것도 아니다.
자세한 내용은 다음에 배울 **미적분**에서 다
룬다.

확인2 함수 $f(x) = \begin{cases} -\dfrac{1}{2}(x-a)^2+b & (x>3) \\ x^2 & (x \le 3) \end{cases}$ 이 실수 전체의 집합에서

미분가능할 때, 상수 a, b에 대하여 $a+b$의 값을 구하시오. **G**

풀이 함수 $f(x)$가 $x=3$에서 연속이어야 하므로

$\qquad f(3) = \lim\limits_{x \to 3+} f(x)$에서 $-\dfrac{1}{2}(3-a)^2+b=9$ ⋯⋯㉠

$\qquad f'(x) = \begin{cases} -x+a & (x>3) \\ 2x & (x<3) \end{cases}$ 이고 함수 $f(x)$는 $x=3$에서 미분가능하므로

$\qquad \lim\limits_{x \to 3+}(-x+a) = \lim\limits_{x \to 3-}2x$에서 $-3+a=6$ $\quad \therefore a=9$ ⋯⋯㉡

\qquad ㉡을 ㉠에 대입하여 풀면 $b=27$

$\qquad \therefore a+b=9+27=36$

G $g_1(x)$, $g_2(x)$가 다항함수일 때, 함수
$f(x) = \begin{cases} g_1(x) & (x \ge a) \\ g_2(x) & (x < a) \end{cases}$
가 $x=a$에서 미분가능하려면
(i) $g_1(a)=g_2(a)$
(ii) $g_1'(a)=g_2'(a)$

3. 주기함수의 미분가능성

미분가능한 함수 $g(x)$에 대하여 함수 $f(x)$가

$\qquad a \le x < a+p$일 때 $f(x)=g(x)$ (p는 상수)

이고, 모든 실수 x에 대하여 $f(x+p)=f(x)$ **H**일 때, 함수 $f(x)$가 실수 전체의 집합에서 미분가능하려면 다음 조건을 만족시켜야 한다. **I**

$\boxed{\quad \text{(i) } g(a)=g(a+p) \qquad\qquad \text{(ii) } g'(a)=g'(a+p) \quad}$

(i) $\lim\limits_{x \to (a+p)+} f(x) = f(a+p) = f(a) = g(a)$,

$\qquad \lim\limits_{x \to (a+p)-} f(x) = \lim\limits_{x \to (a+p)-} g(x) = g(a+p)$

\quad 그런데 함수 $f(x)$는 $x=a+p$에서 연속이므로

$\qquad \lim\limits_{x \to (a+p)+} f(x) = \lim\limits_{x \to (a+p)-} f(x) \qquad \therefore g(a)=g(a+p)$

(ii) 함수 $f(x)$가 미분가능하므로 $f'(a+p)$, $f'(a)$가 존재하고,

$\qquad f'(a+p) = \lim\limits_{h \to 0} \dfrac{f(a+p+h)-f(a+p)}{h}$

$\qquad\qquad\quad = \lim\limits_{h \to 0} \dfrac{f(a+h)-f(a)}{h} \ (\because f(x+p)=f(x))$

$\qquad\qquad\quad = f'(a)$

를 만족시킨다. 이때,

$a \le x < a+p$에서 $f(x)=g(x)$이므로

$a < x < a+p$에서 $f'(x)=g'(x)$

$f'(a) = \lim\limits_{x \to a+} f'(x) = \lim\limits_{x \to a+} g'(x) = g'(a)$

$f'(a+p) = \lim\limits_{x \to (a+p)-} f'(x) = \lim\limits_{x \to (a+p)-} g'(x) = g'(a+p)$

$f'(a)=f'(a+p)$이므로 $g'(a)=g'(a+p)$

H 함수 $f(x)$의 주기
$f(x+p)=f(x)$를 만족시키는 상수 p의 값 중에서 최소의 양수를 함수 $f(x)$의 주기라 한다.

I

$y=g(x) \ (a \le x < a+p)$
$y=f(x)$

함수의 곱의 미분법

세 함수 $f(x)$, $g(x)$, $h(x)$가 미분가능할 때, 다음이 성립한다.

(1) $y=f(x)g(x)$ \Rightarrow $y'=f'(x)g(x)+f(x)g'(x)$

(2) $y=f(x)g(x)h(x)$ \Rightarrow $y'=f'(x)g(x)h(x)+f(x)g'(x)h(x)+f(x)g(x)h'(x)$

(3) $y=\{f(x)\}^n$ (n은 자연수) \Rightarrow $y'=n\{f(x)\}^{n-1}f'(x)$

1. $f(x)g(x)$의 미분법에 대한 이해

미분가능한 함수 $f(x)$, $g(x)$, $h(x)$의 곱 꼴로 나타내어진 함수를 전개하지 않고, 미분하는 방법을 알아 보자.

(1) 함수 $y=f(x)g(x)$의 도함수는

$$y'=\lim_{h\to 0}\frac{f(x+h)g(x+h)-f(x)g(x)}{h}$$

\quad ┌ 분자에서 $f(x)g(x+h)$를 빼고 더한다.

$$=\lim_{h\to 0}\frac{f(x+h)g(x+h)-f(x)g(x+h)+f(x)g(x+h)-f(x)g(x)}{h}$$

$$=\lim_{h\to 0}\frac{\{f(x+h)-f(x)\}g(x+h)+f(x)\{g(x+h)-g(x)\}}{h}$$

$$=\lim_{h\to 0}\frac{f(x+h)-f(x)}{h}\lim_{h\to 0}g(x+h)+\lim_{h\to 0}f(x)\lim_{h\to 0}\frac{g(x+h)-g(x)}{h}$$

$$=f'(x)g(x)+f(x)g'(x) \;\text{Ⓑ Ⓒ}$$

(2) 함수 $y=f(x)g(x)h(x)$의 도함수는

$$y'=\{f(x)g(x)h(x)\}'$$

$$=\left[\{f(x)g(x)\}h(x)\right]' \;\leftarrow f(x)g(x)\text{를 하나의 함수로 생각한다.}$$

$$=\{f(x)g(x)\}'h(x)+\{f(x)g(x)\}h'(x) \;\leftarrow \text{(1) 이용}$$

$$=\{f'(x)g(x)+f(x)g'(x)\}h(x)+f(x)g(x)h'(x) \;\leftarrow \text{(1) 이용}$$

$$=f'(x)g(x)h(x)+f(x)g'(x)h(x)+f(x)g(x)h'(x)$$

(3) 함수 $y=\{f(x)\}^n$ (n은 자연수)의 도함수는 다음과 같다.

$n=2$일 때, 함수 $y=\{f(x)\}^2$의 도함수는

$$y'=\{f(x)f(x)\}'$$

$$=f'(x)f(x)+f(x)f'(x)$$

$$=2f(x)f'(x)$$

$n=3$일 때, 함수 $y=\{f(x)\}^3$의 도함수는

$$y'=\{f(x)f(x)f(x)\}'$$

$$=f'(x)f(x)f(x)+f(x)f'(x)f(x)+f(x)f(x)f'(x)$$

$$=3\{f(x)\}^2f'(x)$$

Ⓐ 함수 $f(x)g(x)$의 미분

\qquad 그대로 ┐ ┌ 미분

$$(fg)'=f'\;g+f\;g'$$

\qquad 미분 ┘ └ 그대로

Ⓑ $\lim\limits_{x\to a}f(x)$, $\lim\limits_{x\to a}g(x)$가 존재하면

$$\lim_{x\to a}f(x)g(x)=\lim_{x\to a}f(x)\lim_{x\to a}g(x)$$

Ⓒ 함수 $g(x)$가 미분가능하면 연속이므로

$$\lim_{h\to 0}g(x+h)=g(x)$$

$n=4$일 때, 함수 $y=\{f(x)\}^4$의 도함수는 같은 방법으로

$$y'=4\{f(x)\}^3 f'(x)$$

\vdots

따라서 함수 $y=\{f(x)\}^n$ (n은 자연수)의 도함수는

$$\boldsymbol{y'=n\{f(x)\}^{n-1}f'(x)}$$

[확인1] 다음 함수를 미분하시오.

(1) $y=(2x-1)(x^2-3x+1)$ (2) $y=(x+1)(x+2)(x+3)$

(3) $y=(3x-2)^4$

풀이　(1) $y'=(2x-1)'(x^2-3x+1)+(2x-1)(x^2-3x+1)'$
　　　　　$=2\times(x^2-3x+1)+(2x-1)\times(2x-3)$
　　　　　$=6x^2-14x+5$
　　　(2) $y'=(x+1)'(x+2)(x+3)+(x+1)(x+2)'(x+3)$
　　　　　　　　　　　　　　$+(x+1)(x+2)(x+3)'$
　　　　　$=1\times(x+2)(x+3)+1\times(x+1)(x+3)+1\times(x+1)(x+2)$
　　　　　$=3x^2+12x+11$
　　　(3) $y'=\{(3x-2)^4\}'=4(3x-2)^3(3x-2)'=12(3x-2)^3$

한걸음 더 ✚

2. 미분가능한 함수와 미분가능하지 않은 함수의 곱의 미분가능성 **D**

다항함수 $f(x)$와 $x=a$에서 연속이지만 미분가능하지 않은 함수

$$g(x)=\begin{cases} h(x) & (x<a) \\ k(x) & (x\geq a) \end{cases} \quad (h(x),\ k(x)\text{는 다항함수})$$

에 대하여 다음이 성립한다.

> 함수 $f(x)g(x)$가 $x=a$에서 미분가능 \iff $f(a)=0$

위의 성질이 성립함을 증명해 보자.

함수 $g(x)=\begin{cases} h(x) & (x<a) \\ k(x) & (x\geq a) \end{cases}$ 는

$x=a$에서 연속이므로 $h(a)=k(a)$ ·····㉠

$x=a$에서 미분가능하지 않으므로 $h'(a)\neq k'(a)$ ·····㉡ **E**

[⇒ 증명]

함수 $f(x)g(x)=\begin{cases} f(x)h(x) & (x<a) \\ f(x)k(x) & (x\geq a) \end{cases}$ 가 $x=a$에서 미분가능하므로

$f(a)h(a)=f(a)k(a),\ \displaystyle\lim_{x\to a+}\{f(x)k(x)\}'=\lim_{x\to a-}\{f(x)h(x)\}'$ **F**

D p.046 **4. 연속함수와 불연속함수의 곱의 연속성**과 비교해 보자.

E 함수 $g(x)$가 $x=a$에서 연속이지만 미분가능하지 않으므로
(우미분계수)\neq(좌미분계수)
$\displaystyle\lim_{x\to a+}k'(x)\neq\lim_{x\to a-}h'(x)$
$\therefore\ k'(a)\neq h'(a)$

F p.081 **2. 구간별로 정의된 함수의 미분가능성**

이때,

$$\lim_{x \to a+} \{f(x)k(x)\}' = \lim_{x \to a+} \{f'(x)k(x)+f(x)k'(x)\}$$
$$= f'(a)k(a)+f(a)k'(a)$$
$$\lim_{x \to a-} \{f(x)h(x)\}' = \lim_{x \to a-} \{f'(x)h(x)+f(x)h'(x)\}$$
$$= f'(a)h(a)+f(a)h'(a)$$

이므로 $f'(a)k(a)+f(a)k'(a)=f'(a)h(a)+f(a)h'(a)$

$\therefore\ f'(a)\{k(a)-h(a)\}=f(a)\{h'(a)-k'(a)\}$

㉠에서 $h(a)=k(a)$이므로 (좌변)$=f'(a)\times 0=0$

㉡에서 $h'(a)\neq k'(a)$이므로 (우변)$=0$이려면

$$f(a)=0$$

[⟸ 증명]

(ⅰ) 다항함수 $f(x)$와 함수 $g(x)$는 각각 $x=a$에서 연속이므로

함수 $f(x)g(x)$도 $x=a$에서 연속이다. Ⓖ

(ⅱ) $f(a)=0$이므로 $f(a)h(a)=f(a)k(a)=0$

$$\lim_{x \to a+} \{f(x)g(x)\}' = \lim_{x \to a+} \{f'(x)k(x)+f(x)k'(x)\}$$
$$= f'(a)k(a)+f(a)k'(a)=f'(a)k(a)$$
$$\lim_{x \to a-} \{f(x)h(x)\}' = \lim_{x \to a-} \{f'(x)h(x)+f(x)h'(x)\}$$
$$= f'(a)h(a)+f(a)h'(a)=f'(a)h(a)$$

㉠에서 $h(a)=k(a)$이므로 $f'(a)h(a)=f'(a)k(a)$이다.

(ⅰ), (ⅱ)에서 **함수 $f(x)g(x)$는 $x=a$에서 미분가능하다.**

따라서

　　함수 $f(x)g(x)$가 $x=a$에서 미분가능 $\Longleftrightarrow f(a)=0$

이 성립한다.

Ⓖ 연속함수의 성질

두 함수 $f(x)$, $g(x)$가 $x=a$에서 연속이면 다음 함수도 $x=a$에서 연속이다.

(1) $f(x)\pm g(x)$

(2) $cf(x)$ (c는 상수)

(3) $f(x)g(x)$

(4) $\dfrac{f(x)}{g(x)}$ $(g(a)\neq 0)$

확인2 두 함수 $f(x)=\begin{cases} x-1 & (x<1) \\ 0 & (x\geq 1) \end{cases}$, $g(x)=ax+2$에 대하여 함수

$f(x)g(x)$가 실수 전체의 집합에서 미분가능할 때, 상수 a의 값을 구

하시오. Ⓗ

풀이 $f(x)g(x)=\begin{cases} (x-1)(ax+2) & (x<1) \\ 0 & (x\geq 1) \end{cases}$ 에서

　　$f(1)g(1)=\lim_{x \to 1+} f(x)g(x)=\lim_{x \to 1-} f(x)g(x)=0$

　　$\{f(x)g(x)\}'=\begin{cases} (ax+2)+a(x-1) & (x<1) \\ 0 & (x>1) \end{cases}$ 에서

　　$\{f(1)g(1)\}'=\lim_{x \to 1+}\{f(x)g(x)\}'=\lim_{x \to 1-}\{f(x)g(x)\}'$

　　이때, $\{f(1)g(1)\}'=0=a+2$이므로 $a=-2$이다.

Ⓗ 다른풀이

함수 $f(x)$는 $x=1$에서 연속이지만 미분가능하지 않고, $g(x)$는 다항함수이므로 함수 $f(x)g(x)$가 실수 전체의 집합에서 미분가능하려면

$g(1)=a+2=0$

$\therefore\ a=-2$

곡선 $y=x^3-ax+b$ 위의 점 $(1,\ 2)$에서의 접선과 수직인 직선의 기울기가 $-\dfrac{1}{3}$이다. 두 상수 $a,\ b$에 대하여 $a+b$의 값을 구하시오.

guide 다항함수 $f(x)$가 주어졌을 때 미분법을 이용하여 $f'(x)$를 구한 후, 주어진 조건을 만족시키는 미정계수를 구한다.

solution $f(x)=x^3-ax+b$라 하면 곡선 $y=f(x)$가 점 $(1,\ 2)$를 지나므로
$2=1-a+b$
$\therefore\ a-b=-1$ ……㉠

또한, 곡선 $y=f(x)$ 위의 점 $(1,\ 2)$에서의 접선과 수직인 직선의 기울기가 $-\dfrac{1}{3}$이므로

곡선 $y=f(x)$ 위의 점 $(1,\ 2)$에서의 접선의 기울기는 3이다.
이때, $f'(x)=3x^2-a$이므로 $f'(1)=3-a=3$
$\therefore\ a=0$
㉠에 $a=0$을 대입하면 $b=1$
$\therefore\ a+b=0+1=\mathbf{1}$

정답 및 해설 pp.043~044

07-1 함수 $f(x)=x^4-3x^3+4x^2+2$의 그래프 위의 점 $(a,\ b)$에서의 접선의 기울기가 12일 때, 상수 $a,\ b$에 대하여 $a+b$의 값을 구하시오.

07-2 최고차항의 계수가 1인 삼차함수 $f(x)$에 대하여 $f'(3)=-5$이다. $f(0)=f(2)$일 때, $f'(4)$의 값을 구하시오.

⌈발전⌋
07-3 최고차항의 계수가 1인 다항함수 $f(x)$가 실수 전체의 집합에서 다음 조건을 만족시킨다.

> (가) $f'(x)f(x)=2x^3+2ax^2-4b$
> (나) $f'(2-x)=-f'(2+x)$

이때, $f(b-a)$의 값을 구하시오. (단, $a,\ b$는 상수이다.)

$\lim\limits_{x \to -1} \dfrac{x^{10}-x^9+a}{x+1}=b$가 성립할 때, 상수 a, b에 대하여 $a+b$의 값을 구하시오.

guide

(i) 주어진 식의 일부를 $f(x)$로 치환한다.

(ii) 미분계수의 정의를 이용할 수 있도록 식을 변형한다.

solution

$\lim\limits_{x \to -1} \dfrac{x^{10}-x^9+a}{x+1}=b$에서 극한값이 존재하고 $x \longrightarrow -1$일 때 (분모) $\longrightarrow 0$이므로 (분자) $\longrightarrow 0$이다.

즉, $\lim\limits_{x \to -1}(x^{10}-x^9+a)=0$ $\therefore\ a=-2$ $\cdots\cdots\ \text{㉠}$

이때, $f(x)=x^{10}-x^9$이라 하면 $f(-1)=2$이므로

$\lim\limits_{x \to -1} \dfrac{x^{10}-x^9-2}{x+1}=\lim\limits_{x \to -1} \dfrac{f(x)-f(-1)}{x-(-1)}=f'(-1)=b$

$f'(x)=10x^9-9x^8$이므로 $f'(-1)=-10-9=-19$ $\therefore\ b=-19$

$\therefore\ a+b=-2+(-19)=\mathbf{-21}$

다른풀이

로피탈의 정리에 의하여

$\lim\limits_{x \to -1} \dfrac{x^{10}-x^9-2}{x+1}\ (\because\ \text{㉠})=\lim\limits_{x \to -1}(10x^9-9x^8)=-19=b$

plus

로피탈의 정리

미분가능한 두 함수 $f(x)$, $g(x)$와 상수 a에 대하여

$\lim\limits_{x \to a} \dfrac{f(x)}{g(x)}$에서 $\dfrac{0}{0}$ 꼴일 때, $\lim\limits_{x \to a} \dfrac{f(x)}{g(x)}=\lim\limits_{x \to a} \dfrac{f'(x)}{g'(x)}$이다. $(g'(a)\neq 0)$

<div align="right">정답 및 해설 pp.044~045</div>

08-1 $\lim\limits_{x \to 1} \dfrac{x^9-2x^8+x^7-2x^6+x^5+a}{x-1}=b$가 성립할 때, 상수 a, b에 대하여 $a-b$의 값을 구하시오.

08-2 자연수 n에 대하여 $a_n=\lim\limits_{x \to 1} \dfrac{x^n-9x+8}{x-1}$이라 할 때, $\sum\limits_{n=1}^{10} a_n$의 값을 구하시오.

08-3 자연수 n에 대하여 $\lim\limits_{x \to -2} \dfrac{x^n+x^2+2x+8}{x^2-4}=a$일 때, $n+a$의 값을 구하시오.

<div align="right">(단, a는 상수이다.)</div>

함수 $f(x)=x^2+ax+b$에 대하여 함수 $g(x)=\begin{cases} -1 & (x<1) \\ f(x) & (x\geq 1) \end{cases}$ 가 실수 전체의 집합에서 미분가능할 때,

$g(3)$의 값을 구하시오. (단, a, b는 상수이다.)

guide　두 다항함수 $h(x)$, $g(x)$에 대하여 함수 $f(x)=\begin{cases} h(x) & (x<a) \\ g(x) & (x\geq a) \end{cases}$ 가 $x=a$에서 미분가능할 때, 다음이 성립한다.

　　1 $g(a)=\lim_{x\to a-}h(x)$　　　　　　　**2** $h'(a)=g'(a)$

solution　함수 $g(x)$가 실수 전체의 집합에서 미분가능하므로 함수 $g(x)$는 $x=1$에서 연속이어야 한다.

　$g(1)=\lim_{x\to 1}g(x)$에서 $g(1)=f(1)=-1$, $1+a+b=-1$　　∴ $b=-2-a$　　……㉠

　또한, $x=1$에서의 미분계수가 존재하므로

$$\lim_{x\to 1+}\frac{g(x)-g(1)}{x-1}=\lim_{x\to 1+}\frac{(x^2+ax+b)-(-1)}{x-1}=\lim_{x\to 1+}\frac{x^2+ax-1-a}{x-1} \ (\because ㉠)$$

$$=\lim_{x\to 1+}\frac{(x-1)(x+a+1)}{x-1}=\lim_{x\to 1+}(x+a+1)=a+2$$

$$\lim_{x\to 1-}\frac{g(x)-g(1)}{x-1}=\lim_{x\to 1-}\frac{-1-(-1)}{x-1}=0$$

　즉, $a+2=0$에서 $a=-2$이고 ㉠에서 $b=0$이므로 $f(x)=x^2-2x$이다.

　∴ $g(3)=f(3)=3^2-6=$ **3**

다른풀이

$g'(x)=\begin{cases} 0 & (x<1) \\ f'(x) & (x>1) \end{cases}$ 이고, 함수 $g(x)$는 $x=1$에서 미분가능하므로

$\lim_{x\to 1+}g'(x)=\lim_{x\to 1-}g'(x)$, 즉 $\lim_{x\to 1+}f'(x)=\lim_{x\to 1+}(2x+a)=0$

$2+a=0$에서 $a=-2$, $b=0$ $(\because ㉠)$

따라서 $f(x)=x^2-2x$이므로 $g(3)=f(3)=9-6=3$

정답 및 해설 p.045

09-1　실수 전체의 집합에서 미분가능한 함수 $f(x)=\begin{cases} -2x+a & (x<0) \\ x^3+bx^2+cx & (0\leq x<2) \\ -2x+d & (x\geq 2) \end{cases}$ 에 대하여

　　　　　$a-bcd$의 값을 구하시오. (단, a, b, c, d는 상수이다.)

09-2　함수 $f(x)=x^2+ax+3$에 대하여 함수 $g(x)=\begin{cases} \dfrac{f(x)-f(2)}{x-2} & (x<2) \\ x^2-2bx-4 & (x\geq 2) \end{cases}$ 가 실수 전체의 집

　　　　　합에서 미분가능할 때, ab의 값을 구하시오. (단, a, b는 상수이다.)

다항함수 $f(x)$가 $\lim_{x \to 1} \dfrac{f(x)-2}{x-1}=7$이고 $g(x)=xf(x)+2x\{f(x)\}^2$일 때, $g'(1)$의 값을 구하시오.

guide 세 함수 $f(x)$, $g(x)$, $h(x)$가 미분가능할 때,

1 $\{f(x)g(x)\}'=f'(x)g(x)+f(x)g'(x)$

2 $\{f(x)g(x)h(x)\}'=f'(x)g(x)h(x)+f(x)g'(x)h(x)+f(x)g(x)h'(x)$

3 $[\{f(x)\}^n]'=n\{f(x)\}^{n-1}f'(x)$

solution $\lim_{x \to 1} \dfrac{f(x)-2}{x-1}=7$에서 극한값이 존재하고 $x \longrightarrow 1$일 때 (분모) $\longrightarrow 0$이므로 (분자) $\longrightarrow 0$이다.

즉, $\lim_{x \to 1}\{f(x)-2\}=0$이므로 $f(1)=2$이다.

$\therefore \lim_{x \to 1} \dfrac{f(x)-2}{x-1}=\lim_{x \to 1} \dfrac{f(x)-f(1)}{x-1}=f'(1)=7$

함수 $g(x)$의 도함수 $g'(x)$를 구하면

$g'(x)=f(x)+xf'(x)+2\{f(x)\}^2+4xf(x)f'(x)$

$\therefore \ g'(1)=f(1)+f'(1)+2\{f(1)\}^2+4f(1)f'(1)$

$\qquad\qquad =2+7+2\times 2^2+4\times 2\times 7$

$\qquad\qquad =2+7+8+56=\mathbf{73}$

정답 및 해설 pp.045~046

10-1 다항함수 $f(x)$에 대하여 곡선 $y=f(x)$ 위의 점 $(3, \ -2)$에서의 접선의 기울기가 5이다. $g(x)=(x^3-x^2+x-1)f(x)$일 때, $g'(3)$의 값을 구하시오.

10-2 두 다항함수 $f(x)$, $g(x)$가 다음 조건을 만족시킬 때, $g'(-1)$의 값을 구하시오.

> (가) $\lim_{x \to -1} \dfrac{f(x)g(x)-6}{x+1}=4$ (나) $f(-1)=2$, $f'(-1)=-4$

발전

10-3 함수 $f(x)=(x-1)(x-2)(x-3)\cdots(x-n)$에 대하여

$\qquad f'(n)=f'(2)(n^2-14n+43)$

을 만족시키는 모든 자연수 n의 값의 곱을 구하시오.

다항식 $f(x)$에 대하여 $\lim\limits_{x \to 1}\dfrac{f(x)-2}{x-1}=3$이 성립할 때, $f(x)$를 $(x-1)^2$으로 나눈 나머지를 $R(x)$라 하자. 이때, $R(3)$의 값을 구하시오.

guide

다항식 $f(x)$를 $(x-a)^2$으로 나눌 때

1 나누어떨어질 때 $\Rightarrow f(a)=0,\ f'(a)=0$

2 몫이 $Q(x)$, 나머지가 $R(x)$일 때

 $\Rightarrow f(x)=(x-a)^2 Q(x)+R(x)$이므로 $f(a)=R(a)$

 $\Rightarrow f'(x)=2(x-a)Q(x)+(x-a)^2 Q'(x)+R'(x)$이므로 $f'(a)=R'(a)$

solution

$\lim\limits_{x \to 1}\dfrac{f(x)-2}{x-1}=3$에서 극한값이 존재하고 $x \longrightarrow 1$일 때 (분모) $\longrightarrow 0$이므로 (분자) $\longrightarrow 0$이다.

즉, $\lim\limits_{x \to 1}\{f(x)-2\}=0$이므로 $f(1)=2$

$\lim\limits_{x \to 1}\dfrac{f(x)-2}{x-1}=\lim\limits_{x \to 1}\dfrac{f(x)-f(1)}{x-1}=f'(1)=3$

$\therefore\ f(1)=2,\ f'(1)=3$

$f(x)$를 $(x-1)^2$으로 나눈 몫을 $Q(x)$, 나머지를 $R(x)=ax+b$ $(a,\ b$는 상수$)$라 하면

$f(x)=(x-1)^2 Q(x)+ax+b$ ……㉠

㉠의 양변에 $x=1$을 대입하면 $f(1)=a+b=2$ ……㉡

㉠의 양변을 x에 대하여 미분하면

$f'(x)=2(x-1)Q(x)+(x-1)^2 Q'(x)+a$ ……㉢

㉢의 양변에 $x=1$을 대입하면 $f'(1)=a=3$

$\therefore\ a=3,\ b=-1\ (\because\ ㉡)$

따라서 $R(x)=3x-1$이므로 $R(3)=3\times 3-1=8$

정답 및 해설 pp.046~047

11-1 다항식 $f(x)$에 대하여 $\lim\limits_{x \to 2}\dfrac{f(x)-a}{x-2}=4$이고, $f(x)$를 $(x-2)^2$으로 나눈 나머지가 $bx+3$일 때, 상수 $a,\ b$에 대하여 $a+b$의 값을 구하시오.

11-2 다항식 $f(x)$를 $(x-1)^2$으로 나눈 나머지가 $2x+1$일 때, 곡선 $y=xf(x)$ 위의 $x=1$인 점에서의 접선의 기울기를 구하시오.

11-3 다항식 x^9-x+7을 $(x+1)^2(x-1)$로 나눈 나머지를 $R(x)$라 할 때, $R\left(\dfrac{1}{2}\right)$의 값을 구하시오.

두 함수 $f(x)=|x-2|$, $g(x)=x+a$에 대하여 함수 $f(x)g(x)$가 실수 전체의 집합에서 미분가능할 때, 함수 $x^2g(x)$의 $x=a$에서의 미분계수를 구하시오. (단, a는 상수이다.)

guide 두 함수 $g(x)$, $h(x)$에 대하여 함수 $f(x)=g(x)h(x)$가 $x=a$에서 미분가능할 조건

1 함수 $f(x)$가 $x=a$에서 연속

2 $\lim\limits_{h \to 0+} \dfrac{f(a+h)-f(a)}{h}=\lim\limits_{h \to 0-} \dfrac{f(a+h)-f(a)}{h}$, 즉 $\lim\limits_{x \to a+} f'(x)=\lim\limits_{x \to a-} f'(x)$

solution $f(x)=|x-2|$에서 $f(x)=\begin{cases} -x+2 & (x<2) \\ x-2 & (x\geq 2) \end{cases}$ 이므로

$$f(x)g(x)=\begin{cases} (-x+2)(x+a) & (x<2) \\ (x-2)(x+a) & (x\geq 2) \end{cases}$$

(ⅰ) 함수 $f(x)g(x)$가 $x=2$에서 연속이어야 하므로

 $f(2)g(2)=\lim\limits_{x \to 2+} f(x)g(x)=\lim\limits_{x \to 2-} f(x)g(x)$이어야 한다.

 이때, $f(2)g(2)=\lim\limits_{x \to 2+} f(x)g(x)=\lim\limits_{x \to 2-} f(x)g(x)=0$이므로

 함수 $f(x)g(x)$는 $x=2$에서 연속이다.

(ⅱ) $\{f(x)g(x)\}'=\begin{cases} -(x+a)+(-x+2) & (x<2) \\ (x+a)+(x-2) & (x>2) \end{cases}$ 에서

 $\lim\limits_{x \to 2+} \{f(x)g(x)\}'=\lim\limits_{x \to 2-} \{f(x)g(x)\}'$이어야 한다.

 즉, $2+a=-(2+a)$, $2a=-4$

 $\therefore a=-2$

(ⅰ), (ⅱ)에서 $g(x)=x-2$이고 $g'(x)=1$이다.

한편, $\{x^2g(x)\}'=2xg(x)+x^2g'(x)$이므로 함수 $x^2g(x)$의 $x=-2$에서의 미분계수를 구하면

$2(-2)g(-2)+(-2)^2g'(-2)=-4\times(-2-2)+4\times 1=16+4=\mathbf{20}$

정답 및 해설 pp.047~048

12-1 두 함수 $f(x)=\begin{cases} 1 & (x<1) \\ 2x-1 & (x\geq 1) \end{cases}$, $g(x)=ax+b$에 대하여 실수 전체의 집합에서 미분가능

한 함수 $f(x)g(x)$가 있다. $g(2)=5$일 때, $g(4)$의 값을 구하시오. (단, a, b는 상수이다.)

12-2 함수 $f(x)=\begin{cases} x^2+1 & (x\leq 0) \\ x-2 & (x>0) \end{cases}$ 에 대하여 함수 $(x^n+a)f(x)$가 $x=0$에서 미분가능하도록

하는 자연수 n의 최솟값을 구하시오. (단, a는 상수이다.)

01 함수 $y=f(x)$에 대하여 x의 값이 a에서 $a+1$까지 변할 때의 평균변화율이 $(a-1)^2$이다. 이때, 함수 $y=f(x)$에 대하여 x의 값이 1에서 8까지 변할 때의 평균변화율을 구하시오.

02 함수 $f(x)=(x-2a)(x-2b)$에서 x의 값이 a에서 b까지 변할 때의 평균변화율과 $x=2a$에서의 미분계수가 같을 때, $\dfrac{b}{a}$의 값을 구하시오.

(단, a, b는 상수이다.)

03 미분가능한 두 함수 $f(x)$, $g(x)$가 다음 조건을 만족시킨다.

(가) $\displaystyle\lim_{h\to0}\dfrac{f(2+2h)-f(2)-g(h)}{h}=2$

(나) $f'(2)=5$, $g(0)=0$

이때, $g'(0)$의 값을 구하시오.

04 함수 $f(x)=x^2|x-1|$에 대하여 $\displaystyle\lim_{h\to0}\dfrac{f(1+2h)-f(1-3h)}{h}$의 값은?

① 존재하지 않는다.　　　② -1

③ 0　　　　　　　　　④ 1

⑤ 2

05 다항함수 $f(x)$가 $\displaystyle\lim_{x\to0}\dfrac{f(x)-x}{f(x)+5x}=3$을 만족시킬 때, $f'(0)$의 값을 구하시오.

06 미분가능한 함수 $f(x)$가 임의의 두 실수 x, y에 대하여

$$f(x+y)=f(x)f(y)$$

를 만족시키고 $f'(0)=5$일 때, $\left\{\dfrac{f'(10)}{f(10)}\right\}^2$의 값을 구하시오. (단, $f(x)>0$)

07 두 점 A$(1,\ 8)$, B$(5,\ 7)$에 대하여 다항함수 $y=f(x)$의 그래프 위의 점 $(1,\ 3)$에서의 접선이 직선 AB와 수직일 때, $\displaystyle\lim_{x\to1}\dfrac{f(x^2)-xf(1)}{x-1}$의 값을 구하시오.

08 오른쪽 그림과 같이 이차함수 $y=f(x)$의 그래프가 직선 $y=x$와 점 $(1, 1)$에서 접할 때, 〈보기〉에서 옳은 것만을 있는 대로 고르시오.
(단, $0<a<b<1,\ 2<c<3$)

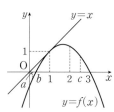

---- 보기 ----

ㄱ. $f(c)<cf'(c)$ ㄴ. $f'(a)>f'(b)>f(1)$

ㄷ. $\dfrac{f'(b)}{b}<\dfrac{f'(a)}{a}$

09 함수 $f(x)$가 $x=1$에서 연속이지만 미분가능하지 않을 때, $x=1$에서 미분가능한 함수만을 〈보기〉에서 있는 대로 고른 것은?

---- 보기 ----

ㄱ. $(x-1)f(x)$ ㄴ. $(x-1)^2f(x)$

ㄷ. $\dfrac{1}{1+(x-1)^2f(x)}$

① ㄱ ② ㄴ ③ ㄱ, ㄷ
④ ㄴ, ㄷ ⑤ ㄱ, ㄴ, ㄷ

10 다항함수 $f(x)$에 대하여 $f(1)=0$일 때, 함수 $g(x)=|f(x)|$가 $x=1$에서 미분가능하도록 하는 함수 $f(x)$의 조건으로 항상 옳은 것은?

① 함수 $f(x)$가 $x-1$로 나누어떨어진다.
② 함수 $f(x)$가 $x(x-1)$로 나누어떨어진다.
③ 함수 $f(x)$가 $(x+1)(x-1)$로 나누어떨어진다.
④ 함수 $f(x)$가 $(x-1)^2$으로 나누어떨어진다.
⑤ 함수 $f(x)$가 $(x+1)^2$으로 나누어떨어진다.

11 $\displaystyle\lim_{x\to-1}\dfrac{x^3+1}{x^n+x^5+x^2+1}=\dfrac{1}{4}$ 을 만족시키는 자연수 n의 값을 구하시오.

서술형

12 두 다항함수 $f(x)$, $g(x)$가 다음 조건을 만족시킨다.

(가) $\displaystyle\lim_{x\to-2}\dfrac{f(x)+3}{x+2}=4$

(나) 모든 실수 x에 대하여
$f(x)-5=(x^2-2x+4)g(x)$이다.

이때, $f'(-2)-g'(-2)$의 값을 구하시오.

13 함수 $f(x)=\begin{cases}x-1 & (x>2) \\ 2-x & (x\le2)\end{cases}$ 에 대하여 함수 $g(x)=\begin{cases}(x+b)f(x) & (x>2) \\ af(x) & (x\le2)\end{cases}$ 가 $x=2$에서 미분가능할 때, $a+b$의 값을 구하시오. (단, a, b는 상수이다.)

14 함수 $f(x)=x^3+ax^2+bx+c$에 대하여 함수 $g(x)$를

$$g(x)=\begin{cases}f(x-1)\ (x\geq3)\\f(x+1)\ (x<3)\end{cases}$$

이라 하자. 함수 $g(x)$가 실수 전체의 집합에서 미분가능할 때, $f'(2)$의 값을 구하시오. (단, a, b, c는 상수이다.)

15 두 다항함수 $f(x)$, $g(x)$가

$$\lim_{h\to0}\frac{f(3h)g(0)-f(0)g(-3h)}{h}=3$$

을 만족시킬 때, 함수 $f(x)g(x)$의 $x=0$에서의 미분계수를 구하시오.

16 삼차함수 $f(x)=x^3+3x^2-9x$에 대하여 함수 $g(x)$를

$$g(x)=\begin{cases}f(x)\qquad(x<a)\\m-f(x)\ (a\leq x<b)\\n+f(x)\ (x\geq b)\end{cases}$$

로 정의한다. 함수 $g(x)$가 모든 실수 x에 대하여 미분가능하도록 상수 a, b와 m, n의 값을 정할 때, $m+n$의 값을 구하시오. [교육청]

17 다음 명제의 역이 성립하지 않는 함수만을 〈보기〉에서 있는 대로 고른 것은?

> 함수 $f(x)$가 $x=0$에서 미분가능하면 함수 $f(x)$는 $x=0$에서 연속이다.

• 보기 •
ㄱ. $f(x)=x[x]$　　　　ㄴ. $f(x)=x^2[x]$
ㄷ. $f(x)=(x+1)|x|$

(단, $[x]$는 x보다 크지 않은 최대의 정수이다.)

① ㄱ　　　　② ㄴ　　　　③ ㄱ, ㄴ
④ ㄱ, ㄷ　　　　⑤ ㄱ, ㄴ, ㄷ

1등급

18 함수 $y=f(x)$의 그래프가 다음 그림과 같을 때, 〈보기〉에서 옳은 것만을 있는 대로 고른 것은?

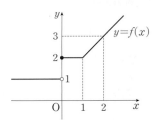

• 보기 •
ㄱ. 함수 $f(x)$는 $x=1$에서 미분가능하다.
ㄴ. 함수 $xf(x)$는 $x=0$에서 미분가능하다.
ㄷ. 함수 $x^kf(x)f(x+1)$이 $x=0$에서 미분가능하도록 하는 자연수 k의 최솟값은 2이다.

① ㄱ　　　　② ㄴ　　　　③ ㄷ
④ ㄱ, ㄴ　　　　⑤ ㄴ, ㄷ

19 실수 전체에서 정의된 함수 $f(x)$가 다음 조건을 만족시킨다.

(가) $f(x)=3x^2-12x+4$ $(0\leq x<4)$

(나) $f(x-2)=f(x+2)$

이때, $\displaystyle\lim_{h\to 0}\frac{f(1+h)+f(5+3h)-2f(1)}{h}$의 값을 구하시오.

20 다항함수 $f(x)$가 다음 조건을 만족시킨다.

(가) 모든 실수 x에 대하여 $xf'(x)-2f(x)=2x-10$ 이다.

(나) $f(1)=4$

이때, $f(3)+f'(3)$의 값을 구하시오.

21 두 다항함수 $f(x)$, $g(x)$가 다음 조건을 만족시킨다.

(가) 다항식 $g(x)$를 $(x-1)^2$으로 나눈 나머지는 2이다.

(나) 다항식 $f(x)$를 $(x-2)^3$으로 나눈 몫은 $g(x)$이 고 나머지는 $ax+b$이다.

(다) $\displaystyle\lim_{x\to 1}\frac{f(x)-g(x)}{x-1}=3$

이때, a^2+b^2의 값을 구하시오. (단, a, b는 상수이다.)

22 이차항의 계수가 1인 이차함수 $f(x)$가 $f(1-x)=f(1+x)$를 만족시킨다. 두 점 $(a, f(a))$, $(b, f(b))$를 지나는 직선의 기울기를 m이라 할 때, 〈보기〉에서 옳은 것만을 있는 대로 고르시오. (단, $a>b$)

• 보기 •

ㄱ. $m=0$이면 $a>1$이고 $b<1$이다.

ㄴ. $a+b<2$이면 $m<0$이다.

ㄷ. $a+b=2c$를 만족시키는 상수 c에 대하여 $f'(c)=m$이다.

23 연속함수 $f(x)=\begin{cases}-x^2+ax & (x>a)\\x^3-3x^2+2a & (x\leq a)\end{cases}$의 $x=t$ $(t\neq a)$에서의 미분계수를 $g(t)$라 하자. 이때, $\displaystyle\lim_{t\to b+}g(t)\neq\lim_{t\to b-}g(t)$를 만족시키는 b에 대하여 a, b의 순서쌍 (a, b)를 모두 구하시오. (단, a, b는 실수이다.)

24 좌표평면 위의 세 점 $O(0, 0)$, $A(2, 0)$, $B(2, 2)$가 있다. 한 변의 길이가 1이고 각 변이 x축, y축에 평행한 정사각형의 한 대각선의 중점 P는 함수 $f(x)=-x+2$의 그래프 위에 있다. 점 P의 좌표를 $(t, f(t))$라 하고, 정사각형과 삼각형 OAB의 공통부분의 넓이를 $g(t)$라 하자. 이때, 함수 $g(t)$가 미분가능하지 않은 t의 값을 구하시오.

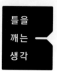
틀을
깨는
생각

Patience is bitter,
but its fruit is sweet.

인내는 쓰지만 그 열매는 달다.

... 아리스토텔레스(Aristotle)

II

미분

개념 01 곡선 위의 점에서의 접선의 방정식

1. 접선의 방정식

함수 $f(x)$가 $x=a$에서 미분가능할 때, 곡선 $y=f(x)$ 위의 점 $\mathrm{P}(a, f(a))$에서의 접선의 방정식은

$$y-f(a)=\underset{\text{점 }(a, f(a))\text{에서의 접선의 기울기}}{f'(a)(x-a)}$$

2. 접선에 수직인 직선의 방정식

함수 $f(x)$가 $x=a$에서 미분가능할 때, 곡선 $y=f(x)$ 위의 점 $\mathrm{P}(a, f(a))$를 지나고 이 점에서의 접선에 수직인 직선의 방정식은

$$y-f(a)=-\frac{1}{f'(a)}(x-a) \ (단, f'(a)\neq0)$$

1. 접선의 방정식에 대한 이해

수학(상) 직선의 방정식에서 점 (x_1, y_1)을 지나고 기울기가 m인 직선의 방정식은 $y-y_1=m(x-x_1)$임을 배웠다. 이제 미분계수의 기하적 의미를 이용하여 접선의 방정식을 구하는 방법을 알아보자. **B**

함수 $f(x)$가 $x=a$에서 미분가능할 때, 곡선 $y=f(x)$ 위의 점 $\mathrm{P}(a, f(a))$에서의 접선의 기울기는 $x=a$에서의 미분계수 $f'(a)$와 같다.

따라서 곡선 $y=f(x)$ 위의 점 P에서의 접선은 점 $\mathrm{P}(a, f(a))$를 지나고 기울기가 $f'(a)$이므로

$$y-f(a)=f'(a)(x-a)$$

이다.

2. 접선에 수직인 직선의 방정식에 대한 이해 **C D**

곡선 $y=f(x)$ 위의 점 $\mathrm{P}(a, f(a))$를 지나고 이 점에서의 접선에 수직인 직선의 방정식을 구해 보자.

점 P에서의 접선의 기울기가 $f'(a)$이므로 이에 수직인 직선의 기울기는 $-\frac{1}{f'(a)}$이다.

따라서 곡선 $y=f(x)$ 위의 점 P에서의 접선에 수직인 직선은 점 $\mathrm{P}(a, f(a))$를 지나고 기울기가 $-\frac{1}{f'(a)}$이므로

$$y-f(a)=-\frac{1}{f'(a)}(x-a)$$

이다.

A 다음은 모두 접선이다.

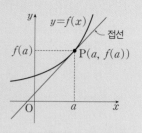

B 직선의 방정식을 구하는 방법과 마찬가지로 접선의 방정식을 구하려면 기울기 $f'(a)$, 접점의 좌표 $(a, f(a))$가 필요하다.

C 두 직선이 서로 수직일 조건
두 직선 $y=mx+n$, $y=m'x+n'$이 서로 수직이다.
$\Longleftrightarrow mm'=-1$ (단, $mm'\neq0$)

D 접선에 수직인 직선을 법선이라 한다.

예를 들어, 곡선 $y=x^2-2x-1$ 위의 점 $(3,\ 2)$에서의 접선의 방정식과 이 점에서의 접선에 수직인 직선의 방정식을 구해 보자.

$f(x)=x^2-2x-1$이라 하면 $f'(x)=2x-2$

점 $(3,\ 2)$에서의 접선의 기울기는

$\qquad f'(3)=2\times3-2=4$

따라서 구하는 접선의 방정식은

$\qquad y-2=4(x-3)\qquad \therefore\ y=4x-10$

또한, 이 접선에 수직인 직선의 방정식은

$\qquad y-2=-\dfrac{1}{4}(x-3)\qquad \therefore\ y=-\dfrac{1}{4}x+\dfrac{11}{4}$

확인 곡선 $y=2x^2-3x+1$에 대하여 다음 도형의 방정식을 구하시오.

(1) 곡선 위의 점 $(2,\ 3)$에서의 접선

(2) 곡선 위의 점 $(2,\ 3)$을 지나고 이 점에서의 접선에 수직인 직선

풀이 $f(x)=2x^2-3x+1$이라 하면 $f'(x)=4x-3$

(1) 점 $(2,\ 3)$에서의 접선의 기울기는 $f'(2)=4\times2-3=5$

따라서 구하는 접선의 방정식은

$\qquad y-3=5(x-2)\qquad \therefore\ y=5x-7$

(2) (1)에서 점 $(2,\ 3)$에서의 접선의 기울기는 5이므로

이 접선에 수직인 직선의 기울기는 $-\dfrac{1}{5}$이다.

따라서 구하는 직선의 방정식은

$\qquad y-3=-\dfrac{1}{5}(x-2)\qquad \therefore\ y=-\dfrac{1}{5}x+\dfrac{17}{5}$

 한걸음 더

3. 두 곡선의 교점에서의 접선이 서로 수직일 조건

미분가능한 두 함수 $f(x),\ g(x)$에 대하여 두 곡선 $y=f(x),\ y=g(x)$의 교점 $(a,\ b)$에서의 **접선이 서로 수직**인 경우 다음이 성립한다.

> (1) $f(a)=g(a)=b$
>
> (2) $f'(a)g'(a)=-1$
>
> \qquad (단, $f'(a)\neq0,\ g'(a)\neq0$)

(1) 두 함수 $f(x),\ g(x)$에 대하여 $x=a$에서의 함숫값이 같으므로

$\qquad f(a)=g(a)=b$

(2) 두 접선의 기울기는 $f'(a),\ g'(a)$이고 수직인 두 직선의 기울기의 곱은 -1이므로

$\qquad f'(a)\times g'(a)=-1$

개념 02 기울기가 주어진 접선의 방정식

곡선 $y=f(x)$에 대하여 기울기가 m인 접선의 방정식은 다음과 같이 구한다. **Ⓐ**
(i) 접점의 좌표를 $(a,\ f(a))$로 놓는다.
(ii) $f'(a)=m$임을 이용하여 접점의 좌표 $(a,\ f(a))$를 구한다.
(iii) (ii)에서 구한 접점의 좌표를 $y-f(a)=m(x-a)$에 대입하여 접선의 방정식을 구한다.

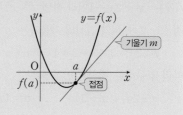

기울기가 주어진 접선의 방정식에 대한 이해

기울기가 m인 접선의 방정식을 구하는 경우 **접점의 좌표**를 구해야 한다.
이때, 접점의 좌표를 $(a,\ f(a))$로 놓고, $f'(a)=m$인 a의 값을 구하면 된다.
예를 들어, 곡선 $y=-x^2+3x+2$에 접하고 기울기가 -1인 직선의 방정식을 구해 보자.

$f(x)=-x^2+3x+2$라 하면
$f'(x)=-2x+3$

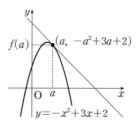

(i) 접점의 좌표를 $(a,\ -a^2+3a+2)$라 하자.
(ii) 접선의 기울기가 -1이므로
$$f'(a)=-2a+3=-1$$
$$\therefore\ a=2$$
따라서 접점의 좌표는 $(2,\ 4)$이다.
(iii) 구하는 접선의 방정식은
$$y-4=-(x-2)$$
$$\therefore\ y=-x+6$$

Ⓐ 기울기가 m인 접선은 여러 개일 수 있다.

확인 곡선 $y=2x^2-x-2$에 접하고 기울기가 3인 직선의 방정식을 구하시오.

> **풀이** $f(x)=2x^2-x-2$라 하면 $f'(x)=4x-1$
> (i) 접점의 좌표를 $(a,\ 2a^2-a-2)$라 하자.
> (ii) 접선의 기울기가 3이므로
> $$f'(a)=4a-1=3 \qquad \therefore\ a=1$$
> 따라서 접점의 좌표는 $(1,\ -1)$이다.
> (iii) 따라서 구하는 접선의 방정식은
> $$y-(-1)=3(x-1) \qquad \therefore\ y=3x-4$$

개념 03 곡선 밖의 한 점에서 그은 접선의 방정식

곡선 $y=f(x)$ 밖의 한 점 (x_1, y_1)에서 곡선에 그은 접선의 방정식은 다음과 같이 구한다. **Ⓐ**

(i) 접점의 좌표를 $(a, f(a))$로 놓는다.

(ii) $y-f(a)=f'(a)(x-a)$에 $x=x_1$, $y=y_1$을 대입하여 a의 값을 구한다.

(iii) (ii)에서 구한 a의 값을 $y-f(a)=f'(a)(x-a)$에 대입하여 접선의 방정식을 구한다.

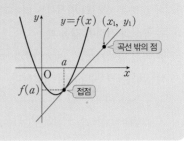

1. 곡선 밖의 한 점에서의 접선의 방정식에 대한 이해 **Ⓑ**

접점의 좌표와 접선의 기울기가 주어지지 않은 경우 접점의 좌표를 $(a, f(a))$로 놓고, 이 점에서의 접선이 주어진 곡선 밖의 한 점을 지나는 것을 이용하여 접선의 방정식을 구한다.

예를 들어, 점 $(0, -6)$에서 곡선 $y=x^2-x-2$에 그은 접선의 방정식을 구해 보자.

$f(x)=x^2-x-2$라 하면 $f'(x)=2x-1$

(i) 접점의 좌표를 (a, a^2-a-2)라 하면 접선의 기울기는 $f'(a)=2a-1$이므로 접선의 방정식은
$$y-(a^2-a-2)=(2a-1)(x-a) \quad\cdots\cdots\text{㉠}$$

(ii) 이 접선이 점 $(0, -6)$을 지나므로
$x=0$, $y=-6$을 ㉠에 대입하면
$$-6-(a^2-a-2)=(2a-1)(0-a)$$
$$a^2-4=0$$
$$\therefore a=-2 \text{ 또는 } a=2$$

(iii) 이것을 각각 ㉠에 대입하면 구하는 접선의 방정식은
$$y=-5x-6, \quad y=3x-6$$

확인1 점 $(3, 0)$에서 곡선 $y=x^2-3x+4$에 그은 접선의 방정식을 구하시오.

> **풀이** $f(x)=x^2-3x+4$라 하면 $f'(x)=2x-3$
> (i) 접점의 좌표를 (a, a^2-3a+4)라 하면 접선의 기울기는
> $f'(a)=2a-3$이므로 접선의 방정식은
> $$y-(a^2-3a+4)=(2a-3)(x-a) \quad\cdots\cdots\text{㉠}$$
> (ii) 이 접선이 점 $(3, 0)$을 지나므로 $x=3$, $y=0$을 ㉠에 대입하면
> $$0-(a^2-3a+4)=(2a-3)(3-a)$$
> $$-a^2+3a-4=-2a^2+9a-9$$
> $$a^2-6a+5=0, \ (a-1)(a-5)=0$$
> $$\therefore a=1 \text{ 또는 } a=5$$
> (iii) 이것을 각각 ㉠에 대입하면 구하는 접선의 방정식은
> $$y=-x+3, \quad y=7x-21$$

Ⓐ 곡선 밖의 한 점에서 그은 접선은 여러 개일 수 있다.

Ⓑ 곡선 밖의 한 점 (x_1, y_1)에서의 접선은 곡선 위의 한 점 $(a, f(a))$를 지나므로
$y-f(a)=f'(a)(x-a)$에서
$$y_1-f(a)=f'(a)(x_1-a)$$
$$\therefore f'(a)=\frac{y_1-f(a)}{x_1-a}$$

2. 두 곡선의 공통인 접선의 방정식

미분가능한 두 함수 $f(x)$, $g(x)$에 대하여 두 곡선 $y=f(x)$, $y=g(x)$에
동시에 접하는 접선의 방정식은 다음과 같이 두 가지 경우로 나누어 구한다.

(1) **두 곡선의 접점이 같을 때,**

두 곡선 $y=f(x)$, $y=g(x)$가 $x=a$인 점에
서 접하는 경우 다음이 성립한다.

> ① $f(a)=g(a)$ ② $f'(a)=g'(a)$

① $x=a$에서의 함숫값이 같아야 하므로
$$f(a)=g(a)$$

② $x=a$에서의 접선의 기울기가 같아야 하므로
$$f'(a)=g'(a)$$

(2) **두 곡선의 접점이 다를 때,**

곡선 $y=f(x)$ 위의 점 $(a, f(a))$에서의
접선과 곡선 $y=g(x)$ 위의 점 $(b, g(b))$
에서의 접선이 서로 일치하는 경우 다음이
성립한다. **C**

> $$f'(a)=g'(b)=\frac{g(b)-f(a)}{b-a} \ (단, \ a\neq b)$$

두 점에서의 접선의 기울기와 두 점을 연결한 직선의 기울기가 같으므로
$$f'(a)=g'(b)=\frac{g(b)-f(a)}{b-a}$$

C 두 직선
$y-f(a)=f'(a)(x-a)$,
$y-g(b)=g'(b)(x-b)$
는 서로 일치한다.

확인2 두 곡선 $f(x)=x^3-x$, $g(x)=-x^2+1$이 한 점 (a, b)에서 접할
때, a, b의 값을 구하시오.

풀이　$f'(x)=3x^2-1$, $g'(x)=-2x$
두 곡선 $y=f(x)$, $y=g(x)$는 $x=a$인 점에서 접하므로
$f(a)=g(a)$에서 $a^3-a=-a^2+1$
$a^3+a^2-a-1=0$, $(a+1)^2(a-1)=0$
∴ $a=-1$ 또는 $a=1$　……㉠
또한, $x=a$인 점에서의 접선의 기울기가 서로 같으므로
$f'(a)=g'(a)$에서 $3a^2-1=-2a$
$3a^2+2a-1=0$, $(3a-1)(a+1)=0$
∴ $a=\frac{1}{3}$ 또는 $a=-1$　……㉡
㉠, ㉡에서 $a=-1$, $b=f(-1)=g(-1)=0$
∴ $a=-1$, $b=0$

곡선 $y=x^3+ax^2-ax+1$ 위의 점 $(1,\ 2)$에서의 접선이 점 $(a,\ 7)$을 지날 때, 상수 a의 값을 구하시오.

guide　　곡선 $y=f(x)$ 위의 점 $(t,\ f(t))$에서의 접선
\Rightarrow ⑴ 접선의 기울기 $f'(t)$
　　⑵ 접선의 방정식 $y=f'(t)(x-t)+f(t)$

solution　$f(x)=x^3+ax^2-ax+1$이라 하면 $f'(x)=3x^2+2ax-a$
곡선 $y=f(x)$ 위의 점 $(1,\ 2)$에서의 접선의 기울기는
$f'(1)=3+2a-a=a+3$이므로 점 $(1,\ 2)$에서의 접선의 방정식은
$y-2=(a+3)(x-1)$
$\therefore\ y=(a+3)(x-1)+2$
위의 접선이 점 $(a,\ 7)$을 지나므로
$7=(a+3)(a-1)+2,\ a^2+2a-8=0$
$(a+4)(a-2)=0$　　$\therefore\ a=-4$ 또는 $a=2$

정답 및 해설 pp.060~061

01-1　곡선 $y=-x^3-4x^2+6x-2$ 위의 점 $(1,\ -1)$에서의 접선을 l이라 하자. 원점과 직선 l 사이의 거리를 d라 할 때, d^2의 값을 구하시오.

01-2　두 함수 $f(x),\ g(x)$에 대하여 곡선 $y=f(x)$ 위의 점 $(1,\ f(1))$에서의 접선의 방정식이 $y=-2x+3$이고 곡선 $y=g(x)$ 위의 점 $(1,\ g(1))$에서의 접선의 방정식이 $y=3x-2$이다. 이때, 곡선 $y=f(x)g(x)$ 위의 점 $(1,\ f(1)g(1))$에서의 접선의 방정식을 구하시오.

발전
01-3　두 다항함수 $y=f(x),\ y=g(x)$가
$$\lim_{x\to 2}\frac{f(x)-3}{x-2}=1,\ \lim_{x\to 2}\frac{g(x)+1}{x-2}=2$$
를 만족시킨다. 곡선 $y=\{f(x)\}^2g(x)$ 위의 $x=2$인 점에서의 접선의 방정식을 $y=mx+n$이라 할 때, $m-n$의 값을 구하시오. (단, $m,\ n$은 상수이다.)

곡선 $y=x^2-4$ 위에 두 점 A$(-2,\ 0)$, B$(0,\ -4)$가 있다. 곡선 $y=x^2-4$ 위의 한 점 P에서의 접선 l이 직선 AB와 평행할 때, 직선 l의 방정식을 구하시오.

guide 기울기 m의 값이 주어진 접선의 방정식 구하기
 (i) 접점의 좌표를 $(t,\ f(t))$로 놓는다.
 (ii) $f'(t)=m$을 이용하여 접점의 좌표를 구한다.
 (iii) 접선의 방정식 $y=m(x-t)+f(t)$를 구한다.

solution $f(x)=x^2-4$라 하면 $f'(x)=2x$
 점 P의 좌표를 $(t,\ t^2-4)$라 하면 점 P에서의 접선의 기울기는 $f'(t)=2t$이다.
 이때, 직선 AB의 기울기는 $\dfrac{0-(-4)}{-2-0}=-2$이므로
 $2t=-2$ $\therefore\ t=-1$
 따라서 점 P의 좌표는 $(-1,\ -3)$이므로 점 P에서의 접선의 방정식은
 $y-(-3)=-2(x+1)$
 그러므로 직선 l의 방정식은 $\boldsymbol{y=-2x-5}$

정답 및 해설 p.061

유형
연습

02-1 곡선 $y=x^3-6x+2$ 위의 $x=2$인 점에서의 접선과 평행하고 $x=2$가 아닌 곡선 위의 점 P 에서 곡선 $y=x^3-6x+2$에 접하는 직선이 점 $(a,\ 0)$을 지날 때, 상수 a의 값을 구하시오.

02-2 곡선 $y=x^3-3x^2+x+1$ 위의 서로 다른 두 점 A, B에서의 접선이 서로 평행하다. 점 A의 x좌표가 -1일 때, 점 B에서의 접선의 y절편을 구하시오.

02-3 곡선 $y=x^3-2x^2-5x+6$ 위에 두 점 A$(-1,\ 8)$, B$(4,\ 18)$이 있다. 곡선 위의 점 P$(a,\ b)$에 대하여 삼각형 ABP의 넓이가 최대가 되도록 하는 상수 a의 값을 구하시오. (단, $-1<a<4$)

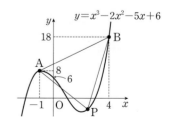

곡선 $y=-x^3+4$에 접하는 직선이 점 $(0,\ 2)$를 지날 때, 이 직선과 x축 및 y축으로 둘러싸인 삼각형의 넓이를 구하시오.

guide 곡선 밖의 한 점 $(a,\ b)$가 주어졌을 때

(i) 접점의 좌표를 $(t,\ f(t))$로 놓는다.

(ii) 접선의 방정식 $y=f'(t)(x-t)+f(t)$에 주어진 점 $(a,\ b)$의 좌표를 대입하여 t의 값을 구한다.

(iii) 구한 t의 값을 $y=f'(t)(x-t)+f(t)$에 대입하여 접선의 방정식을 구한다.

solution $f(x)=-x^3+4$라 하면 $f'(x)=-3x^2$

접점의 좌표를 $(t,\ -t^3+4)$라 하면 이 점에서의 접선의 기울기는 $f'(t)=-3t^2$이므로

접선의 방정식은 $y-(-t^3+4)=-3t^2(x-t)$

$\therefore\ y=-3t^2x+2t^3+4$ ㉠

접선 ㉠이 점 $(0,\ 2)$를 지나므로

$2=2t^3+4,\ t^3=-1$

$t^3+1=0,\ (t+1)(t^2-t+1)=0$ $\therefore\ t=-1$

이것을 ㉠에 대입하면 $y=-3x+2$이고 이 직선은 오른쪽 그림과 같다.

따라서 구하는 삼각형의 넓이는 $\dfrac{1}{2}\times\dfrac{2}{3}\times2=\dfrac{\mathbf{2}}{\mathbf{3}}$

정답 및 해설 pp.061~062

03-1 점 $P(0,\ 9)$에서 곡선 $y=-2x^2+1$에 그은 접선 중에서 기울기가 양수인 직선을 l이라 하자. 직선 l에 수직인 직선 중에서 곡선 $y=-2x^2+1$에 접하는 직선을 m이라 할 때, 직선 m과 곡선 $y=-2x^2+1$의 교점의 x좌표를 구하시오.

03-2 점 $(-1,\ -2)$에서 곡선 $y=x^2+1$에 그은 두 접선의 y절편의 차를 구하시오.

발전

03-3 점 $(a,\ 5)$에서 곡선 $y=x^3-3x^2+5$에 그은 접선이 오직 한 개만 존재하도록 하는 실수 a의 값의 범위를 $\alpha<a<\beta$라 하자. 이때, $\alpha\beta$의 값을 구하시오.

두 함수 $f(x)=x^3+2ax$, $g(x)=bx^2+cx$의 그래프가 점 $(2, -4)$에서 공통인 접선을 가질 때, 상수 a, b, c에 대하여 $a+b-c$의 값을 구하시오.

guide 두 함수 $f(x)$, $g(x)$의 그래프가 $x=a$에서 공통인 접선을 가질 때, 다음이 성립한다.
(1) $f(a)=g(a)$ (2) $f'(a)=g'(a)$

solution $f(x)=x^3+2ax$, $g(x)=bx^2+cx$에서
$f'(x)=3x^2+2a$, $g'(x)=2bx+c$
두 함수 $f(x)$, $g(x)$의 그래프는 점 $(2, -4)$를 지나므로
$f(2)=g(2)=-4$
$f(2)=8+4a=-4$ $\therefore a=-3$ ······㉠
$g(2)=4b+2c=-4$ ······㉡
점 $(2, -4)$에서 두 곡선의 접선의 기울기가 같으므로
$f'(2)=g'(2)$ $\therefore 12+2a=4b+c$ ······㉢
㉠을 ㉢에 대입하면 $4b+c=6$ ······㉣
㉡과 ㉣을 연립하여 풀면 $b=4$, $c=-10$
$\therefore a+b-c=(-3)+4-(-10)=$**11**

정답 및 해설 pp.062~063

유형
연습

04-1 최고차항의 계수가 1인 이차함수 $f(x)$와 삼차함수 $g(x)=-2x^3+3x-2$에 대하여 두 곡선 $y=f(x)$, $y=g(x)$는 서로 다른 두 점 P, Q에서 만나고, 점 P에서 공통인 접선을 갖는다. 두 점 P, Q의 x좌표가 각각 -1, k일 때, $10k$의 값을 구하시오.

04-2 곡선 $y=x^2$ 위의 점 $(-2, 4)$에서의 접선이 곡선 $y=x^3+ax-2$에 접할 때, 상수 a의 값을 구하시오.

개념 04 롤의 정리

함수 $f(x)$가
닫힌구간 $[a, b]$에서 연속이고
열린구간 (a, b)에서 미분가능할 때, $f(a)=f(b)$이면
$$f'(c)=0$$
인 c가 열린구간 (a, b)에 적어도 하나 존재한다.

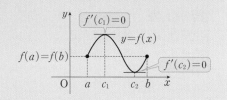

롤의 정리에 대한 이해

롤의 정리는 함수 $f(x)$가 미분가능할 때, $f(a)=f(b)$이면 열린구간 (a, b)에서 곡선 $y=f(x)$의 접선 중 x축과 평행한 접선이 적어도 하나 존재함을 의미한다. 롤의 정리를 증명해 보자.

(ⅰ) **함수 $f(x)$가 상수함수일 때,**

열린구간 (a, b)에 속하는 모든 c에 대하여 $f'(c)=0$이다.

(ⅱ) **함수 $f(x)$가 상수함수가 아닐 때,**

최대·최소 정리 Ⓐ에 의하여 함수 $f(x)$는 닫힌구간 $[a, b]$에서 최댓값과 최솟값을 갖는다. $f(a)=f(b)$이므로 함수 $f(x)$는 열린구간 (a, b)에 속하는 어떤 c에서 최댓값 또는 최솟값을 갖는다.

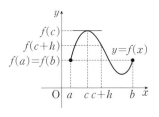

① $x=c$에서 최댓값 $f(c)$를 가질 때, 절댓값이 충분히 작은 수 $h(h \neq 0)$에 대하여 $f(c+h)-f(c) \leq 0$이므로 다음이 성립한다.

$$\lim_{h \to 0+} \frac{f(c+h)-f(c)}{h} \leq 0, \quad \lim_{h \to 0-} \frac{f(c+h)-f(c)}{h} \geq 0$$

함수 $f(x)$는 $x=c$에서 미분가능 Ⓑ하므로 우극한과 좌극한이 같다. 즉,

$$f'(c)=\lim_{h \to 0} \frac{f(c+h)-f(c)}{h}=0$$

② $x=c\ (a<c<b)$에서 최솟값 $f(c)$를 가질 때 같은 방법으로 $f'(c)=0$이다.

확인 함수 $f(x)=x^2-6x+2$에 대하여 닫힌구간 $[1, 5]$에서 롤의 정리를 만족시키는 상수 c의 값을 구하시오.

풀이 함수 $f(x)$는 닫힌구간 $[1, 5]$에서 연속이고 열린구간 $(1, 5)$에서 미분가능하며 $f(1)=f(5)$이므로 롤의 정리에 의하여 $f'(c)=0$인 c가 열린구간 $(1, 5)$에 적어도 하나 존재한다.
$f'(x)=2x-6$에서 $f'(c)=2c-6=0$ $\therefore c=3$

Ⓐ **최대·최소 정리**

함수 $f(x)$가 닫힌구간 $[a, b]$에서 연속이면 $f(x)$는 이 구간에서 반드시 최댓값과 최솟값을 갖는다.

Ⓑ 함수 $f(x)$가 열린구간 (a, b)에서 미분가능하지 않으면 $f'(c)=0$인 c가 존재하지 않을 수도 있다.

예 함수 $f(x)=|x|$는 닫힌구간 $[-1, 1]$에서 연속이고 $f(-1)=f(1)$이지만 $f'(c)=0$인 c가 열린구간 $(-1, 1)$에 존재하지 않는다.

개념 05 평균값 정리

> 함수 $f(x)$가
> 닫힌구간 $[a,\ b]$에서 연속이고
> 열린구간 $(a,\ b)$에서 미분가능하면
> $$\frac{f(b)-f(a)}{b-a}=f'(c)$$
> 인 c가 열린구간 $(a,\ b)$에 적어도 하나 존재한다.

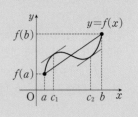

1. 평균값 정리에 대한 이해 Ⓐ

평균값 정리는 함수 $f(x)$가 미분가능할 때 열린구간 $(a,\ b)$에서 곡선 $y=f(x)$의 접선 중 두 점 $(a,\ f(a))$, $(b,\ f(b))$를 지나는 직선과 평행한 접선이 적어도 하나 존재함을 의미한다.

평균값 정리를 롤의 정리를 이용하여 증명해 보자.

함수 $y=f(x)$의 그래프 위의 두 점 $\mathrm{A}(a,\ f(a))$, $\mathrm{B}(b,\ f(b))$를 지나는 직선의 방정식을 $y=g(x)$라 하면

$$g(x)=\frac{f(b)-f(a)}{b-a}(x-a)+f(a)$$

이때, $h(x)=f(x)-g(x)$Ⓒ라 하면

$$h(x)=f(x)-g(x)=f(x)-\left\{\frac{f(b)-f(a)}{b-a}(x-a)+f(a)\right\}$$

이므로 함수 $h(x)$는 닫힌구간 $[a,\ b]$에서 연속이고 열린구간 $(a,\ b)$에서 미분가능하며 $h(a)=h(b)=0$이다.

따라서 롤의 정리에 의하여 $h'(c)=0$인 c가 열린구간 $(a,\ b)$에 적어도 하나 존재한다. 즉,

$$h'(c)=f'(c)-\frac{f(b)-f(a)}{b-a}=0$$이므로

$$\frac{f(b)-f(a)}{b-a}=f'(c)$$

인 c가 열린구간 $(a,\ b)$에 적어도 하나 존재한다.

예를 들어, 함수 $f(x)=x^2+2x$는 닫힌구간 $[0,\ 2]$에서 연속이고 열린구간 $(0,\ 2)$에서 미분가능하다.

$f'(x)=2x+2$이므로

$$\frac{f(2)-f(0)}{2-0}=2c+2,\ \frac{8-0}{2-0}=2c+2$$

$$\therefore\ c=1$$

따라서 $0<1<2$이므로 평균값 정리를 만족시킨다.

Ⓐ 평균값 정리는 곡선 위의 두 점 A, B를 잇는 직선 AB와 평행하면서 점 A와 점 B 사이에 접점이 있는 접선이 적어도 하나 존재함을 뜻한다.

Ⓑ 평균값 정리에서 $f(a)=f(b)$인 경우가 롤의 정리이다.

Ⓒ $f(x)$, $g(x)$ 모두 닫힌구간 $[a,\ b]$에서 연속이고 열린구간 $(a,\ b)$에서 미분가능하므로 $h(x)=f(x)-g(x)$도 닫힌구간 $[a,\ b]$에서 연속이고 열린구간 $(a,\ b)$에서 미분가능한다.

(확인1) 함수 $f(x)=-x^2-4x+5$에 대하여 닫힌구간 $[1, 4]$에서 평균값 정리를 만족시키는 실수 c의 값을 구하시오.

풀이　함수 $f(x)$는 닫힌구간 $[1, 4]$에서 연속이고 열린구간 $(1, 4)$에서 미분가능하므로 평균값 정리에 의하여

$$\frac{f(4)-f(1)}{4-1}=\frac{-27-0}{4-1}=-9=f'(c)$$

인 실수 c가 열린구간 $(1, 4)$에 적어도 하나 존재한다.

$f'(x)=-2x-4$이므로 $f'(c)=-2c-4=-9$

$2c=5$　　∴ $c=\frac{5}{2}$

한걸음 더 🖋

2. 이차함수의 그래프와 직선의 교점에서의 평균값 정리

일반적으로 다음이 성립한다.

> 이차함수 $y=f(x)$의 그래프와 직선 $y=g(x)$가
> $x=\alpha$, $x=\beta$ $(\alpha<\beta)$인 서로 다른 두 점에서 만날 때, $f'(\gamma)=g'(\gamma)$를
> 만족시키는 실수 γ의 값은 $\frac{\alpha+\beta}{2}$이다.

위의 내용은 다음과 같이 증명할 수 있다.

$f(x)=ax^2+bx+c$ $(a\neq0,\ b,\ c$는 상수$)$,

$g(x)=px+q$ $(p\neq0,\ q$는 상수$)$라 하자.

$h(x)=f(x)-g(x)$라 하면

$h(x)=ax^2+(b-p)x+c-q$

　　　$=a(x-\alpha)(x-\beta)$ Ⓓ

이때, $h(\alpha)=h(\beta)=0$이므로 롤의 정리에 의하여 $h'(\gamma)=0$을 만족시키는 γ가 열린구간 (α, β)에 적어도 하나 존재한다.

$h'(x)=a(x-\alpha)+a(x-\beta)=a(2x-\alpha-\beta)$에서 $h'\left(\frac{\alpha+\beta}{2}\right)=0$

$f'(\gamma)-g'(\gamma)=0$, 즉 $f'(\gamma)=g'(\gamma)$에서 $\gamma=\frac{\alpha+\beta}{2}$

Ⓓ $h(x)$는 이차함수이므로 닫힌구간 $[\alpha, \beta]$에서 연속이고 열린구간 (α, β)에서 미분가능하다.

(확인2) 함수 $f(x)=2x^2-4x-6$의 그래프 위의 점 $(2, -6)$에서의 접선과 기울기가 같은 직선 $g(x)$가 곡선 $f(x)$와 서로 다른 두 점 $(x_1, f(x_1))$, $(x_2, f(x_2))$에서 만날 때, x_1+x_2의 값을 구하시오. Ⓔ

풀이　$f'(x)=4x-4$이므로
　　　$f'(2)=4\times2-4=4$　　∴ $g'(x)=4$
　　　두 함수 $f(x)$, $g(x)$의 그래프의 교점의 x좌표는 x_1, x_2이므로
　　　$f'\left(\frac{x_1+x_2}{2}\right)=g'(x)=4$에서 $2(x_1+x_2)-4=4$　　∴ $x_1+x_2=4$

Ⓔ 다른풀이
함수 $y=f(x)$의 그래프 위의 점 $(2, -6)$에서의 접선과 기울기가 같은 직선이 $x=x_1$, $x=x_2$인 두 점에서 만나므로 $\frac{x_1+x_2}{2}=2$

∴ $x_1+x_2=4$

함수 $f(x)=x^2+kx+2$에 대하여 닫힌구간 $[-3,\ 1]$에서 롤의 정리를 만족시키는 상수 c가 존재할 때, k, c의 값을 구하시오. (단, k는 상수이다.)

guide 롤의 정리
 \Rightarrow 함수 $f(x)$가 닫힌구간 $[a,\ b]$에서 연속이고 열린구간 $(a,\ b)$에서 미분가능할 때, $f(a)=f(b)$이면
 $f'(c)=0$인 c가 열린구간 $(a,\ b)$에 적어도 하나 존재한다.

solution 함수 $f(x)=x^2+kx+2$는 닫힌구간 $[-3,\ 1]$에서 연속이고 열린구간 $(-3,\ 1)$에서 미분가능하다.
 $f(-3)=f(1)$이어야 하므로
 $9-3k+2=1+k+2,\ 4k=8$
 $\therefore\ k=\mathbf{2}$
 한편, $f'(c)=0$인 c가 열린구간 $(-3,\ 1)$에 적어도 하나 존재하고
 $f(x)=x^2+2x+2$에서 $f'(x)=2x+2$이므로
 $f'(c)=2c+2=0$
 $\therefore\ c=\mathbf{-1}$

정답 및 해설 p.063

05-1 함수 $f(x)=-2x^3+kx^2+3$에 대하여 닫힌구간 $[0,\ 2]$에서 롤의 정리를 만족시키는 상수 c가 존재한다. 이때, $k+c$의 값을 구하시오. (단, k는 상수이다.)

05-2 함수 $f(x)=(x+2)(x-3)^2$에 대하여 닫힌구간 $[-a,\ a]$에서 롤의 정리를 만족시키는 상수 c가 존재한다. 이때, $f(3c)$의 값을 구하시오. (단, $a>0$)

05-3 삼차함수 $f(x)$가 다음 조건을 만족시킬 때, 열린구간 $(0,\ 2)$에서 롤의 정리를 만족시키는 상수 α에 대하여 $f(\sqrt{3}\alpha)$의 값을 구하시오.

> (가) $f(-x)=-f(x)$ (나) $f(1)=3,\ f(2)=0$

함수 $f(x)=2(x-1)(x+3)$에 대하여 닫힌구간 $[-3,\ 2]$에서 평균값 정리를 만족시키는 상수 c가 존재할 때, 방정식 $f(x)=c$를 만족시키는 모든 실수 x의 값의 곱을 구하시오.

guide 평균값 정리

⇨ 함수 $f(x)$가 닫힌구간 $[a,\ b]$에서 연속이고 열린구간 $(a,\ b)$에서 미분가능하면

$$\frac{f(b)-f(a)}{b-a}=f'(c)$$인 c가 열린구간 $(a,\ b)$에 적어도 하나 존재한다.

solution 함수 $f(x)=2(x-1)(x+3)$은 닫힌구간 $[-3,\ 2]$에서 연속이고 열린구간 $(-3,\ 2)$에서 미분가능하므로 평균값 정리에 의하여 $f'(c)=\dfrac{f(2)-f(-3)}{2-(-3)}=\dfrac{10-0}{5}=2$인 c가 열린구간 $(-3,\ 2)$에 적어도 하나 존재한다.

$f'(x)=2(x+3)+2(x-1)=4x+4$이므로

$f'(c)=4c+4=2$ $\therefore\ c=-\dfrac{1}{2}$

방정식 $f(x)=c$에서 $2(x-1)(x+3)=-\dfrac{1}{2}$

$2x^2+4x-6=-\dfrac{1}{2},\ 4x^2+8x-11=0$

따라서 이차방정식의 근과 계수의 관계에 의하여 모든 실수 x의 값의 곱은 $-\dfrac{11}{4}$

정답 및 해설 p.064

06-1 함수 $f(x)=(x+1)^2(x-2)$에 대하여 닫힌구간 $[-2,\ 3]$에서 평균값 정리를 만족시키는 모든 실수 c의 값의 합을 구하시오.

06-2 함수 $f(x)$가 실수 전체의 집합에서 미분가능하고 $f(1)=1,\ f(5)=5$를 만족시킨다. 함수 $g(x)=(x^2-4x-5)f(x)$라 정의할 때, 함수 $g(x)$에 대하여 닫힌구간 $[1,\ 5]$에서 평균값 정리를 만족시키는 상수 c가 존재한다. 이때, $g'(c)$의 값을 구하시오.

06-3 함수 $f(x)$가 다음 조건을 만족시킨다.

> ㈎ 닫힌구간 $[1,\ 2]$에서 연속이고 열린구간 $(1,\ 2)$에서 미분가능하다.
> ㈏ $1<x<2$인 모든 x에 대하여 $|f'(x)|\le 4$이다.

$f(1)=2$일 때, $f(2)$의 최댓값을 구하시오.

곡선 $y=-x^2+4$ 위에 두 점 A(0, 4), B(2, 0)이 있다. 곡선 위의 한 점 P에서의 접선이 직선 AB와 평행할 때, 점 P를 지나고 직선 AB에 수직인 직선의 방정식을 구하시오.

solution 직선 AB의 방정식은

$$y-4=\frac{4-0}{0-2}(x-0) \qquad \therefore \ y=-2x+4$$

이때, 곡선 $y=-x^2+4$와 직선 $y=-2x+4$는 오른쪽 그림과 같다.

$f(x)=-x^2+4$라 하면 $f'(x)=-2x$

점 P의 좌표를 $(t, \ -t^2+4)$라 하면 이 점에서의 접선의 기울기는

$f'(t)=-2t$이므로 점 P에서의 접선의 기울기는 $-2t=-2$

$\therefore \ t=1$

따라서 점 P의 좌표는 (1, 3)이다.

한편, 점 P에서의 접선의 기울기가 -2이므로 이 직선과 수직인 직선의 기울기는 $\frac{1}{2}$이다.

따라서 점 P를 지나고 직선 AB에 수직인 직선의 방정식은

$$y-3=\frac{1}{2}(x-1) \qquad \therefore \ \boldsymbol{y=\frac{1}{2}x+\frac{5}{2}}$$

다른풀이

곡선 $y=-x^2+4$ 위의 점 P에서의 접선이 직선 AB와 평행하므로 점 P의 x좌표는 선분 AB의 중점의 x좌표, 즉 $\frac{0+2}{2}=1$과 같다.

따라서 점 P의 좌표는 (1, 3)이므로 점 P를 지나고 직선 AB에 수직인 직선의 방정식은 $y=\frac{1}{2}x+\frac{5}{2}$

plus 이차함수 $f(x)$의 그래프와 일차함수 $g(x)$의 그래프의 서로 다른 두 교점의 x좌표가 각각 α, β이면 $f'(c)=g'(c)$를 만족시키는 실수 c의 값은 $c=\frac{\alpha+\beta}{2}$이다.

정답 및 해설 pp.064~065

유형 연습

07-1 곡선 $y=x^2-4x+3$ 위의 점 P에서의 접선 l이 직선 $x-y+3=0$에 평행할 때, 점 P를 지나고 직선 l에 수직인 직선의 방정식을 구하시오.

07-2 함수 $f(x)=-x^2+6x+1$의 그래프 위에 두 점 A$(-1, \ -6)$, B$(5, \ 6)$과 함수 $y=f(x)$의 그래프 위에서 두 점 A, B 사이를 움직이는 점 P가 있다. 삼각형 ABP의 넓이가 최대가 될 때, 점 P의 y좌표를 구하시오.

사차함수의 그래프와 접선의 방정식

최고차항의 계수가 1인 사차함수 $f(x)$에 대하여 네 개의 수 $f(-1)$, $f(0)$, $f(1)$, $f(2)$가 이 순서대로 등차수열을 이루고, 곡선 $y=f(x)$ 위의 점 $(-1, f(-1))$에서의 접선과 점 $(2, f(2))$에서의 접선이 점 $(k, 0)$에서 만난다. $f(2k)=20$일 때, $f(4k)$의 값을 구하시오. (단, k는 상수이다.) [평가원]

○── **STEP 1** **문항분석**

등차수열의 성질과 접선의 방정식을 이용하여 사차함수의 식을 구할 수 있는지를 묻는 문항이다.

○── **STEP 2** **핵심개념**

1 수열 $\{a_n\}$이 공차 d인 등차수열이면 $a_n=a_1+(n-1)d=dn+(a_1-d)$
즉, $a_n=pn+q$ 꼴이므로 점 $(1, a_1)$, $(2, a_2)$, $(3, a_3)$, …은 한 직선 위에 있다.

2 사차함수 $y=f(x)$의 그래프와 직선 $y=g(x)$가 서로 다른 네 점에서 만날 때,
$f(x)-g(x)=a(x-\alpha)(x-\beta)(x-\gamma)(x-\delta)$ (단, a는 $f(x)$의 최고차항의 계수이다.)

3 함수 $f(x)$의 그래프 위의 점 $(a, f(a))$에서의 접선의 방정식 $\Rightarrow y=f'(a)(x-a)+f(a)$

○── **STEP 3** **모범풀이**

네 수 -1, 0, 1, 2가 이 순서대로 등차수열, 네 수 $f(-1)$, $f(0)$, $f(1)$, $f(2)$도 이 순서대로 등차수열이므로 네 점 $(-1, f(-1))$, $(0, f(0))$, $(1, f(1))$, $(2, f(2))$는 한 직선 위에 있다.

이 직선의 방정식을 $y=px+q$ (p, q는 상수)라 하면

$f(x)-(px+q)=x(x+1)(x-1)(x-2)$

$\therefore f(x)=x(x+1)(x-1)(x-2)+(px+q)$

$f'(x)=(x+1)(x-1)(x-2)+x(x-1)(x-2)+x(x+1)(x-2)+x(x+1)(x-1)+p$

점 $(-1, f(-1))$에서의 접선이 점 $(k, 0)$을 지나므로 기울기는

$\dfrac{0-f(-1)}{k-(-1)}=f'(-1)=-6+p$에서 $-6+p=\dfrac{p-q}{k+1}$ $\quad\therefore pk+q=6(k+1)$ \quad ······㉠

점 $(2, f(2))$에서의 접선이 점 $(k, 0)$을 지나므로 기울기는

$\dfrac{0-f(2)}{k-2}=f'(2)=6+p$에서 $6+p=\dfrac{-2p-q}{k-2}$ $\quad\therefore pk+q=6(2-k)$ \quad ······㉡

㉠=㉡에서 $6(k+1)=6(2-k)$ $\quad\therefore k=\dfrac{1}{2}$

이것을 ㉠에 대입하면 $\dfrac{1}{2}p+q=9$ \quad ······㉢

$f(2k)=20$에서 $f(1)=p+q=20$ \quad ······㉣

㉢, ㉣을 연립하여 풀면 $p=22$, $q=-2$

따라서 $f(x)=x(x+1)(x-1)(x-2)+22x-2$이므로

$f(4k)=f(2)=22\times 2-2=42$

01 곡선 $f(x)=\dfrac{1}{4}x^4+x^3+2$ 위의 점 $(a, f(a))$ 에서의 접선의 방정식이 $y=4x+k$일 때, 실수 k의 최댓값을 구하시오.

02 곡선 $y=x^2$ 위의 점 $P(a, a^2)$에서의 접선을 l, 점 P를 지나고 직선 l과 수직인 직선을 m이라 하자. 두 직선 l, m과 y축으로 둘러싸인 도형의 넓이가 $\dfrac{5}{4}$가 되도록 하는 양수 a의 값을 구하시오.

03 두 다항함수 $f(x)$, $g(x)$가 다음 조건을 만족시킨다.

> (가) $g(x)=(x^2+1)f(x)+9$
> (나) $\displaystyle\lim_{x\to 3}\dfrac{f(x)-g(x)}{x-3}=2$

곡선 $y=g(x)$ 위의 점 $(3, g(3))$에서의 접선의 방정식이 $y=ax+b$일 때, $3a+b$의 값을 구하시오.
(단, a, b는 상수이다.)

04 함수 $f(x)=x^3-\dfrac{9}{2}x^2+8x-1$의 그래프 위의 두 점 $P(a, f(a))$, $Q(a+1, f(a+1))$에서의 접선을 각각 l, m이라 할 때, 두 직선 l, m은 서로 평행하다. 두 직선 l, m 사이의 거리는?

① $\dfrac{1}{10}$ ② $\dfrac{\sqrt{2}}{10}$ ③ $\dfrac{\sqrt{3}}{10}$
④ $\dfrac{1}{5}$ ⑤ $\dfrac{\sqrt{5}}{10}$

서술형

05 다음 그림과 같이 정사각형 ABCD의 두 꼭짓점 A, C는 y축 위에 있고, 두 꼭짓점 B, D는 x축 위에 있다. 변 AB와 변 CD가 각각 삼차함수 $y=2x^3-8x$의 그래프에 접할 때, 정사각형 ABCD의 넓이를 구하시오.

06 함수 $f(x)=4x^2+k$의 그래프 위의 서로 다른 두 점 P, Q에서의 접선이 서로 수직이다. 이 두 직선의 교점이 항상 x축 위에 있을 때, $32k$의 값을 구하시오.
(단, k는 상수이고 두 점 P, Q는 y축 위에 있지 않다.)

07 함수 $f(x)=\dfrac{1}{3}x^3-x^2-ax+b$에 대하여 곡선 $y=f(x)$ 위의 점 $(1,\ f(1))$에서의 접선의 기울기가 2이고, 곡선 $y=f(x)$ 밖의 점 $\left(0,\ \dfrac{13}{3}\right)$에서 곡선 $y=f(x)$에 그은 접선의 기울기도 2이다. 상수 a, b에 대하여 $a+b$의 값을 구하시오.

08 점 $\mathrm{P}(0,\ 1)$에서 곡선 $y=x^2+2$에 그은 두 접선의 접점을 각각 Q, R라 하자. 이때, 삼각형 PQR에 내접하는 원의 지름의 길이를 구하시오.
(단, 점 Q의 x좌표는 점 R의 x좌표보다 크다.)

09 양수 a에 대하여 점 $(a,\ 0)$에서 곡선 $y=3x^3$에 그은 접선과 점 $(0,\ a)$에서 곡선 $y=3x^3$에 그은 접선이 서로 평행할 때, $90a$의 값을 구하시오. [평가원]

10 점 $(-3,\ 4)$에서 곡선 $y=x^3-5x$에 그은 접선 중에서 기울기가 음수인 직선을 l이라 하자. 직선 l과 y축에 동시에 접하고 중심이 제3사분면 위에 있는 원의 중심의 좌표를 $(a,\ b)$라 할 때, $-\dfrac{b+2}{a}$의 값은?
(단, $b>-2$)

① $2+\sqrt{2}$ ② $2+\sqrt{3}$ ③ 4
④ $2+\sqrt{5}$ ⑤ $2+\sqrt{6}$

11 점 $(-2,\ 11)$에서 곡선 $y=x^2-4x+1$에 그은 두 접선의 기울기를 각각 m_1, m_2라 할 때, $m_1 m_2$의 값을 구하시오.

12 최고차항의 계수가 1인 사차함수 $y=f(x)$의 그래프와 직선 $y=g(x)$가 다음 그림과 같이 $x=-1$, $x=3$인 점에서 접한다. 이때, $f'(4)-g'(4)$의 값을 구하시오.

13 두 다항함수 $f(x)$, $g(x)$에 대하여 점 $P(0,\ f(0))$에서 곡선 $y=f(x)$에 그은 접선과 점 $Q(1,\ g(1))$에서 곡선 $y=g(x)$에 그은 접선이 서로 일치한다. 이 접선과 x축의 교점을 R라 할 때, 삼각형 POR 의 넓이는 삼각형 QOR의 넓이의 2배이다. $\dfrac{f'(0)}{g(1)}+\dfrac{f(0)}{g'(1)}=k$일 때, 모든 실수 k의 값의 곱을 구하시오. (단, O는 원점이고 $f(0)\neq0$, $g(1)\neq0$, $g'(1)\neq0$)

14 함수 $g(x)$에 대하여 함수
$$f(x)=\begin{cases}-2x+1 & (x<-2)\\ g(x) & (-2\le x\le2)\\ 5x-5 & (x>2)\end{cases}$$
는 실수 전체의 집합에서 연속이고, $f(2)-f(-2)=4f'(c)$를 만족시키는 c가 열린구간 $(-2,\ 2)$에 존재한다. 〈보기〉에서 가능한 함수 $g(x)$만을 있는 대로 고른 것은?

┌─ 보기 ●
│ ㄱ. $g(x)=x(x-2)(x+2)$
│ ㄴ. $g(x)=-x^2+9$
│ ㄷ. $g(x)=|x|+3$
└

① ㄱ ② ㄴ ③ ㄱ, ㄴ
④ ㄱ, ㄷ ⑤ ㄱ, ㄴ, ㄷ

15 다항함수 $y=f(x)$의 그래프가 다음 그림과 같을 때, 닫힌구간 $[a,\ b]$에서 평균값 정리를 만족시키는 상수 c의 개수를 구하시오.

16 다항함수 $f(x)$에 대하여 $f(-1)=-2$, $f(1)=3$, $f(2)=3$일 때, 〈보기〉에서 항상 옳은 것만을 있는 대로 고른 것은?

┌─ 보기 ●
│ ㄱ. $f'(x)=0$인 x가 열린구간 $(1,\ 2)$에 적어도 하나 존재한다.
│ ㄴ. $f'(x)=\dfrac{5}{2}$인 x가 열린구간 $(-1,\ 2)$에 적어도 하나 존재한다.
│ ㄷ. $g(x)=f(x)-4x$이면 $g'(x)=0$인 x가 열린구간 $(-1,\ 2)$에 적어도 하나 존재한다.
└

① ㄱ ② ㄴ ③ ㄱ, ㄴ
④ ㄴ, ㄷ ⑤ ㄱ, ㄴ, ㄷ

17 실수 전체의 집합에서 미분가능한 함수 $f(x)$가 $\displaystyle\lim_{x\to\infty}f'(x)=4$를 만족시킬 때, $\displaystyle\lim_{x\to\infty}\{f(x+2)-f(x-1)\}$의 값을 구하시오.

18 삼차함수 $f(x)=x(x+1)(ax+1)$의 그래프 위의 점 P$(-1,\ 0)$을 접점으로 하는 접선을 l이라 하자. 직선 l에 수직이고 점 P를 지나는 직선이 곡선 $y=f(x)$와 서로 다른 세 점에서 만나도록 하는 상수 a의 값의 범위를 구하시오.

19 두 함수
$f(x)=|x(x+1)(x-2)|$,
$g(x)=m(x-2)$의 그래프가
서로 다른 세 점에서 만나도록
하는 실수 m의 값의 범위는
$a<m<b$이다. 상수 $a,\ b$에 대
하여 $8ab$의 값을 구하시오. (단, $m<0$)

20 두 곡선 $y=(x-1)^2$, $y=-x^2+6x-15$에 동시에 접하는 서로 다른 두 접선을 $l,\ m$이라 하자. 직선 l이 두 곡선과 만나는 점을 각각 A, C, 직선 m이 두 곡선과 만나는 점을 각각 D, B라 할 때, 사각형 ABCD의 넓이를 구하시오.

21 두 실수 a와 k에 대하여 두 함수 $f(x)$와 $g(x)$는
$$f(x)=\begin{cases} 0 & (x\le a) \\ (x-1)^2(2x+1) & (x>a) \end{cases},$$
$$g(x)=\begin{cases} 0 & (x\le k) \\ 12(x-k) & (x>k) \end{cases}$$
이고, 다음 조건을 만족시킨다.

> (가) 함수 $f(x)$는 실수 전체의 집합에서 미분가능하다.
> (나) 모든 실수 x에 대하여 $f(x)\ge g(x)$이다.

k의 최솟값이 $\dfrac{q}{p}$일 때, $a+p+q$의 값을 구하시오. [수능]

(단, p와 q는 서로소인 자연수이다.)

22 곡선 $y=x(x^2-a)$ 위의 점 P에서의 접선 l이 이 곡선과 만나는 다른 점을 Q라 하고, 점 Q에서의 접선을 m이라 하자. 두 직선 $l,\ m$이 서로 수직으로 만나기 위한 양수 a의 값의 범위를 구하시오.

틀을 깨는 생각

Don't be discouraged by a failure.
It can be a positive experience.

실패에 낙담 말라.
긍정적인 경험이 될 수 있다.

... 존 키츠(John Keats)

II

미분

개념 01 함수의 증가와 감소

함수 $f(x)$가 어떤 구간에 속하는 임의의 두 수 x_1, x_2에 대하여
(1) $x_1 < x_2$일 때, $f(x_1) < f(x_2)$이면 함수 $f(x)$는 이 구간에서 **증가**한다고 한다.
(2) $x_1 < x_2$일 때, $f(x_1) > f(x_2)$이면 함수 $f(x)$는 이 구간에서 **감소**한다고 한다.

함수의 증가와 감소에 대한 이해 Ⓐ

함수 $f(x) = x^2$의 증가와 감소를 알아보자.

(ⅰ) $0 \le x_1 < x_2$일 때,

$$f(x_2) - f(x_1) = x_2{}^2 - x_1{}^2$$
$$= \underbrace{(x_2 + x_1)}_{+} \underbrace{(x_2 - x_1)}_{+} > 0$$

$$\therefore f(x_1) < f(x_2)$$

따라서 함수 $f(x)$는 구간 $[0, \infty)$에서 증가한다.

(ⅱ) $x_3 < x_4 \le 0$일 때,

$$f(x_4) - f(x_3) = x_4{}^2 - x_3{}^2 = \underbrace{(x_4 + x_3)}_{-} \underbrace{(x_4 - x_3)}_{+} < 0$$

$$\therefore f(x_3) > f(x_4)$$

따라서 함수 $f(x)$는 구간 $(-\infty, 0]$에서 감소한다.

Ⓐ 증가함수와 감소함수
(1) 증가함수 : 함수 $f(x)$가 정의역의 모든 x의 값에서 증가할 때
(2) 감소함수 : 함수 $f(x)$가 정의역의 모든 x의 값에서 감소할 때

[확인] 닫힌구간 $[-2, 2]$에서 함수 $y = -x^2 - 3$의 증가와 감소를 조사하시오.

풀이 (ⅰ) 닫힌구간 $[-2, 0]$에 속하는 임의의 두 수 x_1, x_2에 대하여 $x_1 < x_2$일 때,
$$f(x_2) - f(x_1) = (-x_2{}^2 - 3) - (-x_1{}^2 - 3) = x_1{}^2 - x_2{}^2$$
$$= (x_1 + x_2)(x_1 - x_2) > 0$$
$$\therefore f(x_1) < f(x_2)$$
따라서 함수 $f(x)$는 닫힌구간 $[-2, 0]$에서 증가한다.

(ⅱ) 닫힌구간 $[0, 2]$에 속하는 임의의 두 수 x_3, x_4에 대하여 $x_3 < x_4$일 때,
$$f(x_4) - f(x_3) = (-x_4{}^2 - 3) - (-x_3{}^2 - 3) = x_3{}^2 - x_4{}^2$$
$$= (x_3 + x_4)(x_3 - x_4) < 0$$
$$\therefore f(x_3) > f(x_4)$$
따라서 함수 $f(x)$는 닫힌구간 $[0, 2]$에서 감소한다.

개념 02 함수의 증가와 감소의 판정

함수 $f(x)$가 어떤 열린구간에서 미분가능하고, 이 구간의 모든 x에 대하여
(1) $f'(x)>0$이면 $f(x)$는 이 구간에서 **증가**한다.
(2) $f'(x)<0$이면 $f(x)$는 이 구간에서 **감소**한다.

> 참고 일반적으로 위의 역은 성립하지 않는다.
> ① $f(x)$가 증가하면 $\Rightarrow f'(x)\geq0$ ② $f(x)$가 감소하면 $\Rightarrow f'(x)\leq0$

1. 함수의 증가와 감소의 판정

도함수의 부호를 조사하여 함수의 증가와 감소를 판정하는 방법을 알아보자.
함수 $f(x)$가 닫힌구간 $[a,\ b]$에서 연속이고, 열린구간 $(a,\ b)$에서 미분가능하다고 하자. 열린구간 $(a,\ b)$에 속하는 $x_1<x_2$인 두 수 x_1, x_2에 대하여 평균값 정리 Ⓐ가 성립하므로

$$\frac{f(x_2)-f(x_1)}{x_2-x_1}=f'(c) \qquad \cdots\cdots \text{㉠}$$

인 c가 열린구간 $(x_1,\ x_2)$에 적어도 하나 존재한다.
이때, $f'(x)$의 부호에 따라 다음과 같이 두 가지 경우로 나눌 수 있다.

(i) $a<x<b$에서 $f'(x)>0$일 때,
 $f'(c)>0$, $x_2-x_1>0$이므로 ㉠에 의하여
 $f(x_2)-f(x_1)>0$이다.
 즉, $f(x_1)<f(x_2)$이므로 함수 $f(x)$는 이
 구간에서 **증가**한다.

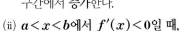

(ii) $a<x<b$에서 $f'(x)<0$일 때,
 $f'(c)<0$, $x_2-x_1>0$이므로 ㉠에 의하여
 $f(x_2)-f(x_1)<0$이다.
 즉, $f(x_1)>f(x_2)$이므로 함수 $f(x)$는 이
 구간에서 **감소**한다.

예를 들어, 함수 $f(x)=x^3+2x$에 대하여 $f'(x)=3x^2+2>0$이므로 실수 전체의 집합에서 증가함을 확인할 수 있다.

일반적으로 역은 성립하지 않는다. 예를 들어,
(1) 함수 $f(x)=x^3$은 실수 전체의 집합에서 증가하지만
 $f'(x)=3x^2$이므로 $f'(x)\geq0$이다.
(2) 함수 $f(x)=-x^3$은 실수 전체의 집합에서 감소하지만
 $f'(x)=-3x^2$이므로 $f'(x)\leq0$이다.

Ⓐ p.110 **평균값 정리**

Ⓑ $f(x)=x^3$, $f(x)=-x^3$에서 $f'(0)=0$이다.
따라서 $f'(x)=0$이 되는 x의 값은 증가하는 구간이나 감소하는 구간에 포함될 수 있다.

2. 함수 $f(x)$의 증가와 감소를 나타내는 표(증감표)

함수 $f(x)$에 대하여 $f'(x)$의 부호를 조사하여 함수 $f(x)$의 증가와 감소를 각각 ↗, ↘를 이용하여 표로 나타내면 함수 $f(x)$의 그래프의 개형을 파악하기 쉽다. 함수 $f(x)$의 증감표는 다음과 같이 구한다.

(i) $f'(x)=0$이 되는 x의 값을 모두 구한다.

(ii) (i)에서 구한 x의 값의 좌우에서 $f'(x)$의 부호를 조사하여 $f'(x)$의 부호가 +이면 ↗, −이면 ↘로 나타낸다.

예를 들어, 함수 $f(x)=x^3-3x^2+1$의 증가와 감소를 조사해 보자.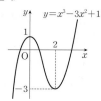

(i) $f'(x)=3x^2-6x=3x(x-2)$

$f'(x)=0$에서 $x=0$ 또는 $x=2$ ← $x<0$ 또는 $x>2$일 때 $f'(x)>0$
$\qquad\qquad\qquad\qquad\qquad\qquad\qquad$ $0<x<2$일 때 $f'(x)<0$

(ii) 함수 $f(x)$의 증가와 감소를 표로 나타내면 다음과 같다.

x	\cdots	0	\cdots	2	\cdots
$f'(x)$	+	0	−	0	+
$f(x)$	↗	1	↘	−3	↗

따라서 함수 $f(x)$는 구간 $(-\infty,\ 0]$, $[2,\ \infty)$에서 증가하고, 닫힌구간 $[0,\ 2]$에서 감소한다.

확인 다음 함수의 증가와 감소를 조사하시오.

(1) $f(x)=-x^3+3x^2+9x$ 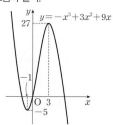　　(2) $f(x)=x^4-4x^3+2$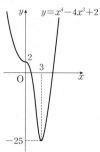

풀이　(1) $f(x)=-x^3+3x^2+9x$에서

\qquad $f'(x)=-3x^2+6x+9=-3(x+1)(x-3)$

\qquad $f'(x)=0$에서 $x=-1$ 또는 $x=3$

\qquad 함수 $f(x)$의 증가와 감소를 표로 나타내면 다음과 같다.

x	\cdots	−1	\cdots	3	\cdots
$f'(x)$	−	0	+	0	−
$f(x)$	↘	−5	↗	27	↘

\qquad 따라서 함수 $f(x)$는 닫힌구간 $[-1,\ 3]$에서 증가하고 구간 $(-\infty,\ -1]$,
\qquad $[3,\ \infty)$에서 감소한다.

\quad (2) $f(x)=x^4-4x^3+2$에서

\qquad $f'(x)=4x^3-12x^2=4x^2(x-3)$

\qquad $f'(x)=0$에서 $x=0$ 또는 $x=3$

\qquad 함수 $f(x)$의 증가와 감소를 표로 나타내면 다음과 같다.

x	\cdots	0	\cdots	3	\cdots
$f'(x)$	−	0	−	0	+
$f(x)$	↘	2	↘	−25	↗

\qquad 따라서 함수 $f(x)$는 구간 $(-\infty,\ 3]$에서 감소하고 구간 $[3,\ \infty)$에서
\qquad 증가한다.

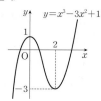
C 함수 $f(x)=x^3-3x^2+1$의 그래프는 다음 그림과 같다.

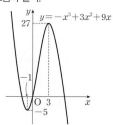
D 함수 $f(x)=-x^3+3x^2+9x$의 그래프는 다음 그림과 같다.

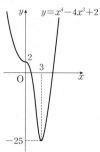
E 함수 $f(x)=x^4-4x^3+2$의 그래프는 다음 그림과 같다.

개념 03 함수의 극대와 극소

1. 극대와 극소

함수 $f(x)$에서 $x=a$를 포함하는 어떤 열린구간에 속하는 모든 x에 대하여

(1) $f(x) \leq f(a)$일 때, 함수 $f(x)$는 $x=a$에서 **극대**라 하고,
$f(a)$를 **극댓값**이라 한다.

(2) $f(x) \geq f(a)$일 때, 함수 $f(x)$는 $x=a$에서 **극소**라 하고,
$f(a)$를 **극솟값**이라 한다.

이때, 극댓값과 극솟값을 통틀어 **극값**이라 한다.

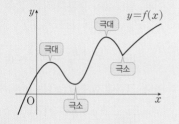

2. 극값과 미분계수 사이의 관계

함수 $f(x)$가 $x=a$에서 미분가능하고 $x=a$에서 극값을 가지면 $f'(a)=0$이다.

참고 일반적으로 역은 성립하지 않는다.

1. 함수의 극대와 극소에 대한 이해 Ⓐ Ⓑ

함수 $f(x)$에 대하여

(1) $f(x) \leq f(a)$이면 $x=a$의 충분히 가까운 근방에서 $f(a)$가 최댓값임을 의미한다.

이때, 함수 $f(x)$는 $x=a$에서 **극대**라 하고 $f(a)$를 **극댓값**이라 한다.

(2) $f(x) \geq f(a)$이면 $x=a$의 충분히 가까운 근방에서 $f(a)$가 최솟값임을 의미한다.

이때, 함수 $f(x)$는 $x=a$에서 **극소**라 하고 $f(a)$를 **극솟값**이라 한다.

특히, 함수 $f(x)$가 $x=a$에서 연속일 때, $x=a$의 좌우에서

(i) $f(x)$가 증가하다가 감소하면 함수 $f(x)$는 $x=a$에서 극대이다.

(ii) $f(x)$가 감소하다가 증가하면 함수 $f(x)$는 $x=a$에서 극소이다.

이때, 함수 $f(x)$가 $x=a$에서 **연속이지만 미분가능하지 않은 경우**에도 극대와 극소의 의미는 같음에 유의한다. Ⓒ

Ⓐ 극대와 극소에서 다음에 주의한다.
(1) 극댓값이 극솟값보다 항상 큰 것은 아니다.
(2) 극값은 여러 개 존재할 수 있다.
(3) $x=a$에서 극값을 갖는다고 해서 $x=a$에서 미분가능한 것은 아니다.

Ⓑ **극대점, 극소점**
(1) $x=a$에서 극댓값 $f(a)$를 가질 때, 점 $(a, f(a))$를 극대점이라 한다.
(2) $x=b$에서 극솟값 $f(b)$를 가질 때, 점 $(b, f(b))$를 극소점이라 한다.
(3) 극대점과 극소점을 통틀어 극점이라 한다.

Ⓒ 함수 $f(x)$가 $x=a$에서 불연속인 경우에도 극값은 존재하나 교육과정에서는 연속인 경우에 한해서만 극값을 다룬다.

위의 그림에서 함수 $f(x)$는 $x=a$에서 불연속이지만 극댓값 $f(a)$를 갖는다.

2. 극값과 미분계수 사이의 관계

미분가능한 함수의 극값과 미분계수 사이에는 어떤 관계가 있는지 알아보자.

(i) 함수 $f(x)$가 $x=a$에서 미분가능하고 $x=a$에서 극대라 하자. ⒟

이때, 절댓값이 충분히 작은 실수 $h(h\neq0)$에 대하여

$f(a+h)\leq f(a)$, 즉 $f(a+h)-f(a)\leq0$이므로

$$\lim_{h\to0+}\frac{f(a+h)-f(a)}{h}\leq0, \ \lim_{h\to0-}\frac{f(a+h)-f(a)}{h}\geq0$$

이다. 그런데 함수 $f(x)$는 $x=a$에서 미분가능하므로

$$\lim_{h\to0+}\frac{f(a+h)-f(a)}{h}=\lim_{h\to0-}\frac{f(a+h)-f(a)}{h}=0$$

$$\therefore \ f'(a)=\lim_{h\to0}\frac{f(a+h)-f(a)}{h}=0$$

(ii) 마찬가지로 함수 $f(x)$가 $x=a$에서 미분가능하고 $x=a$에서 극소이면 $f'(a)=0$임을 알 수 있다.

(i), (ii)에서 함수 $f(x)$가 **$x=a$에서 미분가능**하고 **$x=a$에서 극값**을 가지면 $f'(a)=0$이다.

그러나 일반적으로 역은 성립하지 않는다.

즉, 미분가능한 함수 $f(x)$에 대하여 $f'(a)=0$이라고 해서 함수 $f(x)$가 $x=a$에서 반드시 극값을 갖는 것은 아니다.

예를 들어, 함수 $f(x)=x^3$에 대하여 $f'(x)=3x^2$이므로 $f'(0)=0$이지만 오른쪽 그림과 같이 함수 $f(x)$는 $x=0$에서 극값을 갖지 않는다.

한편, 함수 $f(x)$가 $x=a$에서 극값을 갖는다고 해서 $x=a$에서 미분가능한 것은 아니다.

즉, 함수 $f(x)$가 $x=a$에서 극값을 갖더라도 $f'(a)$가 존재하지 않을 수 있다. ⒠

예를 들어, 함수 $f(x)=|x|$는 오른쪽 그림과 같이 $x=0$에서 극솟값 0을 갖지만 $f'(0)$은 존재하지 않는다.

확인) 함수 $f(x)=||x|-1|$의 그래프에서 극대 또는 극소가 되는 x의 값과 그 점에서의 미분가능성을 조사하시오. ⒡

풀이 함수 $y=||x|-1|$의 그래프는 오른쪽 그림과 같다.
따라서 함수 $f(x)$는 $x=0$에서 극댓값 1,
$x=-1$ 또는 $x=1$에서 극솟값 0을 갖고
$x=-1$, $x=0$, $x=1$에서 미분가능하지 않다.

⒟ 함수 $f(x)$가 $x=a$에서 극대이면 $x=a$를 포함하는 어떤 열린구간에 속하는 모든 x에 대하여 $f(x)\leq f(a)$이다.

⒠ 함수 $f(x)$가 $x=a$에서 미분가능하지 않을 때도 $x=a$에서 극값을 가질 수 있다.

⒡ 함수 $y=||x|-1|$의 그래프는 함수 $y=|x|-1$의 그래프에서 $y\geq0$인 부분은 그대로 두고, $y<0$인 부분을 x축에 대하여 대칭이동한 것이다.

개념 04 함수의 극대와 극소의 판정

미분가능한 함수 $f(x)$에 대하여 $f'(a)=0$이고, $x=a$의 좌우에서
(1) $f'(x)$의 부호가 양($+$)에서 음($-$)으로 바뀌면 $f(x)$는 $x=a$에서 극대이고, 극댓값은 $f(a)$이다.
(2) $f'(x)$의 부호가 음($-$)에서 양($+$)으로 바뀌면 $f(x)$는 $x=a$에서 극소이고, 극솟값은 $f(a)$이다.
참고 $f'(x)$의 부호가 모두 양이거나 모두 음이면 함수 $f(x)$는 $x=a$에서 극대도 극소도 아니다. 🅐

도함수의 그래프와 함수의 극값

도함수의 부호를 조사하여 극대와 극소를 판정하는 방법에 대하여 알아보자.
미분가능한 함수 $f(x)$에 대하여

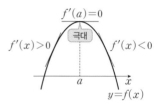
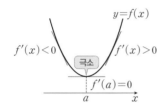

(1) $f'(a)=0$이고 $x=a$의 좌우에서 $f'(x)$의 부호가 양에서 음으로 바뀌면 $f(x)$는 $x=a$의 좌우에서 증가하다가 감소하므로 $f(x)$는 $x=a$에서 극대이고, 극댓값은 $f(a)$이다. 🅑

(2) $f'(a)=0$이고 $x=a$의 좌우에서 $f'(x)$의 부호가 음에서 양으로 바뀌면 $f(x)$는 $x=a$의 좌우에서 감소하다가 증가하므로 $f(x)$는 $x=a$에서 극소이고, 극솟값은 $f(a)$이다. 🅒

예를 들어, 함수 $f(x)=x^3-3x^2+1$의 도함수 $f'(x)=3x^2-6x$의 그래프는 오른쪽 그림과 같다.
이때, $x=0$의 좌우에서 $f'(x)$의 부호가 양에서 음으로 바뀌므로 함수 $f(x)$는 $x=0$에서 극대가 된다.
또한, $x=2$의 좌우에서 $f'(x)$의 부호가 음에서 양으로 바뀌므로 $x=2$에서 극소가 된다. 🅓

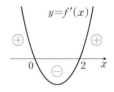

확인 함수 $f(x)=x^3-3x^2-9x+12$의 극대 또는 극소가 되는 x의 값을 구하시오.

풀이 $f'(x)=3x^2-6x-9=3(x+1)(x-3)$
$f'(x)=0$에서 $x=-1$ 또는 $x=3$
함수 $f(x)$의 증가와 감소를 표로 나타내면 오른쪽과 같다.
따라서 $f(x)$는 $x=-1$에서 극대, $x=3$에서 극소이다.

x	\cdots	-1	\cdots	3	\cdots
$f'(x)$	$+$	0	$-$	0	$+$
$f(x)$	↗	극대	↘	극소	↗

🅐 함수 $f(x)=x^3$에 대하여 $f'(0)=0$이지만 $x=0$의 좌우에서 $f'(x)$의 부호가 모두 양이므로 $f(x)$는 $x=0$에서 극값을 갖지 않는다.

🅑 함수 $f(x)$의 증가와 감소를 표로 나타내면 다음과 같다.

x	\cdots	a	\cdots
$f'(x)$	$+$	0	$-$
$f(x)$	↗	극대	↘

🅒 함수 $f(x)$의 증가와 감소를 표로 나타내면 다음과 같다.

x	\cdots	a	\cdots
$f'(x)$	$-$	0	$+$
$f(x)$	↘	극소	↗

🅓 함수 $f(x)=x^3-3x^2+1$의 증가와 감소를 표로 나타내면 다음과 같다.

x	\cdots	0	\cdots	2	\cdots
$f'(x)$	$+$	0	$-$	0	$+$
$f(x)$	↗	극대	↘	극소	↗

다음 물음에 답하시오.

(1) 함수 $f(x)=2x^3-3x^2+ax-4$가 열린구간 $(b,\ b+3)$에서 감소하고, 두 열린구간 $(-\infty,\ b)$, $(b+3,\ \infty)$에서 증가할 때, $f(2)$의 값을 구하시오. (단, a, b는 상수이다.)

(2) 함수 $f(x)=-x^3+(a+1)x^2$이 열린구간 $(1,\ 4)$에서 증가할 때, 상수 a의 최솟값을 구하시오.

guide

어떤 열린구간에서 미분가능한 함수 $f(x)$에 대하여

(1) $f(x)$가 이 구간에서 증가하면 이 구간의 모든 x에 대하여 $f'(x)\geq 0$이다.

(2) $f(x)$가 이 구간에서 감소하면 이 구간의 모든 x에 대하여 $f'(x)\leq 0$이다.

solution

(1) $f(x)=2x^3-3x^2+ax-4$에서 $f'(x)=6x^2-6x+a$

함수 $f(x)$는 열린구간 $(b,\ b+3)$에서 감소하므로

$b<x<b+3$에서 $f'(x)\leq 0$

함수 $f(x)$는 열린구간 $(-\infty,\ b)$와 $(b+3,\ \infty)$에서 증가하므로

$x<b,\ x>b+3$에서 $f'(x)\geq 0$

따라서 $f'(b)=0$, $f'(b+3)=0$이므로 이차방정식의 근과 계수의 관계에 의하여

$b+(b+3)=1$에서 $b=-1$, $b(b+3)=\dfrac{a}{6}$에서 $a=-12$

즉, $f(x)=2x^3-3x^2-12x-4$이므로 $f(2)=\boldsymbol{-24}$

(2) $f(x)=-x^3+(a+1)x^2$에서 $f'(x)=-3x^2+2(a+1)x$

함수 $f(x)$는 열린구간 $(1,\ 4)$에서 증가하므로 $1<x<4$에서 $f'(x)\geq 0$이다.

$f'(1)=-3+2(a+1)\geq 0$, $2a\geq 1$ $\therefore\ a\geq\dfrac{1}{2}$ ……㉠

$f'(4)=-48+8(a+1)\geq 0$, $8a\geq 40$ $\therefore\ a\geq 5$ ……㉡

㉠, ㉡에서 $a\geq 5$이므로 상수 a의 최솟값은 **5**이다.

<div style="text-align:right">정답 및 해설 p.075</div>

유형 연습

01-1 다음 물음에 답하시오.

(1) 최고차항의 계수가 1인 삼차함수 $f(x)$가 열린구간 $(-2,\ 1)$에서 감소하고 두 열린구간 $(-5,\ -2)$, $(1,\ 2)$에서 증가할 때, $f'(2)$의 값을 구하시오.

(2) 함수 $f(x)=x^3+ax^2+b$가 열린구간 $(0,\ 3)$에서 감소할 때, 상수 a의 최댓값을 구하시오.

발전

01-2 함수 $f(x)=x^4-8x^2$에 대하여 다음 조건을 만족시키는 정수 k의 최댓값을 구하시오.

> ㈎ 열린구간 $(k,\ k+2)$에서 $f'(x)<0$이다. ㈏ $f'(k-1)f'(k+2)>0$

함수 $f(x)=x^3+ax^2+2ax$가 열린구간 $(-\infty, \infty)$에서 증가하도록 하는 실수 a의 최댓값을 M, 최솟값을 m이라 할 때, $M-m$의 값을 구하시오.

guide 실수 전체의 집합에서 미분가능한 함수 $f(x)$의 증가와 감소
(1) $f(x)$가 증가 \Rightarrow 실수 전체의 집합에서 $f'(x) \geq 0$
(2) $f(x)$가 감소 \Rightarrow 실수 전체의 집합에서 $f'(x) \leq 0$

solution $f(x)=x^3+ax^2+2ax$에서 $f'(x)=3x^2+2ax+2a$
함수 $f(x)$가 실수 전체의 집합에서 증가하려면 모든 실수 x에 대하여 $f'(x) \geq 0$이어야 한다.
이차방정식 $f'(x)=0$의 판별식을 D라 하면
$$\frac{D}{4}=a^2-6a \leq 0, \ a(a-6) \leq 0 \qquad \therefore \ 0 \leq a \leq 6$$
따라서 실수 a의 최댓값 $M=6$, 최솟값 $m=0$이므로
$$M-m=\mathbf{6}$$

정답 및 해설 pp.075~076

02-1 함수 $f(x)=-x^3+ax^2+(a^2-6a)x+2$의 역함수가 존재하도록 하는 모든 정수 a의 값의 합을 구하시오.

02-2 함수 $f(x)=x^3+3x^2+24|x-3a|+5$가 실수 전체의 집합에서 증가하도록 하는 실수 a의 최댓값을 구하시오.

02-3 함수 $f(x)=\dfrac{2}{3}x^3+2ax^2+(a+3)x+b$가 다음 조건을 만족시킨다.

> (가) 임의의 두 수 x_1, x_2에 대하여 $x_1<x_2$이면 $f(x_1)<f(x_2)$이다.
> (나) $f(1)=\dfrac{5}{3}$

두 실수 a, b에 대하여 좌표평면에서 점 (a, b)가 나타내는 도형의 길이를 구하시오.

다음 물음에 답하시오.

(1) 함수 $f(x)=x^3+ax^2+bx+c$가 $x=1$, $x=3$에서 극값을 갖고 $f(2)=0$일 때, $a+b+c$의 값을 구하시오.

(단, a, b, c는 상수이다.)

(2) 함수 $f(x)=ax^3-3ax^2+7$의 극댓값과 극솟값의 차가 8일 때, 양수 a의 값을 구하시오.

guide 함수 $f(x)$가 $x=a$에서 미분가능하고 $x=a$에서 극값을 가지면 $f'(a)=0$이다.

solution (1) $f(x)=x^3+ax^2+bx+c$에서 $f'(x)=3x^2+2ax+b$

함수 $f(x)$가 $x=1$, $x=3$에서 극값을 가지므로

$f'(1)=0$에서 $3+2a+b=0$, $f'(3)=0$에서 $27+6a+b=0$

위의 두 식을 연립하여 풀면 $a=-6$, $b=9$

따라서 $f(x)=x^3-6x^2+9x+c$이므로 $f(2)=0$에서 $8-24+18+c=0$ \therefore $c=-2$

\therefore $a+b+c=-6+9+(-2)=\mathbf{1}$

(2) $f(x)=ax^3-3ax^2+7$에서 $f'(x)=3ax^2-6ax=3ax(x-2)$

$f'(x)=0$에서 $x=0$ 또는 $x=2$

$a>0$일 때 함수 $f(x)$의 증가와 감소를 표로 나타내면 오른쪽과 같고 함수 $f(x)$는 $x=0$에서 극댓값 7,

$x=2$에서 극솟값 $-4a+7$을 갖는다.

x	\cdots	0	\cdots	2	\cdots
$f'(x)$	$+$	0	$-$	0	$+$
$f(x)$	\nearrow	극대	\searrow	극소	\nearrow

이때, 극댓값과 극솟값의 차가 8이므로 $7-(-4a+7)=4a=8$ \therefore $a=\mathbf{2}$

정답 및 해설 pp.076~077

유형연습

03-1 함수 $f(x)=x^3+ax^2+bx+c$가 $x=-2$에서 극값을 갖고, $f(1)=4$이다. 곡선 $y=f(x)$ 위의 $x=2$인 점에서의 접선의 기울기가 -24일 때, $a-b+c$의 값을 구하시오.

(단, a, b, c는 상수이다.)

03-2 최고차항의 계수가 양수인 삼차함수 $f(x)$에 대하여 방정식 $f'(x)=0$의 두 실근이 $x=0$, $x=2$이고, $f(x)$는 극댓값 9와 극솟값 5를 갖는다. 이때, 함수 $F(x)=\{f(x)\}^2-10f(x)$의 극댓값을 구하시오.

03-3 최고차항의 계수가 1인 삼차함수 $f(x)$와 그 도함수 $f'(x)$가 다음 조건을 만족시킨다.

(가) 함수 $f(x)$는 $x=-2$에서 극댓값을 갖는다.

(나) 모든 실수 x에 대하여 $f'(1+x)=f'(1-x)$이다.

함수 $f(x)$의 극댓값과 극솟값의 차를 구하시오.

개념 05 함수의 그래프

미분가능한 함수 $y=f(x)$의 그래프의 개형은 다음과 같은 순서로 그린다.
(i) $f'(x)=0$인 x의 값을 구한다.
(ii) 함수 $f(x)$의 증가와 감소를 표로 나타내고 극값을 구한다.
(iii) 함수 $y=f(x)$의 그래프의 개형을 그린다.

참고 그래프와 좌표축의 교점의 좌표를 구하면 정확하게 그래프를 그릴 수 있다.

함수의 그래프의 개형 Ⓐ

함수의 그래프의 개형은 지금까지 배운 함수의 증가와 감소, 극대와 극소 등을 이용하여 그릴 수 있다. 함수 $f(x)$의 도함수 $y=f'(x)$의 그래프가 주어졌을 때, 함수 $y=f(x)$의 그래프를 그려 보자.

함수 $y=f'(x)$의 그래프가 오른쪽 그림과 같을 때, $f'(x)=0$에서 $x=a$, $x=b$, $x=c$ 함수 $f(x)$의 증가와 감소를 표로 나타내면 다음과 같다.

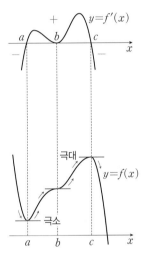

x	\cdots	a	\cdots	b	\cdots	c	\cdots
$f'(x)$	$-$	0	$+$	0	$+$	0	$-$
$f(x)$	\searrow	극소	\nearrow		\nearrow	극대	\searrow

함수 $f(x)$는 $x=a$에서 극솟값 $f(a)$, $x=c$에서 극댓값 $f(c)$를 가지므로 함수 $y=f(x)$의 그래프의 개형은 오른쪽 그림과 같다. Ⓑ

예를 들어, 함수 $f(x)$의 도함수 $y=f'(x)$의 그래프가 오른쪽 그림과 같을 때, $f'(x)=0$에서 $x=0$ 또는 $x=2$ 함수 $f(x)$의 증가와 감소를 표로 나타내면 다음과 같다.

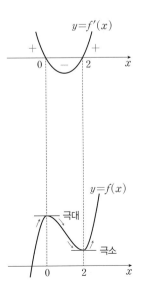

x	\cdots	0	\cdots	2	\cdots
$f'(x)$	$+$	0	$-$	0	$+$
$f(x)$	\nearrow	극대	\searrow	극소	\nearrow

함수 $f(x)$는 $x=0$에서 극댓값 $f(0)$, $x=2$에서 극솟값 $f(2)$를 가지므로 함수 $y=f(x)$의 그래프의 개형은 오른쪽 그림과 같다.

Ⓐ 다항함수는 정의역이 실수 전체의 집합이고, 그래프의 점근선이 없으므로 도함수의 그래프를 이용하여 그래프를 그릴 수 있다. p. 132, p. 136에서 자세히 다룬다.

Ⓑ $f'(b)=0$이지만 $x=b$의 좌우에서 $f'(x)$의 부호가 모두 양이므로 함수 $f(x)$는 $x=b$에서 극대도 극소도 아니다.

개념 06 삼차함수의 그래프

1. 삼차함수의 그래프

최고차항의 계수가 양수인 삼차함수 $y=f(x)$의 그래프의 개형은 이차방정식 $f'(x)=0$의 근에 따라 다음과 같다.

$f'(x)=0$이 서로 다른 두 실근 $\alpha,\ \beta\ (\alpha<\beta)$를 갖는 경우	$f'(x)=0$이 중근 α를 갖는 경우	$f'(x)=0$이 허근을 갖는 경우
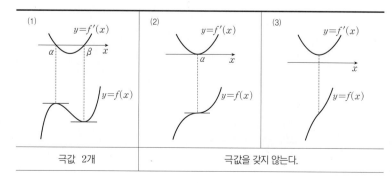		

2. 삼차함수가 극값을 가질 조건 Ⓐ

(1) 삼차함수 $f(x)$가 극값을 갖는다. ⟺ 이차방정식 $f'(x)=0$이 서로 다른 두 실근을 갖는다.
　└ 극댓값, 극솟값을 모두 갖는다.　⟺ 이차방정식 $f'(x)=0$의 판별식을 D라 하면 $D>0$이다.

(2) 삼차함수 $f(x)$가 극값을 갖지 않는다. ⟺ 이차방정식 $f'(x)=0$이 중근 또는 서로 다른 두 허근을 갖는다.
　　⟺ 이차방정식 $f'(x)=0$의 판별식을 D라 하면 $D\leq0$이다.

1. 삼차함수의 그래프의 개형 Ⓑ

삼차함수 $f(x)=ax^3+bx^2+cx+d\ (a>0)$의 도함수는
이차함수 $f'(x)=3ax^2+2bx+c$이다.

이때, **이차방정식 $f'(x)=0$의 근**에 따라 함수 $y=f(x)$의 그래프의 개형은
다음과 같은 세 가지 중 하나로 결정된다.

(1) $f'(x)=0$이 서로 다른 두 실근 $\alpha,\ \beta$를 갖는 경우

(2) $f'(x)=0$이 중근 α를 갖는 경우 Ⓒ

(3) $f'(x)=0$이 서로 다른 두 허근을 갖는 경우

(1)	(2)	(3)
극값 2개	극값을 갖지 않는다.	

Ⓐ $f(x)=ax^3+bx^2+cx+d\ (a\neq0)$에 대하여 $f'(x)=3ax^2+2bx+c$이므로 이차방정식 $f'(x)=0$의 판별식을 D라 하면

$$\frac{D}{4}=b^2-3ac$$

Ⓑ n차함수 $f(x)$에 대하여 방정식 $f'(x)=0$의 근의 개수는 $(n-1)$ 이하이다.

Ⓒ $f'(x)$는 $(x-\alpha)^2$을 인수로 갖는다.

$a<0$인 경우도 같은 방법으로 함수 $y=f'(x)$의 그래프의 개형에 따라
함수 $y=f(x)$의 그래프의 개형을 그릴 수 있다.

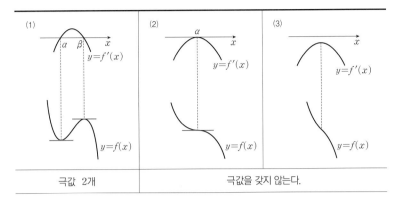

(1)	(2) (3)
극값 2개	극값을 갖지 않는다.

2. 삼차함수가 극값을 가질 조건에 대한 이해 ⓓ

앞의 삼차함수의 그래프의 개형을 통해 삼차함수 $f(x)$는 이차방정식
$f'(x)=0$이

(1) 서로 다른 두 실근을 가지면, 즉 $D>0$이면 극댓값과 극솟값을 모두 갖고
(2) 중근이나 서로 다른 두 허근을 가지면, 즉 $D\leq0$이면 극값을 갖지 않음
을 알 수 있다.

ⓓ 다항함수 $f(x)$가 극값을 갖지 않는다.
⟺ 함수 $f(x)$가 열린구간 $(-\infty, \infty)$
　에서 증가(또는 감소)한다.
⟺ 함수 $f(x)$가 일대일대응이다.
⟺ 함수 $f(x)$의 역함수가 존재한다.

(확인1) 다음을 구하시오.

(1) 삼차함수 $f(x)=x^3-ax^2+ax+3$이 극값을 갖도록 하는 실수
　　a의 값의 범위를 구하시오.

(2) 삼차함수 $g(x)=-x^3+3x^2-2bx+5$가 극값을 갖지 않도록 하
　　는 실수 b의 값의 범위를 구하시오.

풀이　(1) $f'(x)=3x^2-2ax+a$

　　　삼차함수 $f(x)$가 극값을 가지려면 이차방정식 $f'(x)=0$이 서로 다른 두
　　　실근을 가져야 하므로 판별식을 D라 하면

　　　$\dfrac{D}{4}=(-a)^2-3a>0$

　　　$a(a-3)>0$

　　　$\therefore a<0$ 또는 $a>3$

　　　(2) $g'(x)=-3x^2+6x-2b$

　　　삼차함수 $g(x)$가 극값을 갖지 않으려면 이차방정식 $g'(x)=0$이 중근 또
　　　는 허근을 가져야 하므로 판별식을 D라 하면

　　　$\dfrac{D}{4}=3^2-(-3)\times(-2b)\leq0$

　　　$9-6b\leq0$

　　　$\therefore b\geq\dfrac{3}{2}$

한걸음 더 🖋

3. 삼차함수의 그래프의 대칭성

일반적으로 최고차항의 계수가 양수인 삼
차함수 $y=f(x)$의 그래프는 오른쪽 그
림과 같이 위로 볼록하다가 아래로 볼록
하게 바뀌는 점 $\mathrm{T}(t, f(t))$가 하나 존재
한다. **E**

또한, 삼차함수 $f(x)$의 도함수 $y=f'(x)$
의 그래프는 반드시 극점을 하나만 갖게
되는데 이 극점의 x좌표를 구하면 $x=t$
이고, 이때의 삼차함수 $y=f(x)$의 그래
프는 점 $(t, f(t))$에 대하여 대칭이다. **F**

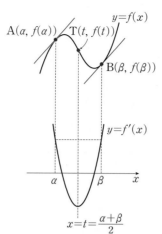

즉, 일차방정식 $\dfrac{d}{dx}f'(x)=0$을 만족시키는 x의 값 t를 구하면 삼차함수
$y=f(x)$의 그래프의 대칭성을 파악할 수 있다.

일반적으로 삼차함수 $y=f(x)$의 그래프가 점 $\mathrm{T}(t, f(t))$에 대하여 대칭
이고, 이 곡선 위의 서로 다른 두 점 $\mathrm{A}(\alpha, f(\alpha))$, $\mathrm{B}(\beta, f(\beta))$에서의 접
선의 기울기가 같으면, 즉 $f'(\alpha)=f'(\beta)$이면 다음이 성립한다. **G**

(1) $\dfrac{\alpha+\beta}{2}=t$ (2) $\dfrac{f(\alpha)+f(\beta)}{2}=f(t)$

위의 내용을 통해 다음을 알 수 있다.

① 선분 AB의 중점은 T이다.

② 세 점 A, T, B는 한 직선 위에 있다.

③ $\dfrac{f(\alpha)+f(\beta)}{2}=f\left(\dfrac{\alpha+\beta}{2}\right)$

확인2 삼차함수 $f(x)=x^3+ax^2+bx+4$가 $x=0$, $x=2$에서 극값을 가질
때, 상수 a의 값을 구하시오. **H**

풀이 $f'(x)=3x^2+2ax+b$
$f'(0)=0$에서 $b=0$ ……㉠
$f'(2)=12+4a+b=0$에서 $a=-3$ (∵ ㉠)

E 이처럼 곡선의 볼록성이 바뀌는 점을 변곡
점이라 한다.
일반적으로 이계도함수(도함수의 도함수)
가 존재하는 함수 $f(x)$에 대하여 곡선
$y=f(x)$ 위의 점 $(t, f(t))$가 변곡점이면
$\dfrac{d}{dx}f'(t)=0$이 된다는 사실이 알려져 있
다. 자세한 내용은 다음에 배울 **미적분**에서
다룬다.

F 삼차함수 $f(x)=ax^3+bx^2+cx+d$에서
$f'(x)=3ax^2+2bx+c$,
$\dfrac{d}{dx}f'(x)=6ax+2b$
이차함수 $y=f'(x)$의 그래프의 극점의
x좌표를 t라 하면
$6at+2b=0$
$\therefore\ 3at+b=0$ ……㉠
$f(t+x)+f(t-x)$
$=2at^3+2bt^2+2ct+2d$
$\qquad\qquad +2(3at+b)x^2$
$=2at^3+2bt^2+2ct+2d$ (∵ ㉠)
$=2(at^3+bt^2+ct+d)$
$=2f(t)$
따라서 곡선 $y=f(x)$는 점 $(t, f(t))$에
대하여 대칭이다.

G 삼차함수 $f(x)$가 $x=\alpha$, $x=\beta$에서 극
대·극소이면 $f'(\alpha)=f'(\beta)=0$이므로
극대점, 극소점에 대해서도 성립한다.

H 다른풀이
$f'(x)=3x^2+2ax+b$에서
$\dfrac{d}{dx}f'(x)=6x+2a$
$\dfrac{d}{dx}f'(x)=0$에서 $x=-\dfrac{a}{3}$
삼차함수 $f(x)$가 $x=0$, $x=2$에서 극값을
가지므로
$\dfrac{0+2}{2}=-\dfrac{a}{3}$
$\therefore\ a=-3$

4. 삼차함수의 그래프와 그 접선

삼차함수 $y=f(x)$의 그래프 위의 점 $A(p, f(p))$에서의 접선 $y=g(x)$가 이 곡선과 만나는 다른 점을 $B(q, f(q))$라 하자.

삼차함수 $y=f(x)$의 그래프가 점 $C(r, f(r))$에 대하여 대칭이면 다음이 성립한다.

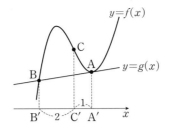

> 세 점 A, B, C에서 x축에 내린 수선의 발을 각각 A′, B′, C′이라 하면 $\overline{B'C'} : \overline{C'A'} = 2 : 1$이다.

[증명]

$f(x)=ax^3+bx^2+cx+d \ (a>0)$,

$g(x)=mx+n$이라 하자.

$h(x)=f(x)-g(x)$라 하면

$h(x)=ax^3+bx^2+(c-m)x+d-n$

　　　$=a(x-p)^2(x-q)$ ❶

$\therefore h'(x)=a(x-p)(3x-p-2q)$

$\dfrac{d}{dx}h'(x)=a(3x-p-2q)+3a(x-p)$

　　　　　　$=2a(3x-2p-q)=0$

이때, 곡선 $y=h(x)$는 점 $C(r, f(r))$에 대하여 대칭이므로

$\dfrac{d}{dx}h'(r)=0$

$\therefore r=\dfrac{2p+q}{3} \ (\because a>0)$

따라서 점 C′은 선분 B′A′을 $2:1$로 내분하는 점이다. ❻

$\therefore \overline{B'C'} : \overline{C'A'} = 2 : 1$

확인3 곡선 $f(x)=x^3$ 위의 점 $(1, 1)$에서의 접선이 이 곡선과 만나는 다른 점이 (a, b)일 때, $a+b$의 값을 구하시오. (단, $a\neq1$) ❼

풀이 $f'(x)=3x^2$이므로 점 $(1, 1)$에서의 접선의 기울기는 $f'(1)=3$
따라서 접선의 방정식은 $y-1=3(x-1)$　　$\therefore y=3x-2$
곡선 $y=x^3$과 직선 $y=3x-2$의 교점의 x좌표는 $x^3=3x-2$에서
$x^3-3x+2=0, \ (x+2)(x-1)^2=0$
$\therefore x=-2 \ (\because x\neq1)$
이때, $f(-2)=-8$이므로 $a=-2, \ b=-8$
$\therefore a+b=-10$

1	1	0	-3	2
		1	1	-2
	1	1	-2	0

❶ $f(p)=g(p)$, $f(q)=g(q)$이므로
$h(p)=h(q)=0$
또한, $f'(p)=g'(p)$이므로
$h'(p)=0$
$\therefore h(x)=a(x-p)^2(x-q)$

❿ 삼차함수 $f(x)$의 변곡점의 좌표를 $(t, f(t))$라 하고, 이 점을 지나는 접선의 방정식을 $y=g(x)$라 놓으면
$f(x)-g(x)=a(x-t)^3$이다.
(단, a는 $f(x)$의 최고차항의 계수이다.)

❻ 선분 AB의 내분점
좌표평면 위의 두 점 $A(x_1, y_1)$, $B(x_2, y_2)$에 대하여 선분 AB를 $m:n \ (m>0, \ n>0)$으로 내분하는 점 P의 좌표는
$\left(\dfrac{mx_2+nx_1}{m+n}, \ \dfrac{my_2+ny_1}{m+n}\right)$

❼ 다른풀이
$f'(x)=3x^2$에서 $\dfrac{d}{dx}f'(x)=6x$이므로 변곡점의 x좌표는 0이다.
$\dfrac{2\times1+a}{3}=0$에서 $a=-2$
$f(-2)=-8$이므로
$a=-2, \ b=-8$
$\therefore a+b=-10$

사차함수의 그래프

1. 사차함수의 그래프

최고차항의 계수가 양수인 사차함수 $y=f(x)$의 그래프의 개형은 삼차방정식 $f'(x)=0$의 근에 따라 다음과 같다.

$f'(x)=0$이 서로 다른 세 실근 α, β, γ $(\alpha < \beta < \gamma)$를 갖는 경우	$f'(x)=0$이 중근 α와 실근 β를 갖는 경우	
$f'(x)=0$이 삼중근 α를 갖는 경우	$f'(x)=0$이 한 실근 α와 두 허근을 갖는 경우	

2. 사차함수 $f(x)=ax^4+bx^3+cx^2+dx+e$가 극값을 가질 조건

$a>0$일 때, ← 항상 극솟값을 갖는다.

(1) 사차함수 $f(x)$가 극댓값을 갖는다. ← 극댓값 1개, 극솟값 2개
 \Longleftrightarrow 삼차방정식 $f'(x)=0$이 서로 다른 세 실근을 갖는다.

(2) 사차함수 $f(x)$가 극댓값을 갖지 않는다. ← 극솟값 1개
 \Longleftrightarrow 삼차방정식 $f'(x)=0$이 중근 또는 허근을 갖는다.

$a<0$일 때, ← 항상 극댓값을 갖는다.

(1) 사차함수 $f(x)$가 극솟값을 갖는다. ← 극솟값 1개, 극댓값 2개
 \Longleftrightarrow 삼차방정식 $f'(x)=0$이 서로 다른 세 실근을 갖는다.

(2) 사차함수 $f(x)$가 극솟값을 갖지 않는다. ← 극댓값 1개
 \Longleftrightarrow 삼차방정식 $f'(x)=0$이 중근 또는 허근을 갖는다.

사차함수의 그래프의 개형

사차함수 $f(x)=ax^4+bx^3+cx^2+dx+e$ $(a>0)$의 도함수는
삼차함수 $f'(x)=4ax^3+3bx^2+2cx+d$이다.
이때, **삼차방정식 $f'(x)=0$의 근**에 따라 $y=f'(x)$의 그래프의 개형은
다음과 같은 네 가지 중 하나로 결정된다.

(1) $f'(x)=0$이 서로 다른 세 실근 α, β, γ를 갖는 경우

(2) $f'(x)=0$이 중근 α와 실근 β를 갖는 경우 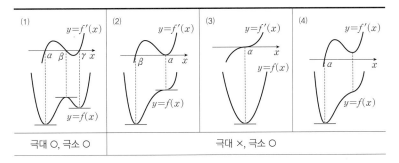Ⓐ

(3) $f'(x)=0$이 삼중근 α를 갖는 경우

(4) $f'(x)=0$이 한 실근 α와 두 허근을 갖는 경우

Ⓐ $f'(x)$는 $(x-\alpha)^2(x-\beta)$를 인수로 갖는다.

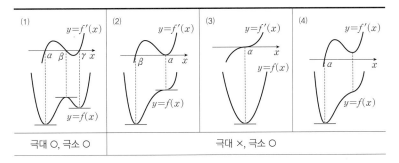

$a>0$일 때, 사차함수 $f(x)$는 방정식 $f'(x)=0$의 근에 관계없이 항상 극솟값을 갖고, 방정식 $f'(x)=0$이 서로 다른 세 실근을 가질 때에만 극댓값을 가짐을 알 수 있다.

또한, $a<0$일 때 $y=f'(x)$의 그래프의 개형에 따라 $y=f(x)$의 그래프의 개형이 다음과 같음을 확인할 수 있다.

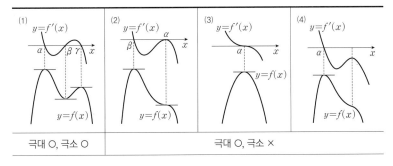

$a<0$일 때, 사차함수 $f(x)$는 방정식 $f'(x)=0$의 근에 관계없이 항상 극댓값을 갖고, 방정식 $f'(x)=0$이 서로 다른 세 실근을 가질 때에만 극솟값을 가짐을 알 수 있다.

〔확인〕 사차함수 $f(x)=x^4+2x^3+ax^2-4$에 대하여 $f(x)$가 극댓값을 가질 때, 실수 a의 값의 범위를 구하시오.

풀이 $f'(x)=4x^3+6x^2+2ax=2x(2x^2+3x+a)$

사차함수 $f(x)$가 극댓값을 가지려면 삼차방정식 $f'(x)=0$이 서로 다른 세 실근을 가져야 한다. 이때, 방정식 $f'(x)=0$의 한 실근이 $x=0$이므로 이차방정식 $2x^2+3x+a=0$은 0이 아닌 서로 다른 두 실근을 가져야 한다.

(i) 이차방정식 $2x^2+3x+a=0$은 0을 제외한 근을 가져야 하므로 $a\neq0$

(ii) 이차방정식 $2x^2+3x+a=0$의 판별식을 D라 하면

$$D=9-8a>0 \qquad \therefore\ a<\frac{9}{8}$$

(i), (ii)에서 $a<0$ 또는 $0<a<\frac{9}{8}$

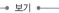
함수 $f(x)$의 도함수 $y=f'(x)$의 그래프가 오른쪽 그림과 같을 때, 〈보기〉에서 옳은 것만을 있는 대로 고르시오.

> • 보기 •
> ㄱ. 함수 $f(x)$는 닫힌구간 $[-1, 1]$에서 감소한다.
> ㄴ. 함수 $f(x)$는 $x=3$에서 극댓값을 갖는다.
> ㄷ. 함수 $f(x)$는 닫힌구간 $[-4, 5]$에서 극값을 3개 갖는다.

guide $f'(x)=0$을 만족시키는 x의 값의 좌우에서 $f'(x)$의 부호를 조사하여 함수 $f(x)$의 극대, 극소를 파악한다.

solution $f'(x)=0$이 되는 x의 값은 -3, -1, 1, 3, 4이므로 함수 $f(x)$의 증가와 감소를 표로 나타내면 다음과 같다.

x	\cdots	-3	\cdots	-1	\cdots	1	\cdots	3	\cdots	4	\cdots
$f'(x)$	$+$	0	$+$	0	$-$	0	$+$	0	$-$	0	$+$
$f(x)$	↗		↗	극대	↘	극소	↗	극대	↘	극소	↗

ㄱ. $-1<x<1$에서 $f'(x)<0$이므로 함수 $f(x)$는 닫힌구간 $[-1, 1]$에서 감소한다. (참)

ㄴ. 함수 $f(x)$는 $x=3$에서 극댓값을 갖는다. (참)

ㄷ. 함수 $f(x)$는 $x=-1$, $x=3$에서 극대, $x=1$, $x=4$에서 극소이므로 닫힌구간 $[-4, 5]$에서 극값을 4개 갖는다. (거짓)

따라서 옳은 것은 ㄱ, ㄴ이다.

정답 및 해설 pp.077~078

 04-1 함수 $f(x)$의 도함수 $y=f'(x)$의 그래프가 오른쪽 그림과 같을 때, 〈보기〉에서 옳은 것만을 있는 대로 고르시오.

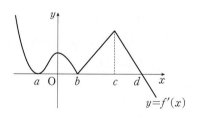

> • 보기 •
> ㄱ. $f(a)=f(b)$
> ㄴ. 함수 $f(x)$는 극값을 3개 갖는다.
> ㄷ. 함수 $f(x)$는 $x=c$에서 미분가능하다.
> ㄹ. $x_1<x_2<a$이면 $f(x_1)<f(x_2)$이다.

함수 $f(x)=x^3+ax^2+(a+6)x+2$에 대하여 다음 물음에 답하시오.

(1) 함수 $f(x)$가 극댓값과 극솟값을 모두 갖도록 하는 실수 a의 값의 범위를 구하시오.

(2) 함수 $f(x)$가 극값을 갖지 않도록 하는 실수 a의 값의 범위를 구하시오.

guide 삼차함수 $f(x)$에 대하여

(1) $f(x)$가 극댓값과 극솟값을 모두 갖는다. \Rightarrow $f'(x)=0$이 서로 다른 두 실근을 갖는다.

(2) $f(x)$가 극값을 갖지 않는다. \Rightarrow $f'(x)=0$이 중근 또는 허근을 갖는다.

solution $f(x)=x^3+ax^2+(a+6)x+2$에서 $f'(x)=3x^2+2ax+a+6$

(1) 함수 $f(x)$가 극댓값과 극솟값을 모두 가지려면 이차방정식 $f'(x)=0$이 서로 다른 두 실근을 가져야 하므로 판별식을 D라 하면

$$\frac{D}{4}=a^2-3(a+6)>0,\ a^2-3a-18>0$$

$(a+3)(a-6)>0$ \therefore $\boldsymbol{a<-3}$ 또는 $\boldsymbol{a>6}$

(2) 함수 $f(x)$가 극값을 갖지 않으려면 이차방정식 $f'(x)=0$이 중근 또는 허근을 가져야 하므로 판별식을 D라 하면

$$\frac{D}{4}=a^2-3(a+6)\leq0,\ a^2-3a-18\leq0$$

$(a+3)(a-6)\leq0$ \therefore $\boldsymbol{-3\leq a\leq6}$

정답 및 해설 p.078

유형
연습

05-1 삼차함수 $f(x)=kx^3+kx^2+(5-k)x+2$가 극값을 갖지 않도록 하는 정수 k의 개수를 구하시오.

05-2 함수 $f(x)=\dfrac{1}{4}x^4+\dfrac{1}{3}(a+1)x^3-ax$가 극댓값을 갖도록 하는 실수 a의 값의 범위를 구하시오.

05-3 함수 $f(x)=\dfrac{1}{2}x^4+ax^3+3ax^2+4$의 극값이 하나뿐일 때, 자연수 a의 개수를 구하시오.

최고차항의 계수가 1인 삼차함수 $y=f(x)$의 그래프 위의 점 $(3, f(3))$에서의 접선이 이 곡선과 만나는 다른 점의 좌표가 $(-1, f(-1))$이다. 접선의 기울기는 5이고, 함수 $f(x)$가 $x=a$에서 극댓값을 가질 때, 실수 a의 값을 구하시오.

guide 삼차함수 $y=f(x)$의 그래프 위의 점 $A(a, f(a))$에서의 접선 $y=g(x)$가 이 곡선과 다른 점 $B(b, f(b))$에서 만날 때,
$f(x)-g(x)=m(x-a)^2(x-b)$ (단, m은 $f(x)$의 최고차항의 계수이다.)

solution 접선의 방정식을 $y=5x+k$ (k는 상수)라 하면 삼차방정식 $f(x)-(5x+k)=0$의 실근은
두 함수 $y=f(x)$, $y=5x+k$의 그래프의 교점의 x좌표와 같으므로 $x=-1$, $x=3$은 근이다.
이때, $x=3$에서 $y=f(x)$, $y=5x+k$의 그래프가 서로 접하므로
$f(x)-(5x+k)=(x+1)(x-3)^2$ ∴ $f(x)=(x+1)(x-3)^2+5x+k$
$f'(x)=(x-3)^2+2(x+1)(x-3)+5$
$\qquad=3x^2-10x+8=(3x-4)(x-2)$

$f'(x)=0$에서 $x=\dfrac{4}{3}$ 또는 $x=2$

함수 $f(x)$의 증가와 감소를 표로 나타내면 다음과 같다.

x	\cdots	$\dfrac{4}{3}$	\cdots	2	\cdots
$f'(x)$	$+$	0	$-$	0	$+$
$f(x)$	↗	극대	↘	극소	↗

따라서 구하는 실수 a의 값은 $\dfrac{4}{3}$이다.

정답 및 해설 pp.078~080

06-1 최고차항의 계수가 1인 삼차함수 $f(x)$에 대하여 곡선 $y=f(x)$와 기울기가 -17인 직선은 x좌표가 2인 점에서 만나고, x좌표가 -5인 점에서 접한다. 함수 $f(x)$가 $x=a$에서 극댓값을 갖고 $x=b$에서 극솟값을 가질 때, ab의 값을 구하시오. (단, a, b는 실수이다.)

06-2 삼차함수 $f(x)=x^3+ax$의 그래프 위의 점 $A(-1, -1-a)$에서의 접선이 이 곡선과 만나는 다른 점을 $B(b, f(b))$라 하고, 점 B에서의 접선이 이 곡선과 만나는 또 다른 점을 $C(c, f(c))$라 하자. $f(b)+f(c)=-80$일 때, 실수 a의 값을 구하시오.

삼차함수 $f(x)$가 다음 조건을 만족시킨다.

> (가) 함수 $|f(x)|$는 $x=1$에서만 미분가능하지 않다.
> (나) 방정식 $f(x)=0$은 실근 $x=3$을 갖는다.

$\dfrac{f'(2)}{f(2)}$의 값을 구하시오.

guide 미분가능한 함수 $f(x)$에 대하여 $f(k)=0$일 때, 함수 $|f(x)|$가 $x=k$에서 미분가능하기 위한 조건은 $f'(k)=0$임을 이용한다.

solution 조건 (가)에서 $f(1)=0$, 조건 (나)에서 $f(3)=0$
이때, 함수 $|f(x)|$는 $x\neq1$인 모든 실수에서 미분가능하므로
$f'(3)=0$
즉, $f(x)=k(x-1)(x-3)^2\ (k\neq0)$이라 할 수 있다.
$$f'(x)=k(x-3)^2+2k(x-1)(x-3)$$
$$=k(x-3)(3x-5)$$
$$\therefore\ \dfrac{f'(2)}{f(2)}=\dfrac{k\times(-1)\times1}{k\times1\times(-1)^2}=\mathbf{-1}$$

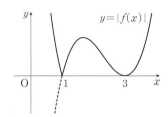

정답 및 해설 p.080

유형
연습

07-1 최고차항의 계수가 1인 삼차함수 $f(x)$가 다음 조건을 만족시킨다.

> (가) 함수 $|f(x)|$는 $x=3$에서만 미분가능하지 않다.
> (나) 함수 $y=f(x)$의 그래프는 x축과 서로 다른 두 점에서 만난다.
> (다) $f(1)=-8$

함수 $f(x)$의 극솟값을 구하시오.

발전
07-2 사차함수 $f(x)$가 다음 조건을 만족시킨다.

> (가) 함수 $|f(x)-f(3)|$은 $x=\alpha\ (\alpha\neq3)$에서만 미분가능하지 않다.
> (나) 함수 $f(x)$는 $x=-1$에서 극값을 갖는다.

$\dfrac{f'(7)}{f'(1)}$의 값을 구하시오.

서술형

01 열린구간 $(-4, 6)$에서 정의된 함수 $f(x)$의 도함수 $y=f'(x)$의 그래프가 다음 그림과 같다.

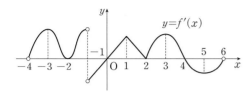

함수 $f(x)$가 열린구간 $\left(a+\dfrac{1}{2},\ a+\dfrac{3}{2}\right)$에서 증가하도록 하는 정수 a의 개수를 구하시오.

02 삼차함수 $f(x)=ax^3+bx^2+2x+4$가 임의의 두 실수 x_1, x_2에 대하여 $f(x_1)=f(x_2)$이면 $x_1=x_2$를 만족시킬 때, 두 정수 a, b의 순서쌍 $(a,\ b)$의 개수를 구하시오. (단, $-3<a<3$)

03 사차함수 $f(x)$의 도함수 $f'(x)$가 $f'(x)=(x+a)(x^2-4bx+3b^2)$이다. 함수 $f(x)$가 두 열린구간 $(-\infty,\ -1)$, $(2,\ 5)$에서 감소할 때, $\dfrac{b}{a}$의 최솟값을 구하시오. (단, $0<a<b$)

04 삼차함수 $f(x)$가 $x=1$에서 극댓값 8을 갖고, 곡선 $y=f(x)$ 위의 점 $(0,\ 1)$에서의 접선의 방정식은 $y=15x+1$이다. 함수 $f(x)$의 극솟값을 구하시오.

05 실수 t에 대하여 곡선 $y=x^3-1$ 위의 점 $(t,\ t^3-1)$과 직선 $y=2x+3$ 사이의 거리를 $g(t)$라 하자. 〈보기〉에서 옳은 것만을 있는 대로 고르시오.

───● 보기 ●───
ㄱ. 함수 $g(t)$는 실수 전체의 집합에서 연속이다.
ㄴ. 함수 $g(t)$는 $t=2$에서 미분가능하다.
ㄷ. 함수 $g(t)$는 0이 아닌 극솟값을 갖는다.

06 함수 $f(x)=\dfrac{1}{3}x^3+ax^2+4x-3$이 $-4<x<2$에서 극댓값과 극솟값을 모두 가질 때, 실수 a의 값의 범위를 구하시오.

07 최고차항의 계수가 1인 사차함수 $f(x)$가 다음 조건을 만족시킨다.

⎧
(가) 함수 $f(x)$는 $x=4$에서 극댓값 12를 갖는다.
(나) 함수 $f(x)$의 극솟값은 -4뿐이다.
⎭

$f(3)$의 값을 구하시오.

08 최고차항의 계수가 1인 삼차함수 $f(x)$가 다음 조건을 만족시킬 때, $f(3)$의 최솟값을 구하시오.

> (가) $f(0)=3$
> (나) 임의의 실수 x_1, x_2에 대하여
> $x_2-x_1>0$이면 $f(x_2)-f(x_1)>0$이다.
> (다) 모든 실수 x에 대하여 $f'(x) \geq f'(1)$이다.

09 다항함수 $f(x)$가 $x=a$ $(a \neq 0)$에서 극댓값을 가질 때, 〈보기〉에서 옳은 것만을 있는 대로 고른 것은?

> ● 보기 ●
> ㄱ. 함수 $|f(x)|$는 $x=a$에서 극댓값을 갖는다.
> ㄴ. 함수 $f(|x-a|)$는 $x=0$에서 극댓값을 갖는다.
> ㄷ. 함수 $f(x)-x^2|x-a|$는 $x=a$에서 극댓값을 갖는다.

① ㄱ ② ㄴ ③ ㄷ
④ ㄱ, ㄷ ⑤ ㄴ, ㄷ

10 삼차함수 $f(x)$에 대하여 $f'(x)=(x-4)^2+k$ 일 때, 함수 $f(x)$는 $x=a$에서 극댓값을 갖는다. 이때, $a \geq 1$이 되도록 하는 실수 k의 값의 범위를 구하시오.

11 함수
$$f(x)=\begin{cases} a(6x-x^3) & (x<0) \\ x^3-ax & (x \geq 0) \end{cases}$$
의 극댓값이 $\sqrt{2}$일 때, $f(4)$의 값을 구하시오.
　　　　　　　　　　　　　　　(단, a는 실수이다.)

12 최고차항의 계수가 1인 사차함수 $f(x)$의 도함수 $y=f'(x)$의 그래프가 오른쪽 그림과 같다. 〈보기〉에서 옳은 것만을 있는 대로 고른 것은?

> ● 보기 ●
> ㄱ. $f(0)>f(2)$
> ㄴ. 함수 $y=f(x)$의 그래프는 y축에 대하여 대칭이다.
> ㄷ. 함수 $f(x)$의 극댓값과 극솟값의 차는 16이다.

① ㄱ ② ㄴ ③ ㄱ, ㄴ
④ ㄱ, ㄷ ⑤ ㄱ, ㄴ, ㄷ

13 삼차함수 $y=f(x)$와 일차함수 $y=g(x)$의 그래프가 다음 그림과 같고, $f'(b)=f'(d)=0$이다.

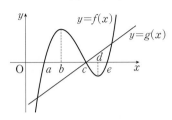

함수 $y=f(x)g(x)$는 $x=p$와 $x=q$에서 극소이다. 다음 중 옳은 것은? (단, $p<q$) [평가원]

① $a<p<b$이고 $c<q<d$
② $a<p<b$이고 $d<q<e$
③ $b<p<c$이고 $c<q<d$
④ $b<p<c$이고 $d<q<e$
⑤ $c<p<d$이고 $d<q<e$

14 삼차함수 $f(x)$가 다음 조건을 만족시킨다.

(가) 모든 실수 x에 대하여 $f(2-x)+f(2+x)=4$이다.
(나) 함수 $f(x)$는 $x=0$에서 극댓값 6을 갖는다.

이때, 함수 $g(x)=f(x)-9x$의 극솟값을 구하시오.

15 삼차함수 $y=f(x)$의 그래프 위의 점 $A(-1, 3)$에서의 접선 l이 이 곡선과 만나는 다른 점이 $B(5, -9)$이다. 점 B에서의 접선 m이 이 곡선과 만나는 또 다른 점이 $C(a, f(a))$일 때, 실수 a의 값을 구하시오.

16 최고차항의 계수가 1인 삼차함수 $f(x)$가 다음 조건을 만족시킬 때, $f(4)$의 값을 구하시오. [교육청]

(가) $\lim_{x \to 0} \dfrac{f(x)-3}{x}=0$
(나) 곡선 $y=f(x)$와 직선 $y=-1$의 교점의 개수는 2이다.

17 함수 $f(x)=2x^3-3x^2-12x$에 대하여 함수 $g(x)=||f(x)-n|$이 한 점에서만 미분가능하지 않도록 하는 정수 n의 값의 범위는 $n \geq \alpha$ 또는 $n \leq \beta$이다. 두 정수 α, β에 대하여 $\alpha - \beta$의 값을 구하시오.

1등급

18 최고차항의 계수가 1인 삼차함수 $f(x)$가 $f(-x)=-f(x)$이고 $f'(\alpha)=f'(\beta)=0$ $(\alpha<\beta)$을 만족시킨다.

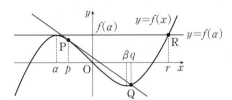

그림과 같이 곡선 $y=f(x)$ 위의 점 $P(p, f(p))$에서의 접선이 이 곡선과 만나는 점을 $Q(q, f(q))$라 하고, 곡선 $y=f(x)$와 직선 $y=f(\alpha)$의 교점을 $R(r, f(r))$라 하자. 이때, 〈보기〉에서 옳은 것만을 있는 대로 고르시오. (단, $\alpha \leq p < 0 < q \leq r$)

보기
ㄱ. $2p+q=0$ ㄴ. $\alpha+2r=3\beta$
ㄷ. $\lim_{q \to 0+} \dfrac{f(q)}{q}=3\alpha\beta$

정답 및 해설 pp.089~092

19 함수 $f(x)=3x^4+4(3-a)x^3+6ax^2-48x$가 극댓값을 갖지 않도록 하는 정수 a의 개수를 구하시오.

20 함수 $f(x)$의 도함수 $f'(x)$에 대하여 함수 $y=xf'(x)$의 그래프가 오른쪽 그림과 같을 때, 〈보기〉에서 옳은 것만을 있는 대로 고르시오. (단, $f(0)=0$)

---- 보기 ----

ㄱ. $f(0)<f(1)$

ㄴ. 함수 $f(x)$의 극댓값은 0이다.

ㄷ. 함수 $y=f(x)$의 그래프와 x축의 교점의 개수는 3이다.

21 $1 \le a < b < c \le 10$인 세 자연수 a, b, c에 대하여 함수 $f(x)$의 도함수 $f'(x)$가 $f'(x)=(x+2)^a(x-1)^b(x-2)^c$일 때, 함수 $f(x)$가 $x=1$에서 극댓값을 갖도록 하는 a, b, c의 순서쌍 (a, b, c)의 개수를 구하시오.

22 최고차항의 계수가 1이고 $f(0)<f(1)$인 사차함수 $f(x)$가 실수 전체의 집합에서 $f(1+x)=f(1-x)$를 만족시키고 함수 $y=f(|x|)$의 그래프와 직선 $y=1$이 서로 다른 세 점에서 만난다. 이때, 함수 $f(x)$의 극댓값을 구하시오.

23 최고차항의 계수가 1인 삼차함수 $f(x)$가 다음 조건을 만족시킨다.

(개) 방정식 $f(x)=f(1)$은 서로 다른 두 실근을 갖는다.

(내) $f'(3)=f'(5)$

함수 $|f(x)-f(1)|$의 극댓값이 자연수일 때, $f(2)-f(5)$의 값을 구하시오.

To avoid situations in which
you might make mistakes
may be the biggest mistake of all.

실수를 저지를지 모를 상황을 피하는 것이야말로
가장 큰 실수이다.

... 피터 맥윌리엄스(Peter McWilliams)

II

미분

개념 01 함수의 최대와 최소

함수 $f(x)$가 닫힌구간 $[a, b]$에서 연속이면
　이 구간에서 $f(x)$의 극값과 구간의 양 끝 점의 함숫값 $f(a)$, $f(b)$
중에서 가장 큰 값이 최댓값이고, 가장 작은 값이 최솟값이다.

함수의 최대와 최소에 대한 이해

함수 $f(x)$가 닫힌구간 $[a, b]$에서 연속이면 최대·최소 정리 Ⓐ에 의하여 $f(x)$는 이 구간에서 반드시 최댓값과 최솟값을 가지며 다음 순서로 구한다.

　(i) $f(a)$, $f(b)$의 값과 주어진 구간에서의 $f(x)$의 극값을 구한다.

　(ii) (i)의 값 중에서 가장 큰 값이 최댓값, 가장 작은 값이 최솟값이다.

이때, [그림 1]과 같이 극댓값, 극솟값이 각각 최댓값, 최솟값인 경우도 있고, [그림 2], [그림 3]과 같이 극댓값 또는 극솟값이 최댓값, 최솟값이 아닌 경우도 있다.

[그림 1]　　　　[그림 2]　　　　[그림 3]

따라서 닫힌구간 $[a, b]$에서 연속함수 $f(x)$의 최댓값과 최솟값은 극값, $f(a)$, $f(b)$의 값을 모두 구한 후, 대소를 비교하여 정한다.

예를 들어, 닫힌구간 $[-1, 2]$에서 함수 $f(x)=2x^3-3x^2+7$의 최댓값과 최솟값을 구해 보자.

$f'(x)=6x^2-6x=6x(x-1)$이고 $f'(x)=0$에서 $x=0$ 또는 $x=1$

닫힌구간 $[-1, 2]$에서 함수 $f(x)$의 증가와 감소를 표로 나타내면 다음과 같다.

x	-1	\cdots	0	\cdots	1	\cdots	2
$f'(x)$		$+$	0	$-$	0	$+$	
$f(x)$	2	↗	7	↘	6	↗	11

따라서 함수 $f(x)$는 $x=2$일 때 최댓값 11, $x=-1$일 때 최솟값 2를 갖는다. Ⓒ

Ⓐ 최대·최소 정리
　함수 $f(x)$가 닫힌구간 $[a, b]$에서 연속이면 $f(x)$는 이 구간에서 반드시 최댓값과 최솟값을 갖는다.

Ⓑ 함수 $f(x)$가 닫힌구간 $[a, b]$에서 연속이고, 이 구간에서 극값이 오직 하나만 존재할 때 다음이 성립한다.
　(1) 주어진 극값이 극댓값이면
　　(극댓값) = (최댓값)

　(2) 주어진 극값이 극솟값이면
　　(극솟값) = (최솟값)

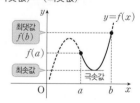

Ⓒ 닫힌구간 $[-1, 2]$에서 함수 $y=f(x)$의 그래프의 개형은 다음 그림과 같다.

확인 닫힌구간 $[0, 2]$에서 함수 $f(x)=3x^4-4x^3-5$의 최댓값과 최솟값을 구하시오.

풀이 $f'(x)=12x^3-12x^2=12x^2(x-1)$
$f'(x)=0$에서 $x=0$ 또는 $x=1$
닫힌구간 $[0, 2]$에서 함수 $f(x)$의 증가와 감소를 표로 나타내면 오른쪽과 같다.
따라서 함수 $f(x)$는 $x=2$일 때 최댓값 11, $x=1$일 때 최솟값 -6을 갖는다.

x	0	\cdots	1	\cdots	2
$f'(x)$	0	$-$	0	$+$	
$f(x)$	-5	\searrow	-6	\nearrow	11

D 닫힌구간 $[0, 2]$에서 함수 $y=f(x)$의 그래프의 개형은 다음 그림과 같다.

개념 **02** 방정식에의 활용

방정식의 실근의 개수

(1) 방정식 $f(x)=0$의 서로 다른 실근의 개수
⟺ 함수 $y=f(x)$의 그래프와 x축의 교점의 개수

(2) 방정식 $f(x)=g(x)$의 서로 다른 실근의 개수
⟺ 두 함수 $y=f(x)$, $y=g(x)$의 그래프의 교점의 개수
⟺ 함수 $y=f(x)-g(x)$의 그래프와 x축의 교점의 개수

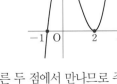

1. 방정식 $f(x)=0$의 실근의 개수에 대한 이해 **A**

수학(상)에서 방정식 $f(x)=0$의 실근은 함수 $y=f(x)$의 그래프와 x축의 교점의 x좌표임을 배웠다. **B**

여기서는 도함수를 이용하여 함수 $y=f(x)$의 그래프를 그리고, 방정식 $f(x)=0$의 실근의 개수를 구하는 방법을 알아보자.

예를 들어, 방정식 $x^3-3x^2+4=0$의 서로 다른 실근의 개수를 삼차함수의 그래프를 이용하여 구해 보자.

$f(x)=x^3-3x^2+4$라 하면 $f'(x)=3x^2-6x=3x(x-2)$

$f'(x)=0$에서 $x=0$ 또는 $x=2$

함수 $f(x)$의 증가와 감소를 표로 나타내고, 그래프를 그리면 오른쪽 그림과 같다.

x	\cdots	0	\cdots	2	\cdots
$f'(x)$	$+$	0	$-$	0	$+$
$f(x)$	\nearrow	4	\searrow	0	\nearrow

따라서 함수 $y=f(x)$의 그래프와 x축은 서로 다른 두 점에서 만나므로 주어진 방정식의 서로 다른 실근의 개수는 2이다.

A
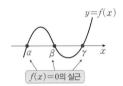

B 수학(상) p. 128 **개념02 이차방정식과 이차함수의 관계**

확인1 방정식 $x^3+3x^2-1=0$의 서로 다른 실근의 개수를 구하시오.

풀이 $f(x)=x^3+3x^2-1$이라 하면 $f'(x)=3x^2+6x=3x(x+2)$
$f'(x)=0$에서 $x=-2$ 또는 $x=0$이고 $f(-2)=3$, $f(0)=-1$이므로
함수 $y=f(x)$의 그래프는 오른쪽 그림과 같다. **ⓒ**
따라서 함수 $y=f(x)$의 그래프와 x축은 서로 다른 세 점에서 만나므로 주어진 방정식의 서로 다른 실근의 개수는 3이다.

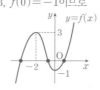

ⓒ 함수 $f(x)$의 증가와 감소를 표로 나타내면 다음과 같다.

x	\cdots	-2	\cdots	0	\cdots
$f'(x)$	$+$	0	$-$	0	$+$
$f(x)$	↗	3	↘	-1	↗

2. 방정식 $f(x)=g(x)$의 실근의 개수에 대한 이해

방정식 $f(x)=g(x)$에서 $f(x)-g(x)=0$이므로 방정식 $f(x)=g(x)$의 실근의 개수는 방정식 $f(x)-g(x)=0$의 실근의 개수와 같다.
따라서 방정식 $f(x)=g(x)$의 서로 다른 실근의 개수는 **함수 $y=f(x)-g(x)$의 그래프와 x축의 교점**의 개수와 같다. ─[방법1]
한편, 방정식 $f(x)=a$의 서로 다른 실근의 개수는 **함수 $y=f(x)$의 그래프와 직선 $y=a$의 교점**의 개수를 이용하여 구할 수도 있다. **ⓓ** ─[방법2]
예를 들어, 방정식 $x^3-6x^2+9x=3$의 서로 다른 실근의 개수를 구해 보자.
[방법1] 함수 $y=f(x)-g(x)$의 그래프와 x축 이용
$x^3-6x^2+9x=3$에서 $x^3-6x^2+9x-3=0$
$h(x)=x^3-6x^2+9x-3$이라 하면
$h'(x)=3x^2-12x+9=3(x-1)(x-3)$
$h'(x)=0$에서 $x=1$ 또는 $x=3$
함수 $h(x)$의 증가와 감소를 표로 나타내고 그래프를 그리면 오른쪽 그림과 같다.

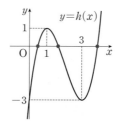

x	\cdots	1	\cdots	3	\cdots
$h'(x)$	$+$	0	$-$	0	$+$
$h(x)$	↗	1	↘	-3	↗

따라서 함수 $y=h(x)$의 그래프와 x축은 서로 다른 세 점에서 만나므로 주어진 방정식의 서로 다른 실근의 개수는 3이다.
[방법2] 함수 $y=f(x)$의 그래프와 직선 $y=a$ 이용
$f(x)=x^3-6x^2+9x$라 하면 $f'(x)=3x^2-12x+9=3(x-1)(x-3)$
$f'(x)=0$에서 $x=1$ 또는 $x=3$이고 $f(1)=4$, $f(3)=0$이므로
함수 $y=f(x)$의 그래프는 오른쪽 그림과 같다. **ⓔⓕ**
따라서 함수 $y=f(x)$의 그래프와 직선 $y=3$은 서로 다른 세 점에서 만나므로 주어진 방정식의 서로 다른 실근의 개수는 3이다.

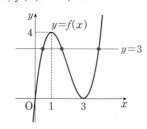

ⓓ 보통 방정식 $f(x)=g(x)$를 풀 때, 두 함수 $y=f(x)$, $y=g(x)$의 그래프의 교점의 개수를 조사하여 구하는 방법은 두 그래프의 교점의 위치를 찾기 어려워 이용하지 않고, 함수 $y=f(x)-g(x)$의 그래프와 x축의 교점을 이용한다.
그러나 방정식 $f(x)=a$를 풀 때에는 곡선 $y=f(x)$, 직선 $y=a$의 교점을 이용해도 된다.

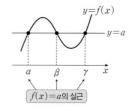

ⓔ [방법1]의 곡선 $y=h(x)$를 y축의 방향으로 3만큼 평행이동하면 곡선 $y=f(x)$이므로 두 곡선 $y=h(x)$, $y=f(x)$의 모양은 같다.

ⓕ 함수 $f(x)$의 증가와 감소를 표로 나타내면 다음과 같다.

x	\cdots	1	\cdots	3	\cdots
$f'(x)$	$+$	0	$-$	0	$+$
$f(x)$	↗	4	↘	0	↗

확인2 다음 방정식의 서로 다른 실근의 개수를 구하시오.

(1) $x^3-12x+20=4$ **ⓖ** (2) $2x^4+3x^3-5x^2=3x^3-x^2-1$

ⓖ $f(x)=x^3-12x+20$이라 하고 두 함수 $y=f(x)$, $y=4$의 그래프의 교점을 구하면 다음 그림과 같다.

풀이 (1) $x^3-12x+20=4$에서 $x^3-12x+16=0$

$f(x)=x^3-12x+16$이라 하면 $f'(x)=3x^2-12=3(x+2)(x-2)$

$f'(x)=0$에서 $x=-2$ 또는 $x=2$

함수 $f(x)$의 증가와 감소를 표로 나타내고 그래프를 그리면 오른쪽 그림과 같다.

x	\cdots	-2	\cdots	2	\cdots
$f'(x)$	$+$	0	$-$	0	$+$
$f(x)$	↗	32	↘	0	↗

따라서 함수 $y=f(x)$의 그래프와 x축은 서로 다른 두 점에서 만나므로 주어진 방정식의 서로 다른 실근의 개수는 2이다.

(2) $2x^4+3x^3-5x^2=3x^3-x^2-1$에서 $2x^4-4x^2+1=0$

$f(x)=2x^4-4x^2+1$이라 하면

$f'(x)=8x^3-8x=8x(x^2-1)=8x(x+1)(x-1)$

$f'(x)=0$에서 $x=-1$ 또는 $x=0$ 또는 $x=1$

함수 $f(x)$의 증가와 감소를 표로 나타내고 그래프를 그리면 오른쪽 그림과 같다.

x	\cdots	-1	\cdots	0	\cdots	1	\cdots
$f'(x)$	$-$	0	$+$	0	$-$	0	$+$
$f(x)$	↘	-1	↗	1	↘	-1	↗

따라서 함수 $y=f(x)$의 그래프와 x축은 서로 다른 네 점에서 만나므로 주어진 방정식의 서로 다른 실근의 개수는 4이다.

개념 03 **삼차방정식의 실근의 개수**

삼차방정식 $ax^3+bx^2+cx+d=0\ (a>0)$의 근의 판별

(1) 삼차함수 $f(x)=ax^3+bx^2+cx+d\ (a>0)$가 극값을 가지면 삼차방정식 $f(x)=0$의 근은 다음과 같이 판별할 수 있다.

① (극댓값)\times(극솟값)<0 \Longleftrightarrow 서로 다른 세 실근

② (극댓값)\times(극솟값)$=0$ \Longleftrightarrow 한 실근과 중근 (서로 다른 두 실근)

③ (극댓값)\times(극솟값)>0 \Longleftrightarrow 한 실근과 두 허근

(2) 삼차함수 $f(x)=ax^3+bx^2+cx+d\ (a>0)$가 극값을 갖지 않으면 방정식 $f(x)=0$은
한 실근 (삼중근) 또는 한 실근과 두 허근을 갖는다.

삼차방정식의 실근의 개수에 대한 이해

삼차함수 $f(x)=ax^3+bx^2+cx+d$ $(a>0)$에 대하여

(1) **삼차함수 $f(x)$가 극값을 가질 때, Ⓐ**

함수 $f(x)$의 도함수는 $f'(x)=3a(x-\alpha)(x-\beta)$ $(\alpha<\beta)$ 꼴이고, $f(\alpha)$, $f(\beta)$는 극값이 된다. 이때, 극댓값과 극솟값의 곱 $f(\alpha)f(\beta)$의 부호에 따라 삼차방정식 $f(x)=0$의 근은 다음과 같이 판별할 수 있다.

$f(\alpha)f(\beta)<0$	$f(\alpha)f(\beta)=0$	$f(\alpha)f(\beta)>0$
서로 다른 세 실근	한 실근과 중근	한 실근과 두 허근

Ⓐ 삼차함수 $f(x)$가 극값을 갖는다.
\iff 이차방정식 $f'(x)=0$이 서로 다른 두 실근을 갖는다.

(2) **삼차함수 $f(x)$가 극값을 갖지 않을 때, Ⓑ**

함수 $y=f(x)$의 그래프는 x축과 한 점에서 만나므로 방정식 $f(x)=0$의 실근의 개수는 1이다.

한 실근(삼중근)	한 실근과 두 허근

Ⓑ 삼차함수 $f(x)$가 극값을 갖지 않는다.
\iff 이차방정식 $f'(x)=0$이 중근 또는 서로 다른 두 허근을 갖는다.

확인 삼차방정식 $x^3+6x^2-32=0$의 근을 판별하시오. Ⓒ

풀이 $f(x)=x^3+6x^2-32$라 하면
$f'(x)=3x^2+12x=3x(x+4)$
$f'(x)=0$에서 $x=-4$ 또는 $x=0$
$f(x)$의 증가와 감소를 표로 나타내면 다음과 같다.

x	\cdots	-4	\cdots	0	\cdots
$f'(x)$	$+$	0	$-$	0	$+$
$f(x)$	↗	0	↘	-32	↗

(극댓값)$=f(-4)=0$, (극솟값)$=f(0)=-32$
따라서 (극댓값)×(극솟값)$=0$이므로 삼차방정식 $x^3+6x^2-32=0$은 한 실근과 중근을 갖는다.

Ⓒ 함수 $f(x)=x^3+6x^2-32$의 그래프는 다음 그림과 같다.

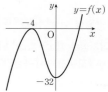

개념 04 부등식에의 활용

1. 모든 실수에 대하여 성립하는 부등식의 증명 ← 최댓값 또는 최솟값이 존재하는 경우

(1) 모든 실수 x에 대하여 부등식 $f(x)>0$이 성립한다.
⇨ 함수 $f(x)$에 대하여 ($f(x)$의 최솟값)>0임을 보인다.
(2) 모든 실수 x에 대하여 부등식 $f(x)<0$이 성립한다.
⇨ 함수 $f(x)$에 대하여 ($f(x)$의 최댓값)<0임을 보인다.

참고 모든 실수 x에 대하여 부등식 $f(x)>g(x)$가 성립함을 보이려면 $h(x)=f(x)-g(x)$라 하고 부등식 $h(x)>0$임을 보인다.
즉, ($h(x)$의 최솟값)>0임을 보인다.

2. $x>a$에서 성립하는 부등식의 증명

$x>a$에서 부등식 $f(x)>0$이 성립함을 증명할 때,
(1) 함수 $f(x)$의 최솟값이 존재하면
⇨ $x>a$에서 ($f(x)$의 최솟값)>0임을 보인다.
(2) 함수 $f(x)$의 최솟값이 존재하지 않으면
⇨ $x>a$에서 $f(x)$가 증가함수이고, $f(a)\geq0$임을 보인다.
$f'(x)\geq0$

1. 모든 실수에 대하여 성립하는 부등식의 증명

모든 실수 x에 대하여 부등식 $f(x)>0$이 성립하려면 함수 $y=f(x)$의 그래프가 항상 x축보다 위쪽에 존재해야 한다. Ⓐ
즉, 함수 $f(x)$의 도함수 $f'(x)$를 이용하여 $f(x)$의 최솟값을 구하고, 그 값이 0보다 크다는 것을 보이면 된다.
예를 들어, 모든 실수 x에 대하여 부등식 $x^4+4x+4>0$임을 증명해 보자.
$f(x)=x^4+4x+4$라 하면 $f'(x)=4x^3+4=4(x+1)(x^2-x+1)$
$f'(x)=0$에서 $x=-1$ ($\because x^2-x+1>0$)
함수 $f(x)$의 증가와 감소를 표로 나타내면 오른쪽과 같다. Ⓑ

x	\cdots	-1	\cdots
$f'(x)$	$-$	0	$+$
$f(x)$	\searrow	1	\nearrow

함수 $f(x)$는 $x=-1$에서 극소이면서 최소이고 최솟값이 1이므로
$$f(x)>0$$
따라서 모든 실수 x에 대하여 부등식 $x^4+4x+4>0$이 성립한다.

확인1 모든 실수 x에 대하여 부등식 $x^4-4x+5>0$이 성립함을 증명하시오.

풀이 $f(x)=x^4-4x+5$라 하면 $f'(x)=4x^3-4=4(x-1)(x^2+x+1)$
$f'(x)=0$에서 $x=1$ ($\because x^2+x+1>0$)
함수 $f(x)$의 증가와 감소를 표로 나타내면 오른쪽과 같다.

x	\cdots	1	\cdots
$f'(x)$	$-$	0	$+$
$f(x)$	\searrow	2	\nearrow

함수 $f(x)$는 $x=1$에서 극소이면서 최소이고 최솟값은 2이므로 $f(x)>0$
따라서 모든 실수 x에 대하여 부등식 $x^4-4x+5>0$이 성립한다.

Ⓐ 모든 실수 x에 대하여 $f(x)\geq0$이 성립함을 보이려면
($f(x)$의 최솟값)≥0
임을 보인다.

Ⓑ 함수 $y=f(x)$의 그래프는 다음 그림과 같다.

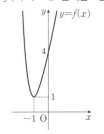

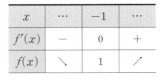

2. $x > a$에서 성립하는 부등식의 증명

$x > a$에서 부등식 $f(x) > 0$이 성립함을 보이려면 다음을 보이면 된다.

⑴ **함수 $f(x)$의 최솟값이 존재할 때,**

$x > a$에서 $(f(x)$의 최솟값$) > 0$이면 함수 $y = f(x)$
의 그래프는 오른쪽 그림과 같다. 따라서

$$x > a에서 \ (f(x)의 \ 최솟값) > 0$$

임을 보이면 $x > a$에서 부등식 $f(x) > 0$이 성립함을 알 수 있다.

⑵ **함수 $f(x)$의 최솟값이 존재하지 않을 때, ⓒⓓ**

$x > a$에서 $f(x)$가 증가함수, 즉 $f'(x) \geq 0$이고, $f(a) \geq 0$이면 함수
$y = f(x)$의 그래프는 다음과 같다.

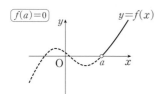

따라서

$$x > a에서 \ f(x)가 \ 증가함수이고, \ f(a) \geq 0$$

임을 보이면 $x > a$에서 부등식 $f(x) > 0$이 성립함을 알 수 있다.

예를 들어, $x > 0$에서 부등식 $2x^3 - 3x^2 + 2 > 0$임을 증명해 보자.

$f(x) = 2x^3 - 3x^2 + 2$라 하면 $f'(x) = 6x^2 - 6x = 6x(x-1)$

$f'(x) = 0$에서 $x = 0$ 또는 $x = 1$

$x > 0$에서 함수 $f(x)$의 증가와 감소를 표로 나타내고
그래프를 그리면 오른쪽 그림과 같다.

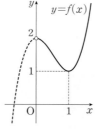

x	(0)	\cdots	1	\cdots
$f'(x)$		$-$	0	$+$
$f(x)$		\searrow	1	\nearrow

$x > 0$에서 함수 $f(x)$는 $x = 1$일 때 극소이면서 최소이고, 최솟값은 1이므로

$$f(x) > 0$$

따라서 $x > 0$에서 부등식 $2x^3 - 3x^2 + 2 > 0$이 성립한다.

확인2 $x \geq 0$에서 부등식 $x^3 - x^2 - x + 3 > 0$이 성립함을 증명하시오. ⓔ

풀이 $f(x) = x^3 - x^2 - x + 3$이라 하면
$\quad f'(x) = 3x^2 - 2x - 1$
$\qquad\quad = (3x+1)(x-1)$
$\quad f'(x) = 0$에서 $x = 1 \ (\because \ x \geq 0)$

x	0	\cdots	1	\cdots
$f'(x)$		$-$	0	$+$
$f(x)$	3	\searrow	2	\nearrow

$\quad x \geq 0$에서 함수 $f(x)$는 $x = 1$일 때 극소이면서 최소이고, 최솟값은 2이므로
$\quad f(x) > 0$
\quad 따라서 $x \geq 0$에서 부등식 $x^3 - x^2 - x + 3 > 0$이 성립한다.

ⓒ 미분가능한 함수 $f(x)$가 어떤 구간에서
$f'(x) > 0$이면 그 구간에서 함수 $f(x)$는
증가한다.

ⓓ $x > a$에서 $f(x) > 0$임을 증명하는 것이므
로 $f(a) = 0$이어도 부등식이 성립한다.
$f'(x) > 0$이므로 a보다 큰 모든 실수 b에
대하여 $f(a) < f(b)$이므로 $f(b) > 0$이
기 때문이다.

ⓔ 함수 $y = f(x)$의 그래프는 다음 그림과 같다.

닫힌구간 $[-2,\ 2]$에서 함수 $f(x)=-x^3+3x^2+a$의 최솟값이 -4일 때, $f(x)$의 최댓값을 구하시오.

(단, a는 상수이다.)

guide　닫힌구간 $[a,\ b]$에서 함수 $f(x)$의 최댓값과 최솟값
　　⇨ 최댓값 : 함수 $f(x)$의 극댓값과 $f(a)$, $f(b)$ 중 가장 큰 값
　　　최솟값 : 함수 $f(x)$의 극솟값과 $f(a)$, $f(b)$ 중 가장 작은 값

solution　$f(x)=-x^3+3x^2+a$에서 $f'(x)=-3x^2+6x=-3x(x-2)$
　　　$f'(x)=0$에서 $x=0$ 또는 $x=2$
　　　닫힌구간 $[-2,\ 2]$에서 함수 $f(x)$의 증가와 감소를 표로 나타내면 다음과 같다.

x	-2	\cdots	0	\cdots	2
$f'(x)$		$-$	0	$+$	
$f(x)$	$a+20$	\searrow	a	\nearrow	$a+4$

따라서 함수 $f(x)$는 $x=0$일 때 최솟값 a를 가지므로 $a=-4$이고 $f(x)$는 $x=-2$일 때 최댓값 $a+20$을 가지므로 최댓값은 **16**이다.

정답 및 해설 pp.092~093

01-1　닫힌구간 $[-3,\ 1]$에서 함수 $f(x)=ax^3-3ax^2+b$의 최댓값이 4, 최솟값이 -23일 때, ab의 값을 구하시오. (단, $a>0$)

01-2　닫힌구간 $[-a,\ a]$에서 함수 $f(x)=x^3-ax^2-a^2x+2$의 최댓값이 7, 최솟값이 m일 때, $a-m$의 값을 구하시오. (단, $a>0$)

발전
01-3　최고차항의 계수가 1인 사차함수 $f(x)$가 다음 조건을 만족시킨다.

> (가) 모든 실수 x에 대하여 $f(-x)=f(x)$이다.
> (나) $f(-1)=f(3)$
> (다) 함수 $f(x)$는 극솟값 2를 갖는다.

닫힌구간 $[1,\ 4]$에서 함수 $f(x)$의 최댓값을 구하시오.

오른쪽 그림과 같이 곡선 $f(x)=-x^2+8x$와 x축으로 둘러싸인 부분에 내접하고, 한 변이 x축 위에 있는 직사각형 ABCD의 넓이의 최댓값을 구하시오.

guide 넓이를 한 문자에 대한 함수로 나타낸 뒤, 함수의 최댓값과 최솟값을 구한다.

solution 함수 $y=f(x)$의 그래프에서 $y=-x^2+8x=-(x-4)^2+16$이므로 꼭짓점의 좌표는 $(4,\ 16)$이다.

점 A의 좌표를 $(t+4,\ -t^2+16)$ $(0<t<4)$이라 하면 점 D의 좌표는 $(t+4,\ 0)$이다. 이때, 곡선 $f(x)=-x^2+8x$는 직선 $x=4$에 대하여 대칭 이므로 점 B, C의 좌표는 각각 $(4-t,\ -t^2+16)$, $(4-t,\ 0)$이다.

$\therefore \overline{\text{AD}}=-t^2+16,\ \overline{\text{CD}}=2t$

직사각형 ABCD의 넓이를 $S(t)$라 하면

$S(t)=2t\times(-t^2+16)=-2t^3+32t$

$S'(t)=-6t^2+32=-6\left(t^2-\dfrac{16}{3}\right)=-6\left(t+\dfrac{4}{\sqrt{3}}\right)\left(t-\dfrac{4}{\sqrt{3}}\right)$

$S'(t)=0$에서 $t=\dfrac{4}{\sqrt{3}}$ $(\because\ 0<t<4)$

$0<t<4$에서 함수 $S(t)$의 증가와 감소를 표로 나타내면 다음과 같다.

t	(0)	\cdots	$\dfrac{4}{\sqrt{3}}$	\cdots	(4)
$S'(t)$		$+$	0	$-$	
$S(t)$		\nearrow	극대	\searrow	

따라서 함수 $S(t)$는 $t=\dfrac{4}{\sqrt{3}}$에서 극대이면서 최대이므로 직사각형 ABCD의 넓이의 최댓값은

$S\left(\dfrac{4}{\sqrt{3}}\right)=\dfrac{256\sqrt{3}}{9}$

유형
연습

정답 및 해설 p.093

발전
02-1 오른쪽 그림과 같이 곡선 $y=2x^2$ 위의 점 $\text{A}(t,\ 2t^2)$ $(t>0)$을 지나고 x축에 평행한 직선이 직선 $y=-x+19$와 만나는 점을 D라 하고, 두 점 A, D에서 x축에 내린 수선의 발을 각각 B, C 라 하자. 직사각형 ABCD의 넓이의 최댓값을 구하시오.

(단, 점 D의 x좌표는 점 A의 x좌표보다 크다.)

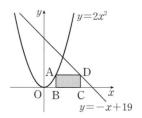

오른쪽 그림과 같이 밑면의 반지름의 길이가 $3\,\mathrm{cm}$이고, 높이가 $10\,\mathrm{cm}$인 직원뿔이 있다. 이 원뿔에 내접하는 원기둥의 부피의 최댓값을 구하시오.

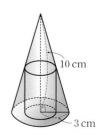

guide 부피를 한 문자에 대한 함수로 나타낸 뒤, 함수의 최댓값과 최솟값을 구한다.

solution 오른쪽 그림과 같이 원기둥 밑면의 반지름의 길이를 $r\,\mathrm{cm}\,(0 < r < 3)$, 높이를 $h\,\mathrm{cm}$ 라 하면

$$10 : 3 = (10-h) : r \text{에서 } 10r = 30 - 3h \qquad \therefore h = 10 - \frac{10}{3}r$$

원기둥의 부피를 $V(r)\,\mathrm{cm}^3$라 하면

$$V(r) = \pi r^2 h = \pi r^2 \left(10 - \frac{10}{3}r\right) = \pi\left(-\frac{10}{3}r^3 + 10r^2\right)$$

$$\therefore V'(r) = \pi(-10r^2 + 20r) = -10\pi r(r-2)$$

$V'(r) = 0$에서 $r = 2\ (\because r > 0)$

$0 < r < 3$에서 함수 $V(r)$의 증가와 감소를 표로 나타내면 다음과 같다.

r	(0)	\cdots	2	\cdots	(3)
$V'(r)$		$+$	0	$-$	
$V(r)$		\nearrow	극대	\searrow	

따라서 함수 $V(r)$는 $r=2$에서 극대이면서 최대이므로 원기둥의 부피의 최댓값은

$$V(2) = \frac{40\pi}{3}\,\mathrm{cm}^3$$

정답 및 해설 pp.093~094

03-1 오른쪽 그림과 같이 한 변의 길이가 6인 정삼각형 모양의 종이가 있다. 이 종이의 세 꼭짓점 주위에서 합동인 사각형을 잘라낸 후, 뚜껑이 없는 삼각기둥 모양의 상자를 만들려고 한다. 상자의 부피의 최댓값을 구하시오.

03-2 모든 모서리의 길이가 3인 정사각뿔에 내접하는 직육면체의 부피의 최댓값을 구하시오.

방정식 $3x^4+4x^3-12x^2+5-k=0$이 서로 다른 세 실근을 갖도록 하는 모든 실수 k의 값의 합을 구하시오.

guide 방정식 $f(x)=g(x)$의 서로 다른 실근의 개수는 다음과 같이 이해할 수 있다.

(1) 함수 $y=f(x)-g(x)$의 그래프와 x축의 교점의 개수

(2) 두 함수 $y=f(x)$, $y=g(x)$의 그래프의 교점의 개수

solution $3x^4+4x^3-12x^2+5-k=0$에서 $3x^4+4x^3-12x^2+5=k$

$f(x)=3x^4+4x^3-12x^2+5$라 하면

$f'(x)=12x^3+12x^2-24x=12x(x+2)(x-1)$

$f'(x)=0$에서 $x=-2$ 또는 $x=0$ 또는 $x=1$

함수 $f(x)$의 증가와 감소를 표로 나타내면 다음과 같다.

x	\cdots	-2	\cdots	0	\cdots	1	\cdots
$f'(x)$	$-$	0	$+$	0	$-$	0	$+$
$f(x)$	\searrow	-27	\nearrow	5	\searrow	0	\nearrow

따라서 함수 $y=f(x)$의 그래프는 오른쪽 그림과 같다.

함수 $f(x)$의 그래프가 직선 $y=0$, $y=5$와 서로 다른 세 점에서 만나므로 주어진 방정식이 서로 다른 세 실근을 갖도록 하는 실수 k의 값은 0 또는 5이다.

따라서 모든 실수 k의 값의 합은 $0+5=\mathbf{5}$

정답 및 해설 pp.094~095

04-1 방정식 $x^4-2x=-x^2+4x-2k$의 실근의 개수가 1일 때, 실수 k의 값을 구하시오.

04-2 함수 $y=x^4-4x^2+2+a$의 그래프가 직선 $y=k$와 만나는 서로 다른 점의 개수가 4가 되도록 하는 정수 k의 최솟값이 1일 때, 자연수 a의 값을 구하시오.

04-3 곡선 $y=3x^4-4x^3-12x^2+x$와 직선 $y=x+a$가 서로 다른 네 점에서 만날 때, 정수 a의 개수를 구하시오.

삼차방정식 $x^3+3x^2-9x+4-k=0$에 대하여 다음 물음에 답하시오.

(1) 서로 다른 세 실근을 갖도록 하는 실수 k의 값의 범위를 구하시오.

(2) 서로 다른 두 실근을 갖도록 하는 실수 k의 값의 범위를 구하시오.

(3) 단 하나의 실근을 갖도록 하는 실수 k의 값의 범위를 구하시오.

guide 방정식 $f(x)=g(x)$의 서로 다른 실근의 개수는 다음과 같이 이해할 수 있다.

(1) 함수 $y=f(x)-g(x)$의 그래프와 x축의 교점의 개수

(2) 두 함수 $y=f(x)$, $y=g(x)$의 그래프의 교점의 개수

solution $f(x)=x^3+3x^2-9x+4-k$라 하면 $f'(x)=3x^2+6x-9=3(x+3)(x-1)$

$f'(x)=0$에서 $x=-3$ 또는 $x=1$

함수 $f(x)$의 증가와 감소를 표로 나타내면 다음과 같다.

x	\cdots	-3	\cdots	1	\cdots
$f'(x)$	$+$	0	$-$	0	$+$
$f(x)$	↗	$31-k$	↘	$-1-k$	↗

함수 $f(x)$는 $x=-3$에서 극댓값 $f(-3)=31-k$를 갖고, $x=1$에서 극솟값 $f(1)=-1-k$를 갖는다.

(1) 방정식 $f(x)=0$이 서로 다른 세 실근을 가지려면 (극댓값)\times(극솟값)<0이어야 하므로

$(31-k)(-1-k)<0$, $(k-31)(k+1)<0$ $\qquad \therefore$ $\boldsymbol{-1<k<31}$

(2) 방정식 $f(x)=0$이 서로 다른 두 실근을 가지려면 (극댓값)\times(극솟값)$=0$이어야 하므로

$(31-k)(-1-k)=0$ $\qquad \therefore$ $\boldsymbol{k=-1}$ 또는 $\boldsymbol{k=31}$

(3) 방정식 $f(x)=0$이 단 하나의 실근을 가지려면 (극댓값)\times(극솟값)>0이어야 하므로

$(31-k)(-1-k)>0$, $(k-31)(k+1)>0$ $\qquad \therefore$ $\boldsymbol{k<-1}$ 또는 $\boldsymbol{k>31}$

정답 및 해설 pp.095~096

유형
연습

05-1 두 함수 $f(x)=x^3-3x^2+4x$, $g(x)=3x^2-5x+k$에 대하여 방정식 $f(x)=g(x)$가 서로 다른 세 실근을 갖도록 하는 모든 정수 k의 개수를 구하시오.

05-2 실수 t에 대하여 x에 대한 방정식 $2x^3+ax^2+6x-6=t$의 서로 다른 실근의 개수를 $g(t)$라 하자. 함수 $g(t)$가 실수 전체의 집합에서 연속이 되도록 하는 정수 a의 개수를 구하시오.

05-3 곡선 $y=x^3-3x$ 밖의 한 점 $(2, k)$에서 곡선에 세 개의 접선을 그을 수 있을 때, 실수 k의 값의 범위를 구하시오.

삼차방정식 $2x^3-3x^2-12x-k=0$이 한 개의 음의 실근과 서로 다른 두 개의 양의 실근을 갖도록 하는 모든 정수 k의 개수를 구하시오.

guide

방정식 $f(x)-k=0$의 양의 실근
⇨ 함수 $y=f(x)$의 그래프와 직선 $y=k$가 y축의 오른쪽에서 만난다.
방정식 $f(x)-k=0$의 음의 실근
⇨ 함수 $y=f(x)$의 그래프와 직선 $y=k$가 y축의 왼쪽에서 만난다.

solution

$2x^3-3x^2-12x-k=0$에서 $2x^3-3x^2-12x=k$

$f(x)=2x^3-3x^2-12x$라 하면 $f'(x)=6x^2-6x-12=6(x+1)(x-2)$

$f'(x)=0$에서 $x=-1$ 또는 $x=2$

함수 $f(x)$의 증가와 감소를 표로 나타내면 다음과 같다.

x	\cdots	-1	\cdots	2	\cdots
$f'(x)$	$+$	0	$-$	0	$+$
$f(x)$	↗	7	↘	-20	↗

따라서 함수 $y=f(x)$의 그래프는 오른쪽 그림과 같다.

함수 $y=f(x)$의 그래프와 직선 $y=k$의 교점의 x좌표가 한 개는 음수이고, 두 개는
양수이어야 하므로 $-20<k<0$이다.

따라서 모든 정수 k는 $-19,\ -18,\ -17,\ \cdots,\ -1$의 **19개**이다.

정답 및 해설 pp.096~097

06-1 두 함수 $f(x)=2x^3-x^2+2x$, $g(x)=x^3+\dfrac{1}{2}x^2+8x+a$에 대하여 방정식 $f(x)=g(x)$
가 서로 다른 두 개의 음의 실근과 한 개의 양의 실근을 갖도록 하는 모든 정수 a의 개수를 구
하시오.

06-2 사차함수 $f(x)=x^4+ax^3+bx^2+cx+k$의 도함수 $f'(x)$가
$f'(0)=f'(1)=f'(5)=0$을 만족시킨다. 방정식 $f(x)=0$이 한 개의 음의 실근과 두 개의 서
로 다른 양의 실근을 갖도록 하는 상수 k의 값을 구하시오. (단, a, b, c는 상수이다.)

다음 물음에 답하시오.

(1) 모든 실수 x에 대하여 부등식 $3x^4-4x^3-6x^2+12x-4\geq a$가 성립하도록 하는 실수 a의 최댓값을 구하시오.

(2) $x>a$에서 부등식 $x^3-6x^2+32>0$이 항상 성립하도록 하는 정수 a의 최솟값을 구하시오.

guide **1** 모든 실수 x에 대하여 $f(x)>0$ ⇨ (함수 $f(x)$의 최솟값)>0

 2 $x>a$에서 부등식 $f(x)>0$ ⇨ $x>a$에서 (함수 $f(x)$의 최솟값)>0

solution (1) $f(x)=3x^4-4x^3-6x^2+12x-4$라 하면 $f'(x)=12x^3-12x^2-12x+12=12(x-1)^2(x+1)$

 $f'(x)=0$에서 $x=-1$ 또는 $x=1$

 함수 $f(x)$의 증가와 감소를 표로 나타내면 오른쪽과 같다.

x	\cdots	-1	\cdots	1	\cdots
$f'(x)$	$-$	0	$+$	0	$+$
$f(x)$	↘	-15	↗	1	↗

 함수 $f(x)$는 $x=-1$에서 최솟값 -15를 가지므로 $f(x)\geq-15$

 따라서 실수 a의 최댓값은 **-15**이다.

 (2) $f(x)=x^3-6x^2+32$라 하면 $f'(x)=3x^2-12x=3x(x-4)$

 $f'(x)=0$에서 $x=0$ 또는 $x=4$

 함수 $f(x)$의 증가와 감소를 표로 나타내고 그래프를 그리면 오른쪽 그림과 같다.

x	\cdots	0	\cdots	4	\cdots
$f'(x)$	$+$	0	$-$	0	$+$
$f(x)$	↗	32	↘	0	↗

 즉, $f(4)=0$이므로 $x>4$에서 부등식 $f(x)>0$이 항상 성립한다.

 따라서 정수 a의 최솟값은 **4**이다.

정답 및 해설 p.097

07-1 다음 물음에 답하시오.

 (1) 모든 실수 x에 대하여 부등식 $2x^4-k^3x+9\geq0$이 성립하도록 하는 자연수 k의 개수를 구하시오.

 (2) $x>a$에서 부등식 $-2x^3+9x^2-12x+4<0$이 항상 성립하도록 하는 정수 a의 최솟값을 구하시오.

07-2 두 함수 $f(x)=5x^3-7x^2+k$, $g(x)=8x^2+3$이 있다. $0<x<4$에서 부등식 $f(x)\geq g(x)$가 성립하도록 하는 상수 k의 최솟값을 구하시오.

개념 05 속도와 가속도

1. 속도와 가속도

수직선 위를 움직이는 점 P의 시각 t에서의 위치 x가 $x=f(t)$일 때, 시각 t에서 점 P의 속도 v와 가속도 a는

(1) $v=\dfrac{dx}{dt}=f'(t)$ (2) $a=\dfrac{dv}{dt}=v'(t)$

참고 속력(또는 속도의 크기)을 $|v|$로 나타내고, 가속도의 크기를 $|a|$로 나타낸다.

2. 속도와 운동 방향의 관계

수직선 위를 움직이는 점 P의 시각 t에서의 위치 x가 $x=f(t)$이고, 속도 v가 $v=f'(t)$일 때

(1) $v>0$이면 $x=f(t)$가 증가하므로 점 P는 양의 방향으로 움직인다.
(2) $v<0$이면 $x=f(t)$가 감소하므로 점 P는 음의 방향으로 움직인다.
(3) $v=0$이면 운동 방향이 바뀌거나 정지한다.
　　$f'(a)=0$이고 $t=a$의 좌우에서 $f'(t)$의 부호가 바뀌면 점 P는 $t=a$에서 운동 방향이 바뀐다.

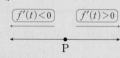

1. 위치, 속도, 가속도에 대한 이해 Ⓐ

움직이는 물체의 위치는 시각에 대한 함수로 나타낼 수 있다.

이때, 속도는 시각에 대한 위치의 순간변화율을, 가속도는 시각에 대한 속도의 순간변화율을 의미한다. 즉, 물체의 위치를 나타내는 함수를 시각에 대하여 미분하면 속도를 구할 수 있고, 속도를 다시 시각에 대하여 미분하면 가속도를 구할 수 있다.

수직선 위를 움직이는 점 P의 시각 t에서의 위치를 x라 하면 x는 t의 함수이므로 $x=f(t)$라 할 수 있다.

이때, 시각 t에서 $t+\Delta t$까지의 점 P의 위치 x의 변화량은

$$\Delta x=f(t+\Delta t)-f(t)$$

이므로 시각 t에서 $t+\Delta t$까지의 점 P의 위치 x의 평균변화율은

$$\frac{\Delta x}{\Delta t}=\frac{f(t+\Delta t)-f(t)}{\Delta t}$$

이다. 이것은 시각 t에서 $t+\Delta t$까지의 점 P의 **평균속도**이다. Ⓑ

또한, 시각 t에서 위치 x의 순간변화율

$$\lim_{\Delta t \to 0}\frac{\Delta x}{\Delta t}=\lim_{\Delta t \to 0}\frac{f(t+\Delta t)-f(t)}{\Delta t}$$

를 시각 t에서의 점 P의 **순간속도** 또는 **속도**라 하고 보통 v로 나타낸다. 즉,

$$v=\lim_{\Delta t \to 0}\frac{\Delta x}{\Delta t}=\frac{dx}{dt}=f'(t)$$

한편, 점 P의 속도 v도 t에 대한 함수이므로 시각 t에서 속도 v의 순간변화율을 시각 t에서의 점 P의 **가속도**라 하고 보통 a로 나타낸다. 즉,

$$a=\lim_{\Delta t \to 0}\frac{\Delta v}{\Delta t}=\frac{dv}{dt}=v'(t)$$

Ⓐ 위치, 속도, 가속도의 관계

위치 x

↓ 미분

속도 $v=\dfrac{dx}{dt}$

↓ 미분

가속도 $a=\dfrac{dv}{dt}$

Ⓑ $(평균속도)=\dfrac{(위치의\ 변화량)}{(시간의\ 변화량)}$

2. 수직선 위를 움직이는 점의 운동 방향과 속도의 관계

수직선 위를 움직이는 점 P의 시각 t에서의 위치 $x=f(t)$에 대하여 $f(t)$의 증가와 감소에 따라 점 P의 운동 방향이 결정된다. ⓒ 이때, 점 P의 시각 t에서의 속도 v는 $v=f'(t)$이므로 v의 부호는 점 P의 운동 방향을 나타낸다. ⓓ

(1) $v>0$이면 $f(t)$가 증가하므로 **양의 방향**으로 움직인다.

(2) $v<0$이면 $f(t)$가 감소하므로 **음의 방향**으로 움직인다.

따라서 속도 v의 부호가 바뀌면 점 P의 운동 방향도 바뀌었다는 것을 알 수 있다. ⓔ

위치 $x=f(t)$의 그래프가 오른쪽 그림과 같을 때, 다음을 확인할 수 있다. ⓕ

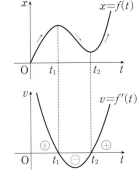

$t=t_1$에서

(1) $f(t)$가 증가하다 감소한다.

(2) 운동 방향이 양의 방향에서 음의 방향으로 바뀐다.

(3) $v(t)$의 부호가 양($+$)에서 음($-$)으로 바뀐다.

예를 들어, 수직선 위를 움직이는 점 P의 시각 t에서의 위치 x가
$x=t^2-4t+2$일 때, 점 P가 운동 방향을 바꾸는 시각을 구해 보자.
점 P의 시각 t에서의 속도는

$$v(t)=\frac{dx}{dt}=2t-4$$

$v(t)=0$에서 $t=2$이며, $t=2$의 좌우에서 $v(t)$의 부호가 음에서 양으로 바뀌므로 $t=2$에서 점 P는 운동 방향을 바꾼다.

[확인] 수직선 위를 움직이는 점 P의 시각 t에서의 위치 x가
$x=t^3-9t^2+15t$일 때, 다음을 구하시오.

(1) $t=2$에서의 점 P의 속도와 가속도를 구하시오.

(2) 점 P가 처음으로 운동 방향을 바꾸는 시각을 구하시오.

풀이 (1) 점 P의 시각 t에서의 속도를 v, 가속도를 a라 하면

$$v=\frac{dx}{dt}=3t^2-18t+15, \quad a=\frac{dv}{dt}=6t-18$$

따라서 $t=2$에서 점 P의 속도와 가속도는

$$v=3\times2^2-18\times2+15=-9, \quad a=6\times2-18=-6$$

(2) 점 P가 운동 방향을 바꾸는 순간의 속도는 0이므로 $v=0$에서

$$v=\frac{dx}{dt}=3t^2-18t+15=3(t-1)(t-5)=0$$

따라서 $0<t<1$일 때 $v>0$이고 $1<t<5$일 때 $v<0$이므로 점 P가 처음으로 운동 방향을 바꾸는 시각은 1이다. ⓖ

ⓒ (1) $x=f(t)$가 증가하면 점 P는 양의 방향으로 움직인다.

　(2) $x=f(t)$가 감소하면 점 P는 음의 방향으로 움직인다.

ⓓ (1) $f'(x)>0 \Rightarrow f(x)$가 증가

　(2) $f'(x)<0 \Rightarrow f(x)$가 감소

ⓔ v의 부호에 따른 점 P의 운동 방향

ⓕ $t=t_2$에서 다음을 확인할 수 있다.

　(1) $f(t)$가 감소하다 증가한다.

　(2) 운동 방향이 음의 방향에서 양의 방향으로 바뀐다.

　(3) $v(t)$의 부호가 음($-$)에서 양($+$)으로 바뀐다.

ⓖ

한걸음 더 ✏

3. 시각에 대한 길이, 넓이, 부피의 변화율

수직선 위를 움직이는 점 P의 시각 t에서의 위치 x가 $x=f(t)$일 때, 속도 v는 $v=\dfrac{dx}{dt}=f'(t)$와 같이 나타냈다.

같은 방법으로 시각 t에서의 어떤 도형의 길이를 $l(t)$라 하자.

시각 t에서 $t+\varDelta t$까지의 길이의 변화량은 $\varDelta l=l(t+\varDelta t)-l(t)$이고,

이때의 길이 l의 평균변화율은 $\dfrac{\varDelta l}{\varDelta t}=\dfrac{l(t+\varDelta t)-l(t)}{\varDelta t}$이므로 시각 t에서

길이 l의 순간변화율은

$$\lim_{\varDelta t \to 0}\frac{\varDelta l}{\varDelta t}=\frac{dl}{dt}=l'(t)$$

로 나타낼 수 있다.

또한, 시각 t에서의 어떤 도형의 넓이를 $S(t)$, 부피를 $V(t)$라 하면 시각 t에서의 넓이의 변화율과 부피의 변화율을 각각

$$\lim_{\varDelta t \to 0}\frac{\varDelta S}{\varDelta t}=\frac{dS}{dt}=S'(t),\ \lim_{\varDelta t \to 0}\frac{\varDelta V}{\varDelta t}=\frac{dV}{dt}=V'(t)$$

로 나타낼 수 있다. 이것을 정리하면 다음과 같다. ⓗ

> (1) 시각 t에서의 길이 l의 변화율 : $\displaystyle\lim_{\varDelta t \to 0}\frac{\varDelta l}{\varDelta t}=\frac{dl}{dt}=l'(t)$
>
> (2) 시각 t에서의 넓이 S의 변화율 : $\displaystyle\lim_{\varDelta t \to 0}\frac{\varDelta S}{\varDelta t}=\frac{dS}{dt}=S'(t)$
>
> (3) 시각 t에서의 부피 V의 변화율 : $\displaystyle\lim_{\varDelta t \to 0}\frac{\varDelta V}{\varDelta t}=\frac{dV}{dt}=V'(t)$

예를 들어, 가로와 세로의 길이가 각각 9 cm, 4 cm인 직사각형의 가로와 세로의 길이가 각각 매초 0.2 cm, 0.3 cm씩 늘어난다고 할 때, 이 직사각형이 정사각형이 되는 순간의 넓이의 변화율을 구해 보자.

직사각형의 t초 후의 가로, 세로의 길이는 각각 $(9+0.2t)$ cm, $(4+0.3t)$ cm 이므로 정사각형이려면

$9+0.2t=4+0.3t$에서 $0.1t=5$ ∴ $t=50$

시각 t에서의 정사각형의 넓이를 $S(t)$ cm²라 하면

$S(t)=(9+0.2t)(4+0.3t)=0.06t^2+3.5t+36$

이것을 t에 대하여 미분하면

$$\frac{dS(t)}{dt}=0.12t+3.5$$

따라서 $t=50$일 때의 넓이의 변화율은

$0.12\times50+3.5=9.5\ (\text{cm}^2/\text{s})$

ⓗ (1)

(2)

(3)

원점을 출발하여 수직선 위를 움직이는 점 P의 시각 t에서의 위치가 $x(t)=t^3-6t^2+9t$일 때, 다음 물음에 답하시오.

(1) $t=2$에서의 점 P의 속도와 가속도를 구하시오.

(2) 점 P의 속도가 출발 후 처음으로 9가 되는 순간 점 P의 위치를 구하시오.

(3) 점 P가 운동 방향을 바꾸는 순간의 시각을 모두 구하시오.

guide　시각 t에서의 점 P의 위치가 $x=f(t)$일 때,

(1) 시각 t에서의 점 P의 속도 $v=\dfrac{dx}{dt}=f'(t)$

(2) 시각 t에서의 점 P의 가속도 $a=\dfrac{dv}{dt}$

solution　(1) 점 P의 시각 t에서의 속도를 v, 가속도를 a라 하면

$$v=\frac{dx}{dt}=3t^2-12t+9,\ a=\frac{dv}{dt}=6t-12$$

따라서 $t=2$에서의 점 P의 속도 v와 가속도 a는

$$v=3\times 2^2-12\times 2+9=\mathbf{-3}$$
$$a=6\times 2-12=\mathbf{0}$$

(2) $3t^2-12t+9=9$에서 $3t^2-12t=0$, $3t(t-4)=0$

$$\therefore\ t=4\ (\because\ t>0)$$

따라서 $t=4$에서의 점 P의 위치는 $x(4)=4^3-6\times 4^2+9\times 4=\mathbf{4}$이다.

(3) 점 P가 운동 방향을 바꾸는 순간의 속도는 0이므로

$3t^2-12t+9=0$에서

$3(t^2-4t+3)=0$, $3(t-1)(t-3)=0$

$$\therefore\ \boldsymbol{t=1}\ \text{또는}\ \boldsymbol{t=3}$$

정답 및 해설 pp.097~098

유형연습

08-1　지상 80 m 높이에서 던진 물체의 t초 후의 높이 $h(t)$ m에 대하여 $h(t)=-5t^2+30t+80$일 때, 다음 물음에 답하시오.

(1) 물체가 최고 높이에 도달할 때까지 걸린 시간을 구하시오.

(2) 물체가 지면에 닿는 순간의 속도를 구하시오.

08-2　수직선 위를 움직이는 두 점 P, Q의 시각 t일 때의 위치는 각각 $f(t)=2t^2-6t+1$, $g(t)=t^2-4t+1$이다. 두 점 P와 Q가 서로 반대 방향으로 움직이는 시각 t의 범위를 구하시오.

한 변의 길이가 $8\sqrt{3}\,\text{cm}$인 정삼각형과 그 정삼각형에 내접하는 원으로 이루어진 도형이 있다. 이 도형에서 정삼각형의 각 변의 길이가 매초 $2\sqrt{3}\,\text{cm}$씩 늘어남에 따라 원도 정삼각형에 내접하면서 반지름의 길이가 늘어난다. 정삼각형의 한 변의 길이가 $16\sqrt{3}\,\text{cm}$가 되는 순간의 원의 넓이의 변화율을 구하시오.

guide

시각에 대한 변화율

⇨ (i) 시간 t에 대한 함수로 나타낸다.

 (ii) 양변을 t에 대하여 미분하여 변화율을 구한다.

solution

t초 후 정삼각형의 한 변의 길이는 $(8\sqrt{3}+2\sqrt{3}t)\,\text{cm}$이므로 정삼각형의 넓이를 $S\,\text{cm}^2$라 하면

$$S=\frac{\sqrt{3}}{4}(8\sqrt{3}+2\sqrt{3}t)^2$$

오른쪽 그림과 같이 삼각형에 내접하는 원의 반지름의 길이를 $r\,\text{cm}$라 하면

$$S=\frac{3r}{2}(8\sqrt{3}+2\sqrt{3}t)$$

즉, $\dfrac{\sqrt{3}}{4}(8\sqrt{3}+2\sqrt{3}t)^2=\dfrac{3r}{2}(8\sqrt{3}+2\sqrt{3}t)$에서 $r=t+4$

원의 넓이를 $T\,\text{cm}^2$라 하면 $T=\pi r^2=(t+4)^2\pi$

따라서 원의 넓이의 변화율은 $\dfrac{dT}{dt}=2\pi(t+4)$

한편, 정삼각형의 한 변의 길이가 $16\sqrt{3}\,\text{cm}$가 되는 시각은 $t=4$일 때이므로

$$T'(4)=2\pi\times 8=\mathbf{16\pi}\ \textbf{(cm}^2\textbf{/s)}$$

정답 및 해설 p.098

09-1 한 변의 길이가 $2\,\text{cm}$인 정육면체의 각 모서리의 길이가 $1\,\text{cm/s}$의 일정한 속력으로 증가할 때, 정육면체의 한 면의 넓이가 $25\,\text{cm}^2$가 되는 순간의 부피의 변화율을 구하시오.

09-2 오른쪽 그림과 같이 키가 $1.5\,\text{m}$인 지은이가 높이 $3\,\text{m}$의 가로등 바로 밑에서 출발하여 일직선으로 $2\,\text{m/s}$의 속도로 걸어가고 있다. 이때, 지은이의 그림자 길이의 변화율을 구하시오.

정답 및 해설 pp.098~100

01 닫힌구간 $[-2, 2]$에서 함수
$f(x)=|x^4+4x^3-16x|$의 최댓값과 최솟값의 차를 구하시오.

02 두 함수 $f(x)$, $g(x)$가
$f(x)=x^3-12x+10$, $g(x)=x^2-6x+7$일 때, 합성함수 $(f \circ g)(x)$의 최솟값을 구하시오.

03 사차함수 $y=f(x)$의 그래프가 원점을 지나고 도함수 $y=f'(x)$의 그래프가 다음 그림과 같을 때, 〈보기〉에서 옳은 것만을 있는 대로 고른 것은?

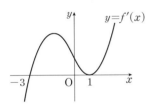

┌─ 보기 ────────────────────────
ㄱ. 함수 $f(x)$의 극댓값이 존재한다.
ㄴ. 함수 $y=f(x)$의 그래프는 x축과 서로 다른 두 점
 에서 만난다.
ㄷ. 함수 $f(x)$의 최솟값은 $f(-3)$이다.
└──────────────────────────────

① ㄴ ② ㄱ, ㄴ ③ ㄱ, ㄷ
④ ㄴ, ㄷ ⑤ ㄱ, ㄴ, ㄷ

04 최고차항의 계수가 1인 사차함수 $f(x)$가 다음 조건을 만족시킬 때, 닫힌구간 $[0, a]$에서 함수 $f(x)$의 최댓값이 25이다. 양수 a의 값을 구하시오.

┌────────────────────────────────
㈎ 곡선 $y=f(x)$는 원점을 지난다.
㈏ 함수 $f(x)$는 $x=0$에서 극솟값을 갖는다.
㈐ 곡선 $y=f(x)$는 직선 $x=2$에 대하여 대칭이다.
└────────────────────────────────

서술형

05 곡선 $y=-x^2+9$ 위의 점 $P(t, -t^2+9)$에서 x축에 내린 수선의 발을 H라 하자. \triangleOPH의 넓이가 최대일 때, 점 P에서의 접선의 방정식을 $y=a\sqrt{b}x+c$ 라 하자. 세 정수 a, b, c에 대하여 $a+b+c$의 값을 구하시오.
(단, O는 원점이고, $0<t<3$이다.)

06 다음 그림과 같이 반지름의 길이가 r인 반구의 중심을 꼭짓점으로 하고, 지면과 평행한 평면으로 자른 단면을 밑면으로 하는 직원뿔이 있다. 이 원뿔의 부피의 최댓값이 18π일 때, r의 값은?

① $\sqrt{3}$ ② $\dfrac{3\sqrt{3}}{2}$ ③ $2\sqrt{3}$

④ $\dfrac{5\sqrt{3}}{2}$ ⑤ $3\sqrt{3}$

07 자연수 k에 대하여 삼차방정식
$$x^3+3x^2-9x+9-2k=0$$
의 서로 다른 실근의 개수를 $f(k)$라 하자. $\sum_{k=1}^{20} f(k)$의 값을 구하시오.

08 두 함수 $f(x)=2x^3-3x^2$, $g(x)=x^2-1$에 대하여 방정식 $(g \circ f)(x)=0$의 서로 다른 실근의 개수는?

① 1 ② 2 ③ 3
④ 4 ⑤ 5

09 최고차항의 계수가 모두 양수인 사차함수 $f(x)$와 삼차함수 $g(x)$에 대하여 두 함수 $y=f'(x)$, $y=g'(x)$의 그래프의 교점의 x좌표가 α, β, γ $(\alpha<\beta<\gamma)$이다. 함수 $h(x)=g(x)-f(x)$의 극솟값이 2일 때, 방정식 $f(x)=g(x)$의 서로 다른 실근의 개수를 구하시오.

10 $x \geq 0$에서 부등식 $x^3-3x^2+3k-1 \geq 0$이 항상 성립하도록 하는 실수 k의 최솟값을 구하시오.

11 모든 실수 x에 대하여 부등식
$$x^4-4(a-2)^3 x+27>0$$
이 성립하도록 하는 실수 a의 값의 범위가 $p<a<q$일 때, pq의 값을 구하시오.

12 두 함수
$$f(x)=x^4-x^2-2x-a, \quad g(x)=-x^2-4x$$
가 있다. 임의의 두 실수 x_1, x_2에 대하여 부등식 $f(x_1) \geq g(x_2)$가 성립하도록 하는 실수 a의 최댓값을 M이라 할 때, $g(M)$의 값을 구하시오.

13 양수 x에 대하여 부등식
$$3x^{n+3}-n(n-4)>(n+3)x^3$$
이 항상 성립하도록 하는 자연수 n의 개수를 구하시오.

14 수직선 위를 움직이는 두 점 P, Q의 시각 t에서의 위치가 각각 $x_P=t^3-t^2+4t$, $x_Q=2t^2-4t+2$일 때, 〈보기〉에서 옳은 것만을 있는 대로 고른 것은?

> **보기**
>
> ㄱ. 점 P는 움직이는 동안 운동 방향을 한 번 바꾼다.
> ㄴ. $t=2$에서 점 Q의 속도와 가속도의 크기의 차는 6이다.
> ㄷ. 두 점 P, Q가 서로 반대 방향으로 움직이는 시각 t의 범위는 $0<t<1$이다.

① ㄴ ② ㄷ ③ ㄱ, ㄴ
④ ㄱ, ㄷ ⑤ ㄱ, ㄴ, ㄷ

15 수직선 위를 움직이는 점 P의 시각 t $(0 < t \leq 4)$ 초 후의 위치가 $2t^3 - 12t^2 + 18t - 7$이다. 출발 후 점 P가 원점으로부터 가장 멀리 떨어져 있는 순간 점 P와 원점 사이의 거리를 구하시오.

16 수직선 위를 움직이는 점 P의 시각 t에서의 속도를 $v(t)$라 할 때, 함수 $y = v(t)$의 그래프는 다음 그림과 같다. $0 < t < t_4$일 때, 〈보기〉에서 옳은 것만을 있는 대로 고른 것은?

─● 보기 ●─

ㄱ. $t = t_1$일 때 점 P의 속력은 $t = t_2$일 때의 점 P의 속력보다 크다.

ㄴ. 점 P는 운동 방향을 1번 바꾼다.

ㄷ. 점 P의 가속도의 부호는 3번 바뀐다.

① ㄱ ② ㄴ ③ ㄱ, ㄷ
④ ㄴ, ㄷ ⑤ ㄱ, ㄴ, ㄷ

17 그림과 같이 편평한 바닥에 60°로 기울어진 경사면과 반지름의 길이가 0.5 m인 공이 있다. 이 공의 중심은 경사면과 바닥이 만나는 점에서 바닥에 수직으로 높이가 21 m인 위치에 있다. 이 공을 자유 낙하시킬 때, t초 후 공

의 중심의 높이 $h(t)$는 $h(t) = 21 - 5t^2$ (m)라 한다. 공이 경사면과 처음으로 충돌하는 순간, 공의 속도는?
　　(단, 경사면의 두께와 공기의 저항은 무시한다.) [평가원]

① -20 m/초 ② -17 m/초

③ -15 m/초 ④ -12 m/초

⑤ -10 m/초

18 그림과 같이 한 변의 길이가 20인 정사각형 ABCD에서 점 P는 점 A에서 출발하여 점 B를 향하여 \overline{AB} 위를 매초 2씩 움직이고 점 Q는 점 B에서 점 P와 동시에 출발하여 점 C를 향하여 \overline{BC} 위를 매초 4씩 움직인다. 두 점 P, Q 사이의 거리가 최소가 되는 순간의 삼각형 PBQ의 넓이의 변화율을 구하시오.

정답 및 해설 pp.104~107

19 곡선 $y=x^2$ 위를 움직이는 점을 P, 원 $(x-15)^2+(y-7)^2=9$ 위를 움직이는 점을 Q라 하자. 선분 PQ의 길이의 최솟값을 m이라 할 때, $(m+3)^2$의 값을 구하시오.

20 수직선 위를 움직이는 점 P의 시각 t에서의 좌표 $f(t)$가 $f(t)=t^4-2t^3-12t^2-5at+2$일 때, 출발한 후 점 P의 운동 방향이 2번만 바뀌도록 하는 정수 a의 개수를 구하시오.

21 실수 t에 대하여 x에 대한 사차방정식
$$(x-1)\{x^2(x-3)-t\}=0$$
의 서로 다른 실근의 개수를 $f(t)$라 하자. 다항함수 $g(x)$가 다음 조건을 만족시킨다.

> (가) $\lim\limits_{x \to \infty} \dfrac{g(x)}{x^4}=0$
> (나) $g(-3)=6$

함수 $f(t)g(t)$가 실수 전체의 집합에서 연속일 때, $g(1)$의 값은? [교육청]

① 22 ② 24 ③ 26
④ 28 ⑤ 30

22 사차방정식 $x^4-2x^2+1=t-2$의 서로 다른 실근의 개수를 $f(t)$라 하자. 이때, 함수 $y=f(t)$의 그래프와 직선 $y=at-2$가 서로 다른 두 점에서 만나도록 하는 실수 a의 값의 범위를 구하시오.

23 최고차항의 계수가 1인 삼차함수 $f(x)$가 다음 조건을 만족시킨다.

> (가) 함수 $|f(x)|$는 $x=-1$, $x=3$에서 극댓값을 갖는다.
> (나) $|f(3)+1|-|f(-1)+1|>0$
> (다) 방정식 $|f(x)+1|=2$의 서로 다른 실근의 개수는 5이다.

이때, $f(0)$의 값을 구하시오.

24 닫힌구간 $[0, 2]$에서 함수
$$f(x)=-4x^3+6ax^2-a^3-2a^2$$
의 최댓값을 $g(a)$라 할 때, 〈보기〉에서 옳은 것만을 있는 대로 고르시오. (단, $a>0$)

> ● 보기 ●
> ㄱ. $g(1)=-1$
> ㄴ. 함수 $g(a)$는 양의 실수 전체의 집합에서 미분가능하다.
> ㄷ. 함수 $g(a)$의 최댓값은 열린구간 $(2, 3)$에서 존재한다.

III

적분

개념 01 부정적분의 정의

1. 부정적분의 정의

함수 $F(x)$의 도함수가 $f(x)$일 때, 즉 $F'(x)=f(x)$일 때 $F(x)$를 함수 $f(x)$의 **부정적분**이라 하고, 기호로 $\int f(x)dx$와 같이 나타낸다.
또는 '원시함수'라 한다.

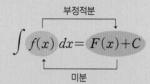

$$\int f(x)\,dx = F(x)+C$$

2. 부정적분의 표현

함수 $f(x)$의 한 부정적분을 $F(x)$라 하면

$$\int f(x)dx = F(x)+C \text{ (단, } C\text{는 적분상수)}$$

이때, 함수 $f(x)$의 부정적분을 구하는 것을 '$f(x)$를 **적분한다**'고 하고, 그 계산법을 **적분법**이라 한다.

참고 $f(x)$를 피적분함수, x를 적분변수, C를 적분상수라 한다.

부정적분과 적분상수에 대한 이해

두 함수 $F(x)$, $G(x)$가 모두 함수 $f(x)$의 한 부정적분이면

$$F'(x)=f(x), \ G'(x)=f(x)$$

이므로 $\{G(x)-F(x)\}'=G'(x)-F'(x)=f(x)-f(x)=0$

그런데 도함수가 0인 함수는 상수함수이므로 그 상수를 C라 하면

$$G(x)-F(x)=C, \text{ 즉 } G(x)=F(x)+C$$

따라서 함수 $f(x)$의 한 부정적분을 $F(x)$라 하면 함수 $f(x)$의 모든 부정적분은 $F(x)+C$ (C는 상수)로 나타낼 수 있고, 이때의 C를 **적분상수**라 한다.

부정적분은 기호로 $\int f(x)dx$ **B**와 같이 나타낸다. 즉,

$$\int f(x)dx = F(x)+C \text{ (단, } C\text{는 적분상수)}$$

이다.

예를 들어, 함수 x^2, x^2+1, x^2-2를 미분하면

$$(x^2)'=2x, \ (x^2+1)'=2x, \ (x^2-2)'=2x$$

이므로 함수 x^2, x^2+1, x^2-2와 같이 함수 x^2+C (C는 상수) 꼴의 도함수는 모두 $2x$이다.

따라서 $F'(x)=2x$에 대하여 함수 $F'(x)$의 부정적분 $F(x)$는

$$x^2, \ x^2+1, \ x^2-2, \ x^2+3, \ x^2-4, \ \cdots$$

등으로 무수히 많으며 이들은 서로 **상수항만 다름**을 알 수 있다.

따라서 $(x^2+C)'=2x$이므로 $\int 2xdx=x^2+C$와 같이 나타낼 수 있다.

A 부정적분의 '부정(不定)'은 어느 하나로 정할 수 없다는 뜻으로 어떤 함수의 부정적분은 무수히 많다는 것을 의미한다.

B (1) $\int f(x)dx$를 '적분 $f(x)dx$' 또는 '인티그럴(integral) $f(x)dx$'라 읽는다.

(2) $\int f(x)dx$에서 dx는 x에 대하여 적분한다는 뜻이다.

C 피적분함수의 변수가 적분변수와 다른 독립적인 변수일 때, 피적분함수를 상수함수로 생각하여 부정적분을 구한다.

예를 들어, $\int f(y)dx$에서 적분변수는 x이고, 피적분함수의 변수는 y이므로 $f(y)$를 상수함수로 생각한다. 즉,

$$\int f(y)dx = f(y)x+C$$

D 함수 $f(x)$는 $F(x)$의 도함수이다.
\iff 함수 $F(x)$는 $f(x)$의 한 부정적분이다.

확인1 다음 부정적분을 구하시오.

(1) $\displaystyle\int 2\,dx$ (2) $\displaystyle\int 3x^2 dx$

풀이 (1) $(2x)'=2$이므로 $\displaystyle\int 2\,dx=2x+C$ (단, C는 적분상수)

 (2) $(x^3)'=3x^2$이므로 $\displaystyle\int 3x^2 dx=x^3+C$ (단, C는 적분상수)

확인2 등식 $\displaystyle\int f(x)dx=x^3+2x^2-4x+C$를 만족시키는 함수 $f(x)$를 구하시오. (단, C는 적분상수이다.)

풀이 $f(x)=(x^3+2x^2-4x+C)'=3x^2+4x-4$

개념 02 함수 $y=x^n$의 적분

n이 음이 아닌 정수일 때, 함수 $y=x^n$의 부정적분은 다음과 같다.

$$\int x^n dx=\frac{1}{n+1}x^{n+1}+C \ (단, \ C는 \ 적분상수)$$

함수 $y=x^n$의 적분에 대한 이해

일반적으로 적분은 미분의 역연산이므로 함수 $y=x^n$의 도함수로부터 부정적분을 구할 수 있다.

$(x)'=1$	$\left(\dfrac{1}{2}x^2\right)'=x$	$\left(\dfrac{1}{3}x^3\right)'=x^2$	\cdots
$\displaystyle\int 1dx=x+C$ Ⓐ	$\displaystyle\int xdx=\dfrac{1}{2}x^2+C$	$\displaystyle\int x^2dx=\dfrac{1}{3}x^3+C$	\cdots

Ⓐ $\displaystyle\int 1dx$는 보통 $\displaystyle\int dx$로 나타낸다.

따라서 n이 음이 아닌 정수일 때, $\left(\dfrac{1}{n+1}x^{n+1}\right)'=x^n$이므로 함수 $y=x^n$의 부정적분은 다음과 같다. Ⓑ

$$\int x^n dx=\frac{1}{n+1}x^{n+1}+C \ (단, \ C는 \ 적분상수)$$

Ⓑ
$$\int x^n dx=\frac{1}{\underset{+1}{n+1}}x^{\overset{+1}{n+1}}+C$$

확인 다음 부정적분을 구하시오.

(1) $\displaystyle\int x^4 dx$ (2) $\displaystyle\int x^{100} dx$

풀이 (1) $\displaystyle\int x^4 dx=\frac{1}{4+1}x^{4+1}+C=\frac{1}{5}x^5+C$ (단, C는 적분상수)

 (2) $\displaystyle\int x^{100} dx=\frac{1}{100+1}x^{100+1}+C=\frac{1}{101}x^{101}+C$ (단, C는 적분상수)

개념 03 부정적분의 성질

두 함수 $f(x)$, $g(x)$에 대하여

(1) $\int kf(x)dx = k\int f(x)dx$ (단, k는 0이 아닌 실수)

(2) $\int \{f(x)+g(x)\}dx = \int f(x)dx + \int g(x)dx$

(3) $\int \{f(x)-g(x)\}dx = \int f(x)dx - \int g(x)dx$

참고 (2), (3)은 세 개 이상의 함수에 대해서도 성립한다.

1. 부정적분의 성질에 대한 이해

두 함수 $f(x)$와 $g(x)$의 한 부정적분을 각각 $F(x)$와 $G(x)$라 하면

$$F'(x)=f(x), \ G'(x)=g(x)$$

이므로

$$\int f(x)dx = F(x)+C_1 \ (C_1 \text{은 적분상수}),$$

$$\int g(x)dx = G(x)+C_2 \ (C_2 \text{는 적분상수})$$

라 놓을 수 있다.

(1) 0이 아닌 실수 k에 대하여

$$k\int f(x)dx = k\{F(x)+C_1\} = kF(x)+kC_1$$

이므로 양변을 x에 대하여 미분하면

$$\left\{k\int f(x)dx\right\}' = \{kF(x)+kC_1\}' = kF'(x) = kf(x)$$

즉, $k\int f(x)dx$는 $kf(x)$의 부정적분이므로

$$\int kf(x)dx = k\int f(x)dx$$

(2) $\left\{\int f(x)dx + \int g(x)dx\right\}' = \left\{\int f(x)dx\right\}' + \left\{\int g(x)dx\right\}'$

$$= \{F(x)+C_1\}' + \{G(x)+C_2\}'$$

$$= F'(x)+G'(x)$$

$$= f(x)+g(x)$$

즉, $\int f(x)dx + \int g(x)dx$는 $f(x)+g(x)$의 부정적분이므로

$$\int \{f(x)+g(x)\}dx = \int f(x)dx + \int g(x)dx$$

Ⓐ 두 함수 $f(x)$, $g(x)$가 미분가능할 때,
(1) $\{cf(x)\}' = cf'(x)$ (단, c는 실수)
(2) $\{f(x)+g(x)\}' = f'(x)+g'(x)$
(3) $\{f(x)-g(x)\}' = f'(x)-g'(x)$

Ⓑ $F'(x)=f(x)$일 때,
$$\int f(x)dx = F(x)+C$$
(단, C는 적분상수)

Ⓒ $\int 0\,dx = C$ (단, C는 적분상수)

(3) $\displaystyle\int \{f(x)-g(x)\}dx=\int \{f(x)+(-1)g(x)\}dx$

$\displaystyle\qquad\qquad\qquad\qquad=\int f(x)dx+\int (-1)g(x)dx\ (\because ⑵)$

$\displaystyle\qquad\qquad\qquad\qquad=\int f(x)dx-\int g(x)dx\ (\because ⑴)$

예 $\displaystyle\int (5x^2-2x+3)dx=\int 5x^2dx-\int 2xdx+\int 3dx$

$\displaystyle\qquad\qquad\qquad\qquad=5\int x^2dx-2\int xdx+3\int dx$

$\displaystyle\qquad\qquad\qquad\qquad=5\left(\frac{1}{3}x^3+C_1\right)-2\left(\frac{1}{2}x^2+C_2\right)+3(x+C_3)$

$\displaystyle\qquad\qquad\qquad\qquad=\frac{5}{3}x^3-x^2+3x+5C_1-2C_2+3C_3$

$\qquad\qquad\qquad\qquad\qquad$ (단, C_1, C_2, C_3은 적분상수)

이때, $5C_1-2C_2+3C_3=C$라 하면 **D**

$\displaystyle\int (5x^2-2x+3)dx=\frac{5}{3}x^3-x^2+3x+C$ (단, C는 적분상수)

D 적분상수가 여러 개 있을 때는 이들을 묶어서 하나의 적분상수로 나타낸다.

확인1 다음 부정적분을 구하시오.

(1) $\displaystyle\int (4x^3-3x^2+1)dx$ \qquad (2) $\displaystyle\int (x+1)(2x-3)dx$ **E**

(3) $\displaystyle\int (2x^2-3x)dx+\int (x^2+x+2)dx$

풀이 (1) $\displaystyle\int (4x^3-3x^2+1)dx$

$\displaystyle\qquad =4\int x^3dx-3\int x^2dx+\int dx$

$\displaystyle\qquad =4\left(\frac{1}{4}x^4+C_1\right)-3\left(\frac{1}{3}x^3+C_2\right)+(x+C_3)$ (C_1, C_2, C_3은 적분상수)

$\displaystyle\qquad =x^4-x^3+x+C$ (단, C는 적분상수)

(2) $\displaystyle\int (x+1)(2x-3)dx$

$\displaystyle\qquad =\int (2x^2-x-3)dx$

$\displaystyle\qquad =2\int x^2dx-\int xdx-3\int dx$

$\displaystyle\qquad =2\left(\frac{1}{3}x^3+C_1\right)-\left(\frac{1}{2}x^2+C_2\right)-3(x+C_3)$ (C_1, C_2, C_3은 적분상수)

$\displaystyle\qquad =\frac{2}{3}x^3-\frac{1}{2}x^2-3x+C$ (단, C는 적분상수)

(3) $\displaystyle\int (2x^2-3x)dx+\int (x^2+x+2)dx$

$\displaystyle\qquad =\int (2x^2-3x+x^2+x+2)dx$

$\displaystyle\qquad =\int (3x^2-2x+2)dx$

$\displaystyle\qquad =3\int x^2dx-2\int xdx+2\int dx$

$\displaystyle\qquad =x^3-x^2+2x+C$ (단, C는 적분상수)

E (1) 곱은 전개하여 적분한다.

$\displaystyle\int f(x)g(x)dx$

$\displaystyle\neq \int f(x)dx\times \int g(x)dx$

(2) 분수 꼴은 약분하여 적분한다.

$\displaystyle\int \frac{f(x)}{g(x)}dx\neq \frac{\displaystyle\int f(x)dx}{\displaystyle\int g(x)dx}$

2. $(ax+b)^n$의 부정적분 ($a \neq 0$, n은 자연수)

$n \leq 3$일 때 $(ax+b)^n$의 부정적분은 $(ax+b)^n$을 전개한 후, 부정적분의 성질을 이용하여 계산할 수 있다.

예 $\displaystyle\int (x+2)^3 dx = \int (x^3 + 6x^2 + 12x + 8)dx$

$\qquad\qquad = \dfrac{1}{4}x^4 + 2x^3 + 6x^2 + 8x + C$ (단, C는 적분상수)

그러나 앞에서 배운 곱의 미분법을 이용하면 $(ax+b)^n$의 부정적분을 전개하여 계산하는 것보다 빠르게 구할 수 있다. Ⓕ

일반적으로 함수 $(ax+b)^n$ ($a \neq 0$, n은 자연수)의 부정적분은

$$\{(ax+b)^n\}' = an(ax+b)^{n-1}$$

임을 이용하여 구한다.

이것을 이용하여 $(ax+b)^n$ (n은 자연수)의 부정적분을 구해 보자.

$$\left\{\dfrac{(ax+b)^{n+1}}{n+1} \times \dfrac{1}{a}\right\}' = \dfrac{1}{a(n+1)}\{(ax+b)^{n+1}\}'$$

$$= \dfrac{1}{a(n+1)}\{a(n+1)(ax+b)^n\}$$

$$= (ax+b)^n$$

따라서 부정적분의 정의에 의하여 다음이 성립한다.

Ⓕ p. 085 **개념09 함수의 곱의 미분법**
$[\{f(x)\}^n]' = n\{f(x)\}^{n-1}f'(x)$

> n이 음이 아닌 정수이고, a ($a \neq 0$), b는 상수일 때
>
> $$\int (ax+b)^n dx = \dfrac{1}{a(n+1)}(ax+b)^{n+1} + C \text{ (단, } C\text{는 적분상수)}$$

확인2 다음을 구하시오.

\quad (1) $\displaystyle\int (2x-1)^3 dx$ Ⓖ $\qquad\qquad$ (2) $\displaystyle\int (3x+2)^{10} dx$

풀이 (1) $\displaystyle\int (2x-1)^3 dx = \dfrac{1}{2(3+1)}(2x-1)^{3+1} + C$

$\qquad\qquad\qquad\quad = \dfrac{1}{8}(2x-1)^4 + C$ (단, C는 적분상수)

\quad (2) $\displaystyle\int (3x+2)^{10} dx = \dfrac{1}{3(10+1)}(3x+2)^{10+1} + C$

$\qquad\qquad\qquad\quad = \dfrac{1}{33}(3x+2)^{11} + C$ (단, C는 적분상수)

Ⓖ **다른풀이**

\quad (1) $\displaystyle\int (2x-1)^3 dx$

$\qquad = \displaystyle\int (8x^3 - 12x^2 + 6x - 1)dx$

$\qquad = 2x^4 - 4x^3 + 3x^2 - x + C$

$\qquad\qquad$ (단, C는 적분상수)

부정적분과 미분의 관계

함수 $f(x)$에 대하여

(1) $\dfrac{d}{dx}\left\{\displaystyle\int f(x)dx\right\}=f(x)$

(2) $\displaystyle\int\left\{\dfrac{d}{dx}f(x)\right\}dx=f(x)+C$ (단, C는 적분상수)

부정적분과 도함수의 관계에 대한 이해

(1) 함수 $f(x)$의 한 부정적분을 $F(x)$라 하면

$$\int f(x)dx=F(x)+C \text{ (단, } C\text{는 적분상수)}$$

위 식의 양변을 x에 대하여 미분하면

$$\frac{d}{dx}\left\{\int f(x)dx\right\}=\frac{d}{dx}\{F(x)+C\}=\frac{d}{dx}F(x)=f(x)$$

(2) $\displaystyle\int\left\{\dfrac{d}{dx}f(x)\right\}dx=g(x)$라 하면 $g(x)$는 $\dfrac{d}{dx}f(x)$의 한 부정적분이므로

$$\frac{d}{dx}g(x)=\frac{d}{dx}f(x)\text{에서 }\frac{d}{dx}g(x)-\frac{d}{dx}f(x)=0$$

$$\frac{d}{dx}\{g(x)-f(x)\}=0$$

따라서 $g(x)-f(x)=C$ (C는 상수)이므로

$$g(x)=f(x)+C$$

$$\therefore \int\left\{\frac{d}{dx}f(x)\right\}dx=f(x)+C \text{ (단, } C\text{는 적분상수)}$$

(예) (1) $\dfrac{d}{dx}\left\{\displaystyle\int(x^2+2x)dx\right\}=\dfrac{d}{dx}\left(\dfrac{1}{3}x^3+x^2+C\right)$ (C는 적분상수)

$$=x^2+2x$$

(2) $\displaystyle\int\left\{\dfrac{d}{dx}(x^2+2x)\right\}dx=\int(2x+2)dx$

$$=x^2+2x+C \text{ (단, } C\text{는 적분상수)}$$

A 미분과 적분의 계산 순서에 따라 적분상수 C만큼의 차이가 생긴다. 즉,

$$\int\left\{\frac{d}{dx}f(x)\right\}dx\neq\frac{d}{dx}\left\{\int f(x)dx\right\}$$

B (1) $f(x)\xrightarrow{\text{적분}}F(x)+C\xrightarrow{\text{미분}}f(x)$

(2) $f(x)\xrightarrow{\text{미분}}f'(x)\xrightarrow{\text{적분}}f(x)+C$

확인 함수 $f(x)=3x^2-4x$에 대하여 다음을 구하시오.

(1) $\dfrac{d}{dx}\left\{\displaystyle\int f(x)dx\right\}$ (2) $\displaystyle\int\left\{\dfrac{d}{dx}f(x)\right\}dx$

풀이 (1) $\dfrac{d}{dx}\left\{\displaystyle\int f(x)dx\right\}=f(x)=3x^2-4x$

(2) $\displaystyle\int\left\{\dfrac{d}{dx}f(x)\right\}dx=f(x)+C=3x^2-4x+C$ (단, C는 적분상수)

다음 물음에 답하시오. (단, C는 적분상수이다.)

(1) 등식 $\int (4x^3+3x^2-4)dx=ax^4+bx^3+cx+C$를 만족시키는 상수 a, b, c에 대하여 $a+b+c$의 값을 구하시오.

(2) 등식 $\int f(x)dx=x^3-x^2+x+C$를 만족시키는 다항함수 $f(x)$에 대하여 $\lim\limits_{h \to 0}\dfrac{f(1+h)-f(1)}{h}$의 값을 구하시오.

guide $\int f(x)dx=F(x)$이면 $F'(x)=f(x)$임을 이용하여 $f(x)$를 구한다.

solution

(1) $\int (4x^3+3x^2-4)dx=ax^4+bx^3+cx+C$에서

$(ax^4+bx^3+cx+C)'=4x^3+3x^2-4$이므로 $4ax^3+3bx^2+c=4x^3+3x^2-4$

$4a=4$, $3b=3$, $c=-4$이므로 $a=1$, $b=1$, $c=-4$

$\therefore a+b+c=1+1+(-4)=\mathbf{-2}$

(2) $\int f(x)dx=x^3-x^2+x+C$에서

$(x^3-x^2+x+C)'=f(x)$이므로 $3x^2-2x+1=f(x)$

이때, $f'(x)=6x-2$이므로 $\lim\limits_{h \to 0}\dfrac{f(1+h)-f(1)}{h}=f'(1)=\mathbf{4}$

정답 및 해설 pp.107~108

01-1 다음 물음에 답하시오. (단, C는 적분상수이다.)

(1) 등식 $\int f(x)dx=x^4-2ax^2+ax+C$, $f(1)=-2$를 만족시킬 때, $f(2)$의 값을 구하시오. (단, a는 상수이다.)

(2) 등식 $\int (x-1)f(x)dx=2x^3-4x^2+2x+C$를 만족시키는 다항함수 $f(x)$에 대하여 $f(3)$의 값을 구하시오.

01-2 두 함수 $F(x)$, $G(x)$는 함수 $f(x)$의 부정적분이고 $F(x)=2x^3-4x+3$, $G(1)=0$을 만족시킬 때, $G(2)$의 값을 구하시오.

01-3 두 다항함수 $f(x)$, $g(x)$가 $f(x)=\int xg(x)dx$, $\dfrac{d}{dx}\{f(x)-g(x)\}=2x^3+5x$를 만족시킬 때, $g(1)$의 값을 구하시오.

다음 부정적분을 구하시오.

(1) $\int \dfrac{x^3}{x+2}dx + \int \dfrac{8}{x+2}dx$ (2) $\int (\sqrt{x}-2)^2 dx + \int (\sqrt{x}+2)^2 dx$

guide 상수 p, q와 두 함수 $f(x)$, $g(x)$에 대하여

$$\int \{pf(x) \pm qg(x)\}dx = p\int f(x)dx \pm q\int g(x)dx \ (복호동순)$$

solution

(1) $\displaystyle\int \dfrac{x^3}{x+2}dx + \int \dfrac{8}{x+2}dx = \int \dfrac{x^3+8}{x+2}dx$

$$= \int \dfrac{(x+2)(x^2-2x+4)}{x+2}dx$$

$$= \int (x^2-2x+4)dx$$

$$= \dfrac{1}{3}x^3 - x^2 + 4x + C \ \ (단, \ C는 \ 적분상수)$$

(2) $\displaystyle\int (\sqrt{x}-2)^2 dx + \int (\sqrt{x}+2)^2 dx = \int \{(\sqrt{x}-2)^2 + (\sqrt{x}+2)^2\}dx$

$$= \int (x-4\sqrt{x}+4+x+4\sqrt{x}+4)dx$$

$$= \int (2x+8)dx$$

$$= x^2 + 8x + C \ \ (단, \ C는 \ 적분상수)$$

정답 및 해설 pp.108~109

02-1 다음 부정적분을 구하시오.

(1) $\displaystyle\int (2x-1)^2 dx$ (2) $\displaystyle\int (x-y)^2 dx$

(3) $\displaystyle\int (x^2-x-1)(x^2+x+1)dx$ (4) $\displaystyle\int (\sin\theta+\cos\theta)^2 d\theta + \int (\sin\theta-\cos\theta)^2 d\theta$

02-2 두 다항함수 $f(x)$, $g(x)$가 다음 조건을 만족시킨다.

> (가) 함수 $2f(x)-g(x)$의 부정적분 중 하나가 x^3-4x^2이다.
> (나) 함수 $f(x)+g(x)$의 부정적분 중 하나가 $3x^2+6x-6$이다.

함수 $f(x)-g(x)$의 한 부정적분을 $h(x)$라 할 때, $h(1)-h(-1)$의 값을 구하시오.

삼차함수 $f(x)$의 도함수 $f'(x)=x^2-2ax+5$의 최솟값이 -4이고, $f(a)=\dfrac{2}{3}$일 때, 함수 $f(x)$의 극댓값을 구하시오. (단, a는 양수이다.)

guide 　함수 $f(x)$의 도함수 $f'(x)$가 주어졌을 때, 함수 $f(x)$는 다음과 같은 방법으로 구한다.

(i) $f(x)=\displaystyle\int f'(x)dx$임을 이용하여 $f(x)$를 적분상수 C를 포함한 식으로 나타낸다.

(ii) (i)의 식에 주어진 함숫값을 대입하여 적분상수 C의 값을 구한다.

solution 　$f'(x)=x^2-2ax+5=(x-a)^2+5-a^2$에서 함수 $f'(x)$는 $x=a$에서 최솟값 $5-a^2$을 갖는다.

즉, $5-a^2=-4$, $a^2=9$　　∴ $a=3$ (\because $a>0$)

∴ $f'(x)=x^2-6x+5=(x-1)(x-5)$

한편, $f(x)=\displaystyle\int (x^2-6x+5)dx=\dfrac{1}{3}x^3-3x^2+5x+C$ (C는 적분상수)이고

$f(3)=\dfrac{1}{3}\times3^3-3\times3^2+5\times3+C=C-3=\dfrac{2}{3}$이므로 $C=\dfrac{11}{3}$

∴ $f(x)=\dfrac{1}{3}x^3-3x^2+5x+\dfrac{11}{3}$

이때, $f'(x)=0$에서 $x=1$ 또는 $x=5$

함수 $f(x)$의 증가와 감소를 표로 나타내면 다음과 같다.

x	\cdots	1	\cdots	5	\cdots
$f'(x)$	$+$	0	$-$	0	$+$
$f(x)$	↗	극대	↘	극소	↗

따라서 함수 $f(x)$는 $x=1$에서 극대이고 극댓값은 $f(1)=\dfrac{1}{3}-3+5+\dfrac{11}{3}=\mathbf{6}$

정답 및 해설 p.109

03-1 그래프가 원점을 지나는 삼차함수 $f(x)$가 $x=2$, $x=4$에서 극값을 갖고 그 도함수 $f'(x)$는 최댓값 3을 갖는다. $f(-1)$의 값을 구하시오.

03-2 최고차항의 계수가 1인 삼차함수 $f(x)$가 다음 조건을 만족시킬 때, $f(x)$의 극댓값을 구하시오. [교육청]

> ㈎ 모든 실수 x에 대하여 $f'(2+x)=f'(2-x)$이다.
> ㈏ $f(3)=-12$는 함수 $f(x)$의 극솟값이다.

삼차함수 $y=f(x)$의 도함수 $y=f'(x)$의 그래프가 오른쪽 그림과 같다. 함수 $f(x)$의 극댓값이 4, 극솟값이 0일 때, $f(3)$의 값을 구하시오.

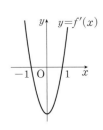

guide 미분가능한 함수 $y=f(x)$에 대하여 $f'(a)=0$이고 $x=a$의 좌우에서
 1 $f'(x)$의 부호가 양에서 음으로 변하면 ⇒ 함수 $f(x)$는 $x=a$에서 극댓값을 갖는다.
 2 $f'(x)$의 부호가 음에서 양으로 변하면 ⇒ 함수 $f(x)$는 $x=a$에서 극솟값을 갖는다.

solution 주어진 그래프에서 $f'(x)=a(x+1)(x-1)=ax^2-a \ (a>0)$라 하면

$$f(x)=\int (ax^2-a)dx=\frac{a}{3}x^3-ax+C \text{ (단, } C\text{는 적분상수)} \quad \cdots\cdots\ㄱ$$

이때, $f'(x)=0$에서 $x=-1$ 또는 $x=1$

함수 $f(x)$의 증가와 감소를 표로 나타내면 다음과 같다.

x	\cdots	-1	\cdots	1	\cdots
$f'(x)$	$+$	0	$-$	0	$+$
$f(x)$	↗	극대	↘	극소	↗

함수 $f(x)$는 $x=-1$에서 극댓값 4, $x=1$에서 극솟값 0을 가지므로 ㉠에서

$$f(-1)=-\frac{a}{3}+a+C=\frac{2a}{3}+C=4 \quad \cdots\cdots\ㄴ$$

$$f(1)=\frac{a}{3}-a+C=-\frac{2a}{3}+C=0 \quad \cdots\cdots\ㄷ$$

㉡, ㉢을 연립하여 풀면 $a=3$, $C=2$

따라서 $f(x)=x^3-3x+2$이므로 $f(3)=\mathbf{20}$

정답 및 해설 p.110

유형연습

04-1 함수 $y=f(x)$의 도함수 $y=f'(x)$의 그래프가 오른쪽 그림과 같다. 함수 $f(x)$의 극댓값이 5, 극솟값이 -1일 때, $f(1)$의 값을 구하시오.

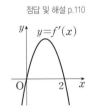

04-2 오른쪽 그림은 최고차항의 계수가 1인 사차함수 $f(x)$의 도함수 $f'(x)$의 그래프이다. 함수 $f(x)$의 최솟값이 -12일 때, $f(2)$의 값을 구하시오.

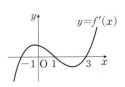

다항함수 $f(x)$와 $f(x)$의 한 부정적분 $F(x)$가 다음 조건을 만족시킬 때, $f(-2)$의 값을 구하시오.

> (가) $F(x)+xf(x)=3x^2-2x+1$
>
> (나) $F(1)=1$

guide

함수 $f(x)$와 그 부정적분 $F(x)$ 사이의 관계식이 주어질 때, 다음과 같은 순서로 구한다.

(i) 주어진 등식의 양변을 x에 대하여 미분하여 $f'(x)$를 구한다.

(ii) $f'(x)$를 적분하여 $f(x)$를 구한다.

(iii) 주어진 함숫값을 이용하여 적분상수를 구한다.

solution

함수 $f(x)$의 부정적분이 $F(x)$이므로 $F'(x)=f(x)$이고, $\{xF(x)\}'=F(x)+xf(x)$이므로

$$xF(x)=\int \{F(x)+xf(x)\}dx$$

$$=\int (3x^2-2x+1)dx \ (\because \text{(가)})$$

$$=x^3-x^2+x+C \ (\text{단, } C\text{는 적분상수})$$

위의 식의 양변에 $x=1$을 대입하면 $F(1)=1-1+1+C=1+C$

$1=1+C \ (\because \text{조건 (나)}) \qquad \therefore \ C=0$

따라서 $xF(x)=x^3-x^2+x$이므로 $F(x)=x^2-x+1$

$f(x)=F'(x)=2x-1$이므로 $f(-2)=\boldsymbol{-5}$

정답 및 해설 pp.110~111

05-1 다항함수 $f(x)$와 그 부정적분 $F(x)$가 다음 조건을 만족시킬 때, $f(1)$의 값을 구하시오.

> (가) 모든 실수 x에 대하여 $F(x)-xf(x)=x^4+3x^2$이다.
>
> (나) $F(3)=0$

발전

05-2 두 다항함수 $f(x)$, $g(x)$가 다음 조건을 만족시킨다.

> (가) 모든 실수 x에 대하여 $f(x)+xf'(x)=8x^3-9x^2+4x-1$이다.
>
> (나) 모든 실수 x에 대하여 $f'(x)-g'(x)=3x^2-2x+3$이다.

$f(0)+g(0)=1$일 때, $f(-1)g(-2)$의 값을 구하시오.

실수 전체의 집합에서 미분가능한 함수 $f(x)$에 대하여

$$f'(x)=\begin{cases} -2x+1 \ (x<0) \\ 2x+a \quad (x>0) \end{cases}$$

이고 $f(-1)=2$일 때, $f(3)$의 값을 구하시오. (단, a는 상수이다.)

guide 연속함수 $f(x)$에 대하여 $f'(x)=\begin{cases} g(x) \ (x<a) \\ h(x) \ (x>a) \end{cases}$ 이면

$f'(x)$의 부정적분을 구한 후, $f(x)$가 $x=a$에서 연속임을 이용한다.

solution 함수 $f(x)$는 실수 전체의 집합에서 미분가능하므로 $x=0$에서도 미분가능하다.

이때, 함수 $f(x)$는 각 구간이 다항함수로 이루어져 있으므로 $f'(0)=a=1$ ∴ $a=1$
p.83 **2. 구간별로 정의된 함수의 미분가능성**

한편, $f'(x)=\begin{cases} -2x+1 \ (x<0) \\ 2x+1 \quad (x>0) \end{cases}$ 에서

$f(x)=\begin{cases} -x^2+x+C_1 \ (x<0) \\ x^2+x+C_2 \quad (x>0) \end{cases}$ (단, C_1, C_2는 적분상수)

$f(-1)=2$이므로 $-1+(-1)+C_1=2$ ∴ $C_1=4$

함수 $f(x)$가 실수 전체의 집합에서 미분가능하면 실수 전체의 집합에서 연속이므로 $x=0$에서 연속이다.

즉, $\lim\limits_{x \to 0+} f(x)=\lim\limits_{x \to 0-} f(x)$이므로 $C_1=C_2$ ∴ $C_2=4$

따라서 $f(x)=\begin{cases} -x^2+x+4 \ (x<0) \\ x^2+x+4 \quad (x\geq0) \end{cases}$ 이므로 $f(3)=3^2+3+4=$ **16**

정답 및 해설 pp.111~112

06-1 실수 전체의 집합에서 미분가능한 함수 $f(x)$에 대하여

$$f'(x)=\begin{cases} ax \qquad\quad (x<1) \\ x^2-2ax-4 \ (x>1) \end{cases}$$

이고 $f(0)=1$일 때, $f(2)$의 값을 구하시오. (단, a는 상수이다.)

발전
06-2 함수 $y=f(x)$가 모든 실수에서 연속일 때, $|x| \neq 1$인 모든 x의 값에 대하여 도함수 $f'(x)$가

$$f'(x)=\begin{cases} x^2 \ (|x|<1) \\ -1 \ (|x|>1) \end{cases}$$

이고, $f(0)=-\dfrac{1}{24}$이다. 방정식 $f(x)=0$을 만족시키는 모든 실수 x의 값의 합을 구하시오.

다항함수 $f(x)$가 모든 실수 x, y에 대하여
$$f(x+y)=f(x)+f(y)-4$$
를 만족시킨다. $f'(0)=2$일 때, $f(3)$의 값을 구하시오.

guide $f(x+y)=f(x)+f(y)+\square$ 꼴의 식에서

(i) 식의 양변에 $x=0$, $y=0$을 대입하여 $f(0)$의 값을 구한다.

(ii) 도함수의 정의 $f'(x)=\lim\limits_{h\to0}\dfrac{f(x+h)-f(x)}{h}$를 이용하여 $f'(x)$의 값을 구한다.

(iii) $f'(x)$의 부정적분을 구한 뒤, $f(0)$의 값을 대입하여 적분상수를 구한다.

solution $f(x+y)=f(x)+f(y)-4$ ······㉠

㉠의 양변에 $x=0$, $y=0$을 대입하면

$f(0)=f(0)+f(0)-4$ ∴ $f(0)=4$

$f'(0)=2$이므로

$$f'(0)=\lim_{h\to0}\frac{f(0+h)-f(0)}{h}=\lim_{h\to0}\frac{f(0)+f(h)-4-f(0)}{h}\ (\because ㉠)$$

$$=\lim_{h\to0}\frac{f(h)-4}{h}=2\quad ······㉡$$

도함수의 정의에 의하여

$$f'(x)=\lim_{h\to0}\frac{f(x+h)-f(x)}{h}=\lim_{h\to0}\frac{f(x)+f(h)-4-f(x)}{h}$$

$$=\lim_{h\to0}\frac{f(h)-4}{h}=2\ (\because ㉡)$$

$$\therefore f(x)=\int f'(x)dx=\int 2dx=2x+C\ (단,\ C는\ 적분상수)$$

이때, $f(0)=4$이므로 $C=4$

따라서 $f(x)=2x+4$이므로 $f(3)=2\times3+4=\mathbf{10}$

정답 및 해설 p.112

유형
연습

07-1 다항함수 $f(x)$가 모든 실수 x, y에 대하여
$$f(x+y)=f(x)+f(y)+8$$
을 만족시킨다. $f'(0)=-1$일 때, $f(2)$의 값을 구하시오.

07-2 다항함수 $f(x)$는 모든 실수 x, y에 대하여
$$f(x+y)=f(x)+f(y)+xy(x+y)+4$$
를 만족시킨다. $f'(1)=10$일 때, $f(3)$의 값을 구하시오.

01 다음은 두 함수 $f(x)$, $g(x)$에 대한 설명이다. 〈보기〉에서 옳은 것만을 있는 대로 고른 것은?

> 보기
>
> ㄱ. $F(x)=\int f(x)dx$이면 $F'(x)=f(x)$이다.
> ㄴ. $\int \{f(x)-g(x)\}dx=C$ (C는 상수)이면 $f(x)=g(x)$이다.
> ㄷ. $F(x)$, $G(x)$가 모두 함수 $f(x)$의 부정적분이면 $F(x)=G(x)$이다.

① ㄱ ② ㄴ ③ ㄱ, ㄴ
④ ㄱ, ㄷ ⑤ ㄱ, ㄴ, ㄷ

02 다항함수 $f(x)$에 대하여
$$\int \{2-f(x)\}dx=ax^4+bx^3+C$$
이다. 함수 $f(x)$는 $x=0$에서 극댓값 2, $x=2$에서 극솟값 -2를 가질 때, 상수 a, b에 대하여 $a+b$의 값을 구하시오. (단, C는 적분상수이다.)

03 모든 실수 x에 대하여 이차함수 $f(x)$가 다음 조건을 만족시킨다.

> (가) $f(0)=-2$
> (나) $f(-x)=f(x)$
> (다) $f(f'(x))=f'(f(x))$

함수 $F(x)=\int f(x)dx$가 감소하는 구간이 $(-t,\ t)$일 때, 양수 t의 최댓값을 구하시오.

04 함수 $f(x)$에 대하여
$$f(x)=\int (1+2x+3x^2+\cdots+nx^{n-1})dx$$
이고 $f(0)=0$일 때, $f(2)<1000$을 만족시키는 자연수 n의 최댓값을 구하시오.

05 함수 $f(x)=\int \left(x+\dfrac{x^2}{2}+\dfrac{x^3}{3}+\cdots+\dfrac{x^9}{9}\right)dx$에 대하여 $f(1)=4$일 때, $10f(0)$의 값을 구하시오.

06 두 함수 $f(x)$, $g(x)$에 대하여
$$f(x)=\int (3x^2-2x+1)dx,$$
$$\int g(x)dx=x^3+x^2+x$$
이다. $f(3)-g(3)=2$일 때, $f(1)$의 값을 구하시오.

07 이차함수 $f(x)$에 대하여 함수 $g(x)$가
$$g(x)=\int \{f(x)-x^2\}dx,$$
$$f(x)g(x)=3x^4+18x^3$$
을 만족시킬 때, $g(1)$의 값을 구하시오.

08 삼차함수 $f(x)$의 도함수 $f'(x)$는 $f'(x)=x(x-4)$이고, $f(x)$의 극댓값은 극솟값의 2배일 때, $f(1)$의 값은?

① $\dfrac{59}{3}$ ② 20 ③ $\dfrac{61}{3}$

④ 21 ⑤ $\dfrac{64}{3}$

09 곡선 $y=f(x)$ 위의 점 $(t,\,f(t))$에서의 접선의 방정식이 $y=(-t+4)x+g(t)$이고 $f(1)=1$일 때, $g(3)$의 값을 구하시오.

10 도함수가 $f'(x)=3x^2+2ax-1$인 함수 $f(x)$가 x^2-5x+4로 나누어떨어질 때, $f(2)$의 값을 구하시오. (단, a는 상수이다.)

11 실수 전체의 집합에서 연속인 함수 $f(x)$가 $f(0)=0$, $f(a)=\dfrac{1}{4}$이다. 함수 $f(x)$의 도함수 $y=f'(x)$의 그래프가 다음 그림과 같을 때, 상수 a의 값을 구하시오. (단, $a<0$)

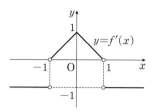

12 실수 전체의 집합에서 연속인 함수 $f(x)$의 도함수 $y=f'(x)$의 그래프가 다음 그림과 같다. $f(0)=0$일 때, 〈보기〉에서 옳은 것만을 있는 대로 고른 것은?

─ 보기 ─
ㄱ. 모든 실수 x에 대하여 $f(x)=f(-x)$이다.
ㄴ. 함수 $f(x)$의 모든 극값의 합은 0이다.
ㄷ. 방정식 $f(x)=k$가 서로 다른 세 실근을 갖도록 하는 정수 k의 개수는 2이다.

① ㄱ ② ㄴ ③ ㄱ, ㄴ
④ ㄱ, ㄷ ⑤ ㄱ, ㄴ, ㄷ

13 두 다항함수 $f(x)$, $g(x)$에 대하여

$$f(x)=\frac{d}{dx}\int\{x^2f(x)+2x-g(x)\}dx,$$

$$\int\left\{\frac{d}{dx}g(x)\right\}dx=x^2f(x)+x+3$$

이 성립한다. $f(0)=1$일 때, 방정식 $f(x)=g(x)$의 서로 다른 실근의 개수를 구하시오.

서술형

14 함수 $f(x)=1+4x+9x^2+\cdots+100x^9$에 대하여

$$F(x)=\int\left[\frac{d}{dx}\int\left\{\frac{d}{dx}f(x)\right\}dx\right]dx$$

이다. $F(0)=1$일 때, $F(1)$의 값을 구하시오.

15 연속함수 $f(x)$의 도함수 $f'(x)$가

$$f'(x)=2x+|x^2-1|$$

이고, 함수 $y=f(x)$의 그래프가 점 $(0, 1)$을 지날 때, $f(-2)+f(2)$의 값은?

① -4 ② $-\dfrac{10}{3}$ ③ 10

④ $\dfrac{32}{3}$ ⑤ $\dfrac{34}{3}$

16 두 다항함수 $f(x)$, $g(x)$가 다음 조건을 만족시킬 때, $f(0)+g(-1)$의 값을 구하시오.

(가) $\dfrac{d}{dx}\{f(x)+g(x)\}=2x+3$

(나) $\dfrac{d}{dx}\{f(x)g(x)\}=3x^2+6x+2$

(다) $f(-1)=-1$, $g(0)=1$

1등급

17 실수 전체의 집합에서 미분가능한 함수 $f(x)$에 대하여

$$f'(x)=\begin{cases} 1 & (x<-1 \text{ 또는 } x>1) \\ -x & (-1<x<0) \\ x & (0<x<1) \end{cases}$$

이고 $f(0)=0$일 때, 방정식 $|f(x)|=1$의 서로 다른 실근의 곱을 구하시오.

18 다항함수 $f(x)$는 모든 실수 x, y에 대하여

$$f(x+y)=f(x)+f(y)+2xy-1$$

을 만족시킨다. $\displaystyle\lim_{x\to 1}\frac{f(x)-f'(x)}{x^2-1}=14$일 때, $f'(0)$의 값을 구하시오. [평가원]

정답 및 해설 pp.119~122

19 최고차항의 계수가 2인
삼차함수 $f(x)$에 대하여
$f(0)=0$, $f(\alpha)=0$, $f'(\alpha)=0$
이다. 함수 $g(x)$가 다음 조건을
만족시킬 때, $g(5)$의 값을 구하시오. (단, $\alpha>0$)

> (가) $g'(x)=f(x)+xf'(x)$
> (나) $g(x)$의 극댓값은 32, 극솟값은 0이다.

20 사차함수 $f(x)$의 도함수 $y=f'(x)$의 그래프가
다음 그림과 같고, $f'(-\sqrt{2})=f'(0)=f'(\sqrt{2})=0$이다.

$f(0)=1$, $f(\sqrt{2})=-3$일 때, $f(m)f(m+1)<0$을 만
족시키는 모든 정수 m의 값의 합은? [교육청]

① -2　　　② -1　　　③ 0
④ 1　　　⑤ 2

21 함수 $f(x)=(x+1)(x-5)^9$의 한 부정적분을
$F(x)$라 할 때, $F(5)=0$이다. $F(4)=\dfrac{q}{p}$일 때, $p+q$
의 값을 구하시오. (단, p와 q는 서로소인 자연수이다.)

22 최고차항의 계수가 1인 다항함수 $f(x)$의 한
부정적분 $F(x)$가
$$2F(x)=(x-1)\{f(x)-4\}$$
를 만족시킬 때, $F(4)$의 값을 구하시오.

23 삼차함수 $y=f(x)$의 도함수 $y=f'(x)$의 그래
프가 다음 그림과 같다. $f(1)=1$일 때, 방정식
$f(x)=\dfrac{n}{2}(x-1)$이 서로 다른 세 실근을 갖도록 하는
모든 자연수 n의 개수를 구하시오.

24 최고차항의 계수가 1인 삼차함수 $f(x)$가 다음
조건을 만족시킬 때, $f(0)$의 값을 구하시오.

> (가) 함수 $f(x)$는 $x=1$에서 극댓값 20을 갖는다.
> (나) 방정식 $f(x)=f(3)$은 서로 다른 두 실근을 갖는다.
> (다) $f'\left(\dfrac{8}{3}\right)<0$

III

적분

개념 01 정적분

1. 정적분의 정의

닫힌구간 $[a, b]$에서 연속인 함수 $f(x)$의 한 부정적분을 $F(x)$라 할 때, $F(b)-F(a)$를 함수 $f(x)$의 a에서 b까지의 **정적분**이라 하고, 이것을 기호로

$$\int_a^b f(x)dx = \left[F(x) \right]_a^b = F(b) - F(a)$$

와 같이 나타낸다.

참고 (1) 정적분 $\int_a^b f(x)dx$의 값을 구하는 것을 '함수 $f(x)$를 a에서 b까지 적분한다.'고 한다.

(2) 닫힌구간 $[a, b]$를 적분 구간이라 하고, a를 아래끝, b를 위끝이라 한다.

2. 정적분의 계산

닫힌구간 $[a, b]$에서 연속인 함수 $f(x)$에 대하여 일반적으로 다음이 성립한다.

(1) $\displaystyle\int_a^a f(x)dx = 0$

(2) $\displaystyle\int_a^b f(x)dx = -\int_b^a f(x)dx$

1. 정적분의 정의에 대한 이해

일반적으로 함수 $f(x)$가 닫힌구간 $[a, b]$에서 연속일 때, $f(x)$의 두 부정적분을 $F(x)$, $G(x)$라 하면

$G(x) = F(x) + C$ (C는 적분상수)

이므로

$G(b) - G(a) = \{F(b)+C\} - \{F(a)+C\} = F(b) - F(a)$

이다. 즉, $F(b)-F(a)$의 값은 적분상수 C에 관계없이 하나로 정해짐을 알 수 있다. 이때, 함수 $f(x)$의 한 부정적분을 $F(x)$라 할 때, $F(b)-F(a)$를 $f(x)$의 a에서 b까지의 **정적분**이라 하고, 이것을 기호로

$$\int_a^b f(x)dx$$

와 같이 나타낸다. 즉,

$$\int_a^b f(x)dx = F(b) - F(a) \;Ⓐ$$

이다. 이때, $F(b)-F(a)$를 간단히

$$\left[F(x) \right]_a^b = F(b) - F(a)$$

와 같이 나타내고 이것을 정리하면 다음과 같다.

닫힌구간 $[a, b]$에서 연속인 함수 $f(x)$의 한 부정적분을 $F(x)$라 할 때,

$$\int_a^b f(x)dx = \left[F(x) \right]_a^b = F(b) - F(a) \;Ⓑ$$

Ⓐ 부정적분과 정적분의 비교

(1) 부정적분 $\displaystyle\int f(x)dx$

① 구간이 정해지지 않은 적분

② $\displaystyle\int f(x)dx$는 x에 대한 함수이다.

(2) 정적분 $\displaystyle\int_a^b f(x)dx$

① 구간이 정해진 적분

② 정적분 $\displaystyle\int_a^b f(x)dx$는 실수이다.

Ⓑ 정적분 $\displaystyle\int_a^b f(x)dx$는 함수 f와 아래끝 a, 위끝 b에 의하여 그 값이 결정된다.
따라서 적분변수 x 대신 다른 문자를 사용하여도 그 값은 변함이 없다. 즉,

$$\int_a^b f(x)dx = \int_a^b f(t)dt$$

그러나 부정적분은 함수이므로

$$\underbrace{\int f(x)dx}_{x\text{에 대한 함수}} \neq \underbrace{\int f(t)dt}_{t\text{에 대한 함수}}$$

$F'(x)=f(x)$일 때, 정적분 $\displaystyle\int_a^b f(x)dx$의 값은 다음과 같은 순서로 구한다. **C**

(i) $f(x)$를 적분하여 $F(x)$를 구한다.

(ii) $F(x)$에 위끝 b와 아래끝 a를 대입한 함숫값 $F(b)$, $F(a)$를 각각 구한다.

(iii) $F(b)-F(a)$를 계산한다.

예 $\displaystyle\int_1^3 (x^2-2x)dx=\left[\frac{1}{3}x^3-x^2\right]_1^3=\underbrace{(9-9)}_{x=3\,\text{대입}}-\underbrace{\left(\frac{1}{3}-1\right)}_{x=1\,\text{대입}}=\frac{2}{3}$

C 정적분의 값을 구할 때에는 적분상수 C를 고려하지 않는다.
$$\left[F(x)+C\right]_a^b$$
$$=\{F(b)+C\}-\{F(a)+C\}$$
$$=F(b)-F(a)$$
$$=\left[F(x)\right]_a^b$$

2. $a\geq b$일 때 정적분의 계산

지금까지 정적분 $\displaystyle\int_a^b f(x)dx$를 $a<b$일 때에만 정의하였는데 $a\geq b$일 때에는 다음과 같이 정의한다. 함수 $f(x)$의 한 부정적분을 $F(x)$라 하면

(1) $a=b$일 때,
$$\int_a^a \boldsymbol{f(x)dx}=\left[F(x)\right]_a^a=F(a)-F(a)=\boldsymbol{0}$$

(2) $a>b$일 때,
$$\int_a^b \boldsymbol{f(x)dx}=\left[F(x)\right]_a^b=F(b)-F(a)=-\{F(a)-F(b)\}$$
$$=-\int_b^a \boldsymbol{f(x)dx}$$

따라서 아래끝 a, 위끝 b의 대소에 관계없이
$$\int_a^b \boldsymbol{f(x)dx}=\boldsymbol{F(b)-F(a)}$$
가 성립함을 알 수 있다.

예 (1) $\displaystyle\int_2^2 (t^2-2t)dt=0$

(2) $\displaystyle\int_3^1 (x^2-2x)dx=\left[\frac{1}{3}x^3-x^2\right]_3^1=\left(\frac{1}{3}-1\right)-(9-9)=-\frac{2}{3}$ **D**

D $\displaystyle\int_a^b f(x)dx=-\int_b^a f(x)dx$를 이용하면
$$\int_3^1 (x^2-2x)dx$$
$$=-\int_1^3 (x^2-2x)dx$$
$$=-\left[\frac{1}{3}x^3-x^2\right]_1^3$$
$$=-\left\{(9-9)-\left(\frac{1}{3}-1\right)\right\}$$
$$=-\frac{2}{3}$$
이므로 그 결과는 같다.

확인 다음 정적분의 값을 구하시오.

(1) $\displaystyle\int_{-1}^0 (x^2+x+1)dx$ (2) $\displaystyle\int_{-1}^2 (4t^3-t)dt$

(3) $\displaystyle\int_{10}^{10} (x+2)^{10}dx$ (4) $\displaystyle\int_2^1 (3y^2-4y)dy$

풀이 (1) $\displaystyle\int_{-1}^0 (x^2+x+1)dx=\left[\frac{x^3}{3}+\frac{x^2}{2}+x\right]_{-1}^0$
$$=(0+0+0)-\left(-\frac{1}{3}+\frac{1}{2}-1\right)=\frac{5}{6}$$

(2) $\displaystyle\int_{-1}^2 (4t^3-t)dt=\left[t^4-\frac{t^2}{2}\right]_{-1}^2=(16-2)-\left(1-\frac{1}{2}\right)=\frac{27}{2}$

(3) $\displaystyle\int_{10}^{10} (x+2)^{10}dx=0$

(4) $\displaystyle\int_2^1 (3y^2-4y)dy=\left[y^3-2y^2\right]_2^1=(1-2)-(8-8)=-1$

3. 정적분의 기하적 의미에 대한 이해

함수 $f(x)$가 닫힌구간 $[a,\ b]$에서 연속이고
$f(x)\geq 0$일 때, 곡선 $y=f(x)$와 x축 및 두 직선
$x=a,\ x=b$로 둘러싸인 도형의 넓이 S는 다음과
같다.

$$S=\int_a^b f(x)dx$$

함수 $f(t)$가 닫힌구간 $[a,\ b]$에서 연속이고
$f(t)\geq 0$일 때, 곡선 $y=f(t)$와 t축 및 두 직선
$t=a,\ t=x\ (a\leq x\leq b)$로 둘러싸인 도형의 넓
이를 $S(x)$라 하자.

t의 값이 x에서 $x+\Delta x$까지 변할 때, $S(x)$의
증분을 ΔS라 하면

$$\Delta S=S(x+\Delta x)-S(x)$$

이때, 함수 $f(t)$는 Δx의 부호에 따라 닫힌구간
$[x,\ x+\Delta x]$ 또는 $[x+\Delta x,\ x]$에서 연속이므
로 최댓값과 최솟값을 갖는다. ← 최대·최소 정리

$f(t)$의 최댓값을 M, 최솟값을 m이라 하면

$\Delta x>0$일 때, $m\Delta x\leq\Delta S\leq M\Delta x$ ······㉠

$\Delta x<0$일 때, $M\Delta x\leq\Delta S\leq m\Delta x$ ······㉡

이므로 ㉠, ㉡의 각 변을 Δx로 나누면 Δx의 부호
에 관계없이

$$m\leq\frac{\Delta S}{\Delta x}\leq M$$

$$\therefore\ \lim_{\Delta x\to 0}m\leq\lim_{\Delta x\to 0}\frac{\Delta S}{\Delta x}\leq\lim_{\Delta x\to 0}M$$

함수 $f(t)$는 닫힌구간 $[a,\ b]$에서 연속이므로
$\Delta x\longrightarrow 0$이면 $m\longrightarrow f(x)$이고 $M\longrightarrow f(x)$이다. 따라서

$$\lim_{\Delta x\to 0}\frac{\Delta S}{\Delta x}=\lim_{\Delta x\to 0}\frac{S(x+\Delta x)-S(x)}{\Delta x}=f(x)$$

즉, $S'(x)=f(x)$이므로 $S(x)$는 $f(x)$의 한 부정적분이고, 다음이 성립한다.

$$\int_a^x f(t)dt=\Big[S(t)\Big]_a^x=S(x)-S(a)=S(x)\ (\because\ S(a)=0)$$

이때, 도형의 넓이 S는 $S(b)$와 같으므로

$$S=\int_a^b f(x)dx\ Ⓔ$$

$\Delta x>0$

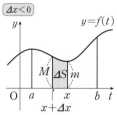

$\Delta x<0$

Ⓔ $f(x)\geq 0$이 아닐 때의 도형 S의 넓이

(1) 함수 $f(x)$가 닫힌구간 $[a,\ b]$에서 연
속이고 $f(x)\leq 0$일 때, 곡선 $y=f(x)$
와 x축 및 두 직선 $x=a,\ x=b$로 둘
러싸인 도형의 넓이 S는

$$S=\int_a^b\{-f(x)\}dx$$

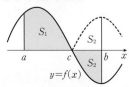

(2) 함수 $f(x)$가 닫힌구간 $[a,\ b]$에서 연
속이고 $f(x)$의 부호가 일정하지 않을
때, 곡선 $y=f(x)$와 x축 및 두 직선
$x=a,\ x=b$로 둘러싸인 도형의 넓이
S는
$$S=S_1+S_2$$
$$=\int_a^c f(x)dx+\int_c^b\{-f(x)\}dx$$
이것은 절댓값 기호를 써서
$$S=\int_a^b|f(x)|dx$$
와 같이 나타낼 수 있다.

p.220 **09 정적분의 활용**에서 다시 공부
하자.

1. 정적분의 성질 (1)

두 함수 $f(x)$, $g(x)$가 닫힌구간 $[a, b]$에서 연속일 때,

(1) $\displaystyle\int_a^b kf(x)dx = k\int_a^b f(x)dx$ (단, k는 실수)

(2) $\displaystyle\int_a^b \{f(x)+g(x)\}dx = \int_a^b f(x)dx + \int_a^b g(x)dx$

(3) $\displaystyle\int_a^b \{f(x)-g(x)\}dx = \int_a^b f(x)dx - \int_a^b g(x)dx$

2. 정적분의 성질 (2)

함수 $f(x)$가 세 실수 a, b, c를 포함하는 닫힌구간에서 연속일 때, ← a, b, c의 대소에 관계없이 성립한다.

$$\int_a^c f(x)dx + \int_c^b f(x)dx = \int_a^b f(x)dx$$

1. 정적분의 성질 (1)에 대한 이해

닫힌구간 $[a, b]$에서 연속인 두 함수 $f(x)$, $g(x)$의 한 부정적분을 각각 $F(x)$, $G(x)$라 하자.

(1) 실수 k에 대하여

$$\int kf(x)dx = k\int f(x)dx = kF(x)+C \text{ (C는 적분상수)}$$

이므로 다음이 성립한다.

$$\begin{aligned}
\int_a^b \boldsymbol{kf(x)dx} &= \left[kF(x)\right]_a^b \\
&= kF(b)-kF(a) \\
&= k\{F(b)-F(a)\} \\
&= \boldsymbol{k\int_a^b f(x)dx}
\end{aligned}$$

(2) $\displaystyle\int \{f(x)+g(x)\}dx = \int f(x)dx + \int g(x)dx$
$$= F(x)+G(x)+C \text{ (C는 적분상수)}$$

이므로 다음이 성립한다.

$$\begin{aligned}
\int_a^b \boldsymbol{\{f(x)+g(x)\}dx} &= \left[F(x)+G(x)\right]_a^b \\
&= \{F(b)+G(b)\} - \{F(a)+G(a)\} \\
&= \{F(b)-F(a)\} + \{G(b)-G(a)\} \\
&= \boldsymbol{\int_a^b f(x)dx + \int_a^b g(x)dx}
\end{aligned}$$

Ⓐ 두 함수의 정적분의 합은 하나의 정적분으로 간단히 나타낼 수 있다.

(1) 적분구간이 같은 경우
$$\int_a^b f(x)dx + \int_a^b g(x)dx$$
$$= \int_a^b \{f(x)+g(x)\}dx$$

(2) 피적분함수가 같은 경우
$$\int_a^c f(x)dx + \int_c^b f(x)dx$$
$$= \int_a^b f(x)dx$$

(3) $f(x)-g(x)=f(x)+\{-g(x)\}$이므로 (1), (2)로부터 다음이 성립한다.

$$\int_a^b \{f(x)-g(x)\}dx=\int_a^b f(x)dx-\int_a^b g(x)dx$$

예 (1) $6\int_1^2 \dfrac{x^2}{2}dx=\int_1^2 \left(6\times\dfrac{x^2}{2}\right)dx=\int_1^2 3x^2 dx$

$$=\left[x^3\right]_1^2=8-1=7$$

(2) $\displaystyle\int_0^1 x^2 dx-\int_1^0 (4x-x^2)dx=\int_0^1 x^2 dx+\int_0^1 (4x-x^2)dx$ **Ⓑ**

$$=\int_0^1 \{x^2+(4x-x^2)\}dx$$

$$=\int_0^1 4x\,dx=\left[2x^2\right]_0^1=2$$

Ⓑ $\displaystyle\int_a^b f(x)dx=-\int_b^a f(x)dx$

확인1 다음 정적분의 값을 구하시오.

(1) $\displaystyle\int_1^2 (x^2-2x)dx+\int_1^2 (2x^2+2x+1)dx$

(2) $\displaystyle\int_{-2}^1 (2t+1)^3 dt-\int_{-2}^1 (2t-1)^3 dt$

(3) $\displaystyle\int_{-2}^4 (4x^2+x+2)dx+2\int_4^{-2} (2x^2+x+1)dx$

풀이 (1) (주어진 식)$=\displaystyle\int_1^2 \{(x^2-2x)+(2x^2+2x+1)\}dx$

$$=\int_1^2 (3x^2+1)dx=\left[x^3+x\right]_1^2$$

$$=(8+2)-(1+1)=8$$

(2) (주어진 식)$=\displaystyle\int_{-2}^1 \{(2t+1)^3-(2t-1)^3\}dt$ **Ⓒ**

$$=\int_{-2}^1 (24t^2+2)dt=\left[8t^3+2t\right]_{-2}^1$$

$$=(8+2)-(-64-4)=78$$

Ⓒ $(a+b)^3-(a-b)^3$
$=a^3+3a^2b+3ab^2+b^3$
$\qquad -(a^3-3a^2b+3ab^2-b^3)$
$=6a^2b+2b^3$

(3) (주어진 식)$=\displaystyle\int_{-2}^4 (4x^2+x+2)dx-\int_{-2}^4 2(2x^2+x+1)dx$

$$=\int_{-2}^4 \{(4x^2+x+2)-2(2x^2+x+1)\}dx$$

$$=\int_{-2}^4 (-x)dx=-\int_{-2}^4 x\,dx$$

$$=-\left[\dfrac{1}{2}x^2\right]_{-2}^4=-(8-2)=-6$$

2. 정적분의 성질 (2)에 대한 이해

구간이 나누어진 함수의 정적분은 다음과 같이 구한다.

세 실수 a, b, c를 포함하는 닫힌구간에서 연속인 함수 $f(x)$의 한 부정적

분을 $F(x)$라 하면

$$\int_a^c f(x)dx + \int_c^b f(x)dx = \left[F(x)\right]_a^c + \left[F(x)\right]_c^b$$
$$= \{F(c) - F(a)\} + \{F(b) - F(c)\} \;\textbf{D}$$
$$= F(b) - F(a)$$
$$= \left[F(x)\right]_a^b = \int_a^b f(x)dx$$

이때, 위의 등식은 구간이 나누어진 함수의 정적분에서 c의 값을 임의로 정해도 성립한다.

D 아래끝 a, 위끝 b의 대소에 관계없이 다음이 성립한다.
$$\int_a^b f(x)dx = \left[F(x)\right]_a^b$$
$$= F(b) - F(a)$$

오른쪽 그림과 같이 $a < b < c$인 닫힌구간 $[a,\,c]$에서 연속인 함수 $f(x)$에 대하여 다음이 성립함을 쉽게 알 수 있다.

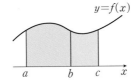

$$\int_a^b f(x)dx = \int_a^c f(x)dx - \int_b^c f(x)dx$$
$$= \int_a^c f(x)dx + \int_c^b f(x)dx$$

따라서 a, b, c의 대소에 관계없이 다음이 성립한다.

$$\int_a^c \boldsymbol{f(x)dx} + \int_c^b \boldsymbol{f(x)dx} = \int_a^b \boldsymbol{f(x)dx}$$

예 $\displaystyle \int_0^1 (x^2 - x - 2)dx + \int_1^2 (x^2 - x - 2)dx$

$$= \int_0^2 (x^2 - x - 2)dx = \left[\frac{1}{3}x^3 - \frac{1}{2}x^2 - 2x\right]_0^2$$
$$= \frac{8}{3} - 2 - 4 = -\frac{10}{3}$$

확인2 다음 정적분의 값을 구하시오.

(1) $\displaystyle \int_{-1}^1 (x^2 - 2x)dx + \int_1^2 (x^2 - 2x)dx$

(2) $\displaystyle \int_1^3 (x+1)^2 dx - \int_{-1}^3 (x+1)^2 dx$

풀이 (1) (주어진 식) $\displaystyle = \int_{-1}^2 (x^2 - 2x)dx = \left[\frac{x^3}{3} - x^2\right]_{-1}^2$
$$= \left(\frac{8}{3} - 4\right) - \left(-\frac{1}{3} - 1\right) = 0$$

(2) (주어진 식) $\displaystyle = \int_1^3 (x+1)^2 dx + \int_3^{-1} (x+1)^2 dx$
$$= \int_1^{-1} (x+1)^2 dx = \int_1^{-1} (x^2 + 2x + 1)dx$$
$$= \left[\frac{x^3}{3} + x^2 + x\right]_1^{-1}$$
$$= -\frac{1}{3} - \frac{7}{3} = -\frac{8}{3} \;\textbf{E}$$

E 다른풀이
$$\int_1^{-1} (x+1)^2 dx$$
$$= \left[\frac{(x+1)^3}{3}\right]_1^{-1}$$
$$= 0 - \frac{8}{3} = -\frac{8}{3}$$

한걸음 더 ✚

3. 복잡한 식으로 이루어진 함수의 정적분에 대한 이해

복잡한 식으로 이루어진 함수의 정적분에서 그래프의 **평행이동**이나 그래프의 **주기성**을 이용하면 그 계산을 간단히 할 수 있다.

(1) 평행이동과 정적분 **F**

> 함수 $f(x)$가 닫힌구간 $[a,\ b]$에서 연속일 때, 임의의 실수 m에 대하여 다음이 성립한다.
> $$\int_a^b f(x)dx = \int_{a+m}^{b+m} f(x-m)dx$$

닫힌구간 $[a,\ b]$에서 연속인 함수 $y=f(x)$의 그래프를 x축의 방향으로 m만큼 평행이동하면 $y=f(x-m)$이다.

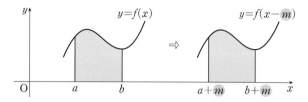

따라서 함수 $f(x)$의 a에서 b까지의 정적분은 함수 $f(x-m)$의 $a+m$에서 $b+m$까지의 정적분과 같으므로 다음이 성립한다.

$$\int_a^b f(x)dx = \int_{a+m}^{b+m} f(x-m)dx \quad \textbf{G}$$

㉠ $\displaystyle\int_{-2}^{1} (x+2)^3 dx = \int_{-2+2}^{1+2} \{(x-2)+2\}^3 dx$ ← $(x+2)^3$에서 x 대신 $x-2$ 대입

$$= \int_0^3 x^3 dx$$

$$= \left[\frac{1}{4}x^4 \right]_0^3 = \frac{81}{4} \quad \textbf{H}$$

확인3 다음 정적분의 값을 구하시오. **I**

(1) $\displaystyle\int_2^5 (x-4)^5 dx$ (2) $\displaystyle\int_1^3 (x^2-6x+9)dx$

풀이 (1) (주어진 식) $= \displaystyle\int_{2-4}^{5-4} \{(x+4)-4\}^5 dx$

$$= \int_{-2}^1 x^5 dx$$

$$= \left[\frac{x^6}{6} \right]_{-2}^1 = \frac{1}{6} - \frac{2^6}{6} = -\frac{21}{2}$$

(2) (주어진 식) $= \displaystyle\int_1^3 (x-3)^2 dx = \int_{1-3}^{3-3} \{(x+3)-3\}^2 dx$

$$= \int_{-2}^0 x^2 dx = \left[\frac{1}{3}x^3 \right]_{-2}^0 = -\left(-\frac{8}{3}\right) = \frac{8}{3}$$

F (1) 점의 평행이동

좌표평면 위의 점 $P(x,\ y)$를 x축의 방향으로 a만큼, y축의 방향으로 b만큼 평행이동한 점 P'은 $P'(x+a,\ y+b)$이다.

(2) 도형의 평행이동

좌표평면 위에서 방정식 $f(x,\ y)=0$이 나타내는 도형을 x축의 방향으로 a만큼, y축의 방향으로 b만큼 평행이동한 도형의 방정식은 $f(x-a,\ y-b)=0$이다.

G 함수식 $f(x)$가 간단해지도록 x 대신에 적당한 식을 대입한다.

H 다른풀이

$$\int_{-2}^1 (x+2)^3 dx = \left[\frac{(x+2)^4}{4} \right]_{-2}^1$$
$$= \frac{81}{4}$$

I 다른풀이

(1) $\displaystyle\int_2^5 (x-4)^5 dx = \left[\frac{(x-4)^6}{6} \right]_2^5$
$$= \frac{1}{6} - \frac{2^6}{6} = -\frac{21}{2}$$

(2) $\displaystyle\int_1^3 (x^2-6x+9)dx = \left[\frac{(x-3)^3}{3} \right]_1^3$
$$= -\left(-\frac{8}{3}\right)$$
$$= \frac{8}{3}$$

(2) 주기함수와 정적분 J

> 연속함수 $f(x)$의 주기가 p, 즉 $f(x+p)=f(x)$일 때,
>
> ① $\displaystyle\int_a^b f(x)dx=\int_{a+np}^{b+np} f(x)dx$ (단, n은 정수)
>
> ② $\displaystyle\int_0^p f(x)dx=\int_a^{a+p} f(x)dx=\int_b^{b+p} f(x)dx$ K L

연속함수 $f(x)$의 주기가 p이면 $f(x+p)=f(x)$이므로 함수 $y=f(x)$의 그래프는 오른쪽 그림과 같이 일정한 모양이 반복된다.

① 정수 n에 대하여

$f(x-np)=f(x)$이므로 함수 $f(x)$를 a에서 b까지 적분한 값과 함수 $f(x)$를 $a+np$에서 $b+np$까지 적분한 값은 같다. 즉,

$$\int_a^b f(x)dx=\int_{a+np}^{b+np} f(x-np)dx \quad \leftarrow \text{p.196 (1) 평행이동과 정적분에 의하여}$$
$$=\int_{a+np}^{b+np} f(x)dx \quad \leftarrow \text{함수 } f(x)\text{의 주기성에 의하여}$$

② 함수 $y=f(x)$의 그래프에서

$$\int_a^{a+p} f(x)dx=S+T, \quad \int_b^{b+p} f(x)dx=T+S$$
$$\therefore \int_a^{a+p} f(x)dx=\int_b^{b+p} f(x)dx \quad \text{M}$$

예 연속함수 $f(x)$의 주기가 2이고, $\displaystyle\int_{-1}^1 f(x)dx=3$일 때,

① $\displaystyle\int_{99}^{101} f(x)dx=\int_{-1+100}^{1+100} f(x)dx=\int_{-1}^1 f(x)dx=3$
 $\text{(위끝)}-\text{(아래끝)}=101-99=2=\text{(주기)}$

② $\displaystyle\int_0^8 f(x)dx=4\int_0^2 f(x)dx=4\int_{-1}^1 f(x)dx=12$
 $\text{(위끝)}-\text{(아래끝)}=2-0=2=\text{(주기)}$

확인4 연속함수 $f(x)$가 모든 실수 x에 대하여 $f(x+4)=f(x)$이고, $\displaystyle\int_{100}^{108} f(x)dx=10$일 때, 다음을 구하시오. N

(1) $\displaystyle\int_{-2}^2 f(x)dx$ (2) $\displaystyle\int_2^{102} f(x)dx$

풀이 $\displaystyle\int_{100}^{108} f(x)dx=2\int_{100}^{104} f(x)dx=10 \quad \therefore \int_{100}^{104} f(x)dx=5$

즉, 임의의 실수 a에 대하여 $\displaystyle\int_a^{a+4} f(x)dx=5$

(1) $\displaystyle\int_{-2}^2 f(x)dx=\int_{-2}^{-2+4} f(x)dx=5$

(2) $\displaystyle\int_2^{102} f(x)dx=\int_2^{2+25\times4} f(x)dx=25\int_2^6 f(x)dx=25\times5=125$

J 주기가 p인 함수 $f(x)$에 대하여 다음이 성립한다.
 (1) $f(x+p)=f(x)$
 (2) $f\left(x-\dfrac{p}{2}\right)=f\left(x+\dfrac{p}{2}\right)$

K 연속함수 $f(x)$에 대하여 $f(x+p)=f(x)$일 때, $\text{(위끝)}-\text{(아래끝)}=p$ 이면 이 구간에서의 정적분의 값은 항상 일정하다.

L 정수 n에 대하여
$$\int_a^{a+np} f(x)dx$$
$$=\int_a^{a+p} f(x)dx+\int_{a+p}^{a+2p} f(x)dx$$
$$\qquad +\cdots+\int_{a+(n-1)p}^{a+np} f(x)dx$$
$$=n\int_a^{a+p} f(x)dx$$
$$=n\int_0^p f(x)dx$$

M 이 등식에 b 대신 0을 대입하면
$$\int_0^p f(x)dx=\int_a^{a+p} f(x)dx$$

N 주의
$f(x+4)=f(x)$라 하여 함수 $f(x)$의 주기가 4인 것은 아니다.
함수 $f(x)$의 주기는 4의 양의 약수, 즉 1, 2, 4 중에 하나이다.

다음 물음에 답하시오.

(1) $\int_0^a (3t^2-4)dt=0$을 만족시키는 양수 a의 값을 구하시오.

(2) $\int_0^2 x(x-2)(x-a)dx=\int_a^2 x(x-2)(x-a)dx$를 만족시키는 모든 상수 a의 값의 합을 구하시오.

guide

1 닫힌구간 $[a,\ b]$에서 연속인 함수 $f(x)$의 한 부정적분을 $F(x)$라 할 때, $\int_a^b f(x)dx=\Big[F(x)\Big]_a^b=F(b)-F(a)$

2 $a>b$일 때, $\int_a^b f(x)dx=-\int_b^a f(x)dx$

solution

(1) $\int_0^a (3t^2-4)dt=\Big[t^3-4t\Big]_0^a=a^3-4a=0$

즉, $a(a^2-4)=0$이므로 $a=-2$ 또는 $a=0$ 또는 $a=2$

따라서 양수 a의 값은 **2**이다.

(2) (좌변)$=\int_0^2 \{x^3-(a+2)x^2+2ax\}dx=\Big[\dfrac{1}{4}x^4-\dfrac{(a+2)}{3}x^3+ax^2\Big]_0^2=4-\dfrac{8}{3}(a+2)+4a=\dfrac{4}{3}a-\dfrac{4}{3}$

 (우변)$=\int_a^2 \{x^3-(a+2)x^2+2ax\}dx=\Big[\dfrac{1}{4}x^4-\dfrac{(a+2)}{3}x^3+ax^2\Big]_a^2$

 $=\Big\{4-\dfrac{8}{3}(a+2)+4a\Big\}-\Big\{\dfrac{1}{4}a^4-\dfrac{(a+2)}{3}a^3+a^3\Big\}=\dfrac{1}{12}a^4-\dfrac{1}{3}a^3+\dfrac{4}{3}a-\dfrac{4}{3}$

$\dfrac{4}{3}a-\dfrac{4}{3}=\dfrac{1}{12}a^4-\dfrac{1}{3}a^3+\dfrac{4}{3}a-\dfrac{4}{3}$에서 $\dfrac{1}{12}a^4-\dfrac{1}{3}a^3=0$, $\dfrac{1}{12}a^3(a-4)=0$

따라서 $a=0$ 또는 $a=4$이므로 모든 상수 a의 값의 합은 $0+4=$**4**

주의 주어진 문제는 $\int_0^2 f(x)dx=\int_a^2 f(x)dx$ 꼴이므로 $a=0$으로 생각하기 쉽다.

적분 구간이 달라도 그 정적분의 값은 같을 수 있음에 유의하자.

정답 및 해설 pp.122~123

01-1 다음 물음에 답하시오.

(1) $\int_0^1 (as^2+1)ds=4$를 만족시키는 상수 a의 값을 구하시오.

(2) $\int_{-1}^2 x(x-3)dx=\int_a^2 x(x-3)dx$를 만족시키는 모든 상수 a의 값의 곱을 구하시오.

01-2 최고차항의 계수가 1인 삼차함수 $f(x)$가 $f(1)=f(2)=f(4)=0$을 만족시킬 때,

$\int_0^3 f'(x)dx$의 값을 구하시오.

다음 물음에 답하시오.

(1) 함수 $f(x)=x^3+3x^2+2x$에 대하여 $\displaystyle\int_2^3 f(x)dx-\int_0^3 f(x)dx-\int_2^{-1} f(x)dx$의 값을 구하시오.

(2) 함수 $f(x)=\begin{cases} 2x+1 & (x\leq 0) \\ 3x^2+1 & (x>0) \end{cases}$에 대하여 $\displaystyle\int_{-2}^3 f(x)dx$의 값을 구하시오.

guide

1 정적분에서 피적분함수가 같을 때, $\displaystyle\int_a^c f(x)dx+\int_c^b f(x)dx=\int_a^b f(x)dx$

2 구간에 따라 피적분함수가 다를 때, $\displaystyle\int_a^b f(x)dx=\int_a^c f(x)dx+\int_c^b f(x)dx$

solution

(1) (주어진 식) $\displaystyle=\int_2^3 f(x)dx+\int_3^0 f(x)dx+\int_{-1}^2 f(x)dx$

$\displaystyle=\int_{-1}^0 f(x)dx=\int_{-1}^0 (x^3+3x^2+2x)dx=\left[\frac{1}{4}x^4+x^3+x^2\right]_{-1}^0$

$\displaystyle=0-\left(\frac{1}{4}-1+1\right)=-\frac{\mathbf{1}}{\mathbf{4}}$

(2) $\displaystyle\int_{-2}^3 f(x)dx=\int_{-2}^0 (2x+1)dx+\int_0^3 (3x^2+1)dx$

$\displaystyle=\left[x^2+x\right]_{-2}^0+\left[x^3+x\right]_0^3$

$=\{0-(4-2)\}+\{(27+3)-0\}=\mathbf{28}$

정답 및 해설 pp.123~124

유형 연습

02-1 다음 물음에 답하시오.

(1) 함수 $f(x)=x(x-1)(x-2)$에 대하여 $\displaystyle\int_1^5 f(x)dx-\int_0^2 f(x)dx+\int_5^2 f(x)dx$의 값을 구하시오.

(2) 함수 $f(x)=\begin{cases} 3x^2-x & (x<2) \\ 5x & (x\geq 2) \end{cases}$에 대하여 $\displaystyle\int_{-1}^3 f(x)dx$의 값을 구하시오.

02-2 두 다항함수 $f(x)$, $g(x)$가 $\displaystyle\int_{-1}^2 \{f(x)+g(x)\}dx=10$, $\displaystyle\int_2^{-1} \{f(x)-g(x)\}dx=4$ 를 만족시킬 때, $\displaystyle\int_{-1}^2 \{f(x)-2g(x)\}dx$의 값을 구하시오.

02-3 함수 $f(x)$를 $f(x)=\begin{cases} 2x+2 & (x<0) \\ -x^2+2x+2 & (x\geq 0) \end{cases}$라 하자. 양의 실수 a에 대하여 $\displaystyle\int_{-a}^a f(x)dx$의 최댓값을 구하시오. [교육청]

다음 정적분의 값을 구하시오.

(1) $\int_{-1}^{3} x|x-2|\,dx$ (2) $\int_{-1}^{4} |3x^2-6x|\,dx$

guide 절댓값 기호를 포함한 함수의 정적분 ⇨ 절댓값 기호 안의 식의 값이 0이 되는 x의 값을 경계로 구간을 나누어 적분한다.

solution (1) $x|x-2| = \begin{cases} -x(x-2) & (x<2) \\ x(x-2) & (x\geq2) \end{cases}$

$$\therefore \int_{-1}^{3} x|x-2|\,dx = \int_{-1}^{2}(-x^2+2x)dx + \int_{2}^{3}(x^2-2x)dx$$

$$= \left[-\frac{1}{3}x^3+x^2 \right]_{-1}^{2} + \left[\frac{1}{3}x^3-x^2 \right]_{2}^{3}$$

$$= \left\{ \left(-\frac{8}{3}+4 \right) - \left(\frac{1}{3}+1 \right) \right\} + \left\{ (9-9) - \left(\frac{8}{3}-4 \right) \right\} = \frac{4}{3}$$

(2) $|3x^2-6x| = \begin{cases} 3x^2-6x & (x<0 \text{ 또는 } x\geq2) \\ -3x^2+6x & (0\leq x<2) \end{cases}$

$$\therefore \int_{-1}^{4} |3x^2-6x|\,dx$$

$$= \int_{-1}^{0}(3x^2-6x)dx + \int_{0}^{2}(-3x^2+6x)dx + \int_{2}^{4}(3x^2-6x)dx$$

$$= \left[x^3-3x^2 \right]_{-1}^{0} + \left[-x^3+3x^2 \right]_{0}^{2} + \left[x^3-3x^2 \right]_{2}^{4}$$

$$= \{0-(-1-3)\} + \{(-8+12)-0\} + \{(64-48)-(8-12)\} = 28$$

정답 및 해설 pp.124~125

유형 연습

03-1 다음 정적분의 값을 구하시오.

(1) $\int_{1}^{4}(x+|x-3|)dx$ (2) $\int_{-1}^{3}(|x|+|x-1|)dx$

03-2 함수 $f(x)=2x(x-a)$가 $\int_{0}^{a}|f(x)|\,dx = \int_{a}^{a+2} f(x)dx$를 만족시킬 때, $f(3)$의 값을 구하시오. (단, a는 양수이다.)

[발전]

03-3 $0\leq a\leq4$인 실수 a에 대하여 $0\leq x\leq2$일 때, $g(a)=\int_{0}^{2}|x-a|\,dx$이다. 이때, $g(a)$의 최솟값을 구하시오.

실수 전체의 집합에서 정의된 연속함수 $f(x)=\begin{cases} -4x+3 & (0\le x<2) \\ x^2-2x+a & (2\le x\le4) \end{cases}$ 가 $f(x)=f(x+4)$를 만족시킬 때,

$\displaystyle\int_{9}^{11} f(x)dx$의 값을 구하시오.

- -

guide 주기가 p인 함수 $f(x)$에 대하여 (단, n은 정수)

① $\displaystyle\int_{a}^{b} f(x)dx=\int_{a+p}^{b+p} f(x)dx=\int_{a+2p}^{b+2p} f(x)dx=\cdots=\int_{a+np}^{b+np} f(x)dx$

② $\displaystyle\int_{a}^{a+p} f(x)dx=\int_{b}^{b+p} f(x)dx$

③ $\displaystyle\int_{a}^{a+np} f(x)dx=n\int_{0}^{p} f(x)dx$

solution 함수 $f(x)$가 실수 전체의 집합에서 연속이므로 $x=2$에서 연속이다.

즉, $\displaystyle\lim_{x\to2+}f(x)=\lim_{x\to2-}f(x)$이므로 $2^2-2\times2+a=-4\times2+3$ $\therefore a=-5$

$f(x)=f(x+4)$이므로 $\displaystyle\int_{9}^{11} f(x)dx=\int_{5}^{7} f(x)dx=\int_{1}^{3} f(x)dx$

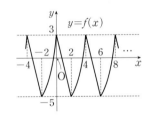

$\therefore \displaystyle\int_{9}^{11} f(x)dx=\int_{1}^{3} f(x)dx$

$= \displaystyle\int_{1}^{2}(-4x+3)dx+\int_{2}^{3}(x^2-2x-5)dx$

$= \left[-2x^2+3x\right]_{1}^{2}+\left[\dfrac{1}{3}x^3-x^2-5x\right]_{2}^{3}$

$= \left\{(-8+6)-(-2+3)\right\}+\left\{(9-9-15)-\left(\dfrac{8}{3}-4-10\right)\right\}=-\dfrac{20}{3}$

정답 및 해설 p.125

 유형연습

04-1 실수 전체의 집합에서 정의된 함수 $f(x)=-|x-3|+3\ (0\le x\le6)$이 모든 실수 x에 대하여 $f(x)=f(x+6)$을 만족시킬 때, $\displaystyle\int_{22}^{25} f(x)dx$의 값을 구하시오.

04-2 함수 $f(x)$가 다음 조건을 만족시킬 때, $\displaystyle\int_{0}^{1} f(x)dx+\int_{10}^{12} f(x-1)dx$의 값을 구하시오.

> (가) 닫힌구간 $[0,\ 3]$에서 $f(x)=-x^2+3x$이다.
> (나) 모든 실수 x에 대하여 $f(x-3)=f(x)$이다.

1. 정적분 $\int_{-a}^{a} x^n dx$ (n은 자연수)의 계산

(1) n이 짝수이면 $\int_{-a}^{a} x^n dx = 2\int_{0}^{a} x^n dx$

(2) n이 홀수이면 $\int_{-a}^{a} x^n dx = 0$

참고 정적분 $\int_{-a}^{a} x^n dx$는 위끝과 아래끝의 절댓값이 같고 부호가 다름에 유의한다.

2. 우함수와 기함수의 정적분

(1) $f(x)$가 우함수, 즉 $f(-x) = f(x)$이면 $\int_{-a}^{a} f(x)dx = 2\int_{0}^{a} f(x)dx$
 1, $3x^2$, $x^4 - 2$, ⋯

(2) $f(x)$가 기함수, 즉 $f(-x) = -f(x)$이면 $\int_{-a}^{a} f(x)dx = 0$
 x, x^3, $-2x^5 + 3x$, ⋯

1. 정적분 $\int_{-a}^{a} x^n dx$ (n은 자연수)의 계산에 대한 이해

정적분 $\int_{-a}^{a} x^n dx$는 위끝과 아래끝의 절댓값이 같고 부호가 다르다.

이 정적분의 값을 다음과 같이 자연수 n이 짝수인 경우와 홀수인 경우로 나누어 구해 보자.

(i) n이 짝수일 때,

$$\int_{-a}^{a} x^n dx = \left[\frac{1}{n+1}x^{n+1}\right]_{-a}^{a} = \frac{1}{n+1}a^{n+1} - \frac{1}{n+1}(-a)^{n+1}$$
$$= \frac{1}{n+1}a^{n+1} + \frac{1}{n+1}a^{n+1}$$
$$= 2\left(\frac{1}{n+1}a^{n+1} - 0\right)$$
$$= 2\int_{0}^{a} x^n dx$$

(ii) n이 홀수일 때,

$$\int_{-a}^{a} x^n dx = \left[\frac{1}{n+1}x^{n+1}\right]_{-a}^{a} = \frac{1}{n+1}a^{n+1} - \frac{1}{n+1}(-a)^{n+1}$$
$$= \frac{1}{n+1}a^{n+1} - \frac{1}{n+1}a^{n+1}$$
$$= 0$$

예 (1) $\int_{-1}^{1} x^2 dx = 2\int_{0}^{1} x^2 dx = 2\left[\frac{1}{3}x^3\right]_{0}^{1} = \frac{2}{3}$ Ⓐ

(2) $\int_{-2}^{2} x^3 dx = 0$ Ⓑ

Ⓐ 그래프로 확인하면 다음 그림과 같다.

Ⓑ 그래프로 확인하면 다음 그림과 같다.

2. 우함수와 기함수의 정적분에 대한 이해 ⓒ

다항함수 $f(x)$가 모든 실수 x에 대하여 각각 다음을 만족시킬 때, 정적분의 값을 구해 보자.

(1) $f(-x)=f(x)$일 때,

함수 $y=f(x)$의 그래프는 y축에 대하여 대칭이다.

따라서 함수 $f(x)$를 $-a$에서 0까지 적분한 값과 0에서 a까지 적분한 값이 같다. 즉,

$$\int_{-a}^{0}f(x)dx=\int_{0}^{a}f(x)dx \text{ ⓓ}$$

$$\therefore \int_{-a}^{a}f(x)dx=\int_{-a}^{0}f(x)dx+\int_{0}^{a}f(x)dx=2\int_{0}^{a}f(x)dx$$

(2) $f(-x)=-f(x)$일 때,

함수 $y=f(x)$의 그래프는 원점에 대하여 대칭이다.

따라서 함수 $f(x)$를 $-a$에서 0까지 적분한 값과 0에서 a까지 적분한 값은 절댓값이 같고 부호가 서로 반대이다. 즉,

$$\int_{-a}^{0}f(x)dx=-\int_{0}^{a}f(x)dx \text{ ⓔ}$$

$$\therefore \int_{-a}^{a}f(x)dx=\int_{-a}^{0}f(x)dx+\int_{0}^{a}f(x)dx=0$$

예 (1) $\int_{-1}^{1}(5x^4+1)dx=2\int_{0}^{1}(5x^4+1)dx=2\Big[x^5+x\Big]_{0}^{1}=4$

(2) $\int_{-2}^{2}(x^5-3x^3-5x)dx=0$

ⓒ 다항함수 $f(x)$에 대하여

(1) 함수 식이 짝수 차수의 항 또는 상수항으로만 이루어져 있을 때, 즉 함수가 우함수이면 그래프는 y축에 대하여 대칭이다.

(2) 함수 식이 홀수 차수의 항으로만 이루어져 있을 때, 즉 함수가 기함수이면 그래프는 원점에 대하여 대칭이다.

ⓓ 임의의 실수 a, b에 대하여 연속함수 $f(x)$가

$$\int_{-b}^{-a}f(x)dx=\int_{a}^{b}f(x)dx$$

를 만족시키면 $f(-x)=f(x)$이다.

ⓔ 임의의 실수 a, b에 대하여 연속함수 $f(x)$가

$$\int_{-b}^{-a}f(x)dx=-\int_{a}^{b}f(x)dx$$

를 만족시키면 $f(-x)=-f(x)$이다.

확인1 다음 정적분의 값을 구하시오.

(1) $\int_{-1}^{1}(3x^2+2x+1)dx$ (2) $\int_{-2}^{2}(x^3-x^2+x-1)dx$

풀이 (1) (주어진 식) $=\int_{-1}^{1}(3x^2+1)dx+\int_{-1}^{1}2xdx$

$=2\int_{0}^{1}(3x^2+1)dx+0=2\Big[x^3+x\Big]_{0}^{1}$

$=2(1+1)=4$

(2) (주어진 식) $=\int_{-2}^{2}(x^3+x)dx+\int_{-2}^{2}(-x^2-1)dx$

$=0+2\int_{0}^{2}(-x^2-1)dx=2\Big[-\frac{x^3}{3}-x\Big]_{0}^{2}$

$=2\Big(-\frac{8}{3}-2\Big)=-\frac{28}{3}$

3. 선대칭 또는 점대칭 곡선의 정적분에 대한 이해

연속함수 $f(x)$가 모든 실수 x에 대하여 다음을 만족시킬 때, 정적분의 값을 구해 보자.

(1) $f(m+x)=f(m-x)$일 때, **F**

함수 $y=f(x)$의 그래프는 직선 $x=m$에 대하여 대칭이므로

$$\int_{m-a}^{m}f(x)dx=\int_{m}^{m+a}f(x)dx$$

$$\therefore \int_{m-a}^{m+a}f(x)dx=2\int_{m}^{m+a}f(x)dx \ \text{ **G**}$$

(2) $f(m+x)+f(m-x)=0$일 때,

함수 $y=f(x)$의 그래프는 점 $(m,\ 0)$에 대하여 대칭이므로

$$\int_{m-a}^{m}f(x)dx=-\int_{m}^{m+a}f(x)dx$$

$$\therefore \int_{m-a}^{m+a}f(x)dx=0 \ \text{ **H**}$$

(3) $f(m+x)+f(m-x)=2n$일 때,

함수 $y=f(x)$의 그래프는 점 $(m,\ n)$에 대하여 대칭이므로

$$\int_{m-a}^{m+a}f(x)dx=2an$$

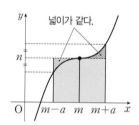

넓이가 같다.

F 함수 $y=f(x)$의 그래프가 직선 $x=m$에 대하여 대칭이면
(1) $f(m+x)=f(m-x)$
(2) $f(x)=f(2m-x)$

G 함수 $y=f(x)$의 그래프가 직선 $x=m$에 대하여 대칭이면 함수 $y=f(x+m)$의 그래프는 y축에 대하여 대칭이므로

$$\int_{m-a}^{m+a}f(x)dx=\int_{-a}^{a}f(x+m)dx$$
$$=2\int_{0}^{a}f(x+m)dx$$
$$=2\int_{m}^{m+a}f(x)dx$$

H 함수 $y=f(x)$의 그래프가 점 $(m,\ 0)$에 대하여 대칭이면 함수 $y=f(x+m)$의 그래프는 원점에 대하여 대칭이므로

$$\int_{m-a}^{m+a}f(x)dx=\int_{-a}^{a}f(x+m)dx=0$$

[확인2] 다음 정적분의 값을 구하시오. **I**

(1) $\displaystyle\int_{0}^{2}(x-1)^4 dx$　　　　(2) $\displaystyle\int_{-1}^{5}(x-2)^3 dx$

(3) $\displaystyle\int_{2}^{4}\{(x-3)^9+2\}dx$

풀이 (1) 곡선 $f(x)=(x-1)^4$은 직선 $x=1$에 대하여 대칭이므로

$$\int_{0}^{2}f(x)dx=2\int_{1}^{2}f(x)dx=2\int_{1-1}^{2-1}f(x+1)dx$$
$$=2\int_{0}^{1}x^4 dx=2\left[\frac{1}{5}x^5\right]_{0}^{1}=\frac{2}{5}$$

(2) 곡선 $f(x)=(x-2)^3$은 점 $(2,\ 0)$에 대하여 대칭이므로

$$\int_{-1}^{5}f(x)dx=\int_{2-3}^{2+3}f(x)dx=0$$

(3) 곡선 $f(x)=(x-3)^9+2$는 점 $(3,\ 2)$에 대하여 대칭이므로

$$\int_{2}^{4}f(x)dx=\int_{3-1}^{3+1}f(x)dx=2\times1\times2=4 \ \text{ **J**}$$

I 평행이동과 정적분

$$\int_{a}^{b}f(x)dx=\int_{a+m}^{b+m}f(x-m)dx$$

J 다른풀이

$$\int_{2}^{4}f(x)dx$$
$$=\int_{2}^{4}(x-3)^9 dx+\int_{2}^{4}2dx$$
$$=\int_{3-1}^{3+1}(x-3)^9 dx+\int_{2}^{4}2dx$$

곡선 $y=(x-3)^9$은 점 $(3,\ 0)$에 대하여 대칭이므로

$$=0+\int_{2}^{4}2dx=\left[2x\right]_{2}^{4}=4$$

다항함수 $f(x)$가 모든 실수 x에 대하여 $f(-x)=f(x)$이고 $\displaystyle\int_0^2 f(x)dx=8$일 때, $\displaystyle\int_{-2}^2 (3x-2)f(x)dx$의 값을 구하시오.

guide　　(1) $f(x)$가 우함수, 즉 $f(-x)=f(x)$이면 $\displaystyle\int_{-a}^a f(x)dx=2\int_0^a f(x)dx$

(2) $f(x)$가 기함수, 즉 $f(-x)=-f(x)$이면 $\displaystyle\int_{-a}^a f(x)dx=0$

solution　　$\underset{\text{우함수}}{\underline{f(-x)=f(x)}}$이므로 $\displaystyle\int_{-2}^2 f(x)dx=2\int_0^2 f(x)dx=16$

$$\therefore \int_{-2}^2 (3x-2)f(x)dx=\int_{-2}^2 \underset{\text{기함수}}{\underline{3xf(x)}}dx-2\int_{-2}^2 f(x)dx$$

$$=0-2\times 16=\boldsymbol{-32}$$

plus　　**우함수와 기함수의 연산**
(1) (우함수) × (우함수) ⇨ (우함수)　(2) (기함수) × (기함수) ⇨ (우함수)　(3) (우함수) × (기함수) ⇨ (기함수)
(4) (우함수) ± (우함수) ⇨ (우함수)　(5) (기함수) ± (기함수) ⇨ (기함수)

정답 및 해설 pp.125~126

05-1　　다항함수 $f(x)$가 모든 실수 x에 대하여 $f(-x)=-f(x)$이고 $\displaystyle\int_{-3}^0 xf(x)dx=3$을 만족시킬 때, $\displaystyle\int_{-3}^3 (x-3x^2)f(x)dx$의 값을 구하시오.

05-2　　두 다항함수 $f(x)$, $g(x)$가 모든 실수 x에 대하여 $f(-x)=-f(x)$, $g(-x)=g(x)$를 만족시킨다. 함수 $h(x)=f(x)g(x)$에 대하여 $\displaystyle\int_{-3}^3 (x^3-2x+4)h'(x)dx=40$일 때, $h(3)$의 값을 구하시오.

05-3　　모든 실수 x에 대하여 $f(1+x)=f(1-x)$이고, $\displaystyle\int_0^2 f(x)dx=\frac{32}{15}$, $\displaystyle\int_{-1}^0 f(x)dx=1$일 때, $\displaystyle\int_1^3 f(x)dx$의 값을 구하시오.

다항함수 $f(x)$가

$$\int_{-1}^{1}\{f(x)+f(-x)\}dx=8,\ \int_{-1}^{0}\{f(x)-f(-x)\}dx=-2$$

를 만족시킬 때, $\int_{0}^{1}f(x)dx$의 값을 구하시오.

guide $g(x)=f(x)+f(-x),\ h(x)=f(x)-f(-x)$라 하고 $g(x),\ h(x)$의 그래프가 각각 어떤 대칭성을 갖는지 확인한다.

(1) $g(-x)=f(-x)+f(x)=g(x)\ \Rightarrow\ f(x)+f(-x)$는 우함수

(2) $h(-x)=f(-x)-f(x)=-h(x)\ \Rightarrow\ f(x)-f(-x)$는 기함수

solution $g(x)=f(x)+f(-x)$라 하면

$g(-x)=f(-x)+f(x)=g(x)$이므로 함수 $f(x)+f(-x)$의 그래프는 <u>y축에 대하여 대칭</u>이다.
_{우함수}

$$\int_{-1}^{1}\{f(x)+f(-x)\}dx=2\int_{0}^{1}\{f(x)+f(-x)\}dx=8\text{에서}$$

$$\int_{0}^{1}\{f(x)+f(-x)\}dx=4$$

$$\therefore \int_{0}^{1}f(x)dx+\int_{0}^{1}f(-x)dx=4 \qquad \cdots\cdots\ \text{㉠}$$

한편, $h(x)=f(x)-f(-x)$라 하면

$h(-x)=f(-x)-f(x)=-h(x)$이므로 함수 $f(x)-f(-x)$의 그래프는 <u>원점에 대하여 대칭</u>이다.
_{기함수}

$$\int_{0}^{1}\{f(x)-f(-x)\}dx=-\int_{-1}^{0}\{f(x)-f(-x)\}dx=-(-2)=2$$

$$\therefore \int_{0}^{1}f(x)dx-\int_{0}^{1}f(-x)dx=2 \qquad \cdots\cdots\ \text{㉡}$$

㉠+㉡을 하면 $2\int_{0}^{1}f(x)dx=6$ $\therefore \int_{0}^{1}f(x)dx=\mathbf{3}$

정답 및 해설 pp.126~127

06-1 다항함수 $f(x)$가

$$\int_{1}^{2}f(x)dx=16,\ \int_{-2}^{1}\{f(x)-f(-x)\}dx=-4$$

를 만족시킬 때, $\int_{1}^{2}\{f(x)+f(-x)\}dx$의 값을 구하시오.

[발전]

06-2 모든 실수 x에 대하여 연속인 함수 $f(x)$가

$$f(x)+f(-x)=5x^4+3x^2+1$$

을 만족시킬 때, $\int_{-1}^{1}f(-x)dx$의 값을 구하시오.

개념 04 정적분으로 나타내어진 함수의 미분

1. 정적분으로 나타내어진 함수

닫힌구간 $[a,\ b]$에서 연속인 함수 $f(t)$의 한 부정적분이 $F(t)$일 때, $a<x<b$인 실수 x에 대하여

$$\int_a^x f(t)dt=F(x)-F(a)$$

는 x의 값에 따라 그 값이 하나씩 정해지므로 x에 대한 함수이다.

2. 정적분으로 나타내어진 함수의 미분 (단, a는 상수)

(1) $\dfrac{d}{dx}\displaystyle\int_a^x f(t)dt=f(x)$　　　(2) $\dfrac{d}{dx}\displaystyle\int_x^{x+a} f(t)dt=f(x+a)-f(x)$

(3) $\dfrac{d}{dx}\displaystyle\int_a^x xf(t)dt=\int_a^x f(t)dt+xf(x)$　　(4) $\dfrac{d}{dx}\displaystyle\int_a^x (x-t)f(t)dt=\int_a^x f(t)dt$

1. 정적분으로 나타내어진 함수에 대한 이해 Ⓐ

정적분 $\displaystyle\int_a^b f(t)dt$는 그 값이 실수임을 배웠다. 그러나 아래끝 또는 위끝에 적분변수 t가 아닌 다른 변수 x가 있으면 변수 x에 따라 정적분의 값이 결정되므로 이 정적분은 변수 x에 대한 함수가 된다.

예) $\displaystyle\int_1^x (t+1)dt=\left[\frac{1}{2}t^2+t\right]_1^x=\frac{1}{2}x^2+x-\frac{3}{2}$ ← x에 대한 함수

2. 정적분으로 나타내어진 함수의 미분에 대한 이해

함수 $f(t)$의 한 부정적분을 $F(t)$라 하면

(1) $\dfrac{d}{dx}\displaystyle\int_a^x f(t)dt=\frac{d}{dx}\Big[F(t)\Big]_a^x=\frac{d}{dx}\{F(x)-F(a)\}=f(x)$

(2) $\dfrac{d}{dx}\displaystyle\int_x^{x+a} f(t)dt=\frac{d}{dx}\Big[F(t)\Big]_x^{x+a}=\frac{d}{dx}\{F(x+a)-F(x)\}$ Ⓑ

$\qquad\qquad =\{F(x+a)\}'-\{F(x)\}'=f(x+a)-f(x)$

(3) $\dfrac{d}{dx}\displaystyle\int_a^x xf(t)dt=\frac{d}{dx}\left\{x\int_a^x f(t)dt\right\}$ Ⓒ

$\qquad\qquad =\dfrac{d}{dx}x\times\int_a^x f(t)dt+x\times\frac{d}{dx}\int_a^x f(t)dt$

$\qquad\qquad =\underline{\int_a^x f(t)dt+xf(x)}_{(\because (1))}$

(4) $\dfrac{d}{dx}\displaystyle\int_a^x (x-t)f(t)dt=\frac{d}{dx}\left\{x\int_a^x f(t)dt-\int_a^x tf(t)dt\right\}$

$\qquad\qquad =\dfrac{d}{dx}\left\{x\int_a^x f(t)dt\right\}-\frac{d}{dx}\int_a^x tf(t)dt$

$\qquad\qquad =\underline{\int_a^x f(t)dt+xf(x)}_{(\because (3))}-xf(x)=\int_a^x f(t)dt$

Ⓐ $\displaystyle\int_a^x f(t)dt$에서 t는 적분변수이므로 $\displaystyle\int_a^x f(t)dt$는 t에 대한 함수가 아니고 x에 대한 함수이다.

Ⓑ $\dfrac{d}{dx}\displaystyle\int_x^{x+a} f(t)dt$와 같이 아래끝, 위끝이 모두 x에 대한 식이면 $[\{f(x)\}^n]'=n\{f(x)\}^{n-1}f'(x)$ 를 이용한다.

Ⓒ $xf(t)$에서 x를 상수 취급하면 $\displaystyle\int_a^x xf(t)dt=x\int_a^x f(t)dt$

확인 다음을 x에 대하여 미분하시오.

(1) $\int_1^x (t^3-2t)dt$

(2) $\int_x^{x+1} (t-1)^2 dt$

풀이 (1) $\dfrac{d}{dx}\int_1^x (t^3-2t)dt=x^3-2x$

(2) $f(t)=(t-1)^2$이라 하면

$\dfrac{d}{dx}\int_x^{x+1}(t-1)^2 dt=f(x+1)-f(x)=x^2-(x-1)^2=2x-1$

3. 정적분으로 나타내어진 등식에서 함수식 구하기

정적분으로 나타내어진 함수를 포함한 등식이 주어질 때, $f(x)$는 다음을 이용하여 구할 수 있다.

(1) $f(x)=g(x)+\displaystyle\int_a^b f(t)dt$ $(a,\ b$는 상수) 꼴일 때, **D**

　(i) $\displaystyle\int_a^b f(t)dt=k$ (k는 상수)로 놓으면

　　$f(x)=g(x)+k$　……㉠

　(ii) $f(t)=g(t)+k$를 $\displaystyle\int_a^b f(t)dt=k$에 대입하여 상수 k의 값을 구한다.

　(iii) (ii)에서 구한 k의 값을 ㉠에 대입하여 $f(x)$를 구한다.

　예를 들어, 연속함수 $f(x)$에 대하여 $f(x)=x+\displaystyle\int_0^2 f(t)dt$일 때, $f(x)$를 구해 보자.

　(i) $\displaystyle\int_0^2 f(t)dt=k$ (k는 상수)로 놓으면

　　$f(x)=x+k$　……㉠

　(ii) $f(t)=t+k$를 $\displaystyle\int_0^2 f(t)dt=k$에 대입하면

　　$\displaystyle\int_0^2 (t+k)dt=k$, $\left[\dfrac{1}{2}t^2+kt\right]_0^2=k$

　　$2+2k=k$　　∴ $k=-2$

　(iii) 이것을 ㉠에 대입하면

　　$f(x)=x-2$

(2) $\displaystyle\int_a^x f(t)dt=g(x)$ 꼴일 때,

　(i) 양변을 x에 대하여 미분한다.

　　$\dfrac{d}{dx}\int_a^x f(t)dt=\dfrac{d}{dx}g(x)$에서

　　$f(x)=g'(x)$ **E**

　(ii) $\displaystyle\int_a^a f(t)dt=g(a)$에서 $g(a)=0$임을 이용하여 $f(x)$를 구한다.

D $\displaystyle\int_a^b f(t)dt$에서 위끝, 아래끝이 모두 상수이면 $\displaystyle\int_a^b f(t)dt$도 상수이다.

E 상수 a에 대하여
$\dfrac{d}{dx}\int_a^x f(t)dt=f(x)$

예를 들어, 연속함수 $f(x)$에 대하여 $\int_1^x f(t)dt = x^2 - nx$일 때,

$f(x)$를 구해 보자.

(i) 양변을 x에 대하여 미분하면

$\qquad f(x) = 2x - n$

(ii) 양변에 $x = 1$을 대입하면

$\qquad 0 = 1 - n$이므로 $n = 1$

$\qquad \therefore f(x) = 2x - 1$

(3) $\displaystyle\int_a^x (x-t)f(t)dt = g(x)$ 꼴일 때,

(i) 양변을 x에 대하여 미분한다.

$$\frac{d}{dx}\int_a^x (x-t)f(t)dt = \frac{d}{dx}g(x)\text{에서}$$

$$\int_a^x f(t)dt = g'(x) \text{ ⒡}$$

(ii) 위의 식의 양변을 다시 x에 대하여 미분하여 $f(x)$를 구한다.

예를 들어, 연속함수 $f(x)$에 대하여 $\displaystyle\int_0^x (x-t)f(t)dt = 2x^3 - x^2$일 때,

$f(x)$를 구해 보자.

(i) 양변을 x에 대하여 미분하면

$$\int_0^x f(t)dt = 6x^2 - 2x$$

(ii) 위의 식의 양변을 다시 x에 대하여 미분하면

$\qquad f(x) = 12x - 2$

> ⒡ 상수 a에 대하여
> $$\frac{d}{dx}\int_a^x (x-t)f(t)dt = \int_a^x f(t)dt$$

4. 정적분으로 나타내어진 함수의 그래프 그리기

연속함수 $f(x)$에 대하여 $g(x) = \displaystyle\int_a^x f(t)dt$ 꼴일 때, $g(x)$의 함수식을 구하지 않아도 p.208의 **3.** ⑵를 이용하면 함수 $y = g(x)$의 그래프의 개형을 쉽게 그릴 수 있다.

예를 들어, $\displaystyle\int_1^x (t^2-t)dt = g(x)$일 때, 함수 $y = g(x)$의 그래프의 개형을 알아 보자.

(i) 양변을 x에 대하여 미분하면 $g'(x) = x^2 - x$

$\qquad g'(x) = 0$에서 $x^2 - x = 0$

$\qquad x(x-1) = 0 \qquad \therefore x = 0$ 또는 $x = 1$

(ii) 양변에 $x = 1$을 대입하면

$\qquad g(1) = 0$

(i), (ii)에서 함수 $y = g(x)$의 그래프의 개형은 오른쪽 그림과 같다. ⒢

> ⒢ 함수 $g(x)$의 증가와 감소를 표로 나타내면 다음과 같다.
>
x	\cdots	0	\cdots	1	\cdots
> | $g'(x)$ | $+$ | 0 | $-$ | 0 | $+$ |
> | $g(x)$ | ↗ | | ↘ | 0 | ↗ |

정적분으로 나타내어진 함수의 극한에 대하여 다음이 성립한다.

(1) $\displaystyle\lim_{x \to a} \frac{1}{x-a} \int_a^x f(t)dt = f(a)$

(2) $\displaystyle\lim_{x \to 0} \frac{1}{x} \int_a^{x+a} f(t)dt = f(a)$

정적분으로 나타내어진 함수의 극한에 대한 이해

정적분으로 나타내어진 함수의 극한이 $\dfrac{0}{0}$ 꼴인 경우에는 미분계수의 정의 **A**

를 이용하여 극한값을 다음과 같이 구할 수 있다.

함수 $f(t)$의 한 부정적분을 $F(t)$라 하면

(1) $\displaystyle\lim_{x \to a} \frac{1}{x-a} \int_a^x f(t)dt = \lim_{x \to a} \frac{\Big[F(t)\Big]_a^x}{x-a}$

$\qquad\qquad\qquad\quad = \displaystyle\lim_{x \to a} \frac{F(x)-F(a)}{x-a}$

$\qquad\qquad\qquad\quad = F'(a)$

$\qquad\qquad\qquad\quad = f(a)$

(2) $\displaystyle\lim_{x \to 0} \frac{1}{x} \int_a^{x+a} f(t)dt = \lim_{x \to 0} \frac{\Big[F(t)\Big]_a^{x+a}}{x}$

$\qquad\qquad\qquad\quad = \displaystyle\lim_{x \to 0} \frac{F(x+a)-F(a)}{x}$

$\qquad\qquad\qquad\quad = F'(a)$

$\qquad\qquad\qquad\quad = f(a)$

A 미분계수의 정의
$$F'(a) = \lim_{x \to a} \frac{F(x)-F(a)}{x-a}$$
$$= \lim_{h \to 0} \frac{F(a+h)-F(a)}{h}$$

확인 다음 극한값을 구하시오.

(1) $\displaystyle\lim_{x \to 1} \frac{1}{x-1} \int_1^x (t^2+t)dt$

(2) $\displaystyle\lim_{x \to 0} \frac{1}{x} \int_2^{x+2} (t^3-1)dt$

풀이 (1) $f(t)=t^2+t$라 하고, $f(t)$의 한 부정적분을 $F(t)$라 하면 주어진 식은

$\qquad \displaystyle\lim_{x \to 1} \frac{1}{x-1} \int_1^x f(t)dt = \lim_{x \to 1} \frac{\Big[F(t)\Big]_1^x}{x-1} = \lim_{x \to 1} \frac{F(x)-F(1)}{x-1}$

$\qquad\qquad\qquad\qquad\qquad = F'(1) = f(1) = 2$

(2) $f(t)=t^3-1$이라 하고, $f(t)$의 한 부정적분을 $F(t)$라 하면 주어진 식은

$\qquad \displaystyle\lim_{x \to 0} \frac{1}{x} \int_2^{x+2} f(t)dt = \lim_{x \to 0} \frac{\Big[F(t)\Big]_2^{x+2}}{x} = \lim_{x \to 0} \frac{F(x+2)-F(2)}{x}$

$\qquad\qquad\qquad\qquad\qquad = F'(2) = f(2) = 7$

다항함수 $f(x)$가 $f(x)=3x^2+2x+2\displaystyle\int_0^1 f(t)dt$를 만족시킬 때, $f(2)$의 값을 구하시오.

guide $f(x)=g(x)+\displaystyle\int_a^b f(t)dt$ $(a,\ b$는 상수) 꼴이 주어지면 $f(x)$는 다음 순서로 구한다.

(ⅰ) $\displaystyle\int_a^b f(t)dt=k$ (k는 상수)로 놓는다.

(ⅱ) $f(x)=g(x)+k$를 (ⅰ)에 대입하여 k의 값을 구한다.

(ⅲ) k의 값을 $f(x)=g(x)+k$에 대입하여 $f(x)$를 구한다.

solution $\displaystyle\int_0^1 f(t)dt=k$ (k는 상수) ……㉠

로 놓으면

$f(x)=3x^2+2x+2k$ ……㉡

㉡을 ㉠에 대입하면

$k=\displaystyle\int_0^1 (3t^2+2t+2k)dt$

$\quad =\Big[t^3+t^2+2kt\Big]_0^1$

$\quad =2+2k$

$\therefore\ k=-2$

따라서 $f(x)=3x^2+2x-4$이므로 $f(2)=3\times 2^2+2\times 2-4=$ **12**

정답 및 해설 p.127

유형
연습

07-1 다항함수 $f(x)$가 $f(x)=\dfrac{3}{2}x^2+x\left\{\displaystyle\int_0^1 f(t)dt\right\}^2$을 만족시킬 때, $f(1)$의 값을 구하시오.

07-2 이차함수 $f(x)$가 $f(x)=\dfrac{6}{7}x^2-2x\displaystyle\int_1^2 f(t)dt+2\left\{\displaystyle\int_1^2 f(t)dt\right\}^2$일 때, $10\displaystyle\int_1^2 f(x)dx$의

값을 구하시오.

07-3 함수 $f(x)$가 $f(x)=6x^2+x+\displaystyle\int_0^2 (x+1)f(t)dt$를 만족시킬 때, $f(3)$의 값을 구하시오.

다항함수 $f(x)$가

$$\int_0^x f(t)dt = x^3 - 2x^2 - 2x\int_0^1 f(t)dt$$

를 만족시킬 때, $f(0)$의 값을 구하시오.

guide $\int_a^x f(t)dt = g(x)$ (a는 상수)와 같이 아래끝 또는 위끝에 변수가 있을 때,
⇨ 양변을 x에 대하여 미분한다. 즉, $f(x) = g'(x)$

solution $\int_0^1 f(t)dt = k$ (k는 상수) ㉠

로 놓으면

$$\int_0^x f(t)dt = x^3 - 2x^2 - 2kx$$

등식의 양변을 x에 대하여 미분하면

$$f(x) = 3x^2 - 4x - 2k \quad㉡$$

이것을 ㉠에 대입하면

$$k = \int_0^1 (3t^2 - 4t - 2k)dt = \left[t^3 - 2t^2 - 2kt \right]_0^1 = 1 - 2 - 2k$$

$$3k = -1 \quad \therefore k = -\frac{1}{3}$$

㉡에서 $f(x) = 3x^2 - 4x + \dfrac{2}{3}$이므로 $f(0) = \dfrac{2}{3}$

정답 및 해설 pp.128~129

08-1 함수 $f(x)$가 모든 실수 x에 대하여 $x^2 f(x) = \dfrac{3}{4}x^4 + 2\int_1^x t f(t)dt + \dfrac{5}{4}$를 만족시킬 때, $f(-1)$의 값을 구하시오.

08-2 삼차함수 $f(x)$가 $f(x) = \int_0^x (t-1)(t-3)dt$를 만족시킬 때, 함수 $f(x)$의 극댓값과 극솟값의 차를 구하시오.

08-3 함수 $f(x) = ax(x-2)$에 대하여 함수 $g(x) = \int_0^x (x-t)f(t)dt$라 할 때, $g(n) > 0$이 되도록 하는 자연수 n의 최솟값을 구하시오. (단, $a > 0$)

함수 $f(x)=\int(x^2+2x)dx$에 대하여 $\displaystyle\lim_{x\to0}\frac{1}{x}\int_0^x f(t)dt=-\frac{1}{3}$일 때, $f(1)$의 값을 구하시오.

guide 함수 $f(t)$의 한 부정적분을 $F(t)$라 하면

(1) $\displaystyle\lim_{x\to a}\frac{1}{x-a}\int_a^x f(t)dt=f(a)$

(2) $\displaystyle\lim_{x\to0}\frac{1}{x}\int_a^{x+a} f(t)dt=f(a)$

solution 함수 $f(t)$의 한 부정적분을 $F(t)$라 하면 $F'(t)=f(t)$

$$\lim_{x\to0}\frac{1}{x}\int_0^x f(t)dt=\lim_{x\to0}\frac{1}{x}\Big[F(t)\Big]_0^x=\lim_{x\to0}\frac{F(x)-F(0)}{x}=F'(0)$$

$$\therefore\ f(0)=F'(0)=-\frac{1}{3}$$

한편, $f(x)=\int(x^2+2x)dx=\dfrac{1}{3}x^3+x^2+C$ (C는 적분상수)이므로

$$C=f(0)=-\frac{1}{3}$$

따라서 $f(x)=\dfrac{1}{3}x^3+x^2-\dfrac{1}{3}$이므로 $f(1)=\mathbf{1}$

정답 및 해설 pp.129~130

**유형
연습**

09-1 함수 $f(x)=x^2-2x+a$에 대하여 $\displaystyle\lim_{h\to0}\frac{1}{h}\int_{1-2h}^{1+h} f(x)dx=3$일 때, 상수 a의 값을 구하시오.

09-2 함수 $f(x)=4x^2+x+a$에 대하여 $\displaystyle\lim_{x\to0}\frac{1}{x}\int_{1-x}^{1+3x} f(t)dt=4$일 때, 상수 a의 값을 구하시오.

발전
09-3 다항함수 $f(x)$가 $\displaystyle\lim_{x\to1}\frac{\int_1^x f(t)dt-f(x)}{x^3-1}=2$를 만족시킬 때, $f'(1)$의 값을 구하시오.

한걸음 더$^+$

정적분으로 나타내어진 함수

최고차항의 계수가 양수인 삼차함수 $f(x)$는 다음 조건을 만족시킨다.

> ㈎ 함수 $f(x)$는 $x=0$에서 극댓값을 갖고, $x=1$에서 극솟값을 갖는다.
>
> ㈏ 모든 실수 t에 대하여 $\int_0^t |f'(x)+1|\,dx = f(t)+t$이다.

함수 $f(x)$의 극솟값의 최솟값이 $-\dfrac{q}{p}$일 때, $p+q$의 값을 구하시오. (단, p와 q는 서로소인 자연수이다.) [교육청]

STEP 1 **문항분석**

정적분으로 나타내어진 함수의 조건을 이용하여 삼차함수를 구하고, 극솟값의 최솟값을 구할 수 있는지를 묻는 문항이다.
정적분으로 나타내어진 함수를 미분할 수 있어야 한다.

STEP 2 **핵심개념**

1. $g(x) = \int_a^x f(t)\,dt$에서 $g(a)=0$, $g'(x)=f(x)$를 이용하여 함수 $g(x)$를 구한다.

2. $|f(x)| = f(x)$이면 $f(x) \geq 0$이다.

STEP 3 **모범풀이**

1 $f(x)$의 최고차항의 계수를 $a(a>0)$라 하면 조건 ㈎에서 $f'(0)=f'(1)=0$이므로

$$f'(x) = 3ax(x-1) = 3ax^2 - 3ax = 3a\left(x-\frac{1}{2}\right)^2 - \frac{3a}{4} \qquad \cdots\cdots \text{㉠}$$

2 조건 ㈏에서 $\int_0^t |f'(x)+1|\,dx = f(t)+t$의 양변에 $t=0$을 대입하면

$$\int_0^0 |f'(x)+1|\,dx = f(0) \qquad \therefore f(0)=0 \qquad\qquad \cdots\cdots \text{㉡}$$

조건 ㈏에서 $\int_0^t |f'(x)+1|\,dx = f(t)+t$의 양변을 t에 대하여 미분하면

$$|f'(t)+1| = f'(t)+1$$

즉, 모든 실수 t에 대하여 $f'(t)+1 \geq 0$ $\therefore f'(t) \geq -1$

$$3a\left(t-\frac{1}{2}\right)^2 - \frac{3a}{4} \geq -1 \ (\because \text{㉠}), \ -\frac{3a}{4} \geq -1 \qquad \therefore a \leq \frac{4}{3}$$

3 $f(x) = \int f'(x)\,dx = \int (3ax^2 - 3ax)\,dx = ax^3 - \frac{3a}{2}x^2 \ (\because \text{㉡})$

이므로 함수 $f(x)$의 극솟값은 $f(1) = a - \frac{3a}{2} = -\frac{a}{2}$

$0 < a \leq \frac{4}{3}$에서 $-\frac{2}{3} \leq -\frac{a}{2} < 0$

따라서 함수 $f(x)$의 극솟값의 최솟값은 $-\frac{2}{3}$이므로 $p=3$, $q=2$ $\therefore p+q=5$

01 다음 중 세 수 A, B, C의 대소 관계를 바르게 나타낸 것은?

$$A=\int_0^3 (x^2-4x+11)dx$$

$$B=\int_0^5 (t+1)^2 dt-\int_0^5 (t-1)^2 dt$$

$$C=\int_{-1}^1 (s^3+3s^2+5)ds$$

① $A<B<C$ ② $A<C<B$

③ $B<A<C$ ④ $C<A<B$

⑤ $C<B<A$

02 두 상수 α, β에 대하여 $\alpha<0<\beta$, $\alpha+\beta<0$이다. 함수 $f(x)=(x-\alpha)(x-\beta)$에 대하여

$$A=\int_\alpha^0 f(x)dx, \quad B=\int_0^\beta f(x)dx,$$

$$C=\int_\alpha^\beta f(x)dx$$

일 때, 세 수 A, B, C의 대소 관계를 구하시오.

03 모든 다항함수 $f(x)$에 대하여 〈보기〉에서 옳은 것만을 있는 대로 고른 것은? [평가원]

┌─ 보기 ─────────────────────────┐

ㄱ. $\int_0^3 f(x)dx=3\int_0^1 f(x)dx$

ㄴ. $\int_0^1 f(x)dx=\int_0^2 f(x)dx+\int_2^1 f(x)dx$

ㄷ. $\int_0^1 \{f(x)\}^2 dx=\left\{\int_0^1 f(x)dx\right\}^2$

└────────────────────────────┘

① ㄴ ② ㄷ ③ ㄱ, ㄴ

④ ㄱ, ㄷ ⑤ ㄴ, ㄷ

04 함수 $f(x)=\begin{cases} x^2-4 & (x\le 1) \\ -x-2 & (x>1) \end{cases}$에 대하여

$\int_{-1}^3 |f(x)|dx$의 값은?

① 15 ② $\dfrac{46}{3}$ ③ $\dfrac{47}{3}$

④ 16 ⑤ $\dfrac{49}{3}$

05 $f(0)=0$인 이차함수 $f(x)$가 다음 조건을 만족시킨다.

┌────────────────────────────┐

(가) $\int_0^2 |f(x)|dx=-\int_0^2 f(x)dx=8$

(나) $\int_2^3 |f(x)|dx=\int_2^3 f(x)dx$

└────────────────────────────┘

이때, 이차함수 $f(x)$의 최솟값을 구하시오.

06 실수 p에 대하여 이차방정식 $x^2-2px+p-1=0$의 두 실근을 α, β ($\alpha<\beta$)라 할 때, $\int_\alpha^\beta |x-p|dx$의 최솟값을 구하시오.

07 연속함수 $f(x)$가 다음 조건을 만족시킬 때, $\int_{-1}^{2} f(x)dx$의 값을 구하시오.

(가) 모든 실수 x에 대하여
$$f(x+3)-f(x)=2x+3$$
(나) $\int_{-1}^{8} f(x)dx=15$

08 함수 $f(x)$는 모든 실수 x에 대하여 $f(x+3)=f(x)$를 만족시키고,

$$f(x)=\begin{cases} x & (0 \le x < 1) \\ 1 & (1 \le x < 2) \\ -x+3 & (2 \le x < 3) \end{cases}$$

이다. $\int_{-a}^{a} f(x)dx=13$일 때, 상수 a의 값은? [수능]

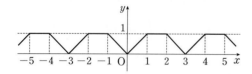

① 10 ② 12 ③ 14
④ 16 ⑤ 18

09 다항함수 $f(x)$가 모든 실수 x에 대하여 $f(-x)-f(x)=0$이고

$$\int_{-1}^{3} xf(x)dx=4, \int_{-3}^{8} xf(x)dx=10$$

을 만족시킬 때, $\int_{1}^{8} xf(x)dx$의 값을 구하시오.

10 두 다항함수 $f(x)$, $g(x)$가 모든 실수 x에 대하여
$$f(-x)=-f(x),\ g(-x)=g(x)$$
일 때, 〈보기〉에서 항상 옳은 것만을 있는 대로 고른 것은?
(단, $a>0$)

보기

ㄱ. $\int_{-a}^{a}\{f(x)-g(x)\}dx=2\int_{a}^{0}g(x)dx$

ㄴ. $\int_{-a}^{a} g(f(x))dx=0$

ㄷ. $\int_{-a}^{a} g(f(x))dx$
$=2\left\{\int_{-\frac{a}{2}}^{0}g(f(x))dx+\int_{\frac{a}{2}}^{a}g(f(x))dx\right\}$

① ㄱ ② ㄷ ③ ㄱ, ㄷ
④ ㄴ, ㄷ ⑤ ㄱ, ㄴ, ㄷ

11 연속함수 $f(x)$가 모든 실수 x에 대하여 $f(x)=f(6-x)$이고,
$$\int_{-1}^{1} f(x)dx=4, \int_{1}^{7} f(x)dx=10$$
일 때, $\int_{1}^{3} f(x)dx$의 값을 구하시오.

12 실수 전체의 집합에서 정의된 함수 $f(x)$가 $0 \le x \le 2$인 모든 실수 x에 대하여 다음 조건을 만족시킨다.

(가) $f(2-x)=f(2+x)$
(나) $f(x)+f(4-x)=2x^2-8x+6$

이때, $\int_{0}^{4} f(x)dx$의 값을 구하시오.

13 연속함수 $f(x)$, $g(x)$에 대하여

$$f(x) = -2x^3 + \int_0^1 \{f(t) + 2g(t)\}dt,$$

$$g(x) = 3x^2 + \int_0^1 \{f(t) + g(t)\}dt$$

일 때, $\dfrac{f(-1)}{g(-1)}$의 값을 구하시오.

14 다항함수 $f(x)$가

$$f(x) = 2x^2 + ax + \int_{-1}^{x} g(t)dt$$

를 만족시킨다. 다항식 $f(x)$가 $(x+1)^2$으로 나누어떨어질 때, 다항식 $g(x)$를 $x+1$로 나눈 나머지를 구하시오. (단, a는 상수이다.)

15 이차함수 $y=f(x)$의 그래프가 오른쪽 그림과 같을 때, 연속함수 $g(x) = \int_{x}^{x+3} f(t)dt$는 $x=a$에서 최솟값을 갖는다. 이때, 실수 a의 값을 구하시오.

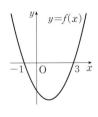

16 이차함수 $y=f(x)$의 그래프가 오른쪽 그림과 같다. 함수 $g(x) = \int_0^x f(x-t)dt$에 대하여 〈보기〉에서 옳은 것만을 있는 대로 고른 것은? (단, $a>0$)

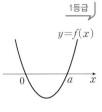

보기

ㄱ. $g(0) = 0$
ㄴ. 방정식 $g'(x) = 0$은 서로 다른 두 실근을 갖는다.
ㄷ. 모든 실수 x에 대하여 $g(x) \geq 0$이다.

① ㄱ ② ㄴ ③ ㄱ, ㄴ
④ ㄴ, ㄷ ⑤ ㄱ, ㄴ, ㄷ

17 함수 $f(x) = x^3 - 2x^2 + ax$에 대하여

$$\lim_{x \to 1} \frac{1}{x-1} \int_b^x f'(t)dt = 2$$

일 때, $a+b$의 값을 구하시오. (단, a, b는 상수이다.)

18 다항함수 $f(x)$에 대하여 $f(0)=2$, $f'(0)=-1$일 때, $\lim_{x \to 0} \dfrac{1}{x} \int_{f(0)}^{f(x)} (3t^2 - 2t)dt$의 값을 구하시오.

19 오른쪽 그림과 같이 이차함수 $y=f(x)$의 그래프가 x축과 두 점 $(1,\ 0)$, $(5,\ 0)$에서 만날 때, 함수 $S(x)=\displaystyle\int_2^x f(t)dt$의 모든 극값의 합이 -22이다. $\displaystyle\lim_{x\to 2}\frac{S(x)}{x-2}$의 값을 구하시오.

20 모든 실수 x에 대하여 연속인 함수 $f(x)$가 다음 조건을 만족시킨다.

> (가) $\displaystyle\int_0^1 f(x)dx=0$
>
> (나) $\displaystyle\int_{n+1}^{n+2} f(x)dx=\int_n^{n+1}(x-2)(x-5)dx$
>
> (단, $n=0,\ 1,\ 2,\ \cdots$)

$\displaystyle\int_n^{n+1} f(x)dx=a_n$이라 할 때, $\displaystyle\sum_{n=1}^6 |a_n|$의 값을 구하시오.

21 삼차함수 $f(x)=x^3-3x-1$이 있다. 실수 $t(t\geq -1)$에 대하여 $-1\leq x\leq t$에서 $|f(x)|$의 최댓값을 $g(t)$라 하자. $\displaystyle\int_{-1}^1 g(t)dt=\frac{q}{p}$일 때, $p+q$의 값을 구하시오. (단, p, q는 서로소인 자연수이다.) [수능]

22 함수 $f(x)=\begin{cases}\dfrac{1}{2}x+\dfrac{3}{2} & (x<-1)\\ x+2 & (-1\leq x<2)\\ -x^2+4x & (x\geq 2)\end{cases}$ 일 때, 방정식 $\displaystyle\int_0^x f(t)dt=k$가 서로 다른 세 실근을 갖도록 하는 정수 k의 개수를 구하시오.

23 함수 $f(x)=\displaystyle\int_{-1}^1 |t(t-x)|dt$의 최솟값을 구하시오.

24 최고차항의 계수가 1인 삼차함수 $f(x)$에 대하여 $g(x)=\displaystyle\int_{-1}^x f(t)dt$라 할 때, 두 함수 $f(x)$, $g(x)$가 다음 조건을 만족시킨다.

> (가) 방정식 $f(x)=0$은 서로 다른 세 실근을 갖는다.
> (나) 함수 $g(x)$는 $x=1$에서 극댓값을 갖고, $x=3$에서 극솟값을 갖는다.

〈보기〉에서 옳은 것만을 있는 대로 고르시오.

> • 보기 •
> ㄱ. $f(2)<0$
> ㄴ. $g'(-1)=0$이면 $g(x)\geq 0$이다.
> ㄷ. $g(1)>0$이면 $f(0)>0$이다.

III

적분

개념 01 곡선과 좌표축 사이의 넓이

곡선과 x축 사이의 넓이

함수 $f(x)$가 닫힌구간 $[a, b]$에서 연속일 때, 곡선 $y=f(x)$와 x축 및 두 직선 $x=a$, $x=b$로 둘러싸인 도형의 넓이 S는 다음과 같다.

$$S=\int_a^b |f(x)|\,dx$$

1. 곡선과 x축 사이의 넓이에 대한 이해

함수 $f(x)$가 닫힌구간 $[a, b]$에서 연속일 때, 곡선 $y=f(x)$와 x축 및 두 직선 $x=a$, $x=b$로 둘러싸인 도형의 넓이 S를 구해 보자.

(ⅰ) 닫힌구간 $[a, b]$에서 $f(x) \geq 0$일 때, **A**

$$S=\int_a^b f(x)dx=\int_a^b |f(x)|\,dx$$

(ⅱ) 닫힌구간 $[a, b]$에서 $f(x) \leq 0$일 때,
곡선 $y=f(x)$를 x축에 대하여 대칭이동한
곡선은 $y=-f(x)$이고, $-f(x) \geq 0$이므로

$$S=\int_a^b \{-f(x)\}dx=\int_a^b |f(x)|\,dx$$

(ⅲ) 닫힌구간 $[a, c]$에서 $f(x) \geq 0$이고
닫힌구간 $[c, b]$에서 $f(x) \leq 0$일 때,

$$S=\underbrace{\int_a^c f(x)dx+\int_c^b \{-f(x)\}dx}_{f(x)\text{의 값이 양수인 구간과 음수인 구간으로 나눈다.}}$$

$$=\int_a^c |f(x)|\,dx+\int_c^b |f(x)|\,dx$$

$$=\int_a^b |f(x)|\,dx$$

(ⅰ), (ⅱ), (ⅲ)에서 $S=\int_a^b |f(x)|\,dx$

A p. 192 **02. 정적분의 기하적 의미**

B (1) $f(x) \geq 0$일 때,
 (정적분의 값)=(넓이)
 (2) $f(x) \leq 0$일 때,
 (정적분의 값)\neq(넓이)

확인 닫힌구간 $[1, 4]$에서 곡선 $y=x^2-2x$와 x축 및 두 직선 $x=1$, $x=4$로 둘러싸인 도형의 넓이 S를 구하시오.

풀이 곡선 $y=x^2-2x$와 x축의 교점의 x좌표는 0, 2이고
닫힌구간 $[1, 2]$에서 $y \leq 0$,
닫힌구간 $[2, 4]$에서 $y \geq 0$이므로

$$S=\int_1^4 |x^2-2x|\,dx$$

$$=\int_1^2 (-x^2+2x)dx+\int_2^4 (x^2-2x)dx$$

$$=\left[-\frac{1}{3}x^3+x^2\right]_1^2+\left[\frac{1}{3}x^3-x^2\right]_2^4=\frac{22}{3}$$

한걸음 더 ✏

2. 곡선과 y축 사이의 넓이에 대한 이해 (교육과정 外) ⓒ

ⓒ 곡선과 y축 사이의 넓이는 곡선과 x축 사이의 넓이를 구하는 것과 같은 방법으로 구할 수 있다.

함수 $g(y)$가 닫힌구간 $[a,\ b]$에서 연속일 때, 곡선 $x=g(y)$와 y축 및 두 직선 $y=a$, $y=b$로 둘러싸인 도형의 넓이 S는 다음과 같다.

$$S=\int_a^b |g(y)|\,dy$$

함수 $g(y)$가 닫힌구간 $[a,\ b]$에서 연속일 때, 곡선 $x=g(y)$와 y축 및 두 직선 $y=a$, $y=b$로 둘러싸인 도형의 넓이 S를 구해 보자.

(ⅰ) 닫힌구간 $[a,\ b]$에서 $g(y)\geq 0$일 때,

$$S=\int_a^b g(y)\,dy=\int_a^b |g(y)|\,dy$$

(ⅱ) 닫힌구간 $[a,\ b]$에서 $g(y)\leq 0$일 때, 곡선 $x=g(y)$를 y축에 대하여 대칭이동한 곡선은 $x=-g(y)$이고, $-g(y)\geq 0$이므로

$$S=\int_a^b \{-g(y)\}\,dy=\int_a^b |g(y)|\,dy$$

(ⅲ) 닫힌구간 $[a,\ c]$에서 $g(y)\geq 0$이고 닫힌구간 $[c,\ b]$에서 $g(y)\leq 0$일 때,

$$S=\int_a^c g(y)\,dy+\int_c^b \{-g(y)\}\,dy$$
$$=\int_a^c |g(y)|\,dy+\int_c^b |g(y)|\,dy$$
$$=\int_a^b |g(y)|\,dy$$

(ⅰ), (ⅱ), (ⅲ)에서

$$S=\int_a^b |g(y)|\,dy$$

예를 들어, 곡선 $y=\sqrt{x}$와 y축 및 $y=1$, $y=3$으로 둘러싸인 도형의 넓이 S를 구해 보자.

$y=\sqrt{x}$에서 $x=y^2$이고, 닫힌구간 $[1,\ 3]$에서 $x\geq 0$이므로

$$S=\int_1^3 y^2\,dy=\left[\frac{1}{3}y^3\right]_1^3=\frac{26}{3}$$

두 곡선 사이의 넓이

두 함수 $f(x)$, $g(x)$가 닫힌구간 $[a, b]$에서 연속일 때, 두 곡선 $y=f(x)$, $y=g(x)$ 및 두 직선 $x=a$, $x=b$로 둘러싸인 도형의 넓이 S는 다음과 같다.

$$S = \int_a^b |f(x)-g(x)|\,dx \;\text{Ⓐ}$$

1. 두 곡선 사이의 넓이에 대한 이해 Ⓑ

두 함수 $f(x)$, $g(x)$가 닫힌구간 $[a, b]$에서 연속일 때, 두 곡선 $y=f(x)$, $y=g(x)$ 및 두 직선 $x=a$, $x=b$로 둘러싸인 도형의 넓이 S를 구해 보자.

(ⅰ) 닫힌구간 $[a, b]$에서 $f(x) \geq g(x) \geq 0$일 때,

$$\begin{aligned} S &= \int_a^b f(x)dx - \int_a^b g(x)dx \\ &= \int_a^b \{f(x)-g(x)\}dx \\ &= \int_a^b |f(x)-g(x)|\,dx \end{aligned}$$

(ⅱ) 닫힌구간 $[a, b]$에서 $f(x) \geq g(x)$이고 $f(x)$ 또는 $g(x)$가 음의 값을 가질 때, 두 곡선을 y축의 방향으로 k만큼 평행이동하여 $f(x)+k \geq g(x)+k \geq 0$이 되도록 하자.

이때, 평행이동한 도형의 넓이는 변하지 않으므로

$$\begin{aligned} S &= \int_a^b [\{f(x)+k\} - \{g(x)+k\}]dx \\ &= \int_a^b \{f(x)-g(x)\}dx \\ &= \int_a^b |f(x)-g(x)|\,dx \end{aligned}$$

(ⅲ) 닫힌구간 $[a, c]$에서 $f(x) \geq g(x)$이고 닫힌구간 $[c, b]$에서 $f(x) \leq g(x)$일 때,

$$\begin{aligned} S &= \int_a^c \{f(x)-g(x)\}dx \\ &\quad + \int_c^b \{g(x)-f(x)\}dx \;\text{← } f(x)-g(x)\text{의 값이 양수인 구간과} \\ &\qquad\qquad\qquad\qquad\quad \text{음수인 구간으로 나눈다.} \\ &= \int_a^c |f(x)-g(x)|\,dx + \int_c^b |f(x)-g(x)|\,dx \\ &= \int_a^b |f(x)-g(x)|\,dx \end{aligned}$$

Ⓐ 두 곡선 $y=f(x)$, $y=g(x)$로 둘러싸인 도형의 넓이가 x축 위쪽, x축 아래쪽에 있어도 공식은 동일하다.

Ⓑ 두 곡선 사이의 넓이 S는 다음과 같이 이해한다.

$$\begin{aligned} S = \int_a^b &\{(\text{위 곡선 식}) \\ &- (\text{아래 곡선 식})\}dx \end{aligned}$$

(i), (ii), (iii)에서

$$S=\int_a^b |f(x)-g(x)|dx$$

예를 들어, 곡선 $y=x^2-2x$와 직선 $y=x$로 둘러싸인 도형의 넓이를 구해
보자.

곡선 $y=x^2-2x$와 직선의 교점의 x좌표는

$x^2-2x=x$에서 $x^2-3x=0$

$x(x-3)=0$ \therefore $x=0$ 또는 $x=3$

닫힌구간 $[0,\ 3]$에서 $x\ge x^2-2x$이므로 구하는
도형의 넓이 S는

$$S=\int_0^3 \{x-(x^2-2x)\}dx=\int_0^3 (-x^2+3x)dx$$

$$=\left[-\frac{1}{3}x^3+\frac{3}{2}x^2\right]_0^3=\frac{9}{2}$$

ⓒ 두 곡선 사이의 넓이를 구하는 방법은 다음
과 같다.
(i) 두 곡선의 교점의 x좌표를 구하여 적분
구간을 정한다.
(ii) 두 곡선의 위치 관계를 파악한다.
(iii) (i)에서 정한 구간에서
{(위 곡선 식)$-$(아래 곡선 식)}
을 적분한다.

확인1 (1) 두 곡선 $y=x^2+3x-1$, $y=-x^2-x+5$로 둘러싸인 도형의 넓
이 S를 구하시오.

(2) 두 곡선 $y=x^2$, $y=-x^2+4x$ 및 두 직선 $x=0$, $x=3$으로 둘
러싸인 도형의 넓이 S를 구하시오.

풀이 (1) 두 곡선 $y=x^2+3x-1$, $y=-x^2-x+5$
의 교점의 x좌표는
$x^2+3x-1=-x^2-x+5$에서
$2x^2+4x-6=0$, $2(x+3)(x-1)=0$
\therefore $x=-3$ 또는 $x=1$
닫힌구간 $[-3,\ 1]$에서
$-x^2-x+5\ge x^2+3x-1$
이므로 구하는 도형의 넓이 S는

$$S=\int_{-3}^{1}\{-x^2-x+5-(x^2+3x-1)\}dx=\int_{-3}^{1}(-2x^2-4x+6)dx$$

$$=\left[-\frac{2}{3}x^3-2x^2+6x\right]_{-3}^{1}=\frac{64}{3}$$

(2) 두 곡선 $y=x^2$, $y=-x^2+4x$의 교점의
x좌표는
$x^2=-x^2+4x$에서 $2x^2-4x=0$
$2x(x-2)=0$
\therefore $x=0$ 또는 $x=2$
닫힌구간 $[0,\ 2]$에서 $x^2\le -x^2+4x$
닫힌구간 $[2,\ 3]$에서 $x^2\ge -x^2+4x$
이므로

$$S=\int_0^2\{(-x^2+4x)-x^2\}dx+\int_2^3\{x^2-(-x^2+4x)\}dx$$

$$=\int_0^2(-2x^2+4x)dx+\int_2^3(2x^2-4x)dx$$

$$=\left[-\frac{2}{3}x^3+2x^2\right]_0^2+\left[\frac{2}{3}x^3-2x^2\right]_2^3=\frac{8}{3}+\frac{8}{3}=\frac{16}{3}$$

한걸음 더 ✚

2. 두 도형의 넓이가 서로 같을 때

(1) 곡선 $y=f(x)$와 x축으로 둘러싸인 두 도형의 넓이가 S_1, S_2일 때, $S_1=S_2$이면

$$\int_a^c f(x)dx=0$$

(2) 두 곡선 $y=f(x)$, $y=g(x)$로 둘러싸인 두 도형의 넓이가 S_1, S_2일 때, $S_1=S_2$이면

$$\int_a^c \{f(x)-g(x)\}dx=0$$

(1) 닫힌구간 $[a,\ b]$에서 $f(x)\geq0$, 닫힌구간 $[b,\ c]$에서 $f(x)\leq0$이므로

$$S_1=\int_a^b f(x)dx,\ S_2=\int_b^c \{-f(x)\}dx$$

이때, $S_1=S_2$이면 $S_1-S_2=0$이므로

$$S_1-S_2=\int_a^b f(x)dx-\int_b^c \{-f(x)\}dx$$

$$=\int_a^b f(x)dx+\int_b^c f(x)dx=\int_a^c f(x)dx=0 \text{ ⓓ}$$

ⓓ $\int_a^c f(x)dx+\int_c^b f(x)dx$
$=\int_a^b f(x)dx$

(2) 닫힌구간 $[a,\ b]$에서 $f(x)\geq g(x)$, 닫힌구간 $[b,\ c]$에서 $f(x)\leq g(x)$이므로

$$S_1=\int_a^b \{f(x)-g(x)\}dx,\ S_2=\int_b^c \{g(x)-f(x)\}dx$$

이때, $S_1=S_2$이면 $S_1-S_2=0$이므로

$$S_1-S_2=\int_a^b \{f(x)-g(x)\}dx-\int_b^c \{g(x)-f(x)\}dx$$

$$=\int_a^c \{f(x)-g(x)\}dx=0$$

[확인2] 곡선 $y=x(x-2)(x-k)$와 x축으로 둘러싸인 두 도형의 넓이가 같을 때, 상수 k의 값을 구하시오. (단, $k>2$) **ⓔ**

ⓔ 곡선 $y=x(x-2)(x-k)$의 그래프는 다음 그림과 같다.

> **풀이** 곡선 $y=x(x-2)(x-k)$와 x축의 교점의 x좌표는
> $x(x-2)(x-k)=0$에서 $x=0$ 또는 $x=2$ 또는 $x=k$
> 곡선과 x축으로 둘러싸인 두 도형의 넓이가 같으므로
> $$\int_0^k x(x-2)(x-k)dx=0$$
> $$\int_0^k \{x^3-(k+2)x^2+2kx\}dx=\left[\frac{1}{4}x^4-\frac{1}{3}(k+2)x^3+kx^2\right]_0^k=0$$
> $$\frac{1}{4}k^4-\frac{1}{3}(k+2)k^3+k^3=0,\ -\frac{1}{12}k^4+\frac{1}{3}k^3=0$$
> $$-\frac{k^3}{12}(k-4)=0 \qquad \therefore\ k=4\ (\because\ k>2)$$

이차함수의 그래프와 넓이

1. 이차함수의 그래프와 x축 사이의 넓이

포물선 $f(x)=ax^2+bx+c$가 x축과 서로 다른 두 점에서 만날 때, 두 교점의 x좌표를 α, β $(\alpha<\beta)$라 하면 곡선 $y=f(x)$와 x축으로 둘러싸인 도형의 넓이 S는 다음과 같다.

$$S=\int_\alpha^\beta |ax^2+bx+c|\,dx=\frac{|a|}{6}(\beta-\alpha)^3$$

2. 이차함수의 그래프와 직선 사이의 넓이

포물선 $f(x)=ax^2+bx+c$가 직선 $g(x)=mx+n$과 서로 다른 두 점에서 만날 때, 두 교점의 x좌표를 α, β $(\alpha<\beta)$라 하면 두 곡선 $y=f(x)$, $y=g(x)$로 둘러싸인 도형의 넓이 S는 다음과 같다.

$$S=\int_\alpha^\beta |(ax^2+bx+c)-(mx+n)|\,dx=\frac{|a|}{6}(\beta-\alpha)^3$$

3. 두 이차함수의 그래프 사이의 넓이

두 포물선 $f(x)=ax^2+bx+c$, $g(x)=a'x^2+b'x+c'$ $(a\neq a')$이 서로 다른 두 점에서 만날 때, 두 교점의 x좌표를 α, β $(\alpha<\beta)$라 하면 두 곡선 $y=f(x)$, $y=g(x)$로 둘러싸인 도형의 넓이 S는 다음과 같다.

$$S=\int_\alpha^\beta |(ax^2+bx+c)-(a'x^2+b'x+c')|\,dx=\frac{|a-a'|}{6}(\beta-\alpha)^3$$

1. 이차함수의 그래프와 x축으로 둘러싸인 도형의 넓이

포물선 $f(x)=ax^2+bx+c$가 x축과 서로 다른 두 점에서 만날 때, 두 교점의 x좌표를 α, β $(\alpha<\beta)$라 하면 $ax^2+bx+c=a(x-\alpha)(x-\beta)$이므로

$$\int_\alpha^\beta a(x-\alpha)(x-\beta)\,dx$$

$$=a\int_\alpha^\beta \{x^2-(\alpha+\beta)x+\alpha\beta\}\,dx$$

$$=a\left[\frac{1}{3}x^3-\frac{\alpha+\beta}{2}x^2+\alpha\beta x\right]_\alpha^\beta$$

$$=a\left\{\frac{1}{3}(\beta^3-\alpha^3)-\frac{1}{2}(\alpha+\beta)(\beta^2-\alpha^2)+\alpha\beta(\beta-\alpha)\right\}$$

$$=\frac{a}{6}(\beta-\alpha)\{2(\beta^2+\alpha\beta+\alpha^2)-3(\alpha+\beta)^2+6\alpha\beta\}$$

$$=-\frac{a}{6}(\beta-\alpha)(\beta^2-2\alpha\beta+\alpha^2)$$

$$=-\frac{a}{6}(\beta-\alpha)^3$$

따라서 구하는 도형의 넓이 S는

$$S=\int_\alpha^\beta |ax^2+bx+c|\,dx=\frac{|a|}{6}(\beta-\alpha)^3$$

Ⓐ 피적분함수가 이차함수이고, 위끝과 아래끝에서 피적분함수의 값이 모두 0인 정적분은

$$\int_\alpha^\beta a(x-\alpha)(x-\beta)\,dx$$
$$=-\frac{a}{6}(\beta-\alpha)^3$$

으로 계산할 수 있다.

예를 들어, 곡선 $y=x^2-4x-5$와 x축으로 둘러싸인
도형의 넓이 S를 구해 보자.

$y=x^2-4x-5$

곡선 $y=x^2-4x-5$와 x축의 교점의 x좌표는
$x^2-4x-5=0$에서 $(x+1)(x-5)=0$

$\therefore\ x=-1$ 또는 $x=5$

$\therefore\ S=\displaystyle\int_{-1}^{5}|x^2-4x-5|\,dx=\dfrac{1}{6}\{5-(-1)\}^3=36$

2. 이차함수의 그래프와 직선으로 둘러싸인 넓이

포물선 $f(x)=ax^2+bx+c$가 직선 $g(x)=mx+n$과 서로 다른 두 점에서
만날 때, 두 교점의 x좌표를 $\alpha,\ \beta\ (\alpha<\beta)$라 하면 **B**
$$(ax^2+bx+c)-(mx+n)=a(x-\alpha)(x-\beta)$$
1과 같은 방법으로 곡선 $y=f(x)$와 직선 $y=g(x)$로 둘러싸인 도형의 넓이
S를 구하면

$$S=\int_{\alpha}^{\beta}|(ax^2+bx+c)-(mx+n)|\,dx$$

$$=\frac{|a|}{6}(\beta-\alpha)^3$$

B

$y=f(x)$
$y=g(x)$
S
α β x

3. 두 이차함수의 그래프로 둘러싸인 도형의 넓이

두 포물선 $f(x)=ax^2+bx+c,\ g(x)=a'x^2+b'x+c'$이 서로 다른 두 점
에서 만날 때, 두 교점의 x좌표를 $\alpha,\ \beta\ (\alpha<\beta)$라 하면 **C**
$$(ax^2+bx+c)-(a'x^2+b'x+c')=(a-a')(x-\alpha)(x-\beta)$$
1과 같은 방법으로 두 곡선 $y=f(x)$와 $y=g(x)$로 둘러싸인 도형의 넓이 S
를 구하면

$$S=\int_{\alpha}^{\beta}|(ax^2+bx+c)-(a'x^2+b'x+c')|\,dx$$

$$=\frac{|a-a'|}{6}(\beta-\alpha)^3 \ \text{**D**}$$

C

$y=f(x)\,(a>0)$
S
$y=g(x)\,(a'<0)$
α β x

D p. 223 **확인1** (1)을 공식을 이용하여 풀어
보면
$$S=\frac{|1-(-1)|}{6}\{1-(-3)\}^3$$
$$=\frac{64}{3}$$

확인1 곡선 $y=-x^2-2x+3$과 x축으로 둘러싸인 도형의 넓이 S를 구하
시오. **E**

풀이 곡선 $y=-x^2-2x+3$과 x축의 교점의 x좌표는
$-x^2-2x+3=0$에서 $-(x+3)(x-1)=0$
$\therefore\ x=-3$ 또는 $x=1$
닫힌구간 $[-3,\ 1]$에서 $-x^2-2x+3\geq 0$이므로
$S=\displaystyle\int_{-3}^{1}(-x^2-2x+3)\,dx=\left[-\dfrac{1}{3}x^3-x^2+3x\right]_{-3}^{1}$
$=\dfrac{5}{3}-(-9)=\dfrac{32}{3}$

E 다른풀이
이차함수의 그래프와 x축으로 둘러싸인 도
형의 넓이 공식을 이용하면
$$S=\int_{-3}^{1}|-x^2-2x+3|\,dx$$
$$=\frac{|-1|}{6}\{1-(-3)\}^3=\frac{32}{3}$$

확인2 곡선 $y=-x^2+4$와 직선 $y=x-2$로 둘러싸인 도형의 넓이 S를 구하시오. **F**

풀이 곡선 $y=-x^2+4$와 직선 $y=x-2$의 교점의 x좌표는 $-x^2+4=x-2$에서

$x^2+x-6=0$, $(x+3)(x-2)=0$ ∴ $x=-3$ 또는 $x=2$

닫힌구간 $[-3,\ 2]$에서 $-x^2+4 \geq x-2$이므로

$S=\int_{-3}^{2}\{(-x^2+4)-(x-2)\}dx=\int_{-3}^{2}(-x^2-x+6)dx$

$=\left[-\dfrac{1}{3}x^3-\dfrac{1}{2}x^2+6x\right]_{-3}^{2}=\dfrac{22}{3}-\left(-\dfrac{27}{2}\right)=\dfrac{125}{6}$

F 다른풀이

이차함수의 그래프와 직선으로 둘러싸인 도형의 넓이 공식을 이용하면

$S=\int_{-3}^{2}|x^2+x-6|\,dx$

$=\dfrac{|1|}{6}\{2-(-3)\}^3=\dfrac{125}{6}$

한걸음 더✚

4. 이차함수의 그래프와 x축 및 y축으로 둘러싸인 두 도형의 넓이가 서로 같을 때

곡선 $f(x)=ax^2+bx+c\ (a>0)$가 x축과 서로 다른 두 점에서 만날 때, 두 교점의 x좌표를 α, $\beta\ (0<\alpha<\beta)$라 하자. 오른쪽 그림과 같이 두 부분의 넓이를 각각 S_1, S_2라 할 때, $S_1=S_2$이면 $\beta=3\alpha$이다.

[증명] 포물선 $f(x)=ax^2+bx+c$가 x축과 서로 다른 두 점에서 만날 때, 두 교점의 x좌표를 α, $\beta\ (\alpha<\beta)$라 하면

$ax^2+bx+c=a(x-\alpha)(x-\beta)$

이때, $S_1=S_2$이면 $S_1-S_2=0$이므로 $\displaystyle\int_{0}^{\beta}a(x-\alpha)(x-\beta)dx=0$에서

p. 224 참고

$a\left[\dfrac{x^3}{3}-\dfrac{(\alpha+\beta)}{2}x^2+\alpha\beta x\right]_{0}^{\beta}=a\left\{\dfrac{\beta^3}{3}-\dfrac{(\alpha+\beta)}{2}\beta^2+\alpha\beta^2\right\}$

$=\dfrac{a\beta^2}{6}(3\alpha-\beta)=0$

∴ $\beta=3\alpha$

확인3 오른쪽 그림과 같이 곡선

$y=(x-a)(x-3)\ (0<a<3)$과 x축 및 y축으로 둘러싸인 두 도형의 넓이가 서로 같을 때, 상수 a의 값을 구하시오. **G**

풀이 주어진 곡선과 x축 및 y축으로 둘러싸인 두 도형의 넓이가 같으므로

$\displaystyle\int_{0}^{3}(x-a)(x-3)dx=0$에서

$\displaystyle\int_{0}^{3}(x-a)(x-3)dx=\int_{0}^{3}\{x^2-(a+3)x+3a\}dx$

$=\left[\dfrac{1}{3}x^3-\dfrac{a+3}{2}x^2+3ax\right]_{0}^{3}$

$=9-\dfrac{9}{2}(a+3)+9a=\dfrac{9}{2}a-\dfrac{9}{2}=0$

∴ $a=1$

G 다른풀이

공식을 이용하면 $3=3a$이므로 $a=1$

개념 04 삼차함수의 그래프와 넓이

1. 삼차함수의 그래프와 x축 사이의 넓이

삼차함수 $f(x)=ax^3+bx^2+cx+d$의 그래프가 x축과 한 점 $(\alpha,\ 0)$에서 접하고 다른 한 점 $(\beta,\ 0)$에서 만날 때, 곡선 $y=f(x)$와 x축으로 둘러싸인 도형의 넓이 S는 다음과 같다.

$$S=\frac{|a|}{12}(\beta-\alpha)^4$$

2. 삼차함수의 그래프와 접선 사이의 넓이

삼차함수 $f(x)=ax^3+bx^2+cx+d$의 그래프 위의 점 $(\alpha,\ f(\alpha))$에서의 접선 $g(x)=mx+n$이 이 곡선과 다시 만나는 점을 $(\beta,\ f(\beta))$라 할 때, 곡선 $y=f(x)$와 직선 $y=g(x)$로 둘러싸인 도형의 넓이 S는 다음과 같다.

$$S=\frac{|a|}{12}(\beta-\alpha)^4$$

1. 삼차함수의 그래프와 x축으로 둘러싸인 도형의 넓이

삼차함수 $f(x)=ax^3+bx^2+cx+d$의 그래프가 x축과 한 점 $(\alpha,\ 0)$에서 접하고 다른 한 점 $(\beta,\ 0)$에서 만나면

$ax^3+bx^2+cx+d=a(x-\alpha)^2(x-\beta)$이므로

$$\int_\alpha^\beta a(x-\alpha)^2(x-\beta)dx$$
$$=a\int_\alpha^\beta (x-\alpha)^2\{(x-\alpha)+(\alpha-\beta)\}dx$$
$$=a\int_\alpha^\beta \{(x-\alpha)^3+(\alpha-\beta)(x-\alpha)^2\}dx$$
$$=a\left[\frac{(x-\alpha)^4}{4}+(\alpha-\beta)\frac{(x-\alpha)^3}{3}\right]_\alpha^\beta$$
$$=a\left\{\frac{(\beta-\alpha)^4}{4}+(\alpha-\beta)\frac{(\beta-\alpha)^3}{3}\right\}$$
$$=-\frac{a}{12}(\beta-\alpha)^4$$

따라서 구하는 도형의 넓이 S는

$$S=\int_\alpha^\beta |ax^3+bx^2+cx+d|\,dx=\frac{|a|}{12}(\beta-\alpha)^4$$

예를 들어, 곡선 $y=x^2(x-2)$와 x축으로 둘러싸인 도형의 넓이 S를 구해 보자.

곡선 $y=x^2(x-2)$는 원점에서 접하고, 점 $(2,\ 0)$을 지나므로 구하는 도형의 넓이 S는

$$S=\int_0^2 |x^2(x-2)|\,dx=\frac{|1|}{12}(2-0)^4=\frac{4}{3}$$

A 사차함수의 그래프와 넓이

같은 방법으로 사차함수의 그래프와 넓이 공식을 유도하면 다음과 같다.

(1) $f(x)=ax^4+bx^3+cx^2+dx+e$의 그래프가 x축과 두 점 $(\alpha,\ 0),\ (\beta,\ 0)\ (\alpha<\beta)$에서 각각 접할 때, 곡선 $y=f(x)$와 x축으로 둘러싸인 도형의 넓이 S는

$$S=\frac{|a|}{30}(\beta-\alpha)^5$$

(2) $f(x)=ax^4+bx^3+cx^2+dx+e$의 그래프 위의 점 $(\alpha,\ f(\alpha))$에서의 접선 $y=g(x)$가 이 곡선 위의 다른 한 점 $(\beta,\ f(\beta))$에 접할 때, 곡선 $y=f(x)$와 직선 $y=g(x)$로 둘러싸인 도형의 넓이 S는

$$S=\frac{|a|}{30}(\beta-\alpha)^5$$

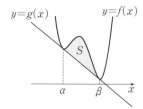

2. 삼차함수의 그래프와 그 접선으로 둘러싸인 도형의 넓이

삼차함수 $f(x)=ax^3+bx^2+cx+d$의 그래프 위
의 점 $(\alpha,\ f(\alpha))$에서의 접선 $g(x)=mx+n$이
이 곡선과 만나는 점을 $(\beta,\ f(\beta))$라 하면

$$(ax^3+bx^2+cx+d)-(mx+n)$$
$$=a(x-\alpha)^2(x-\beta)$$

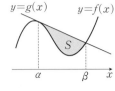

1과 같은 방법으로 곡선 $y=f(x)$와 직선 $y=g(x)$로 둘러싸인 도형의 넓이
S를 구하면

$$S=\int_{\alpha}^{\beta}|(ax^3+bx^2+cx+d)-(mx+n)|\,dx$$
$$=\frac{|a|}{12}(\beta-\alpha)^4$$

(확인) 다음 물음에 답하시오. **B**

(1) 곡선 $y=2(x+1)(x-3)^2$과 x축으로 둘러싸인 도형의 넓이 S를
구하시오.

(2) 곡선 $y=x^3$과 이 곡선 위의 점 $(1,\ 1)$에서의 접선으로 둘러싸인
도형의 넓이 S를 구하시오.

풀이 (1) 곡선 $y=2(x+1)(x-3)^2$과 x축의 교점의 x좌표는

$2(x+1)(x-3)^2=0$에서

$x=-1$ 또는 $x=3$

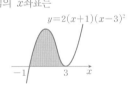

$$S=\int_{-1}^{3}2(x+1)(x-3)^2dx$$
$$=\int_{-1}^{3}(2x^3-10x^2+6x+18)dx$$
$$=\left[\frac{x^4}{2}-\frac{10}{3}x^3+3x^2+18x\right]_{-1}^{3}$$
$$=\frac{63}{2}-\left(-\frac{67}{6}\right)=\frac{128}{3}$$

(2) $f(x)=x^3$이라 하면 $f'(x)=3x^2$

곡선 $y=x^3$ 위의 점 $(1,\ 1)$에서의 접선의 기울기는 $f'(1)=3$이므로

접선의 방정식은 $y-1=3(x-1)$ $\therefore y=3x-2$

곡선과 접선의 교점의 x좌표는 $x^3=3x-2$에서

$x^3-3x+2=0,\ (x+2)(x-1)^2=0$

$\therefore x=-2$ 또는 $x=1$

닫힌구간 $[-2,\ 1]$에서 $x^3\geq3x-2$이므로

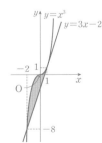

$$S=\int_{-2}^{1}\{x^3-(3x-2)\}dx$$
$$=\int_{-2}^{1}(x^3-3x+2)dx$$
$$=\left[\frac{1}{4}x^4-\frac{3}{2}x^2+2x\right]_{-2}^{1}$$
$$=\frac{3}{4}-(-6)=\frac{27}{4}$$

B 다른풀이

(1) 삼차함수의 그래프와 x축으로 둘러싸
인 도형의 넓이 공식을 이용하면

$$S=\frac{|2|}{12}\{3-(-1)\}^4$$
$$=\frac{256}{6}=\frac{128}{3}$$

(2) 삼차함수의 그래프와 접선으로 둘러싸
인 도형의 넓이 공식을 이용하면

$$S=\frac{|1|}{12}\{1-(-2)\}^4$$
$$=\frac{81}{12}=\frac{27}{4}$$

역함수의 그래프와 넓이

1. 함수와 그 역함수의 그래프로 둘러싸인 도형의 넓이

함수 $y=f(x)$와 그 역함수 $y=g(x)$의 그래프의 교점의 x좌표가 a, b일 때, 두 곡선 $y=f(x)$, $y=g(x)$로 둘러싸인 도형의 넓이 S는 곡선 $y=f(x)$와 직선 $y=x$로 둘러싸인 도형의 넓이의 2배이다. 즉,

$$S=\int_a^b |f(x)-g(x)|\,dx=2\int_a^b |f(x)-x|\,dx$$

2. 역함수의 그래프와 좌표축으로 둘러싸인 도형의 넓이

오른쪽 그림과 같이 닫힌구간 $[a,\ b]$에서 함수 $f(x)$의 역함수를 $g(x)$라 할 때,

$$\int_a^b f(x)\,dx+\int_{f(a)}^{f(b)} g(x)\,dx=bf(b)-af(a) \quad \text{← 두 직사각형의 넓이의 차}$$

1. 함수와 그 역함수의 그래프로 둘러싸인 도형의 넓이

함수 $y=f(x)$의 그래프와 직선 $y=x$가 서로 다른 두 점에서 만날 때, 역함수의 그래프의 성질을 이용하여 도형의 넓이를 다음과 같이 구할 수 있다.

함수 $y=f(x)$와 그 역함수 $y=g(x)$의 그래프의 교점의 x좌표가 a, b일 때, 두 곡선 $y=f(x)$, $y=g(x)$로 둘러싸인 도형의 넓이 S를 구해 보자.
두 곡선 $y=f(x)$, $y=g(x)$는 직선 $y=x$에 대하여 대칭이므로 $S_1=S_2$이다.

즉, $S_1+S_2=2S_1$이므로 두 곡선으로 둘러싸인 도형의 넓이 S는 다음과 같음을 알 수 있다.

$$S=\int_a^b |f(x)-g(x)|\,dx=2\int_a^b |f(x)-x|\,dx$$

예를 들어, 오른쪽 그림과 같이 함수 $f(x)$와 그 역함수 $g(x)$에 대하여 $\int_1^5 |x-f(x)|\,dx=10$ 일 때, 두 곡선 $y=f(x)$, $y=g(x)$로 둘러싸인 도형의 넓이 S를 구해 보자.

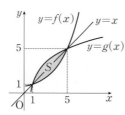

$$S=\int_1^5 |g(x)-f(x)|\,dx$$
$$=2\int_1^5 |x-f(x)|\,dx=20$$

Ⓐ 함수 $y=f(x)$의 그래프와 직선 $y=x$의 교점이 존재하면 그 교점은 두 함수 $y=f(x)$, $y=f^{-1}(x)$의 그래프의 교점과 같다.

그러나 함수 $y=f(x)$와 그 역함수 $y=f^{-1}(x)$의 그래프의 교점이 항상 직선 $y=x$ 위에 존재하는 것은 아니다. 즉,

확인1 함수 $f(x)=x^2$ $(x≥0)$의 역함수를 $g(x)$ $(x≥0)$라 할 때, 두 곡선 $y=f(x)$, $y=g(x)$로 둘러싸인 도형의 넓이 S를 구하시오. **B**

풀이 곡선 $y=f(x)$와 직선 $y=x$의 교점의 x좌표는
$x^2=x$에서 $x^2-x=0$, $x(x-1)=0$
∴ $x=0$ 또는 $x=1$
닫힌구간 $[0, 1]$에서 $x≥x^2$이므로 구하는 넓이 S는

$$S=2\int_0^1 |x-x^2|dx=2\left[\frac{1}{2}x^2-\frac{1}{3}x^3\right]_0^1=\frac{1}{3}$$

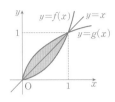

B 다른풀이
이차함수의 그래프의 넓이 공식을 이용하면
$$S=2\int_0^1 |x-x^2|dx$$
$$=2\times\frac{|-1|}{6}(1-0)^3=\frac{1}{3}$$

2. 역함수의 그래프와 좌표축으로 둘러싸인 도형의 넓이

함수 $y=f(x)$의 역함수 $y=g(x)$의 그래프와 x축 및 두 직선 $x=f(a)$, $x=f(b)$로 둘러싸인 도형의 넓이와 정적분 사이의 관계를 알아보자.

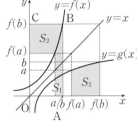

$$S_1=\int_a^b f(x)dx$$

두 곡선 $y=f(x)$, $y=g(x)$는 직선 $y=x$에 대칭이므로

$$S_2=S_3=\int_{f(a)}^{f(b)} g(x)dx$$

따라서 다음이 성립한다.

$$□OABC=S_1+S_2+af(a)$$

즉, $S_1+S_2=□OABC-af(a)$이므로

$$\underbrace{\int_a^b f(x)dx}_{=S_1}+\underbrace{\int_{f(a)}^{f(b)} g(x)dx}_{=S_3=S_2}=\boldsymbol{bf(b)-af(a)}$$

예를 들어, 함수 $f(x)$의 역함수가 $g(x)$이고, $f(1)=2$, $f(3)=5$일 때, $\int_1^3 f(x)dx+\int_2^5 g(x)dx$의 값을 구해 보자.

위의 그림에서 $\int_1^3 f(x)dx+\int_2^5 g(x)dx=S_1+S_2$이므로

$$\int_1^3 f(x)dx+\int_2^5 g(x)dx=3\times5-1\times2=13$$

확인2 함수 $f(x)=x^3+x+2$의 역함수를 $g(x)$라 할 때, $\int_2^4 g(x)dx$의 값을 구하시오. **C**

풀이 $f(0)=2$, $f(1)=4$이므로
$$\int_0^1 f(x)dx+\int_{f(0)}^{f(1)} g(x)dx=1\times f(1)-0\times f(0)=4$$
$$∴ \int_2^4 g(x)dx=4-\int_0^1 f(x)dx=4-\int_0^1 (x^3+x+2)dx$$
$$=4-\left[\frac{1}{4}x^4+\frac{1}{2}x^2+2x\right]_0^1=4-\left(\frac{1}{4}+\frac{1}{2}+2\right)=\frac{5}{4}$$

C $\int_2^4 g(x)dx$의 값은 도형 A의 넓이와 같다.
역함수의 그래프의 성질에 의하여
(A의 넓이)=(A′의 넓이)

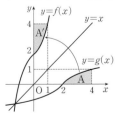

곡선 $y=x^2+2ax$와 x축으로 둘러싸인 도형의 넓이가 36일 때, 양수 a의 값을 구하시오.

guide 연속함수 $f(x)$에 대하여 곡선 $y=f(x)$와 x축 및 직선 $x=a$, $x=b$로 둘러싸인 도형의 넓이를 S라 하면

(1) 닫힌구간 $[a,\ b]$에서 $f(x)\geq0$일 때, $S=\displaystyle\int_a^b f(x)dx$

(2) 닫힌구간 $[a,\ b]$에서 $f(x)\leq0$일 때, $S=-\displaystyle\int_a^b f(x)dx$

solution 곡선 $y=x^2+2ax$와 x축의 교점의 x좌표는

$x^2+2ax=0$에서 $x(x+2a)=0$ \therefore $x=-2a$ 또는 $x=0$

닫힌구간 $[-2a,\ 0]$에서 $y\leq0$이므로 구하는 넓이는

$$-\int_{-2a}^{0}(x^2+2ax)dx=\int_{0}^{-2a}(x^2+2ax)dx=\left[\frac{1}{3}x^3+ax^2\right]_0^{-2a}$$

$$=-\frac{8a^3}{3}+4a^3=\frac{4a^3}{3}$$

따라서 $\dfrac{4a^3}{3}=36$이므로 $a^3=27$, $a^3-27=0$, $(a-3)(a^2+3a+9)=0$

\therefore $\boldsymbol{a=3}$ $(\because\ a>0)$

다른풀이

이차함수의 그래프의 넓이 공식을 이용하면

$$\frac{|1|}{6}(2a)^3=\frac{8a^3}{6}=\frac{4a^3}{3}=36$$이므로 $a^3=27$ \therefore $a=3$

정답 및 해설 pp.141~142

01-1 곡선 $y=3(x+a)(x-1)^2$과 x축으로 둘러싸인 도형의 넓이가 4일 때, 양수 a의 값을 구하시오.

01-2 삼차함수 $f(x)$의 도함수 $f'(x)$에 대하여 함수 $y=f'(x)$의 그래프가 오른쪽 그림과 같다. 함수 $f(x)$의 극댓값이 27, 극솟값이 -5일 때, 닫힌구간 $[-2,\ 2]$에서 곡선 $y=f(x)$와 x축 및 두 직선 $x=-2$, $x=2$로 둘러싸인 도형의 넓이를 구하시오.

발전

01-3 최고차항의 계수가 1인 이차함수 $f(x)$가 $f(2)=0$, $\displaystyle\int_0^{100}f(x)dx=\int_2^{100}f(x)dx$를 만족시킨다. 곡선 $y=f(x)$와 x축으로 둘러싸인 도형의 넓이를 $\dfrac{q}{p}$라 할 때, $p+q$의 값을 구하시오. (단, p, q는 서로소인 자연수이다.)

다음 물음에 답하시오.

(1) 곡선 $f(x)=x^3$을 x축의 방향으로 1만큼, y축의 방향으로 1만큼 평행이동한 곡선의 방정식이 $y=g(x)$이다.
두 곡선 $y=f(x)$, $y=g(x)$로 둘러싸인 도형의 넓이를 구하시오.

(2) 두 함수 $y=x^2$, $y=|x|+2$의 그래프로 둘러싸인 도형의 넓이를 구하시오.

guide
두 곡선 사이의 넓이

(ⅰ) 두 곡선의 교점의 x좌표를 구하여 적분구간을 정한다.

(ⅱ) 곡선 사이의 위치관계를 파악하여 (ⅰ)의 적분구간에서 {(위 곡선의 식)−(아래 곡선의 식)}을 적분한다.

solution
(1) 곡선 $y=x^3$을 x축의 방향으로 1만큼, y축의 방향으로 1만큼 평행이동한 곡선의 방정식은

$y-1=(x-1)^3$ ∴ $g(x)=x^3-3x^2+3x$

두 곡선 $y=f(x)$, $y=g(x)$의 교점의 x좌표는 $x^3=x^3-3x^2+3x$에서

$3x(x-1)=0$ ∴ $x=0$ 또는 $x=1$

닫힌구간 $[0,\ 1]$에서 $f(x)\le g(x)$이므로 구하는 넓이는

$$\int_0^1 \{g(x)-f(x)\}dx=\int_0^1 (x^3-3x^2+3x-x^3)dx=\int_0^1 (-3x^2+3x)dx$$

$$=\left[-x^3+\frac{3}{2}x^2\right]_0^1=\frac{1}{2}$$

(2) 두 함수 $y=x^2$, $y=|x|+2$의 그래프의 교점의 x좌표는

$x<0$일 때, $x^2=-x+2$에서 $(x+2)(x-1)=0$ ∴ $x=-2$

$x\ge 0$일 때, $x^2=x+2$에서 $(x+1)(x-2)=0$ ∴ $x=2$

닫힌구간 $[-2,\ 2]$에서 $x^2\le |x|+2$이고 두 함수 $y=x^2$, $y=|x|+2$의
그래프는 y축에 대하여 대칭이므로 구하는 넓이는

$$\int_{-2}^2 (|x|+2-x^2)dx=2\int_0^2 (x+2-x^2)dx$$

$$=2\left[\frac{1}{2}x^2+2x-\frac{1}{3}x^3\right]_0^2=2\left(2+4-\frac{8}{3}\right)=\frac{20}{3}$$

정답 및 해설 pp.142~143

유형
연습

02-1 곡선 $f(x)=x^2+4x+4$를 x축의 방향으로 2만큼, y축의 방향으로 -4만큼 평행이동한 후,
x축에 대하여 대칭이동한 곡선의 방정식이 $y=g(x)$이다. 두 곡선 $y=f(x)$, $y=g(x)$로 둘
러싸인 도형의 넓이를 구하시오.

02-2 양수 a에 대하여 두 곡선 $y=3ax^2$, $y=-\dfrac{1}{3a}x^2$과 직선 $x=2$로 둘러싸인 도형의 넓이의 최
솟값을 구하시오.

함수 $f(x)=x^3-4x$에 대하여 곡선 $y=f(x)$와 이 곡선 위의 점 $(1, f(1))$에서의 접선으로 둘러싸인 도형의 넓이를 구하시오.

guide 곡선과 접선으로 둘러싸인 도형의 넓이는 다음과 같은 순서로 구한다.
(i) 접선의 방정식을 구한다.
(ii) 곡선과 접선이 만나는 또 다른 점을 구해 적분구간을 정한다.
(iii) 곡선과 접선의 위치관계를 파악한 후 정적분의 값을 구한다.

solution $f(x)=x^3-4x$에서 $f(1)=1-4=-3$, $f'(x)=3x^2-4$
곡선 $y=f(x)$ 위의 점 $(1, -3)$에서의 접선의 기울기는 $f'(1)=3-4=-1$
이므로 접선의 방정식은 $y-(-3)=-(x-1)$ $\therefore y=-x-2$
곡선 $y=f(x)$와 직선 $y=-x-2$의 교점의 x좌표는 $x^3-4x=-x-2$에서
$(x+2)(x-1)^2=0$ $\therefore x=-2$ 또는 $x=1$
닫힌구간 $[-2, 1]$에서 $f(x)\geq-x-2$이므로 구하는 넓이는

$$\int_{-2}^{1}\{(x^3-4x)-(-x-2)\}dx=\int_{-2}^{1}(x^3-3x+2)dx=\left[\frac{1}{4}x^4-\frac{3}{2}x^2+2x\right]_{-2}^{1}$$
$$=\left(\frac{1}{4}-\frac{3}{2}+2\right)-(4-6-4)=\frac{\mathbf{27}}{\mathbf{4}}$$

다른풀이

삼차함수의 그래프의 넓이 공식을 이용하면 $\dfrac{|1|}{12}\{1-(-2)\}^4=\dfrac{81}{12}=\dfrac{27}{4}$

정답 및 해설 pp.143~144

**유형
연습** **03-1** 곡선 $y=x^3+4$와 이 곡선 위의 점 $(-1, 3)$에서의 접선으로 둘러싸인 도형의 넓이를 구하시오.

03-2 두 함수 $f(x)=x^4-2x^2-x+5$, $g(x)=-x+k$에 대하여 $y=f(x)$의 그래프와 직선 $y=g(x)$가 서로 다른 두 점에서 접한다. 곡선 $y=f(x)$와 직선 $y=g(x)$로 둘러싸인 도형의 넓이를 S라 할 때, $15S$의 값을 구하시오. (단, k는 상수이다.)

[발전]
03-3 곡선 $y=2x^3+2x^2-3x$와 직선 $y=-x+k$가 서로 다른 두 점에서 만날 때, 곡선 $y=2x^3+2x^2-3x$와 직선 $y=-x+k$로 둘러싸인 도형의 넓이를 구하시오. (단, $k>0$)

곡선 $y=x^2-4x$와 직선 $y=mx$로 둘러싸인 도형의 넓이가 x축에 의하여 이등분될 때, 양수 m에 대하여 $(m+4)^3$의 값을 구하시오.

guide 오른쪽 그림과 같이 곡선 $y=f(x)$와 곡선 $y=g(x)$로 둘러싸인 도형의 넓이 S가 x축에 의하여 이등분될 때,

$$\int_0^a |f(x)|\,dx = \frac{1}{2}S$$

solution 곡선 $y=x^2-4x$와 직선 $y=mx$의 교점의 x좌표는

$x^2-4x=mx$에서 $x(x-m-4)=0$ \therefore $x=0$ 또는 $x=m+4$

닫힌구간 $[0,\ m+4]$에서 $x^2-4x \le mx$이므로 곡선 $y=x^2-4x$와 직선 $y=mx$로 둘러싸인 도형의 넓이는

$$\int_0^{m+4}(mx-x^2+4x)\,dx=\left[-\frac{1}{3}x^3+\frac{(m+4)}{2}x^2\right]_0^{m+4}=\frac{(m+4)^3}{6} \qquad \cdots\cdots \text{㉠}$$

한편, 곡선 $y=x^2-4x$와 x축의 교점의 x좌표는

$x^2-4x=0$에서 $x(x-4)=0$ \therefore $x=0$ 또는 $x=4$

닫힌구간 $[0,\ 4]$에서 $y \le 0$이므로 곡선 $y=x^2-4x$와 x축으로 둘러싸인 도형의 넓이는

$$\int_0^4 (-x^2+4x)\,dx=\left[-\frac{1}{3}x^3+2x^2\right]_0^4=\frac{32}{3} \qquad\qquad \cdots\cdots \text{㉡}$$

㉠$=2\times$㉡이므로 $\dfrac{(m+4)^3}{6}=\dfrac{64}{3}$ \therefore $(m+4)^3=\mathbf{128}$

다른풀이

이차함수의 그래프의 넓이 공식을 이용하면

㉠$=\dfrac{|1|}{6}(m+4)^3=\dfrac{(m+4)^3}{6}$, ㉡$=\dfrac{|-1|}{6}(4-0)^3=\dfrac{64}{6}=\dfrac{32}{3}$

정답 및 해설 pp.144~145

 유형 연습

04-1 곡선 $y=-2x^2+6x$와 x축으로 둘러싸인 도형의 넓이가 곡선 $y=ax^2$에 의하여 이등분될 때, 양수 a의 값을 구하시오.

04-2 곡선 $y=x^3+3x$와 이 곡선을 x축의 방향으로 1만큼, y축의 방향으로 4만큼 평행이동한 곡선으로 둘러싸인 도형의 넓이를 직선 $y=mx$가 이등분할 때, 상수 m의 값을 구하시오.

(단, $3<m\le4$)

04-3 두 곡선 $y=x^4-x^3$, $y=-x^4+x$로 둘러싸인 도형의 넓이가 곡선 $y=ax(1-x)$에 의하여 이등분될 때, 상수 a의 값을 구하시오. (단, $0<a<1$) [평가원]

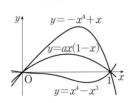

함수 $f(x)=2x^3-2x^2+x$의 역함수를 $g(x)$라 할 때, 곡선 $y=f(x)$와 $y=g(x)$로 둘러싸인 도형의 넓이를 구하시오.

guide　　　함수 $y=f(x)$의 그래프와 그 역함수 $y=g(x)$의 그래프로 둘러싸인 도형의 넓이
　　　　　⇨ 두 함수의 그래프는 직선 $y=x$에 대하여 대칭임을 이용한다.

solution　　$f(x)=2x^3-2x^2+x$에서 $f'(x)=6x^2-4x+1>0$

즉, 함수 $f(x)$는 증가함수이므로 역함수가 존재한다.

오른쪽 그림과 같이 곡선 $y=f(x)$, $y=g(x)$는 직선 $y=x$에 대하여
대칭이므로 $A=B$

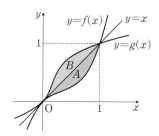

곡선 $y=f(x)$와 직선 $y=x$의 교점의 x좌표는

$2x^3-2x^2+x=x$에서 $2x^2(x-1)=0$

$\therefore\ x=0$ 또는 $x=1$

따라서 곡선 $y=f(x)$와 직선 $y=x$로 둘러싸인 도형의 넓이는

$$A=\int_0^1 \{x-f(x)\}dx=\int_0^1 (x-2x^3+2x^2-x)dx$$

$$=\int_0^1 (-2x^3+2x^2)dx$$

$$=\left[-\frac{1}{2}x^4+\frac{2}{3}x^3\right]_0^1$$

$$=\frac{1}{6}$$

따라서 구하는 도형의 넓이는 $A+B=2A=\dfrac{1}{3}$

정답 및 해설 p.146

05-1　　함수 $f(x)=x^3+2x$의 역함수를 $g(x)$라 할 때, 두 곡선 $y=f(x)$, $y=g(x)$와 직선
　　　　　$y=-x+4$로 둘러싸인 도형의 넓이를 구하시오.

05-2　　함수 $f(x)=x^3+x^2+3x$의 역함수를 $g(x)$라 할 때, $\displaystyle\int_1^2 f(x)dx+\int_{f(1)}^{f(2)} g(x)dx$의 값을
　　　　　구하시오.

개념 06 수직선 위를 움직이는 점의 위치

수직선 위를 움직이는 점 P의 시각 t에서의 속도가 $v(t)$이고 시각 $t=a$에서의 위치가 x_0일 때,

(1) 시각 t에서 점 P의 **위치** x는 $x = x_0 + \int_a^t v(t)dt$

(2) 시각 $t=a$에서 $t=b$까지 점 P의 **위치의 변화량**은 $\int_a^b v(t)dt$

수직선 위를 움직이는 점의 위치와 위치의 변화량에 대한 이해

수직선 위를 움직이는 점 P의 시각 t에서의 속도가 $v(t)$이고 시각 $t=a$에 서의 위치가 x_0일 때, 시각 t에서 점 P의 위치 $x=f(t)$를 구해 보자. $^{f(a)=x_0}$

점 P의 속도 $v(t)=f'(t)$에서 $f(t)$는 $v(t)$의 한 부정적분이므로 ⓐ

$$\int_a^t v(t)dt = \Big[f(t)\Big]_a^t = f(t) - f(a) = x - x_0$$

(1) 시각 t에서 점 P의 위치 x는 다음과 같다.

$$x = f(t) = f(a) + \int_a^t v(t)dt = x_0 + \int_a^t v(t)dt$$

(2) 시각 $t=a$에서 $t=b$까지 점 P의 위치의 변화량 $f(b)-f(a)$는 다음과 같다.

$$f(b)-f(a) = \int_a^b v(t)dt \quad \leftarrow (\text{시각 } t=b\text{에서의 위치}) - (\text{시각 } t=a\text{에서의 위치})$$

예를 들어, 원점을 출발하여 수직선 위를 움직이는 점 P의 시각 t에서의 속도가 $v(t)=1-t$일 때, 시각 t에서의 점 P의 위치와 그 변화량을 각각 구해 보자.

(1) 시각 t에서 점 P의 위치 x는

$$x = 0 + \int_0^t (1-t)dt = \Big[t - \frac{1}{2}t^2\Big]_0^t = -\frac{1}{2}t^2 + t$$

(2) 시각 $t=0$에서 $t=3$까지 점 P의 위치의 변화량은

$$\int_0^3 (1-t)dt = \Big[t - \frac{1}{2}t^2\Big]_0^3 = 3 - \frac{9}{2} = -\frac{3}{2}$$

ⓐ 위치와 속도의 관계

위치 $x=f(t)$

미분 ↕ 적분

속도 $v(t)=f'(t)$

미분 ↕ 적분

가속도 $a(t) = \dfrac{dv}{dt}$

[확인] 좌표가 2인 점에서 출발하여 수직선 위를 움직이는 점 P의 시각 t에 서의 속도가 $v(t)=t^2-2t$일 때, 다음을 구하시오.

(1) 시각 t에서 점 P의 위치

(2) 시각 $t=0$에서 $t=6$까지 점 P의 위치의 변화량

풀이 (1) $2 + \int_0^t (t^2-2t)dt = 2 + \Big[\frac{1}{3}t^3 - t^2\Big]_0^t = \frac{1}{3}t^3 - t^2 + 2$

(2) $\int_0^6 (t^2-2t)dt = \Big[\frac{1}{3}t^3 - t^2\Big]_0^6 = 36$

수직선 위를 움직이는 점의 움직인 거리

수직선 위를 움직이는 점 P의 시각 t에서의 속도가 $v(t)$일 때, 시각 $t=a$에서 $t=b$까지 점 P가 움직인 거리 s는

$$s=\int_a^b |v(t)|\,dt$$

수직선 위를 움직이는 점의 움직인 거리에 대한 이해

수직선 위를 움직이는 점 P의 시각 t에서의 속도를 $v(t)$, 위치를 $x=f(t)$라 할 때, 시각 $t=a$에서 $t=b$까지 점 P가 움직인 거리 s를 구해 보자.

(i) $v(t)>0$일 때 **B**, $f(t)$가 증가하므로

$$s=f(b)-f(a)=\int_a^b v(t)\,dt=\int_a^b |v(t)|\,dt$$

(ii) $v(t)<0$일 때, $f(t)$가 감소하므로

$$s=f(a)-f(b)=\int_b^a v(t)\,dt$$
$$=\int_a^b \{-v(t)\}dt=\int_a^b |v(t)|\,dt$$

(iii) 시각 $t=a$에서 $t=c$까지 $v(t)>0$이고, 시각 $t=c$에서 $t=b$까지 $v(t)<0$일 때,

$$s=\int_a^c v(t)\,dt+\int_c^b \{-v(t)\}dt$$
$$=\int_a^c |v(t)|\,dt+\int_c^b |v(t)|\,dt=\int_a^b |v(t)|\,dt \text{ } \mathbf{C}$$

(i), (ii), (iii)에서 $s=\int_a^b |v(t)|\,dt$

예를 들어, 수직선 위를 움직이는 점 P의 시각 t에서의 속도가 $v(t)=-2t+4$일 때, 시각 $t=0$에서 $t=4$까지 점 P가 움직인 거리 s를 구해 보자.

$$s=\int_0^4 |-2t+4|\,dt=\int_0^2 (-2t+4)\,dt+\int_2^4 (2t-4)\,dt \text{ } \leftarrow v(t)>0 \text{인 구간과}$$
$$v(t)<0 \text{인 구간으로}$$
$$\text{나누어 적분한다.}$$
$$=\Big[-t^2+4t\Big]_0^2+\Big[t^2-4t\Big]_2^4=4+4=8$$

확인 수직선 위를 움직이는 점 P의 시각 t에서의 속도가 $v(t)=6t-3t^2$ 일 때, 시각 $t=0$에서 $t=3$까지 점 P가 움직인 거리 s를 구하시오.

풀이 $v(t)=0$에서 $6t-3t^2=3t(2-t)=0$ ∴ $t=2$ ($\because t>0$)
닫힌구간 $[0, 2]$에서 $v(t)\geq 0$, 닫힌구간 $[2, 3]$에서 $v(t)\leq 0$이므로
$$s=\int_0^3 |v(t)|\,dt=\int_0^2 (6t-3t^2)\,dt+\int_2^3 (3t^2-6t)\,dt$$
$$=\Big[3t^2-t^3\Big]_0^2+\Big[t^3-3t^2\Big]_2^3=4+4=8$$

A

(1) 위치의 변화량
물체의 위치가 변화한 양
$$s_1-s_2=\int_a^b (\text{속도})\,dt$$

(2) 움직인 거리
운동 방향에 관계없이 실제 움직인 거리
$$s_1+s_2=\int_a^b |(\text{속도})|\,dt$$

따라서 중간에 운동 방향이 바뀌지 않으면
|위치의 변화량| =(움직인 거리)

B $v(t)>0$이면 점 P는 양의 방향으로, $v(t)<0$이면 점 P는 음의 방향으로 움직인다.

C 시각 t에서의 속도 $v(t)$를 나타내는 그래프가 다음 그림과 같을 때, 시각 $t=a$에서 $t=b$까지 점 P가 움직인 거리 s는 이 그래프와 t축 및 두 직선 $t=a$, $t=b$로 둘러싸인 도형의 넓이와 같다.

원점을 출발하여 수직선 위를 움직이는 점 P의 시각 t에서의 속도가 $v(t) = -t^2 + at$이다. 점 P가 출발한 후 시각 $t=3$에서 처음으로 운동 방향이 바뀌었을 때, 시각 $t=1$에서 $t=4$까지 점 P가 움직인 거리를 구하시오.

<div align="right">(단, $a>0$)</div>

guide 수직선 위를 움직이는 점 P의 시각 t에서의 속도가 $v(t)$, $t=a$에서의 위치가 x_0이면

(1) 운동 방향이 바뀐다. $\Rightarrow x=t$의 좌우에서 $v(t)$의 부호가 바뀌고 $v(t)=0$

(2) 시각 t에서 점 P의 위치 $\Rightarrow x = x_0 + \displaystyle\int_a^t v(t)dt$

(3) 시각 $t=a$에서 $t=b$까지 점 P의 위치의 변화량 $\Rightarrow \displaystyle\int_a^b v(t)dt$

(4) 시각 $t=a$에서 $t=b$까지 점 P가 움직인 거리 $\Rightarrow s = \displaystyle\int_a^b |v(t)|dt$

solution 점 P는 $t=3$에서 운동 방향이 바뀌므로 $v(3) = -9 + 3a = 0$ $\therefore a=3$

즉, $v(t) = -t^2 + 3t = -t(t-3)$이므로 닫힌구간 $[1, 3]$에서 $v(t) \geq 0$이고,

닫힌구간 $[3, 4]$에서 $v(t) \leq 0$이다.

따라서 시각 $t=1$에서 $t=4$까지 점 P가 움직인 거리는

$$\int_1^4 |v(t)|dt = \int_1^3 (-t^2 + 3t)dt + \int_3^4 (t^2 - 3t)dt$$

$$= \left[-\frac{1}{3}t^3 + \frac{3}{2}t^2 \right]_1^3 + \left[\frac{1}{3}t^3 - \frac{3}{2}t^2 \right]_3^4 = \frac{10}{3} + \frac{11}{6} = \mathbf{\frac{31}{6}}$$

<div align="right">정답 및 해설 pp.146~148</div>

06-1 원점을 출발하여 수직선 위를 움직이는 점 P의 시각 t에 대하여 속도가 $v(t) = 3t^2 + 2at$이다. 점 P가 출발한 후 운동 방향이 바뀌는 시각까지 움직인 거리가 4일 때, a의 값을 구하시오. (단, $a<0$)

06-2 원점을 출발하여 수직선 위를 움직이는 점 P의 시각 t에서의 위치가 $f(t) = 2t^3 - 9t^2 + 12t$이다. 점 P가 출발할 때의 운동 방향과 반대 방향으로 움직인 거리를 구하시오.

06-3 수직선 위를 움직이는 점 P의 t초 후의 속도 $v(t)$의 그래프가 다음 그림과 같을 때, 〈보기〉에서 옳은 것만을 있는 대로 고르시오.

> • 보기 •
>
> ㄱ. $t=0$에서 $t=4$까지 점 P의 위치의 변화량은 2이다.
>
> ㄴ. 점 P의 최고 속력은 1이다.
>
> ㄷ. 점 P가 출발한 후 운동 방향이 두 번 바뀌는 시각까지 움직인 거리는 5이다.

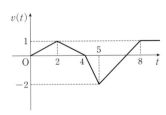

동시에 원점을 출발하여 수직선 위를 움직이는 두 점 P, Q의 시각 t $(t \geq 0)$에서의 속도가 각각

$$f(t) = t^2 + t, \; g(t) = 5t$$

이다. 두 점 P, Q가 출발한 후 처음으로 만날 때까지 점 P가 움직인 거리를 구하시오.

guide 수직선 위를 움직이는 두 점 P, Q의 속도를 각각 $f(t)$, $g(t)$, $t = 0$에서의 두 점 P, Q의 위치를 각각 x_0, y_0라 하면

두 점 P, Q가 만난다. $\Rightarrow x_0 + \int_0^t f(t)dt = y_0 + \int_0^t g(t)dt$

solution 시각 t에서의 점 P의 위치를 $x_P(t)$라 하면

$$x_P(t) = \int_0^t (t^2 + t)dt = \frac{1}{3}t^3 + \frac{1}{2}t^2$$

시각 t에서의 점 Q의 위치를 $x_Q(t)$라 하면

$$x_Q(t) = \int_0^t 5t \, dt = \frac{5}{2}t^2$$

두 점 P, Q가 만나는 것은 두 점의 위치가 같을 때, 즉 $x_P(t) = x_Q(t)$일 때이므로

$\frac{1}{3}t^3 + \frac{1}{2}t^2 = \frac{5}{2}t^2$에서 $\frac{1}{3}t^2(t-6) = 0$ $\therefore t = 0$ 또는 $t = 6$

따라서 두 점 P, Q가 출발한 후 처음으로 만나는 시각은 $t = 6$일 때이므로 점 P가 움직인 거리는

$$\int_0^6 |t^2 + t| \, dt = \int_0^6 (t^2 + t)dt = \left[\frac{1}{3}t^3 + \frac{1}{2}t^2 \right]_0^6 = 72 + 18 = \mathbf{90}$$

<div align="right">정답 및 해설 pp.148~149</div>

07-1 동시에 원점을 출발하여 수직선 위를 움직이는 두 점 P, Q의 시각 t $(t \geq 0)$에서의 속도가 각각

$$v_1(t) = t^2 - 3t, \; v_2(t) = -t^2 + 5t$$

이다. 두 점 P, Q가 출발한 후 처음으로 만날 때까지 두 점 P, Q 사이의 거리의 최댓값을 구하시오.

07-2 동시에 원점을 출발하여 수직선 위를 움직이는 두 점 P, Q의 시각 t $(t \geq 0)$에서의 속도가 각각 $3t^2 - 4t - 4$, $2t - 4$이다. 두 점 P, Q가 출발한 후 $t = a$에서 다시 만나는 순간까지 두 점 P, Q의 움직인 거리의 차를 구하시오.

01 함수 $y=|x-1|(2-x)$의 그래프와 x축 및 y축으로 둘러싸인 도형의 넓이를 구하시오.

02 함수 $f(x)=x^2-5x+4$에 대하여 다음 그림과 같이 곡선 $y=f(x)$와 x축, y축으로 둘러싸인 도형을 직선 $x=k\,(1<k<4)$로 나눈 세 부분의 넓이를 각각 S_1, S_2, S_3이라 하자. 이때, S_1, S_2, S_3이 순서대로 등차수열을 이루고, $S_2=\dfrac{q}{p}$일 때, $p+q$의 값을 구하시오.

(단, p, q는 서로소인 자연수이다.)

03 실수 전체의 집합에서 증가하는 연속함수 $f(x)$가 다음 조건을 만족시킨다.

> (가) 모든 실수 x에 대하여 $f(x)=f(x-3)+4$이다.
> (나) $\displaystyle\int_0^6 f(x)dx=0$

함수 $y=f(x)$의 그래프와 x축 및 두 직선 $x=6$, $x=9$로 둘러싸인 부분의 넓이는? [수능]

① 9 ② 12 ③ 15
④ 18 ⑤ 21

04 포물선 $y=ax^2-a^2x$와 직선 $y=x$로 둘러싸인 도형의 넓이를 $S(a)$라 할 때, $\dfrac{S(a)}{a}$의 최솟값은?

(단, $a>0$)

① $\dfrac{2}{3}$ ② $\dfrac{5}{6}$ ③ 1
④ $\dfrac{7}{6}$ ⑤ $\dfrac{4}{3}$

05 오른쪽 그림과 같이 삼차함수 $f(x)=-(x+1)^3+8$의 그래프가 x축과 만나는 점을 A라 하고, 점 A를 지나고 x축에 수직인 직선을 l이라 하자. 또한, 곡선 $y=f(x)$와 y축 및 직선 $y=k\,(0<k<7)$로 둘러싸인 부분의 넓이를 S_1이라 하고, 곡선 $y=f(x)$와 직선 l 및 직선 $y=k$로 둘러싸인 부분의 넓이를 S_2라 하자. 이때, $S_1=S_2$가 되도록 하는 상수 k에 대하여 $4k$의 값을 구하시오. [교육청]

06 실수 전체의 집합에서 두 다항함수 $f(x)$, $g(x)$가 $f(x)\geq g(x)\geq 0$을 만족시킨다. $\displaystyle\int_0^2 f(x)dx=35$이고 두 곡선 $y=f(x)$, $y=g(x)$와 y축, 직선 $x=t\,(t>0)$로 둘러싸인 도형의 넓이가 $\dfrac{1}{2}t^3+2t^2+t$일 때, 곡선 $y=g(x)$와 x축, y축 및 직선 $x=2$로 둘러싸인 도형의 넓이를 구하시오.

07 함수 $f(x)=x^2-4x+4$에 대하여
$|y|=f(|x|)$의 그래프로 둘러싸인 도형의 넓이는?

① 10

② $\dfrac{32}{3}$

③ $\dfrac{34}{3}$

④ 12

⑤ $\dfrac{38}{3}$

08 최고차항의 계수가 양수인 삼차함수 $f(x)$에 대하여 곡선 $y=f(x)$와 직선 $y=g(x)$가 서로 다른 세 점 $(0, f(0))$, $(3, f(3))$, $(4, f(4))$에서 만난다.
닫힌구간 $[0, 3]$에서 곡선 $y=f(x)$와 직선 $y=g(x)$로 둘러싸인 도형의 넓이가 180일 때, $f(5)-g(5)$의 값을 구하시오.

09 두 함수 $f(x)=2x^2+2x+11$과
$g(x)=2x^2-10x+5$의 그래프에 동시에 접하는 직선을 l이라 하자. 두 곡선 $y=f(x)$, $y=g(x)$와 직선 l로 둘러싸인 도형의 넓이를 구하시오.

10 곡선 $y=2x^2$ 위의 두 점 A, B에서의 접선을 각각 l_1, l_2라 하자. l_1, l_2가 서로 수직일 때, 곡선 $y=2x^2$과 두 직선 l_1, l_2로 둘러싸인 도형의 넓이의 최솟값을 구하시오. (단, A의 x좌표는 B의 x좌표보다 크다.)

11 함수 $f(x)=(x^2-4)(x^2-k^2)$에 대하여 닫힌구간 $[-k, -2]$에서 곡선 $y=f(x)$와 x축으로 둘러싸인 도형의 넓이를 S_1, 닫힌구간 $[-2, 2]$에서 곡선 $y=f(x)$와 x축으로 둘러싸인 도형의 넓이를 S_2, 닫힌구간 $[2, k]$에서 곡선 $y=f(x)$와 x축으로 둘러싸인 도형의 넓이를 S_3이라 하자. $S_2=S_1+S_3$일 때, 상수 k의 값을 구하시오.
(단, $k>2$)

12 함수 $f(x)=|x^2-2x|$의 그래프와 직선 $y=k\,(k>1)$로 둘러싸인 도형의 넓이를 S_1이라 하고, 함수 $y=f(x)$의 그래프와 x축으로 둘러싸인 도형의 넓이를 S_2라 하자. $S_1:S_2=9:1$이 되도록 하는 상수 k의 값을 $\sqrt[3]{a}+b$라 할 때, $a+b$의 값을 구하시오.
(단, a, b는 유리수이다.)

13 오른쪽 그림과 같이 함수 $f(x)=-x^3+4x+k$에 대하여 곡선 $y=f(x)$와 x축 및 y축으로 둘러싸인 두 도형의 넓이를 각각 S_1, S_2라 하자. $S_1=S_2$일 때, 상수 k의 값은? (단, $k>0$)

① $\dfrac{5\sqrt{6}}{9}$ ② $\dfrac{2\sqrt{6}}{3}$ ③ $\dfrac{7\sqrt{6}}{9}$

④ $\dfrac{8\sqrt{6}}{9}$ ⑤ $\sqrt{6}$

14 곡선 $y=x(x-1)^2$과 직선 $y=ax$가 서로 다른 세 점에서 만난다. 곡선과 직선으로 둘러싸인 두 부분의 넓이가 서로 같을 때, 양수 a의 값을 구하시오.

15 함수 $f(x)=4x^3+2x+1$의 역함수를 $g(x)$라 할 때, 곡선 $y=g(x)$와 x축 및 직선 $x=7$로 둘러싸인 도형의 넓이를 구하시오.

16 수평인 지면에서 출발하여 수직 방향으로 움직이는 물체의 t분 후의 속도 $v(t)$ (m/분)가

$$v(t)=\begin{cases} t & (0\le t<10) \\ 30-2t & (10\le t\le 30) \end{cases}$$

이다. 이 물체가 최고지점에 도달할 때의 높이를 a m, 출발한 후 20분까지 움직인 거리를 b m라 할 때, $a+b$의 값을 구하시오.

17 원점을 출발하여 수직선 위를 움직이는 점 P의 시각 t에서의 속도 $v(t)$가 다음과 같다.

$$v(t)=\begin{cases} 3t^2+2 & (0\le t<1) \\ a(t-1)+b & (t\ge 1) \end{cases}$$

점 P가 출발한 후 $t=5$에서의 위치가 -1일 때, 상수 a의 값을 구하시오.

18 수직선 위를 움직이는 두 점 P, Q가 있다. 점 P는 좌표가 5인 점에서 출발하여 시각 t에서의 속도가 $3t^2-4t$이고, 점 Q는 좌표가 k인 점에서 출발하여 시각 t에서 속도가 15이다. 두 점 P, Q가 동시에 출발한 후 두 번 만나도록 하는 모든 정수 k의 개수를 구하시오.

정답 및 해설 pp.157~159

19 오른쪽 그림과 같이 임의로 그은 직선 l이 y축과 만나는 점을 A, 점 C$(-3, 0)$을 지나고 x축에 수직인 직선

과의 교점을 B라 하자. 사다리꼴 OABC의 넓이가 곡선 $f(x)=x^3+3x^2$과 x축으로 둘러싸인 도형의 넓이와 같을 때, 임의의 직선 l은 항상 일정한 점 D를 지난다. 삼각형 ODC의 넓이를 S라 할 때, $8S$의 값을 구하시오.
(단, O는 원점이고 \overline{AB}는 \overline{OC} 위쪽에 있다.)

20 함수 $f(x)=x^3+2x+3$의 역함수를 $g(x)$라 하자. 곡선 $y=g(x)$와 직선 $y=\dfrac{1}{3}x-1$로 둘러싸인 도형의 넓이를 구하시오.

21 오른쪽 그림과 같이 곡선 $y=\dfrac{1}{4}x^2$에 반지름의 길이가 $2\sqrt{2}$인 원이 서로 다른 두 점에서 접할 때, 곡선

$y=\dfrac{1}{4}x^2$과 원으로 둘러싸인 도형의 넓이는 $a+b\pi$이다. $3(a+b)$의 값을 구하시오. (단, a, b는 유리수이다.)

22 같은 높이의 지면에서 동시에 출발하여 지면과 수직인 방향으로 올라가는 두 물체 A, B가 있다. 오른쪽 그림은 시각 t ($0 \le t \le c$)에서 물체 A의 속도 $f(t)$

와 물체 B의 속도 $g(t)$를 나타낸 것이다.
$\displaystyle\int_0^c f(t)\,dt = \int_0^c g(t)\,dt$이고 $0 \le t \le c$일 때, 〈보기〉에서 옳은 것만을 있는 대로 고른 것은? [평가원]

> ─● 보기 ●─
> ㄱ. $t=a$일 때, 물체 A는 물체 B보다 높은 위치에 있다.
> ㄴ. $t=b$일 때, 물체 A와 물체 B의 높이의 차가 최대이다.
> ㄷ. $t=c$일 때, 물체 A와 물체 B는 같은 높이에 있다.

① ㄴ ② ㄷ ③ ㄱ, ㄴ
④ ㄱ, ㄷ ⑤ ㄱ, ㄴ, ㄷ

23 실수 전체의 집합에서 증가하는 삼차함수 $f_n(x)$ ($n=1, 2, 3, \cdots$)의 역함수를 $g_n(x)$라 할 때, 두 함수 $f_n(x)$, $g_n(x)$는 다음 조건을 만족시킨다.

> ㈎ 모든 실수 x에 대하여 $f_n(-x)=-f_n(x)$이다.
> ㈏ 자연수 n에 대하여 $f_n(n)=g_n(n)$이다.

두 곡선 $y=f_n(x)$, $y=g_n(x)$로 둘러싸인 도형의 넓이를 S_n이라 할 때, $\displaystyle\sum_{n=1}^{10} S_n$의 최댓값을 구하시오.

Remember that happiness is

a way of travel – not a destination.

행복은 여정이지,

목적지가 아니라는 점을 기억하라.

... 로이 M. 굿맨(Roy M. Goodman)

memo

memo

전교 1등의 책상 위에는
블랙라벨

국어	문학 / 독서(비문학) / 문법
영어	커넥티드 VOCA / 1등급 VOCA / 내신 어법 / 독해
수학	수학(상) / 수학(하) / 수학 I / 수학 II / 확률과 통계 / 미적분 / 기하
중학 수학	1-1 / 1-2 / 2-1 / 2-2 / 3-1 / 3-2
수학 공식집	중학 / 고등

1등급을 위한 플러스 기본서
THE 개념 블랙라벨

국어	문학 / 독서 / 문법
수학	수학(상) / 수학(하) / 수학 I / 수학 II / 확률과 통계 / 미적분

내신 서술형 명품 영어
WHITE
label

영어	서술형 문장완성북 / 서술형 핵심패턴북

친절한 기본서
한권에 잡히는

국어	고전문학 / 어휘
한국사	한국사

꿈에서도 떠오르는
그림어원

영어	중학 VOCA / 토익 VOCA

마인드맵 + 우선순위
링크랭크

영어	고등 VOCA / 수능 VOCA

완벽한 학습을 위한

블 랙 라 벨 BLACKLABEL
수학 공식집

• 중학 수학 • 고등 수학

impossible

+

 땀 한 방울

=

i'm possible

불가능을 가능으로 바꾸는 것은
한 방울의 땀입니다.

틀 을 / 깨 는 / 생 각 / *Jinhak*

1등급을 위한 플러스 기본서

더 개념 블랙라벨 수학Ⅱ

Tomorrow
better than today

www.jinhak.com

원서접수 ＋ 입시정보 ＋ 모의지원·합격예측 ＋ 블랙라벨 정가 **18,000원**

더 개념
블랙라벨

정답과 해설

수학 II

1

등급을 위한
Plus⁺기본서

2015 개정교과

JINHAK

더 THE 개념
블랙라벨

정답과 해설

BLACKLABEL

Ⅰ. 함수의 극한과 연속

01-1 4	**01**-2 −6	**01**-3 3
02-1 6	**02**-2 4	**02**-3 $\dfrac{2}{15}$
03-1 1	**03**-2 5	**04**-1 6
04-2 8	**04**-3 ㄱ	**05**-1 $\dfrac{7}{2}$
05-2 $-\dfrac{3}{4}$	**06**-1 (1) $\dfrac{1}{12}$ (2) 4	**06**-2 11
07-1 −6	**07**-2 12	**07**-3 4
08-1 4	**08**-2 3	**08**-3 $\dfrac{1}{4}$
09-1 (1) 2 (2) $-\dfrac{1}{4}$		**09**-2 −2
09-3 9	**10**-1 $\dfrac{\pi}{4}$	**10**-2 13

01-1

$x \longrightarrow 0+$일 때 $f(x) \longrightarrow 2$이므로

$\displaystyle\lim_{x \to 0+} f(x)=2$

$x \longrightarrow 2-$일 때 $f(x)=1$이므로

$\displaystyle\lim_{x \to 2-} f(x)=1$

$x \longrightarrow 3+$일 때 $f(x) \longrightarrow 1$이므로

$\displaystyle\lim_{x \to 3+} f(x)=1$

$\therefore \displaystyle\lim_{x \to 0+} f(x)+\lim_{x \to 2-} f(x)+\lim_{x \to 3+} f(x)=2+1+1=4$

답 4

01-2

$f(x)=\dfrac{|x-2|(x+a)}{x-2}$에서

(ⅰ) $x>2$일 때,

　$|x-2|=x-2$이므로

　$f(x)=\dfrac{(x-2)(x+a)}{x-2}=x+a$

　$\therefore \displaystyle\lim_{x \to 2+} f(x)=2+a$

(ⅱ) $x<2$일 때,

　$|x-2|=-(x-2)$이므로

　$f(x)=\dfrac{-(x-2)(x+a)}{x-2}=-(x+a)$

　$\therefore \displaystyle\lim_{x \to 2-} f(x)=-(2+a)$

(ⅰ), (ⅱ)에서

$\displaystyle\lim_{x \to 2-} f(x)-\lim_{x \to 2+} f(x)=-(2+a)-(2+a)$

$=-4-2a$

$-4-2a=8$에서 $2a=-12$

$\therefore a=-6$

답 −6

보충설명

함수 $y=f(x)$의 그래프는 오른쪽 그림과 같다.

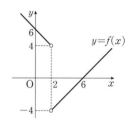

01-3

정의역에 속하는 모든 실수 x에 대하여 $f(-x)=f(x)$가 성립하므로 함수 $y=f(x)$의 그래프는 y축에 대하여 대칭이다.

즉, $-2 \le x \le 2$에서 정의된 함수 $y=f(x)$의 그래프는 다음 그림과 같다.

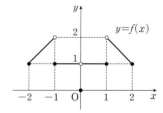

$x \longrightarrow -1-$일 때 $f(x) \longrightarrow 2$이므로

$\displaystyle\lim_{x \to -1-} f(x)=2$

$x \longrightarrow 1-$일 때 $f(x)=1$이므로

$\displaystyle\lim_{x \to 1-} f(x)=1$

$\therefore \displaystyle\lim_{x \to -1-} f(x)+\lim_{x \to 1-} f(x)=2+1=3$

답 3

02-1

$$f(x) = \begin{cases} \dfrac{x^2-9}{|x-3|} & (x>3) \\ k & (x\le 3) \end{cases}$$ 에서

$x>3$일 때, $|x-3|=x-3$이므로

$$f(x)=\dfrac{x^2-9}{|x-3|}=\dfrac{(x+3)(x-3)}{x-3}=x+3$$

$$\therefore f(x)=\begin{cases} x+3 & (x>3) \\ k & (x\le 3) \end{cases}$$

이때,

$$\lim_{x\to 3+}f(x)=\lim_{x\to 3+}(x+3)$$
$$=3+3=6$$
$$\lim_{x\to 3-}f(x)=\lim_{x\to 3-}k=k$$

따라서 $x=3$에서의 극한값이 존재하려면

$\lim\limits_{x\to 3+}f(x)=\lim\limits_{x\to 3-}f(x)$이어야 하므로 $k=6$이다.

답 6

보충설명

함수 $y=f(x)$의 그래프는 오른쪽 그림과 같다.

02-2

$$f(x)=\begin{cases} x(x-1) & (|x|>1) \\ -x^2+ax+b & (|x|\le 1) \end{cases}$$ 에서

$$f(x)=\begin{cases} x(x-1) & (x<-1 \text{ 또는 } x>1) \\ -x^2+ax+b & (-1\le x\le 1) \end{cases}$$

함수 $f(x)$가 모든 실수에서 극한값이 존재해야 하므로

$\lim\limits_{x\to -1}f(x)$, $\lim\limits_{x\to 1}f(x)$의 값이 존재해야 한다.

$\lim\limits_{x\to -1}f(x)$의 값이 존재하려면 $\lim\limits_{x\to -1+}f(x)=\lim\limits_{x\to -1-}f(x)$

이어야 한다.

즉, $\lim\limits_{x\to -1+}(-x^2+ax+b)=\lim\limits_{x\to -1-}x(x-1)$이므로

$$-1-a+b=2$$

$$\therefore b-a=3 \quad \cdots\cdots \text{㉠}$$

또한, $\lim\limits_{x\to 1}f(x)$의 값이 존재하려면 $\lim\limits_{x\to 1+}f(x)=\lim\limits_{x\to 1-}f(x)$

이어야 한다.

즉, $\lim\limits_{x\to 1+}x(x-1)=\lim\limits_{x\to 1-}(-x^2+ax+b)$이므로

$$0=-1+a+b$$

$$\therefore a+b=1 \quad \cdots\cdots \text{㉡}$$

㉠, ㉡을 연립하여 풀면 $a=-1$, $b=2$

$$\therefore b-2a=4$$

답 4

02-3

함수 $f(x)=\begin{cases} 3|a-x|-1 & (x\ge 0) \\ a-|x-a| & (x<0) \end{cases}$ 에서

$$\lim_{x\to 0+}f(x)=3|a|-1, \quad \lim_{x\to 0-}f(x)=a-|-a|$$

이때, $\lim\limits_{x\to 0}f(x)$의 값이 존재하려면 $\lim\limits_{x\to 0+}f(x)=\lim\limits_{x\to 0-}f(x)$

이어야 한다.

(i) $a<0$일 때,

$$-3a-1=2a, \quad 5a=-1$$

$$\therefore a=-\dfrac{1}{5}$$

(ii) $a\ge 0$일 때,

$$3a-1=a-a, \quad 3a-1=0$$

$$\therefore a=\dfrac{1}{3}$$

(i), (ii)에서 모든 실수 a의 값의 합은

$$-\dfrac{1}{5}+\dfrac{1}{3}=\dfrac{2}{15}$$

답 $\dfrac{2}{15}$

03-1

$\lim\limits_{x\to 1-}g(f(x))$에서 $f(x)=t$로 놓으면

$x \longrightarrow 1-$일 때, $t \longrightarrow 1-$이므로

$$\lim_{x\to 1-}g(f(x))=\lim_{t\to 1-}g(t)=2$$

$\lim\limits_{x\to 0+}f(g(x))$에서 $g(x)=s$로 놓으면

$x \longrightarrow 0+$일 때, $s \longrightarrow 1+$이므로

$$\lim_{x\to 0+}f(g(x))=\lim_{s\to 1+}f(s)=-1$$

$$\therefore \lim_{x\to 1-}g(f(x))+\lim_{x\to 0+}f(g(x))=2+(-1)=1$$

답 1

03-2

$\lim\limits_{t \to \infty} f\left(\dfrac{t-1}{t+1}\right)$에서 $\dfrac{t-1}{t+1}=s$로 놓으면

$s=1-\dfrac{2}{t+1}$

$t \longrightarrow \infty$일 때, $s \longrightarrow 1-$이므로

$\lim\limits_{t \to \infty} f\left(\dfrac{t-1}{t+1}\right)=\lim\limits_{s \to 1-} f(s)=2$

$\lim\limits_{t \to -\infty} f\left(\dfrac{4t-1}{t+1}\right)$에서 $\dfrac{4t-1}{t+1}=k$로 놓으면

$k=4-\dfrac{5}{t+1}$

$t \longrightarrow -\infty$일 때,

$k \longrightarrow 4+$이므로

$\lim\limits_{t \to -\infty} f\left(\dfrac{4t-1}{t+1}\right)=\lim\limits_{k \to 4+} f(k)=3$

$\therefore \lim\limits_{t \to \infty} f\left(\dfrac{t-1}{t+1}\right)+\lim\limits_{t \to -\infty} f\left(\dfrac{4t-1}{t+1}\right)=2+3=5$

답 5

04-1

$\lim\limits_{x \to 1} \dfrac{(x+2)f(x)}{(2x-3)g(x)}=\lim\limits_{x \to 1}\left\{\dfrac{f(x)}{x+2} \times \dfrac{2x-3}{g(x)} \times \left(\dfrac{x+2}{2x-3}\right)^2\right\}$

이때, $x \longrightarrow 1$일 때 함수 $\dfrac{f(x)}{x+2}, \dfrac{2x-3}{g(x)}, \left(\dfrac{x+2}{2x-3}\right)^2$이 각각

수렴하므로 함수의 극한에 대한 성질에 의하여

(주어진 식)

$=\lim\limits_{x \to 1} \dfrac{f(x)}{x+2} \times \lim\limits_{x \to 1}\dfrac{2x-3}{g(x)} \times \lim\limits_{x \to 1}\left(\dfrac{x+2}{2x-3}\right)^2$

$=2 \times \dfrac{1}{3} \times \left(\dfrac{3}{-1}\right)^2=6$

답 6

04-2

$\lim\limits_{x \to 1}(x+2)f(x)g(x)=12$이고 $\lim\limits_{x \to 1}(x+2)=3$이므로

$\lim\limits_{x \to 1} f(x)g(x)=\lim\limits_{x \to 1}\dfrac{(x+2)f(x)g(x)}{x+2}$

$=\dfrac{\lim\limits_{x \to 1}(x+2)f(x)g(x)}{\lim\limits_{x \to 1}(x+2)}$

$=\dfrac{12}{3}=4$

또한, $\lim\limits_{x \to 1}\dfrac{f(x)h(x)}{5x-1}=3$이고 $\lim\limits_{x \to 1}(5x-1)=4$이므로

$\lim\limits_{x \to 1} f(x)h(x)=\lim\limits_{x \to 1}\left\{\dfrac{f(x)h(x)}{5x-1} \times (5x-1)\right\}$

$=\lim\limits_{x \to 1}\dfrac{f(x)h(x)}{5x-1} \times \lim\limits_{x \to 1}(5x-1)$

$=3 \times 4=12$

$\therefore \lim\limits_{x \to 1} f(x)\{h(x)-g(x)\}$

$=\lim\limits_{x \to 1}\{f(x)h(x)-f(x)g(x)\}$

$=\lim\limits_{x \to 1} f(x)h(x)-\lim\limits_{x \to 1} f(x)g(x)$

$=12-4=8$

답 8

04-3

ㄱ. $\lim\limits_{x \to a} f(x)=\alpha, \lim\limits_{x \to a}\{f(x)+g(x)\}=\beta$ (α, β는 실수)

라 하면

$\lim\limits_{x \to a} g(x)=\lim\limits_{x \to a}\{f(x)+g(x)-f(x)\}$

$=\lim\limits_{x \to a}\{f(x)+g(x)\}-\lim\limits_{x \to a} f(x)$

$=\beta-\alpha$ (참)

ㄴ. (반례) $f(x)=\dfrac{1}{x-2}, g(x)=x+1$이라 하면

$\lim\limits_{x \to 1} g(x)=2$로 존재하지만 $\lim\limits_{x \to 1} f(g(x))$에서 $g(x)=t$

로 놓으면 $\lim\limits_{x \to 1} f(g(x))=\lim\limits_{t \to 2} f(t)=\lim\limits_{t \to 2}\dfrac{1}{t-2}$

이때, $\lim\limits_{t \to 2}\dfrac{1}{t-2}$의 값은 존재하지 않는다. (거짓)

ㄷ. (반례) $f(x)=\begin{cases} -1 \ (x>0) \\ 1 \quad (x \le 0) \end{cases}, g(x)=\begin{cases} 1 \quad (x>0) \\ -1 \ (x \le 0) \end{cases}$

이라 하면 $f(x)g(x)=-1, \dfrac{f(x)}{g(x)}=-1$이므로

$\lim\limits_{x \to 0} f(x)g(x), \lim\limits_{x \to 0}\dfrac{f(x)}{g(x)}$의 값이 모두 존재한다.

그런데 $\lim\limits_{x \to 0+} f(x)=-1, \lim\limits_{x \to 0-} f(x)=1$이므로

$\lim\limits_{x \to 0} f(x)$의 값은 존재하지 않는다. (거짓)

따라서 옳은 것은 ㄱ이다.

답 ㄱ

05-1

$2f(x)-5g(x)=h(x)$라 하면 $g(x)=\dfrac{2f(x)-h(x)}{5}$

이때, $\lim\limits_{x \to \infty} h(x)=7$이고 $\underset{\underset{x \to \infty}{\lim f(x)=\infty}}{f(x)\text{가 최고차항의 계수가 양수인}}$

이차함수이므로 $\lim\limits_{x \to \infty} \dfrac{h(x)}{f(x)}=0$ ······㉠

$\therefore \lim\limits_{x \to \infty} \dfrac{4f(x)-3g(x)}{2g(x)}$

$=\lim\limits_{x \to \infty} \dfrac{4f(x)-3 \times \dfrac{2f(x)-h(x)}{5}}{2 \times \dfrac{2f(x)-h(x)}{5}}$

$=\lim\limits_{x \to \infty} \dfrac{\dfrac{20f(x)-6f(x)+3h(x)}{5}}{\dfrac{4f(x)-2h(x)}{5}}$

$=\lim\limits_{x \to \infty} \dfrac{14f(x)+3h(x)}{4f(x)-2h(x)}$

$=\lim\limits_{x \to \infty} \dfrac{14+3 \times \dfrac{h(x)}{f(x)}}{4-2 \times \dfrac{h(x)}{f(x)}}$

$=\dfrac{14+3 \times 0}{4-2 \times 0}$ $(\because ㉠)$

$=\dfrac{7}{2}$

답 $\dfrac{7}{2}$

다른풀이

최고차항의 계수가 양수인 이차함수 $f(x)$는 $x \longrightarrow \infty$일 때

$\lim\limits_{x \to \infty} f(x)=\infty$이고 $\lim\limits_{x \to \infty} \{2f(x)-5g(x)\}=7$이므로

$\lim\limits_{x \to \infty} \dfrac{2f(x)-5g(x)}{f(x)}=\lim\limits_{x \to \infty} \left\{2-\dfrac{5g(x)}{f(x)}\right\}=0$

즉, $\lim\limits_{x \to \infty} \dfrac{g(x)}{f(x)}=\dfrac{2}{5}$이다.

$\therefore \lim\limits_{x \to \infty} \dfrac{4f(x)-3g(x)}{2g(x)}=\lim\limits_{x \to \infty} \dfrac{4-3 \times \dfrac{g(x)}{f(x)}}{2 \times \dfrac{g(x)}{f(x)}}$

$=\dfrac{4-3 \times \dfrac{2}{5}}{2 \times \dfrac{2}{5}}$

$=\dfrac{14}{4}=\dfrac{7}{2}$

05-2

$\lim\limits_{x \to \infty} xf(x)=2$, $\lim\limits_{x \to \infty} x^2=\infty$이므로 $\lim\limits_{x \to \infty} \dfrac{xf(x)}{x^2}=0$

$\lim\limits_{x \to \infty} \dfrac{g(x)}{x^2}=\dfrac{1}{2}$이므로

$\lim\limits_{x \to \infty} \dfrac{2xf(x)g(x)-g(x)}{xf(x)-4g(x)}$

$=\lim\limits_{x \to \infty} \dfrac{2xf(x) \times \dfrac{g(x)}{x^2}-\dfrac{g(x)}{x^2}}{\dfrac{xf(x)}{x^2}-4 \times \dfrac{g(x)}{x^2}}$

$=\dfrac{2-\dfrac{1}{2}}{0-4 \times \dfrac{1}{2}}=-\dfrac{3}{4}$

답 $-\dfrac{3}{4}$

06-1

(1) $\lim\limits_{x \to a} \dfrac{3\sqrt{2x-a}-\sqrt{x+8a}}{x^2-a^2}$

$=\lim\limits_{x \to a} \dfrac{(3\sqrt{2x-a}-\sqrt{x+8a})(3\sqrt{2x-a}+\sqrt{x+8a})}{(x-a)(x+a)(3\sqrt{2x-a}+\sqrt{x+8a})}$

$=\lim\limits_{x \to a} \dfrac{9(2x-a)-(x+8a)}{(x-a)(x+a)(3\sqrt{2x-a}+\sqrt{x+8a})}$

$=\lim\limits_{x \to a} \dfrac{17(x-a)}{(x-a)(x+a)(3\sqrt{2x-a}+\sqrt{x+8a})}$

$=\lim\limits_{x \to a} \dfrac{17}{(x+a)(3\sqrt{2x-a}+\sqrt{x+8a})}=\dfrac{17}{12a\sqrt{a}}$

즉, $\dfrac{17}{12a\sqrt{a}}=\dfrac{17}{\sqrt{a}}$이므로 $12a=1$

$\therefore a=\dfrac{1}{12}$

(2) $\lim\limits_{x \to \infty} x(2\sqrt{x}-\sqrt{4x-2a})^2$

$=\lim\limits_{x \to \infty} x(8x-2a-4\sqrt{4x^2-2ax})$

$=\lim\limits_{x \to \infty} 2x(4x-a-2\sqrt{4x^2-2ax})$

$=\lim\limits_{x \to \infty} \left[2x \times \dfrac{\{(4x-a)-2\sqrt{4x^2-2ax}\}\{(4x-a)+2\sqrt{4x^2-2ax}\}}{(4x-a)+2\sqrt{4x^2-2ax}}\right]$

$=\lim\limits_{x \to \infty} \dfrac{2x(16x^2-8ax+a^2-16x^2+8ax)}{4x-a+2\sqrt{4x^2-2ax}}$

$=\lim\limits_{x \to \infty} \dfrac{2a^2 x}{4x-a+2\sqrt{4x^2-2ax}}$

$=\lim\limits_{x \to \infty} \dfrac{2a^2}{4-\dfrac{a}{x}+2\sqrt{4-\dfrac{2a}{x}}}=\dfrac{2a^2}{8}$

즉, $\dfrac{a^2}{4}=4$이므로 $a^2=16$

$\therefore a=4 \ (\because a>0)$

<div align="right">답 (1) $\dfrac{1}{12}$ (2) 4</div>

06-2

$x^3-ax^2+bx-ab=x^2(x-a)+b(x-a)$
$$=(x-a)(x^2+b)$$

즉, $\displaystyle\lim_{x\to a}\dfrac{x^2-x-2}{x^3-ax^2+bx-ab}=\lim_{x\to a}\dfrac{(x+1)(x-2)}{(x-a)(x^2+b)}=\dfrac{1}{2}$

에서 극한값이 존재하고 $x\longrightarrow a$일 때 (분모) $\longrightarrow 0$이므로 (분자) $\longrightarrow 0$이다.

즉, $(a+1)(a-2)=0$이므로 $a=-1$ 또는 $a=2$

(ⅰ) $a=-1$일 때,

$$\lim_{x\to -1}\dfrac{(x+1)(x-2)}{(x+1)(x^2+b)}=\lim_{x\to -1}\dfrac{x-2}{x^2+b}$$
$$=\dfrac{-3}{1+b}=\dfrac{1}{2}$$

$1+b=-6$에서 $b=-7$

$\therefore ab=7$

(ⅱ) $a=2$일 때,

$$\lim_{x\to 2}\dfrac{(x+1)(x-2)}{(x-2)(x^2+b)}=\lim_{x\to 2}\dfrac{x+1}{x^2+b}$$
$$=\dfrac{3}{4+b}=\dfrac{1}{2}$$

$4+b=6$에서 $b=2$

$\therefore ab=4$

(ⅰ), (ⅱ)에서 ab의 값으로 가능한 것은 7 또는 4이므로 구하는 합은 11이다.

<div align="right">답 11</div>

07-1

$\displaystyle\lim_{x\to\infty}\dfrac{f(x)}{x^3}=0$에서 함수 $f(x)$는 이차 이하의 다항함수이다.

또한, $\displaystyle\lim_{x\to 0}\dfrac{f(x)}{x}=4$에서 극한값이 존재하고 $x\longrightarrow 0$일 때 (분모) $\longrightarrow 0$이므로 (분자) $\longrightarrow 0$이다.

즉, $\displaystyle\lim_{x\to 0}f(x)=0$에서 $f(0)=0$이므로 $f(x)$는 x를 인수로 갖는다.

$f(x)=x(ax+b)$ (a, b는 상수)라 하면

$$\lim_{x\to 0}\dfrac{f(x)}{x}=\lim_{x\to 0}\dfrac{x(ax+b)}{x}=\lim_{x\to 0}(ax+b)=b=4$$

$\therefore f(x)=x(ax+4)$

이때, 방정식 $f(x)=2x$의 한 근이 1이므로

$f(1)=2$에서 $a+4=2$

$\therefore a=-2$

따라서 $f(x)=x(-2x+4)=-2x^2+4x$이므로

$f(3)=-18+12=-6$

<div align="right">답 -6</div>

07-2

$\displaystyle\lim_{x\to -1}f(x)g(x)+\lim_{x\to 0+}\dfrac{g(x)}{f(x)}-\lim_{x\to 2}|f(x)-k|$의 값이 존재하려면 각각의 극한값이 존재해야 한다.

$\displaystyle\lim_{x\to -1}f(x)g(x)$의 값이 존재하므로

$\displaystyle\lim_{x\to -1+}f(x)g(x)=\lim_{x\to -1+}f(x)\times\lim_{x\to -1+}g(x)=-g(-1)$,

$\displaystyle\lim_{x\to -1-}f(x)g(x)=\lim_{x\to -1-}f(x)\times\lim_{x\to -1-}g(x)=0$에서

$g(-1)=0$이다.

또한, $\displaystyle\lim_{x\to 0+}\dfrac{g(x)}{f(x)}$의 값이 존재하고 $x\longrightarrow 0+$일 때

$f(x)\longrightarrow 0+$이므로 $g(x)\longrightarrow 0$이다.

$\therefore g(0)=0$

이때, 함수 $g(x)$는 최고차항의 계수가 1인 이차함수이므로

$g(x)=x(x+1)$이다.

한편, $\displaystyle\lim_{x\to 2}|f(x)-k|$의 값이 존재하므로

$\displaystyle\lim_{x\to 2+}|f(x)-k|=|1-k|$, $\displaystyle\lim_{x\to 2-}|f(x)-k|=|2-k|$에서

$|1-k|=|2-k|$

$1-k\neq 2-k$이므로 $1-k=-(2-k)$

$1-k=-2+k$ $\therefore k=\dfrac{3}{2}$

따라서 $g(2k)=g(3)=3\times 4=12$이다.

<div align="right">답 12</div>

07-3

$\lim\limits_{x \to a} f(x) \neq 0$이면 $\lim\limits_{x \to a} \dfrac{f(x)-(x-a)}{f(x)+(x-a)}=1$이므로 조건에

모순된다.

따라서 $\lim\limits_{x \to a} f(x)=0$이다.

$\therefore f(a)=0$

이차함수 $f(x)$의 최고차항의 계수가 1이고, 이차방정식

$f(x)=0$의 두 근이 α, β이므로

$f(x)=(x-\alpha)(x-\beta)$

이때, $f(a)=0$이므로 이차방정식 $f(x)=0$의 한 근이 a이다.

$a=\alpha$라 하면

$$\lim_{x \to a} \frac{f(x)-(x-a)}{f(x)+(x-a)}=\lim_{x \to a} \frac{(x-\alpha)(x-\beta)-(x-\alpha)}{(x-\alpha)(x-\beta)+(x-\alpha)}$$

$$=\lim_{x \to a} \frac{(x-\beta)-1}{(x-\beta)+1}$$

$$=\frac{(\alpha-\beta)-1}{(\alpha-\beta)+1}=\frac{3}{5}$$

즉, $5(\alpha-\beta)-5=3(\alpha-\beta)+3$이므로

$2(\alpha-\beta)=8$

$\therefore |\alpha-\beta|=4$

답 4

08-1

$|f(x)|<3$에서 $-3<f(x)<3$이다.

부등식의 각 변에 $4x^2$을 더하고 각 변을 x^2+5로 나누면

$$\frac{4x^2-3}{x^2+5}<\frac{f(x)+4x^2}{x^2+5}<\frac{4x^2+3}{x^2+5} \ (\because \ x^2+5>0)$$

이때, $\lim\limits_{x \to \infty} \dfrac{4x^2-3}{x^2+5}=4$, $\lim\limits_{x \to \infty} \dfrac{4x^2+3}{x^2+5}=4$이므로

함수의 극한의 대소 관계에 의하여

$$\lim_{x \to \infty} \frac{f(x)+4x^2}{x^2+5}=4$$

답 4

다른풀이

$|f(x)|<3$에서 $-3<f(x)<3$이다.

이때, $\lim\limits_{x \to \infty} \left(-\dfrac{3}{x^2}\right)=0$, $\lim\limits_{x \to \infty} \dfrac{3}{x^2}=0$이므로

함수의 극한의 대소 관계에 의하여 $\lim\limits_{x \to \infty} \dfrac{f(x)}{x^2}=0$이다.

주어진 식에서 분자와 분모를 각각 x^2으로 나누면

$$\lim_{x \to \infty} \frac{f(x)+4x^2}{x^2+5}=\lim_{x \to \infty} \frac{\dfrac{f(x)}{x^2}+4}{1+\dfrac{5}{x^2}}$$

$$=\frac{4}{1}=4$$

08-2

이차함수 $y=3x^2-4x+2$의 그래프를 y축의 방향으로 a만큼 평행이동하면 $y=3x^2-4x+2+a$이므로

$g(x)=3x^2-4x+2+a$

두 함수 $y=f(x)$, $y=g(x)$의 그래프 사이에 $y=h(x)$의

그래프가 존재하므로

$3x^2-4x+2<h(x)<3x^2-4x+2+a \ (\because \ a>0)$

위의 부등식의 각 변을 x^2으로 나누면

$$\frac{3x^2-4x+2}{x^2}<\frac{h(x)}{x^2}<\frac{3x^2-4x+2+a}{x^2} \ (\because \ x^2>0)$$

이므로 함수의 극한의 대소 관계에 의하여

$$\lim_{x \to -\infty} \frac{3x^2-4x+2}{x^2} \leq \lim_{x \to -\infty} \frac{h(x)}{x^2} \leq \lim_{x \to -\infty} \frac{3x^2-4x+2+a}{x^2}$$

$-x=t$로 놓으면 $x \longrightarrow -\infty$일 때 $t \longrightarrow \infty$이므로

$$\lim_{x \to -\infty} \frac{3x^2-4x+2}{x^2}=\lim_{t \to \infty} \frac{3t^2+4t+2}{t^2}=3,$$

$$\lim_{x \to -\infty} \frac{3x^2-4x+2+a}{x^2}=\lim_{t \to \infty} \frac{3t^2+4t+2+a}{t^2}=3$$

따라서 함수의 극한의 대소 관계에 의하여

$$\lim_{x \to -\infty} \frac{h(x)}{x^2}=3$$

답 3

08-3

$\sqrt{4x^2+x}<f(x)<2x+k$에서

$\sqrt{4x^2+x}-2x<f(x)-2x<k$이므로

함수의 극한의 대소 관계에 의하여

$$\lim_{x \to \infty} (\sqrt{4x^2+x}-2x) \leq \lim_{x \to \infty} \{f(x)-2x\} \leq \lim_{x \to \infty} k$$

이때,

$$\lim_{x \to \infty} (\sqrt{4x^2 + x} - 2x)$$

$$= \lim_{x \to \infty} \frac{(\sqrt{4x^2 + x} - 2x)(\sqrt{4x^2 + x} + 2x)}{\sqrt{4x^2 + x} + 2x}$$

$$= \lim_{x \to \infty} \frac{x}{\sqrt{4x^2 + x} + 2x}$$

$$= \lim_{x \to \infty} \frac{1}{\sqrt{4 + \frac{1}{x}} + 2} = \frac{1}{4}$$

이고, $\lim_{x \to \infty} k = k$이므로

$$\frac{1}{4} \le \lim_{x \to \infty} \{f(x) - 2x\} \le k$$

따라서 $\lim_{x \to \infty} \{f(x) - 2x\}$의 값이 존재하도록 하는 실수 k의

값은 $\dfrac{1}{4}$이다.

<div align="right">답 $\dfrac{1}{4}$</div>

09-1

(1) $\left[\dfrac{x+1}{3}\right] = \dfrac{x+1}{3} - \alpha \ (0 \le \alpha < 1)$로 놓으면

$$\lim_{x \to \infty} \frac{6}{x-1} \left[\frac{x+1}{3}\right] = \lim_{x \to \infty} \frac{6}{x-1} \left(\frac{x+1}{3} - \alpha\right)$$

$$= \lim_{x \to \infty} \left(\frac{2x+2}{x-1} - \frac{6\alpha}{x-1}\right)$$

$$= 2$$

(2) $[x] = x - \alpha \ (0 \le \alpha < 1)$로 놓으면

$$\lim_{x \to \infty} (\sqrt{4x^2 - [x] + 1} - 2x)$$

$$= \lim_{x \to \infty} (\sqrt{4x^2 - x + \alpha + 1} - 2x)$$

$$= \lim_{x \to \infty} \frac{(\sqrt{4x^2 - x + \alpha + 1} - 2x)(\sqrt{4x^2 - x + \alpha + 1} + 2x)}{\sqrt{4x^2 - x + \alpha + 1} + 2x}$$

$$= \lim_{x \to \infty} \frac{-x + \alpha + 1}{\sqrt{4x^2 - x + \alpha + 1} + 2x}$$

$$= \lim_{x \to \infty} \frac{-1 + \frac{\alpha}{x} + \frac{1}{x}}{\sqrt{4 - \frac{1}{x} + \frac{\alpha + 1}{x^2}} + 2}$$

$$= -\frac{1}{4}$$

<div align="right">답 (1) 2 (2) $-\dfrac{1}{4}$</div>

09-2

$\lim_{x \to 1} f(x)$의 값이 존재하려면 $\lim_{x \to 1+} f(x) = \lim_{x \to 1-} f(x)$이어야 한다.

$$\lim_{x \to 1+} (a[x-1]^3 + 2b[x] - 3) = 2b - 3,$$

$$\lim_{x \to 1-} (a[x-1]^3 + 2b[x] - 3) = -a - 3$$이므로

$$2b - 3 = -a - 3$$

$$a = -2b$$

$$\therefore \frac{a}{b} = -2$$

<div align="right">답 -2</div>

09-3

$n \le x < n+1$일 때, $[x] = n$이므로

$$\lim_{x \to n+} \frac{[x]^2 + 2x}{[x]} = \frac{n^2 + 2n}{n} = n + 2$$

$n-1 \le x < n$일 때, $[x] = n-1$이므로

$$\lim_{x \to n-} \frac{[x]^2 + 2x}{[x]} = \frac{(n-1)^2 + 2n}{n-1} = \frac{n^2 + 1}{n-1}$$

이때, $\lim_{x \to n} \dfrac{[x]^2 + 2x}{[x]}$의 값이 존재하려면

$$n + 2 = \frac{n^2 + 1}{n - 1}, \ (n+2)(n-1) = n^2 + 1$$

$$n^2 + n - 2 = n^2 + 1$$

$$\therefore n = 3$$

$$\therefore \lim_{x \to n} \frac{x^2 + nx - 2n^2}{x - n} = \lim_{x \to 3} \frac{x^2 + 3x - 18}{x - 3}$$

$$= \lim_{x \to 3} \frac{(x+6)(x-3)}{x-3}$$

$$= \lim_{x \to 3} (x+6)$$

$$= 9$$

<div align="right">답 9</div>

10-1

점 $P(t, \sqrt{2t})$에서 직선 $y=x$에 내린 수선의 발이 H이므로 $\triangle OPH$는 빗변의 길이가 $\sqrt{t^2+(\sqrt{2t})^2}=\sqrt{t^2+2t}$인 직각삼각형이다.

이때, 이 직각삼각형의 빗변은 외접원의 지름과 일치하므로 삼각형 OPH의 외접원의 반지름의 길이를 r라 하면

$$2r=\overline{OP}=\sqrt{t^2+2t}$$

즉, $r=\dfrac{\sqrt{t^2+2t}}{2}$이므로 삼각형 OPH의 외접원의 넓이는

$$f(t)=\pi \times \left(\dfrac{\sqrt{t^2+2t}}{2}\right)^2=\dfrac{t^2+2t}{4}\pi$$

$$\therefore \lim_{t \to \infty} \dfrac{f(t)}{t^2}=\lim_{t \to \infty} \dfrac{\dfrac{t^2+2t}{4}\pi}{t^2}$$

$$=\lim_{t \to \infty} \dfrac{t^2+2t}{4t^2}\pi=\dfrac{\pi}{4}$$

답 $\dfrac{\pi}{4}$

보충설명

삼각형 OPH와 그 외접원은 다음 그림과 같다.

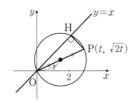

10-2

$\overline{AP}=\overline{BQ}=t\ (t>0)$라 하면 $P(3-t, 0)$, $Q(0, 2+t)$이므로

직선 PQ의 방정식은 $y=-\dfrac{2+t}{3-t}x+(2+t)$ ······㉠

직선 AB의 방정식은 $y=-\dfrac{2}{3}x+2$ ······㉡

직선 PQ와 AB의 교점 R의 좌표는 연립방정식 $\begin{cases} ㉠ \\ ㉡ \end{cases}$의 해와 같으므로

$$-\dfrac{2+t}{3-t}x+(2+t)=-\dfrac{2}{3}x+2, \left(\dfrac{2+t}{3-t}-\dfrac{2}{3}\right)x=t$$

$$\dfrac{3(2+t)-2(3-t)}{3(3-t)}x=t, \dfrac{5t}{3(3-t)}x=t$$

$$\therefore x=\dfrac{3(3-t)}{5}$$ ······㉢

㉢을 ㉡에 대입하면

$$y=-\dfrac{2}{3}\times \dfrac{3(3-t)}{5}+2=\dfrac{2(t-3)}{5}+2=\dfrac{2t+4}{5}$$

$$\therefore R\left(\dfrac{9-3t}{5}, \dfrac{2t+4}{5}\right)$$

이때, 점 P, Q는 각각 점 A, B에 한없이 가까워지므로 $t \longrightarrow 0+$일 때 교점 R가 한없이 가까워지는 점의 x좌표와 y좌표는 각각

$$\lim_{t \to 0+} \dfrac{9-3t}{5}=\dfrac{9}{5}, \lim_{t \to 0+} \dfrac{2t+4}{5}=\dfrac{4}{5}$$

따라서 $a=\dfrac{9}{5}$, $b=\dfrac{4}{5}$이므로

$$5(a+b)=13$$

답 13

다른풀이

두 점 P, Q의 좌표를 각각 $(p, 0)$, $(q, 0)$이라 하면

$$\overline{PA}=3-p, \overline{QB}=q-2$$

이때, $\overline{PA}=\overline{QB}$이므로 $3-p=q-2$

$$\therefore q=5-p$$ ······㉠

직선 AB의 방정식을 l_1, 직선 PQ의 방정식을 l_2라 하면

$$l_1: y=-\dfrac{2}{3}x+2$$

$$l_2: y=-\dfrac{q}{p}x+q$$

l_1, l_2의 교점이 점 R이므로

$$-\dfrac{2}{3}x+2=-\dfrac{q}{p}x+q, \left(\dfrac{q}{p}-\dfrac{2}{3}\right)x=q-2$$

$$\dfrac{3q-2p}{3p}x=q-2 \quad \therefore x=\left(\dfrac{3p}{3q-2p}\right)(q-2)$$

이 값을 ㉠에 대입하면

$$x=\dfrac{3p}{3(5-p)-2p}\times(5-p-2)$$

$$=\dfrac{3p(3-p)}{15-5p}=\dfrac{3p(3-p)}{5(3-p)}=\dfrac{3p}{5}\ (\because p<3)$$

이때, 점 P는 점 A에 한없이 가까워지므로 $p \longrightarrow 3$

따라서 $p \longrightarrow 3$일 때 $x \longrightarrow \dfrac{9}{5}$

한편, 점 $R(a, b)$는 직선 l_1 위의 점이므로

$p \longrightarrow 3$일 때 $y \longrightarrow \dfrac{4}{5}$

$$\therefore 5(a+b)=5\times\dfrac{13}{5}=13$$

01 -1	**02** 2	**03** 1	**04** 7
05 ④	**06** ①	**07** 12	**08** 0
09 ①	**10** ②	**11** 6	**12** -7
13 16	**14** 48	**15** 52	**16** ④
17 $\dfrac{6}{7}$	**18** 6	**19** 8	**20** $\dfrac{1}{3}$
21 0	**22** 10	**23** 27	**24** 5

01

주어진 그래프에서 $\lim\limits_{x \to 2+} f(x) = -1$이고

$\lim\limits_{x \to 2+} f(x) \times \lim\limits_{x \to a-} |g(x)| = -1$이므로

$\lim\limits_{x \to a-} |g(x)| = 1$

(i) $\lim\limits_{x \to a-} g(x) = -1$일 때,

$a = -1$

(ii) $\lim\limits_{x \to a-} g(x) = 1$일 때,

$a = 0$

(i), (ii)에서 모든 상수 a의 값의 합은 -1이다.

답 -1

02

$\lim\limits_{x \to 1-} f(f(x))$에서 $f(x) = t$로 놓으면

$x \longrightarrow 1-$일 때, $t \longrightarrow 2-$이므로

$\lim\limits_{x \to 1-} f(f(x)) = \lim\limits_{t \to 2-} f(t) = 1$

$\lim\limits_{x \to 1+} f(-x)$에서 $-x = s$로 놓으면

$x \longrightarrow 1+$일 때, $s \longrightarrow -1-$이므로

$\lim\limits_{x \to 1+} f(-x) = \lim\limits_{s \to -1-} f(s) = 1$

$\therefore \lim\limits_{x \to 1-} f(f(x)) + \lim\limits_{x \to 1+} f(-x) = 1 + 1 = 2$

답 2

보충설명

함수 $y = f(-x)$의 그래프는 함수 $y = f(x)$의 그래프를 y축에 대하여 대칭이동한 것과 같으므로 함수 $y = f(-x)$의 그래프는 다음 그림과 같다.

따라서 $\lim\limits_{x \to 1+} f(-x) = 1$이다.

03

$\lim\limits_{x \to 0} \{g(x)\}^2$의 값이 존재하므로

$\lim\limits_{x \to 0+} \{g(x)\}^2 = \lim\limits_{x \to 0-} \{g(x)\}^2$이다.

$\lim\limits_{x \to 0+} \{g(x)\}^2 = \lim\limits_{x \to 0+} \{f(x-1)\}^2 = \{f(-1)\}^2$

$\lim\limits_{x \to 0-} \{g(x)\}^2 = \lim\limits_{x \to 0-} \{f(x+1)\}^2 = \{f(1)\}^2$

즉, $\{f(-1)\}^2 = \{f(1)\}^2$에서 $(-a)^2 = (2-a)^2$

$a^2 = a^2 - 4a + 4$, $4a = 4$

$\therefore a = 1$

답 1

04

$\lim\limits_{x \to 1} f(x)$의 값이 존재하므로

$\lim\limits_{x \to 1+} f(x) = \lim\limits_{x \to 1-} f(x)$

$\lim\limits_{x \to 1+} ([x]^3 + a[x]^2 + b[x]) = 1 + a + b$, ← $1 < x < 2$에서 $[x] = 1$

$\lim\limits_{x \to 1-} ([x]^3 + a[x]^2 + b[x]) = 0$ ← $0 < x < 1$에서 $[x] = 0$

이므로 $1 + a + b = 0$

$\therefore a + b = -1$ ······㉠

또한, $\lim\limits_{x \to -2} f(x)$의 값이 존재하므로

$\lim\limits_{x \to -2+} f(x) = \lim\limits_{x \to -2-} f(x)$

$\lim\limits_{x \to -2+} ([x]^3 + a[x]^2 + b[x]) = -8 + 4a - 2b$, ← $-2 < x < -1$에서 $[x] = -2$

$\lim\limits_{x \to -2-} ([x]^3 + a[x]^2 + b[x]) = -27 + 9a - 3b$ ← $-3 < x < -2$에서 $[x] = -3$

이므로

$-8 + 4a - 2b = -27 + 9a - 3b$

$19 - 5a + b = 0$

$\therefore 5a - b = 19$ ······㉡

㉠, ㉡을 연립하여 풀면 $a = 3$, $b = -4$

$\therefore a - b = 3 - (-4) = 7$

답 7

05

$$y=\frac{x-1}{2-x}=\frac{-x+1}{x-2}=\frac{-(x-2)-1}{x-2}=-\frac{1}{x-2}-1$$

이므로 함수 $y=\frac{x-1}{2-x}$의 그래프는 함수 $y=-\frac{1}{x}$의 그래프를 x축의 방향으로 2만큼, y축의 방향으로 -1만큼 평행이동한 것과 같다.

이때, 함수 $y=\left|\frac{x-1}{2-x}\right|$의 그래프는 유리함수 $y=\frac{x-1}{2-x}$의 그래프에서 $y\geq0$인 부분은 그대로 두고, $y<0$인 부분을 x축에 대하여 대칭이동한 것이므로 다음 그림과 같다.

(i) $t<0$일 때,

함수 $y=\left|\frac{x-1}{2-x}\right|$의 그래프와 직선 $y=t$의 교점의 개수는 0이므로 $f(t)=0$

(ii) $t=0$일 때,

함수 $y=\left|\frac{x-1}{2-x}\right|$의 그래프와 직선 $y=t$의 교점의 개수는 1이므로 $f(t)=1$

(iii) $0<t<1$일 때,

함수 $y=\left|\frac{x-1}{2-x}\right|$의 그래프와 직선 $y=t$의 교점의 개수는 2이므로 $f(t)=2$

(iv) $t=1$일 때,

함수 $y=\left|\frac{x-1}{2-x}\right|$의 그래프와 직선 $y=t$의 교점의 개수는 1이므로 $f(t)=1$

(v) $t>1$일 때,

함수 $y=\left|\frac{x-1}{2-x}\right|$의 그래프와 직선 $y=t$의 교점의 개수는 2이므로 $f(t)=2$

(i)~(v)에서

$$f(t)=\begin{cases}0 & (t<0)\\1 & (t=0)\\2 & (0<t<1)\\1 & (t=1)\\2 & (t>1)\end{cases}$$

따라서 $\lim_{t\to0+}f(t)=2$, $\lim_{t\to1+}f(t)=2$, $f(1)=1$이므로

$$\lim_{t\to0+}f(t)+\lim_{t\to1+}f(t)+f(1)=5$$

답 ④

06

$f(x)=\frac{|x-2|}{[x]+2}$에서

ㄱ. (i) $x\longrightarrow2+$일 때,

$[x]=2$, $x-2>0$이므로 $f(x)=\frac{x-2}{4}$

$\therefore \lim_{x\to2+}f(x)=\lim_{x\to2+}\frac{x-2}{4}=0$

(ii) $x\longrightarrow2-$일 때,

$[x]=1$, $x-2<0$이므로 $f(x)=\frac{-x+2}{3}$

$\therefore \lim_{x\to2-}f(x)=\lim_{x\to2-}\frac{-x+2}{3}=0$

(i), (ii)에서 $\lim_{x\to2+}f(x)=\lim_{x\to2-}f(x)$이므로 $x=2$에서 $f(x)$의 극한값이 존재한다. (참)

ㄴ. (i) $x\longrightarrow3+$일 때,

$[x]=3$, $x-2>0$이므로 $f(x)=\frac{x-2}{5}$

$\therefore \lim_{x\to3+}f(x)=\lim_{x\to3+}\frac{x-2}{5}=\frac{1}{5}$

(ii) $x\longrightarrow3-$일 때,

$[x]=2$, $x-2>0$이므로 $f(x)=\frac{x-2}{4}$

$\therefore \lim_{x\to3-}f(x)=\lim_{x\to3-}\frac{x-2}{4}=\frac{1}{4}$

(i), (ii)에서 $\lim_{x\to3+}f(x)\neq\lim_{x\to3-}f(x)$이므로 $\lim_{x\to3}f(x)$의 값은 존재하지 않는다. (거짓)

ㄷ. $[x]=x-\alpha\ (0\leq\alpha<1)$로 놓으면

$$f(x)=\frac{|x-2|}{[x]+2}=\frac{|x-2|}{x-\alpha+2}$$

$x\longrightarrow-\infty$일 때·$x-2<0$이므로

$$\lim_{x\to-\infty}f(x)=\lim_{x\to-\infty}\frac{-x+2}{x-\alpha+2}$$

이때, $-x=t$로 놓으면 $x\longrightarrow-\infty$일 때 $t\longrightarrow\infty$이므로

$$\lim_{x\to-\infty}\frac{-x+2}{x-\alpha+2}=\lim_{t\to\infty}\frac{t+2}{-t-\alpha+2}=-1 \text{ (거짓)}$$

따라서 옳은 것은 ㄱ이다.

답 ①

07

$\lim\limits_{x \to 0} g(f(x))$에서 $f(x) = t$로 놓으면

$x \longrightarrow 0+$일 때 $t \longrightarrow -2+$이므로

$\lim\limits_{x \to 0+} g(f(x)) = \lim\limits_{t \to -2+} g(t) = g(-2)$

$x \longrightarrow 0-$일 때 $t \longrightarrow 2-$이므로

$\lim\limits_{x \to 0-} g(f(x)) = \lim\limits_{t \to 2-} g(t) = g(2)$

이때, $\lim\limits_{x \to 0} g(f(x))$의 값이 존재하므로

$\lim\limits_{x \to 0+} g(f(x)) = \lim\limits_{x \to 0-} g(f(x))$이다.

즉, $g(-2) = g(2)$ ㉠

또한, $\lim\limits_{x \to 1} f(x)g(x)$의 값이 존재하므로

$\lim\limits_{x \to 1+} f(x)g(x) = \lim\limits_{x \to 1-} f(x)g(x)$이다.

$\underset{\underset{\lim\limits_{x \to 1+} f(x),\ \lim\limits_{x \to 1+} g(x)의\ 값이\ 각각\ 존재하므로\ 성립한다.}{}}{\lim\limits_{x \to 1+} f(x)g(x) = \lim\limits_{x \to 1+} f(x) \times \lim\limits_{x \to 1+} g(x) = -g(1)}$

$\lim\limits_{x \to 1-} f(x)g(x) = \lim\limits_{x \to 1-} f(x) \times \lim\limits_{x \to 1-} g(x) = 0$

$\therefore g(1) = 0$

함수 $g(x)$는 $x - 1$을 인수로 갖고 최고차항의 계수가 1인 삼차함수이므로

$g(x) = (x-1)(x^2 + ax + b)$ (단, a, b는 상수)

이때, $g(0) = 0$이므로 $b = 0$

$\therefore g(x) = (x-1)(x^2 + ax)$

㉠에서 $g(-2) = g(2)$이므로

$(-3) \times (4 - 2a) = 4 + 2a$

$-12 + 6a = 4 + 2a,\ 4a = 16$

$\therefore a = 4$

따라서 $g(x) = (x-1)(x^2 + 4x)$이므로

$g(2) = 12$

답 12

08

두 다항함수 $f(x)$, $g(x)$에 대하여

$\lim\limits_{x \to 1} f(x) = f(1)$, $\lim\limits_{x \to 1} g(x) = g(1)$이므로

$f(1) = \alpha$, $g(1) = \beta$ (α, β는 상수)라 하자.

함수의 극한에 대한 성질에 의하여

$\lim\limits_{x \to 1} \{f(x) + g(x)\} = \lim\limits_{x \to 1} f(x) + \lim\limits_{x \to 1} g(x)$

$= \alpha + \beta = 4$ ㉠

$\lim\limits_{x \to 1} \{(x-2)f(x) + 3xg(x)\}$

$= \lim\limits_{x \to 1} (x-2)f(x) + \lim\limits_{x \to 1} 3xg(x)$

$= \lim\limits_{x \to 1} (x-2) \times \lim\limits_{x \to 1} f(x) + \lim\limits_{x \to 1} 3x \times \lim\limits_{x \to 1} g(x)$

$= -\alpha + 3\beta = 12$ ㉡

㉠, ㉡을 연립하여 풀면 $\alpha = 0$, $\beta = 4$

따라서 $\lim\limits_{x \to 1} f(x) = 0$, $\lim\limits_{x \to 1} g(x) = 4$이므로

$\lim\limits_{x \to 1} f(x)g(x) = \lim\limits_{x \to 1} f(x) \times \lim\limits_{x \to 1} g(x) = 0$

답 0

보충설명

함수 $f(x)$가 다항함수일 때, 임의의 실수 a에 대하여 $x \longrightarrow a$일 때의 $f(x)$의 극한값은 $x = a$에서의 함숫값과 같다.

즉, 다항함수 $f(x)$에 대하여 $\lim\limits_{x \to a} f(x) = f(a)$이다.

09

ㄱ. $\lim\limits_{x \to a} f(x) = \alpha$, $\lim\limits_{x \to a} \dfrac{g(x)}{f(x)} = \beta$ (α, β는 상수)라 하면

$\lim\limits_{x \to a} g(x) = \lim\limits_{x \to a} \left\{ f(x) \times \dfrac{g(x)}{f(x)} \right\}$

$= \lim\limits_{x \to a} f(x) \times \lim\limits_{x \to a} \dfrac{g(x)}{f(x)}$

$= \alpha\beta$

즉, $\lim\limits_{x \to a} g(x)$의 값이 존재한다. (참)

ㄴ. (반례) $f(x) = \begin{cases} 1 & (x \geq a) \\ -1 & (x < a) \end{cases}$ 라 하면

$\lim\limits_{x \to a+} \{f(x)\}^2 = 1^2 = 1$, $\lim\limits_{x \to a-} \{f(x)\}^2 = (-1)^2 = 1$에서

$\lim\limits_{x \to a} \{f(x)\}^2 = 1$

그런데 $\lim\limits_{x \to a+} f(x) = 1$, $\lim\limits_{x \to a-} f(x) = -1$이므로

$\lim\limits_{x \to a} f(x)$의 값은 존재하지 않는다. (거짓)

ㄷ. (반례) $f(x) = x - a$, $g(x) = \dfrac{1}{x-a}$이라 하면

$\lim\limits_{x \to a} \dfrac{f(x)}{g(x)} = \lim\limits_{x \to a} \dfrac{x-a}{\dfrac{1}{x-a}} = \lim\limits_{x \to a} (x-a)^2 = 0$이고

$\lim\limits_{x \to a} f(x) = \lim\limits_{x \to a} (x-a) = 0$이지만

$\lim\limits_{x \to a} g(x) = \lim\limits_{x \to a} \dfrac{1}{x-a}$의 값은 존재하지 않는다. (거짓)

따라서 옳은 것은 ㄱ이다.

답 ①

10

$\lim\limits_{x \to a} \dfrac{2x^2-9x-5}{3x^2-12x-15}$에서 분모와 분자를 각각 인수분해하면

$$\lim\limits_{x \to a} \dfrac{2x^2-9x-5}{3x^2-12x-15} = \lim\limits_{x \to a} \dfrac{(2x+1)(x-5)}{3(x+1)(x-5)}$$

$$= \lim\limits_{x \to a} \dfrac{2x+1}{3(x+1)} \quad \cdots\cdots \text{㉠}$$

이때, ㉠의 값이 존재하지 않으려면 $\dfrac{k}{0}$ (k는 실수) 꼴이어야

하므로 $x \to a$일 때 (분모) $\longrightarrow 0$이어야 한다.

즉, $\lim\limits_{x \to a} 3(x+1)=0$에서 $3(a+1)=0$

$\therefore a=-1$

<div align="right">답 ②</div>

보충설명 ──────────

(분모) $\longrightarrow 0$일 때 (분자) $\longrightarrow 0$인 함수의 극한값은 존재할 수도 있고 존재하지 않을 수도 있다.

예를 들어, $\lim\limits_{x \to 0} \dfrac{x}{x(x+1)}$는 (분모) $\longrightarrow 0$일 때 (분자) $\longrightarrow 0$이고

극한값 1이 존재하지만 $\lim\limits_{x \to 0} \dfrac{x}{x^2}$는 (분모) $\longrightarrow 0$일 때 (분자) $\longrightarrow 0$

이지만 극한값이 존재하지 않는다.

──────────

11

이차방정식 $x^2-6x-3=0$의 두 실근이 α, β ($\alpha > \beta$)이므로 근과 계수의 관계에 의하여

$\alpha+\beta=6$, $\alpha\beta=-3$

이때, $\alpha-\beta>0$이므로

$$\alpha-\beta=\sqrt{(\alpha+\beta)^2-4\alpha\beta}$$
$$=\sqrt{36+12}=\sqrt{48}=4\sqrt{3} \quad \cdots\cdots \text{㉠}$$

$\therefore \lim\limits_{x \to \infty} \sqrt{3x}(\sqrt{x+\alpha}-\sqrt{x+\beta})$

$$= \lim\limits_{x \to \infty} \dfrac{\sqrt{3x}(\sqrt{x+\alpha}-\sqrt{x+\beta})(\sqrt{x+\alpha}+\sqrt{x+\beta})}{\sqrt{x+\alpha}+\sqrt{x+\beta}}$$

$$= \lim\limits_{x \to \infty} \dfrac{(\alpha-\beta)\sqrt{3x}}{\sqrt{x+\alpha}+\sqrt{x+\beta}}$$

$$= \lim\limits_{x \to \infty} \dfrac{4\sqrt{3} \times \sqrt{3}}{\sqrt{1+\dfrac{\alpha}{x}}+\sqrt{1+\dfrac{\beta}{x}}} \quad (\because \text{㉠})$$

$$= \dfrac{4\sqrt{3} \times \sqrt{3}}{2}=6$$

<div align="right">답 6</div>

12

$\lim\limits_{x \to b} \dfrac{\sqrt[3]{x+a}-1}{x^3-b^3}=4$에서 극한값이 존재하고 $x \to b$일 때

(분모) $\longrightarrow 0$이므로 (분자) $\longrightarrow 0$이다.

즉, $\lim\limits_{x \to b}(\sqrt[3]{x+a}-1)=0$에서 $\sqrt[3]{b+a}-1=0$

$\therefore \sqrt[3]{a+b}=1$

이때, a, b는 모두 실수이므로 $a+b=1$ $\quad \cdots\cdots \text{㉠}$

$\lim\limits_{x \to b} \dfrac{\sqrt[3]{x+a}-1}{x^3-b^3}$

$$= \lim\limits_{x \to b} \dfrac{\sqrt[3]{x+a}-1}{(x-b)(x^2+bx+b^2)}$$

$$= \dfrac{1}{3b^2} \lim\limits_{x \to b} \dfrac{\sqrt[3]{x+a}-1}{x-b}$$

$$\overset{(A^{\frac{1}{3}}-1)(A^{\frac{2}{3}}+A^{\frac{1}{3}}+1)=A-1}{= \dfrac{1}{3b^2} \lim\limits_{x \to b} \dfrac{(\sqrt[3]{x+a}-1)(\sqrt[3]{(x+a)^2}+\sqrt[3]{x+a+1})}{(x-b)(\sqrt[3]{(x+a)^2}+\sqrt[3]{x+a+1})}}$$

$$= \dfrac{1}{3b^2} \lim\limits_{x \to b} \dfrac{x+a-1}{(x-b)(\sqrt[3]{(x+a)^2}+\sqrt[3]{x+a+1})}$$

$$= \dfrac{1}{3b^2} \lim\limits_{x \to b} \dfrac{x-b}{(x-b)(\sqrt[3]{(x+a)^2}+\sqrt[3]{x+a+1})}$$

<div align="right">$(\because \text{㉠에서 } a-1=-b)$</div>

$$= \dfrac{1}{3b^2} \lim\limits_{x \to b} \dfrac{1}{\sqrt[3]{(x+a)^2}+\sqrt[3]{x+a+1}}$$

$$= \dfrac{1}{3b^2} \times \dfrac{1}{\sqrt[3]{(a+b)^2}+\sqrt[3]{a+b+1}}$$

$$= \dfrac{1}{3b^2} \times \dfrac{1}{3} \quad (\because \text{㉠})$$

$$= \dfrac{1}{9b^2}=4$$

즉, $b^2=\dfrac{1}{36}$이므로 $b=\pm\dfrac{1}{6}$

(i) $b=-\dfrac{1}{6}$일 때, ㉠에서 $a=\dfrac{7}{6}$

$$\therefore \dfrac{a}{b}=\dfrac{\dfrac{7}{6}}{-\dfrac{1}{6}}=-7$$

(ii) $b=\dfrac{1}{6}$일 때, ㉠에서 $a=\dfrac{5}{6}$

$$\therefore \dfrac{a}{b}=\dfrac{\dfrac{5}{6}}{\dfrac{1}{6}}=5$$

(i), (ii)에서 $\dfrac{a}{b}$의 최솟값은 -7이다.

<div align="right">답 -7</div>

13

두 점 P, Q의 좌표는 각각 $(t, \sqrt{6t+8})$, $(t, \sqrt{3t-1})$이므로

$A(t)=\sqrt{t^2+6t+8}$, $B(t)=\sqrt{t^2+3t-1}$

$\displaystyle\lim_{t\to\infty}\frac{24}{A(t)-B(t)}$

$\displaystyle=\lim_{t\to\infty}\frac{24}{\sqrt{t^2+6t+8}-\sqrt{t^2+3t-1}}$

$\displaystyle=\lim_{t\to\infty}\frac{24(\sqrt{t^2+6t+8}+\sqrt{t^2+3t-1})}{(\sqrt{t^2+6t+8}-\sqrt{t^2+3t-1})(\sqrt{t^2+6t+8}+\sqrt{t^2+3t-1})}$

$\displaystyle=\lim_{t\to\infty}\frac{24(\sqrt{t^2+6t+8}+\sqrt{t^2+3t-1})}{(t^2+6t+8)-(t^2+3t-1)}$

$\displaystyle=\lim_{t\to\infty}\frac{24(\sqrt{t^2+6t+8}+\sqrt{t^2+3t-1})}{3t+9}$

$\displaystyle=\lim_{t\to\infty}\frac{24\left(\sqrt{1+\dfrac{6}{t}+\dfrac{8}{t^2}}+\sqrt{1+\dfrac{3}{t}-\dfrac{1}{t^2}}\right)}{3+\dfrac{9}{t}}$

$=\dfrac{24\times(1+1)}{3}=16$

답 16

14

$\displaystyle\lim_{x\to\infty}\frac{f(x+1)}{x^2-x-6}=2$에서 $f(x+1)$은 최고차항의 계수가 2인

이차함수이므로 $f(x)$도 최고차항의 계수가 2인 이차함수이다.

한편, $\displaystyle\lim_{x\to-2}\frac{f(x-1)}{x^2-x-6}=4$에서 극한값이 존재하고 $x\to-2$

일 때 (분모) \to 0이므로 (분자) \to 0이다.

즉, $\displaystyle\lim_{x\to-2}f(x-1)=0$에서 $f(-3)=0$

이때, $f(x)$는 $x+3$을 인수로 갖고 최고차항의 계수가 2인

이차함수이므로

$f(x)=2(x+3)(x-a)$ (a는 상수)라 하면

$\displaystyle\lim_{x\to-2}\frac{f(x-1)}{x^2-x-6}=\lim_{x\to-2}\frac{2(x+2)(x-1-a)}{(x+2)(x-3)}$

$\displaystyle=\lim_{x\to-2}\frac{2(x-1-a)}{x-3}$

$=\dfrac{2(-3-a)}{-5}=\dfrac{2a+6}{5}$

$\dfrac{2a+6}{5}=4$에서 $2a+6=20$

$\therefore\ a=7$

따라서 $f(x)=2(x+3)(x-7)$이므로

$f(-5)=2\times(-2)\times(-12)=48$

답 48

15

모든 실수 a에 대하여 $\displaystyle\lim_{x\to a}\frac{f(x)-6x}{x^2-9}$의 값이 존재하므로

(분모) \to 0일 때 (분자) \to 0이다.

이때, $\displaystyle\lim_{x\to-3}(x^2-9)=0$, $\displaystyle\lim_{x\to3}(x^2-9)=0$이므로

$\displaystyle\lim_{x\to-3}\{f(x)-6x\}=0$, $\displaystyle\lim_{x\to3}\{f(x)-6x\}=0$이다.

$f(x)$가 다항함수이고, $f(x)-6x$는 $x+3$, $x-3$을 인수로

가지므로

$f(x)-6x=(x-3)(x+3)g(x)$ ($g(x)$는 다항식)

라 하면
 ──(가)

$\displaystyle\lim_{x\to\infty}(2x-5-\sqrt{f(x)})$

$\displaystyle=\lim_{x\to\infty}\frac{(2x-5-\sqrt{f(x)})(2x-5+\sqrt{f(x)})}{2x-5+\sqrt{f(x)}}$

$\displaystyle=\lim_{x\to\infty}\frac{4x^2-20x+25-f(x)}{2x-5+\sqrt{f(x)}}$

이고, 위의 값이 존재하기 위해서는 $f(x)$는 최고차항의 계수

가 4인 이차함수이어야 한다.

따라서 $f(x)-6x=4(x-3)(x+3)$이므로

$f(x)=4(x-3)(x+3)+6x$
 ──(나)

$\therefore\ f(4)=28+24=52$
 ──(다)

답 52

단계	채점 기준	배점
(가)	$\dfrac{0}{0}$ 꼴의 극한을 이용하여 $f(x)$의 꼴을 구한 경우	40%
(나)	$\dfrac{\infty}{\infty}$ 꼴의 극한을 이용하여 함수 $f(x)$를 구한 경우	40%
(다)	$f(4)$의 값을 구한 경우	20%

16

$f(x)$는 최고차항의 계수가 1인 이차함수이므로

$f(x)=x^2+cx+d$ (c, d는 상수)라 하면

$\lim\limits_{x \to 0} |x| \left\{ f\left(\dfrac{1}{x}\right) - f\left(-\dfrac{1}{x}\right) \right\} = a$이므로

$\lim\limits_{x \to 0+} x \left\{ f\left(\dfrac{1}{x}\right) - f\left(-\dfrac{1}{x}\right) \right\}$

$= \lim\limits_{x \to 0-} (-x) \left\{ f\left(\dfrac{1}{x}\right) - f\left(-\dfrac{1}{x}\right) \right\}$

이때, $\dfrac{1}{x} = t$로 놓으면 $x \longrightarrow 0+$일 때 $t \longrightarrow \infty$이고,

$x \longrightarrow 0-$일 때 $t \longrightarrow -\infty$이므로

$\lim\limits_{x \to 0+} x \left\{ f\left(\dfrac{1}{x}\right) - f\left(-\dfrac{1}{x}\right) \right\}$

$= \lim\limits_{t \to \infty} \dfrac{f(t) - f(-t)}{t}$

$= \lim\limits_{t \to \infty} \dfrac{(t^2 + ct + d) - (t^2 - ct + d)}{t} = 2c,$

$\lim\limits_{x \to 0-} (-x) \left\{ f\left(\dfrac{1}{x}\right) - f\left(-\dfrac{1}{x}\right) \right\}$

$= \lim\limits_{t \to -\infty} \dfrac{f(t) - f(-t)}{-t}$

$= \lim\limits_{t \to -\infty} \dfrac{(t^2 + ct + d) - (t^2 - ct + d)}{-t} = -2c$

즉, $2c = -2c$이므로 $c = 0$

또한, $\lim\limits_{x \to \infty} f\left(\dfrac{1}{x}\right) = \lim\limits_{t \to 0+} f(t) = f(0) = 3$이므로 $d = 3$

따라서 $f(x) = x^2 + 3$이므로

$f(2) = 2^2 + 3 = 7$

답 ④

17

$x^2 + 3x - 10 = (x+5)(x-2)$이므로 $\lim\limits_{x \to 2} \dfrac{f(x)}{x^2 + 3x - 10}$의

값은 다음과 같이 x의 값의 범위를 나누어 구할 수 있다.

(i) $x < -5$ 또는 $x > 2$일 때,

$x^2 + 3x - 10 > 0$이므로

$x^2 + 2x - 8 \le f(x) \le 2x^2 - 2x - 4$에서

$\dfrac{x^2 + 2x - 8}{x^2 + 3x - 10} \le \dfrac{f(x)}{x^2 + 3x - 10} \le \dfrac{2x^2 - 2x - 4}{x^2 + 3x - 10}$

이때,

$\lim\limits_{x \to 2+} \dfrac{x^2 + 2x - 8}{x^2 + 3x - 10} = \lim\limits_{x \to 2+} \dfrac{(x+4)(x-2)}{(x+5)(x-2)}$

$= \lim\limits_{x \to 2+} \dfrac{x+4}{x+5} = \dfrac{6}{7},$

$\lim\limits_{x \to 2+} \dfrac{2x^2 - 2x - 4}{x^2 + 3x - 10} = \lim\limits_{x \to 2+} \dfrac{2(x+1)(x-2)}{(x+5)(x-2)}$

$= \lim\limits_{x \to 2+} \dfrac{2(x+1)}{x+5} = \dfrac{6}{7}$

이므로 함수의 극한의 대소 관계에 의하여

$\lim\limits_{x \to 2+} \dfrac{f(x)}{x^2 + 3x - 10} = \dfrac{6}{7}$

(ii) $-5 < x < 2$일 때,

$x^2 + 3x - 10 < 0$이므로

$x^2 + 2x - 8 \le f(x) \le 2x^2 - 2x - 4$에서

$\dfrac{2x^2 - 2x - 4}{x^2 + 3x - 10} \le \dfrac{f(x)}{x^2 + 3x - 10} \le \dfrac{x^2 + 2x - 8}{x^2 + 3x - 10}$

이때,

$\lim\limits_{x \to 2-} \dfrac{2x^2 - 2x - 4}{x^2 + 3x - 10} = \lim\limits_{x \to 2-} \dfrac{2(x+1)(x-2)}{(x+5)(x-2)}$

$= \lim\limits_{x \to 2-} \dfrac{2(x+1)}{x+5} = \dfrac{6}{7},$

$\lim\limits_{x \to 2-} \dfrac{x^2 + 2x - 8}{x^2 + 3x - 10} = \lim\limits_{x \to 2-} \dfrac{(x+4)(x-2)}{(x+5)(x-2)}$

$= \lim\limits_{x \to 2-} \dfrac{x+4}{x+5} = \dfrac{6}{7}$

이므로 함수의 극한의 대소 관계에 의하여

$\lim\limits_{x \to 2-} \dfrac{f(x)}{x^2 + 3x - 10} = \dfrac{6}{7}$

(i), (ii)에서 $\lim\limits_{x \to 2} \dfrac{f(x)}{x^2 + 3x - 10} = \dfrac{6}{7}$

답 $\dfrac{6}{7}$

18

조건 ㈎에서 $x > 1$이면 함수 $f(x)$가 부등식

$2a\left(1 - \dfrac{1}{x}\right) < f(x) < a(x^2 - 1)$, 즉

$2a \times \dfrac{x-1}{x} < f(x) < a(x^2 - 1)$을 만족시키므로 부등식의

각 변을 $x^2 - 1$로 나누면

$\dfrac{2a}{x(x+1)} < \dfrac{f(x)}{x^2 - 1} < a \;(\because\; x^2 - 1 > 0)$

함수의 극한의 대소 관계에 의하여

$\lim\limits_{x \to 1+} \dfrac{2a}{x(x+1)} \le \lim\limits_{x \to 1+} \dfrac{f(x)}{x^2 - 1} \le \lim\limits_{x \to 1+} a$

이때, $\lim\limits_{x \to 1+} \dfrac{2a}{x(x+1)} = a$이고 조건 ㈏에 의하여

$\lim\limits_{x \to 1+} \dfrac{f(x)}{x^2-1}=2$이므로 $a=2$

한편, $\lim\limits_{x \to 1+} \dfrac{f(x)}{x^2-1}=2$에서 극한값이 존재하고 $x \longrightarrow 1+$일

때 (분모) $\longrightarrow 0$이므로 (분자) $\longrightarrow 0$이다.

즉, $\lim\limits_{x \to 1+} f(x)=0$ $\quad \therefore f(1)=0$

이때, $f(x)$는 최고차항의 계수가 1인 이차함수이므로

$f(x)=(x-1)(x-k)$ (k는 상수) \quad ……㉠

라 할 수 있다.

조건 ㈏에 의하여

$\lim\limits_{x \to 1+} \dfrac{f(x)}{x^2-1}=\lim\limits_{x \to 1+} \dfrac{(x-1)(x-k)}{(x+1)(x-1)}$

$\qquad\qquad\qquad =\lim\limits_{x \to 1+} \dfrac{x-k}{x+1}=\dfrac{1-k}{2}=2$

$\therefore k=-3$

이것을 ㉠에 대입하면 $f(x)=(x-1)(x+3)$이므로

$f(3)=2 \times 6=12$

$\therefore \dfrac{f(3)}{a}=\dfrac{12}{2}=6$

답 6

19

조건 ㈎에서 극한값이 존재하고 $x \longrightarrow 0$일 때 (분모) $\longrightarrow 0$

이므로 (분자) $\longrightarrow 0$이다.

$\therefore f(0)=0$

조건 ㈏에서 극한값이 존재하고 $x \longrightarrow 1$일 때 (분모) $\longrightarrow 0$

이므로 (분자) $\longrightarrow 0$이다.

$\therefore f(1)=0$ $\qquad\qquad\qquad$ ……㉠

이때, $f(x)$가 다항함수이므로

$f(x)=x(x-1)g(x)$ ($g(x)$는 다항식) \quad ……㉡

라 하면

$\lim\limits_{x \to 0} \dfrac{f(x)}{x}=\lim\limits_{x \to 0} \dfrac{x(x-1)g(x)}{x}$

$\qquad\qquad =\lim\limits_{x \to 0}(x-1)g(x)$

$\qquad\qquad =-g(0)=4$

$\therefore g(0)=-4$ $\qquad\qquad$ ……㉢

㉡을 조건 ㈏에 대입하면

$\lim\limits_{x \to 1} \dfrac{f(x)}{x-1}=\lim\limits_{x \to 1} \dfrac{x(x-1)g(x)}{x-1}$

$\qquad\qquad\quad =\lim\limits_{x \to 1} xg(x)$

$\qquad\qquad\quad =g(1)=4$

한편, ㉡에서

$(f \circ f)(x)=f(f(x))=f(x)\{f(x)-1\}g(f(x))$

이므로

$\lim\limits_{x \to 1} \dfrac{(f \circ f)(x)}{x^2-1}$

$=\lim\limits_{x \to 1} \dfrac{f(x)\{f(x)-1\}g(f(x))}{(x+1)(x-1)}$

$=\underbrace{\lim\limits_{x \to 1} \dfrac{f(x)}{x-1}}_{\text{조건 ㈏}} \times \lim\limits_{x \to 1} \dfrac{\{f(x)-1\}g(f(x))}{x+1}$

$=4 \times \dfrac{\{f(1)-1\}g(f(1))}{2}$

$=2 \times (-1) \times g(0)$ (\because ㉠)

$=(-2) \times (-4)$ (\because ㉢)

$=8$

답 8

20

$[9x^2+2x]$는 $9x^2+2x$보다 크지 않은 최대의 정수이므로

$9x^2+2x-1<[9x^2+2x] \leq 9x^2+2x$

$x>1$일 때,

$\sqrt{9x^2+2x-1}<\sqrt{[9x^2+2x]} \leq \sqrt{9x^2+2x}$

$\therefore \sqrt{9x^2+2x-1}-3x<\sqrt{[9x^2+2x]}-3x \leq \sqrt{9x^2+2x}-3x$

이때,

$\lim\limits_{x \to \infty}(\sqrt{9x^2+2x-1}-3x)$

$=\lim\limits_{x \to \infty} \dfrac{(\sqrt{9x^2+2x-1}-3x)(\sqrt{9x^2+2x-1}+3x)}{\sqrt{9x^2+2x-1}+3x}$

$=\lim\limits_{x \to \infty} \dfrac{2x-1}{\sqrt{9x^2+2x-1}+3x}$

$=\lim\limits_{x \to \infty} \dfrac{2-\dfrac{1}{x}}{\sqrt{9+\dfrac{2}{x}-\dfrac{1}{x^2}}+3}=\dfrac{1}{3},$

$\lim\limits_{x \to \infty}(\sqrt{9x^2+2x}-3x)$

$=\lim\limits_{x \to \infty} \dfrac{(\sqrt{9x^2+2x}-3x)(\sqrt{9x^2+2x}+3x)}{\sqrt{9x^2+2x}+3x}$

$=\lim\limits_{x \to \infty} \dfrac{2x}{\sqrt{9x^2+2x}+3x}$

$=\lim\limits_{x \to \infty} \dfrac{2}{\sqrt{9+\dfrac{2}{x}}+3}=\dfrac{1}{3}$

이므로 함수의 극한의 대소 관계에 의하여

$$\lim_{x \to \infty} (\sqrt{[9x^2 + 2x]} - 3x) = \frac{1}{3}$$

답 $\dfrac{1}{3}$

다른풀이

$[9x^2 + 2x] = 9x^2 + 2x - \alpha \ (0 \le \alpha < 1)$라 하면

$$\begin{aligned}
\lim_{x \to \infty} (\sqrt{[9x^2 + 2x]} - 3x) &= \lim_{x \to \infty} (\sqrt{9x^2 + 2x - \alpha} - 3x) \\
&= \lim_{x \to \infty} \left(\frac{2x - \alpha}{\sqrt{9x^2 + 2x - \alpha} + 3x} \right) \\
&= \lim_{x \to \infty} \frac{2 - \dfrac{\alpha}{x}}{\sqrt{9 + \dfrac{2}{x} - \dfrac{\alpha}{x^2}} + 3} \\
&= \frac{2}{6} \\
&= \frac{1}{3}
\end{aligned}$$

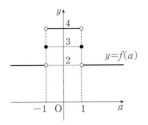

이때, $\left| \lim\limits_{a \to t-} f(a) - \lim\limits_{a \to t+} f(a) \right| = 2$이므로

$\lim\limits_{a \to t-} f(a) = 2, \ \lim\limits_{a \to t+} f(a) = 4$ 또는

$\lim\limits_{a \to t-} f(a) = 4, \ \lim\limits_{a \to t+} f(a) = 2$이다.

(ⅰ) $\lim\limits_{a \to t-} f(a) = 2, \ \lim\limits_{a \to t+} f(a) = 4$일 때, $t = -1$

(ⅱ) $\lim\limits_{a \to t-} f(a) = 4, \ \lim\limits_{a \to t+} f(a) = 2$일 때, $t = 1$

(ⅰ), (ⅱ)에서 모든 실수 t의 값의 합은

$-1 + 1 = 0$

답 0

보충설명

$a = 1$일 때 직선의 방정식은 $y = x + 1$이고, 이 직선은 점 $(-1, \ 0)$을 지나므로 $f(1) = 3$이다.

같은 방법으로 $a = -1$일 때 직선의 방정식은 $y = -x + 3$이고, 이 직선은 점 $(3, \ 0)$을 지나므로 $f(-1) = 3$이다.

21

곡선 $y = |x^2 - 2x - 3|$은 곡선 $y = x^2 - 2x - 3$에서 $y \ge 0$인 부분은 그대로 두고, $y < 0$인 부분을 x축에 대하여 대칭이동한 것이므로 오른쪽 그림과 같다.

점 $\mathrm{P}(1, \ 2)$를 지나고 기울기가 a인 직선과 곡선 $y = |x^2 - 2x - 3|$의 위치 관계는 다음 그림과 같다.

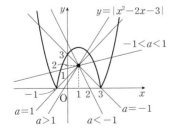

$$\therefore f(a) = \begin{cases} 2 \ (a < -1 \ \text{또는} \ a > 1) \\ 3 \ (a = -1 \ \text{또는} \ a = 1) \\ 4 \ (-1 < a < 1) \end{cases}$$

따라서 함수 $y = f(a)$의 그래프는 다음 그림과 같다.

22

(ⅰ) $n = 1$일 때,

$$\lim_{x \to \infty} \frac{f(x) - 2x^3 + x^2}{x^2 + 2} = 5, \ \lim_{x \to 0} \frac{f(x)}{x} = 3$$이려면

$f(x) = 2x^3 + 4x^2 + ax$ (a는 상수) 꼴이어야 한다.

이때, $\lim\limits_{x \to 0} \dfrac{f(x)}{x} = \lim\limits_{x \to 0} (2x^2 + 4x + a) = a$이므로 $a = 3$

즉, $f(x) = 2x^3 + 4x^2 + 3x$이므로

$f(1) = 2 + 4 + 3 = 9$

(ⅱ) $n = 2$일 때,

$$\lim_{x \to \infty} \frac{f(x) - 2x^3 + x^2}{x^3 + 2} = 5, \ \lim_{x \to 0} \frac{f(x)}{x^2} = 3$$이려면

$f(x) = 7x^3 + bx^2$ (b는 상수) 꼴이어야 한다.

이때, $\lim\limits_{x \to 0} \dfrac{f(x)}{x^2} = \lim\limits_{x \to 0} (7x + b) = b$이므로 $b = 3$

즉, $f(x) = 7x^3 + 3x^2$이므로

$f(1) = 7 + 3 = 10$

(iii) $n \geq 3$일 때,

$$\lim_{x \to \infty} \frac{f(x) - 2x^3 + x^2}{x^{n+1} + 2} = 5, \quad \lim_{x \to 0} \frac{f(x)}{x^n} = 3$$이려면

$f(x) = 5x^{n+1} + cx^n$ (c는 상수) 꼴이어야 한다.

이때, $\lim_{x \to 0} \dfrac{f(x)}{x^n} = \lim_{x \to 0} (5x + c) = c$이므로 $c = 3$

즉, $f(x) = 5x^{n+1} + 3x^n$이므로 $f(1) = 5 + 3 = 8$

(i), (ii), (iii)에서 구하는 $f(1)$의 최댓값은 10이다.

답 10

보충설명

미정계수를 이용하여 다항함수를 직접 구할 수도 있다.

(ii)에서 $\lim_{x \to \infty} \dfrac{f(x) - 2x^3 + x^2}{x^3 + 2} = 5$이려면 함수 $f(x)$는 최고차항

의 계수가 7인 삼차함수이어야 하므로

$f(x) = 7x^3 + px^2 + qx + r$ (p, q, r는 상수)라 하자.

이때, $\lim_{x \to 0} \dfrac{f(x)}{x^2} = \lim_{x \to 0} \left(7x + p + \dfrac{q}{x} + \dfrac{r}{x^2} \right)$이므로 $\lim_{x \to 0} \dfrac{f(x)}{x^2} = 3$

이려면 $p = 3, q = 0, r = 0$이어야 한다.

$\therefore f(x) = 7x^3 + 3x^2$

같은 방법으로 $n = 1$일 때와 $n \geq 3$일 때도 구할 수 있다.

23

점 P의 좌표를 (a, b) $(a > 0, b > 0)$라 하면 점 P(a, b)

에서의 접선의 방정식은

$ax + by = 5$

이 접선이 점 A$(0, t)$를 지나므로 $bt = 5$

$\therefore b = \dfrac{5}{t}$

또한, 점 P는 원 $x^2 + y^2 = 5$ 위에 있으므로

$a^2 + \left(\dfrac{5}{t} \right)^2 = 5$에서 $a^2 = 5 - \dfrac{25}{t^2}$

$\therefore a = \sqrt{5 - \dfrac{25}{t^2}}$ ($\because a > 0$)

따라서 점 P의 좌표는 $\left(\sqrt{5 - \dfrac{25}{t^2}}, \dfrac{5}{t} \right)$이다.

점 Q는 점 P를 y축에 대하여 대칭이동한 것과 같으므로 점

Q의 좌표는 $\left(-\sqrt{5 - \dfrac{25}{t^2}}, \dfrac{5}{t} \right)$

따라서 삼각형 OPQ의 넓이 $S(t)$는

$$S(t) = \frac{1}{2} \times 2\sqrt{5 - \frac{25}{t^2}} \times \frac{5}{t}$$
$$= \sqrt{\frac{5t^2 - 25}{t^2}} \times \frac{5}{t}$$
$$= \frac{5\sqrt{5t^2 - 25}}{t^2}$$

$$\therefore \lim_{t \to 5} \frac{t^2 S(t) - 50}{t - 5}$$
$$= \lim_{t \to 5} \frac{5\sqrt{5t^2 - 25} - 50}{t - 5}$$
$$= 5 \lim_{t \to 5} \frac{\sqrt{5t^2 - 25} - 10}{t - 5}$$
$$= 5 \lim_{t \to 5} \frac{(\sqrt{5t^2 - 25} - 10)(\sqrt{5t^2 - 25} + 10)}{(t - 5)(\sqrt{5t^2 - 25} + 10)}$$
$$= 5 \lim_{t \to 5} \frac{5t^2 - 125}{(t - 5)(\sqrt{5t^2 - 25} + 10)}$$
$$= 5 \lim_{t \to 5} \frac{5(t + 5)(t - 5)}{(t - 5)(\sqrt{5t^2 - 25} + 10)}$$
$$= 25 \lim_{t \to 5} \frac{t + 5}{\sqrt{5t^2 - 25} + 10}$$
$$= 25 \times \frac{10}{\sqrt{100} + 10} = \frac{25}{2}$$

즉, $p = 2, q = 25$이므로

$p + q = 27$

답 27

다른풀이

직선 OP와 x축이 이루는 각을 θ라 하면 점 P는 반지름이

$\sqrt{5}$인 원 위의 점이므로 점 P의 좌표는 $(\sqrt{5} \cos \theta, \sqrt{5} \sin \theta)$

따라서 삼각형 OPQ의 넓이는 $\dfrac{1}{2} \times 2\sqrt{5} \cos \theta \times \sqrt{5} \sin \theta$

즉, $5 \cos \theta \sin \theta$ ······ ㉠

이때, $\angle \text{AOP} = \dfrac{\pi}{2} - \theta$이므로

$\cos \left(\dfrac{\pi}{2} - \theta \right) = \sin \theta = \dfrac{\sqrt{5}}{t}$

$\sin \left(\dfrac{\pi}{2} - \theta \right) = \cos \theta = \dfrac{\sqrt{t^2 - 5}}{t}$

이 값을 ㉠에 대입하면 $S(t) = \dfrac{5\sqrt{5t^2 - 25}}{t^2}$

$$\therefore \lim_{t \to 5} \frac{t^2 S(t) - 50}{t - 5}$$
$$= \lim_{t \to 5} \frac{5\sqrt{5t^2 - 25} - 50}{t - 5}$$
$$= 5 \lim_{t \to 5} \frac{\sqrt{5t^2 - 25} - 10}{t - 5}$$

$$=5\lim_{t \to 5}\frac{(\sqrt{5t^2-25}-10)(\sqrt{5t^2-25}+10)}{(t-5)(\sqrt{5t^2-25}+10)}$$

$$=5\lim_{t \to 5}\frac{5t^2-125}{(t-5)(\sqrt{5t^2-25}+10)}$$

$$=5\lim_{t \to 5}\frac{5(t+5)(t-5)}{(t-5)(\sqrt{5t^2-25}+10)}$$

$$=25\lim_{t \to 5}\frac{t+5}{\sqrt{5t^2-25}+10}$$

$$=25\times\frac{10}{\sqrt{100}+10}=\frac{25}{2}$$

즉, $p=2$, $q=25$이므로

$p+q=27$

보충설명 ───────

원 $x^2+y^2=r^2$ 위의 점 $(x_1,\ y_1)$에서의 접선의 방정식은

$\qquad x_1x+y_1y=r^2$

───────

24

$$\lim_{x \to 2}\frac{3x^2-4x-2a}{(x-a)(x-2b)}=c \qquad \cdots\cdots\text{㉠}$$

에서 $x \longrightarrow 2$일 때의 극한값이 존재하므로 $a=2$ 또는 $2b=2$ 또는 $a\neq2$, $b\neq1$일 때에 대하여 다음과 같이 경우를 나누어 생각할 수 있다.

(i) $a=2$일 때,

㉠에서

$$c=\lim_{x \to 2}\frac{3x^2-4x-4}{(x-2)(x-2b)}$$

$$=\lim_{x \to 2}\frac{(3x+2)(x-2)}{(x-2)(x-2b)}$$

$$=\lim_{x \to 2}\frac{3x+2}{x-2b}$$

이때, 극한값이 존재하려면 $b\neq1$이어야 한다.

즉, $\lim_{x \to 2}\dfrac{3x+2}{x-2b}=\dfrac{8}{2-2b}=\dfrac{4}{1-b}=c$

이때, $b<c$이므로 $\dfrac{4}{1-b}=c$를 만족시키는 정수 b, c의

순서쌍 $(b,\ c)$는

$(-3,\ 1)$, $(-1,\ 2)$, $(0,\ 4)$

(ii) $2b=2$, 즉 $b=1$일 때,

㉠에서

$c=\lim_{x \to 2}\dfrac{3x^2-4x-2a}{(x-a)(x-2)}$에서 극한값이 존재하고 $x \longrightarrow 2$

일 때 (분모) $\longrightarrow 0$이므로 (분자) $\longrightarrow 0$이다.

즉, $\lim_{x \to 2}(3x^2-4x-2a)=12-8-2a=0$에서

$4-2a=0 \qquad \therefore\ a=2$

$a=2$, $b=1$을 ㉠에 대입하면

$$c=\lim_{x \to 2}\frac{3x^2-4x-4}{(x-2)(x-2)}$$

$$=\lim_{x \to 2}\frac{(3x+2)(x-2)}{(x-2)(x-2)}$$

$$=\lim_{x \to 2}\frac{3x+2}{x-2}$$

그런데 $\lim_{x \to 2}\dfrac{3x+2}{x-2}$의 값은 존재하지 않으므로 모순이다.

(iii) $a\neq2$, $b\neq1$일 때,

㉠에서

$$c=\lim_{x \to 2}\frac{3x^2-4x-2a}{(x-a)(x-2b)}$$

$$=\frac{12-8-2a}{(2-a)(2-2b)}$$

$$=\frac{4-2a}{(2-a)(2-2b)}$$

$$=\frac{2-a}{(2-a)(1-b)}$$

$$=\frac{1}{1-b}$$

이때, $b<c$이므로 $\dfrac{1}{1-b}=c$를 만족시키는 정수 b, c는

$b=0$, $c=1$

(i), (ii), (iii)에서 정수 b, c의 순서쌍 $(b,\ c)$는

$(-3,\ 1)$, $(-1,\ 2)$, $(0,\ 4)$, $(0,\ 1)$

이때, $c-b$의 값은 차례로 4, 3, 4, 1

따라서 $c-b$의 최댓값은 4, 최솟값은 1이므로 최댓값과 최솟값의 합은

$4+1=5$

답 5

01-1 5	**01**-2 $-\dfrac{10}{3}$	**01**-3 13
02-1 -2	**02**-2 1	**02**-3 3
03-1 ㄱ	**03**-2 ㄱ, ㄴ, ㄷ	**04**-1 6
04-2 1	**04**-3 68	**05**-1 25
05-2 6	**06**-1 8	**06**-2 0
06-3 3	**07**-1 8	**07**-2 25
07-3 10	**08**-1 11	**08**-2 3
08-3 4		

01-1

함수 $f(x)$가 모든 실수에서 연속이려면 $x=1$에서 연속이어
야 하므로 $\lim\limits_{x \to 1} f(x)=f(1)$이어야 한다.

$\lim\limits_{x \to 1} f(x)=\lim\limits_{x \to 1} \dfrac{x^2+ax+b}{x-1}=3$ ······㉠

㉠에서 극한값이 존재하고 $x \longrightarrow 1$일 때 (분모) $\longrightarrow 0$이므로
(분자) $\longrightarrow 0$이다.

즉, $\lim\limits_{x \to 1}(x^2+ax+b)=0$에서 $1+a+b=0$

$\therefore b=-a-1$ ······㉡

㉡을 ㉠에 대입하면

$\lim\limits_{x \to 1} f(x)=\lim\limits_{x \to 1} \dfrac{x^2+ax-(a+1)}{x-1}$

$\qquad\qquad =\lim\limits_{x \to 1} \dfrac{(x+a+1)(x-1)}{x-1}$

$\qquad\qquad =\lim\limits_{x \to 1}(x+a+1)=a+2=3$

$\therefore a=1,\ b=-2\ (\because ㉡)$

따라서 $f(x)=\begin{cases} \dfrac{x^2+x-2}{x-1} & (x \neq 1) \\ 3 & (x=1) \end{cases}$

$\qquad\quad =\begin{cases} x+2 & (x \neq 1) \\ 3 & (x=1) \end{cases}$

이므로 $f(3)=3+2=5$

답 5

01-2

함수 $f(x)$가 모든 실수에서 연속이려면 $x=1$에서 연속이어
야 하므로 $\lim\limits_{x \to 1+} f(x)=\lim\limits_{x \to 1-} f(x)$이어야 한다.

$\lim\limits_{x \to 1+} f(x)=|a-1|+3$, $\lim\limits_{x \to 1-} f(x)=1+|2a+1|$이므로

$|a-1|+3=1+|2a+1|$

$\therefore |a-1|-|2a+1|=-2$

(ⅰ) $a<-\dfrac{1}{2}$일 때,

$a-1<0,\ 2a+1<0$이므로

$-(a-1)+(2a+1)=-2,\ a+2=-2$

$\therefore a=-4$

(ⅱ) $-\dfrac{1}{2} \leq a<1$일 때,

$a-1<0,\ 2a+1 \geq 0$이므로

$-(a-1)-(2a+1)=-2,\ -3a=-2$

$\therefore a=\dfrac{2}{3}$

(ⅲ) $a \geq 1$일 때,

$a-1 \geq 0,\ 2a+1>0$이므로

$(a-1)-(2a+1)=-2,\ -a-2=-2$

$\therefore a=0$

이때, $a=0$은 $a \geq 1$을 만족시키지 않는다.

(ⅰ), (ⅱ), (ⅲ)에서 $a=-4,\ a=\dfrac{2}{3}$

따라서 모든 실수 a의 값의 합은

$-4+\dfrac{2}{3}=-\dfrac{10}{3}$

답 $-\dfrac{10}{3}$

01-3

$f(x)=\begin{cases} a-x & (x<-1) \\ 3x^2-6x & (-1 \leq x \leq 1) \\ -2x+b & (x>1) \end{cases}$에서

함수 $|f(x)|$가 모든 실수에서 연속이려면 $x=-1$, $x=1$
에서 연속이어야 한다.

(ⅰ) $x=-1$에서 연속일 때,

$|f(-1)|=|3 \times (-1)^2-6 \times (-1)|=9$

$\lim\limits_{x \to -1+} |f(x)|=\lim\limits_{x \to -1+} |3x^2-6x|=9$

$\lim\limits_{x \to -1-} |f(x)|=\lim\limits_{x \to -1-} |a-x|=|a+1|$

즉, $|a+1|=9$이므로 $a=8\ (\because a>0)$

(ⅱ) $x=1$에서 연속일 때,

$|f(1)|=|-3 \times 1^2+6 \times 1|=3$

$$\lim_{x \to 1+} |f(x)| = \lim_{x \to 1+} |-2x+b| = |-2+b|$$

$$\lim_{x \to 1-} |f(x)| = \lim_{x \to 1-} |-3x^2+6x| = 3$$

즉, $3=|-2+b|$이므로 $b=5$ ($\because b>0$)

(i), (ii)에서 $a+b=8+5=13$

<div align="right">답 13</div>

다른풀이

$-1 \le x \le 1$에서 $f(x)=3x^2-6x=3x(x-2)$이므로

$-1 \le x < 0$일 때, $|f(x)|=3x^2-6x$,

$0 \le x \le 1$일 때, $|f(x)|=-3x^2+6x$이다.

즉, $-1 \le x \le 1$에서 함수 $y=|f(x)|$의 그래프는 다음 그림과 같다.

이때, 함수 $y=|f(x)|$가 실수 전체의 집합에서 연속이려면 $x=-1$, $x=1$에서 연속이어야 하므로

직선 $y=a-x$는 점 $(-1, 9)$ 또는 점 $(-1, -9)$를 지나야 한다.

$9=a+1$에서 $a=8$ 또는 $-9=a+1$에서 $a=-10$

$\therefore a=8$ ($\because a>0$)

또한, 직선 $y=-2x+b$는 점 $(1, 3)$ 또는 점 $(1, -3)$을 지나야 한다.

$3=-2+b$에서 $b=5$ 또는 $-3=-2+b$에서 $b=-1$

$\therefore b=5$ ($\because b>0$)

$\therefore a+b=8+5=13$

02-1

$y=2x+3$, $y=-x^2-t$를 연립하면

$2x+3=-x^2-t$, $x^2+2x+3+t=0$㉠

x에 대한 이차방정식 ㉠의 판별식을 D라 하면

$$\frac{D}{4}=1^2-(3+t)=-2-t$$

(i) $t<-2$일 때,

$\dfrac{D}{4}>0$에서 교점의 개수는 2이므로 $f(t)=2$

(ii) $t=-2$일 때,

$\dfrac{D}{4}=0$에서 교점의 개수는 1이므로 $f(t)=1$

(iii) $t>-2$일 때,

$\dfrac{D}{4}<0$에서 교점의 개수는 0이므로 $f(t)=0$

(i), (ii), (iii)에서 $f(t)=\begin{cases} 2 & (t<-2) \\ 1 & (t=-2) \\ 0 & (t>-2) \end{cases}$ 이므로 함수 $y=f(t)$

의 그래프는 다음 그림과 같다.

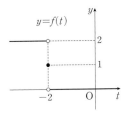

따라서 함수 $f(t)$는 $t=-2$에서 불연속이다.

<div align="right">답 -2</div>

보충설명

직선 $y=2x+3$과 함수 $y=-x^2-t$의 그래프는 다음 그림과 같다.

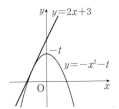

02-2

$x=\dfrac{1}{4}$일 때, $f\left(\dfrac{1}{4}\right)=\left[-\log_2 \dfrac{1}{4}\right]=2$

$\dfrac{1}{4}<x\le\dfrac{1}{2}$일 때, $f(x)=[-\log_2 x]=1$

$\dfrac{1}{2}<x\le 1$일 때, $f(x)=[-\log_2 x]=0$

$1<x\le 2$일 때, $f(x)=[-\log_2 x]=-1$

$2<x\le 4$일 때, $f(x)=[-\log_2 x]=-2$

$4<x\le 6$일 때, $f(x)=[-\log_2 x]=-3$

이므로 함수 $y=f(x)$의 그래프는 다음 그림과 같다.

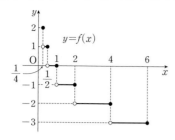

따라서 닫힌구간 $\left[\dfrac{1}{4},\ 6\right]$에서 함수 $f(x)=[-\log_2 x]$가 불연속이 되는 모든 점의 x좌표를 구하면

$x=\dfrac{1}{4}$, $x=\dfrac{1}{2}$, $x=1$, $x=2$, $x=4$이다.

따라서 모든 점의 x좌표의 곱은

$\dfrac{1}{4}\times\dfrac{1}{2}\times 1\times 2\times 4=1$

<div align="right">답 1</div>

보충설명
기호 $[f(x)]$를 포함한 함수는 기호 $[f(x)]$ 안의 식의 값 $f(x)$가 정수가 아닐 때, 연속이다.

02-3

a의 값의 범위에 따라 $f(a)$의 값은 다음과 같다.

(i) $a=0$일 때,

$2ax^2+2(a-3)x-(a-3)=0$에서

$-6x+3=0$이므로 $x=\dfrac{1}{2}$

$\therefore f(0)=1$

(ii) $a\ne 0$일 때,

이차방정식 $2ax^2+2(a-3)x-(a-3)=0$의 판별식을 D라 하면

$\dfrac{D}{4}=(a-3)^2+2a(a-3)=3(a-3)(a-1)$

① $\dfrac{D}{4}<0$, 즉 $1<a<3$일 때,

실근이 존재하지 않으므로 $f(a)=0$

② $\dfrac{D}{4}=0$, 즉 $a=1$ 또는 $a=3$일 때,

중근을 가지므로 $f(a)=1$

③ $\dfrac{D}{4}>0$, 즉 $a<1$ 또는 $a>3$일 때,

서로 다른 두 실근을 가지므로 $f(a)=2$

(i), (ii)에서 $f(a)=\begin{cases} 0\ (1<a<3) \\ 1\ (a=0\ \text{또는}\ a=1\ \text{또는}\ a=3) \\ 2\ (a<0\ \text{또는}\ 0<a<1\ \text{또는}\ a>3) \end{cases}$

이므로 함수 $y=f(a)$의 그래프는 다음 그림과 같다.

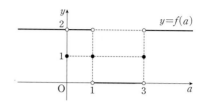

따라서 함수 $f(a)$가 불연속인 점의 개수는 $a=0$, $a=1$, $a=3$의 3이다.

<div align="right">답 3</div>

03-1

ㄱ. $f(x)$와 $f(x)+g(x)$가 $x=a$에서 연속이면

$\displaystyle\lim_{x\to a}f(x)=f(a)$, $\displaystyle\lim_{x\to a}\{f(x)+g(x)\}=f(a)+g(a)$

$\therefore \displaystyle\lim_{x\to a}g(x)=\lim_{x\to a}\{f(x)+g(x)-f(x)\}$

$\qquad =\displaystyle\lim_{x\to a}\{f(x)+g(x)\}-\lim_{x\to a}f(x)$

$\qquad =f(a)+g(a)-f(a)$

$\qquad =g(a)$

따라서 함수 $g(x)$도 $x=a$에서 연속이다.

ㄴ. (반례) $f(x)=x-a$, $g(x)=x$라 하자.

ㄱ에서 함수 $f(x)$, $g(x)$ 모두 $x=a$에서 연속이지만

함수 $\dfrac{g(x)}{f(x)}=\dfrac{x}{x-a}$는 $x=a$에서 불연속이다.

ㄷ. (반례) $f(x)=\dfrac{1}{x-1}$이라 하고 $a=2$라 하자.

$f(f(x))=\dfrac{1}{\dfrac{1}{x-1}-1}=\dfrac{1}{\dfrac{1-(x-1)}{x-1}}$

$\qquad =\dfrac{1}{\dfrac{2-x}{x-1}}=\dfrac{x-1}{2-x}$

이때, 함수 $f(x)$는 $x=2$에서 연속이지만 함수 $f(f(x))$는 $x=2$에서 불연속이다.

따라서 $x=a$에서 연속인 함수는 ㄱ이다.

<div align="right">답 ㄱ</div>

03-2

ㄱ. $f(1)+g(1)=0+3=3,$

$\displaystyle\lim_{x \to 1}\{f(x)+g(x)\}=3+0=3$이므로

$\displaystyle\lim_{x \to 1}\{f(x)+g(x)\}=f(1)+g(1)$

따라서 함수 $f(x)+g(x)$는 $x=1$에서 연속이다. (참)

ㄴ. $f(1)g(1)=0 \times 3=0,$

$\displaystyle\lim_{x \to 1}f(x)g(x)=3 \times 0=0$이므로

$\displaystyle\lim_{x \to 1}f(x)g(x)=f(1)g(1)$

따라서 함수 $f(x)g(x)$는 $x=1$에서 연속이다. (참)

ㄷ. 함수 $\dfrac{f(x)+ax}{g(x)+bx}$가 $x=1$에서 연속이므로

$\dfrac{f(1)+a}{g(1)+b}=\dfrac{a}{b+3}$

$\displaystyle\lim_{x \to 1}\dfrac{f(x)+ax}{g(x)+bx}=\dfrac{\lim\limits_{x \to 1}f(x)+a}{\lim\limits_{x \to 1}g(x)+b}=\dfrac{a+3}{b}$

즉, $\dfrac{a}{b+3}=\dfrac{a+3}{b}$이므로

$(a+3)(b+3)=ab,\ ab+3a+3b+9=ab$

$3a+3b=-9 \quad \therefore a+b=-3$ (참)

그러므로 옳은 것은 ㄱ, ㄴ, ㄷ이다.

답 ㄱ, ㄴ, ㄷ

04-1

$f(x)=\begin{cases} -x+a & (x<2) \\ 2x+b & (x \geq 2) \end{cases},\ g(x)=\begin{cases} x^2-4x+6 & (x<2) \\ 1 & (x \geq 2) \end{cases}$

에서 $f(x)g(x)=\begin{cases}(-x+a)(x^2-4x+6) & (x<2) \\ 2x+b & (x \geq 2)\end{cases}$

함수 $f(x)g(x)$가 $x=2$에서 연속이려면

$\underset{\underset{\llcorner\ f(2)g(2)=\lim\limits_{x \to 2+}f(x)g(x)=\lim\limits_{x \to 2-}f(x)g(x)}{}}{f(2)g(2)=4+b}$

$\displaystyle\lim_{x \to 2+}f(x)g(x)=4+b$

$\displaystyle\lim_{x \to 2-}f(x)g(x)=(a-2) \times 2=2a-4$

즉, $4+b=2a-4$이므로

$2a-b=8 \qquad \cdots\cdots\ \text{㉠}$

또한, $\dfrac{f(x)}{g(x)}=\begin{cases}\dfrac{-x+a}{x^2-4x+6} & (x<2) \\ 2x+b & (x \geq 2)\end{cases}$이므로

함수 $\dfrac{f(x)}{g(x)}$가 $x=2$에서 연속이려면

$\underset{\underset{\llcorner\ \frac{f(2)}{g(2)}=\lim\limits_{x \to 2+}\frac{f(x)}{g(x)}=\lim\limits_{x \to 2-}\frac{f(x)}{g(x)}}{}}{\dfrac{f(2)}{g(2)}=4+b}$

$\displaystyle\lim_{x \to 2+}\dfrac{f(x)}{g(x)}=4+b$

$\displaystyle\lim_{x \to 2-}\dfrac{f(x)}{g(x)}=\dfrac{a-2}{2}$

즉, $4+b=\dfrac{a-2}{2}$에서 $8+2b=a-2$이므로

$a-2b=10 \qquad \cdots\cdots\ \text{㉡}$

㉠, ㉡을 연립하여 풀면 $a=2,\ b=-4$

따라서 $a-b=2-(-4)=6$

답 6

04-2

$(x+1)(x-1)f(x)=x^4+ax+b$이므로

$x=-1$일 때,

$0=(-1)^4-a+b$에서

$a-b=1 \qquad \cdots\cdots\ \text{㉠}$

$x=1$일 때,

$0=1^4+a+b$에서

$a+b=-1 \qquad \cdots\cdots\ \text{㉡}$

㉠, ㉡을 연립하여 풀면 $a=0,\ b=-1$

즉, $(x^2-1)f(x)=x^4-1$이다.

$x \neq 1,\ x \neq -1$일 때,

$f(x)=\dfrac{x^4-1}{x^2-1}$

이때, 함수 $f(x)$는 모든 실수 x에서 연속이므로 $x=-1$에서도 연속이다.

즉, $\displaystyle\lim_{x \to -1}f(x)=f(-1)$이므로

$f(-1)=\displaystyle\lim_{x \to -1}\dfrac{x^4-1}{x^2-1}=\lim_{x \to -1}(x^2+1)=2$

$\therefore a+b+f(-1)=0+(-1)+2=1$

답 1

04-3

$\displaystyle\lim_{x\to\infty}g(x)=\lim_{x\to\infty}\frac{f(x)-2x}{x^2-1}=4$이므로 $f(x)$는 최고차항의 계수가 4인 이차함수이다.

$\therefore f(x)=4x^2+px+q$ (단, p, q는 상수) ……㉠

또한, 함수 $g(x)$가 모든 실수에서 연속이므로 $g(x)$는 $x=-1$, $x=1$에서 연속이어야 한다.

(i) $x=-1$에서 연속일 때,

$\displaystyle\lim_{x\to-1}g(x)=g(-1)$에서 $\displaystyle\lim_{x\to-1}\frac{f(x)-2x}{x^2-1}=a$

이때, 극한값이 존재하고 $x\longrightarrow-1$일 때 (분모) $\longrightarrow 0$ 이므로 (분자) $\longrightarrow 0$이다.

즉, $\displaystyle\lim_{x\to-1}\{f(x)-2x\}=0$ $\therefore f(-1)=-2$

위의 식을 ㉠에 대입하면 $4-p+q=-2$

$\therefore -p+q=-6$ ……㉡

(ii) $x=1$에서 연속일 때,

$\displaystyle\lim_{x\to1}g(x)=g(1)$에서 $\displaystyle\lim_{x\to1}\frac{f(x)-2x}{x^2-1}=a$

이때, 극한값이 존재하고 $x\longrightarrow 1$일 때 (분모) $\longrightarrow 0$ 이므로 (분자) $\longrightarrow 0$이다.

즉, $\displaystyle\lim_{x\to1}\{f(x)-2x\}=0$ $\therefore f(1)=2$

위의 식을 ㉠에 대입하면 $4+p+q=2$

$\therefore p+q=-2$ ……㉢

(i), (ii)에서 ㉡, ㉢을 연립하여 풀면 $p=2$, $q=-4$

$\therefore f(x)=4x^2+2x-4$

이때, 함수 $g(x)$에서 $\displaystyle\lim_{x\to1}g(x)=g(1)$이어야 하므로

$\displaystyle\lim_{x\to1}g(x)=\lim_{x\to1}\frac{(4x^2+2x-4)-2x}{x^2-1}$

$\qquad\qquad=\lim_{x\to1}\frac{4(x^2-1)}{x^2-1}=4=a$

$\therefore f(a)=f(4)=64+8-4=68$

답 68

05-1

$f(x)$는 최고차항의 계수가 1인 이차함수이므로

$f(x)=x^2+ax+b$ (a, b는 상수)라 하자.

함수 $f(x)g(x)$가 실수 전체의 집합에서 연속이려면 $x=-1$에서 연속이어야 하므로

$f(-1)g(-1)=(1-a+b)\times(-1)=-1+a-b$

$\displaystyle\lim_{x\to-1+}f(x)g(x)=(1-a+b)\times(-2)=-2+2a-2b$

$\displaystyle\lim_{x\to-1-}f(x)g(x)=(1-a+b)\times(-1)=-1+a-b$

즉, $-1+a-b=-2+2a-2b$이므로

$a-b=1$ ……㉠

또한, $f(1)=4$에서 $1+a+b=4$

$\therefore a+b=3$ ……㉡

㉠, ㉡을 연립하여 풀면 $a=2$, $b=1$

따라서 $f(x)=x^2+2x+1=(x+1)^2$이므로

$f(4)=5^2=25$

답 25

다른풀이

$f(x)=x^2+ax+b$ (a, b는 상수)라 하자.

함수 $g(x)$가 $x=-1$에서 불연속이므로 함수 $f(x)g(x)$가 실수 전체의 집합에서 연속이려면

$f(-1)=0$ $\therefore 1-a+b=0$

$f(1)=4$에서 $1+a+b=4$

$\therefore a=2$, $b=1$

05-2

함수 $f(x)g(x)$가 실수 전체의 집합에서 연속이려면 $x=0$, $x=2$에서 연속이어야 한다.

(i) $x=0$에서 연속일 때,

$f(0)g(0)=-3\times b=-3b$

$\displaystyle\lim_{x\to0+}f(x)g(x)=-3\times b=-3b$

$\displaystyle\lim_{x\to0-}f(x)g(x)=1\times b=b$

즉, $-3b=b$이므로 $b=0$ ……㉠

(ii) $x=2$에서 연속일 때,

$f(2)g(2)=3\times(8+2a+b)=6a+3b+24$

$\displaystyle\lim_{x\to2+}f(x)g(x)=3\times(8+2a+b)=6a+3b+24$

$\displaystyle\lim_{x\to2-}f(x)g(x)=-3\times(8+2a+b)=-6a-3b-24$

즉, $6a+3b+24=-6a-3b-24$이므로

$6a+24=-6a-24$ (\because ㉠)

$12a=-48$ $\therefore a=-4$

(i), (ii)에서 $g(x)=2x^2-4x$이므로 $g(3)=18-12=6$

답 6

다른풀이

함수 $f(x)$가 $x=0$, $x=2$에서 불연속이므로

함수 $f(x)g(x)$가 실수 전체의 집합에서 연속이려면

$g(0)=g(2)=0$이어야 한다.

즉, $b=0$, $8+2a+b=0$에서 $a=-4$

따라서 $g(x)=2x^2-4x$이므로

$g(3)=18-12=6$

06-1

함수 $f(g(x))$가 실수 전체의 집합에서 연속이려면 $x=0$, $x=2$에서 연속이어야 한다.

(i) $x=0$에서 연속일 때,

 $f(g(0))=f(0)$

 $g(x)=t$로 놓으면

 $x \longrightarrow 0+$일 때 $t \longrightarrow 0+$이므로

 $\lim\limits_{x \to 0+} f(g(x))=\lim\limits_{t \to 0+} f(t)=f(0)$

 $x \longrightarrow 0-$일 때 $t \longrightarrow 1+$이므로

 $\lim\limits_{x \to 0-} f(g(x))=\lim\limits_{t \to 1+} f(t)=f(1)$

 $\therefore f(0)=f(1)$

(ii) $x=2$에서 연속일 때,

 $f(g(2))=f(1)$

 $g(x)=t$로 놓으면

 $x \longrightarrow 2+$일 때 $t \longrightarrow 1-$이므로

 $\lim\limits_{x \to 2+} f(g(x))=\lim\limits_{t \to 1-} f(t)=f(1)$

 $x \longrightarrow 2-$일 때 $t \longrightarrow 2-$이므로

 $\lim\limits_{x \to 2-} f(g(x))=\lim\limits_{t \to 2-} f(t)=f(2)$

 $\therefore f(1)=f(2)$

(i), (ii)에서 $f(0)=f(1)=f(2)$

$f(x)=x^3+ax^2+bx+2$에서

$f(0)=2$, $f(1)=1+a+b+2=a+b+3$

$f(2)=8+4a+2b+2=4a+2b+10$

즉, $a+b+3=2$, $4a+2b+10=2$에서 두 식을 연립하여 풀면 $a=-3$, $b=2$

따라서 $f(x)=x^3-3x^2+2x+2$이므로

$f(3)=8$

답 8

06-2

합성함수 $(g \circ f)(x)=g(f(x))$가 실수 전체의 집합에서 연속이려면 $x=1$에서 연속이어야 한다.

$g(f(1))=g(4a)=(4a)^2-3 \times 4a+3=16a^2-12a+3$

$\lim\limits_{x \to 1+} g(f(x))=\lim\limits_{x \to 1+} g(4a)=16a^2-12a+3$

$\lim\limits_{x \to 1-} g(f(x))=\lim\limits_{x \to 1-} g(3+a^2)$

$\qquad\qquad\qquad =(3+a^2)^2-3 \times (3+a^2)+3$

$\qquad\qquad\qquad =a^4+6a^2+9-9-3a^2+3$

$\qquad\qquad\qquad =a^4+3a^2+3$

즉, $16a^2-12a+3=a^4+3a^2+3$에서 $a^4-13a^2+12a=0$

$a(a^3-13a+12)=0$, $a(a+4)(a-1)(a-3)=0$

$\therefore a=-4$ 또는 $a=0$ 또는 $a=1$ 또는 $a=3$

따라서 모든 실수 a의 값의 합은

$-4+0+1+3=0$

답 0

06-3

함수 $g(x)$는 $x=-1$, $x=0$, $x=1$에서 불연속이므로 합성함수 $(f \circ g)(x)$가 $x=-1$, $x=0$, $x=1$에서 연속인지 조사하면 된다.

(i) $x=-1$일 때,

 $g(x)=t$로 놓으면

 $x \longrightarrow -1+$일 때 $t \longrightarrow 1-$이므로

 $\lim\limits_{x \to -1+} f(g(x))=\lim\limits_{t \to 1-} f(t)=-1$

 $x \longrightarrow -1-$일 때 $t=0$이므로

 $\lim\limits_{x \to -1-} f(g(x))=f(0)=0$

 즉, $\lim\limits_{x \to -1+} f(g(x)) \neq \lim\limits_{x \to -1-} f(g(x))$이므로 합성함수 $f(g(x))$는 $x=-1$에서 불연속이다.

(ii) $x=0$일 때,

 $f(g(0))=f(1)=-1$

 $g(x)=t$로 놓으면

 $x \longrightarrow 0+$일 때 $t \longrightarrow 0+$이므로

 $\lim\limits_{x \to 0+} f(g(x))=\lim\limits_{t \to 0+} f(t)=0$

 $x \longrightarrow 0-$일 때 $t \longrightarrow 0+$이므로

 $\lim\limits_{x \to 0-} f(g(x))=\lim\limits_{t \to 0+} f(t)=0$

즉, $f(g(0)) \neq \lim\limits_{x \to 0} f(g(x))$이므로 합성함수 $f(g(x))$는 $x=0$에서 불연속이다.

(ⅲ) $x=1$일 때,

$f(g(1))=f(1)=-1$

$g(x)=t$로 놓으면

$x \longrightarrow 1+$일 때 $t=0$이므로

$\lim\limits_{x \to 1+} f(g(x))=f(0)=0$

$x \longrightarrow 1-$일 때 $t \longrightarrow 1-$이므로

$\lim\limits_{x \to 1-} f(g(x))=\lim\limits_{t \to 1-} f(t)=-1$

즉, $\lim\limits_{x \to 1+} f(g(x)) \neq \lim\limits_{x \to 1-} f(g(x))$이므로 합성함수 $f(g(x))$는 $x=1$에서 불연속이다.

(ⅰ), (ⅱ), (ⅲ)에서 합성함수 $(f \circ g)(x)$가 불연속이 되는 점의 개수는 $x=-1$, $x=0$, $x=1$의 3이다.

답 3

07-1

함수 $f(x)=\begin{cases} ax+4 & (x<1) \\ 2x^2-2 & (x \geq 1) \end{cases}$ 가 $x=1$에서 연속이므로

$f(1)=0$

$\lim\limits_{x \to 1+} f(x)=\lim\limits_{x \to 1+}(2x^2-2)=0$

$\lim\limits_{x \to 1-} f(x)=\lim\limits_{x \to 1-}(ax+4)=a+4$

즉, $a+4=0$에서 $a=-4$

$f(x)=\begin{cases} -4x+4 & (x<1) \\ 2x^2-2 & (x \geq 1) \end{cases}$ 이므로 닫힌구간 $[-1, 2]$에서

함수 $y=f(x)$의 그래프는 다음 그림과 같다.

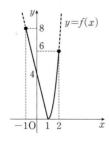

따라서 닫힌구간 $[-1, 2]$에서 함수 $f(x)$는 $x=-1$일 때 최댓값 $M=f(-1)=8$, $x=1$일 때 최솟값 $m=f(1)=0$ 을 갖는다.

$\therefore M+m=8$

답 8

07-2

$\lim\limits_{x \to \infty} \dfrac{f(x)-x^2}{x}=4$에서 $f(x)-x^2$은 일차항의 계수가 4인 일차식이므로 $f(x)-x^2=4x+a$ (a는 상수)라 하면

$f(x)=x^2+4x+a$ ······㉠

$\lim\limits_{x \to 2} \dfrac{f(x)}{x-2}=8$에서 극한값이 존재하고 $x \longrightarrow 2$일 때 (분모) $\longrightarrow 0$이므로 (분자) $\longrightarrow 0$이다.

즉, $\lim\limits_{x \to 2} f(x)=0$에서 $f(2)=0$ ······㉡

㉠에 $x=2$를 대입하면

$4+8+a=0 \ (\because ㉡)$ $\therefore a=-12$

$\therefore f(x)=x^2+4x-12=(x+2)^2-16$

따라서 닫힌구간 $[-3, 3]$에서 함수 $f(x)$는

$x=3$일 때 최댓값 $M=f(3)=9$

$x=-2$일 때 최솟값 $m=f(-2)=-16$

을 갖는다.

$\therefore M-m=9-(-16)=25$

답 25

07-3

함수 $f(x)$는 닫힌구간 $[-3, 3]$에서 연속이므로 $x=-1$에서도 연속이다. 즉, $\lim\limits_{x \to -1} f(x)=f(-1)$이어야 한다.

$\lim\limits_{x \to -1+}(x^2+ax+b)=\lim\limits_{x \to -1-} \dfrac{x^3+x^2-ax+2}{x+1}=f(-1)$

에서 극한값이 존재하고 $x \longrightarrow -1-$일 때 (분모) $\longrightarrow 0$ 이므로 (분자) $\longrightarrow 0$이다.

즉, $\lim\limits_{x \to -1-}(x^3+x^2-ax+2)=-1+1+a+2=0$

$\therefore a=-2$ ······㉠

㉠을 주어진 식에 대입하면

$f(x)=\begin{cases} \dfrac{(x+1)(x^2+2)}{x+1} & (-3 \leq x < -1) \\ x^2-2x+b & (-1 \leq x \leq 3) \end{cases}$

$=\begin{cases} x^2+2 & (-3 \leq x < -1) \\ x^2-2x+b & (-1 \leq x \leq 3) \end{cases}$

이때, $\lim\limits_{x \to -1+} f(x)=\lim\limits_{x \to -1-} f(x)$이므로

$3+b=3$

$\therefore b=0$

$$f(x)=\begin{cases} x^2+2 & (-3\le x<-1) \\ x^2-2x & (-1\le x\le 3) \end{cases}$$ 이므로 닫힌구간

$[-3, 3]$에서 함수 $y=f(x)$의 그래프는 다음 그림과 같다.

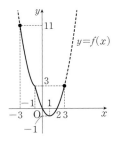

따라서 닫힌구간 $[-3, 3]$에서 함수 $f(x)$는 $x=-3$일 때 최댓값 $f(-3)=11$, $x=1$일 때 최솟값 $f(1)=-1$을 갖는다.

따라서 최댓값과 최솟값의 합은 $11+(-1)=10$

답 10

08-1

$f(x)=2x^2-6x+k$라 하면 함수 $f(x)$는 닫힌구간 $[-1, 1]$에서 연속이고

$f(-1)=2\times(-1)^2-6\times(-1)+k=8+k$

$f(1)=2-6+k=-4+k$

이때, 사잇값 정리에 의하여 방정식 $f(x)=0$이 열린구간 $(-1, 1)$에서 적어도 하나의 실근을 가지려면

$f(-1)f(1)<0$이어야 하므로

$(8+k)(-4+k)<0$ \therefore $-8<k<4$

따라서 정수 k의 개수는 -7, -6, -5, \cdots, 1, 2, 3의 11이다.

답 11

08-2

$g(x)=f(x)-x$로 놓으면 함수 $g(x)$는 실수 전체의 집합에서 연속이고

$g(0)=f(0)-0=2>0$

$g(1)=f(1)-1=2>0$

$g(2)=f(2)-2=-2-2=-4<0$

$g(3)=f(3)-3=-5-3=-8<0$

$g(4)=f(4)-4=7-4=3>0$

$g(5)=f(5)-5=-6-5=-11<0$

즉, 주어진 방정식은 사잇값 정리에 의하여 열린구간 $(1, 2)$, $(3, 4)$, $(4, 5)$에서 각각 적어도 하나의 실근을 갖는다.

따라서 가능한 정수 n의 개수의 최솟값은 3이다.

답 3

08-3

$f(1)f(2)<0$, $f(3)f(4)<0$이므로 사잇값 정리에 의하여 방정식 $f(x)=0$은 열린구간 $(1, 2)$, $(3, 4)$에서 각각 적어도 하나의 실근을 갖는다.

또한, $f(x)=f(-x)$에서 함수 $y=f(x)$의 그래프는 y축에 대하여 대칭이므로 사잇값 정리에 의하여 방정식 $f(x)=0$은 열린구간 $(-2, -1)$, $(-4, -3)$에서도 각각 적어도 하나의 실근을 갖는다.

따라서 방정식 $f(x)=0$의 실근은 적어도 4개 존재하므로 n의 최댓값은 4이다.

답 4

개 념 마 무 리			본문 pp.58–61
01 ②	02 16	03 $\dfrac{1}{4}$	04 -2
05 9	06 8	07 2	08 0
09 23	10 ③	11 40	12 5
13 ④	14 1	15 ⑤	16 4
17 10	18 ②	19 1	20 ㄱ, ㄷ
21 5	22 2	23 ①	

01

ㄱ. $\sqrt[6]{9}$는 무리수이므로

$(f\circ f)(\sqrt[6]{9})=f\{(\sqrt[6]{9})^6\}=f(9)=81$ (참)

ㄴ. (i) x가 유리수일 때,

$\displaystyle\lim_{x\to 1}f(x)=\lim_{x\to 1}x^2=1$

(ii) x가 무리수일 때,

$\displaystyle\lim_{x\to 1}f(x)=\lim_{x\to 1}x^6=1$

(i), (ii)에서 $\displaystyle\lim_{x\to 1}f(x)=1$ (참)

ㄷ. 함수 $f(x)$가 $x=a$에서 연속이려면 $\lim_{x \to a} x^2 = \lim_{x \to a} x^6$이

어야 한다.

$a^2 = a^6$에서

$a^2(a^4 - 1) = 0$, $a^2(a^2 + 1)(a^2 - 1) = 0$

$\therefore a = -1$ 또는 $a = 0$ 또는 $a = 1$ ($\because a$는 실수)

따라서 a의 개수는 3이다. (거짓)

그러므로 옳은 것은 ㄱ, ㄴ이다.

답 ②

02

$f(x) = \begin{cases} \dfrac{x^2 + ax + b}{x^2 - 4} & (|x| \neq 2) \\ 4 & (|x| = 2) \end{cases}$ 에서

$f(x) = \begin{cases} \dfrac{x^2 + ax + b}{x^2 - 4} & (x \neq -2,\ x \neq 2) \\ 4 & (x = -2,\ x = 2) \end{cases}$

함수 $f(x)$가 $x = 2$에서만 불연속이려면 $x = -2$에서는 연속이어야 한다.

$\lim_{x \to -2} f(x) = f(-2)$이어야 하므로

$\lim_{x \to -2} \dfrac{x^2 + ax + b}{x^2 - 4} = 4$㉠

㉠에서 극한값이 존재하고 $x \longrightarrow -2$일 때 (분모) $\longrightarrow 0$

이므로 (분자) $\longrightarrow 0$이다.

즉, $\lim_{x \to -2} (x^2 + ax + b) = 0$에서 $4 - 2a + b = 0$

$\therefore b = 2a - 4$

$b = 2a - 4$를 ㉠에 대입하면

$\lim_{x \to -2} \dfrac{x^2 + ax + 2a - 4}{x^2 - 4} = \lim_{x \to -2} \dfrac{(x + a - 2)(x + 2)}{(x + 2)(x - 2)}$

$= \lim_{x \to -2} \dfrac{x + a - 2}{x - 2}$

$= \dfrac{a - 4}{-4} = 4$

$a - 4 = -16$에서

$a = -12$, $b = -28$

$\therefore a - b = -12 - (-28) = 16$

답 16

03

$(x - 3)f(x) = \dfrac{1}{2} - \dfrac{1}{x - 1}$에서

$x \neq 3$일 때 $f(x) = \dfrac{1}{x - 3}\left(\dfrac{1}{2} - \dfrac{1}{x - 1}\right)$

이때, 함수 $f(x)$가 $x > 1$에서 연속이므로 $x = 3$에서도 연속이다.

따라서 $\lim_{x \to 3} f(x) = f(3)$이므로

$f(3) = \lim_{x \to 3} \left\{ \dfrac{1}{x - 3}\left(\dfrac{1}{2} - \dfrac{1}{x - 1}\right) \right\}$

$= \lim_{x \to 3} \left\{ \dfrac{1}{x - 3} \times \dfrac{x - 1 - 2}{2(x - 1)} \right\}$

$= \dfrac{1}{2} \lim_{x \to 3} \left(\dfrac{1}{x - 3} \times \dfrac{x - 3}{x - 1} \right)$

$= \dfrac{1}{2} \lim_{x \to 3} \dfrac{1}{x - 1}$

$= \dfrac{1}{2} \times \dfrac{1}{2} = \dfrac{1}{4}$

답 $\dfrac{1}{4}$

04

함수 $f(x)$는 주기가 4인 주기함수이므로 $f(0) = f(4)$

$-2 = 16 + 4a + b$

$\therefore 4a + b = -18$㉠

함수 $f(x)$는 실수 전체의 집합에서 연속이므로 $x = 1$에서 연속이다.

$f(1) = 1 + a + b$

$\lim_{x \to 1+} f(x) = \lim_{x \to 1+} (x^2 + ax + b) = 1 + a + b$

$\lim_{x \to 1-} f(x) = \lim_{x \to 1-} (3x - 2) = 1$

$1 = 1 + a + b$에서 $a + b = 0$

$\therefore b = -a$㉡

㉡을 ㉠에 대입하여 풀면

$a = -6$, $b = 6$

즉, $f(x) = \begin{cases} 3x - 2 & (0 \leq x < 1) \\ x^2 - 6x + 6 & (1 \leq x \leq 4) \end{cases}$ 이다.

이때, $678 = 4 \times 169 + 2$이므로

$f(678) = f(2) = 2^2 - 6 \times 2 + 6 = -2$

답 -2

05

$$f(x)=\cfrac{1}{x-\cfrac{2}{x-\cfrac{7}{x-\cfrac{8}{x}}}}=\cfrac{1}{x-\cfrac{2}{x-\cfrac{7}{\cfrac{x^2-8}{x}}}}$$

$$=\cfrac{1}{x-\cfrac{2}{x-\cfrac{7x}{x^2-8}}}=\cfrac{1}{x-\cfrac{2}{\cfrac{x^3-15x}{x^2-8}}}$$

$$=\cfrac{1}{x-\cfrac{2x^2-16}{x^3-15x}}=\cfrac{1}{\cfrac{x^4-17x^2+16}{x^3-15x}}$$

$$=\frac{x^3-15x}{x^4-17x^2+16}$$

이때, 함수 $f(x)$는 $x=0$, $x^2-8=0$, $x^3-15x=0$,
$x^4-17x^2+16=0$이 되는 x의 값에서 정의되지 않으므로
불연속이다.

(i) $x=0$

(ii) $x^2-8=0$에서 $x=\pm2\sqrt{2}$

(iii) $x^3-15x=0$에서 $x(x^2-15)=0$

 $\therefore\ x=0$ 또는 $x=\pm\sqrt{15}$

(iv) $x^4-17x^2+16=0$에서

 $(x^2-1)(x^2-16)=0$

 $\therefore\ x=\pm1$ 또는 $x=\pm4$

(i)~(iv)에서 $x=0$, ±1, $\pm2\sqrt{2}$, $\pm\sqrt{15}$, ±4이므로 실수
x의 개수는 9이다.

답 9

06

함수 $f(x)$가 $x=1$에서 연속이므로

$f(1)=a$

$\displaystyle\lim_{x\to1+}f(x)=\lim_{x\to1+}(-bx^2+b^2x-4)$

$\qquad\qquad =b^2-b-4$

$\displaystyle\lim_{x\to1-}f(x)=\lim_{x\to1-}(1-3x)$

$\qquad\qquad =-2$

즉, $a=-2$, $b^2-b-4=-2$

$b^2-b-4=-2$에서 $b^2-b-2=0$

$(b+1)(b-2)=0$

$\therefore\ b=-1$ 또는 $b=2$

이때, 함수 $f(x)$의 역함수가 존재하므로 함수 $f(x)$는 일대
일대응이다.

(i) $b=-1$일 때,

 $x>1$에서 $f(x)=x^2+x-4$이므로 함수 $f(x)$의 그래
 프는 다음 그림과 같다.

이때, 함수 $f(x)$는 일대일대응이 아니다.

(ii) $b=2$일 때,

 $x>1$에서 $f(x)=-2x^2+4x-4$이므로 함수 $f(x)$의
 그래프는 다음 그림과 같다.

이때, 함수 $f(x)$는 일대일대응이다.

(i), (ii)에서 $b=2$

따라서 $a=-2$, $b=2$이므로

$a^2+b^2=(-2)^2+2^2=8$

답 8

보충설명 ————————

이 문제의 함수 $f(x)$와 같이 구간에 따라 함수식이 다른 함수가
일대일대응이 되기 위해서는 x의 값이 증가할 때, 함숫값은 항상
증가하거나 또는 감소해야 한다.

07

교점의 개수가 1인 두 원은 서로 외접하거나 내접해야 한다.
$0<r<6$에서 r의 값에 따라 $f(r)$를 구하면 다음과 같다.

(ⅰ) $0<r<1$일 때, $f(r)=0$

(ⅱ) $r=1$일 때, $f(r)=1$

(ⅲ) $1<r<3$일 때, $f(r)=2$

(ⅳ) $r=3$일 때, $f(r)=3$

(ⅴ) $3<r<6$일 때, $f(r)=4$

(ⅰ)~(ⅴ)에서 $f(r)=\begin{cases} 0 \ (0<r<1) \\ 1 \ (r=1) \\ 2 \ (1<r<3) \\ 3 \ (r=3) \\ 4 \ (3<r<6) \end{cases}$ 이므로 열린구간 $(a,\ b)$

에서 함수 $y=f(r)$의 그래프는 다음 그림과 같다.

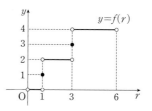

따라서 함수 $f(r)$는 $r=1$, $r=3$에서 불연속이므로 불연속인 점의 개수는 2이다.

답 2

08

함수 $f(x)=\dfrac{x^2-a}{x^2-ax+4}$는 분모인 $x^2-ax+4=0$이 되는 x의 값에서 불연속이므로 이 함수가 실수 전체의 집합에서 연속이려면 이차방정식 $x^2-ax+4=0$이 허근을 가져야 한다. 이 이차방정식의 판별식을 D라 하면

$D=(-a)^2-4\times 4<0$에서 $a^2<16$

$\therefore\ -4<a<4$ ······㉠

한편, $f(1)=\dfrac{1-a}{5-a}$에서 $f(1)>0$이므로 $\dfrac{1-a}{5-a}>0$

이 부등식의 양변에 $(5-a)^2$을 곱하면

$(5-a)(1-a)>0$

$\therefore\ a<1$ 또는 $a>5$ ······㉡

㉠, ㉡을 수직선 위에 나타내면 오른쪽 그림과 같으므로 주어진 부등식의 해는

$-4<a<1$

따라서 구하는 정수 a의 최댓값은 $a=0$

답 0

09

$f(x)=\begin{cases} x^2-1 \ (|x|<3) \\ -x+2 \ (|x|\geq 3) \end{cases}$에서

$f(x)=\begin{cases} -x+2 \ (x\leq -3) \\ x^2-1 \ (-3<x<3) \\ -x+2 \ (x\geq 3) \end{cases}$

함수 $f(-x)\{f(x)-k\}=g(x)$라 하면 함수 $g(x)$는 $x=3$에서 연속이므로

$g(3)=f(-3)\{f(3)-k\}=5(-1-k)=-5k-5$

$x\longrightarrow3+$일 때 $-x\longrightarrow-3-$이므로

$$\lim_{x\to3+}g(x)=\lim_{-x\to-3-}f(-x)\times\lim_{x\to3+}\{f(x)-k\}$$

$$=\underset{\substack{t\to-3-\\-x=t로\ 치환}}{\lim}f(t)\times\lim_{x\to3+}\{f(x)-k\}$$

$$=(3+2)\times\{(-3+2)-k\}$$

$$=5\times(-1-k)$$

$$=-5-5k$$

$x\longrightarrow3-$일 때 $-x\longrightarrow-3+$이므로

$$\lim_{x\to3-}g(x)=\lim_{-x\to-3+}f(-x)\times\lim_{x\to3-}\{f(x)-k\}$$

$$=\underset{\substack{t\to-3+\\-x=t로\ 치환}}{\lim}f(t)\times\lim_{x\to3-}\{f(x)-k\}$$

$$=(3^2-1)\times\{(3^2-1)-k\}$$

$$=8\times(8-k)=64-8k$$

즉, $64-8k=-5-5k$에서 $69=3k$

$\therefore k=23$

답 23

10

ㄱ. (반례) $f(x)=\begin{cases}-1\ (x<a)\\ 1\ \ \ (x\geq a)\end{cases}$, $g(x)=\begin{cases}1\ \ \ (x<a)\\ -1\ (x\geq a)\end{cases}$

이라 하면

$$\lim_{x\to a}f(x)g(x)=f(a)g(a)=-1,$$

$$\lim_{x\to a}\frac{f(x)}{g(x)}=\frac{f(a)}{g(a)}=-1$$

이므로 두 함수 $f(x)g(x)$, $\dfrac{f(x)}{g(x)}$는 $x=a$에서 연속이

지만 함수 $f(x)$는 $x=a$에서 불연속이다. (거짓)

ㄴ. (반례) $f(x)=x-a$, $g(x)=\begin{cases}1\ (x<a)\\ 2\ (x\geq a)\end{cases}$라 하면

$$\lim_{x\to a}f(x)g(x)=f(a)g(a)=0,$$

$$\lim_{x\to a}\frac{f(x)}{g(x)}=\frac{f(a)}{g(a)}=0$$

이므로 두 함수 $f(x)g(x)$, $\dfrac{f(x)}{g(x)}$는 $x=a$에서 연속이

지만 함수 $\{g(x)\}^2$은 $x=a$에서 불연속이다. (거짓)

ㄷ. $\displaystyle\lim_{x\to a}f(x)g(x)=f(a)g(a)=\alpha$,

$\quad\displaystyle\lim_{x\to a}\frac{f(x)}{g(x)}=\frac{f(a)}{g(a)}=\beta$라 하자.

(단, $g(a)\neq0$, α, β는 실수)

$$\lim_{x\to a}\{f(x)\}^2=\lim_{x\to a}\left\{f(x)g(x)\times\frac{f(x)}{g(x)}\right\}$$

$$=\lim_{x\to a}f(x)g(x)\times\lim_{x\to a}\frac{f(x)}{g(x)}$$

$$=f(a)g(a)\times\frac{f(a)}{g(a)}$$

$$=\{f(a)\}^2$$

따라서 함수 $\{f(x)\}^2$은 $x=a$에서 연속이다.

한편, $f(x)\{f(x)-g(x)\}=\{f(x)\}^2-f(x)g(x)$이고 $\{f(x)\}^2$, $f(x)g(x)$는 모두 $x=a$에서 연속이므로 함수 $f(x)\{f(x)-g(x)\}$는 $x=a$에서 연속이다. (참)

그러므로 옳은 것은 ㄷ이다.

답 ③

11

$f(x)=\begin{cases}x^2-6\ (x\leq a)\\ 2x+2\ (x>a)\end{cases}$, $g(x)=x-2a-5$에서

$$f(x)g(x)=\begin{cases}(x^2-6)(x-2a-5)\ (x\leq a)\\ (2x+2)(x-2a-5)\ (x>a)\end{cases}$$

함수 $f(x)g(x)$가 실수 전체의 집합에서 연속이므로

$$f(a)g(a)=\lim_{x\to a+}f(x)g(x)=\lim_{x\to a-}f(x)g(x)$$

즉, $(2a+2)(-a-5)=(a^2-6)(-a-5)$이므로

$(-a-5)(2a+2-a^2+6)=0$

$(a+5)(a^2-2a-8)=0$

$(a+5)(a+2)(a-4)=0$

$\therefore a=-5$ 또는 $a=-2$ 또는 $a=4$

따라서 모든 실수 a의 값의 곱은

$(-5)\times(-2)\times4=40$

답 40

다른풀이

함수 $f(x)$가 $x=a$에서 연속일 때와 불연속일 때로 나누어 구한다.

(i) 함수 $f(x)$가 $x=a$에서 연속일 때,

$\quad f(a)=a^2-6$

$$\lim_{x \to a+} f(x) = 2a+2$$

$$\lim_{x \to a-} f(x) = a^2-6$$

$2a+2=a^2-6$에서 $a^2-2a-8=0$

$(a+2)(a-4)=0$ $\quad \therefore a=-2$ 또는 $a=4$

(ii) 함수 $f(x)$가 $x=a$에서 불연속일 때,

$g(a)=0$이어야 하므로

$-a-5=0$

$\therefore a=-5$

(i), (ii)에서 조건을 만족시키는 모든 실수 a의 값의 곱은

$(-2) \times 4 \times (-5) = 40$

12

함수 $\dfrac{f(x)}{g(x)}$가 $x=0$에서 연속이려면

$\lim\limits_{x \to 0} \dfrac{f(x)}{g(x)} = \dfrac{f(0)}{g(0)}$ 이어야 한다.

(i) $b<0$일 때,

$$\frac{f(x)}{g(x)} = \begin{cases} \dfrac{3-x}{x+2a+1} & (x<b) \\[2mm] \dfrac{3-x}{x+2a} & (b \le x<0) \\[2mm] \dfrac{5-x}{x+2a} & (x \ge 0) \end{cases} \text{이므로}$$

$\dfrac{f(0)}{g(0)} = \dfrac{5}{2a}$

$\lim\limits_{x \to 0+} \dfrac{f(x)}{g(x)} = \lim\limits_{x \to 0+} \dfrac{5-x}{x+2a} = \dfrac{5}{2a}$

$\lim\limits_{x \to 0-} \dfrac{f(x)}{g(x)} = \lim\limits_{x \to 0-} \dfrac{3-x}{x+2a} = \dfrac{3}{2a}$

즉, $\dfrac{5}{2a} = \dfrac{3}{2a}$

이때, $a \ne 0$이므로 조건을 만족시키는 a는 존재하지 않는다.

(ii) $b=0$일 때,

$$\frac{f(x)}{g(x)} = \begin{cases} \dfrac{3-x}{x+2a+1} & (x<0) \\[2mm] \dfrac{5-x}{x+2a} & (x \ge 0) \end{cases} \text{이므로}$$

$\dfrac{f(0)}{g(0)} = \dfrac{5}{2a}$

$\lim\limits_{x \to 0+} \dfrac{f(x)}{g(x)} = \lim\limits_{x \to 0+} \dfrac{5-x}{x+2a} = \dfrac{5}{2a}$

$\lim\limits_{x \to 0-} \dfrac{f(x)}{g(x)} = \lim\limits_{x \to 0-} \dfrac{3-x}{x+2a+1} = \dfrac{3}{2a+1}$

즉, $\dfrac{5}{2a} = \dfrac{3}{2a+1}$이므로 $6a=10a+5$

$4a=-5$ $\quad \therefore a=-\dfrac{5}{4}$

(iii) $b>0$일 때,

$$\frac{f(x)}{g(x)} = \begin{cases} \dfrac{3-x}{x+2a+1} & (x<0) \\[2mm] \dfrac{5-x}{x+2a+1} & (0 \le x<b) \\[2mm] \dfrac{5-x}{x+2a} & (x \ge b) \end{cases} \text{이므로}$$

$\dfrac{f(0)}{g(0)} = \dfrac{5}{2a+1}$

$\lim\limits_{x \to 0+} \dfrac{f(x)}{g(x)} = \lim\limits_{x \to 0+} \dfrac{5-x}{x+2a+1} = \dfrac{5}{2a+1}$

$\lim\limits_{x \to 0-} \dfrac{f(x)}{g(x)} = \lim\limits_{x \to 0-} \dfrac{3-x}{x+2a+1} = \dfrac{3}{2a+1}$

즉, $\dfrac{5}{2a+1} = \dfrac{3}{2a+1}$

이때, $a \ne -\dfrac{1}{2}$이므로 조건을 만족시키는 a는 존재하지 않는다.

(i), (ii), (iii)에서 $a=-\dfrac{5}{4}$, $b=0$

$\therefore b-4a = 0-4 \times \left(-\dfrac{5}{4}\right) = 5$

답 5

13

ㄱ. $x-2=t$로 놓으면 $f(x-2)$의 $x=1$에서의 연속은 $f(t)$의 $t=-1$에서의 연속을 확인한다.

함수 $f(t)$는 $t=-1$에서 연속이므로 함수 $f(x-2)$는 $x=1$에서 연속이다. (참)

ㄴ. 함수 $f(x)f(-x)=g(x)$라 하면

$g(1)=f(1)f(-1)=0 \times 1=0$

$\lim\limits_{x \to 1+} g(x) = \lim\limits_{x \to 1+} f(x)f(-x)$

$\qquad = \lim\limits_{x \to 1+} f(x) \times \underset{\underset{x \to 1+일 \text{ 때} -x \to -1-}{}}{\lim\limits_{x \to 1+} f(-x)}$

$\qquad = -1 \times 1 = -1$

$$\lim_{x \to 1-} g(x) = \lim_{x \to 1-} f(x)f(-x)$$
$$= \lim_{x \to 1-} f(x) \times \underbrace{\lim_{x \to 1-} f(-x)}_{x \to 1-\text{일 때 } -x \to -1+}$$
$$= 0 \times 1 = 0$$

이때, $\lim\limits_{x \to 1+} g(x) \neq \lim\limits_{x \to 1-} g(x)$이므로 함수

$f(x)f(-x)$는 $x=1$에서 불연속이다. (거짓)

ㄷ. 함수 $f(f(x))$에서 $f(x)=t$로 놓으면

$$f(f(3)) = f(1) = 0$$

$x \longrightarrow 3+$일 때 $t \longrightarrow 1+$이므로

$$\lim_{x \to 3+} f(f(x)) = \lim_{t \to 1+} f(t) = -1$$

$x \longrightarrow 3-$일 때 $t \longrightarrow 1-$이므로

$$\lim_{x \to 3-} f(f(x)) = \lim_{t \to 1-} f(t) = 0$$

이때, $\lim\limits_{x \to 3+} f(f(x)) \neq \lim\limits_{x \to 3-} f(f(x))$이므로 함수

$f(f(x))$는 $x=3$에서 불연속이다. (참)

따라서 옳은 것은 ㄱ, ㄷ이다.

<div align="right">답 ④</div>

보충설명

함수 $f(x)$가 실수 a에 대하여 연속일 세 가지 조건 중 한 가지라도 만족시키지 않으면 함수 $f(x)$는 $x=a$에서 불연속이다.
보기 ㄴ은 $\lim\limits_{x \to 1} f(x)f(-x)$의 값이 존재하지 않으므로 함숫값 $f(1)f(-1)$을 확인하지 않아도 함수 $f(x)f(-x)$가 $x=1$에서 불연속임을 확인할 수 있다.
마찬가지 방법으로 보기 ㄷ은 $\lim\limits_{x \to 3} f(f(x))$의 값이 존재하지 않으므로 함숫값 $f(f(3))$을 확인하지 않아도 함수 $f(f(x))$가 $x=3$에서 불연속임을 확인할 수 있다.

14

함수 $f(x)$가 $x=1$에서 불연속이므로 함수 $f(x)g(x)$가 실수 전체의 집합에서 연속이려면 $f(x)g(x)$가 $x=1$에서 연속이어야 한다.

$$f(1)g(1) = 2(1+a+b)$$
$$\lim_{x \to 1} f(x)g(x) = \lim_{x \to 1} \frac{(2x+1)(x^2+ax+b)}{x-1}$$
$$\therefore \lim_{x \to 1} \frac{(2x+1)(x^2+ax+b)}{x-1} = 2(1+a+b) \quad \cdots\cdots \㉠$$

㉠에서 극한값이 존재하고 $x \longrightarrow 1$일 때 (분모) $\longrightarrow 0$이므로 (분자) $\longrightarrow 0$이다.

즉, $\lim\limits_{x \to 1} (2x+1)(x^2+ax+b) = 0$에서

$$3(1+a+b) = 0, \ 1+a+b = 0$$
$$\therefore b = -a-1 \quad \cdots\cdots \ ㉡$$

<div align="right">(가)</div>

㉡을 ㉠에 대입하면

$$\lim_{x \to 1} \frac{(2x+1)(x^2+ax-a-1)}{x-1} = 0$$
$$\lim_{x \to 1} \frac{(2x+1)(x+a+1)(x-1)}{x-1} = 0$$
$$\lim_{x \to 1} (2x+1)(x+a+1) = 0$$
$$3(a+2) = 0$$
$$\therefore a = -2, \ b = 1 \ (\because ㉡)$$

<div align="right">(나)</div>

따라서 $g(x) = x^2 - 2x + 1$이므로

$$g(2) = 4 - 4 + 1 = 1$$

<div align="right">(다)</div>

<div align="right">답 1</div>

단계	채점 기준	배점
(가)	극한의 성질을 이용하여 a, b 사이의 관계식을 구한 경우	50%
(나)	상수 a, b의 값을 구한 경우	30%
(다)	$g(2)$의 값을 구한 경우	20%

15

합성함수 $(g \circ f)(x)$, 즉 $g(f(x))$가 실수 전체의 집합에서 연속이려면 $x=1$에서 연속이어야 한다.

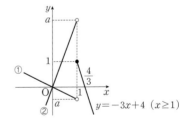

(i) $g(f(1)) = g(1)$
$$= 2^1 + 2^{-1}$$
$$= 2 + \frac{1}{2} = \frac{5}{2}$$

(ii) $f(x) = t$로 놓으면 $x \longrightarrow 1+$일 때, $t \longrightarrow 1-$이므로
$$\lim_{x \to 1+} g(f(x)) = \lim_{t \to 1-} g(t)$$
$$= 2^1 + 2^{-1}$$
$$= 2 + \frac{1}{2} = \frac{5}{2}$$

(ⅲ) ① $a<0$일 때,

$f(x)=t$로 놓으면 $x \longrightarrow 1-$일 때, $t \longrightarrow a+$이므로

$$\lim_{x \to 1-} g(f(x)) = \lim_{t \to a+} g(t)$$
$$= \lim_{t \to a+} (2^t + 2^{-t})$$
$$= 2^a + 2^{-a}$$

② $a \geq 0$일 때,

$f(x)=t$로 놓으면 $x \longrightarrow 1-$일 때, $t \longrightarrow a-$이므로

$$\lim_{x \to 1-} g(f(x)) = \lim_{t \to a-} g(t)$$
$$= \lim_{t \to a-} (2^t + 2^{-t})$$
$$= 2^a + 2^{-a}$$

①, ②에서 $\lim\limits_{x \to 1-} g(f(x)) = 2^a + 2^{-a}$

(ⅰ), (ⅱ), (ⅲ)에서

$2^a + 2^{-a} = \dfrac{5}{2}$, $2^a + \dfrac{1}{2^a} = \dfrac{5}{2}$

$2^a = s \ (s>0)$로 놓으면

$s + \dfrac{1}{s} = \dfrac{5}{2}$, $2s^2 + 2 = 5s$

$2s^2 - 5s + 2 = 0$, $(2s-1)(s-2) = 0$

$\therefore \ s = \dfrac{1}{2}$ 또는 $s = 2$

즉, $2^a = \dfrac{1}{2}$ 또는 $2^a = 2$이므로

$a = -1$ 또는 $a = 1$

따라서 주어진 조건을 만족시키는 모든 실수 a의 값의 곱은

$-1 \times 1 = -1$

답 ⑤

다른풀이

$g(f(x)) = \begin{cases} 2^{ax} + 2^{-ax} & (x<1) \\ 2^{-3x+4} + 2^{3x-4} & (x \geq 1) \end{cases}$

합성함수 $(g \circ f)(x)$, 즉 $g(f(x))$가 실수 전체의 집합에서 연속이려면 $x=1$에서 연속이어야 한다.

$g(f(1)) = 2 + 2^{-1} = \dfrac{5}{2}$

$\lim\limits_{x \to 1+} g(f(x)) = \lim\limits_{x \to 1+} (2^{-3x+4} + 2^{3x-4})$
$\qquad\qquad = 2 + 2^{-1}$
$\qquad\qquad = \dfrac{5}{2}$

$\lim\limits_{x \to 1-} g(f(x)) = \lim\limits_{x \to 1-} (2^{ax} + 2^{-ax})$
$\qquad\qquad = 2^a + 2^{-a}$

즉, $2^a + 2^{-a} = \dfrac{5}{2}$에서

$2^a = s \ (s>0)$로 놓으면

$s + \dfrac{1}{s} = \dfrac{5}{2}$, $2s^2 - 5s + 2 = 0$

$(2s-1)(s-2) = 0 \qquad \therefore \ s = \dfrac{1}{2}$ 또는 $s = 2$

즉, $2^a = \dfrac{1}{2}$ 또는 $2^a = 2$이므로

$a = -1$ 또는 $a = 1$

따라서 주어진 조건을 만족시키는 모든 실수 a의 값의 곱은

$-1 \times 1 = -1$

16

두 함수 $y = x^2 - 2x + t + 1$, $y = tx - 1$을 연립하면

$x^2 - 2x + t + 1 = tx - 1$에서

$x^2 - (t+2)x + t + 2 = 0$ ⋯⋯㉠

x에 대한 이차방정식 ㉠의 판별식을 D라 하면

$D = (t+2)^2 - 4(t+2) = (t+2)(t-2)$이므로

$D > 0$, 즉 $t < -2$ 또는 $t > 2$일 때, 서로 다른 두 실근을 가지므로 $f(t) = 2$

$D = 0$, 즉 $t = -2$ 또는 $t = 2$일 때, 중근을 가지므로 $f(t) = 1$

$D < 0$, 즉 $-2 < t < 2$일 때, 허근을 가지므로 $f(t) = 0$

따라서 함수 $f(t) = \begin{cases} 2 & (t < -2 \text{ 또는 } t > 2) \\ 1 & (t = -2 \text{ 또는 } t = 2) \\ 0 & (-2 < t < 2) \end{cases}$ 의 그래프는

다음 그림과 같다.

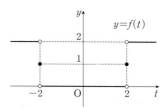

즉, 함수 $f(t)$는 $t = -2$, $t = 2$에서 불연속이다.

함수 $(t^2 - a)f(t)$가 모든 실수 t에서 연속이려면

$t = -2$, $t = 2$에서 연속이어야 한다.

(ⅰ) $t = -2$에서 연속일 때,

$(4-a)f(-2) = 4 - a$

$\lim\limits_{t \to -2+} (t^2 - a)f(t) = \lim\limits_{t \to -2+} (t^2 - a) \times \lim\limits_{t \to -2+} f(t)$
$\qquad\qquad = (4-a) \times 0 = 0$

$$\lim_{t \to -2-}(t^2-a)f(t)=\lim_{t \to -2-}(t^2-a)\times\lim_{t \to -2-}f(t)$$
$$=(4-a)\times 2=8-2a$$

즉, $4-a=0=8-2a$에서 $a=4$

(ii) $t=2$에서 연속일 때,

$$(4-a)f(2)=4-a$$
$$\lim_{t \to 2+}(t^2-a)f(t)=\lim_{t \to 2+}(t^2-a)\times\lim_{t \to 2+}f(t)$$
$$=(4-a)\times 2=8-2a$$
$$\lim_{t \to 2-}(t^2-a)f(t)=\lim_{t \to 2-}(t^2-a)\times\lim_{t \to 2-}f(t)$$
$$=(4-a)\times 0=0$$

즉, $4-a=8-2a=0$에서 $a=4$

(i), (ii)에서 $a=4$

답 4

다른풀이

$$f(t)=\begin{cases} 2 \ (t<-2 \ \text{또는} \ t>2) \\ 1 \ (t=-2 \ \text{또는} \ t=2) \\ 0 \ (-2<t<2) \end{cases}$$ 은 $t=-2$, $t=2$에서 불연

속인 함수이다.

불연속인 함수와의 곱으로 이루어진 함수 $(t^2-a)f(t)$가 모든 실수 t에서 연속이려면

$g(t)=(t^2-a)$라 할 때 $g(-2)=0$, $g(2)=0$이어야 하므로 $4-a=0$

$\therefore a=4$

17

함수 $f(x)$는 실수 전체의 집합에서 연속이므로 $x=0$에서도 연속이다.

$f(0)=b$
$$\lim_{x \to 0+}f(x)=\lim_{x \to 0+}(-x^2+2x+b)=b$$
$$\lim_{x \to 0-}f(x)=\lim_{x \to 0-}(x+a)=a$$
$\therefore a=b$㉠

이때, 닫힌구간 $[-2, 2]$에서 함수

$f(x)=\begin{cases} x+a & (x<0) \\ -x^2+2x+a & (x\geq0) \end{cases}$ 가 최댓값 c, 최솟값 1을 가

지므로 함수 $f(x)-a=\begin{cases} x & (x<0) \\ -x^2+2x & (x\geq0) \end{cases}$ 는 닫힌구간

$[-2, 2]$에서 최댓값 $c-a$, 최솟값 $1-a$를 갖는다.

이때, $g(x)=f(x)-a$라 하면 닫힌구간 $[-2, 2]$에서 함수 $y=g(x)$의 그래프는 다음 그림과 같다.

따라서 함수 $g(x)$의 최댓값은 $c-a=1$, 최솟값은 $1-a=-2$이므로 두 식을 연립하여 풀면 $a=3$, $c=4$

㉠에서 $a=b$이므로 $b=3$

$\therefore a+b+c=3+3+4=10$

답 10

18

ㄱ. $f(-1)=2>0$, $f(0)=-3<0$, $f(1)=4>0$, $f(2)=1>0$이므로 사잇값 정리에 의하여 $f(x)$는 열린구간 $(-1, 0)$, $(0, 1)$에서 각각 적어도 하나의 실근을 갖는다.

따라서 방정식 $f(x)=0$는 적어도 두 실근을 갖는다. (참)

ㄴ. $f(x)-2x=g(x)$라 하면 함수 $g(x)$는 실수 전체의 집합에서 연속이고

$g(-1)=2+2=4>0$, $g(0)=-3<0$,
$g(1)=4-2=2>0$, $g(2)=1-4=-3<0$이므로

사잇값 정리에 의하여 함수 $g(x)$는 열린구간 $(-1, 0)$, $(0, 1)$, $(1, 2)$에서 각각 적어도 하나의 실근을 갖는다.

따라서 방정식 $f(x)-2x=0$은 적어도 세 실근을 갖는다. (참)

ㄷ. $f(x)+x^2=h(x)$라 하면 함수 $h(x)$는 실수 전체의 집합에서 연속이고

$h(-1)=2+1=3>0$, $h(0)=-3<0$,
$h(1)=4+1=5>0$, $h(2)=1+4=5>0$이므로 사잇값 정리에 의하여 함수 $h(x)$는 열린구간 $(-1, 0)$, $(0, 1)$에서 각각 적어도 하나의 실근을 갖는다.

따라서 방정식 $f(x)+x^2=0$은 적어도 두 실근을 갖는다. (거짓)

그러므로 옳은 것은 ㄱ, ㄴ이다.

답 ②

19

함수 $f(x)$는 $x=-1$, $x=0$, $x=1$에서 불연속이고 함수 $y=f(x)-k$의 그래프는 함수 $y=f(x)$의 그래프를 y축의 방향으로 $-k$만큼 평행이동한 것이므로 함수 $f(x)-k$가 불연속인 실수 x의 개수도 3이다.

이때, 함수 $|f(x)-k|$가 불연속인 실수 x의 개수가 2이므로 $x=-1$, $x=0$, $x=1$ 중 하나에서 연속이어야 한다.

(i) $x=-1$에서 연속일 때,

$$|f(-1)-k|=|-k|$$
$$\lim_{x \to -1+}|f(x)-k|=|-k|$$
$$\lim_{x \to -1-}|f(x)-k|=|1-k|$$

즉, $|-k|=|1-k|$에서 $(-k)^2=(1-k)^2$

$k^2=k^2-2k+1$, $2k=1$

$$\therefore k=\frac{1}{2}$$

(ii) $x=0$에서 연속일 때,

$$|f(0)-k|=|2-k|$$
$$\lim_{x \to 0+}|f(x)-k|=|-2-k|$$
$$\lim_{x \to 0-}|f(x)-k|=|2-k|$$

즉, $|2-k|=|-2-k|$에서 $(2-k)^2=(-2-k)^2$

$k^2-4k+4=k^2+4k+4$, $8k=0$

$$\therefore k=0$$

(iii) $x=1$에서 연속일 때,

$$|f(1)-k|=|-1-k|$$
$$\lim_{x \to 1+}|f(x)-k|=|-1-k|$$
$$\lim_{x \to 1-}|f(x)-k|=|-k|$$

즉, $|-1-k|=|-k|$에서 $(-1-k)^2=(-k)^2$

$k^2+2k+1=k^2$, $2k+1=0$

$$\therefore k=-\frac{1}{2}$$

(i), (ii), (iii)에서

$a_1=-\dfrac{1}{2}$, $a_2=0$, $a_3=\dfrac{1}{2}$

$$\therefore |a_1|+|a_2|+\cdots+|a_n|=\left|-\frac{1}{2}\right|+|0|+\left|\frac{1}{2}\right|$$
$$=\frac{1}{2}+0+\frac{1}{2}=1$$

답 1

20

ㄱ. $|f(x)-k|=|4x-4[x]-k|$가 모든 실수 x에서 연속이려면 $x=n$ (n은 정수)에서 연속이어야 한다.

$$|f(n)-k|=|4n-4n-k|=|-k|$$
$$\lim_{x \to n+}|4x-4[x]-k|=|4n-4n-k|=|-k|$$
$$\lim_{x \to n-}|4x-4[x]-k|=|4n-4(n-1)-k|=|4-k|$$

즉, $|-k|=|4-k|$에서 $(-k)^2=(4-k)^2$

$k^2=16-8k+k^2$, $16-8k=0$

$$\therefore k=2$$

따라서 $k=2$이면 함수 $|f(x)-k|$는 모든 실수 x에서 연속이다. (참)

ㄴ. 함수 $f(g(x))$가 $x=0$에서 연속이므로 $g(x)=t$로 놓으면 $x \longrightarrow 0+$일 때 $t \longrightarrow 0-$이므로

$$\lim_{x \to 0+}f(g(x))=\lim_{t \to 0-}f(t)=4$$

$x \longrightarrow 0-$일 때 $t \longrightarrow 0+$이므로

$$\lim_{x \to 0-}f(g(x))=\lim_{t \to 0+}f(t)=0$$

따라서 $\lim\limits_{x \to 0+}f(g(x)) \neq \lim\limits_{x \to 0-}f(g(x))$이므로 불연속이다. (거짓)

ㄷ. 함수 $f(x)g(x)$가 $x=2$에서 연속이려면

$$f(2)g(2)=0 \times (4-4a)=0$$
$$\lim_{x \to 2+}f(x)g(x)=0 \times (4-4a)=0$$
$$\lim_{x \to 2-}f(x)g(x)=(8-4) \times (4-4a)=16-16a$$

즉, $16-16a=0$이므로 $a=1$

따라서 함수 $f(x)g(x)$가 $x=2$에서 연속이 되도록 하는 a의 개수는 1이다. (참)

그러므로 옳은 것은 ㄱ, ㄷ이다.

답 ㄱ, ㄷ

21

함수 $y=|2x^2-4|$의 그래프는 함수 $y=2x^2-4$의 그래프에서 $y \geq 0$인 부분은 그대로 두고, $y<0$인 부분을 x축에 대하여 대칭이동한 것이다.

이때, 함수 $y=|2x^2-4|$의 그래프와 직선 $y=t$의 교점을 나타내면 다음 그림과 같다.

(i) $t < 0$일 때,

　교점의 개수는 0이므로 $f(t) = 0$

(ii) $t = 0$일 때,

　교점의 개수는 2이므로 $f(t) = 2$

(iii) $0 < t < 4$일 때,

　교점의 개수는 4이므로 $f(t) = 4$

(iv) $t = 4$일 때,

　교점의 개수는 3이므로 $f(t) = 3$

(v) $t > 4$일 때,

　교점의 개수는 2이므로 $f(t) = 2$

(i)~(v)에서 $f(t) = \begin{cases} 0 & (t < 0) \\ 2 & (t = 0) \\ 4 & (0 < t < 4) \\ 3 & (t = 4) \\ 2 & (t > 4) \end{cases}$ 이므로 함수 $y = f(t)$

의 그래프는 다음 그림과 같다.

따라서 함수 $f(t)$는 $t = 0$, $t = 4$에서 불연속이므로 함수 $f(t)g(t)$가 실수 전체의 집합에서 연속이려면 $t = 0$, $t = 4$에서 연속이어야 한다.

한편, $g(x)$는 최고차항의 계수가 1인 이차함수이므로 $g(x) = x^2 + ax + b$ (a, b는 상수)라 하자.

함수 $f(t)g(t)$가 $t = 0$에서 연속이므로

$f(0)g(0) = 2 \times b = 2b$

$\lim\limits_{x \to 0+} f(t)g(t) = 4 \times b = 4b$

$\lim\limits_{x \to 0-} f(t)g(t) = 0$

즉, $2b = 4b = 0$에서 $b = 0$㉠

또한, 함수 $f(t)g(t)$가 $t = 4$에서 연속이므로

$f(4)g(4) = 3 \times (16 + 4a + b) = 48 + 12a + 3b$

$= 48 + 12a$ (\because ㉠)

$\lim\limits_{x \to 4+} f(t)g(t) = 2 \times (16 + 4a + b) = 32 + 8a + 2b$

$= 32 + 8a$ (\because ㉠)

$\lim\limits_{x \to 4-} f(t)g(t) = 4 \times (16 + 4a + b) = 64 + 16a + 4b$

$= 64 + 16a$ (\because ㉠)

즉, $48 + 12a = 32 + 8a = 64 + 16a$에서 $a = -4$㉡

㉠, ㉡에서 $g(x) = x^2 - 4x$이므로

$g(5) = 25 - 4 \times 5 = 5$

답 **5**

다른풀이

$f(t) = \begin{cases} 0 & (t < 0) \\ 2 & (t = 0) \\ 4 & (0 < t < 4) \\ 3 & (t = 4) \\ 2 & (t > 4) \end{cases}$ 에서

$f(t)$는 $t = 0$, $t = 4$에서 불연속인 함수이다.

불연속인 함수와의 곱으로 이루어진 함수 $f(t)g(t)$가 실수 전체의 집합에서 연속이려면 $g(0) = g(4) = 0$이어야 한다.

이때, $g(t)$는 최고차항의 계수가 1인 이차함수이므로

$g(t) = t(t - 4)$이다.

$\therefore g(5) = 5 \times 1 = 5$

22

함수 $f(x)$는 $x = 0$에서 불연속이므로 함수 $f(x - a)$는 $x = a$에서 불연속이다.

즉, 함수 $f(x)f(x - a)$가 실수 전체의 집합에서 연속이려면 $x = 0$, $x = a$에서 연속이어야 한다.

(i) $a < 0$일 때,

　함수 $f(x)f(x - a)$가 $x = a$에서 연속이어야 하므로

　$f(a)f(a - a) = f(a) \times f(0) = -6f(a)$

　$\lim\limits_{x \to a+} f(x)f(x - a) = f(a) \times (-6) = -6f(a)$

　$\lim\limits_{x \to a-} f(x)f(x - a) = f(a) \times 3 = 3f(a)$

　즉, $-6f(a) = 3f(a)$에서 $f(a) = 0$

　이때, $a < 0$이므로 $f(a) = a^2 + 4a + 3 = 0$

　$(a + 1)(a + 3) = 0$

　$\therefore a = -1$ 또는 $a = -3$㉠

또한, 함수 $f(x)f(x-a)$가 $x=0$에서 연속이어야 하므로

$f(0)f(0-a)=f(0)\times f(-a)=-6f(-a)$

$\displaystyle\lim_{x\to 0+}f(x)f(x-a)=(-6)\times f(-a)=-6f(-a)$

$\displaystyle\lim_{x\to 0-}f(x)f(x-a)=3\times f(-a)=3f(-a)$

즉, $-6f(-a)=3f(-a)$에서 $f(-a)=0$

이때, $-a>0$이므로

$f(a)=-2a-6=0$에서 $a=-3$ ······ⓛ

ⓐ, ⓛ에서 $a=-3$

(ii) $a=0$일 때,

함수 $f(x)f(x-a)$, 즉 $\{f(x)\}^2$은 $x=0$에서 연속이어야 하므로

$\{f(0)\}^2=(-6)^2=36$

$\displaystyle\lim_{x\to 0+}\{f(x)\}^2=(-6)^2=36$

$\displaystyle\lim_{x\to 0-}\{f(x)\}^2=3^2=9$

$\displaystyle\lim_{x\to 0+}\{f(x)\}^2\neq\lim_{x\to 0-}\{f(x)\}^2$이므로 $x=0$에서 불연속이다.

(iii) $a>0$일 때,

함수 $f(x)f(x-a)$가 $x=0$에서 연속이어야 하므로

$f(0)f(0-a)=-6\times f(-a)=-6f(-a)$

$\displaystyle\lim_{x\to 0+}f(x)f(x-a)=-6\times f(-a)=-6f(-a)$

$\displaystyle\lim_{x\to 0-}f(x)f(x-a)=3\times f(-a)=3f(-a)$

즉, $-6f(-a)=3f(-a)$에서 $f(-a)=0$

이때, $-a<0$이므로

$f(-a)=a^2-4a+3=0,\ (a-1)(a-3)=0$

$\therefore\ a=1$ 또는 $a=3$ ······ⓒ

또한, 함수 $f(x)f(x-a)$가 $x=a$에서 연속이어야 하므로

$f(a)f(a-a)=f(a)\times(-6)=-6f(a)$

$\displaystyle\lim_{x\to a+}f(x)f(x-a)=f(a)\times(-6)=-6f(a)$

$\displaystyle\lim_{x\to a-}f(x)f(x-a)=f(a)\times 3=3f(a)$

즉, $-6f(a)=3f(a)$에서 $f(a)=0$

이때, $a>0$이므로

$f(a)=2a-6=0$에서 $a=3$ ······ⓔ

ⓒ, ⓔ에서 $a=3$

(i), (ii), (iii)에서 구하는 a의 값은 $a=-3$ 또는 $a=3$이므로 구하는 상수 a의 개수는 2이다.

답 2

23

조건 ㈎에서 모든 실수 x에 대하여

$f(x)g(x)=x(x+3)$이고

조건 ㈏에서 $g(0)=1$이므로 위의 식에 $x=0$을 대입하면

$f(0)g(0)=0$

$\therefore\ f(0)=0$

이때, $f(x)$는 최고차항의 계수가 1인 삼차함수이므로

$f(x)=x(x^2+ax+b)$ (a, b는 상수)라 하자.

$\therefore\ g(x)=\dfrac{x(x+3)}{f(x)}=\dfrac{x(x+3)}{x(x^2+ax+b)}$

한편, 함수 $g(x)$가 실수 전체의 집합에서 연속이므로

$\displaystyle\lim_{x\to 0}g(x)=g(0)$에서

$\displaystyle\lim_{x\to 0}g(x)=\lim_{x\to 0}\dfrac{x(x+3)}{x(x^2+ax+b)}$

$=\displaystyle\lim_{x\to 0}\dfrac{x+3}{x^2+ax+b}$

$=\dfrac{3}{b}$

$g(0)=1$이므로 $\dfrac{3}{b}=1$ $\therefore\ b=3$

즉, $g(x)=\dfrac{x+3}{x^2+ax+3}$이므로 함수 $g(x)$가 실수 전체의 집합에서 연속이려면 방정식 $x^2+ax+3=0$은 허근을 가져야 한다.

이 이차방정식의 판별식을 D라 하면

$D=a^2-12<0,\ (a+2\sqrt{3})(a-2\sqrt{3})<0$

$\therefore\ -2\sqrt{3}<a<2\sqrt{3}$ ······ⓐ

이때, $f(1)=1\times(1^2+a+3)=a+4$이고

$a+4$가 자연수이어야 하므로 $a>-4$이고 a는 정수이다.

따라서 ⓐ에서 a의 값은 -3, -2, -1, 0, 1, 2, 3이고 $g(2)=\dfrac{5}{2a+7}$이므로 $g(2)$는 $a=3$일 때 최솟값 $\dfrac{5}{13}$를 갖는다.

답 ①

II. 미분

01-1

함수 $f(x)=x^2+ax$에 대하여 x의 값이 1에서 4까지 변할 때의 평균변화율은

$$\frac{f(4)-f(1)}{4-1}=\frac{(16+4a)-(1+a)}{4-1}$$
$$=\frac{15+3a}{3}=5+a$$

즉, $5+a=2$이므로 $a=-3$

따라서 함수 $f(x)=x^2-3x$이므로 $x=-3$에서의 미분계수는

$$f'(-3)=\lim_{\Delta x \to 0}\frac{f(-3+\Delta x)-f(-3)}{\Delta x}$$
$$=\lim_{\Delta x \to 0}\frac{\{(-3+\Delta x)^2-3(-3+\Delta x)\}-\{(-3)^2-3\times(-3)\}}{\Delta x}$$
$$=\lim_{\Delta x \to 0}\frac{(\Delta x)^2-9\Delta x}{\Delta x}$$
$$=\lim_{\Delta x \to 0}(\Delta x-9)=-9$$

답 -9

01-2

함수 $f(x)=x^2+4ax+a$에 대하여

x의 값이 $2-k$에서 2까지 변할 때의 평균변화율은

$$\frac{f(2)-f(2-k)}{2-(2-k)}=\frac{f(2)-f(2-k)}{k}$$

x의 값이 2에서 $2+k$까지 변할 때의 평균변화율은

$$\frac{f(2+k)-f(2)}{2+k-2}=\frac{f(2+k)-f(2)}{k}$$

이므로

$$\frac{f(2)-f(2-k)}{k}+\frac{f(2+k)-f(2)}{k}$$
$$=\frac{f(2+k)-f(2-k)}{k}=0$$

$$\therefore f(2+k)=f(2-k) \qquad \cdots\cdots \text{㉠}$$

㉠을 다시 함수 $f(x)$의 식에 대입하면

$$(2+k)^2+4a(2+k)+a=(2-k)^2+4a(2-k)+a$$
$$k^2+4k+4+8a+4ak+a=k^2-4k+4+8a-4ak+a$$
$$8k+8ak=0, \ 8k(1+a)=0$$

그런데 $k>0$이므로 $a=-1$

$$\therefore f(x)=x^2-4x-1$$
$$f'(3)=\lim_{\Delta x \to 0}\frac{f(3+\Delta x)-f(3)}{\Delta x}$$
$$=\lim_{\Delta x \to 0}\frac{\{(3+\Delta x)^2-4(3+\Delta x)-1\}-(3^2-4\times 3-1)}{\Delta x}$$
$$=\lim_{\Delta x \to 0}\frac{(\Delta x)^2+2\Delta x}{\Delta x}$$
$$=\lim_{\Delta x \to 0}(\Delta x+2)=2$$

답 2

다른풀이

㉠에서 이차함수 $y=f(x)$의 그래프가 직선 $x=2$에 대하여 대칭인 것을 이용하면 함수 $f(x)$의 식을 쉽게 구할 수 있다.

$x^2+4ax+a=(x+2a)^2-4a^2+a$에서 $-2a=2$

$$\therefore a=-1$$

이것을 다시 $f(x)$에 대입하면 $f(x)=x^2-4x-1$

$$f'(3)=\lim_{\Delta x \to 0}\frac{f(3+\Delta x)-f(3)}{\Delta x}$$
$$=\lim_{\Delta x \to 0}\frac{\{(3+\Delta x)^2-4(3+\Delta x)-1\}-(3^2-4\times 3-1)}{\Delta x}$$
$$=\lim_{\Delta x \to 0}\frac{(\Delta x)^2+2\Delta x}{\Delta x}$$
$$=\lim_{\Delta x \to 0}(\Delta x+2)=2$$

02-1

$$\lim_{h \to 0}\frac{f(2+3h)-f(2)}{h}=3\lim_{h \to 0}\frac{f(2+3h)-f(2)}{3h}$$
$$=3f'(2)=-6$$

$$\therefore f'(2) = -2$$

$$\lim_{h \to 0} \frac{f(2+2h+h^2)-f(2)}{h}$$

$$=\lim_{h \to 0} \frac{f(2+2h+h^2)-f(2)}{2h+h^2} \times \lim_{h \to 0}(2+h)$$

$$=f'(2) \times \lim_{h \to 0}(2+h)$$

$$=2f'(2)=-4$$

<div align="right">답 -4</div>

02-2

$f'(a)=1$이고 함수 $g(x)$는 미분가능하므로

$$\lim_{h \to 0} \frac{f(a+2h)-f(a)-g(h)}{h}$$

$$=\lim_{h \to 0} \frac{f(a+2h)-f(a)}{h} - \lim_{h \to 0} \frac{g(h)}{h}$$

$$=\lim_{h \to 0} \left\{ \frac{f(a+2h)-f(a)}{2h} \times 2 \right\} - \lim_{h \to 0} \frac{g(h)}{h}$$

$$=2f'(a) - \lim_{h \to 0} \frac{g(h)}{h}$$

$$=2 - \lim_{h \to 0} \frac{g(h)}{h} = 0$$

$$\therefore \lim_{h \to 0} \frac{g(h)}{h} = 2$$

<div align="right">답 2</div>

다른풀이

$\lim_{h \to 0} \dfrac{f(a+2h)-f(a)-g(h)}{h}=0$에서 극한값이 존재하고

$h \longrightarrow 0$일 때 (분모) $\longrightarrow 0$이므로 (분자) $\longrightarrow 0$이다.

즉, $\lim_{h \to 0}\{f(a+2h)-f(a)-g(h)\}=0$에서 $\lim_{h \to 0}g(h)=0$

이때, 함수 $g(x)$는 미분가능하므로 연속이다.

즉, $\lim_{h \to 0}g(h)=g(0)=0$

$$\lim_{h \to 0} \frac{f(a+2h)-f(a)-g(h)}{h}$$

$$=\lim_{h \to 0} \frac{f(a+2h)-f(a)-g(h)+g(0)}{h} \ (\because g(0)=0)$$

$$=\lim_{h \to 0} \left\{ \frac{f(a+2h)-f(a)}{2h} \times 2 \right\} - \lim_{h \to 0} \frac{g(h)-g(0)}{h}$$

$$=2f'(a)-g'(0)$$

$$=2-g'(0) \ (\because f'(a)=1)$$

$$=0$$

$$\therefore g'(0)=2$$

$$\therefore \lim_{h \to 0} \frac{g(h)}{h} = \lim_{h \to 0} \frac{g(h)-g(0)}{h}$$

$$=g'(0)=2$$

02-3

함수 $y=f(x)$의 그래프가 점 $(2, 0)$을 지나므로 함수식 $f(x)$는 $x-2$를 인수로 갖는다.

즉, $f(x)=(x-2)Q(x)$ ($Q(x)$는 다항식)로 놓을 수 있다.

$$\therefore \lim_{h \to 0} \frac{|f(2+h^2)|-|f(2-h^2)|}{h^2}$$

$$=\lim_{h \to 0} \frac{|h^2 Q(2+h^2)|-|-h^2 Q(2-h^2)|}{h^2}$$

$$=\lim_{h \to 0} \frac{h^2\{|Q(2+h^2)|-|Q(2-h^2)|\}}{h^2}$$

$$=\lim_{h \to 0} \{|Q(2+h^2)|-|Q(2-h^2)|\}$$

$$=|Q(2)|-|Q(2)|=0$$

<div align="right">답 0</div>

03-1

$$\lim_{x \to 1} \frac{x^2 f(1)-f(x^2)}{x^2-1}$$

$$=\lim_{x \to 1} \frac{x^2 f(1)-f(1)+f(1)-f(x^2)}{x^2-1}$$

$$=\lim_{x \to 1} \left\{ \frac{(x^2-1)f(1)}{x^2-1} - \frac{f(x^2)-f(1)}{x^2-1} \right\}$$

$$=\lim_{x \to 1} \frac{(x^2-1)f(1)}{x^2-1} - \lim_{x \to 1} \frac{f(x^2)-f(1)}{x^2-1}$$

$$=f(1)-f'(1)$$

$$=2-3=-1$$

<div align="right">답 -1</div>

03-2

$\lim_{x \to 1} \dfrac{f(x)-4}{x^2-1}=8$에서 극한값이 존재하고 $x \longrightarrow 1$일 때

(분모) $\longrightarrow 0$이므로 (분자) $\longrightarrow 0$이다.

즉, $\lim_{x \to 1}\{f(x)-4\}=0$에서

$f(1)=4$ $\cdots\cdots \bigcirc$

$$\lim_{x \to 1} \frac{f(x)-4}{x^2-1} = \lim_{x \to 1} \frac{f(x)-f(1)}{x^2-1}$$

$$= \lim_{x \to 1} \left\{ \frac{f(x)-f(1)}{x-1} \times \frac{1}{x+1} \right\}$$

$$= f'(1) \times \frac{1}{2} = 8$$

$$\therefore \; f'(1) = 16 \quad \cdots\cdots\text{ⓛ}$$

㉠, ⓛ에 의하여 $f(1)+f'(1)=4+16=20$

<div align="right">답 20</div>

03-3

$\lim\limits_{x \to 2} \dfrac{f(x)-2}{x-2}=-2$에서 극한값이 존재하고 $x \longrightarrow 2$일 때

(분모) $\longrightarrow 0$이므로 (분자) $\longrightarrow 0$이다.

즉, $\lim\limits_{x \to 2}\{f(x)-2\}=0$에서 $f(2)=2$

$$\therefore \; \lim_{x \to 2} \frac{f(x)-2}{x-2} = \lim_{x \to 2} \frac{f(x)-f(2)}{x-2} = f'(2) = -2$$

또한, $\lim\limits_{x \to 2} \dfrac{g(x)+2}{x-2}=1$에서 극한값이 존재하고 $x \longrightarrow 2$일

때 (분모) $\longrightarrow 0$이므로 (분자) $\longrightarrow 0$이다.

즉, $\lim\limits_{x \to 2}\{g(x)+2\}=0$에서 $g(2)=-2$

$$\therefore \; \lim_{x \to 2} \frac{g(x)+2}{x-2} = \lim_{x \to 2} \frac{g(x)-g(2)}{x-2} = g'(2) = 1$$

$$\lim_{x \to 2} \frac{xg(2)-2g(x)}{xf(2)-2f(x)}$$

$$= \lim_{x \to 2} \frac{\dfrac{xg(2)-2g(x)}{x-2}}{\dfrac{xf(2)-2f(x)}{x-2}}$$

$$= \lim_{x \to 2} \frac{\dfrac{xg(2)-2g(2)+2g(2)-2g(x)}{x-2}}{\dfrac{xf(2)-2f(2)+2f(2)-2f(x)}{x-2}}$$

$$= \lim_{x \to 2} \frac{\dfrac{g(2)(x-2)}{x-2}-2 \times \dfrac{g(x)-g(2)}{x-2}}{\dfrac{f(2)(x-2)}{x-2}-2 \times \dfrac{f(x)-f(2)}{x-2}}$$

$$= \frac{g(2)-2g'(2)}{f(2)-2f'(2)}$$

$$= \frac{-2-2 \times 1}{2-2 \times (-2)} = \frac{-4}{6} = -\frac{2}{3}$$

<div align="right">답 $-\dfrac{2}{3}$</div>

04-1

$$f(x+y)=f(x)+f(y)+xy^2+x^2y \quad \cdots\cdots\text{㉠}$$

㉠의 양변에 $x=0$, $y=0$을 대입하면 $f(0)=2f(0)$

$$\therefore \; f(0)=0$$

$$\therefore \; f'(2) = \lim_{h \to 0} \frac{f(2+h)-f(2)}{h}$$

$$= \lim_{h \to 0} \frac{f(2)+f(h)+2h^2+4h-f(2)}{h} \;(\because \text{㉠})$$

$$= \lim_{h \to 0} \left\{ \frac{f(h)}{h}+2h+4 \right\}$$

$$= f'(0)+4$$

$$= 2+4 = 6$$

<div align="right">답 6</div>

다른풀이

$f(0)=0$을 구한 뒤, 함수 $f(x)$의 도함수의 정의를 이용하여

구할 수도 있다.

$$f'(x) = \lim_{h \to 0} \frac{f(x+h)-f(x)}{h}$$

$$= \lim_{h \to 0} \frac{f(x)+f(h)+xh^2+x^2h-f(x)}{h}$$

$$= \lim_{h \to 0} \frac{f(h)+xh^2+x^2h}{h}$$

$$= x^2 + \lim_{h \to 0} xh + \lim_{h \to 0} \frac{f(h)}{h}$$

$$= x^2 + \lim_{h \to 0} \frac{f(h)-f(0)}{h} \;(\because \; f(0)=0)$$

$$= x^2 + f'(0) = x^2 + 2$$

따라서 $f'(2)=4+2=6$이다.

04-2

$$f(x+y)=f(xy)+f(x)+f(y) \quad \cdots\cdots\text{㉠}$$

㉠의 양변에 $x=0$, $y=0$을 대입하면 $f(0)=3f(0)$

$$\therefore \; f(0)=0$$

$$f'(1) = \lim_{h \to 0} \frac{f(1+h)-f(1)}{h}$$

$$= \lim_{h \to 0} \frac{f(h)+f(1)+f(h)-f(1)}{h} \;(\because \text{㉠})$$

$$= \lim_{h \to 0} \frac{2f(h)}{h} = 4$$

이므로 $\lim\limits_{h \to 0} \dfrac{f(h)}{h}=f'(0)=2 \quad \cdots\cdots\text{ⓛ}$

$$\therefore f'(4)=\lim_{h\to 0}\frac{f(4+h)-f(4)}{h}$$

$$=\lim_{h\to 0}\frac{f(4h)+f(4)+f(h)-f(4)}{h}\ (\because \bigcirc)$$

$$=\lim_{h\to 0}\frac{f(4h)+f(h)}{h}$$

$$=\lim_{h\to 0}\left\{\frac{f(4h)}{4h}\times 4\right\}+\lim_{h\to 0}\frac{f(h)}{h}$$

$$=4f'(0)+f'(0)$$

$$=5f'(0)=10\ (\because \bigcirc)$$

<div align="right">답 10</div>

다른풀이

$f(0)=0$을 구한 뒤, 함수 $f(x)$의 도함수의 정의를 이용하여 구할 수도 있다.

$$f'(x)=\lim_{h\to 0}\frac{f(x+h)-f(x)}{h}$$

$$=\lim_{h\to 0}\frac{f(xh)+f(x)+f(h)-f(x)}{h}$$

$$=\lim_{h\to 0}\frac{f(xh)+f(h)}{h}$$

$$=\lim_{h\to 0}\frac{f(xh)-f(0)+f(h)-f(0)}{h}\ (\because f(0)=0)$$

$$=\lim_{h\to 0}\left\{\frac{f(xh)-f(0)}{xh}\times x\right\}+\lim_{h\to 0}\frac{f(h)-f(0)}{h}$$

$$=f'(0)x+f'(0)\qquad\cdots\cdots\bigcirc$$

이때, $f'(1)=4$이므로 \bigcirc에 $x=1$을 대입하면

$f'(0)+f'(0)=4,\ 2f'(0)=4$

$\therefore f'(0)=2$

이 식을 다시 \bigcirc에 대입하여 정리하면

$f'(x)=2x+2$

$\therefore f'(4)=8+2=10$

05-1

ㄱ. $f(0)=0$이고

$$\frac{f(a)}{a}=\frac{f(a)-f(0)}{a-0}$$

이므로 $\dfrac{f(a)}{a}$는 두 점

$\mathrm{O}(0,\ f(0))$, $\mathrm{A}(a,\ f(a))$를 지나는 직선의 기울기이다.

$\therefore (\text{직선 OA의 기울기})=\dfrac{f(a)}{a}$

또한, $\dfrac{f(b)}{b}=\dfrac{f(b)-f(0)}{b-0}$이므로 $\dfrac{f(b)}{b}$는 두 점

$\mathrm{O}(0,\ f(0))$, $\mathrm{B}(b,\ f(b))$를 지나는 직선의 기울기이다.

$\therefore (\text{직선 OB의 기울기})=\dfrac{f(b)}{b}$

즉, $\dfrac{f(a)}{a}>\dfrac{f(b)}{b}$이다. (거짓)

ㄴ. $\dfrac{f(b)-f(a)}{b-a}$는

두 점 $\mathrm{A}(a,\ f(a))$,

$\mathrm{B}(b,\ f(b))$를 지나는

직선의 기울기이고,

이 기울기는 직선 $y=x$의 기울기 1보다 작으므로

$$\frac{f(b)-f(a)}{b-a}<1$$

$\therefore f(b)-f(a)<b-a\ (\because\ b-a>0)$ (참)

ㄷ. $f'(a)$는 점 $\mathrm{A}(a,\ f(a))$

에서 그은 접선의 기울기,

$f'(b)$는 점 $\mathrm{B}(b,\ f(b))$

에서 그은 접선의 기울기

이므로 두 점 A, B에서의

접선의 기울기를 비교하면 $f'(a)>f'(b)$

$\therefore f'(a)-f'(b)>0$ (거짓)

따라서 옳은 것은 ㄴ이다.

<div align="right">답 ㄴ</div>

06-1

ㄱ. (반례) $f(x)=|x-a|$라 하면

$$\lim_{h\to 0}\frac{f(a+h)-f(a-h)}{2h}$$

$$=\lim_{h\to 0}\frac{|a+h-a|-|a-h-a|}{2h}$$

$$=\lim_{h\to 0}\frac{|h|-|-h|}{2h}$$

$$=\lim_{h\to 0}\frac{|h|-|h|}{2h}=0$$

이므로 $\lim\limits_{h\to 0}\dfrac{f(a+h)-f(a-h)}{2h}$의 값이 존재한다.

한편, $\lim\limits_{h\to 0}\dfrac{f(a+h)-f(a)}{h}=\lim\limits_{h\to 0}\dfrac{|h|}{h}$이고

(i) $h\to 0+$일 때,

$$\lim_{h\to 0+}\frac{|h|}{h}=\lim_{h\to 0+}\frac{h}{h}=1$$

(ii) $h \longrightarrow 0-$ 일 때,

$$\lim_{h \to 0-} \frac{|h|}{h} = \lim_{h \to 0-} \frac{-h}{h} = -1$$

(i), (ii)에서 $\lim\limits_{h \to 0} \dfrac{f(a+h)-f(a)}{h}$ 의 값은 존재하지 않는

다. (거짓)

ㄴ. (반례) $f(x) = \begin{cases} |x-a| & (x \neq a) \\ 1 & (x=a) \end{cases}$ 이라 하면

$$\lim_{h \to 0} \frac{f(a+h)-f(a-h)}{2h}$$

$$= \lim_{h \to 0} \frac{|a+h-a| - |a-h-a|}{2h}$$

$$= 0$$

즉, $\lim\limits_{h \to 0} \dfrac{f(a+h)-f(a-h)}{2h}$ 의 값이 존재하지만

$\lim\limits_{x \to a} f(x) = \lim\limits_{x \to a} |x-a| = 0$, $f(a)=1$ 이므로

$\lim\limits_{x \to a} f(x) \neq f(a)$ (거짓)

ㄷ. $h^3 = t$ 로 놓으면 $h \longrightarrow 0+$ 일 때 $t \longrightarrow 0+$ 이고

$h \longrightarrow 0-$ 일 때 $t \longrightarrow 0-$ 이다.

즉, $\lim\limits_{h \to 0} \dfrac{f(a-h^3)-f(a)}{h^3} = \lim\limits_{t \to 0} \dfrac{f(a-t)-f(a)}{t}$ 이다.

이때, $\lim\limits_{h \to 0} \dfrac{f(a+h)-f(a)}{h} = \lim\limits_{t \to 0} \dfrac{f(a+t)-f(a)}{t}$ 이고

$\lim\limits_{t \to 0} \dfrac{f(a-t)-f(a)}{t} = -\lim\limits_{t \to 0} \dfrac{f(a+t)-f(a)}{t}$ 이므로

$\lim\limits_{h \to 0} \dfrac{f(a-h^3)-f(a)}{h^3}$ 의 값이 존재하면

$\lim\limits_{h \to 0} \dfrac{f(a+h)-f(a)}{h}$ 의 값도 존재한다. (참)

따라서 옳은 것은 ㄷ이다.

답 ㄷ

07-1

$f(x) = x^4 - 3x^3 + 4x^2 + 2$ 에서

$f'(x) = 4x^3 - 9x^2 + 8x$

점 (a, b) 는 함수 $y=f(x)$ 의 그래프 위의 점이므로

$f(a) = a^4 - 3a^3 + 4a^2 + 2 = b$ ······㉠

또한, 함수 $y=f(x)$ 의 그래프 위의 점 (a, b) 에서의 접선의

기울기가 12이므로

$f'(a) = 4a^3 - 9a^2 + 8a = 12$

$4a^3 - 9a^2 + 8a - 12 = 0$ 에서

$(a-2)(4a^2 - a + 6) = 0$

$\therefore a = 2$

	2	4	−9	8	−12
			8	−2	12
		4	−1	6	0

㉠에 $a=2$ 를 대입하면

$b = 2^4 - 3 \times 2^3 + 4 \times 2^2 + 2 = 10$

$\therefore a+b = 12$

답 12

07-2

$f(x) = x^3 + ax^2 + bx + c$ (a, b, c 는 상수)라 하면

$f'(x) = 3x^2 + 2ax + b$

$f'(3) = -5$ 이므로 $27 + 6a + b = -5$

$\therefore 6a + b = -32$ ······㉠

한편, $f(0) = f(2)$ 이므로

$c = 8 + 4a + 2b + c$

$4a + 2b = -8$

$\therefore 2a + b = -4$ ······㉡

㉠, ㉡을 연립하여 풀면 $a = -7$, $b = 10$

따라서 $f'(x) = 3x^2 - 14x + 10$ 이므로

$f'(4) = 48 - 56 + 10 = 2$

답 2

07-3

함수 $f(x)$ 의 최고차항을 x^n 이라 하면 $f'(x)$ 의 최고차항은

nx^{n-1} 이다.

조건 ㈎에서 $f'(x)f(x)$ 의 최고차항은 $nx^{n-1} \times x^n = nx^{2n-1}$

이고 $2x^3$ 과 같아야 하므로

$2n - 1 = 3$ $\therefore n = 2$

즉, 함수 $f(x)$ 는 최고차항의 계수가 1인 이차함수이므로

$f(x) = x^2 + px + q$ (p, q 는 상수)라 하면

$f'(x) = 2x + p$

조건 ㈏에서 $x=0$ 을 대입하면 $f'(2) = -f'(2)$ 이므로

$4 + p = -(4+p)$, $8 + 2p = 0$

$\therefore p = -4$

즉, $f(x)=x^2-4x+q$, $f'(x)=2x-4$이므로

$f'(x)f(x)=(2x-4)(x^2-4x+q)$

$\qquad\qquad =2x^3-12x^2+(2q+16)x-4q$

$2x^3-12x^2+(2q+16)x-4q=2x^3+2ax^2-4b$이므로

$-12=2a$에서 $a=-6$

$2q+16=0$에서 $q=-8$

$-4q=-4b$에서 $b=-8$

따라서 $f(x)=x^2-4x-8$에서

$f(b-a)=f\{-8-(-6)\}=f(-2)=4+8-8$

$\qquad\qquad\qquad\qquad\qquad\qquad =4$

<div align="right">답 4</div>

08-1

$\displaystyle\lim_{x\to1}\dfrac{x^9-2x^8+x^7-2x^6+x^5+a}{x-1}=b$에서 극한값이 존재하고

$x\longrightarrow1$일 때 (분모) $\longrightarrow0$이므로 (분자) $\longrightarrow0$이다.

즉, $\displaystyle\lim_{x\to1}(x^9-2x^8+x^7-2x^6+x^5+a)=0$에서

$1-2+1-2+1+a=0$ $\quad\therefore a=1$ $\quad\cdots\cdots\text{㉠}$

이때, $f(x)=x^9-2x^8+x^7-2x^6+x^5$이라 하면 $f(1)=-1$

이므로

$\displaystyle\lim_{x\to1}\dfrac{x^9-2x^8+x^7-2x^6+x^5+1}{x-1}=\lim_{x\to1}\dfrac{f(x)-f(1)}{x-1}$

$\qquad\qquad\qquad\qquad\qquad\qquad\qquad =f'(1)=b$

$f(x)=x^9-2x^8+x^7-2x^6+x^5$에서

$f'(x)=9x^8-16x^7+7x^6-12x^5+5x^4$이므로

$f'(1)=9-16+7-12+5=-7$ $\quad\therefore b=-7$

$\therefore a-b=1-(-7)=8$

<div align="right">답 8</div>

다른풀이

㉠에서 $a=1$이므로 로피탈의 정리에 의하여

$\displaystyle\lim_{x\to1}\dfrac{x^9-2x^8+x^7-2x^6+x^5+1}{x-1}$

$=\displaystyle\lim_{x\to1}(9x^8-16x^7+7x^6-12x^5+5x^4)$

$=-7=b$

$\therefore a-b=1-(-7)=8$

08-2

$f(x)=x^n-9x$라 하면 $f(1)=1-9=-8$

$\displaystyle\lim_{x\to1}\dfrac{x^n-9x+8}{x-1}=\lim_{x\to1}\dfrac{f(x)-f(1)}{x-1}$

$\qquad\qquad\qquad\qquad\qquad =f'(1)$

즉, $a_n=f'(1)$이다.

$f(x)=x^n-9x$에서 $f'(x)=nx^{n-1}-9$이므로

$f'(1)=n-9$ $\quad\therefore a_n=n-9$

$\therefore \displaystyle\sum_{n=1}^{10}a_n=\sum_{n=1}^{10}(n-9)$

$\qquad\quad =\displaystyle\sum_{n=1}^{10}n-\sum_{n=1}^{10}9$

$\qquad\quad =\dfrac{10\times11}{2}-9\times10$

$\qquad\quad =55-90=-35$

<div align="right">답 -35</div>

다른풀이

로피탈의 정리에 의하여

$\displaystyle\lim_{x\to1}\dfrac{x^n-9x+8}{x-1}$

$=\displaystyle\lim_{x\to1}(nx^{n-1}-9)$

$=n-9=a_n$

$\therefore \displaystyle\sum_{n=1}^{10}a_n=\sum_{n=1}^{10}(n-9)$

$\qquad\quad =\displaystyle\sum_{n=1}^{10}n-\sum_{n=1}^{10}9$

$\qquad\quad =\dfrac{10\times11}{2}-9\times10$

$\qquad\quad =55-90=-35$

08-3

$\displaystyle\lim_{x\to-2}\dfrac{x^n+x^2+2x+8}{x^2-4}=a$에서 극한값이 존재하고

$x\longrightarrow-2$일 때 (분모) $\longrightarrow0$이므로 (분자) $\longrightarrow0$이다.

즉, $\displaystyle\lim_{x\to-2}(x^n+x^2+2x+8)=0$에서

$(-2)^n+(-2)^2+2\times(-2)+8=0$

$(-2)^n+4-4+8=0$, $(-2)^n=-8$

$\therefore n=3$ $\quad\cdots\cdots\text{㉠}$

이때, $f(x)=x^3+x^2+2x$라 하면 $f(-2)=-8$이므로

$$\lim_{x \to -2} \frac{x^3 + x^2 + 2x + 8}{x^2 - 4}$$

$$= \lim_{x \to -2} \frac{f(x) - f(-2)}{x^2 - 4}$$

$$= \lim_{x \to -2} \left\{ \frac{f(x) - f(-2)}{x - (-2)} \times \frac{1}{x - 2} \right\}$$

$$= -\frac{1}{4} f'(-2)$$

$f'(x) = 3x^2 + 2x + 2$이므로 $f'(-2) = 12 - 4 + 2 = 10$

$$\therefore a = -\frac{10}{4} = -\frac{5}{2}$$

따라서 $n + a = 3 + \left(-\frac{5}{2} \right) = \frac{1}{2}$이다.

답 $\dfrac{1}{2}$

다른풀이

㉠에서 $n = 3$이므로 로피탈의 정리에 의하여

$$\lim_{x \to -2} \frac{x^3 + x^2 + 2x + 8}{x^2 - 4} = \lim_{x \to -2} \frac{3x^2 + 2x + 2}{2x}$$

$$= \frac{10}{-4} = -\frac{5}{2}$$

즉, $a = -\dfrac{5}{2}$이므로 $n + a = 3 + \left(-\dfrac{5}{2} \right) = \dfrac{1}{2}$이다.

09-1

함수 $f(x)$는 실수 전체의 집합에서 미분가능하므로 연속함수이다.

$$f(x) = \begin{cases} -2x + a & (x < 0) \\ x^3 + bx^2 + cx & (0 \le x < 2) \\ -2x + d & (x \ge 2) \end{cases}$$에서

$f(x)$는 $x = 0$, $x = 2$에서 연속이므로

$f(0) = \lim\limits_{x \to 0-} f(x)$에서 $a = 0$

$f(2) = \lim\limits_{x \to 2-} f(x)$에서 $-4 + d = 8 + 4b + 2c$

$\therefore 4b + 2c - d = -12$ ……㉠

한편, $f'(x) = \begin{cases} -2 & (x < 0) \\ 3x^2 + 2bx + c & (0 < x < 2) \\ -2 & (x > 2) \end{cases}$에서

함수 $f(x)$는 $x = 0$, $x = 2$에서 미분가능하므로

$\lim\limits_{x \to 0+} f'(x) = \lim\limits_{x \to 0-} f'(x)$, $\lim\limits_{x \to 2+} f'(x) = \lim\limits_{x \to 2-} f'(x)$

즉, $c = -2$, $-2 = 12 + 4b + c$에서 $b = -3$

㉠에 $b = -3$, $c = -2$를 대입하면 $d = -4$

$\therefore a - bcd = 0 - (-3) \times (-2) \times (-4) = 24$

답 24

09-2

$$g(x) = \begin{cases} \dfrac{f(x) - f(2)}{x - 2} & (x < 2) \\ x^2 - 2bx - 4 & (x \ge 2) \end{cases}$$에서

$x < 2$일 때, $\dfrac{f(x) - f(2)}{x - 2} = \dfrac{(x^2 + ax + 3) - (4 + 2a + 3)}{x - 2}$

$$= \frac{x^2 + ax - 2(a + 2)}{x - 2}$$

$$= \frac{(x - 2)(x + a + 2)}{x - 2}$$

$$= x + a + 2$$

$$\therefore g(x) = \begin{cases} x + a + 2 & (x < 2) \\ x^2 - 2bx - 4 & (x \ge 2) \end{cases}$$

함수 $g(x)$는 실수 전체의 집합에서 미분가능하므로 $x = 2$에서 연속이다.

즉, $\lim\limits_{x \to 2+} g(x) = \lim\limits_{x \to 2-} g(x)$에서 $-4b = 4 + a$

$\therefore a + 4b = -4$ ……㉠

한편, $g'(x) = \begin{cases} 1 & (x < 2) \\ 2x - 2b & (x > 2) \end{cases}$에서 $g(x)$는 $x = 2$에서

미분가능하므로 $\lim\limits_{x \to 2+} g'(x) = \lim\limits_{x \to 2-} g'(x)$

즉, $4 - 2b = 1$

$\therefore b = \dfrac{3}{2}$, $a = -10$ (\because ㉠)

따라서 $ab = -15$이다.

답 -15

10-1

곡선 $y = f(x)$ 위의 점 $(3, -2)$에서의 접선의 기울기가 5이므로

$f(3) = -2$, $f'(3) = 5$ ……㉠

$g(x) = (x^3 - x^2 + x - 1)f(x)$에서

$g'(x) = (3x^2 - 2x + 1)f(x) + (x^3 - x^2 + x - 1)f'(x)$

$$\therefore g'(3)=(27-6+1)f(3)+(27-9+3-1)f'(3)$$
$$=22\times(-2)+20\times5\ (\because \text{㉠})$$
$$=-44+100=56$$

<div align="right">답 56</div>

10-2

조건 ㈎에서 극한값이 존재하고 $x \longrightarrow -1$일 때 (분모) $\longrightarrow 0$ 이므로 (분자) $\longrightarrow 0$이다.

즉, $\lim\limits_{x \to -1}\{f(x)g(x)-6\}=0$에서 $f(-1)g(-1)=6$이고 조건 ㈏에서 $f(-1)=2$이므로 $g(-1)=3$이다.

한편, 조건 ㈎에서 $f(x)g(x)=h(x)$라 하면 $h(-1)=f(-1)g(-1)=6$이므로
$$\lim_{x \to -1}\frac{f(x)g(x)-6}{x+1}=\lim_{x \to -1}\frac{h(x)-h(-1)}{x-(-1)}$$
$$=4$$
$$\therefore h'(-1)=4$$

이때, $h'(x)=f'(x)g(x)+f(x)g'(x)$이므로 이 식의 양변에 $x=-1$을 대입하면
$$h'(-1)=f'(-1)g(-1)+f(-1)g'(-1)$$
$$4=(-4)\times3+2\times g'(-1)$$
$$4=-12+2g'(-1)$$
$$2g'(-1)=16$$
$$\therefore g'(-1)=8$$

<div align="right">답 8</div>

10-3

$f(x)=(x-1)(x-2)(x-3)\cdots(x-n)$에서
$$f'(x)=(x-2)(x-3)\cdots(x-n)$$
$$+(x-1)(x-3)\cdots(x-n)$$
$$+(x-1)(x-2)(x-4)\cdots(x-n)$$
$$+\cdots+(x-1)(x-2)(x-3)\cdots\{x-(n-1)\}$$
이므로
$$f'(2)=1\times(-1)\times(-2)\times\cdots\times(2-n)$$
$$=(-1)^{n-2}\times1\times2\times\cdots\times(n-2)$$
$f'(n)=f'(2)(n^2-14n+43)$에서

$$(n-1)\times(n-2)\times(n-3)\times\cdots\times1$$
$$=(-1)^{n-2}\times1\times2\times\cdots\times(n-2)\times(n^2-14n+43)$$
$$\therefore n-1=(-1)^{n-2}\times(n^2-14n+43) \quad \cdots\cdots \text{㉠}$$

(i) n이 홀수일 때,
 $(-1)^{n-2}=-1$이므로 ㉠에서
 $$n-1=-(n^2-14n+43)$$
 $$n^2-14n+43+n-1=0,\ n^2-13n+42=0$$
 $$(n-6)(n-7)=0$$
 이때, n은 홀수이므로 $n=7$

(ii) n이 짝수일 때,
 $(-1)^{n-2}=1$이므로 ㉠에서
 $$n-1=n^2-14n+43$$
 $$n^2-15n+44=0$$
 $$(n-4)(n-11)=0$$
 이때, n은 짝수이므로 $n=4$

(i), (ii)에서 모든 자연수 n의 값의 곱은 $7\times4=28$이다.

<div align="right">답 28</div>

11-1

$\lim\limits_{x \to 2}\dfrac{f(x)-a}{x-2}=4$에서 극한값이 존재하고 $x \longrightarrow 2$일 때 (분모) $\longrightarrow 0$이므로 (분자) $\longrightarrow 0$이다.

즉, $\lim\limits_{x \to 2}\{f(x)-a\}=0$에서 $f(2)=a$
$$\lim_{x \to 2}\frac{f(x)-a}{x-2}=\lim_{x \to 2}\frac{f(x)-f(2)}{x-2}=4$$
$$\therefore f'(2)=4$$

다항식 $f(x)$를 $(x-2)^2$으로 나눈 몫을 $Q(x)$라 하면
$$f(x)=(x-2)^2Q(x)+bx+3 \quad \cdots\cdots \text{㉠}$$
㉠의 양변에 $x=2$를 대입하면
$$f(2)=2b+3 \qquad \therefore a=2b+3 \quad \cdots\cdots \text{㉡}$$
㉠의 양변을 x에 대하여 미분하면
$$f'(x)=2(x-2)Q(x)+(x-2)^2Q'(x)+b \quad \cdots\cdots \text{㉢}$$
㉢의 양변에 $x=2$를 대입하면 $f'(2)=b$
$$\therefore b=4,\ a=11\ (\because \text{㉡})$$
따라서 $a+b=15$이다.

<div align="right">답 15</div>

11-2

다항식 $f(x)$를 $(x-1)^2$으로 나눈 몫을 $Q(x)$라 하면

$f(x)=(x-1)^2Q(x)+2x+1$ ······㉠

㉠의 양변에 $x=1$을 대입하면 $f(1)=3$ ······㉡

㉠의 양변을 x에 대하여 미분하면

$f'(x)=2(x-1)Q(x)+(x-1)^2Q'(x)+2$ ······㉢

㉢의 양변에 $x=1$을 대입하면 $f'(1)=2$ ······㉣

$g(x)=xf(x)$라 하면 곡선 $y=xf(x)$, 즉 $y=g(x)$ 위의 $x=1$인 점에서의 접선의 기울기는 $g'(1)$이다.

이때, $g'(x)=f(x)+xf'(x)$이므로

$g'(1)=f(1)+f'(1)=3+2=5$ (\because ㉡, ㉣)

답 5

11-3

다항식 x^9-x+7을 $(x+1)^2(x-1)$로 나눈 몫을 $Q(x)$, 나머지를 $R(x)=ax^2+bx+c$ $(a,\ b,\ c$는 상수$)$라 하면

$x^9-x+7=(x+1)^2(x-1)Q(x)+ax^2+bx+c$ ······㉠

㉠의 양변에 $x=1$을 대입하면

$1-1+7=a+b+c$

$\therefore a+b+c=7$ ······㉡

㉠의 양변에 $x=-1$을 대입하면

$-1+1+7=a-b+c$

$\therefore a-b+c=7$ ······㉢

㉡, ㉢에 의하여 $b=0$

㉠의 양변을 x에 대하여 미분하면

$9x^8-1=2(x+1)(x-1)Q(x)+(x+1)^2Q(x)$
$\qquad\qquad\qquad +(x+1)^2(x-1)Q'(x)+2ax+b$

이 식의 양변에 $x=-1$을 대입하면

$8=-2a$ ($\because b=0$)

$\therefore a=-4$

㉡ 또는 ㉢에 $a=-4$, $b=0$을 대입하면 $c=11$

따라서 $R(x)=-4x^2+11$이므로

$R\left(\dfrac{1}{2}\right)=(-4)\times\dfrac{1}{4}+11=10$

답 10

12-1

$f(x)=\begin{cases}1 & (x<1)\\2x-1 & (x\geq1)\end{cases}$, $g(x)=ax+b$에서

$f(x)g(x)=\begin{cases}ax+b & (x<1)\\(2x-1)(ax+b) & (x\geq1)\end{cases}$

(i) 함수 $f(x)g(x)$가 $x=1$에서 연속이어야 하므로

$f(1)g(1)=\lim\limits_{x\to1+}f(x)g(x)=\lim\limits_{x\to1-}f(x)g(x)$이어야 한다.

$f(1)g(1)=\lim\limits_{x\to1+}f(x)g(x)=\lim\limits_{x\to1-}f(x)g(x)$
$\qquad\qquad =a+b$

이므로 함수 $f(x)g(x)$는 $x=1$에서 연속이다.

(ii) $\{f(x)g(x)\}'=\begin{cases}a & (x<1)\\2(ax+b)+a(2x-1) & (x>1)\end{cases}$에서

$\lim\limits_{x\to1+}\{f(x)g(x)\}'=\lim\limits_{x\to1-}\{f(x)g(x)\}'$이어야 한다.

즉, $2(a+b)+a=a$이다.

$3a+2b=a$, $a+b=0$

$\therefore a=-b$

이때, $g(2)=5$이므로 $2a+b=2a-a=a=5$

$\therefore a=5$, $b=-5$

(i), (ii)에서 $g(x)=5x-5$이므로 $g(4)=20-5=15$

답 15

12-2

$f(x)=\begin{cases}x^2+1 & (x\leq0)\\x-2 & (x>0)\end{cases}$에서

$g(x)=(x^n+a)f(x)$라 하면

$g(x)=\begin{cases}(x^n+a)(x^2+1) & (x\leq0)\\(x^n+a)(x-2) & (x>0)\end{cases}$

함수 $g(x)$가 $x=0$에서 미분가능하려면 $x=0$에서 연속이어야 하므로 $g(0)=\lim\limits_{x\to0+}g(x)=\lim\limits_{x\to0-}g(x)$이어야 한다.

$g(0)=a$, $\lim\limits_{x\to0+}g(x)=-2a$, $\lim\limits_{x\to0-}g(x)=a$이므로

$-2a=a$ $\therefore a=0$

$\therefore g(x)=\begin{cases}x^n(x^2+1) & (x\leq0)\\x^n(x-2) & (x>0)\end{cases}=\begin{cases}x^{n+2}+x^n & (x\leq0)\\x^{n+1}-2x^n & (x>0)\end{cases}$

$g'(x)=\begin{cases}(n+2)x^{n+1}+nx^{n-1} & (x<0)\\(n+1)x^n-2nx^{n-1} & (x>0)\end{cases}$에서

함수 $g(x)$는 $x=0$에서 미분가능하므로
$$\lim_{x \to 0+} g'(x) = \lim_{x \to 0-} g'(x)\text{이다.}$$

(ⅰ) $n=1$일 때,
$$\lim_{x \to 0+} g'(x) = \lim_{x \to 0+} (2x-2) = -2$$
$$\lim_{x \to 0-} g'(x) = \lim_{x \to 0-} (3x^2+1) = 1$$
즉, $\lim_{x \to 0+} g'(x) \neq \lim_{x \to 0-} g'(x)$이므로 함수 $g(x)$는
$x=0$에서 미분가능하지 않다.

(ⅱ) $n \geq 2$일 때,
$$\lim_{x \to 0+} g'(x) = \lim_{x \to 0+} \{(n+1)x^n - 2nx^{n-1}\} = 0$$
$$\lim_{x \to 0-} g'(x) = \lim_{x \to 0-} \{(n+2)x^{n+1} + nx^{n-1}\} = 0$$
즉, $\lim_{x \to 0+} g'(x) = \lim_{x \to 0-} g'(x)$이므로 함수 $g(x)$는
$x=0$에서 미분가능하다.

(ⅰ), (ⅱ)에서 함수 $g(x)$, 즉 $(x^n+a)f(x)$가 $x=0$에서 미분
가능하도록 하는 자연수 n의 최솟값은 2이다.

답 2

개 념 마 무 리

본문 pp.94~97

01 13	**02** 3	**03** 8	**04** ①
05 -8	**06** 25	**07** 5	**08** ㄴ, ㄷ
09 ⑤	**10** ④	**11** 9	**12** 4
13 -3	**14** 2	**15** 1	**16** 118
17 ④	**18** ③	**19** -24	**20** 12
21 58	**22** ㄱ, ㄴ, ㄷ	**23** $(1,1), (2,2)$	
24 $\dfrac{3}{2}$			

01

함수 $f(x)$에 대하여 x의 값이 a에서 $a+1$까지 변할 때의
평균변화율은
$$\frac{f(a+1)-f(a)}{(a+1)-a} = f(a+1) - f(a)$$
즉, $f(a+1) - f(a) = (a-1)^2$ ······㉠
함수 $f(x)$에 대하여 x의 값이 1에서 8까지 변할 때의 평균
변화율은
$$\frac{f(8)-f(1)}{8-1} = \frac{f(8)-f(1)}{7}$$ ······㉡

㉠에 $a=1, 2, 3, \cdots, 7$을 대입한 후 변끼리 더하면
$$f(2) - f(1) = 0^2$$
$$f(3) - f(2) = 1^2$$
$$f(4) - f(3) = 2^2$$
$$\vdots$$
$$+) \ \underline{f(8) - f(7) = 6^2}$$
$$f(8) - f(1) = 0^2 + 1^2 + 2^2 + \cdots + 6^2$$
$$= \sum_{k=1}^{6} k^2 = \frac{6 \times 7 \times 13}{6}$$
$$= 91$$

따라서 구하는 평균변화율은 ㉡에서 $\dfrac{91}{7} = 13$

답 13

보충설명
자연수의 거듭제곱의 합

(1) $\displaystyle\sum_{k=1}^{n} k = \frac{n(n+1)}{2}$

(2) $\displaystyle\sum_{k=1}^{n} k^2 = \frac{n(n+1)(2n+1)}{6}$

(3) $\displaystyle\sum_{k=1}^{n} k^3 = \left\{ \frac{n(n+1)}{2} \right\}^2$

02

함수 $f(x) = (x-2a)(x-2b)$에 대하여 x의 값이 a에서
b까지 변할 때의 평균변화율은
$$\frac{f(b)-f(a)}{b-a} = \frac{(b-2a)(-b) - (-a)(a-2b)}{b-a}$$
$$= \frac{a^2 - b^2}{b-a} = -(a+b)$$ ······㉠
한편, $f(x) = (x-2a)(x-2b)$에서
$$f'(2a) = \lim_{\Delta x \to 0} \frac{f(2a+\Delta x) - f(2a)}{\Delta x}$$
$$= \lim_{\Delta x \to 0} \frac{\Delta x(2a - 2b + \Delta x)}{\Delta x}$$
$$= 2a - 2b$$ ······㉡
이때, ㉠=㉡이므로
$$-(a+b) = 2a - 2b$$
$$b = 3a$$
$$\therefore \frac{b}{a} = 3$$

답 3

함수의 곱의 미분법을 이용하면 $f'(2a)$의 값을 쉽게 구할 수 있다.

$f(x)=(x-2a)(x-2b)$에서

$f'(x)=(x-2b)+(x-2a)=2x-2a-2b$이므로

$f'(2a)=4a-2a-2b=2a-2b$

03

조건 ㈎에서

$$\lim_{h \to 0}\frac{f(2+2h)-f(2)-g(h)}{h}$$

$$=\lim_{h \to 0}\frac{f(2+2h)-f(2)-g(h)+g(0)}{h}$$

$$(\because \text{조건 ㈏에서 } g(0)=0)$$

$$=\lim_{h \to 0}\frac{f(2+2h)-f(2)}{h}-\lim_{h \to 0}\frac{g(h)-g(0)}{h}$$

$$=\lim_{h \to 0}\left\{\frac{f(2+2h)-f(2)}{2h}\times 2\right\}-\lim_{h \to 0}\frac{g(h)-g(0)}{h}$$

$$=2f'(2)-g'(0)=2$$

이때, 조건 ㈏에서 $f'(2)=5$이므로

$$2f'(2)-g'(0)=2\times 5-g'(0)=2$$

$$\therefore g'(0)=8$$

답 8

04

$f(x)=x^2|x-1|$에서

$$\lim_{h \to 0}\frac{f(1+2h)-f(1-3h)}{h}$$

$$=\lim_{h \to 0}\frac{(1+2h)^2|2h|-(1-3h)^2|-3h|}{h} \quad\cdots\cdots\ \ominus$$

(i) $h \longrightarrow 0+$ 일 때, ㉠에서

$$\lim_{h \to 0+}\frac{(1+2h)^2|2h|-(1-3h)^2|-3h|}{h}$$

$$=\lim_{h \to 0+}\frac{(1+2h)^2\times 2h-(1-3h)^2\times 3h}{h}$$

$$=\lim_{h \to 0+}\{2(1+2h)^2-3(1-3h)^2\}$$

$$=2-3=-1$$

(ii) $h \longrightarrow 0-$ 일 때, ㉠에서

$$\lim_{h \to 0-}\frac{(1+2h)^2|2h|-(1-3h)^2|-3h|}{h}$$

$$=\lim_{h \to 0-}\frac{(1+2h)^2\times(-2h)-(1-3h)^2\times(-3h)}{h}$$

$$=\lim_{h \to 0-}\{-2(1+2h)^2+3(1-3h)^2\}$$

$$=-2+3=1$$

(i), (ii)에서

$$\lim_{h \to 0+}\frac{f(1+2h)-f(1-3h)}{h}$$

$$\neq \lim_{h \to 0-}\frac{f(1+2h)-f(1-3h)}{h}\text{이므로}$$

$$\lim_{h \to 0}\frac{f(1+2h)-f(1-3h)}{h}\text{의 값은 존재하지 않는다.}$$

답 ①

함수 $y=f(x)$의 그래프는 다음과 같다.

이때, $x=1$에서의 우미분계수와 좌미분계수가 다르므로 함수 $f(x)$는 $x=1$에서 미분가능하지 않다.

└→ $x=1$에서 그래프가 꺾여 있으므로 미분계수가 같을 수 없다.

따라서

$$\lim_{h \to 0}\frac{f(1+2h)-f(1-3h)}{h}$$

$$=\lim_{h \to 0}\frac{f(1+2h)-f(1)+f(1)-f(1-3h)}{h}$$

$$=\lim_{h \to 0}\frac{f(1+2h)-f(1)}{h}-\lim_{h \to 0}\frac{f(1-3h)-f(1)}{h}$$

$$=\lim_{h \to 0}\left\{\frac{f(1+2h)-f(1)}{2h}\times 2\right\}$$

$$\qquad -\lim_{h \to 0}\left\{\frac{f(1-3h)-f(1)}{-3h}\times(-3)\right\}$$

$$=2f'(1)+3f'(1)=5f'(1)$$

로 계산할 수 없음에 유의한다.

절댓값 기호, 가우스 기호가 포함된 함수의 미분계수를 구할 때는 먼저 극한값의 존재여부를 확인하여야 한다.

05

$f(0)=\alpha\ (\alpha\neq0)$라 하면

$\displaystyle\lim_{x\to0}\frac{f(x)-x}{f(x)+5x}=\frac{f(0)}{f(0)}=\frac{\alpha}{\alpha}=1\neq3$이므로 $f(0)=0$이다.

$\displaystyle\lim_{x\to0}\frac{f(x)-x}{f(x)+5x}=\lim_{x\to0}\frac{\dfrac{f(x)}{x}-1}{\dfrac{f(x)}{x}+5}$

$\displaystyle\qquad=\lim_{x\to0}\frac{\dfrac{f(x)-f(0)}{x}-1}{\dfrac{f(x)-f(0)}{x}+5}\ (\because f(0)=0)$

$\displaystyle\qquad=\frac{f'(0)-1}{f'(0)+5}=3$

즉, $f'(0)-1=3f'(0)+15$이므로

$2f'(0)=-16$ $\quad\therefore f'(0)=-8$

답 -8

06

$f(x+y)=f(x)f(y)$ \qquad……㉠

㉠의 양변에 $x=0$, $y=0$을 대입하면

$f(0)=f(0)^2$ $\quad\therefore f(0)=1\ (\because f(x)>0)$

$\displaystyle f'(x)=\lim_{h\to0}\frac{f(x+h)-f(x)}{h}$

$\displaystyle\qquad=\lim_{h\to0}\frac{f(x)f(h)-f(x)}{h}\ (\because ㉠)$

$\displaystyle\qquad=\lim_{h\to0}\frac{f(x)\{f(h)-1\}}{h}$

$\displaystyle\qquad=f(x)\times\lim_{h\to0}\frac{f(h)-f(0)}{h}$

$\displaystyle\qquad=f(x)f'(0)$

즉, $\dfrac{f'(x)}{f(x)}=f'(0)=5$이므로

$\left\{\dfrac{f'(10)}{f(10)}\right\}^2=5^2=25$

답 25

07

점 $(1,3)$은 곡선 $y=f(x)$ 위의 점이므로 $f(1)=3$

한편, 직선 AB의 기울기는 $\dfrac{7-8}{5-1}=-\dfrac{1}{4}$이므로

함수 $f(x)$의 $x=1$에서의 접선의 기울기는 4이다.

수직인 두 직선의 기울기의 곱은 -1

$\therefore f'(1)=4$

$\therefore \displaystyle\lim_{x\to1}\frac{f(x^2)-xf(1)}{x-1}$

$\displaystyle\qquad=\lim_{x\to1}\frac{f(x^2)-f(1)+f(1)-xf(1)}{x-1}$

$\displaystyle\qquad=\lim_{x\to1}\frac{f(x^2)-f(1)}{x-1}-\lim_{x\to1}\frac{xf(1)-f(1)}{x-1}$

$\displaystyle\qquad=\lim_{x\to1}\left\{\frac{f(x^2)-f(1)}{x^2-1}\times(x+1)\right\}-\lim_{x\to1}\frac{f(1)(x-1)}{x-1}$

$\displaystyle\qquad=2f'(1)-f(1)$

$\displaystyle\qquad=2\times4-3=5$

답 5

08

ㄱ. $f(c)<cf'(c)$에서 $\dfrac{f(c)}{c}<f'(c)\ (\because c>0)$

$\dfrac{f(c)}{c}=\dfrac{f(c)-0}{c-0}$은 원점과

점 $(c,f(c))$를 지나는 직선의

기울기와 같고 $f'(c)$는

점 $(c,f(c))$에서의 접선의 기

울기와 같다.

이때, 두 직선의 기울기를 비교하면

$\dfrac{f(c)}{c}>f'(c)$

$\therefore f(c)>cf'(c)$ (거짓)

ㄴ. $f'(a)$, $f'(b)$는 각각 함수

$y=f(x)$의 그래프 위의 점

$(a,f(a))$, $(b,f(b))$에서의

접선의 기울기이고

$f(1)=\dfrac{f(1)-0}{1-0}$은 두 점

$(0,0)$, $(1,f(1))$을 이은 직선의 기울기와 같다.

세 직선의 기울기를 비교하면

$f'(a)>f'(b)>f(1)$ (참)

ㄷ. $0<a<b$이고 $0<f'(b)<f'(a)$이므로

$af'(b)<bf'(a)$

양변을 ab로 나누면

$\therefore \dfrac{f'(b)}{b}<\dfrac{f'(a)}{a}\ (\because ab>0)$ (참)

따라서 옳은 것은 ㄴ, ㄷ이다.

답 ㄴ, ㄷ

09

ㄱ. $F(x)=(x-1)f(x)$라 하면

$$F'(1)=\lim_{h\to 0}\frac{F(1+h)-F(1)}{h}$$

$$=\lim_{h\to 0}\frac{hf(1+h)}{h}$$

$$=\lim_{h\to 0}f(1+h)=f(1)$$

$$(\because \text{함수 } f(x)\text{는 } x=1\text{에서 연속})$$

따라서 함수 $(x-1)f(x)$는 $x=1$에서 미분가능하다.

ㄴ. $F(x)=(x-1)^2f(x)$라 하면

$$F'(1)=\lim_{h\to 0}\frac{F(1+h)-F(1)}{h}$$

$$=\lim_{h\to 0}\frac{h^2f(1+h)}{h}$$

$$=\lim_{h\to 0}\{hf(1+h)\}=0$$

따라서 함수 $(x-1)^2f(x)$는 $x=1$에서 미분가능하다.

ㄷ. $F(x)=\dfrac{1}{1+(x-1)^2f(x)}$이라 하면

$$F'(1)=\lim_{h\to 0}\frac{F(1+h)-F(1)}{h}$$

$$=\lim_{h\to 0}\frac{\dfrac{1}{1+h^2f(1+h)}-1}{h}$$

$$=\lim_{h\to 0}\frac{\dfrac{-h^2f(1+h)}{1+h^2f(1+h)}}{h}$$

$$=\lim_{h\to 0}\frac{-hf(1+h)}{1+h^2f(1+h)}=0$$

따라서 함수 $\dfrac{1}{1+(x-1)^2f(x)}$은 $x=1$에서 미분가능하다.

그러므로 $x=1$에서 미분가능한 함수는 ㄱ, ㄴ, ㄷ이다.

답 ⑤

10

$f(1)=0$이므로

$f(x)=(x-1)^nQ(x)$ (n은 자연수, $Q(x)$는 다항함수)라 하면

$g(x)=|(x-1)^nQ(x)|$

$\therefore g(1)=0$

함수 $g(x)$가 $x=1$에서 미분가능하기 위해서는

$g'(1)$, 즉 $\lim\limits_{h\to 0}\dfrac{g(1+h)-g(1)}{h}$의 값이 존재해야 한다.

이때,

$$\lim_{h\to 0}\frac{g(1+h)-g(1)}{h}$$

$$=\lim_{h\to 0}\frac{|h^nQ(1+h)|}{h} \ (\because \ g(1)=0)$$

$$=\lim_{h\to 0}\frac{|h^n||Q(1+h)|}{h}$$

$$=|Q(1)|\times\lim_{h\to 0}\frac{|h^n|}{h}$$

이고 $|Q(1)|$은 상수이므로 $g'(1)$이 존재하기 위해서는

$\lim\limits_{h\to 0}\dfrac{|h^n|}{h}$의 값이 존재해야 한다.

(i) $n=1$일 때,

$\lim\limits_{h\to 0+}\dfrac{|h|}{h}=1$, $\lim\limits_{h\to 0-}\dfrac{|h|}{h}=-1$이므로 $\lim\limits_{h\to 0}\dfrac{|h^n|}{h}$의 값이 존재하지 않는다.

(ii) $n\geq 2$일 때,

$$\lim_{h\to 0+}\frac{|h^n|}{h}=\lim_{h\to 0+}h^{n-1}=0$$

$$\lim_{h\to 0-}\frac{|h^n|}{h}=\begin{cases} -\lim\limits_{h\to 0-}h^{n-1} & (n\text{이 홀수}) \\ \lim\limits_{h\to 0-}h^{n-1} & (n\text{이 짝수}) \end{cases}=0$$

즉, $\lim\limits_{h\to 0+}\dfrac{|h^n|}{h}=\lim\limits_{h\to 0-}\dfrac{|h^n|}{h}$이므로 극한값이 존재한다.

(i), (ii)에서 극한값이 존재하기 위해서는 $n\geq 2$

따라서 함수 $g(x)$가 $x=1$에서 미분가능하도록 하는 함수 $f(x)$의 조건은 함수 $f(x)$의 식이 $(x-1)^2$으로 나누어떨어지는 것이다.

답 ④

11

$\lim\limits_{x\to -1}\dfrac{x^3+1}{x^n+x^5+x^2+1}=\dfrac{1}{4}$에서 0이 아닌 극한값이 존재하고 $x\longrightarrow -1$일 때 (분자) $\longrightarrow 0$이므로 (분모) $\longrightarrow 0$이다.

즉, $\lim\limits_{x\to -1}(x^n+x^5+x^2+1)=0$에서

$(-1)^n+(-1)+1+1=0$

$\therefore (-1)^n=-1$ ······㉠

$f(x)=x^n+x^5+x^2$이라 하면

$f(-1)=(-1)^n+(-1)^5+(-1)^2$

$=-1+(-1)+1 \ (\because \ ㉠)$

$=-1$

$$\lim_{x \to -1} \frac{x^3+1}{x^n+x^5+x^2+1} = \lim_{x \to -1} \frac{\overbrace{(x+1)(x^2-x+1)}^{a^3+b^3=(a+b)(a^2-ab+b^2)}}{f(x)-f(-1)}$$

$$= 3 \lim_{x \to -1} \frac{x-(-1)}{f(x)-f(-1)}$$

$$= \frac{3}{f'(-1)} = \frac{1}{4}$$

$$\therefore f'(-1) = 12$$

이때, $f'(x) = nx^{n-1}+5x^4+2x$이므로

$$f'(-1) = n(-1)^{n-1}+5-2$$

$$= n+3 \ (\because \ ㉠)$$

즉, $n+3=12$이므로 $n=9$

<div align="right">답 9</div>

다른풀이

로피탈의 정리에 의하여

$$\lim_{x \to -1} \frac{x^3+1}{x^n+x^5+x^2+1} = \lim_{x \to -1} \frac{3x^2}{nx^{n-1}+5x^4+2x}$$

$$= \frac{3}{n(-1)^{n-1}+5-2}$$

$$= \frac{3}{n(-1)^{n-1}+3}$$

$$= \frac{3}{n+3} \ (\because \ ㉠)$$

즉, $\dfrac{3}{n+3} = \dfrac{1}{4}$이므로

$$n+3=12 \qquad \therefore \ n=9$$

12

조건 ㈎의 $\lim\limits_{x \to -2} \dfrac{f(x)+3}{x+2} = 4$에서 극한값이 존재하고

$x \longrightarrow -2$일 때 (분모) $\longrightarrow 0$이므로 (분자) $\longrightarrow 0$이다.

즉, $\lim\limits_{x \to -2} \{f(x)+3\} = 0$에서 $f(-2)+3=0$

$$\therefore f(-2) = -3$$

이때, $\lim\limits_{x \to -2} \dfrac{f(x)+3}{x+2} = \lim\limits_{x \to -2} \dfrac{f(x)-f(-2)}{x-(-2)} = 4$이므로

$$f'(-2) = 4 \tag{㈎}$$

조건 ㈏의 식의 양변에 $x=-2$를 대입하면

$$f(-2)-5 = (4+4+4) \times g(-2)$$

$$-3-5 = 12g(-2)$$

$$12g(-2) = -8 \qquad \therefore g(-2) = -\frac{2}{3}$$

조건 ㈏의 식의 양변을 x에 대하여 미분하면

$f'(x) = (2x-2)g(x)+(x^2-2x+4)g'(x)$이므로

$$f'(-2) = -6 \times g(-2)+(4+4+4)g'(-2)$$

$$4 = -6 \times \left(-\frac{2}{3}\right)+12g'(-2)$$

$$12g'(-2) = 0 \qquad \therefore g'(-2) = 0 \tag{㈏}$$

따라서 $f'(-2)-g'(-2) = 4-0 = 4$

<div align="right">㈐</div>

<div align="right">답 4</div>

단계	채점 기준	배점
㈎	조건 ㈎에서 $f(-2)$, $f'(-2)$의 값을 구한 경우	40%
㈏	조건 ㈏에서 $g(-2)$, $g'(-2)$의 값을 구한 경우	40%
㈐	구하는 값을 구한 경우	20%

13

$$f(x) = \begin{cases} x-1 & (x>2) \\ 2-x & (x \le 2) \end{cases} \text{이므로}$$

$$g(x) = \begin{cases} (x+b)(x-1) & (x>2) \\ a(2-x) & (x \le 2) \end{cases}$$

이때, 함수 $g(x)$가 $x=2$에서 미분가능하면 $x=2$에서 연속이므로

$$g(2) = \lim_{x \to 2+} g(x) = \lim_{x \to 2-} g(x)$$

$$(2+b) \times (2-1) = a \times (2-2)$$

$$2+b = 0 \qquad \therefore b = -2$$

함수 $g(x)$가 $x=2$에서 미분가능하므로

$$\lim_{x \to 2+} \frac{g(x)-g(2)}{x-2} = \lim_{x \to 2+} \frac{(x-2)(x-1)}{x-2} = 1$$

$$\lim_{x \to 2-} \frac{g(x)-g(2)}{x-2} = \lim_{x \to 2-} \frac{a(2-x)}{x-2} = -a$$

에서 $1 = -a \qquad \therefore a = -1$

$$\therefore a+b = -1+(-2) = -3$$

<div align="right">답 -3</div>

다른풀이

$g_1(x) = (x+b)(x-1)$, $g_2(x) = a(2-x)$라 하면

$g_1'(x) = 2x+b-1$, $g_2'(x) = -a$

이때, 함수 $g(x)$가 $x=2$에서 미분가능하므로 $x=2$에서 연속이다.

즉, $g_1(2) = g_2(2)$에서 $2+b=0 \qquad \therefore b=-2$

또한, $g_1'(2) = g_2'(2)$에서

$b+3=-a$ $\therefore\ a=-1\ (\because\ b=-2)$

$\therefore\ a+b=-3$

14

$g(x)=\begin{cases} f(x-1) & (x\geq 3) \\ f(x+1) & (x<3) \end{cases}$에서 함수 $g(x)$가 실수 전체의

집합에서 미분가능하면 실수 전체의 집합에서 연속이므로

$g(3)=\lim\limits_{x\to 3+}g(x)=\lim\limits_{x\to 3-}g(x)$

즉, $f(2)=\lim\limits_{x\to 3+}f(x-1)=\lim\limits_{x\to 3-}f(x+1)$

$\therefore\ f(2)=f(4)$

$8+4a+2b+c=64+16a+4b+c,\ 12a+2b=-56$

$\therefore\ 6a+b=-28$ ……㉠

또한, $g'(3)$이 존재하므로 $\lim\limits_{x\to 3+}g'(x)=\lim\limits_{x\to 3-}g'(x)$이다.

이때, 함수 $y=f(x-1)$의 그래프는 함수 $y=f(x)$의 그래프를 x축의 방향으로 1만큼, 함수 $y=f(x+1)$의 그래프는 함수 $y=f(x)$의 그래프를 x축의 방향으로 -1만큼 평행이동한 것과 같으므로

$f'(4)=f'(2)$

$f(x)=x^3+ax^2+bx+c$에서 $f'(x)=3x^2+2ax+b$이므로

$48+8a+b=12+4a+b$

$36=-4a$ $\therefore\ a=-9$

이것을 ㉠에 대입하여 풀면 $b=26$

따라서 $f'(x)=3x^2-18x+26$이므로

$f'(2)=12-36+26=2$

답 2

15

$\{f(x)g(x)\}'=f'(x)g(x)+f(x)g'(x)$이므로 함수 $f(x)g(x)$의 $x=0$에서의 미분계수는

$f'(0)g(0)+f(0)g'(0)$ ……㉠

$\lim\limits_{h\to 0}\dfrac{f(3h)g(0)-f(0)g(-3h)}{h}=3$에서

$\lim\limits_{h\to 0}\dfrac{f(3h)g(0)-f(0)g(-3h)}{h}$

$=\lim\limits_{h\to 0}\dfrac{f(3h)g(0)-f(0)g(0)+f(0)g(0)-f(0)g(-3h)}{h}$

$=\lim\limits_{h\to 0}\dfrac{f(3h)g(0)-f(0)g(0)}{h}-\lim\limits_{h\to 0}\dfrac{f(0)g(-3h)-f(0)g(0)}{h}$

$=g(0)\times\lim\limits_{h\to 0}\left\{\dfrac{f(3h)-f(0)}{3h}\times 3\right\}$

$\qquad -f(0)\times\lim\limits_{h\to 0}\left\{\dfrac{g(-3h)-g(0)}{-3h}\times(-3)\right\}$

$=3f'(0)g(0)+3f(0)g'(0)=3$

$\therefore\ f'(0)g(0)+f(0)g'(0)=1$ ……㉡

따라서 함수 $f(x)g(x)$의 $x=0$에서의 미분계수는 ㉠, ㉡에 의하여 1이다.

답 1

16

$g(x)=\begin{cases} f(x) & (x<a) \\ m-f(x) & (a\leq x<b) \\ n+f(x) & (x\geq b) \end{cases}$에서 함수 $g(x)$가 실수 전체

의 집합에서 미분가능하면 실수 전체의 집합에서 연속이므로

$g(a)=\lim\limits_{x\to a+}g(x)=\lim\limits_{x\to a-}g(x)$,

$g(b)=\lim\limits_{x\to b+}g(x)=\lim\limits_{x\to b-}g(x)$

$m-f(a)=f(a),\ n+f(b)=m-f(b)$

$\therefore\ m=2f(a),\ n=m-2f(b)$ ……㉠

이때, $g'(a),\ g'(b)$가 존재하므로

함수 $g(x)$는 실수 전체의 집합에서 미분가능

$g'(x)=\begin{cases} f'(x) & (x<a) \\ -f'(x) & (a<x<b) \\ f'(x) & (x>b) \end{cases}$에서

$\lim\limits_{x\to a+}g'(x)=\lim\limits_{x\to a-}g'(x),\ \lim\limits_{x\to b+}g'(x)=\lim\limits_{x\to b-}g'(x)$

$-f'(a)=f'(a),\ f'(b)=-f'(b)$

$\therefore\ f'(a)=f'(b)=0$

이때, $f(x)=x^3+3x^2-9x$에서

$f'(x)=3x^2+6x-9$

$\qquad =3(x^2+2x-3)$

$\qquad =3(x+3)(x-1)$

이므로 $a=-3,\ b=1$

이를 ㉠에 대입하면

$m=2f(-3)=2\times(-27+27+27)=54$,

$n=m-2f(1)=54-2\times(1+3-9)=64$

$\therefore\ m+n=118$

답 118

17

명제 '함수 $f(x)$가 $x=0$에서 미분가능하면 함수 $f(x)$는 $x=0$에서 연속이다.'의 역은 '함수 $f(x)$가 $x=0$에서 연속이면 함수 $f(x)$는 $x=0$에서 미분가능하다.'이다.

명제의 역이 성립하지 않으려면 주어진 함수는 $x=0$에서 연속이지만 $x=0$에서 미분가능하지 않은 함수이어야 한다.

ㄱ. $f(x)=x[x]$에서 $f(x)=\begin{cases} -x\ (-1<x<0) \\ 0\quad (0\le x<1) \end{cases}$

$f(0)=\lim\limits_{x\to 0+}f(x)=\lim\limits_{x\to 0-}f(x)=0$이므로 $f(x)$는 $x=0$에서 연속이다.

이때, $f'(x)=\begin{cases} -1\ (-1<x<0) \\ 0\quad (0<x<1) \end{cases}$이므로

$\underset{=0}{\underbrace{\lim\limits_{x\to 0+}f'(x)}}\neq \underset{=-1}{\underbrace{\lim\limits_{x\to 0-}f'(x)}}$

즉, 함수 $f(x)$는 $x=0$에서 연속이지만 $x=0$에서 미분가능하지 않다.

ㄴ. $f(x)=x^2[x]$에서 $f(x)=\begin{cases} -x^2\ (-1<x<0) \\ 0\quad (0\le x<1) \end{cases}$

$f(0)=\lim\limits_{x\to 0+}f(x)=\lim\limits_{x\to 0-}f(x)=0$이므로 $f(x)$는 $x=0$에서 연속이다.

이때, $f'(x)=\begin{cases} -2x\ (-1<x<0) \\ 0\quad (0<x<1) \end{cases}$이므로

$\lim\limits_{x\to 0+}f'(x)=\lim\limits_{x\to 0-}f'(x)=0$

즉, 함수 $f(x)$는 $x=0$에서 연속이면서 미분가능하다.

ㄷ. $f(x)=(x+1)|x|$에서

$f(x)=\begin{cases} -x(x+1)\ (x<0) \\ x(x+1)\quad (x\ge 0) \end{cases}$

$f(0)=\lim\limits_{x\to 0+}f(x)=\lim\limits_{x\to 0-}f(x)=0$이므로 $f(x)$는 $x=0$에서 연속이다.

이때, $f'(x)=\begin{cases} -(x+1)-x\ (x<0) \\ (x+1)+x\quad (x>0) \end{cases}$이므로

$\underset{=1}{\underbrace{\lim\limits_{x\to 0+}f'(x)}}\neq \underset{=-1}{\underbrace{\lim\limits_{x\to 0-}f'(x)}}$

즉, 함수 $f(x)$는 $x=0$에서 연속이지만 $x=0$에서 미분가능하지 않다.

따라서 주어진 명제의 역이 성립하지 않는 함수는 ㄱ, ㄷ이다.

답 ④

다른풀이

$-1<x<1$에서 〈보기〉의 함수의 그래프를 통해 확인할 수 있다.

ㄱ.
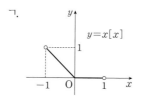

ㄴ.
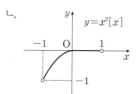

ㄷ.

따라서 $x=0$에서 연속이지만 $x=0$에서 미분가능하지 않은 함수는 ㄱ, ㄷ이다.

18

주어진 함수 $y=f(x)$의 그래프에서 함수 $f(x)$의 식은 다음과 같다.

$f(x)=\begin{cases} 1\quad (x<0) \\ 2\quad (0\le x<1) \\ x+1\ (x\ge 1) \end{cases}$

ㄱ. $f'(x)=\begin{cases} 0\ (x<0) \\ 0\ (0<x<1) \\ 1\ (x>1) \end{cases}$

이때, $\underset{=1}{\underbrace{\lim\limits_{x\to 1+}f'(x)}}\neq \underset{=0}{\underbrace{\lim\limits_{x\to 1-}f'(x)}}$이므로

함수 $f(x)$는 $x=1$에서 미분가능하지 않다. (거짓)

ㄴ. $xf(x)=\begin{cases} x\quad (x<0) \\ 2x\quad (0\le x<1) \\ x^2+x\ (x\ge 1) \end{cases}$에서

$\{xf(x)\}'=\begin{cases} 1\quad (x<0) \\ 2\quad (0<x<1) \\ 2x+1\ (x>1) \end{cases}$

이때, $\displaystyle\lim_{x\to 0+}\underbrace{\{xf(x)\}'}_{=2}\neq\lim_{x\to 0-}\underbrace{\{xf(x)\}'}_{=1}$이므로

함수 $xf(x)$는 $x=0$에서 미분가능하지 않다. (거짓)

ㄷ. $f(x+1)=\begin{cases}1 & (x<-1) \\ 2 & (-1\le x<0) \\ x+2 & (x\ge 0)\end{cases}$이므로

$f(x)f(x+1)=\begin{cases}1 & (x<-1) \\ 2 & (-1\le x<0) \\ 2(x+2) & (0\le x<1) \\ (x+1)(x+2) & (x\ge 1)\end{cases}$이고

$x^k f(x)f(x+1)=\begin{cases}x^k & (x<-1) \\ 2x^k & (-1\le x<0) \\ 2x^k(x+2) & (0\le x<1) \\ x^k(x+1)(x+2) & (x\ge 1)\end{cases}$

$x^k f(x)f(x+1)=g(x)$라 하고

$-1<x<1$에서 $g'(x)$를 구하면

$g'(x)=\begin{cases}2kx^{k-1} & (-1<x<0) \\ 2kx^{k-1}(x+2)+2x^k & (0<x<1)\end{cases}$

(i) $k=1$일 때,

$\displaystyle\lim_{x\to 0+}g'(x)=\lim_{x\to 0+}\{2(x+2)+2x\}=4$

$\displaystyle\lim_{x\to 0-}g'(x)=\lim_{x\to 0-}2=2$

$\therefore \displaystyle\lim_{x\to 0+}g'(x)\neq\lim_{x\to 0-}g'(x)$

즉, 함수 $g(x)$는 $x=0$에서 미분가능하지 않다.

(ii) $k\ge 2$일 때,

$\displaystyle\lim_{x\to 0+}g'(x)=\lim_{x\to 0-}g'(x)=0$

즉, 함수 $g(x)$는 $x=0$에서 미분가능하다.

(i), (ii)에서 함수 $g(x)$가 $x=0$에서 미분가능하도록 하는 자연수 k의 최솟값은 2이다. (참)

따라서 옳은 것은 ㄷ이다.

답 ③

보충설명

ㄱ. $x=1$에서 함수 $y=f(x)$의 그래프가 꺾여 있으므로 미분가능하지 않다는 것을 확인할 수 있다.

19

조건 ㈎, ㈏에서 함수 $f(x)$는 주기가 4이므로

$f(1)=f(5)$ ⋯⋯㉠

$f'(1)=f'(5)$ ⋯⋯㉡

$\displaystyle\lim_{h\to 0}\frac{f(1+h)+f(5+3h)-2f(1)}{h}$

$=\displaystyle\lim_{h\to 0}\frac{f(1+h)-f(1)+f(5+3h)-f(5)}{h}$ $(\because ㉠)$

$=\displaystyle\lim_{h\to 0}\frac{f(1+h)-f(1)}{h}+\lim_{h\to 0}\frac{f(5+3h)-f(5)}{h}$

$=f'(1)+\displaystyle\lim_{h\to 0}\left\{\frac{f(5+3h)-f(5)}{3h}\times 3\right\}$

$=f'(1)+3f'(5)$

$=f'(1)+3f'(1)$ $(\because ㉡)$

$=4f'(1)$

$f(x)=3x^2-12x+4$ $(0\le x<4)$에서

$f'(x)=6x-12$ $(0<x<4)$이므로

$f'(1)=6-12=-6$

\therefore (주어진 식)$=4f'(1)=-24$

답 -24

20

(i) $f(x)$가 상수함수일 때,

조건 ㈎에서 좌변의 식이 상수이고 우변의 식은 일차식이므로 등식이 성립하지 않는다.

(ii) $f(x)$가 일차함수일 때,

조건 ㈏에서 $f(x)=a(x-1)+4$ $(a\neq 0)$라 하면

$f'(x)=a$

조건 ㈎에서

$ax-2\{a(x-1)+4\}=-ax+2a-8$

$\qquad\qquad\qquad\qquad\quad =2x-10$

$\therefore a=-2,\ 2a-8=-10$

위의 두 식을 만족시키는 a는 존재하지 않으므로 $f(x)$는 일차함수가 아니다.

(iii) $f(x)$가 $n\ (n\ge 2)$차 함수일 때,

$f(x)$의 최고차항을 $ax^n\ (a\neq 0)$이라 하면 $f'(x)$의 최고차항은 anx^{n-1}

이때, 조건 ㈎의 좌변에서의 최고차항은 $(an-2a)x^n$이고, 우변에서의 최고차항은 $2x$이므로

$an-2a=0$ $\therefore n=2\ (\because a\neq 0)$

(i), (ii), (iii)에서 $f(x)$는 이차함수이므로

$f(x)=px^2+qx+r$ (p, q, r는 상수, $p\neq0$)라 하면

$f'(x)=2px+q$

위의 식을 조건 ㉮에 대입하면

$2px^2+qx-2(px^2+qx+r)=2x-10$

$-qx-2r=2x-10$

\therefore $q=-2$, $r=5$

이때, 조건 ㉯에서 $f(1)=4$이므로

$p+q+r=4$

$p+(-2)+5=4$　　\therefore $p=1$

따라서 $f(x)=x^2-2x+5$이고 $f'(x)=2x-2$이므로

$f(3)+f'(3)=8+4=12$

<div align="right">답 12</div>

21

조건 ㉮에서 $g(x)$를 $(x-1)^2$으로 나눈 몫을 $Q(x)$라 하면

$g(x)=(x-1)^2Q(x)+2$이므로

$g'(x)=2(x-1)Q(x)+(x-1)^2Q'(x)$

\therefore $g(1)=2$　　　　　……㉠

　　$g'(1)=0$　　　　　……㉡

조건 ㉯에서 $f(x)=(x-2)^3g(x)+ax+b$이므로

$f'(x)=3(x-2)^2g(x)+(x-2)^3g'(x)+a$

이때,

$f(1)=(-1)^3\times g(1)+a+b$

　　　$=-2+a+b$　　　　……㉢

$f'(1)=3\times(-1)^2\times g(1)+(-1)^3\times g'(1)+a$

　　　$=6+a$　　　　　……㉣

조건 ㉰에서 극한값이 존재하고 $x\longrightarrow 1$일 때 (분모) $\longrightarrow 0$

이므로 (분자) $\longrightarrow 0$이다.

즉, $\lim\limits_{x\to1}\{f(x)-g(x)\}=0$에서 $f(1)=g(1)$　……㉤

$\lim\limits_{x\to1}\dfrac{f(x)-g(x)}{x-1}=3$에서

$\lim\limits_{x\to1}\dfrac{f(x)-g(x)}{x-1}$

$=\lim\limits_{x\to1}\dfrac{f(x)-f(1)+g(1)-g(x)}{x-1}$ $(\because$ ㉤$)$

$=\lim\limits_{x\to1}\dfrac{f(x)-f(1)}{x-1}-\lim\limits_{x\to1}\dfrac{g(x)-g(1)}{x-1}$

$=f'(1)-g'(1)$

$=6+a$ $(\because$ ㉡, ㉣$)$

$=3$

\therefore $a=-3$

이 값을 ㉢에 대입하면 $-5+b=2$ $(\because$ ㉠, ㉤$)$

\therefore $b=7$

따라서 $a^2+b^2=(-3)^2+7^2=58$

<div align="right">답 58</div>

22

함수 $f(x)$는 $f(1-x)=f(1+x)$를 만족시키므로 함수

$y=f(x)$의 그래프는 직선 $x=1$에 대하여 대칭이다.

이때, 이차항의 계수가 1이므로

$f(x)=(x-1)^2+k$ (k는 상수)　　……㉠

이고 $m=\dfrac{f(b)-f(a)}{b-a}$이다.

ㄱ. $m=0$이면 $f(b)=f(a)$이므로 두 점 $(a, f(a))$,

　　$(b, f(b))$는 다음 그림과 같이 직선 $x=1$에 대하여 대

　　칭이다.

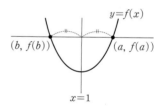

　　이때, $a>b$이므로 $a>1$이고 $b<1$이다. (참)

ㄴ. $m=\dfrac{f(b)-f(a)}{b-a}$

　　$=\dfrac{\{(b-1)^2+k\}-\{(a-1)^2+k\}}{b-a}$ $(\because$ ㉠$)$

　　$=\dfrac{(b-1)^2-(a-1)^2}{b-a}$

　　$=\dfrac{(b-a)(a+b-2)}{b-a}$

　　$=a+b-2$

　　이때, $a+b<2$이므로 $m=a+b-2<0$ (참)

ㄷ. ㄴ에서 $m=a+b-2$

　　㉠에서 $f'(x)=2(x-1)$이므로

　　$f'(c)=2c-2$

　　이때, $a+b=2c$이므로

　　$f'(c)=2c-2=a+b-2=m$ (참)

따라서 옳은 것은 ㄱ, ㄴ, ㄷ이다.

답 ㄱ, ㄴ, ㄷ

보충설명

$b<1$일 때, $a+b$의 값에 따른 기울기 m의 값은 다음과 같다.

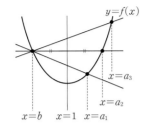

(ⅰ) $a_1+b<2$이면 $m<0$

(ⅱ) $a_2+b=2$이면 $m=0$

(ⅲ) $a_3+b>2$이면 $m>0$

23

함수 $f(x)$가 연속함수이므로

$$f(a)=\lim_{x\to a+} f(x)=\lim_{x\to a-} f(x)$$

즉, $-a^2+a^2=a^3-3a^2+2a$

$a^3-3a^2+2a=0$

$a(a^2-3a+2)=0$

$a(a-1)(a-2)=0$

$\therefore a=0$ 또는 $a=1$ 또는 $a=2$

(ⅰ) $a=0$일 때,

$$f(x)=\begin{cases} -x^2 & (x>0) \\ x^3-3x^2 & (x\le 0) \end{cases}\text{에서}$$

$$g(t)=\begin{cases} -2t & (t>0) \\ 3t^2-6t & (t<0) \end{cases}\text{이므로}$$

함수 $y=g(t)$의 그래프는 다음 그림과 같다.

이때, $g(t)$는 모든 실수 t에 대하여 극한값이 존재하므로 $\lim_{t\to b+} g(t)\ne \lim_{t\to b-} g(t)$를 만족시키는 b의 값은 존재하지 않는다.

(ⅱ) $a=1$일 때,

$$f(x)=\begin{cases} -x^2+x & (x>1) \\ x^3-3x^2+2 & (x\le 1) \end{cases}\text{에서}$$

$$g(t)=\begin{cases} -2t+1 & (t>1) \\ 3t^2-6t & (t<1) \end{cases}\text{이므로}$$

함수 $y=g(t)$의 그래프는 다음 그림과 같다.

이때, $g(t)$는 $t=1$에서

$\lim_{t\to 1+} g(t)=-1$, $\lim_{t\to 1-} g(t)=-3$이므로

$\lim_{t\to 1+} g(t)\ne \lim_{t\to 1-} g(t)$

$\therefore b=1$

(ⅲ) $a=2$일 때,

$$f(x)=\begin{cases} -x^2+2x & (x>2) \\ x^3-3x^2+4 & (x\le 2) \end{cases}\text{에서}$$

$$g(t)=\begin{cases} -2t+2 & (t>2) \\ 3t^2-6t & (t<2) \end{cases}\text{이므로}$$

함수 $y=g(t)$의 그래프는 다음 그림과 같다.

이때, $g(t)$는 $t=2$에서

$\lim_{t\to 2+} g(t)=-2$, $\lim_{t\to 2-} g(t)=0$이므로

$\lim_{t\to 2+} g(t)\ne \lim_{t\to 2-} g(t)$

$\therefore b=2$

(ⅰ), (ⅱ), (ⅲ)에서 조건을 만족시키는 실수 a, b의 순서쌍 $(a,\ b)$는 $(1,\ 1)$, $(2,\ 2)$이다.

답 $(1,\ 1)$, $(2,\ 2)$

24

(i) $t \leq \dfrac{1}{2}$일 때,

$t < \dfrac{1}{2}$일 때 두 도형은 만나지 않고, $t = \dfrac{1}{2}$일 때 두 도형은 한 점에서 만나므로 $g(t) = 0$

(ii) $\dfrac{1}{2} < t < 1$일 때,

위의 그림과 같이 정사각형과 삼각형 OAB의 교점을 Q, R, 정사각형과 직선 $y = -x + 2$의 교점을 S라 하자.

점 P의 x좌표가 t이므로 점 S의 x좌표는 $t + \dfrac{1}{2}$이고 점 S는 직선 $y = -x + 2$ 위에 있으므로 $S\left(t + \dfrac{1}{2}, \dfrac{3}{2} - t\right)$ 이다.

이때, 정사각형의 각 변은 x축, y축과 평행하고, 두 점 Q, R는 직선 $y = x$ 위의 점이므로 점 Q, 점 R의 좌표는 각각 $\left(\dfrac{3}{2} - t, \dfrac{3}{2} - t\right)$, $\left(t + \dfrac{1}{2}, t + \dfrac{1}{2}\right)$이다.

따라서 공통부분인 삼각형 QRS의 넓이 $g(t)$는

$$g(t) = \dfrac{1}{2} \times \left(t + \dfrac{1}{2} - \dfrac{3}{2} + t\right) \times \left(t + \dfrac{1}{2} - \dfrac{3}{2} + t\right)$$
$$= \dfrac{1}{2}(2t - 1)^2$$

(iii) $t = 1$일 때,

점 P의 좌표가 $(1, 1)$이므로 점 Q와 점 S, 점 R의 좌표는 각각 $\left(\dfrac{1}{2}, \dfrac{1}{2}\right)$, $\left(\dfrac{3}{2}, \dfrac{1}{2}\right)$, $\left(\dfrac{3}{2}, \dfrac{3}{2}\right)$이다.

따라서 공통부분인 삼각형 QRS의 넓이 $g(t)$는

$$g(t) = \dfrac{1}{2} \times 1 \times 1 = \dfrac{1}{2}$$

(iv) $1 < t < \dfrac{3}{2}$일 때,

점 P의 x좌표가 t이므로 점 S의 x좌표는 $t - \dfrac{1}{2}$이고 점 S는 직선 $y = -x + 2$ 위에 있으므로 $S\left(t - \dfrac{1}{2}, \dfrac{5}{2} - t\right)$이다.

이때, 정사각형의 각 변은 x축, y축과 평행하므로 점 Q와 점 R의 좌표는 각각 $\left(t - \dfrac{1}{2}, t - \dfrac{1}{2}\right)$, $\left(\dfrac{5}{2} - t, \dfrac{5}{2} - t\right)$이다.

따라서 공통부분의 넓이 $g(t)$는 한 변의 길이가 1인 정사각형에서 삼각형 QRS의 넓이를 뺀 것과 같으므로

$$g(t) = 1 - \dfrac{1}{2} \times \left(\dfrac{5}{2} - t - t + \dfrac{1}{2}\right) \times \left(\dfrac{5}{2} - t - t + \dfrac{1}{2}\right)$$
$$= 1 - \dfrac{1}{2}(3 - 2t)^2$$

(v) $t = \dfrac{3}{2}$일 때,

$t = \dfrac{3}{2}$일 때 정사각형이 삼각형 OAB에 포함되므로 공통부분의 넓이는 정사각형의 넓이와 같다.

따라서 $g(t) = 1$

(vi) $\dfrac{3}{2}<t<\dfrac{5}{2}$일 때,

점 P의 x좌표가 t이므로 점 S의 x좌표는 $t-\dfrac{1}{2}$이고 점 S는 직선 $y=-x+2$ 위에 있으므로

$S\left(t-\dfrac{1}{2},\ \dfrac{5}{2}-t\right)$이다.

이때, 정사각형의 각 변은 x축, y축과 평행하므로 점 Q와 점 R의 좌표는 각각 $\left(t-\dfrac{1}{2},\ 0\right)$, $\left(2,\ \dfrac{5}{2}-t\right)$이다.

따라서 공통부분인 사각형 AQSR의 넓이 $g(t)$는

$$g(t)=\left(2-t+\dfrac{1}{2}\right)\times\left(\dfrac{5}{2}-t\right)$$
$$=\left(\dfrac{5}{2}-t\right)^{2}$$

(vii) $t\geq\dfrac{5}{2}$일 때,

$t=\dfrac{5}{2}$일 때 두 도형은 한 점에서 만나고, $t>\dfrac{5}{2}$일 때 두 도형은 만나지 않으므로 $g(t)=0$

(i)~(vii)에서 함수 $y=g(t)$의 그래프는 다음과 같다.

따라서 함수 $g(t)$가 미분가능하지 않은 t의 값은 $t=\dfrac{3}{2}$이다.

답 $\dfrac{3}{2}$

다른풀이

(i)~(vii)에서 함수 $g(t)$는 다음과 같이 정리할 수 있다.

$$g(t)=\begin{cases} 0 & \left(t\leq\dfrac{1}{2}\right) \\[2mm] \dfrac{1}{2}(2t-1)^{2} & \left(\dfrac{1}{2}<t<1\right) \\[2mm] \dfrac{1}{2} & (t=1) \\[2mm] 1-\dfrac{1}{2}(3-2t)^{2} & \left(1<t<\dfrac{3}{2}\right) \\[2mm] 1 & \left(t=\dfrac{3}{2}\right) \\[2mm] \left(\dfrac{5}{2}-t\right)^{2} & \left(\dfrac{3}{2}<t<\dfrac{5}{2}\right) \\[2mm] 0 & \left(t\geq\dfrac{5}{2}\right) \end{cases}$$

함수 $g(t)$의 도함수 $g'(t)$는 다음과 같다.

$$g'(t)=\begin{cases} 0 & \left(t\leq\dfrac{1}{2}\right) \\[2mm] 2(2t-1) & \left(\dfrac{1}{2}<t<1\right) \\[2mm] 0 & (t=1) \\[2mm] 2(3-2t) & \left(1<t<\dfrac{3}{2}\right) \\[2mm] 0 & \left(t=\dfrac{3}{2}\right) \\[2mm] -2\left(\dfrac{5}{2}-t\right) & \left(\dfrac{3}{2}<t<\dfrac{5}{2}\right) \\[2mm] 0 & \left(t\geq\dfrac{5}{2}\right) \end{cases}$$

이때, $\displaystyle\lim_{t\to\frac{3}{2}+}g'(t)=-2$, $\displaystyle\lim_{t\to\frac{3}{2}-}g'(t)=0$이므로

$t=\dfrac{3}{2}$에서 $g'(t)$의 극한값이 존재하지 않는다.

따라서 $t=\dfrac{3}{2}$에서 함수 $g(t)$는 미분가능하지 않다.

01-1 $\frac{8}{13}$	01-2 $y=x$	01-3 45
02-1 -3	02-2 -26	02-3 $\frac{7}{3}$
03-1 $\frac{1}{32}$	03-2 8	03-3 1
04-1 15	04-2 -7	05-1 $\frac{16}{3}$
05-2 16	05-3 0	06-1 0
06-2 2	06-3 6	07-1 $y=-x+\frac{7}{4}$
07-2 9		

01-1

$f(x)=-x^3-4x^2+6x-2$라 하면

$f'(x)=-3x^2-8x+6$

점 $(1,\ -1)$에서의 접선의 기울기는

$f'(1)=-3-8+6=-5$이므로

직선 l의 방정식은

$y-(-1)=-5(x-1)$

$\therefore 5x+y-4=0$

따라서 원점과 직선 l 사이의 거리 d는

$d=\dfrac{|0+0-4|}{\sqrt{5^2+1^2}}=\dfrac{4}{\sqrt{26}}$

$\therefore d^2=\dfrac{16}{26}=\dfrac{8}{13}$

답 $\dfrac{8}{13}$

보충설명

점과 직선 사이의 거리

(1) 점 $P(x_1,\ y_1)$과 직선 $ax+by+c=0$ 사이의 거리 d는

$d=\dfrac{|ax_1+by_1+c|}{\sqrt{a^2+b^2}}$

(2) 원점과 직선 $ax+by+c=0$ 사이의 거리 d는

$d=\dfrac{|c|}{\sqrt{a^2+b^2}}$

01-2

곡선 $y=f(x)$ 위의 점 $(1,\ f(1))$에서의 접선의 방정식이

$y=-2x+3$이므로

$f'(1)=-2$

또한, $(1,\ f(1))$은 $y=-2x+3$ 위의 점이므로

$f(1)=1$

$\therefore f'(1)=-2,\ f(1)=1$ ······㉠

곡선 $y=g(x)$ 위의 점 $(1,\ g(1))$에서의 접선의 방정식이

$y=3x-2$이므로

$g'(1)=3$

또한, $(1,\ g(1))$은 $y=3x-2$ 위의 점이므로

$g(1)=1$

$\therefore g'(1)=3,\ g(1)=1$ ······㉡

$y=f(x)g(x)$에서 $y'=f'(x)g(x)+f(x)g'(x)$

곡선 $y=f(x)g(x)$ 위의 점 $(1,\ f(1)g(1))$에서의 접선의 기울기는

$f'(1)g(1)+f(1)g'(1)=(-2)\times1+1\times3=1$ $(\because$ ㉠, ㉡$)$

따라서 점 $(1,\ f(1)g(1))$에서의 접선의 방정식은

$y-f(1)g(1)=x-1$

$y-1=x-1$ $(\because$ ㉠, ㉡$)$ $\therefore y=x$

답 $y=x$

01-3

$\displaystyle\lim_{x\to2}\dfrac{f(x)-3}{x-2}=1$에서 극한값이 존재하고 $x\longrightarrow2$일 때

(분모) $\longrightarrow0$이므로 (분자) $\longrightarrow0$이다.

즉, $\displaystyle\lim_{x\to2}\{f(x)-3\}=0$에서 $\displaystyle\lim_{x\to2}f(x)=3$이고 $f(x)$는 다항함수이므로 $f(2)=3$

$\therefore \displaystyle\lim_{x\to2}\dfrac{f(x)-3}{x-2}=\lim_{x\to2}\dfrac{f(x)-f(2)}{x-2}=f'(2)=1$

$\therefore f(2)=3,\ f'(2)=1$ ······㉠

한편, $\displaystyle\lim_{x\to2}\dfrac{g(x)+1}{x-2}=2$에서 극한값이 존재하고 $x\longrightarrow2$일 때 (분모) $\longrightarrow0$이므로 (분자) $\longrightarrow0$이다.

즉, $\displaystyle\lim_{x\to2}\{g(x)+1\}=0$에서 $\displaystyle\lim_{x\to2}g(x)=-1$이고 $g(x)$는 다항함수이므로 $g(2)=-1$

$\therefore \displaystyle\lim_{x\to2}\dfrac{g(x)+1}{x-2}=\lim_{x\to2}\dfrac{g(x)-g(2)}{x-2}=g'(2)=2$

$\therefore g(2)=-1,\ g'(2)=2$ ······㉡

$y=\{f(x)\}^2 g(x)$에서

$y'=2f(x)f'(x)g(x)+\{f(x)\}^2 g'(x)$

곡선 $y=\{f(x)\}^2 g(x)$ 위의 $x=2$인 점에서의 접선의 기울기는

$2f(2)f'(2)g(2)+\{f(2)\}^2 g'(2)$

$=2\times 3\times 1\times(-1)+3^2\times 2$

$=-6+18=12\ (\because \ \bigcirc, \ \bigcirc)$

이고

$\{f(2)\}^2 g(2)=3^2\times(-1)=-9\ (\because \ \bigcirc, \ \bigcirc)$

이므로 점 $(2, -9)$에서의 접선의 방정식은

$y-(-9)=12(x-2)$　　$\therefore \ y=12x-33$

따라서 $m=12$, $n=-33$이므로

$m-n=12-(-33)=45$

<div align="right">답 45</div>

02-1

$f(x)=x^3-6x+2$라 하면 $f'(x)=3x^2-6$

$x=2$인 점에서의 접선의 기울기는 $f'(2)=12-6=6$

점 P의 좌표를 $(t, \ t^3-6t+2)\ (t\neq 2)$라 하면 $f'(t)=6$이므로

$3t^2-6=6, \ t^2=4$　　$\therefore \ t=-2\ (\because \ t\neq 2)$

따라서 점 P의 좌표는 $(-2, 6)$이므로 점 P에서의 접선의 방정식은

$y-6=6(x+2)$

$\therefore \ y=6x+18$

이때, 위의 직선이 점 $(a, \ 0)$을 지나므로

$6a+18=0$　　$\therefore \ a=-3$

<div align="right">답 -3</div>

02-2

$f(x)=x^3-3x^2+x+1$이라 하면 $f'(x)=3x^2-6x+1$

점 A에서의 접선의 기울기는

$f'(-1)=3+6+1=10$

이때, 점 B의 x좌표를 $t(t\neq -1)$라 하면 두 점 A, B에서의 접선이 서로 평행하므로

$3t^2-6t+1=10, \ 3t^2-6t-9=0$

$t^2-2t-3=0, \ (t+1)(t-3)=0$

$\therefore \ t=3\ (\because \ t\neq -1)$

이때, 점 B는 곡선 위에 있으므로 $f(3)=3^3-3^3+3+1=4$에서 점 B의 좌표는 $(3, \ 4)$이다.

즉, 점 B에서의 접선의 방정식은

$y-4=10(x-3)$　　$\therefore \ y=10x-26$

따라서 구하는 접선의 y절편은 -26이다.

<div align="right">답 -26</div>

02-3

삼각형 ABP의 넓이가 최대가 되려면 \overline{AB}의 길이는 일정하므로 직선 AB와 점 P 사이의 거리가 최대이어야 한다.

즉, $f(x)=x^3-2x^2-5x+6$이라 할 때, 곡선 $y=f(x)$ 위의 점 $P(a, \ b)$에서의 접선이 직선 AB와 평행이어야 한다.

$f(x)=x^3-2x^2-5x+6$에서 $f'(x)=3x^2-4x-5$이므로 점 P에서의 접선의 기울기는

$f'(a)=3a^2-4a-5$

직선 AB의 기울기는

$\dfrac{18-8}{4-(-1)}=\dfrac{10}{5}=2$

즉, $3a^2-4a-5=2$이므로

$3a^2-4a-7=0, \ (3a-7)(a+1)=0$

$\therefore \ a=\dfrac{7}{3}\ (\because \ -1<a<4)$

<div align="right">답 $\dfrac{7}{3}$</div>

03-1

$f(x)=-2x^2+1$이라 하면 $f'(x)=-4x$

접점의 좌표를 $(t, \ -2t^2+1)$이라 하면 이 점에서의 접선의 기울기는 양수이므로

$f'(t)=-4t>0$　　$\therefore \ t<0$

직선 l의 방정식은 $y-(-2t^2+1)=-4t(x-t)$

$\therefore \ y=-4tx+2t^2+1$

직선 l은 점 $P(0, \ 9)$를 지나므로

$9=2t^2+1, \ t^2=4$　　$\therefore \ t=-2\ (\because \ t<0)$

이때, 직선 l의 기울기는 $f'(-2)=8$이므로 직선 l에 수직인 직선 m의 기울기는 $-\dfrac{1}{8}$이다.

직선 m과 곡선 $y=f(x)$의 교점의 x좌표를 s라 하면 $x=s$ 인 점에서의 접선의 기울기가 $-\dfrac{1}{8}$이므로

$$f'(s)=-4s=-\frac{1}{8} \qquad \therefore s=\frac{1}{32}$$

답 $\dfrac{1}{32}$

03-2

$f(x)=x^2+1$이라 하면 $f'(x)=2x$
곡선 위의 접점의 좌표를 $(t,\ t^2+1)$이라 하면 이 점에서의 접선의 기울기는 $f'(t)=2t$이므로 접선의 방정식은

$$y-(t^2+1)=2t(x-t)$$
$$\therefore\ y=2tx-t^2+1 \quad \cdots\cdots\bigcirc$$

직선 \bigcirc은 점 $(-1,\ -2)$를 지나므로

$$-2=-2t-t^2+1,\ t^2+2t-3=0$$
$$(t+3)(t-1)=0 \qquad \therefore\ t=-3 \text{ 또는 } t=1$$

이것을 각각 \bigcirc에 대입하면 두 접선의 방정식은

$$y=-6x-8,\ y=2x$$

따라서 두 접선의 y절편은 각각 -8, 0이므로 차는

$$0-(-8)=8$$

답 8

03-3

$f(x)=x^3-3x^2+5$라 하면 $f'(x)=3x^2-6x$
곡선 위의 접점의 좌표를 $(t,\ t^3-3t^2+5)$라 하면 이 점에서의 접선의 기울기는 $f'(t)=3t^2-6t$이므로 접선의 방정식은

$$y-(t^3-3t^2+5)=(3t^2-6t)(x-t)$$
$$\therefore\ y=(3t^2-6t)x-2t^3+3t^2+5$$

이 직선은 점 $(a,\ 5)$를 지나므로

$$5=(3t^2-6t)a-2t^3+3t^2+5$$
$$2t^3-3(a+1)t^2+6at=0$$
$$t\{2t^2-3(a+1)t+6a\}=0$$
$$\therefore\ t=0 \text{ 또는 } 2t^2-3(a+1)t+6a=0$$

이때, 접선이 오직 하나 존재하므로 이차방정식

$$2t^2-3(a+1)t+6a=0 \quad \cdots\cdots\bigcirc$$

은 $t=0$을 중근으로 갖거나 실근을 갖지 않아야 한다.

(ⅰ) \bigcirc이 $t=0$을 중근으로 가질 때,
조건을 만족시키는 실수 a의 값은 존재하지 않는다.

(ⅱ) \bigcirc이 실근을 갖지 않을 때,
\bigcirc의 판별식을 D라 하면

$$\begin{aligned}D&=9(a+1)^2-48a<0\\&=9a^2-30a+9<0\\&=3a^2-10a+3<0\\&=(3a-1)(a-3)<0\end{aligned}$$
$$\therefore\ \frac{1}{3}<a<3$$

(ⅰ), (ⅱ)에서 $\dfrac{1}{3}<a<3$이므로 $\alpha=\dfrac{1}{3}$, $\beta=3$

$$\therefore\ \alpha\beta=\frac{1}{3}\times3=1$$

답 1

04-1

$f(x)=x^2+ax+b$ (a, b는 상수)라 하면 $f'(x)=2x+a$
$g(x)=-2x^3+3x-2$에서 $g'(x)=-6x^2+3$
두 곡선 $y=f(x)$, $y=g(x)$는 점 P를 지나므로

$$f(-1)=g(-1)$$
$$1-a+b=-3 \qquad \therefore\ a-b=4 \quad \cdots\cdots\bigcirc$$

점 P에서 두 곡선의 접선의 기울기가 같으므로

$$f'(-1)=g'(-1)$$
$$-2+a=-3 \qquad \therefore\ a=-1$$

$a=-1$을 \bigcirc에 대입하여 풀면 $b=-5$
이때, 두 곡선 $y=f(x)$, $y=g(x)$는 서로 다른 두 점에서 만나므로 교점의 x좌표는

$$x^2-x-5=-2x^3+3x-2\text{에서}$$
$$2x^3+x^2-4x-3=0$$
$$(x+1)(2x^2-x-3)=0$$
$$(x+1)^2(2x-3)=0$$

$$\begin{array}{r|rrrr} -1 & 2 & 1 & -4 & -3 \\ & & -2 & 1 & 3 \\ \hline & 2 & -1 & -3 & 0 \end{array}$$

$$\therefore\ x=-1 \text{ 또는 } x=\frac{3}{2}$$

따라서 점 Q의 x좌표는 $\dfrac{3}{2}$이므로 $k=\dfrac{3}{2}$

$$\therefore\ 10k=15$$

답 15

04-2

$f(x)=x^2$이라 하면 $f'(x)=2x$

점 $(-2,\ 4)$에서의 접선의 기울기는 $f'(-2)=-4$이므로 접선의 방정식은 $y-4=-4(x+2)$

$\therefore\ y=-4x-4$ ······㉠

$g(x)=x^3+ax-2$라 하면 $g'(x)=3x^2+a$

함수 $g(x)$에 대하여 접점의 좌표를 $(t,\ t^3+at-2)$라 하면 이 점에서의 접선의 기울기는 $g'(t)=3t^2+a$이므로 $x=t$인 점에서의 접선의 방정식은

$y-(t^3+at-2)=(3t^2+a)(x-t)$

$\therefore\ y=(3t^2+a)x-2t^3-2$ ······㉡

㉠과 ㉡은 같은 직선이므로

$3t^2+a=-4$ ······㉢

$-2t^3-2=-4$ ······㉣

㉣에서 $t^3=1$이므로 $t^3-1=(t-1)(t^2+t+1)=0$에서 $t=1$

즉, $t=1$을 ㉢에 대입하면

$3+a=-4$

$\therefore\ a=-7$

<div align="right">답 -7</div>

05-1

함수 $f(x)=-2x^3+kx^2+3$은 닫힌구간 $[0,\ 2]$에서 연속이고 열린구간 $(0,\ 2)$에서 미분가능하다.

$f(0)=f(2)$이어야 하므로

$3=-16+4k+3,\ 4k=16$

$\therefore\ k=4$

한편, $f'(c)=0$인 c가 열린구간 $(0,\ 2)$에 적어도 하나 존재한다.

$f(x)=-2x^3+4x^2+3$에서

$f'(x)=-6x^2+8x$이므로

$f'(c)=-6c^2+8c=0$

$-2c(3c-4)=0$ $\therefore\ c=\dfrac{4}{3}\ (\because\ 0<c<2)$

$\therefore\ k+c=4+\dfrac{4}{3}=\dfrac{16}{3}$

<div align="right">답 $\dfrac{16}{3}$</div>

05-2

함수 $f(x)=(x+2)(x-3)^2$은 닫힌구간 $[-a,\ a]$에서 연속이고 열린구간 $(-a,\ a)$에서 미분가능하다.

$f(-a)=f(a)$이어야 하므로

$(-a+2)(-a-3)^2=(a+2)(a-3)^2$

$(-a+2)(a^2+6a+9)=(a+2)(a^2-6a+9)$

$-a^3-4a^2+3a+18=a^3-4a^2-3a+18$

$2a^3-6a=0,\ 2a(a^2-3)=0$

$\therefore\ a=\sqrt{3}\ (\because\ a>0)$

한편, $f'(c)=0$인 c가 열린구간 $(-\sqrt{3},\ \sqrt{3})$에 적어도 하나 존재한다.

$f'(x)=(x-3)^2+2(x+2)(x-3)$

$\qquad=(x-3)(x-3+2x+4)$

$\qquad=(x-3)(3x+1)$

이므로

$f'(c)=(c-3)(3c+1)=0$

$\therefore\ c=-\dfrac{1}{3}\ (\because\ -\sqrt{3}<c<\sqrt{3})$

$\therefore\ f(3c)=f(-1)=(-1+2)(-1-3)^2$

$\qquad\quad=16$

<div align="right">답 16</div>

05-3

조건 ㈎에서 함수 $f(x)$는 원점에 대하여 대칭인 기함수이다.
<div align="right">함수의 식이 차수가 홀수인 항으로만 이루어진 함수</div>

$f(x)=ax^3+bx\ (a\neq0,\ b$는 상수)라 하면 조건 ㈏에서

$a+b=3$

$8a+2b=0$

위의 두 식을 연립하여 풀면 $a=-1,\ b=4$

따라서 $f(x)=-x^3+4x$이고

$f'(x)=-3x^2+4$ ······㉠

함수 $f(x)=-x^3+4x$는 닫힌구간 $[0,\ 2]$에서 연속이고 열린구간 $(0,\ 2)$에서 미분가능하며 $f(0)=f(2)$이므로 롤의 정리를 만족시키는 상수 α가 열린구간 $(0,\ 2)$에 적어도 하나 존재한다.

즉, ㉠에서 $f'(\alpha)=-3\alpha^2+4=0$

$\alpha^2=\dfrac{4}{3}$ $\therefore\ \alpha=\dfrac{2\sqrt{3}}{3}\ \left(\because\ 0<\alpha<2\right)$

$\therefore\ f(\sqrt{3}\alpha)=f(2)=-2^3+4\times2=0$

<div align="right">답 0</div>

06-1

함수 $f(x)=(x+1)^2(x-2)$는 닫힌구간 $[-2, 3]$에서 연속이고 열린구간 $(-2, 3)$에서 미분가능하므로 평균값 정리에 의하여

$$f'(c)=\frac{f(3)-f(-2)}{3-(-2)}=\frac{16-(-4)}{5}=\frac{20}{5}=4$$

인 c가 열린구간 $(-2, 3)$에 적어도 하나 존재한다.

$$\begin{aligned} f'(x)&=2(x+1)(x-2)+(x+1)^2\\ &=2(x^2-x-2)+(x^2+2x+1)\\ &=3x^2-3 \end{aligned}$$

즉, $f'(c)=3c^2-3=4$, $3c^2-7=0$

$$\therefore c=\pm\frac{\sqrt{21}}{3}$$

이때, $-2<-\frac{\sqrt{21}}{3}<3$, $-2<\frac{\sqrt{21}}{3}<3$이므로

$c=\pm\frac{\sqrt{21}}{3}$이다.

따라서 모든 실수 c의 값의 합은 0이다.

답 0

보충설명

평균값 정리에서 $f'(c)=0$을 만족시키는 c의 값을 구할 때는 항상 c의 값이 주어진 구간에 속하는지를 확인해야 한다.

위의 문제에서 $c=\pm\frac{\sqrt{21}}{3}$이고, $-2<c<3$이므로 평균값 정리를 만족시킨다.

06-2

$g(x)=(x^2-4x-5)f(x)$에서 두 함수 $y=x^2-4x-5$, $y=f(x)$가 실수 전체의 집합에서 미분가능하므로 함수 $g(x)$도 실수 전체의 집합에서 미분가능하다.

따라서 함수 $g(x)$에 대하여 닫힌구간 $[1, 5]$에서 평균값 정리를 만족시키는 실수 c가 열린구간 $(1, 5)$에 적어도 하나 존재한다.

이때, $g(1)=(1-4-5)f(1)=-8$,

$g(5)=(25-20-5)f(5)=0$이므로

$$g'(c)=\frac{g(5)-g(1)}{5-1}=\frac{8}{4}=2$$

답 2

06-3

조건 ㈎에서 함수 $f(x)$는 닫힌구간 $[1, 2]$에서 연속이고 열린구간 $(1, 2)$에서 미분가능하므로 평균값 정리에 의하여

$$f'(c)=\frac{f(2)-f(1)}{2-1}=f(2)-2 \ (\because f(1)=2)$$

인 실수 c가 열린구간 $(1, 2)$에 적어도 하나 존재한다.

조건 ㈏에서 $|f'(c)|\leq 4$이므로

$|f(2)-2|\leq 4$, $-4\leq f(2)-2\leq 4$

$$\therefore -2\leq f(2)\leq 6$$

따라서 $f(2)$의 최댓값은 6이다.

답 6

07-1

점 P의 좌표를 (t, t^2-4t+3)이라 하면 이 점에서의 접선 l의 기울기는 $f'(t)=2t-4$

한편, 점 P에서의 접선 l이 직선 $x-y+3=0$, 즉 $y=x+3$에 평행하므로

$$f'(t)=1$$

$$2t-4=1 \qquad \therefore t=\frac{5}{2}$$

따라서 점 P의 좌표는 $\left(\frac{5}{2}, -\frac{3}{4}\right)$이다.

접선 l과 수직인 직선의 기울기는 -1이므로 점 $\left(\frac{5}{2}, -\frac{3}{4}\right)$을 지나고 기울기가 -1인 직선의 방정식은

$$y-\left(-\frac{3}{4}\right)=-\left(x-\frac{5}{2}\right) \qquad \therefore y=-x+\frac{7}{4}$$

답 $y=-x+\frac{7}{4}$

다른풀이

곡선 $y=x^2-4x+3$과 직선 $x-y+3=0$, 즉 $y=x+3$은 오른쪽 그림과 같다.

곡선 $y=x^2-4x+3$과 직선 $y=x+3$의 교점의 x좌표는

$x^2-4x+3=x+3$에서

$x^2-5x=0$, $x(x-5)=0$

$$\therefore x=0 \text{ 또는 } x=5$$

따라서 두 교점을 각각 A, B라 하면

$A(0, 3)$, $B(5, 8)$

곡선 $y=x^2-4x+3$ 위의 점 P에서의 접선 l이 직선 $y=x+3$과 평행하므로 점 P의 x좌표는 선분 AB의 중점의 x좌표, 즉 $\dfrac{0+5}{2}=\dfrac{5}{2}$이다.

따라서 점 P의 좌표는 $\left(\dfrac{5}{2},\ -\dfrac{3}{4}\right)$이므로 점 P를 지나고 직선 l에 수직인 방정식은

$$y-\left(-\dfrac{3}{4}\right)=-\left(x-\dfrac{5}{2}\right) \qquad \therefore\ y=-x+\dfrac{7}{4}$$

보충설명 ──────

두 직선 $y=mx+n,\ y=m'x+n'$이 서로 수직일 조건

$\Rightarrow mm'=-1$

──────

07-2

오른쪽 그림과 같이 곡선 $f(x)=-x^2+6x+1$ 위의 점 P에서의 접선이 선분 AB와 평행할 때, 선분 AB와 점 P 사이의 거리가 최대이므로 삼각형 ABP의 넓이도 최대가 된다.

즉, 점 P에서의 접선의 기울기와 직선 AB의 기울기가 같아야 한다.

점 P의 좌표를 $(t,\ -t^2+6t+1)$이라 하면 이 점에서의 접선의 기울기는 $f'(t)=-2t+6$

이때, 직선 AB의 기울기는 $\dfrac{6-(-6)}{5-(-1)}=2$이므로

$-2t+6=2$에서 $t=2$

따라서 점 P의 y좌표는

$f(2)=-2^2+6\times 2+1=9$

답 9

다른풀이

곡선 $f(x)=-x^2+6x+1$ 위의 점 P에서의 접선의 기울기가 직선 AB의 기울기와 같아야하므로 점 P의 x좌표는 선분 AB의 중점의 x좌표, 즉 $\dfrac{-1+5}{2}=2$와 같다.

$\therefore\ f(2)=-2^2+6\times 2+1=9$

01

$f(x)=\dfrac{1}{4}x^4+x^3+2$에서 $f'(x)=x^3+3x^2$

곡선 위의 점 $(a,\ f(a))$에서의 접선의 기울기는 $f'(a)=a^3+3a^2$이므로 접선의 방정식은

$$y-\left(\dfrac{1}{4}a^4+a^3+2\right)=(a^3+3a^2)(x-a)$$

$$\therefore\ y=(a^3+3a^2)x-\dfrac{3}{4}a^4-2a^3+2$$

이때, 점 $(a,\ f(a))$에서의 접선의 방정식이 $y=4x+k$이므로

$a^3+3a^2=4$ ⋯⋯㉠

$-\dfrac{3}{4}a^4-2a^3+2=k$ ⋯⋯㉡

㉠에서 $a^3+3a^2-4=0$

$(a-1)(a^2+4a+4)=0$

$(a-1)(a+2)^2=0$

$\therefore\ a=-2$ 또는 $a=1$

$$
\begin{array}{r|rrrr}
1 & 1 & 3 & 0 & -4 \\
 & & 1 & 4 & 4 \\
\hline
 & 1 & 4 & 4 & 0
\end{array}
$$

(i) $a=-2$일 때,

㉡에서 $k=-12+16+2=6$

(ii) $a=1$일 때,

㉡에서 $k=-\dfrac{3}{4}-2+2=-\dfrac{3}{4}$

(i), (ii)에서 k의 최댓값은 6이다.

답 6

02

$f(x)=x^2$이라 하면 $f'(x)=2x$

곡선 $y=f(x)$ 위의 점 $\mathrm{P}(a,\ a^2)$에서의 접선의 기울기는 $f'(a)=2a$이므로 점 P에서의 접선 l의 방정식은

$y-a^2=2a(x-a) \qquad \therefore\ y=2a(x-a)+a^2$

이때, 직선 m은 점 P를 지나고 직선 l에 수직이므로 직선 m의 방정식은

$$y-a^2=-\frac{1}{2a}(x-a) \qquad \therefore y=-\frac{1}{2a}(x-a)+a^2$$

다음 그림과 같이 두 직선 l, m이 y축과 만나는 점을 각각 Q, R라 하면

$$Q(0,\ -a^2),\ R\left(0,\ a^2+\frac{1}{2}\right)$$

이때, 두 직선 l, m과 y축으로 둘러싸인 도형의 넓이가 $\frac{5}{4}$ 이므로

$$\triangle PQR=\frac{1}{2}\times a\times\left(a^2+\frac{1}{2}+a^2\right)=\frac{a}{2}\times\left(2a^2+\frac{1}{2}\right)$$

$$=a^3+\frac{a}{4}=\frac{5}{4}$$

즉, $4a^3+a=5$에서

$$4a^3+a-5=0$$

$$(a-1)(4a^2+4a+5)=0$$

$$\therefore a=1\ (\because \underbrace{4a^2+4a+5}_{=(2a+1)^2+4}>0)$$

$$\begin{array}{r|rrrr} 1 & 4 & 0 & 1 & -5 \\ & & 4 & 4 & 5 \\ \hline & 4 & 4 & 5 & \enspace 0 \end{array}$$

답 1

03

조건 ㈎의 양변에 $x=3$을 대입하면

$$g(3)=10f(3)+9 \qquad \cdots\cdots\ \text{㉠}$$

조건 ㈎의 양변을 x에 대하여 미분하면

$$g'(x)=2xf(x)+(x^2+1)f'(x)$$

위의 식의 양변에 $x=3$을 대입하면

$$g'(3)=6f(3)+10f'(3) \qquad \cdots\cdots\ \text{㉡}$$

한편, 조건 ㈏에서 극한값이 존재하고 $x \longrightarrow 3$일 때 (분모) $\longrightarrow 0$이므로 (분자) $\longrightarrow 0$이다.

즉, $\displaystyle\lim_{x\to3}\{f(x)-g(x)\}=0$에서 $f(3)-g(3)=0$

$$\therefore f(3)=g(3) \qquad \cdots\cdots\ \text{㉢}$$

㉠, ㉢을 연립하여 풀면

$$f(3)=g(3)=-1$$

조건 ㈏에서

$$\lim_{x\to3}\frac{f(x)-g(x)}{x-3}$$

$$=\lim_{x\to3}\frac{f(x)+1-g(x)-1}{x-3}$$

$$=\lim_{x\to3}\frac{f(x)-f(3)}{x-3}-\lim_{x\to3}\frac{g(x)-g(3)}{x-3}$$

$$=f'(3)-g'(3)=2 \qquad \cdots\cdots\ \text{㉣}$$

㉡, ㉣을 연립하여 풀면 $f'(3)=\dfrac{4}{9}$, $g'(3)=-\dfrac{14}{9}$

따라서 곡선 $y=g(x)$ 위의 점 $(3,\ g(3))$에서의 접선의 방정식은

$$y-(-1)=-\frac{14}{9}(x-3)$$

$$\therefore y=-\frac{14}{9}x+\frac{11}{3}$$

따라서 $a=-\dfrac{14}{9}$, $b=\dfrac{11}{3}$이므로

$$3a+b=3\times\left(-\frac{14}{9}\right)+\frac{11}{3}=-\frac{14}{3}+\frac{11}{3}=-1$$

답 -1

<hr />

보충설명

조건 ㈏에서 치환을 이용하면 다음과 같이 풀 수 있다.

$f(x)-g(x)=h(x)$라 하자.

$h(3)=f(3)-g(3)=0$이므로

$$\lim_{x\to3}\frac{f(x)-g(x)}{x-3}=\lim_{x\to3}\frac{h(x)-h(3)}{x-3}=h'(3)=2$$

이때, $h'(x)=f'(x)-g'(x)$이므로

$$f'(3)-g'(3)=2$$

<hr />

04

$f(x)=x^3-\dfrac{9}{2}x^2+8x-1$에서 $f'(x)=3x^2-9x+8$

곡선 $y=f(x)$ 위의 점 $P(a,\ f(a))$에서의 접선의 기울기는

$$f'(a)=3a^2-9a+8 \qquad \cdots\cdots\ \text{㉠}$$

곡선 $y=f(x)$ 위의 점 $Q(a+1,\ f(a+1))$에서의 접선의 기울기는

$$f'(a+1)=3(a+1)^2-9(a+1)+8 \qquad \cdots\cdots\ \text{㉡}$$

두 점 P, Q에서의 두 접선이 서로 평행하므로

$$f'(a)=f'(a+1)$$에서

$3a^2-9a+8=3(a+1)^2-9(a+1)+8$

$6a-6=0$ $\quad\therefore a=1$

이 값을 ㉠, ㉡에 대입하면

$f'(1)=f'(2)=2$

$f(1)=1-\dfrac{9}{2}+8-1=\dfrac{7}{2}$, $f(2)=8-18+16-1=5$이므

로 두 점 P, Q의 좌표는 각각 $\left(1,\ \dfrac{7}{2}\right)$, $(2,\ 5)$이다.

이때, 점 P에서의 접선 l의 방정식은

$y-\dfrac{7}{2}=2(x-1)$

$\therefore 2x-y+\dfrac{3}{2}=0$

따라서 두 직선 l과 m 사이의 거리는 직선 l과 점 Q$(2,\ 5)$ 사이의 거리와 같으므로

$\dfrac{\left|4-5+\dfrac{3}{2}\right|}{\sqrt{2^2+(-1)^2}}=\dfrac{\sqrt{5}}{10}$

답 ⑤

보충설명

평행한 두 직선 $l:ax+by+c=0$, $l':ax+by+c'=0$ 사이의 거리를 구하는 방법은 다음 두 가지가 있다.

(1) 직선 l 위의 한 점 P와 직선 l' 사이의 거리 이용

점 P를 x좌표, y좌표가 간단한 정수인 점 $P(x_1,\ y_1)$으로 나타낼 수 있을 때, 점 $P(x_1,\ y_1)$과 직선 l' 사이의 거리 공식

$\dfrac{|ax_1+by_1+c|}{\sqrt{a^2+b^2}}$을 이용한다.

(2) 두 직선 l과 l' 사이의 거리 공식 이용

평행한 두 직선 l과 l' 사이의 거리는 $\dfrac{|c-c'|}{\sqrt{a^2+b^2}}$

05

$f(x)=2x^3-8x$라 하면 $f'(x)=6x^2-8$

오른쪽 그림과 같이 선분 AB와 곡선 $y=f(x)$ 위의 접점을 $P(t,\ 2t^3-8t)\ (t<0)$라 하면 점 P에서의 접선의 기울기는 $f'(t)=6t^2-8$이므로 접선의 방정식은

$y-(2t^3-8t)=(6t^2-8)(x-t)$

$\therefore y=(6t^2-8)(x-t)+2t^3-8t$

이때, □ABCD는 정사각형이므로 직선 AB, 직선 CD의 기울기는 1이다.

즉, $6t^2-8=1$이므로

$6t^2=9$ $\quad\therefore t=-\dfrac{\sqrt{6}}{2}\ (\because t<0)$

────────── (가)

따라서 접점 P의 좌표는 $\left(-\dfrac{\sqrt{6}}{2},\ \dfrac{5\sqrt{6}}{2}\right)$이므로

직선 AB의 방정식은 $y-\dfrac{5\sqrt{6}}{2}=x+\dfrac{\sqrt{6}}{2}$

$\therefore y=x+3\sqrt{6}$ ······㉠

㉠에서 점 A의 좌표는 $(0,\ 3\sqrt{6})$

────────── (나)

따라서 정사각형 ABCD의 넓이는

$\dfrac{1}{2}\times\overline{\mathrm{AC}}\times\overline{\mathrm{BD}}=\dfrac{1}{2}\times(2\times3\sqrt{6})^2$

$=108$

────────── (다)

답 108

단계	채점 기준	배점
(가)	접선의 기울기를 이용하여 접점의 x좌표를 구한 경우	40%
(나)	정사각형 ABCD의 꼭짓점의 좌표를 구한 경우	40%
(다)	정사각형 ABCD의 넓이를 구한 경우	20%

06

$f(x)=4x^2+k$에서 $f'(x)=8x$

함수 $y=f(x)$의 그래프 위의 두 점을 각각 $P(t,\ 4t^2+k)$, $Q(s,\ 4s^2+k)\ (t\neq s)$라 하면

점 P에서의 접선의 기울기는 $f'(t)=8t$

점 Q에서의 접선의 기울기는 $f'(s)=8s$

이때, 두 접선이 서로 수직이므로 $64ts=-1$

$\therefore ts=-\dfrac{1}{64}$ ······㉠

점 P에서의 접선의 방정식은

$y-(4t^2+k)=8t(x-t)$

$\therefore y=8tx-4t^2+k$ ······㉡

점 Q에서의 접선의 방정식은

$y-(4s^2+k)=8s(x-s)$

$\therefore y=8sx-4s^2+k$

두 직선의 교점의 x좌표는

$8tx-4t^2+k=8sx-4s^2+k$에서

$$8x(t-s)-4(t^2-s^2)=0$$

$$4(t-s)\{2x-(t+s)\}=0$$

$$\therefore\ x=\frac{t+s}{2}\ (\because\ t\neq s)$$

이것을 ⓒ에 대입하면

$$y=4ts+k=-\frac{1}{16}+k\ (\because\ \text{①})$$

이때, 두 직선의 교점은 항상 x축 위에 있으므로

$$y=0,\ k-\frac{1}{16}=0$$

즉, $k=\frac{1}{16}$이므로 $32k=2$

<div align="right">답 2</div>

07

$f(x)=\frac{1}{3}x^3-x^2-ax+b$에서 $f'(x)=x^2-2x-a$

점 $(1,\ f(1))$에서의 접선의 기울기는

$$f'(1)=1-2-a=-a-1$$

즉, $-a-1=2$이므로 $a=-3$

$$\therefore\ f(x)=\frac{1}{3}x^3-x^2+3x+b$$

한편, 곡선 밖의 점 $\left(0,\ \dfrac{13}{3}\right)$에서 곡선 $y=f(x)$에 그은 접

선의 접점의 x좌표를 t라 하면 접선의 기울기는

$$f'(t)=t^2-2t+3=2$$

$$t^2-2t+1=0,\ (t-1)^2=0$$

$$\therefore\ t=1$$

이때, $f(1)=\frac{1}{3}-1+3+b=b+\frac{7}{3}$이므로 이 접선은

$\left(1,\ b+\dfrac{7}{3}\right)$을 지나고 기울기가 2인 직선과 같다.

따라서 접선의 방정식은

$$y-\left(b+\frac{7}{3}\right)=2(x-1)\qquad\therefore\ y=2(x-1)+b+\frac{7}{3}$$

이 직선이 점 $\left(0,\ \dfrac{13}{3}\right)$을 지나므로

$$\frac{13}{3}=-2+b+\frac{7}{3}\qquad\therefore\ b=4$$

$$\therefore\ a+b=-3+4=1$$

<div align="right">답 1</div>

08

$f(x)=x^2+2$라 하면 $f'(x)=2x$

접점의 좌표를 $(t,\ t^2+2)$라 하면 이 점에서 접선의 기울기는

$f'(t)=2t$이므로 접선의 방정식은

$$y-(t^2+2)=2t(x-t)$$

$$\therefore\ y=2tx-t^2+2$$

이 직선은 점 $(0,\ 1)$을 지나므로

$$1=-t^2+2,\ t^2=1$$

$$\therefore\ t=\pm1$$

따라서 접점 Q, R의 좌표는 각각

$(1,\ 3),\ (-1,\ 3)$이므로

△PQR의 넓이는

$$\frac{1}{2}\times2\times2=2\qquad\cdots\cdots\text{①}$$

△PQR의 내접원의 반지름의 길

이를 r라 하면 △PQR의 넓이는

$$\frac{r}{2}(\overline{RQ}+\overline{PR}+\overline{PQ})$$

$$=\frac{r}{2}(2+\sqrt5+\sqrt5)$$

$$=r(1+\sqrt5)\qquad\cdots\cdots\text{ⓒ}$$

①, ⓒ에서 $r(1+\sqrt5)=2$이므로

$$r=\frac{2}{1+\sqrt5}=\frac{\sqrt5-1}{2}$$

따라서 원의 지름의 길이는

$$2r=\sqrt5-1$$

<div align="right">답 $\sqrt5-1$</div>

보충설명 ────────────────

삼각형의 내접원과 넓이

삼각형 ABC의 내접원의 반지름의 길이를 r라 하면

$$\triangle ABC=\triangle IAB+\triangle IBC+\triangle ICA$$

$$=\frac{1}{2}r(\overline{AB}+\overline{BC}+\overline{CA})$$

09

$f(x)=3x^3$이라 하면 $f'(x)=9x^2$

점 $(a,\ 0)$에서 곡선 $y=f(x)$에 그은 접선의 접점의 좌표를 $(t,\ 3t^3)$이라 하면 접선의 방정식은

$$y-3t^3=9t^2(x-t) \qquad \therefore\ y=9t^2x-6t^3$$

이 직선이 점 $(a,\ 0)$을 지나므로

$$0=9t^2a-6t^3 \qquad \therefore\ a=\frac{2}{3}t \qquad\qquad \cdots\cdots\ \text{㉠}$$

이때, $a=\frac{2}{3}t>0$이므로 $t>0$

한편, 점 $(0,\ a)$에서 곡선 $y=f(x)$에 그은 접선의 접점의 좌표를 $(s,\ 3s^3)$이라 하면 접선의 방정식은

$$y-3s^3=9s^2(x-s) \qquad \therefore\ y=9s^2x-6s^3$$

이 직선이 점 $(0,\ a)$를 지나므로 $a=-6s^3 \qquad \cdots\cdots\ \text{㉡}$

이때, $a=-6s^3>0$이므로 $s<0$

두 접선은 서로 평행하므로 $t^2=s^2$

$$\therefore\ t=-s\ (\because\ t>0,\ s<0)$$

㉠, ㉡에서 $\frac{2}{3}t=6t^3$이므로

$$9t^2=1 \qquad \therefore\ t=\frac{1}{3}\ (\because\ t>0)$$

㉠에서 $a=\frac{2}{3}\times\frac{1}{3}=\frac{2}{9}$이므로 $90a=20$

<div align="right">답 20</div>

다른풀이

두 점 $(a,\ 0)$, $(0,\ a)$에서 곡선 $y=3x^3$에 그은 접선의 접점을 각각 P, Q라 하자.

점 P의 좌표를 $(t,\ 3t^3)$이라 하면 $y=3x^3$은 원점에 대하여 대칭인 기함수이고, 접선의 기울기가 같은 두 점점은 원점 대칭이므로 점 Q의 좌표는 $(-t,\ -3t^3)$ ~~$f(-x)=-f(x)$~~

$f(x)=3x^3$이라 하면 $f'(x)=9x^2$

점 $P(t,\ 3t^3)$에서의 접선의 방정식은

$$y-3t^3=9t^2(x-t) \qquad \therefore\ y=9t^2x-6t^3$$

이 직선이 점 $(a,\ 0)$을 지나므로

$$0=9t^2a-6t^3 \qquad \cdots\cdots\ \text{㉠}$$

점 $Q(-t,\ -3t^3)$에서의 접선의 방정식은

$$y-(-3t^3)=9t^2(x+t) \qquad \therefore\ y=9t^2x+6t^3$$

이 직선이 점 $(0,\ a)$를 지나므로

$$a=6t^3 \qquad \cdots\cdots\ \text{㉡}$$

㉡을 ㉠에 대입하면

$$9t^2a-a=0,\ 9t^2=1$$

$$\therefore\ t=\frac{1}{3}\ (\because\ a>0)$$

따라서 $a=6\times\frac{1}{27}=\frac{2}{9}$이므로

$$90a=90\times\frac{2}{9}=20$$

10

$f(x)=x^3-5x$라 하면 $f'(x)=3x^2-5$

곡선 $y=f(x)$와 직선 l의 접점의 좌표를 $(t,\ t^3-5t)$라 하면 접선의 기울기는 $f'(t)=3t^2-5$

이때, 직선 l의 기울기는 음수이므로

$$f'(t)<0,\ 3t^2-5<0$$

$$\therefore\ -\frac{\sqrt{15}}{3}<t<\frac{\sqrt{15}}{3} \qquad\qquad \cdots\cdots\ \text{㉠}$$

직선 l의 방정식은

$$y-(t^3-5t)=(3t^2-5)(x-t)$$

$$\therefore\ y=(3t^2-5)x-2t^3 \qquad\qquad \cdots\cdots\ \text{㉡}$$

이 직선이 점 $(-3,\ 4)$를 지나므로

$$4=-9t^2+15-2t^3$$

$$2t^3+9t^2-11=0$$

$$(t-1)(2t^2+11t+11)=0$$

$$\begin{array}{r|rrrr} 1 & 2 & 9 & 0 & -11 \\ & & 2 & 11 & 11 \\ \hline & 2 & 11 & 11 & 0 \end{array}$$

$$\therefore\ t=1\ (\because\ \text{㉠})$$

이것을 ㉡에 대입하면 직선 l의 방정식은

$$y=-2x-2$$

오른쪽 그림과 같이 원과 직선 l의 접점을 P라 하고, 원과 y축이 접하는 점을 R라 하면 점 P, R의 좌표는 각각 $(s,\ -2s-2)\ (s<0)$, $(0,\ b)$

직선 l과 y축의 교점을 Q라 하면 $Q(0,\ -2)$이고 $\overline{RQ}=\overline{PQ}$이므로

$$b+2=\sqrt{s^2+(-2s-2+2)^2}$$

$$(b+2)^2=5s^2,\ b+2=\pm\sqrt{5}s$$

이때, $b>-2$, $s<0$이므로

$$b+2=-\sqrt{5}s \qquad\qquad \cdots\cdots\ \text{㉢}$$

한편, 원의 중심과 점 P를 지나는 직선을 m이라 하면 직선 m과 직선 l은 서로 수직이므로 직선 m의 기울기는 $\frac{1}{2}$

$\dfrac{b+2s+2}{a-s}=\dfrac{1}{2}$, $a-s=2b+4s+4$

$a-5s=2(b+2)$

위 식에 ㉢을 대입하면

$a-5s=-2\sqrt{5}s$, $a=(5-2\sqrt{5})s$ ······㉣

$\therefore -\dfrac{b+2}{a}=\dfrac{\sqrt{5}s}{(5-2\sqrt{5})s}$ $(\because ㉢, ㉣)$

$\qquad\qquad =\dfrac{\sqrt{5}}{5-2\sqrt{5}}$ $(\because s\neq 0)$

$\qquad\qquad =2+\sqrt{5}$

답 ④

다른풀이

원의 중심 (a, b)는 두 직선 $2x+y+2=0$, $x=0$이 이루는 각의 이등분선 위에 있다. 점 (a, b)와 두 직선 사이의 거리가 같으므로

$\dfrac{|2a+b+2|}{\sqrt{2^2+1^2}}=|a|$, $|2a+b+2|=\sqrt{5}|a|$

$2a+b+2=\pm\sqrt{5}a$

이때, $a<0$, $b>-2$이므로 $b+2=(-2-\sqrt{5})a$

$\therefore -\dfrac{b+2}{a}=2+\sqrt{5}$

11

$f(x)=x^2-4x+1$이라 하면 $f'(x)=2x-4$

점 $(-2, 11)$에서 곡선에 그은 접선의 접점의 좌표를 (t, t^2-4t+1)이라 하면 접선의 기울기는 $f'(t)=2t-4$이므로 접선의 방정식은

$y-(t^2-4t+1)=(2t-4)(x-t)$

$\therefore y=(2t-4)x-t^2+1$

이 직선이 점 $(-2, 11)$을 지나므로

$11=(2t-4)\times(-2)-t^2+1$에서

$t^2+4t+2=0$

두 접점의 x좌표를 각각 t_1, t_2라 하면 이차방정식의 근과 계수의 관계에 의하여 $t_1+t_2=-4$, $t_1t_2=2$이고 두 접선의 기울기는 각각 $2t_1-4$, $2t_2-4$이다.

$\therefore m_1m_2=(2t_1-4)(2t_2-4)$

$\qquad\quad =4t_1t_2-8(t_1+t_2)+16$

$\qquad\quad =4\times 2-8\times(-4)+16$

$\qquad\quad =56$

답 56

12

곡선 $y=f(x)$와 직선 $y=g(x)$가 $x=-1$, $x=3$인 점에서 접하므로

$f(-1)=g(-1)$, $f'(-1)=g'(-1)$

$f(3)=g(3)$, $f'(3)=g'(3)$

$h(x)=f(x)-g(x)$라 하면 함수 $h(x)$는 최고차항의 계수가 1인 사차함수이고 $h(-1)=h(3)=0$, $h'(-1)=h'(3)=0$이므로 $(x+1)^2$, $(x-3)^2$을 인수로 갖는다.

즉, $h(x)=(x+1)^2(x-3)^2$이므로

$h'(x)=2(x+1)(x-3)^2+2(x+1)^2(x-3)$

$\qquad =2(x+1)(x-3)(x-3+x+1)$

$\qquad =2(x+1)(x-3)(2x-2)$

$\therefore h'(4)=2\times 5\times 1\times 6=60$

$\therefore f'(4)-g'(4)=h'(4)=60$

답 60

보충설명 ──────────

다항함수 $f(x)$에 대하여 $f(\alpha)=0$, $f'(\alpha)=0$이면

$\qquad f(x)=(x-\alpha)^2Q(x)$ ($Q(x)$는 다항함수)

13

곡선 $y=f(x)$ 위의 점 $\mathrm{P}(0, f(0))$에서의 접선의 방정식은

$y-f(0)=f'(0)(x-0)$

$\therefore y=f'(0)x+f(0)$

곡선 $y=g(x)$ 위의 점 $\mathrm{Q}(1, g(1))$에서의 접선의 방정식은

$y-g(1)=g'(1)(x-1)$

$\therefore y=g'(1)x-g'(1)+g(1)$

이때, 두 접선이 서로 일치하므로

$f'(0)=g'(1)$㉠

$f(0)=-g'(1)+g(1)$㉡

접선과 x축의 교점이 R이므로 점 R의 좌표는

$\left(-\dfrac{f(0)}{f'(0)},\ 0\right)$이다.

$\underline{\quad\quad\quad}=\left(\dfrac{g'(1)-g(1)}{g'(1)},\ 0\right)$

$\triangle\mathrm{POR}=\dfrac{1}{2}\times|f(0)|\times\left|\dfrac{-f(0)}{f'(0)}\right|$

$\triangle\mathrm{QOR}=\dfrac{1}{2}\times|g(1)|\times\left|\dfrac{-f(0)}{f'(0)}\right|$

한편, $\triangle\mathrm{POR}=2\triangle\mathrm{QOR}$이므로

$|f(0)|=2|g(1)|$

(i) $f(0)=2g(1)$일 때,

㉡에서 $g(1)=-g'(1)$이므로

$\dfrac{f'(0)}{g(1)}+\dfrac{f(0)}{g'(1)}=-\dfrac{f'(0)}{g'(1)}-\dfrac{2g(1)}{g(1)}$

$\qquad\qquad\qquad=-1-2\ (\because ㉠)$

$\qquad\qquad\qquad=-3$

(ii) $f(0)=-2g(1)$일 때,

㉡에서 $3g(1)=g'(1)$이므로

$\dfrac{f'(0)}{g(1)}+\dfrac{f(0)}{g'(1)}=\dfrac{3f'(0)}{g'(1)}-\dfrac{2g(1)}{3g(1)}$

$\qquad\qquad\qquad=3-\dfrac{2}{3}\ (\because ㉠)$

$\qquad\qquad\qquad=\dfrac{7}{3}$

(i), (ii)에서 모든 실수 k의 값의 곱은

$(-3)\times\dfrac{7}{3}=-7$

답 -7

14

함수 $f(x)=\begin{cases}-2x+1 & (x<-2)\\ g(x) & (-2\le x\le 2)\\ 5x-5 & (x>2)\end{cases}$는 실수 전체의 집합에

서 연속이므로 $x=-2$, $x=2$에서 연속이다.

$f(-2)=\lim\limits_{x\to -2+}f(x)=\lim\limits_{x\to -2-}f(x)$이므로

$f(-2)=g(-2)=-2\times(-2)+1=5$

$f(2)=\lim\limits_{x\to 2+}f(x)=\lim\limits_{x\to 2-}f(x)$이므로

$f(2)=g(2)=5\times 2-5=5$

$f(2)-f(-2)=4f'(c)$에서

$f'(c)=\dfrac{f(2)-f(-2)}{2-(-2)}=0$㉠

을 만족시키는 c가 열린구간 $(-2,\ 2)$에 존재하는지 확인해 보자.

ㄱ. $g(x)=x(x-2)(x+2)$에서 $g(-2)\ne 5$, $g(2)\ne 5$이 므로 함수 $f(x)$가 연속함수라는 조건에 모순이다.

ㄴ. $g(x)=-x^2+9$에서 $g(2)=g(-2)=5$이고 함수 $g(x)$는 닫힌구간 $[-2,\ 2]$에서 연속이고 열린구간 $(-2,\ 2)$에서 미분가능하므로 롤의 정리에 의하여 ㉠을 만족시키는 c가 열린구간 $(-2,\ 2)$에 적어도 하나 존재 한다.

즉, 함수 $g(x)$는 조건을 만족시킨다.

ㄷ. $g(x)=|x|+3$에서 $g(2)=g(-2)=5$이고

$g(x)=\begin{cases}-x+3 & (x<0)\\ x+3 & (x\ge 0)\end{cases}$이므로

$g'(x)=\begin{cases}-1 & (x<0)\\ 1 & (x>0)\end{cases}$

즉, $g'(c)=0$을 만족시키는 c는 존재하지 않는다.

따라서 가능한 함수는 ㄴ이다.

답 ②

15

닫힌구간 $[a,\ b]$에서 평균값 정리를 만족시키는 상수 c는 두 점 $(a,\ f(a))$, $(b,\ f(b))$를 잇는 직선의 기울기와 같은 미분 계수를 갖는 점의 x좌표이다.

이때, 두 점 $(a,\ f(a))$, $(b,\ f(b))$를 잇는 직선의 기울기를 m이라 하면 주어진 그래프에서 직선 m과 평행한 접선을 6개 그을 수 있다.

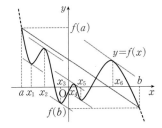

따라서 평균값 정리를 만족시키는 상수 c는 6개이다.

답 6

16

$f(x)$는 다항함수이므로 실수 전체의 집합에서 연속이고 미분가능하므로 롤의 정리와 평균값 정리를 만족시키는 상수 c의 값이 각각 존재한다.

ㄱ. $f(1)=f(2)$이므로 롤의 정리에 의하여 $f'(x)=0$인 x가 열린구간 $(1, 2)$에 적어도 하나 존재한다. (참)

ㄴ. $\dfrac{f(1)-f(-1)}{1-(-1)}=\dfrac{3-(-2)}{2}=\dfrac{5}{2}$이므로

평균값 정리에 의하여 $f'(x)=\dfrac{5}{2}$인 x가 열린구간 $(-1, 1)$에 적어도 하나 존재한다.

이때, 열린구간 $(-1, 1)$은 열린구간 $(-1, 2)$에 포함되므로 $f'(x)=\dfrac{5}{2}$인 x가 열린구간 $(-1, 2)$에 적어도 하나 존재한다. (참)

ㄷ. $g(x)=f(x)-4x$에서

$g(-1)=f(-1)+4=2$, $g(1)=f(1)-4=-1$

$g(2)=f(2)-8=-5$

즉, $g(-1){\neq}g(1)$, $g(-1){\neq}g(2)$, $g(1){\neq}g(2)$이므로 $g'(x)=0$인 x가 열린구간 $(-1, 2)$에 존재하지 않을 수도 있다. (거짓)

따라서 옳은 것은 ㄱ, ㄴ이다.

답 ③

17

함수 $f(x)$는 실수 전체의 집합에서 미분가능하므로 $f(x)$는 닫힌구간 $[x-1, x+2]$에서 연속이고 열린구간 $(x-1, x+2)$에서 미분가능하다.

따라서 평균값 정리에 의하여 $\dfrac{f(x+2)-f(x-1)}{(x+2)-(x-1)}=f'(c)$인 c가 열린구간 $(x-1, x+2)$에 적어도 하나 존재한다.

이때, $x{\longrightarrow}\infty$일 때 $c{\longrightarrow}\infty$이므로

$\displaystyle\lim_{x\to\infty}\{f(x+2)-f(x-1)\}$

$=3\displaystyle\lim_{x\to\infty}\dfrac{f(x+2)-f(x-1)}{(x+2)-(x-1)}$

$=3\displaystyle\lim_{c\to\infty}f'(c)$

$=3\displaystyle\lim_{x\to\infty}f'(x)$

$=3\times4=12$

답 12

18

$f(x)=x(x+1)(ax+1)$에서 $f(x)$는 삼차함수이므로 $a{\neq}0$이다.

$f'(x)=(x+1)(ax+1)+x(ax+1)+ax(x+1)$

$\qquad=3ax^2+2(1+a)x+1$이므로

곡선 $y=f(x)$ 위의 점 $P(-1, 0)$에서의 접선 l의 기울기는

$f'(-1)=3a-2-2a+1=a-1$

이때, 직선 l에 수직이고 점 P를 지나는 직선을 m이라 하면 직선 m의 방정식은

$y=-\dfrac{1}{a-1}(x+1)\ (a{\neq}1)$

이때, 직선 m과 곡선 $y=f(x)$가 서로 다른 세 점에서 만나려면 $x(x+1)(ax+1)=-\dfrac{1}{a-1}(x+1)$, 즉 방정식

$(x+1)\Big\{x(ax+1)+\dfrac{1}{a-1}\Big\}=0$이 서로 다른 세 실근을 가져야 한다.

이차방정식 $x(ax+1)+\dfrac{1}{a-1}=0\ (a{\neq}0)$이 $x{\neq}-1$인 서로 다른 두 실근을 가져야 하므로 $x(ax+1)+\dfrac{1}{a-1}=0$, 즉 $(a^2-a)x^2+(a-1)x+1=0$의 판별식을 D라 하면

$D=(a-1)^2-4(a^2-a)>0$

$-3a^2+2a+1>0$, $(3a+1)(a-1)<0$

$\therefore -\dfrac{1}{3}<a<1$

이때, $a{\neq}0$이므로

$-\dfrac{1}{3}<a<0$ 또는 $0<a<1$

답 $-\dfrac{1}{3}<a<0$ 또는 $0<a<1$

19

$m<0$일 때, 두 함수 $y=f(x)$, $y=g(x)$의 그래프가 서로 다른 세 점에서 만나려면 오른쪽 그림과 같이 직선 $y=g(x)$가 두 직선 ㉠, ㉡ 사이에 있어야 한다.

(i) 직선 ㉠은 곡선 $y=-x(x+1)(x-2)$ 위의 점 $(2,\ 0)$ 에서의 접선과 같으므로

$h(x)=-x(x+1)(x-2)$, 즉 $h(x)=-x^3+x^2+2x$ 라 하면

$h'(x)=-3x^2+2x+2$

$h'(2)=-6$

따라서 직선 ㉠의 기울기는 -6이다.

(ii) 두 함수 $y=f(x)$, $y=g(x)$의 그래프가 $-1<x<0$인 점에서 접할 때, 접점의 x좌표는 방정식 $f(x)=g(x)$의 중근이므로

$x(x+1)(x-2)=m(x-2)$에서

$x(x+1)(x-2)-m(x-2)=0$

$(x-2)(x^2+x-m)=0$

이차방정식 $x^2+x-m=0$은 중근을 가지므로 판별식을 D라 하면

$D=1^2-4\times1\times(-m)=0$

$1+4m=0$ $\quad\therefore m=-\dfrac{1}{4}$

따라서 직선 ㉡의 기울기는 $-\dfrac{1}{4}$이다.

(i), (ii)에서 실수 m의 값의 범위는 $-6<m<-\dfrac{1}{4}$이므로

$a=-6$, $b=-\dfrac{1}{4}$

$\therefore 8ab=12$

<div align="right">답 12</div>

20

$f(x)=(x-1)^2$, $g(x)=-x^2+6x-15$라 하면

$f'(x)=2(x-1)$, $g'(x)=-2x+6$

두 곡선 $y=f(x)$, $y=g(x)$와 공통인 접선의 접점의 좌표를 각각 $(t,\ (t-1)^2)$, $(s,\ -s^2+6s-15)$라 하면

$f'(t)=g'(s)$

$2(t-1)=-2s+6$ $\quad\therefore t+s=4$ ……㉠

곡선 $y=f(x)$ 위의 점 $(t,\ (t-1)^2)$에서의 접선의 방정식은

$y-(t-1)^2=2(t-1)(x-t)$

$y=2(t-1)(x-t)+(t-1)^2$

$\therefore y=2(t-1)x-t^2+1$

이 직선이 점 $(s,\ -s^2+6s-15)$를 지나므로

$-s^2+6s-15=2(t-1)s-t^2+1$

$-s^2+6s-15=2ts-2s-t^2+1$

$t^2-s^2-2ts+8s-16=0$

$(t-s)(t+s)-2s(t-4)-16=0$

$4(2t-4)+2(t-4)(t-4)-16=0\ (\because ㉠)$

$2t^2-8t=0$, $2t(t-4)=0$

$\therefore t=0$ 또는 $t=4$

$\therefore \begin{cases} t=0 \\ s=4 \end{cases}$ 또는 $\begin{cases} t=4 \\ s=0 \end{cases} (\because ㉠)$

(i) $t=0$, $s=4$일 때,

$f(0)=1$, $g(4)=-7$이므로 접점은

A$(0,\ 1)$, C$(4,\ -7)$

(ii) $t=4$, $s=0$일 때,

$f(4)=9$, $g(0)=-15$이므로 접점은

D$(4,\ 9)$, B$(0,\ -15)$

(i), (ii)에서 □ABCD는 평행사변형이므로 구하는 넓이는

$4\times16=64$

<div align="right">답 64</div>

21

$f(x)=\begin{cases} 0 & (x\le a) \\ (x-1)^2(2x+1) & (x>a) \end{cases}$ 에서

$f'(x)=\begin{cases} 0 & (x<a) \\ 6x(x-1) & (x>a) \end{cases}$

조건 ㈎에서 함수 $f(x)$는 실수 전체의 집합에서 미분가능하므로 $x=a$에서 연속이고, 미분가능하다. 즉,

$f(a)=(a-1)^2(2a+1)=0$

$\therefore a=1$ 또는 $a=-\dfrac{1}{2}$ ……㉠

$f'(a)=6a(a-1)=0$

$\therefore a=0$ 또는 $a=1$ ……㉡

㉠, ㉡에서 $a=1$

$\therefore f(x)=\begin{cases} 0 & (x\le1) \\ (x-1)^2(2x+1) & (x>1) \end{cases}$,

$f'(x)=\begin{cases} 0 & (x<1) \\ 6x(x-1) & (x>1) \end{cases}$

한편, $g(x)=\begin{cases} 0 & (x \le k) \\ 12(x-k) & (x>k) \end{cases}$ 이고

조건 (나)에서 모든 실수 x에 대하여 $f(x) \ge g(x)$이므로 두 함수 $y=f(x)$, $y=g(x)$의 그래프는 다음 그림과 같다.

즉, $k>1$이어야 조건 (나)를 만족시킨다.

이때, 두 함수 $y=f(x)$, $y=g(x)$의 그래프가 접할 때, k의 값은 최소가 되므로 접점의 x좌표를 $t(t>1)$라 하면

$f(t)=g(t)$이므로

$(t-1)^2(2t+1)=12(t-k)$ⓒ

$f'(t)=g'(t)$이므로

$6t(t-1)=12$, $t^2-t-2=0$

$(t-2)(t+1)=0$ ∴ $t=2$ ($\because t>1$)

이것을 ⓒ에 대입하면

$12(2-k)=5$, $12k=19$ ∴ $k=\dfrac{19}{12}$

즉, $p=12$, $q=19$이므로

$a+p+q=1+12+19=32$

답 32

22

$f(x)=x^3-ax$라 하면 $f'(x)=3x^2-a$

점 P의 좌표를 (t, t^3-at)라 하면 접선의 기울기는 $f'(t)=3t^2-a$이므로 직선 l의 방정식은

$y-(t^3-at)=(3t^2-a)(x-t)$

$y=(3t^2-a)(x-t)+t^3-at$

∴ $y=(3t^2-a)x-2t^3$

곡선 $y=f(x)$와 직선 l의 교점의 x좌표는

$x^3-ax=(3t^2-a)x-2t^3$에서

$x^3-3t^2x+2t^3=0$,

$(x-t)(x^2+tx-2t^2)=0$

$(x-t)^2(x+2t)=0$

$$\begin{array}{c|cccc} t & 1 & 0 & -3t^2 & 2t^3 \\ & & t & t^2 & -2t^3 \\ \hline & 1 & t & -2t^2 & 0 \end{array}$$

∴ $x=t$ 또는 $x=-2t$

점 Q의 x좌표는 $-2t$이므로 접선 m의 기울기는

$f'(-2t)=12t^2-a$

이때, 두 직선 l, m이 서로 수직이므로

$f'(t)f'(-2t)=-1$

$(3t^2-a)(12t^2-a)=-1$

$36t^4-15at^2+a^2+1=0$

$t^2=u$ $(u>0)$로 놓으면 u에 대한 이차방정식

$36u^2-15au+a^2+1=0$의 두 근은 모두 0보다 크다.

따라서 두 근의 합과 곱은 모두 0보다 커야 하므로 이차방정식의 근과 계수의 관계에 의하여

(두 근의 합)$=\dfrac{15}{36}a>0$

즉, $a>0$이므로 주어진 조건을 만족시킨다.

∴ $a>0$㉠

(두 근의 곱)$=\dfrac{a^2+1}{36}>0$

이때, 두 근의 곱은 모든 실수 a에 대하여 성립한다.

한편, 이차방정식의 판별식을 D라 하면

$D=(-15a)^2-144(a^2+1) \ge 0$

$81a^2-144 \ge 0$, $9(3a-4)(3a+4) \ge 0$

∴ $a \ge \dfrac{4}{3}$ ($\because a>0$)㉡

㉠, ㉡에서 $a \ge \dfrac{4}{3}$

답 $a \ge \dfrac{4}{3}$

보충설명 1 ────────

점 Q의 x좌표를 다음과 같이 구할 수 있다.

두 점 P, Q의 x좌표를 각각 t, s라 하고, 점 P에서의 접선 l의 방정식을 $y=px+q$ (p, q는 상수)라 하자.

t, s는 삼차방정식 $x^3-ax=px+q$, 즉

$x^3-(a+p)x-q=0$의 근이고, 이 방정식은 t를 중근으로 갖는다.

삼차방정식의 근과 계수의 관계에 의하여

$t+t+s=0$ ∴ $s=-2t$

────────

보충설명 2 ────────

곡선 $y=f(x)$ 위의 점 $A(a, f(a))$에서의 접선 $y=g(x)$가 점 $B(b, f(b))$에서 이 곡선과 만날 때,

(1) 점 A의 x좌표 a는 방정식 $f(x)=g(x)$의 중근이다.

(2) 점 B의 x좌표 b는 방정식 $f(x)=g(x)$의 실근이다.

────────

01-1 (1) 12 (2) $-\dfrac{9}{2}$ **01**-2 -5

02-1 10 **02**-2 $-\dfrac{4}{3}$ **02**-3 $\dfrac{5\sqrt{10}}{2}$

03-1 51 **03**-2 -9 **03**-3 108

04-1 ㄷ, ㄹ **05**-1 3

05-2 $a<-4$ 또는 $0<a<\dfrac{1}{2}$ 또는 $a>\dfrac{1}{2}$

05-3 5 **06**-1 -4 **06**-2 12

07-1 $-\dfrac{256}{27}$ **07**-2 16

01-1

(1) 함수 $f(x)$는 열린구간 $(-2, 1)$
에서 감소하므로
$-2<x<1$에서 $f'(x)\leq0$
함수 $f(x)$는 두 열린구간
$(-5, -2)$, $(1, 2)$에서 증가하므로
$-5<x<-2$, $1<x<2$에서 $f'(x)\geq0$
즉, $f'(-2)=0$, $f'(1)=0$
이때, 함수 $f(x)$의 최고차항은 x^3이므로 $f'(x)$의 최고
차항은 $3x^2$이다.
$f'(x)=3(x+2)(x-1)$이므로
$f'(2)=3\times4\times1=12$

(2) $f(x)=x^3+ax^2+b$에서 $f'(x)=3x^2+2ax$
함수 $f(x)$는 열린구간 $(0, 3)$에서 감소하므로 $0<x<3$
에서 $f'(x)\leq0$이다.
$f'(0)=0\leq0$
$f'(3)=27+6a\leq0$에서 $a\leq-\dfrac{9}{2}$

따라서 상수 a의 최댓값은 $-\dfrac{9}{2}$이다.

답 (1) 12 (2) $-\dfrac{9}{2}$

다른풀이

(1) $f(x)=x^3+ax^2+bx+c$ (a, b, c는 상수)라 하면
$f'(x)=3x^2+2ax+b$
이때, $f'(-2)=0$, $f'(1)=0$이므로 이차방정식의 근과
계수의 관계에 의하여

(두 근의 합)$=-2+1=-\dfrac{2a}{3}$ $\therefore a=\dfrac{3}{2}$

(두 근의 곱)$=-2\times1=\dfrac{b}{3}$ $\therefore b=-6$

따라서 $f'(x)=3x^2+3x-6$이므로
$f'(2)=12+6-6=12$

01-2

$f(x)=x^4-8x^2$에서
$f'(x)=4x^3-16x=4x(x+2)(x-2)$
$f'(x)=0$에서 $x=-2$ 또는 $x=0$ 또는 $x=2$
함수 $f(x)$의 증가와 감소를 표로 나타내면 다음과 같다.

x	\cdots	-2	\cdots	0	\cdots	2	\cdots
$f'(x)$	$-$	0	$+$	0	$-$	0	$+$
$f(x)$	\searrow	-16	\nearrow	0	\searrow	-16	\nearrow

조건 ㈎에서 함수 $f(x)$는 열린구간 $(k, k+2)$에서 감소하
므로 $k+2\leq-2$ 또는 $k=0$이다.

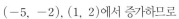

$\therefore k\leq-4$ 또는 $k=0$ $\cdots\cdots$ ㉠
조건 ㈏에서 $f'(k-1)f'(k+2)>0$이므로
$f'(k-1)>0$이고 $f'(k+2)>0$ 또는
$f'(k-1)<0$이고 $f'(k+2)<0$

(ⅰ) $f'(k-1)>0$이고 $f'(k+2)>0$일 때,
$k-1>2$이므로 $k>3$
(ⅱ) $f'(k-1)<0$이고 $f'(k+2)<0$일 때,
$k+2<-2$이므로 $k<-4$

(ⅰ), (ⅱ)에서 $k<-4$ 또는 $k>3$ $\cdots\cdots$ ㉡
㉠, ㉡에서 $k<-4$
따라서 정수 k의 최댓값은 -5이다.

답 -5

02-1

함수 $f(x)$의 역함수가 존재하려면 일대일대응이어야 하므
로 함수 $f(x)$는 실수 전체의 집합에서 항상 증가하거나 감소
해야 한다.
이때, 함수 $f(x)$의 최고차항의 계수가 음수이므로 $f(x)$는
항상 감소해야 한다.

즉, $f'(x) \leq 0$이어야 한다.

$f(x) = -x^3 + ax^2 + (a^2 - 6a)x + 2$에서

$f'(x) = -3x^2 + 2ax + a^2 - 6a$

이차방정식 $f'(x) = 0$의 판별식을 D라 하면

$\dfrac{D}{4} = a^2 + 3(a^2 - 6a) \leq 0$

$4a^2 - 18a \leq 0$

$2a(2a - 9) \leq 0$ $\quad \therefore \ 0 \leq a \leq \dfrac{9}{2}$

따라서 조건을 만족시키는 정수 a는 0, 1, 2, 3, 4이므로 구하는 합은 10이다.

<div align="right">답 10</div>

02-2

$f(x) = x^3 + 3x^2 + 24|x - 3a| + 5$에서

(ⅰ) $x - 3a \geq 0$, 즉 $x \geq 3a$일 때,

$f(x) = x^3 + 3x^2 + 24(x - 3a) + 5$에서

$f'(x) = 3x^2 + 6x + 24$

이차방정식 $f'(x) = 0$의 판별식을 D라 하면

$\dfrac{D}{4} = 9 - 3 \times 24 < 0$

따라서 모든 실수 x에 대하여 $f'(x) > 0$이므로 함수 $f(x)$는 증가한다.

(ⅱ) $x - 3a < 0$, 즉 $x < 3a$일 때,

$f(x) = x^3 + 3x^2 - 24(x - 3a) + 5$에서

$f'(x) = 3x^2 + 6x - 24 = 3(x + 4)(x - 2)$

이므로 함수 $y = f'(x)$의 그래프는 오른쪽 그림과 같다.

$x < 3a$에서 함수 $f(x)$가 증가하려면 $f'(x) \geq 0$이어야 하므로

$3a \leq -4$ $\quad \therefore \ a \leq -\dfrac{4}{3}$

(ⅰ), (ⅱ)에서 $a \leq -\dfrac{4}{3}$

따라서 실수 a의 최댓값은 $-\dfrac{4}{3}$이다.

<div align="right">답 $-\dfrac{4}{3}$</div>

02-3

$f(x) = \dfrac{2}{3}x^3 + 2ax^2 + (a + 3)x + b$에서

$f'(x) = 2x^2 + 4ax + (a + 3)$

조건 ㈎에서 함수 $f(x)$는 실수 전체의 집합에서 증가하므로 모든 실수 x에 대하여 $f'(x) \geq 0$이다.

이차방정식 $f'(x) = 0$의 판별식을 D라 하면

$\dfrac{D}{4} = (2a)^2 - 2(a + 3) \leq 0$

$4a^2 - 2a - 6 \leq 0$, $2(a + 1)(2a - 3) \leq 0$

$\therefore \ -1 \leq a \leq \dfrac{3}{2}$ $\quad\quad \cdots\cdots \ \bigcirc$

조건 ㈏에서

$f(1) = \dfrac{2}{3} + 2a + a + 3 + b = \dfrac{5}{3}$

$\therefore \ 3a + b = -2$ $\quad\quad \cdots\cdots \ \bigcirc$

\bigcirc, \bigcirc을 좌표평면 위에 나타내면 오른쪽 그림과 같다.

$P(-1, 1)$, $Q\left(\dfrac{3}{2}, -\dfrac{13}{2}\right)$이라 하면 점 (a, b)가 나타내는 도형은 선분 PQ이다.

따라서 구하는 도형의 길이는

$\overline{PQ} = \sqrt{\left(\dfrac{5}{2}\right)^2 + \left(-\dfrac{15}{2}\right)^2} = \dfrac{5\sqrt{10}}{2}$

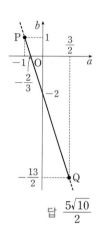

<div align="right">답 $\dfrac{5\sqrt{10}}{2}$</div>

03-1

$f(x) = x^3 + ax^2 + bx + c$에서

$f'(x) = 3x^2 + 2ax + b$

함수 $f(x)$가 $x = -2$에서 극값을 가지므로

$f'(-2) = 0$에서 $12 - 4a + b = 0$

$\therefore \ 4a - b = 12$ $\quad\quad \cdots\cdots \ \bigcirc$

곡선 $y = f(x)$ 위의 $x = 2$인 점에서의 접선의 기울기가 -24이므로

$f'(2) = -24$에서 $12 + 4a + b = -24$

$\therefore \ 4a + b = -36$ $\quad\quad \cdots\cdots \ \bigcirc$

\bigcirc, \bigcirc을 연립하여 풀면

$a = -3$, $b = -24$

따라서 $f(x)=x^3-3x^2-24x+c$이므로 $f(1)=4$에서

$1-3-24+c=4$ $\therefore c=30$

$\therefore a-b+c=-3-(-24)+30=51$

<div align="right">답 51</div>

따라서 함수 $F(x)$는 $x=0$에서 극대이며 극댓값은

$$F(0)=\{f(0)\}^2-10f(0)$$
$$=9^2-10\times9=-9$$

<div align="right">답 -9</div>

03-2

$f(x)=ax^3+bx^2+cx+d$ (a, b, c, d는 상수, $a>0$)라 하면

$f'(x)=3ax^2+2bx+c$

이차방정식 $f'(x)=0$의 두 실근이 $x=0$, $x=2$이므로

$f'(0)=0$에서 $c=0$ ……㉠

$f'(2)=0$에서 $12a+4b+c=0$, $12a+4b=0$

$\therefore 3a+b=0$ ……㉡

이때, 함수 $f(x)$의 증가와 감소를 표로 나타내면 다음과 같다.

x	\cdots	0	\cdots	2	\cdots
$f'(x)$	$+$	0	$-$	0	$+$
$f(x)$	↗	극대	↘	극소	↗

따라서 함수 $f(x)$는 $x=0$에서 극댓값 9를 갖고, $x=2$에서 극솟값 5를 갖는다.

$f(0)=9$에서 $d=9$ ……㉢

$f(2)=5$에서 $8a+4b+2c+d=5$

$8a+4b=-4$ (\because ㉠, ㉢)

$\therefore 2a+b=-1$ ……㉣

㉡, ㉣을 연립하여 풀면 $a=1$, $b=-3$

따라서 $f(x)=x^3-3x^2+9$이므로 $f'(x)=3x^2-6x$

$F(x)=\{f(x)\}^2-10f(x)$에서

$F'(x)$

$=2f(x)f'(x)-10f'(x)$

$=2f'(x)\{f(x)-5\}$

$=2(3x^2-6x)(x^3-3x^2+4)$

$=6x(x-2)^3(x+1)$

<div align="right">

-1	1	-3	0	4
		-1	4	-4
	1	-4	4	0

</div>

$F'(x)=0$에서 $x=-1$ 또는 $x=0$ 또는 $x=2$

함수 $F(x)$의 증가와 감소를 표로 나타내면 다음과 같다.

x	\cdots	-1	\cdots	0	\cdots	2	\cdots
$F'(x)$	$-$	0	$+$	0	$-$	0	$+$
$F(x)$	↘	극소	↗	극대	↘	극소	↗

03-3

$f(x)=x^3+ax^2+bx+c$ (a, b, c는 상수)라 하면

$f'(x)=3x^2+2ax+b$ ……㉠

조건 ㈎에서 $f'(-2)=0$

조건 ㈏에서 $f'(1+x)=f'(1-x)$

의 양변에 $x=3$을 대입하면

$f'(4)=f'(-2)$ $\therefore f'(4)=0$

$\therefore f'(x)=3(x+2)(x-4)$

$=3x^2-6x-24$ ……㉡

㉠, ㉡에서 $2a=-6$이므로

$a=-3$, $b=-24$

$x=4$의 좌우에서 $f'(x)$의 부호가 음$(-)$에서 양$(+)$으로 바뀌므로 함수 $f(x)$는 $x=4$에서 극솟값을 갖는다.

함수 $f(x)=x^3-3x^2-24x+c$의 극댓값은

$f(-2)=(-2)^3-3\times(-2)^2-24\times(-2)+c=28+c$

함수 $f(x)$의 극솟값은

$f(4)=4^3-3\times4^2-24\times4+c=-80+c$

따라서 함수 $f(x)$의 극댓값과 극솟값의 차는

$f(-2)-f(4)=28+c-(-80+c)=108$

<div align="right">답 108</div>

04-1

$f'(x)=0$이 되는 x의 값은 a, b, d이므로 함수 $f(x)$의 증가와 감소를 표로 나타내면 다음과 같다.

x	\cdots	a	\cdots	b	\cdots	d	\cdots
$f'(x)$	$+$	0	$+$	0	$+$	0	$-$
$f(x)$	↗		↗		↗	극대	↘

ㄱ. $a<x<b$에서 $f'(x)>0$이므로 함수 $f(x)$는 증가한다.

 $\therefore f(a)<f(b)$ (거짓)

ㄴ. 함수 $f(x)$는 $x=d$에서 극대이므로 극값을 1개 갖는다.

<div align="right">(거짓)</div>

ㄷ. $f'(c) = \lim_{x \to c+} f'(x) = \lim_{x \to c-} f'(x)$이므로 함수 $f(x)$는
$x=c$에서 미분가능하다. (참)

ㄹ. $x<a$에서 $f'(x)>0$이므로 함수 $f(x)$는 증가한다.
따라서 $x_1<x_2<a$이면 $f(x_1)<f(x_2)$ (참)

그러므로 옳은 것은 ㄷ, ㄹ이다.

답 ㄷ, ㄹ

05-1

$f(x)=kx^3+kx^2+(5-k)x+2\ (k\neq0)$에서

$f'(x)=3kx^2+2kx+5-k$

함수 $f(x)$가 극값을 갖지 않으려면 이차방정식 $f'(x)=0$이
중근 또는 허근을 가져야 하므로 판별식을 D라 하면

$\dfrac{D}{4}=k^2-3k(5-k)\leq0,\ k^2-15k+3k^2\leq0$

$4k^2-15k\leq0,\ k(4k-15)\leq0$

그런데 $k\neq0$이므로 $0<k\leq\dfrac{15}{4}$

따라서 조건을 만족하는 정수 k는 1, 2, 3의 3개이다.

답 3

05-2

$f(x)=\dfrac{1}{4}x^4+\dfrac{1}{3}(a+1)x^3-ax$에서

$f'(x)=x^3+(a+1)x^2-a$

사차함수 $f(x)$가 극댓값을 가지려면 삼차방정식 $f'(x)=0$
이 서로 다른 세 실근을 가져야 한다.

$x^3+(a+1)x^2-a=0$에서

$(x+1)(x^2+ax-a)=0$

$$
\begin{array}{r|rrrr}
-1 & 1 & a+1 & 0 & -a \\
 & & -1 & -a & a \\
\hline
 & 1 & a & -a & 0
\end{array}
$$

$\therefore\ x=-1$ 또는

$\quad x^2+ax-a=0$

즉, 이차방정식 $x^2+ax-a=0$은 $x=-1$이 아닌 서로 다른 두 실근을 가져야 한다.

$x=-1$이 이차방정식 $x^2+ax-a=0$의 근이 아니므로

$1-a-a\neq0\qquad\therefore\ a\neq\dfrac{1}{2}$

이차방정식 $x^2+ax-a=0$의 판별식을 D라 하면

$D=a^2+4a>0,\ a(a+4)>0$

$\therefore\ a<-4$ 또는 $a>0$

따라서 구하는 실수 a의 값의 범위는

$a<-4$ 또는 $0<a<\dfrac{1}{2}$ 또는 $a>\dfrac{1}{2}$

답 $a<-4$ 또는 $0<a<\dfrac{1}{2}$ 또는 $a>\dfrac{1}{2}$

05-3

$f(x)=\dfrac{1}{2}x^4+ax^3+3ax^2+4$에서

$f'(x)=2x^3+3ax^2+6ax=x(2x^2+3ax+6a)$

사차함수 $f(x)$의 극값이 하나뿐이려면 삼차방정식 $f'(x)=0$
이 한 실근과 중근 또는 삼중근을 갖거나 한 실근과 두 허근을
가져야 한다.

(i) 삼차방정식 $f'(x)=0$이 한 실근과 중근 또는 삼중근을
가질 때,
이차방정식 $2x^2+3ax+6a=0$이 중근을 가져야 하므
로 판별식을 D라 하면

$D=9a^2-48a=0$

$3a(3a-16)=0\qquad\therefore\ a=0$ 또는 $a=\dfrac{16}{3}$

(ii) 삼차방정식 $f'(x)=0$이 한 실근과 두 허근을 가질 때,
이차방정식 $2x^2+3ax+6a=0$이 허근을 가져야 하므로
판별식을 D라 하면

$D=9a^2-48a<0$

$3a(3a-16)<0\qquad\therefore\ 0<a<\dfrac{16}{3}$

(i), (ii)에서 $0\leq a\leq\dfrac{16}{3}$

따라서 자연수 a는 1, 2, 3, 4, 5의 5개이다.

답 5

06-1

직선의 방정식을 $y=-17x+k\ (k$는 상수)라 하면 삼차방
정식 $f(x)-(-17x+k)=0$의 실근은 두 함수 $y=f(x)$,
$y=-17x+k$의 그래프의 교점의 x좌표와 같으므로
$x=-5,\ x=2$는 근이다.

이때, $x=-5$인 점에서 두 함수 $y=f(x)$, $y=-17x+k$
의 그래프가 서로 접하므로
$$f(x)-(-17x+k)=(x-2)(x+5)^2$$
$$\therefore f(x)=(x-2)(x+5)^2-17x+k$$
$$f'(x)=(x+5)^2+2(x-2)(x+5)-17$$
$$=3x^2+16x-12$$
$$=(3x-2)(x+6)$$
$f'(x)=0$에서 $x=-6$ 또는 $x=\dfrac{2}{3}$

함수 $f(x)$의 증가와 감소를 표로 나타내면 다음과 같다.

x	\cdots	-6	\cdots	$\dfrac{2}{3}$	\cdots
$f'(x)$	$+$	0	$-$	0	$+$
$f(x)$	↗	극대	↘	극소	↗

함수 $f(x)$는 $x=-6$에서 극댓값을 갖고, $x=\dfrac{2}{3}$에서 극솟
값을 가지므로
$$a=-6, \ b=\frac{2}{3}$$
$$\therefore ab=-4$$

답 -4

06-2

점 A에서의 접선의 방정식을 $y=g(x)$라 하면 삼차방정식
$f(x)-g(x)=0$의 실근은 두 함수 $y=f(x)$, $y=g(x)$의 그
래프의 교점의 x좌표와 같으므로 $x=-1$, $x=b$는 근이다.
이때, $x=-1$인 점에서 두 함수 $y=f(x)$, $y=g(x)$의 그
래프가 서로 접하므로
$$f(x)-g(x)=(x+1)^2(x-b)$$
$$=x^3+(2-b)x^2+(1-2b)x-b$$
그런데 $g(x)$는 일차식이므로 $f(x)-g(x)$는 이차항을 갖
지 않는다. 즉,
$$2-b=0 \quad \therefore b=2$$
점 B에서의 접선의 방정식을 $y=h(x)$라 하면
$$f(x)-h(x)=(x-2)^2(x-c)$$
$$=x^3-(4+c)x^2+(4+4c)x-4c$$
같은 방법으로
$$4+c=0 \quad \therefore c=-4$$

이때, $f(b)+f(c)=-80$이므로
$$f(2)+f(-4)=8+2a+(-64-4a)$$
$$=-56-2a=-80$$
$$2a=24 \quad \therefore a=12$$

답 12

다른풀이 1

$f(x)=x^3+ax$에서 $f'(x)=3x^2+a$
점 $A(-1, \ -1-a)$에서의 접선의 기울기는
$f'(-1)=3+a$이므로
점 A에서의 접선의 방정식은
$$y-(-1-a)=(3+a)(x+1)$$
$$\therefore y=(3+a)x+2$$
이 직선과 함수 $y=f(x)$의 그래프의 교점의 x좌표는
$x^3+ax=(3+a)x+2$에서
$$x^3-3x-2=0$$
$$(x+1)^2(x-2)=0$$
$$\therefore x=-1 \text{ 또는 } x=2$$

$$\begin{array}{r|rrr} -1 & 1 & 0 & -3 & -2 \\ & & -1 & 1 & 2 \\ \hline & 1 & -1 & -2 & 0 \end{array}$$

따라서 점 B의 좌표는 $(2, \ 8+2a)$
한편, 점 B에서의 접선의 기울기는 $f'(2)=12+a$이므로
점 B에서의 접선의 방정식은
$$y-(8+2a)=(12+a)(x-2)$$
$$\therefore y=(12+a)x-16$$
이 직선과 함수 $y=f(x)$의 그래프의 교점의 x좌표는
$x^3+ax=(12+a)x-16$에서
$$x^3-12x+16=0$$
$$(x-2)^2(x+4)=0$$
$$\therefore x=2 \text{ 또는 } x=-4$$

$$\begin{array}{r|rrr} 2 & 1 & 0 & -12 & 16 \\ & & 2 & 4 & -16 \\ \hline & 1 & 2 & -8 & 0 \end{array}$$

따라서 점 C의 좌표는 $(-4, \ -64-4a)$
이때, $f(b)+f(c)=-80$이므로
$$8+2a+(-64-4a)=-80$$
$$2a=24 \quad \therefore a=12$$

다른풀이 2

$f(x)=x^3+ax$에서 $f'(x)=3x^2+a$,
$\dfrac{d}{dx}f'(x)=6x$이므로

함수 $f(x)$의 변곡점은 $(0, \ 0)$이다.
즉, 함수 $y=f(x)$의 그래프는 점 $(0, \ 0)$에 대하여 대칭이다.
이때, 두 점 $A(-1, \ -1-a)$, $B(b, \ f(b))$에 대하여 선분
AB를 $1:2$로 내분하는 점이 원점이므로 이 점의 x좌표를

구하면

$$\frac{1 \times b + 2 \times (-1)}{1+2} = 0 \text{에서 } b=2$$

같은 방법으로 두 점 $B(2, f(2))$, $C(c, f(x))$에 대하여 선분 BC를 $1:2$로 내분하는 점이 원점이므로 이 점의 x좌표를 구하면

$$\frac{1 \times c + 2 \times 2}{1+2} = 0 \text{에서 } c = -4$$

이때, $f(b)+f(c)=-80$이므로

$$f(2)+f(-4) = 8+2a+(-64-4a) = -80$$

$$2a=24 \qquad \therefore a=12$$

07-1

조건 ㈎에서 함수 $|f(x)|$는 $x=3$에서만 미분가능하지 않으므로

$$f(3)=0, f'(3) \neq 0$$

조건 ㈏에서 함수 $y=f(x)$의 그래프는 x축과 서로 다른 두 점에서 만나므로 교점의 x좌표를 $\alpha \ (\alpha \neq 3)$라 하면

$f(\alpha)=0$이므로 $f'(\alpha)=0$

$$\therefore f(x)=(x-3)(x-\alpha)^2$$

조건 ㈐에서 $f(1)=-8$이므로

$$-2(1-\alpha)^2=-8, (1-\alpha)^2=4$$

$$\therefore \alpha=-1 \ (\because \alpha \neq 3)$$

즉, $f(x)=(x-3)(x+1)^2$이므로

$$\begin{aligned} f'(x) &= (x+1)^2+2(x-3)(x+1) \\ &= (x+1)(3x-5) \end{aligned}$$

$f'(x)=0$에서 $x=-1$ 또는 $x=\dfrac{5}{3}$

함수 $f(x)$의 증가와 감소를 표로 나타내면 다음과 같다.

x	\cdots	-1	\cdots	$\dfrac{5}{3}$	\cdots
$f'(x)$	$+$	0	$-$	0	$+$
$f(x)$	↗	극대	↘	극소	↗

따라서 함수 $f(x)$는 $x=\dfrac{5}{3}$에서 극소이며 극솟값은

$$f\left(\frac{5}{3}\right) = \left(-\frac{4}{3}\right) \times \left(\frac{8}{3}\right)^2 = -\frac{256}{27}$$

답 $-\dfrac{256}{27}$

07-2

$g(x)=f(x)-f(3)$이라 하면 조건 ㈎에 의하여 함수 $|g(x)|$는 $x=\alpha \ (\alpha \neq 3)$에서만 미분가능하지 않으므로

$$g(\alpha)=0, g'(\alpha) \neq 0$$

또한, $g(3)=0$이므로 $g'(3)=0$

따라서 $g(x)=k(x-\alpha)(x-3)^2(x-\beta) \ (k \neq 0)$라 할 수 있다.

(i) $\beta=\alpha$일 때,

$g(x)=k(x-\alpha)^2(x-3)^2$이므로 $g'(\alpha)=0$

이때, $g'(\alpha)=0$이면 $g'(\alpha) \neq 0$이라는 조건에 모순이다.

$\therefore \alpha \neq \beta$

(ii) $\beta \neq 3$일 때,

$g(\beta)=0$이므로 $g'(\beta)=0$

이때, $g(x)=k(x-\alpha)(x-3)^2(x-\beta)^2$이 되어 조건에 모순이다.

(iii) $\beta=3$일 때,

$g(x)=k(x-\alpha)(x-3)^3$

(i), (ii), (iii)에서 $\beta=3$

$\therefore g(x)=k(x-\alpha)(x-3)^3$

$$\begin{aligned} g'(x) &= k(x-3)^3+3k(x-\alpha)(x-3)^2 \\ &= k(x-3)^2(x-3+3x-3\alpha) \\ &= k(x-3)^2(4x-3\alpha-3) \end{aligned}$$

조건 ㈏에서 함수 $f(x)$는 $x=-1$에서 극값을 가지므로

$$f'(-1)=0$$

$g'(x)=f'(x)$이므로

$$g'(-1)=0$$

$$k \times (-4)^2 \times (-3\alpha-7)=0$$

$$\therefore \alpha=-\frac{7}{3}$$

따라서 $g'(x)=f'(x)=4k(x-3)^2(x+1)$이므로

$$\frac{f'(7)}{f'(1)} = \frac{4k \times 4^2 \times 8}{4k \times (-2)^2 \times 2} = 16$$

답 16

01 5	**02** 12	**03** $\dfrac{5}{3}$	**04** -24
05 ㄱ, ㄷ	**06** $2<a<\dfrac{5}{2}$	**07** 5	**08** 12
09 ③	**10** $-9\leq k<0$		**11** 65
12 ⑤	**13** ②	**14** -48	**15** -7
16 19	**17** 27	**18** ㄱ, ㄴ, ㄷ	**19** 10
20 ㄴ, ㄷ	**21** 20	**22** 2	**23** 72

01

함수 $f(x)$가 열린구간 $\left(a+\dfrac{1}{2},\ a+\dfrac{3}{2}\right)$에서 증가하려면

$a+\dfrac{1}{2}<x<a+\dfrac{3}{2}$에서 $f'(x)\geq0$이어야 하므로

$f'\left(a+\dfrac{1}{2}\right)\geq0,\ f'\left(a+\dfrac{3}{2}\right)\geq0$ ······㉠

이때, 구간의 길이는 1이므로 ㉠을 만족시키려면

$-4\leq a+\dfrac{1}{2}\leq-2$ 또는 $0\leq a+\dfrac{1}{2}\leq3$

$\therefore\ -\dfrac{9}{2}\leq a\leq-\dfrac{5}{2}$ 또는 $-\dfrac{1}{2}\leq a\leq\dfrac{5}{2}$

따라서 정수 a는 $-4,\ -3,\ 0,\ 1,\ 2$의 5개이다.

답 5

02

$f(x)=ax^3+bx^2+2x+4$에서 $f'(x)=3ax^2+2bx+2$

이때, $f(x_1)=f(x_2)$이면 $x_1=x_2$이므로 함수 $f(x)$는 일대일대응이다.

따라서 함수 $f(x)$는 실수 전체의 집합에서 항상 증가하거나 감소해야 하므로 모든 실수 x에 대하여 $f'(x)\geq0$이거나 $f'(x)\leq0$이어야 한다.

이차방정식 $f'(x)=0$의 판별식을 D라 하면

$\dfrac{D}{4}=b^2-6a\leq0$

$\therefore\ b^2\leq6a$ ······㉠

한편, $-3<a<3$이고 $f(x)$는 삼차함수이므로 $a\neq0$

$\therefore\ -3<a<0$ 또는 $0<a<3$ ······㉡

㉠, ㉡을 만족시키는 두 정수 $a,\ b$의 순서쌍 $(a,\ b)$는

$(1,\ -2),\ (1,\ -1),\ (1,\ 0),\ (1,\ 1),\ (1,\ 2),\ (2,\ -3),$
$(2,\ -2),\ (2,\ -1),\ (2,\ 0),\ (2,\ 1),\ (2,\ 2),\ (2,\ 3)$의 12
개이다.

답 12

03

$f'(x)=(x+a)(x^2-4bx+3b^2)$
$\qquad\ =(x+a)(x-b)(x-3b)$

에서 함수 $y=f'(x)$의 그래프는
오른쪽 그림과 같다.

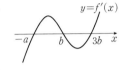

이때, 함수 $f(x)$가 두 열린구간
$(-\infty,\ -1),\ (2,\ 5)$에서 감소하

므로 $x<-1,\ 2<x<5$에서 $f'(x)\leq0$이다. 즉,

$-1\leq-a$에서 $a\leq1$ ······㉠

$b\leq2,\ 5\leq3b$에서 $\dfrac{5}{3}\leq b\leq2$ ······㉡

이때, $\dfrac{b}{a}$의 값이 최소가 되려면 a는 최댓값, b는 최솟값이어

야 하므로

㉠에서 $a=1$, ㉡에서 $b=\dfrac{5}{3}$

따라서 $\dfrac{b}{a}$의 최솟값은 $\dfrac{5}{3}$이다.

답 $\dfrac{5}{3}$

04

$f(x)=ax^3+bx^2+cx+d\ (a,\ b,\ c,\ d$는 상수, $a\neq0)$라
하면

$f'(x)=3ax^2+2bx+c$

함수 $f(x)$가 $x=1$에서 극댓값 8을 가지므로

$f(1)=8,\ f'(1)=0$

$a+b+c+d=8$ ······㉠

$3a+2b+c=0$ ······㉡

점 $(0,\ 1)$은 곡선 $y=f(x)$ 위에 있으므로

$f(0)=1$ $\therefore\ d=1$

점 $(0, 1)$에서의 접선의 기울기는
$f'(0)=c$이므로 접선의 방정식은
$y-1=c(x-0)$
$\therefore y=cx+1$
이 직선이 $y=15x+1$과 같으므로
$c=15$

─────────────────────────────── (가)

㉠, ㉡에 $c=15$, $d=1$을 대입하여 정리하면
$a+b=-8$, $3a+2b=-15$
위의 두 식을 연립하여 풀면
$a=1$, $b=-9$

─────────────────────────────── (나)

$\therefore f(x)=x^3-9x^2+15x+1$
$f'(x)=3x^2-18x+15=3(x^2-6x+5)$
$\qquad\qquad =3(x-1)(x-5)$
$f'(x)=0$에서 $x=1$ 또는 $x=5$
함수 $f(x)$의 증가와 감소를 표로 나타내면 다음과 같다.

x	\cdots	1	\cdots	5	\cdots
$f'(x)$	$+$	0	$-$	0	$+$
$f(x)$	\nearrow	극대	\searrow	극소	\nearrow

따라서 함수 $f(x)$는 $x=5$에서 극소이며 극솟값은
$f(5)=5^3-9\times 5^2+15\times 5+1=-24$

─────────────────────────────── (다)

답 -24

단계	채점 기준	배점
(가)	주어진 조건을 이용하여 c, d의 값을 구한 경우	40%
(나)	주어진 조건을 이용하여 a, b의 값을 구한 경우	20%
(다)	극솟값을 구한 경우	40%

05

점 (t, t^3-1)과 직선 $y=2x+3$, 즉 $2x-y+3=0$ 사이의 거리는
$g(t)=\dfrac{|2t-t^3+1+3|}{\sqrt{2^2+(-1)^2}}=\dfrac{|-t^3+2t+4|}{\sqrt{5}}$
$\qquad =\dfrac{|t^3-2t-4|}{\sqrt{5}}$

$t^3-2t-4=0$에서
$(t-2)(\underbrace{t^2+2t+2}_{=(t+1)^2+1})=0$

$\begin{array}{r|rrrr} 2 & 1 & 0 & -2 & -4 \\ & & 2 & 4 & 4 \\ \hline & 1 & 2 & 2 & 0 \end{array}$

$t<2$에서 $t^3-2t-4<0$,
$t\ge 2$에서 $t^3-2t-4\ge 0$이므로

$g(t)=\begin{cases} -\dfrac{t^3-2t-4}{\sqrt{5}} & (t<2) \\ \dfrac{t^3-2t-4}{\sqrt{5}} & (t\ge 2) \end{cases}$,

$g'(t)=\begin{cases} -\dfrac{3t^2-2}{\sqrt{5}} & (t<2) \\ \dfrac{3t^2-2}{\sqrt{5}} & (t>2) \end{cases}$

ㄱ. 함수 $g(t)=\dfrac{|t^3-2t-4|}{\sqrt{5}}$는 실수 전체의 집합에서 연속이다. (참)

ㄴ. $\lim\limits_{t\to 2+} g'(t)=\dfrac{10}{\sqrt{5}}$, $\lim\limits_{t\to 2-} g'(t)=-\dfrac{10}{\sqrt{5}}$
즉, $\lim\limits_{t\to 2+} g'(t)\ne \lim\limits_{t\to 2-} g'(t)$이므로 함수 $g(t)$는 $t=2$에서 미분가능하지 않다. (거짓)

ㄷ. $g'(t)=0$에서 $t=-\sqrt{\dfrac{2}{3}}$ 또는 $t=\sqrt{\dfrac{2}{3}}$
함수 $g(t)$의 증가와 감소를 표로 나타내면 다음과 같다.

t	\cdots	$-\sqrt{\dfrac{2}{3}}$	\cdots	$\sqrt{\dfrac{2}{3}}$	\cdots	2	\cdots
$g'(t)$	$-$	0	$+$	0	$-$		$+$
$g(t)$	\searrow	극소	\nearrow	극대	\searrow	극소	\nearrow

함수 $g(t)$는 $t=-\sqrt{\dfrac{2}{3}}$, $t=2$에서 극소이고
$g\left(-\sqrt{\dfrac{2}{3}}\right)\ne 0$이므로 0이 아닌 극솟값을 갖는다. (참)
따라서 옳은 것은 ㄱ, ㄷ이다.

답 ㄱ, ㄷ

보충설명

함수 $y=g(t)$의 그래프는 위의 그림과 같다.
따라서 $t=2$에서 미분가능하지 않다.

06

$f(x)=\dfrac{1}{3}x^3+ax^2+4x-3$에서 $f'(x)=x^2+2ax+4$

$-4<x<2$에서 함수 $f(x)$의 극댓 값과 극솟값이 모두 존재하려면 오른쪽 그림과 같이 이차방정식 $f'(x)=0$의 서로 다른 두 실근이 모두 -4와 2 사이에 존재해야 한다.

(i) 이차방정식 $f'(x)=0$의 판별식을 D라 하면

$$\frac{D}{4}=a^2-4>0 \qquad \therefore a<-2 \text{ 또는 } a>2$$

(ii) $f'(-4)>0$에서 $16-8a+4>0$

$$20-8a>0 \qquad \therefore a<\frac{5}{2}$$

(iii) $f'(2)>0$에서 $4+4a+4>0$

$$8+4a>0 \qquad \therefore a>-2$$

(iv) 이차함수 $y=f'(x)$의 그래프의 축의 방정식이 $x=-a$ 이므로

$$-4<-a<2 \qquad \therefore -2<a<4$$

(i)~(iv)에서 $2<a<\dfrac{5}{2}$

답 $2<a<\dfrac{5}{2}$

보충설명 ─────────

이차방정식의 실근의 위치

계수가 실수인 이차방정식 $ax^2+bx+c=0$ $(a>0)$의 판별식을 D라 하고, $f(x)=ax^2+bx+c$라 하면 실수 p, q $(p<q)$에 대하여 다음이 성립한다.

(1) 두 근이 모두 p보다 크다.

$$\Longleftrightarrow D\geq 0,\ f(p)>0,\ -\frac{b}{2a}>p$$

(2) 두 근이 모두 p보다 작다.

$$\Longleftrightarrow D\geq 0,\ f(p)>0,\ -\frac{b}{2a}<p$$

(3) 두 근 사이에 p가 있다.

$$\Longleftrightarrow f(p)<0$$

(4) 두 근이 모두 p, q 사이에 있다.

$$\Longleftrightarrow D\geq 0,\ f(p)>0,\ f(q)>0,\ p<-\frac{b}{2a}<q$$

07

조건 ㈎에서 함수 $f(x)$가 $x=4$에서 극댓값 12를 가지므로 삼차방정식 $f'(x)=0$은 서로 다른 세 실근을 갖는다.

삼차방정식 $f'(x)=0$의 서로 다른 세 실근을 α, 4, β $(\alpha<4<\beta)$라 할 때, 함수 $f(x)$의 증가와 감소를 표로 나타내면 다음과 같다.

x	\cdots	α	\cdots	4	\cdots	β	\cdots
$f'(x)$	$-$	0	$+$	0	$-$	0	$+$
$f(x)$	\searrow	극소	\nearrow	12	\searrow	극소	\nearrow

조건 ㈏에서 함수 $f(x)$의 극솟값은 -4뿐이므로

$$f(\alpha)=f(\beta)=-4$$

이때, $g(x)=f(x)+4$라 하면

$$g(\alpha)=f(\alpha)+4=0,\ g(\beta)=f(\beta)+4=0$$

$g'(x)=f'(x)$에서 $g'(\alpha)=f'(\alpha)=0,\ g'(\beta)=f'(\beta)=0$

따라서 $g(x)=(x-\alpha)^2(x-\beta)^2$이므로

$$f(x)=(x-\alpha)^2(x-\beta)^2-4$$

$f(4)=12$이므로

$$(4-\alpha)^2(4-\beta)^2-4=12$$

$$(4-\alpha)^2(4-\beta)^2=16 \qquad \cdots\cdots ㉠$$

$$f'(x)=2(x-\alpha)(x-\beta)^2+2(x-\alpha)^2(x-\beta)$$

$$=2(x-\alpha)(x-\beta)(2x-\alpha-\beta)$$

$f'(4)=0$이므로

$$2(4-\alpha)(4-\beta)(8-\alpha-\beta)=0$$

$$8-\alpha-\beta=0 (\because\ \alpha<4<\beta)$$

$$\therefore \beta=8-\alpha \qquad \cdots\cdots ㉡$$

㉠에 ㉡을 대입하여 정리하면

$$(4-\alpha)^4=16,\ (4-\alpha)^4-16=0$$

$$\{(4-\alpha)^2+4\}\{(4-\alpha)+2\}\{(4-\alpha)-2\}=0$$

$$\therefore 4-\alpha=-2 \text{ 또는 } 4-\alpha=2$$

이때, $\alpha<4$이므로 $\alpha=2$

$$\therefore \beta=6 (\because\ ㉡)$$

따라서 $f(x)=(x-2)^2(x-6)^2-4$이므로

$$f(3)=1^2\times(-3)^2-4=5$$

답 5

08

조건 ㈎에서 $f(x)=x^3+ax^2+bx+3$ $(a,\ b$는 상수$)$라 하면

$$f'(x)=3x^2+2ax+b$$

조건 ㈏에서 함수 $f(x)$는 실수 전체의 집합에서 증가하므로 $f'(x)\geq 0$이어야 한다.

이차방정식 $f'(x)=0$의 판별식을 D_1이라 하면

$$\frac{D_1}{4}=a^2-3b\le 0 \qquad \cdots\cdots \text{㉠}$$

조건 ㈐에서 $g(x)=f'(x)-f'(1)$이라 하면

$$g(x)=3x^2+2ax-3-2a$$

모든 실수 x에 대하여 $g(x)\ge 0$이므로

이차방정식 $g(x)=0$의 판별식을 D_2라 하면

$$\frac{D_2}{4}=a^2+3(3+2a)\le 0$$

$$a^2+6a+9\le 0,\ (a+3)^2\le 0$$

$$\therefore\ a=-3 \qquad \cdots\cdots \text{㉡}$$

㉡을 ㉠에 대입하면

$$9-3b\le 0 \qquad \therefore\ b\ge 3 \qquad \cdots\cdots \text{㉢}$$

$$f(3)=27+9a+3b+3=3b+3\ (\because\ \text{㉡})$$

㉢에 의하여

$$3b+3\ge 3\times 3+3=12$$

따라서 $f(3)$의 최솟값은 12이다.

<div align="right">답 12</div>

09

ㄱ. (반례) $f(x)=-x^2+2x-1$이라 하면

$$f'(x)=-2x+2$$

$f'(x)=0$에서 $x=1$

함수 $f(x)$의 증가와 감소를 표로 나타내면 다음과 같다.

x	\cdots	1	\cdots
$f'(x)$	$+$	0	$-$
$f(x)$	\nearrow	극대	\searrow

즉, 함수 $f(x)$는 $x=1$에서 극댓값을 갖는다.

그런데 함수 $y=|f(x)|$의 그래프는 오른쪽 그림과 같으므로 함수 $|f(x)|$는 $x=1$에서 극솟값을 갖는다. (거짓)

ㄴ. (반례) $f(x)=x^3-3x$라 하면

$$f'(x)=3x^2-3=3(x+1)(x-1)$$

$f'(x)=0$에서 $x=-1$ 또는 $x=1$

함수 $f(x)$의 증가와 감소를 표로 나타내면 다음과 같다.

x	\cdots	-1	\cdots	1	\cdots
$f'(x)$	$+$	0	$-$	0	$+$
$f(x)$	\nearrow	극대	\searrow	극소	\nearrow

즉, 함수 $f(x)$는 $x=-1$에서 극댓값을 갖는다.

한편, 함수 $y=f(|x+1|)$의 그래프는 $y=f(x)$의 그래프를 x축의 방향으로 -1만큼 평행이동한 후, $x\ge -1$인 부분을 직선 $x=-1$에 대하여 대칭이동한 것과 같다.

따라서 함수 $f(|x-a|)$는 $x=0$에서 극솟값을 갖는다. (거짓)

ㄷ. $g(x)=f(x)-x^2|x-a|$라 하면 함수 $g(x)$는 $x=a$에서 연속이다.

(i) $x<a$일 때,

$$g(x)=f(x)+x^3-ax^2$$에서

$$g'(x)=f'(x)+3x^2-2ax$$

$$\lim_{x\to a-}g'(x)=\lim_{x\to a-}\{f'(x)+3x^2-2ax\}$$
$$=f'(a)+a^2=a^2>0\ (\because\ a\ne 0)$$

(ii) $x>a$일 때,

$$g(x)=f(x)-x^3+ax^2$$에서

$$g'(x)=f'(x)-3x^2+2ax$$

$$\lim_{x\to a+}g'(x)=\lim_{x\to a+}\{f'(x)-3x^2+2ax\}$$
$$=f'(a)-a^2=-a^2<0\ (\because\ a\ne 0)$$

(i), (ii)에서 $x=a$의 좌우에서 $g'(x)$가 증가하다가 감소하므로 $g(x)$는 $x=a$에서 극댓값을 갖는다. (참)

그러므로 옳은 것은 ㄷ이다.

<div align="right">답 ③</div>

보충설명

ㄴ. 함수 $f(x)=x^3-3x$의 그래프는 [그림 1]과 같고 함수 $f(x)$는 $x=-1$에서 극댓값을 갖는다.

한편, 함수 $y=f(|x+1|)$의 그래프는 [그림 2]와 같고 함수 $f(|x+1|)$은 $x=0$에서 극솟값을 갖는다.

[그림 1] [그림 2]

10

함수 $f(x)$가 $x=a$에서 극댓값을 가지므로 $f'(a)=0$이고 $x=a$의 좌우에서 $f'(x)$의 부호가 양$(+)$에서 음$(-)$으로 바뀐다.

따라서 함수 $y=f'(x)$의 그래프는 오른쪽 그림과 같다.

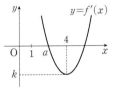

이때, $a\geq 1$이어야 하므로

$f'(1)\geq 0$에서 $(-3)^2+k\geq 0$

$\therefore k\geq -9$

한편, $f'(x)=(x-4)^2+k$에서 $k\geq 0$이면 함수 $f(x)$는 극값을 갖지 않는다.

따라서 실수 k의 값의 범위는 $-9\leq k<0$이다.

답 $-9\leq k<0$

11

$f(x)=\begin{cases} a(6x-x^3) & (x<0) \\ x^3-ax & (x\geq 0) \end{cases}$ 에서

$f'(x)=\begin{cases} a(6-3x^2) & (x<0) \\ 3x^2-a & (x>0) \end{cases}$

(i) $a<0$일 때,

함수 $y=f'(x)$의 그래프는 오른쪽 그림과 같다.

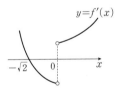

$x=-\sqrt{2}$의 좌우에서 $f'(x)$의 부호가 양$(+)$에서 음$(-)$으로 바뀌므로 함수 $f(x)$는 $x=-\sqrt{2}$에서 극대이며 극댓값은

$f(-\sqrt{2})=a(-6\sqrt{2}+2\sqrt{2})=-4a\sqrt{2}=\sqrt{2}$

$\therefore a=-\dfrac{1}{4}$

따라서 $f(x)=\begin{cases} -\dfrac{1}{4}(6x-x^3) & (x<0) \\ x^3+\dfrac{1}{4}x & (x\geq 0) \end{cases}$ 이므로

$f(4)=64+1=65$

(ii) $a=0$일 때,

$f(x)=\begin{cases} 0 & (x<0) \\ x^3 & (x\geq 0) \end{cases}$ 이므로 함수 $f(x)$는 극댓값을 갖지 않는다.

(iii) $a>0$일 때,

함수 $y=f'(x)$의 그래프는 오른쪽 그림과 같다.

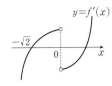

$x=0$의 좌우에서 $f'(x)$의 부호가 양$(+)$에서 음$(-)$으로 바뀌므로 함수 $f(x)$는 $x=0$에서 극대이며 극댓값은

$f(0)=0\neq\sqrt{2}$

이므로 조건을 만족시키지 않는다.

(i), (ii), (iii)에서 $f(4)=65$

답 65

12

$f'(x)=0$이 되는 x의 값은 -2, 0, 2이므로 함수 $f(x)$의 증가와 감소를 표로 나타내면 다음과 같다.

x	\cdots	-2	\cdots	0	\cdots	2	\cdots
$f'(x)$	$-$	0	$+$	0	$-$	0	$+$
$f(x)$	\searrow	극소	\nearrow	극대	\searrow	극소	\nearrow

ㄱ. $0<x<2$에서 $f'(x)<0$이므로 함수 $f(x)$는 열린구간 $(0, 2)$에서 감소한다.

 $\therefore f(0)>f(2)$ (참)

ㄴ. $f(x)=x^4+ax^3+bx^2+cx+d$ (a, b, c, d는 상수)라 하면

 $f'(x)=4x^3+3ax^2+2bx+c$

 $f'(-2)=f'(0)=f'(2)=0$이므로 삼차방정식의 근과 계수의 관계에 의하여

 $-2+0+2=-\dfrac{3a}{4}$에서 $a=0$

 $-2\times 0+0\times 2+2\times(-2)=\dfrac{2b}{4}$에서 $b=-8$

 $-2\times 0\times 2=-\dfrac{c}{4}$에서 $c=0$

 $\therefore f(x)=x^4-8x^2+d$

 이때, $f(x)=f(-x)$이므로 함수 $y=f(x)$의 그래프는 y축에 대하여 대칭이다. (참)

ㄷ. ㄴ에서 $f(x)=x^4-8x^2+d$이므로 극댓값은 $f(0)=d$, 극솟값은 $f(-2)=f(2)=-16+d$이다.

 따라서 함수 $f(x)$의 극댓값과 극솟값의 차는

 $d-(-16+d)=16$ (참)

그러므로 옳은 것은 ㄱ, ㄴ, ㄷ이다.

답 ⑤

다른풀이

ㄴ. 최고차항의 계수가 1인 사차함수 $f(x)$의 도함수 $f'(x)$는 최고차항의 계수가 4인 삼차함수이다.

이때, $f'(-2)=f'(0)=f'(2)=0$이므로

$f'(x)=4x(x+2)(x-2)=4x^3-16x$

이때, 함수 $f(x)$의 도함수 $f'(x)$의 그래프는 원점에 대하여 대칭이므로 곡선 $f(x)$는 y축에 대하여 대칭이다. (참)

보충설명 ─────────────

삼차방정식의 근과 계수의 관계

삼차방정식 $ax^3+bx^2+cx+d=0$의 세 근을 α, β, γ라 하면

(1) $\alpha+\beta+\gamma=-\dfrac{b}{a}$

(2) $\alpha\beta+\beta\gamma+\gamma\alpha=\dfrac{c}{a}$

(3) $\alpha\beta\gamma=-\dfrac{d}{a}$

─────────────

13

함수 $y=f(x)g(x)$의 도함수는

$y'=f'(x)g(x)+f(x)g'(x)$ ······㉠

(i) $x=a$일 때, ㉠에서

$f'(a)g(a)+f(a)g'(a)$

$=(양수)\times(음수)+0\times(양수)$

$=(음수)<0$

(ii) $x=b$일 때, ㉠에서

$f'(b)g(b)+f(b)g'(b)$

$=0\times(음수)+(양수)\times(양수)$

$=(양수)>0$

(iii) $x=c$일 때, ㉠에서

$f'(c)g(c)+f(c)g'(c)$

$=(음수)\times0+0\times(양수)$

$=0$

(iv) $x=d$일 때, ㉠에서

$f'(d)g(d)+f(d)g'(d)$

$=0\times(양수)+(음수)\times(양수)$

$=(음수)<0$

(v) $x=e$일 때, ㉠에서

$f'(e)g(e)+f(e)g'(e)$

$=(양수)\times(양수)+0\times(양수)$

$=(양수)>0$

(i)~(v)에서 조건을 만족시키는 p, q의 값의 범위는

$a<p<b$이고 $d<q<e$

답 ②

14

$f(x)=ax^3+bx^2+cx+d$ $(a, b, c, d$는 상수, $a\neq0)$라 하면 $f'(x)=3ax^2+2bx+c$

조건 ㉮에서 함수 $y=f(x)$의 그래프는 점 $(2, 2)$에 대하여 대칭이다.

조건 ㉯에서 함수 $f(x)$는 $x=0$에서 극댓값 6을 가지므로 함수 $f(x)$는 $x=4$에서 극솟값 -2를 갖는다. (\because 조건 ㉮)

함수 $f(x)$가 $x=0$, $x=4$에서 극값을 가지므로

$f'(0)=0$, $f'(4)=0$에서

$c=0$, $48a+8b+c=0$

$\therefore b=-6a$, $c=0$ ······㉠

이때, $f(0)=6$에서 $d=6$ ······㉡

$f(4)=-2$에서 $64a+16b+4c+d=-2$

$-32a+8=0$ (\because ㉠, ㉡)

$\therefore a=\dfrac{1}{4}$, $b=-\dfrac{3}{2}$ (\because ㉠)

따라서 $f(x)=\dfrac{1}{4}x^3-\dfrac{3}{2}x^2+6$이므로

$g(x)=\dfrac{1}{4}x^3-\dfrac{3}{2}x^2-9x+6$

이때, $g'(x)=\dfrac{3}{4}x^2-3x-9$

$=\dfrac{3}{4}(x^2-4x-12)$

$=\dfrac{3}{4}(x+2)(x-6)$

$g'(x)=0$에서 $x=-2$ 또는 $x=6$

함수 $g(x)$의 증가와 감소를 표로 나타내면 다음과 같다.

x	\cdots	-2	\cdots	6	\cdots
$g'(x)$	$+$	0	$-$	0	$+$
$g(x)$	↗	극대	↘	극소	↗

따라서 함수 $g(x)$는 $x=6$에서 극소이며 극솟값은

$$g(6)=\frac{1}{4}\times 6^3-\frac{3}{2}\times 6^2-9\times 6+6=-48$$

답 -48

보충해설

함수의 그래프의 대칭성

(1) $f(a+x)=f(a-x)$ 또는 $f(2a-x)=f(x)$

 ⇨ 함수 $y=f(x)$의 그래프는 직선 $x=a$에 대하여 대칭이다.

(2) $f(a+x)+f(a-x)=2b$ 또는 $f(x)+f(2a-x)=2b$

 ⇨ 함수 $y=f(x)$의 그래프는 점 $(a,\ b)$에 대하여 대칭이다.

15

점 A에서의 접선의 기울기를 k라 하면 접선 l의 방정식은

$y-3=k\{x-(-1)\}$ $\quad\therefore\ y=k(x+1)+3$ \quad ······㉠

이 직선이 점 B$(5,\ -9)$를 지나므로

$-9=6k+3,\ 6k=-12$

$\therefore\ k=-2$

이 값을 ㉠에 대입하면

$y=-2x+1$

$f(x)-(-2x+1)=p(x+1)^2(x-5)$ (p는 상수)라 하면

삼차방정식 $f(x)-(-2x+1)=0$의 실근은 두 함수

$y=f(x),\ y=-2x+1$의 그래프의 교점의 x좌표와 같으므

로 $x=-1,\ x=5$는 근이다.

이때, $x=-1$인 점에서 두 함수 $y=f(x),\ y=-2x+1$의

그래프가 서로 접하므로

$f(x)=p(x+1)^2(x-5)-2x+1$

$f'(x)=2p(x+1)(x-5)+p(x+1)^2-2$

$\qquad\ =3p(x+1)(x-3)-2$

점 B에서의 접선의 기울기는 $f'(5)=36p-2$이므로 접선

m의 방정식은

$y-(-9)=(36p-2)(x-5)$

$\therefore\ y=(36p-2)(x-5)-9$

직선 m과 함수 $y=f(x)$의 그래프의 교점의 x좌표는

$p(x+1)^2(x-5)-2x+1=(36p-2)(x-5)-9$에서

$p(x+1)^2(x-5)-(36p-2)(x-5)-2(x-5)=0$

$(x-5)\{p(x+1)^2-(36p-2)-2\}=0$

$p(x-5)(x^2+2x-35)=0,\ p(x-5)^2(x+7)=0$

$\therefore\ x=-7$ 또는 $x=5$

따라서 점 C의 x좌표는 -7이므로

$a=-7$

답 -7

다른풀이

삼차함수의 변곡점은 두 점 A$(-1,\ 3)$, B$(5,\ -9)$에 대

하여 선분 AB를 $1:2$로 내분하는 점이므로 이 점의 x좌표

를 구하면

$$\frac{1\times 5+2\times(-1)}{1+2}=1 \qquad ······㉠$$

즉, 삼차함수 $y=f(x)$의 변곡점의 x좌표는 $x=1$이다.

같은 방법으로 두 점 B$(5,\ -9)$, C$(a,\ f(a))$에 대하여 선

분 BC를 $1:2$로 내분하는 점이 변곡점이므로 이 점의 x좌

표를 구하면

$$\frac{1\times a+2\times 5}{1+2}=\frac{a+10}{3} \qquad ······㉡$$

이때, ㉠=㉡이어야 하므로 $1=\dfrac{a+10}{3}$

$\therefore\ a=-7$

16

조건 ㈏에 의하여 삼차함수 $f(x)$는 극값 -1을 갖는다.

또한, 조건 ㈎에 의하여 $f(0)=3$, $f'(0)=0$이므로 함수

$f(x)$는 $x=0$에서 극값 3을 갖는다.

이때, 삼차함수 $f(x)$의 최고차항의 계수는 1이므로 함수

$f(x)$는 $x=0$에서 극댓값 3을 갖고, $x>0$에서 극솟값 -1

을 갖는다.

따라서 함수 $y=f(x)$의 그래프는 다음 그림과 같다.

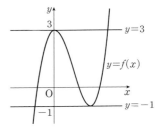

$f(x)=x^3+ax^2+bx+3$ ($a,\ b$는 상수)이라 하자.

$f'(x)=3x^2+2ax+b$에서 $f'(0)=0$이므로 $b=0$

함수 $f(x)$가 $x>0$에서 극값을 가질 때의 x좌표를 구하면

$f'(x)=3x^2+2ax=0$에서

$x(3x+2a)=0$

$\therefore x=-\dfrac{2}{3}a \ (\because x>0)$

즉, $f\left(-\dfrac{2}{3}a\right)=-1$이므로

$\left(-\dfrac{2}{3}a\right)^3+a\times\left(-\dfrac{2}{3}a\right)^2+3=-1$

$-\dfrac{8}{27}a^3+\dfrac{4}{9}a^3+3=-1, \ \dfrac{4}{27}a^3=-4$

$a^3=-27, \ (a+3)(a^2-3a+9)=0$

$\therefore a=-3$

따라서 $f(x)=x^3-3x^2+3$이므로

$f(4)=4^3-3\times4^2+3=19$

답 19

17

$f(x)=2x^3-3x^2-12x$에서

$f'(x)=6x^2-6x-12=6(x+1)(x-2)$

$f'(x)=0$에서 $x=-1$ 또는 $x=2$

함수 $f(x)$의 증가와 감소를 표로 나타내면 다음과 같다.

x	\cdots	-1	\cdots	2	\cdots
$f'(x)$	$+$	0	$-$	0	$+$
$f(x)$	↗	극대	↘	극소	↗

함수 $f(x)$는 $x=-1$일 때 극
댓값 $f(-1)=7$, $x=2$일 때
극솟값 $f(2)=-20$을 가지므
로 함수 $y=f(x)$의 그래프는
오른쪽 그림과 같다.
이때, $g(x)=|f(x)-n|$의 그
래프는 곡선 $y=f(x)$를 y축의

방향으로 $-n$만큼 평행이동한 후, $y\le0$인 부분을 x축에
대하여 대칭이동한 것이다.

함수 $g(x)=|f(x)-n|$이 한 점에서만 미분가능하지 않으
려면 함수 $y=f(x)$의 그래프와 직선 $y=n$이 한 점에서 만
나거나 두 점에서 만나야 하므로

$n\ge7$ 또는 $n\le-20$

따라서 $\alpha=7$, $\beta=-20$이므로 $\alpha-\beta=7-(-20)=27$

답 27

18

ㄱ. 함수 $f(x)$는 $f(-x)=-f(x)$를 만족시키므로
$f(x)=x^3+ax \ (a$는 상수$)$라 하자.
점 P에서의 접선의 방정식을
$g(x)=bx+c \ (b, \ c$는 상수, $b\ne0)$라 하면
$f(x)-g(x)=x^3+(a-b)x-c$
삼차방정식 $f(x)-g(x)=0$의 세 근은 $p, \ p, \ q$이므로
삼차방정식의 근과 계수의 관계에 의하여
$p+p+q=0$
$\therefore 2p+q=0$ (참)

ㄴ. $p=\alpha$라 하면 점 $(\alpha, \ f(\alpha))$에서의 접선의 기울기는
$f'(\alpha)=0$이므로 접선의 방정식은
$y=f(\alpha)$
곡선 $y=f(x)$와 직선 $y=f(\alpha)$의 교점이 $R(r, \ f(r))$
이므로 $q=r$이다.
ㄱ에서 $2\alpha+r=0$ $\therefore r=-2\alpha$
주어진 조건에서 $\beta=-\alpha$이므로
$\alpha+2r=-3\alpha=3\beta$ (참)

ㄷ. $f(0)=0$이므로

$\displaystyle\lim_{q\to0+}\dfrac{f(q)}{q}=\lim_{q\to0+}\dfrac{f(q)-f(0)}{q-0}=f'(0)$

주어진 조건에서 $f'(x)=3(x-\alpha)(x-\beta)$이므로
$f'(0)=3\alpha\beta$

$\therefore \displaystyle\lim_{q\to0+}\dfrac{f(q)}{q}=3\alpha\beta$ (참)

따라서 옳은 것은 ㄱ, ㄴ, ㄷ이다.

답 ㄱ, ㄴ, ㄷ

다른풀이

ㄱ. 주어진 그래프에서 삼차함수 $y=f(x)$의 그래프는 원점
에 대하여 대칭이므로 변곡점은 원점이다.
이때, 삼차함수의 접선의 접점과 교점, 그리고 변곡점의
비를 이용하면 원점은 선분 PQ를 $1:2$로 내분하는 점
이므로

$0=\dfrac{q+2p}{3}$ $\therefore 2p+q=0$ (참)

ㄴ. 삼차함수의 극점과 교점을 $2:1$로 내분하는 위치에 또
다른 극값이 존재하므로

$\beta=\dfrac{\alpha+2r}{3}$ $\therefore \alpha+2r=3\beta$ (참)

ㄷ. 삼차함수의 접선의 접점과 교점, 그리고 변곡점의 비를 이

용하면

$$0 = \frac{r+2a}{3} \qquad \therefore r = -2a$$

즉, $f(x) - f(a) = (x-a)^2(x-r)$

$$= (x-a)^2(x+2a)$$

이때, $f(0) = 0$이므로 $-f(a) = 2a^3$

$\therefore f(a) = -2a^3$

따라서 $f(x) = (x-a)^2(x+2a) - 2a^3 \quad \cdots\cdots \bigcirc$

$$\lim_{q \to 0+} \frac{f(q)}{q} = \lim_{q \to 0+} \frac{f(q)-f(0)}{q-0}$$

$$= f'(0)$$

\bigcirc에서 $f'(x) = 2(x-a)(x+2a) + (x-a)^2$이므로

$f'(0) = -4a^2 + a^2 = -3a^2$

이때, 삼차함수의 그래프는 원점에 대하여 대칭이므로

$\beta = -a$

$\therefore f'(0) = 3a\beta$

$\therefore \lim\limits_{q \to 0+} \dfrac{f(q)}{q} = 3a\beta$ (참)

19

$f(x) = 3x^4 + 4(3-a)x^3 + 6ax^2 - 48x$에서

$f'(x) = 12x^3 + 12(3-a)x^2 + 12ax - 48$

$\qquad = 12\{x^3 + (3-a)x^2 + ax - 4\}$

$\qquad = 12(x-1)\{x^2 + (4-a)x + 4\}$

$$\begin{array}{r|rrr|r} 1 & 1 & 3-a & a & -4 \\ & & 1 & 4-a & 4 \\ \hline & 1 & 4-a & 4 & \underline{0} \end{array}$$

$f'(x) = 0$에서 $x = 1$ 또는 $x^2 + (4-a)x + 4 = 0$

최고차항의 계수가 양수인 사차함수 $f(x)$가 극댓값을 갖지 않으려면 삼차방정식 $f'(x) = 0$의 서로 다른 실근의 개수가 1 또는 2이어야 한다.

이때, 서로 다른 실근의 개수가 1 또는 2이려면 이차방정식 $x^2 + (4-a)x + 4 = 0$이 중근 또는 허근을 갖거나 $x=1$을 실근으로 가져야 한다.

(i) 이차방정식 $x^2 + (4-a)x + 4 = 0$이 중근 또는 허근을 가질 때,

이차방정식의 판별식을 D라 하면

$D = (4-a)^2 - 4 \times 4 \leq 0$에서 $a^2 - 8a \leq 0$

$a(a-8) \leq 0$

$\therefore 0 \leq a \leq 8$

(ii) 이차방정식 $x^2 + (4-a)x + 4 = 0$이 $x=1$을 실근으로 가질 때,

$1 + (4-a) + 4 = 0$에서 $a = 9$

(i), (ii)에서 $0 \leq a \leq 8$ 또는 $a = 9$

따라서 정수 a는 0, 1, 2, \cdots, 9의 10개이다.

답 10

보충설명

최고차항의 계수가 양수인 사차함수 $f(x)$가 극댓값을 갖지 않을 때, 삼차함수 $y = f'(x)$의 그래프의 개형은 다음 그림과 같이 나타낼 수 있다.

따라서 방정식 $f'(x) = 0$의 서로 다른 실근의 개수는 1 또는 2이어야 한다.

20

$xf'(x) = 0$이 되는 x의 값은 -1, 0, 1이므로 함수 $f(x)$의 증가와 감소를 표로 나타내면 다음과 같다.

x	\cdots	-1	\cdots	0	\cdots	1	\cdots
$xf'(x)$	$+$	0	$-$	0	$-$	0	$+$
x	$-$		$-$		$+$		$+$
$f'(x)$	$-$	0	$+$	0	$-$	0	$+$
$f(x)$	\searrow	극소	\nearrow	극대	\searrow	극소	\nearrow

ㄱ. $0 < x < 1$에서 $f'(x) < 0$이므로 함수 $f(x)$는 감소한다.

$\therefore f(0) > f(1)$ (거짓)

ㄴ. 함수 $f(x)$는 $x=0$에서 극댓값 $f(0) = 0$을 갖는다. (참)

ㄷ. 함수 $f(x)$는 $x=0$일 때, 극댓값 0을 가지므로 $x=0$에서 함수 $y = f(x)$의 그래프와 x축과의 교점이 하나 존재한다.

또한, $f(-1)<0$이고 $x<-1$일 때 $f'(x)<0$이므로 $x \longrightarrow -\infty$일 때 함수 $y=f(x)$의 그래프와 x축과의 교점이 하나 존재한다.

마찬가지로 $f(1)<0$이고 $x>1$일 때 $f'(x)>0$이므로 $x \longrightarrow \infty$일 때 함수 $y=f(x)$의 그래프와 x축과의 교점이 하나 존재한다.

따라서 함수 $y=f(x)$의 그래프와 x축의 교점의 개수는 3이다. (참)

그러므로 옳은 것은 ㄴ, ㄷ이다.

<div align="right">답 ㄴ, ㄷ</div>

21

함수 $f(x)$가 $x=1$에서 극댓값을 가지므로 $x=1$의 좌우에서 $f'(x)$의 부호가 양$(+)$에서 음$(-)$으로 바뀌어야 한다. 따라서 도함수 $y=f'(x)$의 그래프가 다음 두 가지 경우 중 하나이어야 한다.

즉, a는 자연수, b는 홀수, c는 홀수이다.

이때, $1 \le a < b < c \le 10$이므로 b의 값으로 가능한 것은 3, 5, 7의 3가지이다.

(i) $b=3$일 때,

　$1 \le a < 3$, $c=5$, 7, 9이므로

　a, b, c의 순서쌍 (a, b, c)의 개수는 $2 \times 3 = 6$

(ii) $b=5$일 때,

　$1 \le a < 5$, $c=7$, 9이므로

　a, b, c의 순서쌍 (a, b, c)의 개수는 $4 \times 2 = 8$

(iii) $b=7$일 때,

　$1 \le a < 7$, $c=9$이므로

　a, b, c의 순서쌍 (a, b, c)의 개수는 $6 \times 1 = 6$

(i), (ii), (iii)에서 구하는 순서쌍 (a, b, c)의 개수는

$6 + 8 + 6 = 20$

<div align="right">답 20</div>

22

$f(1+x)=f(1-x)$이므로 함수 $y=f(x)$의 그래프는 직선 $x=1$에 대하여 대칭이다.

함수 $y=f(|x|)$의 그래프는 $y=f(x)$의 그래프의 $x \ge 0$인 부분을 y축, 즉 직선 $x=0$에 대하여 대칭이동한 것과 같다.

이때, $x<1$에서 함수 $f(x)$가 극솟값을 갖는 위치에 따라 함수 $y=f(|x|)$의 그래프는 다음과 같이 세 가지로 나누어 생각할 수 있다.

(i) 함수 $f(x)$가 $x<0$에서 극솟값을 가질 때,
　함수 $y=f(|x|)$의 그래프는 다음 그림과 같다.

　이때, 함수 $y=f(|x|)$의 그래프가 직선 $y=1$과 서로 다른 세 점에서 만나는 경우는 존재하지 않는다.

(ii) 함수 $f(x)$가 $x=0$에서 극솟값을 가질 때,
　함수 $y=f(|x|)$의 그래프는 다음 그림과 같다.

　함수 $y=f(|x|)$의 그래프는 직선 $y=1$과 서로 다른 세 점에서 만난다.

　함수 $y=f(x)$의 그래프가 직선 $x=1$에 대하여 대칭이므로 함수 $f(x)$가 $x=0$에서 극솟값을 가지면 $x=2$에서도 같은 극솟값을 갖는다.

　$f(x)-1=x^2(x-2)^2$에서

<div align="center"><small>함수 $f(x)$는 $f(1+x)=f(1-x)$에서 $x=1$ 대칭</small></div>

　$f(x)=x^2(x-2)^2+1$

　$f'(x)=2x(x-2)^2+2x^2(x-2)$

　$\qquad = 4x(x-1)(x-2)$

　$f'(x)=0$에서 $x=0$ 또는 $x=1$ 또는 $x=2$

　따라서 함수 $f(x)$는 $x=1$에서 극대이고 극댓값은

　$f(1)=1^2 \times (-1)^2 + 1 = 2$

(iii) 함수 $f(x)$가 $x>0$에서 극솟값을 가질 때,
　함수 $y=f(|x|)$의 그래프는 다음 그림과 같다.

$$y=f(|x|)$$

$$x=0 \quad x=1$$

이때, 함수 $y=f(|x|)$의 그래프는 직선 $y=1$과 서로 다른 세 점에서 만나는 경우는 존재하지 않는다.

(i), (ii), (iii)에서 함수 $f(x)$의 극댓값은 2이다.

<div align="right">답 2</div>

23

삼차방정식 $f(x)=f(1)$, 즉 $f(x)-f(1)=0$의 서로 다른 두 실근을 $x=1$, $x=a\ (a\neq 1)$라 하면

$f(x)=(x-1)(x-a)^2+f(1)$

또는 $f(x)=(x-1)^2(x-a)+f(1)$

(i) $f(x)=(x-1)(x-a)^2+f(1)$일 때,

$\quad f'(x)=(x-a)^2+2(x-1)(x-a)$

$\qquad\quad =(x-a)(x-a+2x-2)$

$\qquad\quad =(x-a)(3x-a-2)$

조건 (나)에서 $f'(3)=f'(5)$이므로

$(3-a)(7-a)=(5-a)(13-a)$

$a^2-10a+21=a^2-18a+65,\ 8a=44$

$\therefore\ a=\dfrac{11}{2}$

즉, $f(x)=(x-1)\left(x-\dfrac{11}{2}\right)^2+f(1)$이고

$f'(x)=\left(x-\dfrac{11}{2}\right)\left(3x-\dfrac{15}{2}\right)$

$\qquad\quad =3\left(x-\dfrac{5}{2}\right)\left(x-\dfrac{11}{2}\right)$

$f'(x)=0$에서 $x=\dfrac{5}{2}$ 또는 $x=\dfrac{11}{2}$

함수 $f(x)$의 증가와 감소를 표로 나타내면 다음과 같다.

x	\cdots	$\dfrac{5}{2}$	\cdots	$\dfrac{11}{2}$	\cdots
$f'(x)$	$+$	0	$-$	0	$+$
$f(x)$	↗	극대	↘	극소	↗

따라서 함수 $y=f(x)-f(1)$의 그래프는 다음 그림과 같다.

$$y=f(x)-f(1)$$

$$O\quad 1\quad \frac{5}{2}\quad \frac{11}{2}\quad x$$

즉, 함수 $y=|f(x)-f(1)|$의 그래프는 다음 그림과 같다.

$$y=|f(x)-f(1)|$$

$$O\ 1\quad \frac{5}{2}\quad \frac{11}{2}\quad x$$

따라서 함수 $|f(x)-f(1)|$은 $x=\dfrac{5}{2}$에서 극대이고

극댓값은 $\left|f\left(\dfrac{5}{2}\right)-f(1)\right|=\left|\dfrac{3}{2}\times(-3)^2\right|=\dfrac{27}{2}$

그런데 극댓값이 자연수가 아니므로 조건을 만족시키지 않는다.

(ii) $f(x)=(x-1)^2(x-a)+f(1)$일 때,

$\quad f'(x)=2(x-1)(x-a)+(x-1)^2$

$\qquad\quad =(x-1)(2x-2a+x-1)$

$\qquad\quad =(x-1)(3x-2a-1)$

조건 (나)에서 $f'(3)=f'(5)$이므로

$2(8-2a)=4(14-2a)$

$16-4a=56-8a,\ 4a=40$

$\therefore\ a=10$

즉, $f(x)=(x-1)^2(x-10)+f(1)$이고

$f'(x)=(x-1)(3x-20-1)$

$\qquad\quad =3(x-1)(x-7)$

$f'(x)=0$에서 $x=1$ 또는 $x=7$

함수 $f(x)$의 증가와 감소를 표로 나타내면 다음과 같다.

x	\cdots	1	\cdots	7	\cdots
$f'(x)$	$+$	0	$-$	0	$+$
$f(x)$	↗	극대	↘	극소	↗

따라서 함수 $y=f(x)-f(1)$의 그래프는 다음 그림과 같다.

$$y=f(x)-f(1)$$

$$O\ 1\qquad 7\qquad 10\quad x$$

즉, 함수 $y=|f(x)-f(1)|$의 그래프는 다음 그림과 같다.

따라서 함수 $|f(x)-f(1)|$은 $x=7$에서 극대이고 극댓값은 $|f(7)-f(1)|=|6^2\times(-3)|=108$

(i), (ii)에서

$f(x)=(x-1)^2(x-10)+f(1)$

$\therefore f(2)-f(5)$
$\quad=1^2\times(-8)+f(1)-\{4^2\times(-5)+f(1)\}$
$\quad=72$

답 72

01-1 2	**01**-2 28	**01**-3 123
02-1 72	**03**-1 4	**03**-2 $2\sqrt{2}$
04-1 2	**04**-2 2	**04**-3 4
05-1 3	**05**-2 13	**05**-3 $-6<k<2$
06-1 3	**06**-2 -3	**07**-1 (1) 2 (2) 2
07-2 23	**08**-1 (1) 3초 (2) -50 m/s	
08-2 $\dfrac{3}{2}<t<2$	**09**-1 75 cm³/s	**09**-2 2 m/s

01-1

$f(x)=ax^3-3ax^2+b$에서

$f'(x)=3ax^2-6ax=3ax(x-2)$

$f'(x)=0$에서 $x=0$ 또는 $x=2$

닫힌구간 $[-3,\ 1]$에서 함수 $f(x)$의 증가와 감소를 표로 나타내면 다음과 같다.

x	-3	\cdots	0	\cdots	1
$f'(x)$		$+$	0	$-$	
$f(x)$	$b-54a$	↗	b	↘	$b-2a$

따라서 함수 $f(x)$는 $x=0$에서 최댓값 b를 가지므로 $b=4$이고 $f(x)$는 $x=-3$에서 최솟값 $b-54a$를 가지므로

$4-54a=-23$

$54a=27$ $\qquad \therefore a=\dfrac{1}{2}$

$\therefore ab=\dfrac{1}{2}\times4=2$

답 2

01-2

$f(x)=x^3-ax^2-a^2x+2$에서

$f'(x)=3x^2-2ax-a^2=(3x+a)(x-a)$

$f'(x)=0$에서 $x=-\dfrac{a}{3}$ 또는 $x=a$

닫힌구간 $[-a,\ a]$에서 함수 $f(x)$의 증가와 감소를 표로 나타내면 다음과 같다.

x	$-a$	\cdots	$-\dfrac{a}{3}$	\cdots	a
$f'(x)$		$+$	0	$-$	
$f(x)$	$-a^3+2$	↗	$\dfrac{5a^3}{27}+2$	↘	$-a^3+2$

따라서 함수 $f(x)$는 $x=-\dfrac{a}{3}$에서 최댓값 $\dfrac{5a^3}{27}+2$를 가지므로

$\dfrac{5a^3}{27}+2=7,\ \dfrac{5a^3}{27}=5$

$a^3=27$　∴ $a=3$

이때, 함수 $f(x)$의 최솟값은 $-a^3+2=-3^3+2=-25$이므로 $m=-25$이다.

∴ $a-m=3-(-25)=28$

<div align="right">답 28</div>

01-3

조건 ㈎에서 함수 $y=f(x)$의 그래프는 y축에 대하여 대칭이므로 $f(x)=x^4+ax^2+b$ (a, b는 상수)라 하자. └ 우함수

조건 ㈏에서 $f(-1)=f(3)$이므로

$1+a+b=81+9a+b,\ 8a=-80$

∴ $a=-10$

즉, $f(x)=x^4-10x^2+b$이므로

$f'(x)=4x^3-20x=4x(x^2-5)$

$f'(x)=0$에서 $x=-\sqrt{5}$ 또는 $x=0$ 또는 $x=\sqrt{5}$

함수 $f(x)$의 증가와 감소를 표로 나타내면 다음과 같다.

x	\cdots	$-\sqrt{5}$	\cdots	0	\cdots	$\sqrt{5}$	\cdots
$f'(x)$	$-$	0	$+$	0	$-$	0	$+$
$f(x)$	\searrow	극소	\nearrow	극대	\searrow	극소	\nearrow

함수 $f(x)$는 $x=-\sqrt{5}$, $x=\sqrt{5}$에서 극솟값

$f(-\sqrt{5})=f(\sqrt{5})=b-25$를 갖는다.

조건 ㈐에서 $b-25=2$이므로 $b=27$

∴ $f(x)=x^4-10x^2+27$

닫힌구간 $[1,\ 4]$에서 함수 $f(x)$의 증가와 감소를 표로 나타내면 다음과 같다.

x	1	\cdots	$\sqrt{5}$	\cdots	4
$f'(x)$		$-$	0	$+$	
$f(x)$	18	\searrow	2	\nearrow	123

따라서 함수 $f(x)$는 $x=4$일 때 최댓값 123을 갖는다.

<div align="right">답 123</div>

02-1

$2x^2=-x+19$에서 $2x^2+x-19=0$

∴ $x=\dfrac{-1\pm3\sqrt{17}}{4}$

즉, 곡선 $y=2x^2$과 직선 $y=-x+19$는 $x=\dfrac{-1\pm3\sqrt{17}}{4}$인 점에서 만나므로

$0<t<\dfrac{-1+3\sqrt{17}}{4}$

점 A와 점 D의 y좌표가 같으므로 $2t^2=-x+19$에서

$x=-2t^2+19$

따라서 점 D의 x좌표는 $x=-2t^2+19$이다.

∴ $\overline{AB}=2t^2$, $\overline{AD}=-2t^2-t+19$

직사각형 ABCD의 넓이를 $f(t)$라 하면

$f(t)=2t^2\times(-2t^2-t+19)=-4t^4-2t^3+38t^2$

$f'(t)=-16t^3-6t^2+76t$

$\quad\quad =-2t(8t+19)(t-2)$

$f'(t)=0$에서 $t=2$ $\left(\because\ 0<t<\dfrac{-1+3\sqrt{17}}{4}\right)$

함수 $f(t)$의 증가와 감소를 표로 나타내면 다음과 같다.

t	(0)	\cdots	2	\cdots	$\left(\dfrac{-1+3\sqrt{17}}{4}\right)$
$f'(t)$		$+$	0	$-$	
$f(t)$		\nearrow	극대	\searrow	

따라서 함수 $f(t)$는 $t=2$에서 극대이면서 최대이므로 직사각형 ABCD의 넓이의 최댓값은

$f(2)=-4\times2^4-2\times2^3+38\times2^2$

$\quad\quad =72$

<div align="right">답 72</div>

03-1

오른쪽 그림과 같이 잘라내는 사각형의 한 변의 길이를 x ($0<x<3$)라 하면 사각형은 한 내각의 크기가 $30°$인 합동인 두 직각삼각형으로 나뉜다.

삼각기둥의 높이를 y라 하면

$y=x\tan30°=\dfrac{x}{\sqrt{3}}$

이때, 상자의 밑면의 넓이는 $\frac{\sqrt{3}}{4}(6-2x)^2$이므로 상자의 부피를 $V(x)$라 하면

$V(x)=\frac{\sqrt{3}}{4}(6-2x)^2\times\frac{x}{\sqrt{3}}=\frac{x}{4}(6-2x)^2$

$\qquad =x^3-6x^2+9x$

$\therefore\ V'(x)=3x^2-12x+9=3(x-1)(x-3)$

$V'(x)=0$에서 $x=1\ (\because\ 0<x<3)$

열린구간 $(0,\ 3)$에서 함수 $V(x)$의 증가와 감소를 표로 나타내면 다음과 같다.

x	(0)	\cdots	1	\cdots	(3)
$V'(x)$		$+$	0	$-$	
$V(x)$		\nearrow	극대	\searrow	

따라서 함수 $V(x)$는 $x=1$에서 극대이면서 최대이므로 상자의 부피의 최댓값은 $V(1)=4$

답 4

03-2

오른쪽 그림과 같이 직육면체의 가로와 세로의 길이를 $x\,(0<x<3)$, 높이를 y라 하면

$(3-x):3=y:\frac{3\sqrt{2}}{2}$에서

$y=\frac{\sqrt{2}}{2}(3-x)$

직육면체의 부피를 $V(x)$라 하면

$V(x)=x^2y=\frac{\sqrt{2}}{2}(3-x)x^2=\frac{\sqrt{2}}{2}(3x^2-x^3)$

$\therefore\ V'(x)=\frac{\sqrt{2}}{2}(6x-3x^2)=\frac{3\sqrt{2}}{2}x(2-x)$

$V'(x)=0$에서 $x=2\ (\because\ 0<x<3)$

열린구간 $(0,\ 3)$에서 함수 $V(x)$의 증가와 감소를 표로 나타내면 다음과 같다.

x	(0)	\cdots	2	\cdots	(3)
$V'(x)$		$+$	0	$-$	
$V(x)$		\nearrow	극대	\searrow	

따라서 함수 $V(x)$는 $x=2$에서 극대이면서 최대이므로 직육면체의 부피의 최댓값은 $V(2)=2\sqrt{2}$

답 $2\sqrt{2}$

04-1

$x^4-2x=-x^2+4x-2k$에서 $x^4+x^2-6x=-2k$

$f(x)=x^4+x^2-6x$라 하면

$f'(x)=4x^3+2x-6$

$\qquad =2(x-1)(2x^2+2x+3)$

$f'(x)=0$에서 $x=1\ (\because\ \underbrace{2x^2+2x+3}_{=2\left(x+\frac{1}{2}\right)^2+\frac{5}{2}}>0)$

함수 $f(x)$의 증가와 감소를 표로 나타내면 다음과 같다.

x	\cdots	1	\cdots
$f'(x)$	$-$	0	$+$
$f(x)$	\searrow	-4	\nearrow

따라서 함수 $y=f(x)$의 그래프는 오른쪽 그림과 같다.

함수 $y=f(x)$의 그래프가 직선 $y=-4$와 한 점에서 만나므로 주어진 방정식의 실근이 1개가 되려면

$-2k=-4$

$\therefore\ k=2$

답 2

04-2

$f(x)=x^4-4x^2+2+a$라 하면

$f'(x)=4x^3-8x=4x(x^2-2)$

$\qquad =4x(x+\sqrt{2})(x-\sqrt{2})$

$f'(x)=0$에서 $x=-\sqrt{2}$ 또는 $x=0$ 또는 $x=\sqrt{2}$

함수 $f(x)$의 증가와 감소를 표로 나타내면 다음과 같다.

x	\cdots	$-\sqrt{2}$	\cdots	0	\cdots	$\sqrt{2}$	\cdots
$f'(x)$	$-$	0	$+$	0	$-$	0	$+$
$f(x)$	\searrow	$a-2$	\nearrow	$a+2$	\searrow	$a-2$	\nearrow

따라서 함수 $y=f(x)$의 그래프가 직선 $y=k$와 서로 다른 네 점에서 만나려면

$a-2<k<a+2$이어야 한다.

이때, 정수 k의 최솟값이 1이므로 $0\leq a-2<1$

$2\leq a<3$

따라서 자연수 a의 값은 2이다.

답 2

04-3

곡선 $y=3x^4-4x^3-12x^2+x$와 직선 $y=x+a$가 서로 다른 네 점에서 만나려면 방정식 $3x^4-4x^3-12x^2+x=x+a$, 즉 $3x^4-4x^3-12x^2=a$가 서로 다른 네 실근을 가져야 한다.

$f(x)=3x^4-4x^3-12x^2$이라 하면

$f'(x)=12x^3-12x^2-24x=12x(x+1)(x-2)$

$f'(x)=0$에서 $x=-1$ 또는 $x=0$ 또는 $x=2$

함수 $f(x)$의 증가와 감소를 표로 나타내면 다음과 같다.

x	\cdots	-1	\cdots	0	\cdots	2	\cdots
$f'(x)$	$-$	0	$+$	0	$-$	0	$+$
$f(x)$	\searrow	-5	\nearrow	0	\searrow	-32	\nearrow

함수 $y=f(x)$의 그래프는 오른쪽 그림과 같으므로 곡선 $y=f(x)$와 직선 $y=a$가 서로 다른 네 점에서 만나려면 $-5<a<0$

따라서 정수 a는 -4, -3, -2, -1의 4개이다.

답 4

05-1

방정식 $f(x)=g(x)$에서

$f(x)-g(x)=(x^3-3x^2+4x)-(3x^2-5x+k)$
$\qquad\qquad =x^3-6x^2+9x-k$

$h(x)=x^3-6x^2+9x-k$라 하면

$h'(x)=3x^2-12x+9=3(x-1)(x-3)$

$h'(x)=0$에서 $x=1$ 또는 $x=3$

함수 $h(x)$의 증가와 감소를 표로 나타내면 다음과 같다.

x	\cdots	1	\cdots	3	\cdots
$h'(x)$	$+$	0	$-$	0	$+$
$h(x)$	\nearrow	$4-k$	\searrow	$-k$	\nearrow

함수 $h(x)$는 $x=1$에서 극댓값 $h(1)=4-k$를 갖고, $x=3$에서 극솟값 $h(3)=-k$를 갖는다.

이때, 방정식 $f(x)=g(x)$의 실근은 방정식 $h(x)=0$의 실근과 같다.

방정식 $h(x)=0$이 서로 다른 세 실근을 가지려면 (극댓값)×(극솟값)<0이어야 하므로

$(4-k)\times(-k)<0$

$k(k-4)<0$ $\qquad\therefore\ 0<k<4$

따라서 정수 k는 1, 2, 3의 3개이다.

답 3

다른풀이

방정식 $f(x)=g(x)$에서

$f(x)-g(x)=(x^3-3x^2+4x)-(3x^2-5x+k)$
$\qquad\qquad =x^3-6x^2+9x-k$

$h(x)=x^3-6x^2+9x$라 하면

$h'(x)=3x^2-12x+9=3(x-1)(x-3)$

$h'(x)=0$에서 $x=1$ 또는 $x=3$

함수 $h(x)$의 증가와 감소를 표로 나타내면 다음과 같다.

x	\cdots	1	\cdots	3	\cdots
$h'(x)$	$+$	0	$-$	0	$+$
$h(x)$	\nearrow	4	\searrow	0	\nearrow

따라서 함수 $y=h(x)$의 그래프는 오른쪽 그림과 같다.

이때, 방정식 $f(x)=g(x)$의 실근은 방정식 $h(x)=k$의 실근과 같다.

방정식 $f(x)=g(x)$가 서로 다른 세 실근을 갖도록 하는 실수 k의 범위는

$0<k<4$

따라서 정수 k는 1, 2, 3의 3개이다.

05-2

$f(x)=2x^3+ax^2+6x-6$이라 하면

$f'(x)=6x^2+2ax+6$

이때, 삼차함수 $f(x)$가 극값을 가지면 삼차함수 $f(x)$가 극값을 갖는 점에서 함수 $g(t)$가 불연속이 되므로 삼차함수 $f(x)$는 극값을 갖지 않아야 한다.

즉, $f'(x)=0$이 중근을 갖거나 실근을 갖지 않아야 하므로 이차방정식 $6x^2+2ax+6=0$의 판별식을 D라 하면

$\dfrac{D}{4}=a^2-36\le0$

$(a+6)(a-6)\le0$ $\qquad\therefore\ -6\le a\le6$

따라서 함수 $g(t)$가 실수 전체의 집합에서 연속이 되도록 하는 정수 a는 -6, -5, -4, \cdots, 6의 13개이다.

답 13

05-3

$f(x)=x^3-3x$라 하면 $f'(x)=3x^2-3$

곡선 위의 점 $\mathrm{P}(t,\ t^3-3t)$에서의 접선의 기울기는

$f'(t)=3t^2-3$이므로

점 P에서의 접선의 방정식은

$y-(t^3-3t)=(3t^2-3)(x-t)$

$\therefore\ y=(3t^2-3)x-2t^3$

이때, 위의 직선은 점 $(2,\ k)$를 지나므로

$k=-2t^3+6t^2-6$　$\cdots\cdots\bigcirc$

점 $(2,\ k)$에서 그은 접선이 3개이려면 \bigcirc이 서로 다른 세 실근을 가져야 한다.

$g(t)=2t^3-6t^2+6+k$라 하면

$g'(t)=6t^2-12t=6t(t-2)$

$g'(t)=0$에서 $t=0$ 또는 $t=2$

함수 $g(t)$의 증가와 감소를 표로 나타내면 다음과 같다.

t	\cdots	0	\cdots	2	\cdots
$g'(t)$	$+$	0	$-$	0	$+$
$g(t)$	↗	$k+6$	↘	$k-2$	↗

함수 $g(t)$는 $t=0$에서 극댓값 $g(0)=k+6$을 갖고, $t=2$에서 극솟값 $g(2)=k-2$를 갖는다.

방정식 $g(t)=0$이 서로 다른 세 실근을 가지려면

(극댓값)×(극솟값)<0이어야 하므로

$(k+6)(k-2)<0$

$\therefore\ -6<k<2$

답 $-6<k<2$

다른풀이

\bigcirc에서 $h(t)=-2t^3+6t^2-6$이라 하면

$h'(t)=-6t^2+12t=-6t(t-2)$

$h'(t)=0$에서 $t=0$ 또는 $t=2$

함수 $h(t)$의 증가와 감소를 표로 나타내면 다음과 같다.

t	\cdots	0	\cdots	2	\cdots
$h'(t)$	$-$	0	$+$	0	$-$
$h(t)$	↘	-6	↗	2	↘

따라서 함수 $y=h(t)$의 그래프는 오른쪽 그림과 같다.

함수 $y=h(t)$의 그래프와 직선 $y=k$가 서로 다른 세 점에서 만나도록 하는 실수 k의 값의 범위는 $-6<k<2$이다.

06-1

방정식 $f(x)=g(x)$에서

$2x^3-x^2+2x=x^3+\dfrac{1}{2}x^2+8x+a$

$x^3-\dfrac{3}{2}x^2-6x=a$

이때, $h(x)=x^3-\dfrac{3}{2}x^2-6x$라 하면

$h'(x)=3x^2-3x-6=3(x+1)(x-2)$

$h'(x)=0$에서 $x=-1$ 또는 $x=2$

함수 $h(x)$의 증가와 감소를 표로 나타내면 다음과 같다.

x	\cdots	-1	\cdots	2	\cdots
$h'(x)$	$+$	0	$-$	0	$+$
$h(x)$	↗	$\dfrac{7}{2}$	↘	-10	↗

따라서 함수 $y=h(x)$의 그래프는 오른쪽 그림과 같다.

이때, 방정식 $h(x)=a$의 실근은 방정식 $f(x)=g(x)$의 실근과 같으므로 함수 $y=h(x)$의 그래프와 직선 $y=a$의 교점의 x좌표가 두 개는 음수이고, 하나는 양수이어야 한다.

따라서 $0<a<\dfrac{7}{2}$이므로 정수 a는 1, 2, 3의 3개이다.

답 3

06-2

$f(x)=x^4+ax^3+bx^2+cx+k$에서

$f'(x)=4x^3+3ax^2+2bx+c$

$f'(0)=f'(1)=f'(5)=0$이므로

$$f'(x)=4x(x-1)(x-5)$$
$$=4x(x^2-6x+5)$$
$$=4x^3-24x^2+20x$$
$$\therefore a=-8,\ b=10,\ c=0 \quad \cdots\cdots \text{㉠}$$

즉, $f(x)=x^4-8x^3+10x^2+k$이므로 함수 $f(x)$의 증가와 감소를 표로 나타내면 다음과 같다.

x	\cdots	0	\cdots	1	\cdots	5	\cdots
$f'(x)$	$-$	0	$+$	0	$-$	0	$+$
$f(x)$	\searrow	k	\nearrow	$3+k$	\searrow	$-125+k$	\nearrow

따라서 함수 $y=f(x)$의 그래프는 오른쪽 그림과 같다.

함수 $y=f(x)$의 그래프와 x축의 교점의 x좌표가 한 개는 음수이고, 두 개는 양수이어야 하므로
$$3+k=0$$
$$\therefore k=-3$$

<div align="right">답 -3</div>

07-1

(1) $f(x)=2x^4-k^3x+9$라 하면
$$f'(x)=8x^3-k^3=(2x-k)(4x^2+2kx+k^2)$$
$$f'(x)=0에서\ x=\frac{k}{2}\ \left(\because \underset{=4\left(x+\frac{k}{4}\right)^2+\frac{3}{4}k^2}{4x^2+2kx+k^2>0}\right)$$

함수 $f(x)$의 증가와 감소를 표로 나타내면 다음과 같다.

x	\cdots	$\frac{k}{2}$	\cdots
$f'(x)$	$-$	0	$+$
$f(x)$	\searrow	$-\frac{3k^4}{8}+9$	\nearrow

따라서 함수 $f(x)$는 $x=\frac{k}{2}$에서 최솟값 $-\frac{3k^4}{8}+9$를 가지므로
$$-\frac{3k^4}{8}+9\geq 0,\ k^4\leq 9\times\frac{8}{3}$$
$$k^4\leq 24 \quad \cdots\cdots \text{㉠}$$

따라서 ㉠을 만족시키는 자연수 k는 1, 2의 2개이다.

(2) $f(x)=-2x^3+9x^2-12x+4$라 하면
$$f'(x)=-6x^2+18x-12=-6(x-1)(x-2)$$
$$f'(x)=0에서\ x=1\ 또는\ x=2$$

함수 $f(x)$의 증가와 감소를 표로 나타내면 다음과 같다.

x	\cdots	1	\cdots	2	\cdots
$f'(x)$	$-$	0	$+$	0	$-$
$f(x)$	\searrow	-1	\nearrow	0	\searrow

따라서 함수 $y=f(x)$의 그래프는 오른쪽 그림과 같다.
이때, $f(2)=0$이므로 $x>2$에서 부등식 $f(x)<0$이 항상 성립한다.
따라서 정수 a의 최솟값은 2이다.

<div align="right">답 (1) 2 (2) 2</div>

07-2

$h(x)=f(x)-g(x)$라 하면
$$h(x)=(5x^3-7x^2+k)-(8x^2+3)$$
$$=5x^3-15x^2+k-3$$
$$h'(x)=15x^2-30x=15x(x-2)$$
$$h'(x)=0에서\ x=2\ (\because 0<x<4)$$

열린구간 $(0,\ 4)$에서 함수 $h(x)$의 증가와 감소를 표로 나타내면 다음과 같다.

x	(0)	\cdots	2	\cdots	(4)
$h'(x)$		$-$	0	$+$	
$h(x)$		\searrow	$k-23$	\nearrow	

함수 $h(x)$는 $x=2$에서 최솟값 $k-23$을 가지므로 $0<x<4$에서 $h(x)\geq 0$이 항상 성립하려면
$$k-23\geq 0,\ k\geq 23$$
따라서 상수 k의 최솟값은 23이다.

<div align="right">답 23</div>

08-1

(1) t초 후의 물체의 속도를 $v\,\text{m/s}$라 하면
$$v=\frac{dh}{dt}=-10t+30$$

물체가 최고 높이에 도달하는 순간의 속도는 0이므로 최고 높이에 도달할 때까지 걸린 시간을 구하면 $v=0$에서
$$-10t+30=0 \qquad \therefore t=3$$

(2) 물체가 지면에 닿는 순간의 높이는 0이므로

$h(t)=0$에서

$-5t^2+30t+80=0$, $5(t+2)(t-8)=0$

$\therefore t=8 \; (\because t>0)$

따라서 $t=8$일 때, 물체의 속도는

$-10\times8+30=-50(\text{m/s})$

답 (1) 3초 (2) $-50\,\text{m/s}$

08-2

두 점 P, Q의 시각 t에서의 속도는 각각

$f'(t)=4t-6$, $g'(t)=2t-4$

이때, 점 P, Q가 서로 반대 방향으로 움직이므로

$f'(t)g'(t)<0$이다.

즉, $(4t-6)(2t-4)<0$이므로 $\dfrac{3}{2}<t<2$

답 $\dfrac{3}{2}<t<2$

09-1

t초 후 정육면체의 한 모서리의 길이는 $(2+t)\,\text{cm}$이므로

정육면체의 한 면의 넓이를 $S\,\text{cm}^2$라 하면 $S=(2+t)^2$

정육면체의 한 면의 넓이가 $25\,\text{cm}^2$가 되는 순간은

$(2+t)^2=25$에서

$t+2=5 \qquad \therefore t=3 \; (\because t>0)$

정육면체의 부피를 $V\,\text{cm}^3$라 하면

$V=(2+t)^3$에서 $\dfrac{dV}{dt}=3(2+t)^2$

따라서 $t=3$에서의 정육면체의 부피의 변화율은

$3\times5^2=75(\text{cm}^3/\text{s})$

답 $75\,\text{cm}^3/\text{s}$

09-2

t초 동안 지은이가 움직인 거리를 $x\,\text{m}$, 지은이의 그림자의 길이를 $y\,\text{m}$라 하자.

이때, 두 삼각형 ABC, DEC는 서로 닮음이므로

$3:(x+y)=1.5:y$

$1.5x+1.5y=3y$, $1.5x=1.5y$

$\therefore y=x$

한편, $x=2t$이므로 $y=2t$

$\therefore \dfrac{dy}{dt}=2$

따라서 지은이의 그림자 길이의 변화율은 $2\,\text{m/s}$이다.

답 $2\,\text{m/s}$

개념 마무리

본문 pp.167~170

01 16	**02** -6	**03** ④	**04** 5
05 13	**06** ⑤	**07** 52	**08** ③
09 2	**10** $\dfrac{5}{3}$	**11** 1	**12** -12
13 2	**14** ②	**15** 7	**16** ③
17 ①	**18** 24	**19** 148	**20** 7
21 ⑤	**22** $1<a<\dfrac{4}{3}$ 또는 $a=\dfrac{5}{3}$ 또는 $2\le a<3$		
23 -4	**24** ㄱ, ㄴ, ㄷ		

01

$g(x)=x^4+4x^3-16x$라 하면

$g'(x)=4x^3+12x^2-16=4(x+2)^2(x-1)$

$g'(x)=0$에서 $x=-2$ 또는 $x=1$

닫힌구간 $[-2, 2]$에서 함수 $g(x)$의 증가와 감소를 표로 나타내면 다음과 같다.

x	-2	\cdots	1	\cdots	2
$g'(x)$	0	$-$	0	$+$	
$g(x)$	16	\searrow	-11	\nearrow	16

따라서 함수 $|g(x)|$, 즉 함수 $f(x)$는 $x=-2$, $x=2$에서 최댓값 16을 갖는다.

또한, $f(x)=|g(x)|$이므로 모든 실수 x에 대하여 $f(x)\ge0$이다. 이때, $g(x)$는 다항함수이고 $g(-2)=g(2)=16$, $g(1)=-11$이므로 함수 $f(x)$의 최솟값은 0이다.

따라서 최댓값과 최솟값의 차는 $16-0=16$

답 16

함수 $y=f(x)$의 그래프는 다음 그림과 같다.

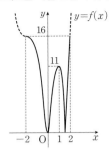

따라서 함수 $f(x)$는 $x=0$, 열린구간 $(1, 2)$에서 최솟값 0을 갖는다.

02

$g(x)=t$로 놓으면

$g(x)=x^2-6x+7=(x-3)^2-2$이므로 $t \geq -2$

$(f \circ g)(x)=f(g(x))=f(t)=t^3-12t+10$에서

$f'(t)=3t^2-12=3(t+2)(t-2)$

$f'(t)=0$에서 $t=-2$ 또는 $t=2$

구간 $[-2, \infty)$에서 함수 $f(t)$의 증가와 감소를 표로 나타내면 다음과 같다.

t	-2	\cdots	2	\cdots
$f'(t)$	0	$-$	0	$+$
$f(t)$	26	\searrow	-6	\nearrow

따라서 함수 $f(t)$는 $t=2$에서 최솟값 -6을 가지므로 합성함수 $(f \circ g)(x)$의 최솟값은 -6이다.

답 -6

03

$f'(x)=0$에서 $x=-3$ 또는 $x=1$

함수 $f(x)$의 증가와 감소를 표로 나타내면 다음과 같다.

x	\cdots	-3	\cdots	1	\cdots
$f'(x)$	$-$	0	$+$	0	$+$
$f(x)$	\searrow	극소	\nearrow		\nearrow

이때, $f(0)=0$이므로 함수 $y=f(x)$의 그래프는 오른쪽 그림과 같다.

ㄱ. $x=-3$, $x=1$의 좌우에서 $f'(x)$의 부호가 양$(+)$에서 음$(-)$으로 바뀌지 않으므로 함수 $f(x)$는 극댓값을 갖지 않는다. (거짓)

ㄴ. 함수 $y=f(x)$의 그래프는 x축과 서로 다른 두 점에서 만난다. (참)

ㄷ. $x>-3$일 때, $f'(x)>0$이므로 함수 $f(x)$는 증가한다.

∴ $f(x) \geq f(-3)$

$x<-3$일 때, $f'(x)<0$이므로 함수 $f(x)$는 감소한다.

∴ $f(x) \geq f(-3)$

따라서 모든 실수 x에 대하여 $f(x) \geq f(-3)$이므로 함수 $f(x)$의 최솟값은 $f(-3)$이다. (참)

그러므로 옳은 것은 ㄴ, ㄷ이다.

답 ④

ㄱ. 다항식 $f(x)$의 최고차항의 계수가 양수이므로 사차함수 $f(x)$가 극댓값을 가지면 삼차방정식 $f'(x)=0$이 서로 다른 세 실근을 가져야 한다.

그런데 도함수 $y=f'(x)$의 그래프는 x축과 두 점에서 만나므로 삼차방정식 $f'(x)=0$은 서로 다른 두 실근을 갖는다.

따라서 극댓값이 존재하지 않는다.

04

조건 ㈎에서 $f(0)=0$

조건 ㈏에서 $f'(0)=0$

조건 ㈐에서 $f(2-x)=f(2+x)$이므로

$f(4)=0$, $f'(4)=0$

∴ $f(x)=x^2(x-4)^2$

즉, 함수 $y=f(x)$의 그래프는 오른쪽 그림과 같다.

이때, $f(2)=16<25$이므로 닫힌구간 $[0, a]$에서 함수 $f(x)$의 최댓값은 $f(a)$이다. (단, $a>2$)

즉, $f(a)=25$이므로
$a^2(a-4)^2=25$
$\{a(a-4)+5\}\{a(a-4)-5\}=0$
$(a^2-4a+5)(a^2-4a-5)=0$
$(a^2-4a+5)(a+1)(a-5)=0$
$\therefore a=5 \ (\because a>2)$

답 5

05

점 $\mathrm{P}(t, -t^2+9)$에서 x축에 내린 수선의 발 H의 좌표는 $(t, 0)$이므로 $\triangle\mathrm{OPH}$의 넓이를 $S(t)$라 하면
$S(t)=\dfrac{1}{2}\times t\times(-t^2+9)=-\dfrac{1}{2}t^3+\dfrac{9}{2}t$

$S'(t)=-\dfrac{3}{2}t^2+\dfrac{9}{2}$

$\qquad =-\dfrac{3}{2}(t^2-3)$

$S'(t)=0$에서 $t=\sqrt{3} \ (\because 0<t<3)$
열린구간 $(0, 3)$에서 함수 $S(t)$의 증가와 감소를 표로 나타내면 다음과 같다.

t	(0)	\cdots	$\sqrt{3}$	\cdots	(3)
$S'(t)$		$+$	0	$-$	
$S(t)$		\nearrow	극대	\searrow	

따라서 함수 $S(t)$는 $t=\sqrt{3}$에서 극대이면서 최대이다.
$\overline{}$⑺
$f(x)=-x^2+9$라 하면 $f'(x)=-2x$이므로 점 P에서의 접선의 기울기는
$f'(\sqrt{3})=-2\sqrt{3}$
이때, $f(\sqrt{3})=-3+9=6$이므로 점 $\mathrm{P}(\sqrt{3}, 6)$에서의 접선의 방정식은
$y-6=-2\sqrt{3}(x-\sqrt{3})$
$\therefore y=-2\sqrt{3}x+12$
$\overline{}$⑴
따라서 $a=-2$, $b=3$, $c=12$이므로
$a+b+c=-2+3+12=13$
$\overline{}$⑶

답 13

단계	채점 기준	배점
⑺	삼각형의 넓이가 최대가 되는 t의 값을 구한 경우	40%
⑴	점 P에서의 접선의 방정식을 구한 경우	40%
⑶	구하는 값을 구한 경우	20%

06

오른쪽 그림과 같이 원뿔의 높이를 $h \ (0<h<r)$, 밑면의 반지름의 길이를 a라 하면 원뿔의 모선의 길이가 r이므로

$a^2+h^2=r^2 \quad \therefore a^2=r^2-h^2$
원뿔의 부피를 $V(h)$라 하면
$V(h)=\dfrac{\pi}{3}a^2h=\dfrac{\pi}{3}(r^2-h^2)h=\dfrac{\pi}{3}r^2h-\dfrac{\pi}{3}h^3$

$V'(h)=\dfrac{\pi}{3}r^2-\pi h^2=\dfrac{\pi}{3}(r^2-3h^2)$

$V'(h)=0$에서 $h=\dfrac{r}{\sqrt{3}} \ (\because h>0)$

$0<h<r$에서 함수 $V(h)$의 증가와 감소를 표로 나타내면 다음과 같다.

h	(0)	\cdots	$\dfrac{r}{\sqrt{3}}$	\cdots	(r)
$V'(h)$		$+$	0	$-$	
$V(h)$		\nearrow	극대	\searrow	

따라서 함수 $V(h)$는 $h=\dfrac{r}{\sqrt{3}}$에서 최댓값 $V\!\left(\dfrac{r}{\sqrt{3}}\right)$를 갖는다.

즉, $V\!\left(\dfrac{r}{\sqrt{3}}\right)=18\pi$이므로

$\dfrac{\pi}{3\sqrt{3}}r^3-\dfrac{\pi}{9\sqrt{3}}r^3=18\pi$

$\dfrac{2\pi}{9\sqrt{3}}r^3=18\pi$, $r^3=81\sqrt{3}$

$\therefore r=3\sqrt{3}$

답 ⑤

07

$x^3+3x^2-9x+9-2k=0$에서 $x^3+3x^2-9x+9=2k$
$g(x)=x^3+3x^2-9x+9$라 하면
$g'(x)=3x^2+6x-9=3(x+3)(x-1)$
$g'(x)=0$에서 $x=-3$ 또는 $x=1$
함수 $g(x)$의 증가와 감소를 표로 나타내면 다음과 같다.

x	\cdots	-3	\cdots	1	\cdots
$g'(x)$	$+$	0	$-$	0	$+$
$g(x)$	\nearrow	극대	\searrow	극소	\nearrow

따라서 함수 $g(x)$는 $x=-3$에서 극댓값 $g(-3)=36$, $x=1$에서 극솟값 $g(1)=4$를 갖는다.
방정식 $x^3+3x^2-9x+9-2k=0$의 서로 다른 실근의 개수는 두 함수 $y=g(x)$, $y=2k$의 그래프의 서로 다른 교점의 개수와 같으므로 다음과 같이 경우를 나누어 생각할 수 있다.

20 이하의 자연수 k에 대하여
(i) $2k<4$ 또는 $2k>36$일 때,

　즉, $k=1$, 19, 20일 때, 교점의 개수는 $f(k)=1$
(ii) $2k=4$ 또는 $2k=36$일 때,

　즉, $k=2$, 18일 때, 교점의 개수는 $f(k)=2$
(iii) $4<2k<36$일 때,

　즉, $k=3$, 4, 5, \cdots, 17일 때, 교점의 개수는 $f(k)=3$
(i), (ii), (iii)에서
$$\sum_{k=1}^{20} f(k)=3\times1+2\times2+15\times3=52$$

답 52

08

$f(x)=t$라 하면
방정식 $(g\circ f)(x)=0$, 즉 $g(f(x))=0$의 실근은 $g(t)=0$인 실수 t에 대하여 $f(x)=t$를 만족시키는 x의 값과 같다.
$g(t)=0$에서 $t^2-1=0$
\therefore $t=-1$ 또는 $t=1$
$f'(x)=6x^2-6x=6x(x-1)$
$f'(x)=0$에서 $x=0$ 또는 $x=1$
함수 $f(x)$의 증가와 감소를 표로 나타내면 다음과 같다.

x	\cdots	0	\cdots	1	\cdots
$f'(x)$	$+$	0	$-$	0	$+$
$f(x)$	↗	극대	↘	극소	↗

따라서 함수 $f(x)$는 $x=0$에서 극댓값 $f(0)=0$, $x=1$에서 극솟값 $f(1)=-1$을 갖는다.

오른쪽 그림에서 방정식 $f(x)=1$은 한 실근을 갖고, 방정식 $f(x)=-1$은 두 실근을 가지므로 방정식 $(g\circ f)(x)=0$의 서로 다른 실근의 개수는 3이다.

답 ③

09

$h(x)=g(x)-f(x)$이므로 함수 $h(x)$는 최고차항의 계수가 음수인 사차함수이다.
$h'(x)=g'(x)-f'(x)$이고, 두 함수 $y=f'(x)$, $y=g'(x)$의 그래프의 교점의 x좌표가 α, β, γ이므로
$f'(\alpha)=g'(\alpha)$, $f'(\beta)=g'(\beta)$, $f'(\gamma)=g'(\gamma)$
따라서 $h'(x)=0$에서 $x=\alpha$ 또는 $x=\beta$ 또는 $x=\gamma$
함수 $h(x)$의 증가와 감소를 표로 나타내면 다음과 같다.

x	\cdots	α	\cdots	β	\cdots	γ	\cdots
$h'(x)$	$+$	0	$-$	0	$+$	0	$-$
$h(x)$	↗	극대	↘	극소	↗	극대	↘

즉, 함수 $h(x)$는 $x=\beta$에서 극솟값 $h(\beta)=2$를 갖는다.
오른쪽 그림에서 방정식 $h(x)=0$은 서로 다른 두 실근을 가지므로 방정식 $f(x)=g(x)$의 서로 다른 실근의 개수는 2이다.

답 2

10

$f(x)=x^3-3x^2+3k-1$이라 하면
$f'(x)=3x^2-6x=3x(x-2)$
$f'(x)=0$에서 $x=0$ 또는 $x=2$
구간 $[0, \infty)$에서 함수 $f(x)$의 증가와 감소를 표로 나타내면 다음과 같다.

x	0	\cdots	2	\cdots
$f'(x)$	0	$-$	0	$+$
$f(x)$		↘	극소	↗

$x \geq 0$에서 함수 $f(x)$는 $x=2$일 때, 극소이면서 최소이고 최솟값은 $f(2)=3k-5$이므로 부등식 $f(x) \geq 0$이 항상 성립하려면 오른쪽 그림과 같이 $3k-5 \geq 0$이어야 한다.

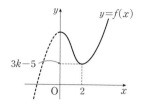

$\therefore k \geq \dfrac{5}{3}$

따라서 실수 k의 최솟값은 $\dfrac{5}{3}$이다.

답 $\dfrac{5}{3}$

11

$f(x)=x^4-4(a-2)^3x+27$이라 하면
$f'(x)=4x^3-4(a-2)^3=4\{x^3-(a-2)^3\}$
$\qquad =4\{x-(a-2)\}\{x^2+(a-2)x+(a-2)^2\}$
$f'(x)=0$에서 $x=a-2$
함수 $f(x)$의 증가와 감소를 표로 나타내면 다음과 같다.

x	\cdots	$a-2$	\cdots
$f'(x)$	$-$	0	$+$
$f(x)$	\searrow	극소	\nearrow

함수 $f(x)$는 $x=a-2$에서 극소이면서 최소이고, 최솟값은
$f(a-2)=(a-2)^4-4(a-2)^4+27$
$\qquad =-3\{(a-2)^4-9\}$
$\qquad =-3\{(a-2)^2+3\}\{(a-2)^2-3\}$
이므로 모든 실수 x에 대하여 부등식 $f(x)>0$이 성립하려면
$-3\{(a-2)^2+3\}\{(a-2)^2-3\}>0$
$\{(a-2)^2+3\}\{(a-2)^2-3\}<0$
$(a-2)^2-3<0$ $(\because (a-2)^2+3>0)$
$\therefore a^2-4a+1<0$
이때, $p<a<q$에서
$a^2-4a+1=(a-p)(a-q)$
이어야 하므로 이차방정식의 근과 계수의 관계에 의하여
$pq=1$

답 1

다른풀이

함수 $f(x)$의 최솟값은
$f(a-2)=(a-2)^4-4(a-2)^4+27$
$\qquad\qquad =-3(a-2)^4+27$
이므로 모든 실수 x에 대하여 부등식 $f(x)>0$이 성립하려면
$-3(a-2)^4+27>0$, $(a-2)^4<9$
$\therefore -\sqrt{3}<a-2<\sqrt{3}$
$\therefore 2-\sqrt{3}<a<2+\sqrt{3}$
따라서 $p=2-\sqrt{3}$, $q=2+\sqrt{3}$이므로
$pq=(2-\sqrt{3})(2+\sqrt{3})=1$

12

$f(x)=x^4-x^2-2x-a$에서
$f'(x)=4x^3-2x-2$
$\qquad =(x-1)(4x^2+4x+2)$ $\overbrace{\quad}^{=4\left(x+\frac{1}{2}\right)^2+1}$
$f'(x)=0$에서 $x=1$ $(\because 4x^2+4x+2>0)$
함수 $f(x)$의 증가와 감소를 표로 나타내면 다음과 같다.

x	\cdots	1	\cdots
$f'(x)$	$-$	0	$+$
$f(x)$	\searrow	극소	\nearrow

함수 $f(x)$는 $x=1$에서 극소이면서 최소이고, 최솟값은
$f(1)=-a-2$
한편, $g(x)=-x^2-4x=-(x+2)^2+4$이므로 함수 $g(x)$는 $x=-2$에서 최댓값 $g(-2)=4$를 갖는다.
이때, 임의의 두 실수 x_1, x_2에 대하여 부등식 $f(x_1) \geq g(x_2)$가 성립하려면 오른쪽 그림과 같이
(함수 $f(x)$의 최솟값) \geq (함수 $g(x)$의 최댓값)
이어야 하므로
$-a-2 \geq 4$ $\therefore a \leq -6$
따라서 실수 a의 최댓값은 $M=-6$이므로
$g(M)=g(-6)=-(-4)^2+4=-12$

답 -12

13

$3x^{n+3}-n(n-4)>(n+3)x^3$에서

$3x^{n+3}-(n+3)x^3>n(n-4)$

$f(x)=3x^{n+3}-(n+3)x^3$이라 하면

$f'(x)=3(n+3)x^{n+2}-3(n+3)x^2$
$=3(n+3)x^2(x^n-1)$

$f'(x)=0$에서 $x=1$ ($\because\ x>0$)

열린구간 $(0,\ \infty)$에서 함수 $f(x)$의 증가와 감소를 표로 나타내면 다음과 같다.

x	(0)	\cdots	1	\cdots
$f'(x)$		$-$	0	$+$
$f(x)$		\searrow	$-n$	\nearrow

$x>0$에서 함수 $f(x)$는 $x=1$에서 최솟값 $-n$을 가지므로

$-n>n(n-4)$, $n^2-3n<0$

$\therefore\ 0<n<3$

따라서 부등식이 성립하도록 하는 자연수 n은 1, 2의 2개이다.

답 2

14

$x_P=t^3-t^2+4t$, $x_Q=2t^2-4t+2$에서

두 점 P, Q의 시각 t에서의 속도를 각각 v_P, v_Q라 하면

$v_P=\dfrac{dx_P}{dt}=3t^2-2t+4$, $v_Q=\dfrac{dx_Q}{dt}=4t-4$

ㄱ. $v_P=3t^2-2t+4=3\left(t-\dfrac{1}{3}\right)^2+\dfrac{11}{3}>0$

이므로 점 P는 항상 양의 방향으로 움직인다. (거짓)

ㄴ. 점 Q의 시각 t에서의 가속도를 a_Q라 하면

$a_Q=\dfrac{dv_Q}{dt}=4$

$t=2$에서 점 Q의 속도는 $4\times2-4=4$이므로 속도와 가속도의 크기의 차는 0이다. (거짓)

ㄷ. 두 점 P, Q가 시각 t에서 서로 반대 방향으로 움직이면

$v_P\times v_Q<0$

그런데 ㄱ에서 $v_P>0$이므로 $v_Q<0$

$4t-4<0$ $\therefore\ 0<t<1$ (참)

따라서 옳은 것은 ㄷ이다.

답 ②

15

시각 t에서 점 P와 원점 사이의 거리를 $f(t)$라 하면

$f(t)=|2t^3-12t^2+18t-7|$ $(0<t\le4)$

이때, $g(t)=2t^3-12t^2+18t-7$이라 하면

$g'(t)=6t^2-24t+18=6(t-1)(t-3)$

$g'(t)=0$에서 $t=1$ 또는 $t=3$

구간 $(0,\ 4]$에서 함수 $g(t)$의 증가와 감소를 표로 나타내면 다음과 같다.

t	(0)	\cdots	1	\cdots	3	\cdots	4
$g'(t)$		$+$	0	$-$	0	$+$	
$g(t)$		\nearrow	1	\searrow	-7	\nearrow	1

따라서 구간 $(0,\ 4]$에서 함수 $y=|g(t)|$, 즉 $y=f(t)$의 그래프는 오른쪽 그림과 같다.

점 P는 $t=3$에서 원점과 가장 멀리 떨어져 있으므로 $t=3$에서 점 P와 원점 사이의 거리는 7이다.

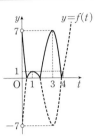

답 7

16

ㄱ. 속력은 속도의 절댓값이므로
　　$|v(t_1)|>|v(t_2)|$ (참)

ㄴ. $0<t<t_4$에서 함수 $v(t)$는 $t=\alpha$, $t=\beta$에서 부호가 달라지므로 점 P는 운동 방향을 2번 바꾼다. (거짓)

ㄷ. 함수 $y=v(t)$의 그래프의 접선의 기울기가 가속도 $a(t)$이므로 $t=t_1$, $t=t_2$, $t=t_3$에서 가속도의 부호가 3번 바뀐다. (참)

따라서 옳은 것은 ㄱ, ㄷ이다.

답 ③

17

오른쪽 그림과 같이 공과 경사면의 거리가 0.5 m일 때 공이 경사면과 처음으로 충돌한다. 이때, 바닥으로부터 공의 중심까지의 거리를 a m라 하면

$a = \dfrac{0.5}{\sin 30°} = 1$

$h(t) = 1$에서 $21 - 5t^2 = 1$, $20 = 5t^2$

$t^2 = 4$ ∴ $t = 2$ ($∵ t > 0$)

이때, t초 후의 공의 속도를 v m/초라 하면

$v = \dfrac{dh}{dt} = -10t$

따라서 $t = 2$일 때 공의 속도는

$-10 \times 2 = -20$(m/초)

<div align="right">답 ①</div>

18

t초 후 \overline{BP}의 길이는 $20 - 2t$, \overline{BQ}의 길이는 $4t$ $(0 < t < 5)$
이므로 $\overline{PQ} = l$이라 하면

$l = \sqrt{(20-2t)^2 + (4t)^2}$

$\quad = \sqrt{20t^2 - 80t + 400}$

$\quad = \sqrt{20(t-2)^2 + 320}$

즉, $t = 2$에서 두 점 P, Q 사이의 거리가 최소가 된다.

한편, 삼각형 PBQ의 넓이를 $S(t)$라 하면

$S(t) = \dfrac{1}{2} \times 4t \times (20 - 2t) = -4t^2 + 40t$

따라서 삼각형의 넓이의 변화율은 $\dfrac{dS(t)}{dt} = -8t + 40$이므로

$t = 2$에서의 넓이의 변화율은 $-8 \times 2 + 40 = 24$이다.

<div align="right">답 24</div>

19

점 P의 좌표를 (t, t^2), 원의 중심을 $C(15, 7)$이라 할 때,
선분 PC의 길이를 $f(t)$라 하면

$f(t) = \sqrt{(t-15)^2 + (t^2-7)^2}$

$\quad = \sqrt{t^4 - 13t^2 - 30t + 274}$

이때, $g(t) = t^4 - 13t^2 - 30t$라 하면 $g(t)$가 최소일 때, $f(t)$도 최소이다.

$g'(t) = 4t^3 - 26t - 30 = 2(t-3)(2t^2 + 6t + 5)$

$g'(t) = 0$에서 $t = 3$ $\left(∵ \underbrace{2t^2 + 6t + 5}_{= 2\left(t+\frac{3}{2}\right)^2 + \frac{1}{2}} > 0\right)$

함수 $g(t)$의 증가와 감소를 표로 나타내면 다음과 같다.

t	\cdots	3	\cdots
$g'(t)$	$-$	0	$+$
$g(t)$	↘	-126	↗

함수 $g(t)$는 $t = 3$에서 최솟값 -126을 갖는다.

함수 $g(t)$가 최솟값을 가질 때, $f(t)$ 또한 최솟값을 가지므로
선분 PQ의 길이의 최솟값은

$\sqrt{274 - 126} - 3 = \sqrt{148} - 3$

즉, $m = \sqrt{148} - 3$이므로

$(m+3)^2 = 148$

<div align="right">답 148</div>

20

점 P의 시각 t에서의 속도를 v라 하면 $v = f'(t)$

점 P가 출발한 후 운동 방향이 2번만 바뀌어야 하므로
$t > 0$에서 방정식 $v = 0$이 중근이 아닌 두 개의 양의 실근을
가져야 한다.

$f(t) = t^4 - 2t^3 - 12t^2 - 5at + 2$에서

$v = 4t^3 - 6t^2 - 24t - 5a$

$v' = 12t^2 - 12t - 24 = 12(t+1)(t-2)$

$v' = 0$에서 $t = 2$ ($∵ t > 0$)

구간 $(0, \infty)$에서 함수 $v(t)$의 증가와 감소를 표로 나타내
면 다음과 같다.

t	(0)	\cdots	2	\cdots
$v'(t)$		$-$	0	$+$
$v(t)$		↘	$-40 - 5a$	↗

따라서 함수 $y = v(t)$의 그래
프는 오른쪽 그림과 같다.

$t > 0$에서 함수 $y = v(t)$의
그래프와 x축과의 두 교점의
t좌표가 모두 양수이므로

$-5a > 0$, $-40 - 5a < 0$

∴ $-8 < a < 0$

따라서 정수 a는 $-7, -6, -5, \cdots, -1$의 7개이다.

<div align="right">답 7</div>

21

$(x-1)\{x^2(x-3)-t\}=0$에서

$x=1$ 또는 $x^2(x-3)-t=0$

$x^2(x-3)-t=0$에서 $x^2(x-3)=t$

$h(x)=x^2(x-3)$이라 하면

$h'(x)=3x^2-6x=3x(x-2)$

$h'(x)=0$에서 $x=0$ 또는 $x=2$

함수 $h(x)$의 증가와 감소를 표로 나타내면 다음과 같다.

x	\cdots	0	\cdots	2	\cdots
$h'(x)$	+	0	−	0	+
$h(x)$	↗	0	↘	−4	↗

따라서 함수 $y=h(x)$의 그래프
는 오른쪽 그림과 같다.

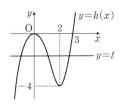

한편, 함수 $y=h(x)$의 그래프와
직선 $y=t$의 교점의 x좌표가 1
이면 $x-1=0$의 실근과 겹치므
로 사차방정식의 서로 다른 실근의 개수 $f(t)$는

(i) $t<-4$ 또는 $t>0$일 때,

　$f(t)=2$

(ii) $t=-4$ 또는 $\underset{x=1\text{일 때, } t=-2}{t=-2}$ 또는 $t=0$일 때,

　$f(t)=3$

(iii) $-4<t<-2$ 또는 $-2<t<0$일 때,

　$f(t)=4$

(i), (ii), (iii)에서 함수 $y=f(t)$의 그래프는 다음 그림과 같다.

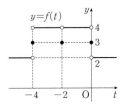

따라서 함수 $f(t)$는 $t=-4$, $t=-2$, $t=0$에서 불연속이다.

이때, 함수 $f(t)g(t)$가 실수 전체의 집합에서 연속이므로

$g(-4)=g(-2)=g(0)=0$

조건 ㈎에서 함수 $g(x)$는 3차 이하의 다항함수이므로

$g(x)=ax(x+4)(x+2)$ (단, a는 실수)

조건 ㈏에서 $g(-3)=6$이므로 $3a=6$

$\therefore a=2$

$\therefore g(1)=2\times 1\times 5\times 3=30$

답 ⑤

풀이첨삭

＊ 함수 $f(t)g(t)$가 실수 전체의 집합에서 연속이 되려면 $t=-4$,
$t=-2$, $t=0$에서 연속이어야 한다.

(i) $t=-4$에서 연속일 때,

　$f(-4)g(-4)=3g(-4)$

　$\displaystyle\lim_{x\to-4+}f(t)g(t)=4g(-4)$

　$\displaystyle\lim_{x\to-4-}f(t)g(t)=2g(-4)$

　즉, $3g(-4)=4g(-4)=2g(-4)$이므로 $g(-4)=0$

(ii) $t=-2$에서 연속일 때,

　$f(-2)g(-2)=3g(-2)$

　$\displaystyle\lim_{x\to-2+}f(t)g(t)=4g(-2)$

　$\displaystyle\lim_{x\to-2-}f(t)g(t)=2g(-2)$

　즉, $3g(-2)=4g(-2)=2g(-2)$이므로 $g(-2)=0$

(iii) $t=0$에서 연속일 때,

　$f(0)g(0)=3g(0)$

　$\displaystyle\lim_{x\to0+}f(t)g(t)=2g(0)$

　$\displaystyle\lim_{x\to0-}f(t)g(t)=4g(0)$

　즉, $3g(0)=4g(0)=2g(0)$이므로 $g(0)=0$

22

$x^4-2x^2+1=t-2$ ……㉠

에서 $x^4-2x^2+3=t$

$g(x)=x^4-2x^2+3$이라 하면

$g'(x)=4x^3-4x=4x(x+1)(x-1)$

$g'(x)=0$에서 $x=-1$ 또는 $x=0$ 또는 $x=1$

함수 $g(x)$의 증가와 감소를 표로 나타내면 다음과 같다.

x	\cdots	−1	\cdots	0	\cdots	1	\cdots
$g'(x)$	−	0	+	0	−	0	+
$g(x)$	↘	2	↗	3	↘	2	↗

따라서 함수 $y=g(x)$의 그래
프는 오른쪽 그림과 같다.

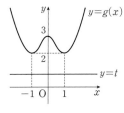

방정식 ㉠의 서로 다른 실근의
개수 $f(t)$는 곡선 $y=g(x)$와
직선 $y=t$의 서로 다른 교점의
개수와 같다.

$t<2$일 때 $f(t)=0$

$t=2$일 때 $f(t)=2$

$2 < t < 3$일 때 $f(t) = 4$

$t = 3$일 때 $f(t) = 3$

$t > 3$일 때 $f(t) = 2$

이므로 함수 $y = f(t)$의 그래프는 다음 그림과 같다.

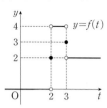

이때, 함수 $y = f(t)$의 그래프와 직선 $y = at - 2$가 서로 다른 두 점에서 만나려면 직선 $y = at - 2$는 (i)과 (ii) 사이 또는 (iv)와 (v) 사이에 존재하거나 (iii) 또는 (iv) 와 일치해야 한다.

(i) 직선 $y = at - 2$가 점 $(2, 0)$을 지날 때,

$0 = 2a - 2$, $2a = 2$

$\therefore a = 1$

(ii) 직선 $y = at - 2$가 점 $(3, 2)$를 지날 때,

$2 = 3a - 2$, $3a = 4$

$\therefore a = \dfrac{4}{3}$

(iii) 직선 $y = at - 2$가 점 $(3, 3)$을 지날 때,

$3 = 3a - 2$, $3a = 5$

$\therefore a = \dfrac{5}{3}$

(iv) 직선 $y = at - 2$가 점 $(2, 2)$를 지날 때,

$2 = 2a - 2$, $2a = 4$

$\therefore a = 2$

(v) 직선 $y = at - 2$가 점 $(2, 4)$를 지날 때,

$4 = 2a - 2$, $2a = 6$

$\therefore a = 3$

(i)~(v)에서 구하는 a의 값의 범위는

$1 < a < \dfrac{4}{3}$ 또는 $a = \dfrac{5}{3}$ 또는 $2 \leq a < 3$

답 $1 < a < \dfrac{4}{3}$ 또는 $a = \dfrac{5}{3}$ 또는 $2 \leq a < 3$

23

$f(x) = x^3 + ax^2 + bx + c$ (a, b, c는 상수)라 하면

$f'(x) = 3x^2 + 2ax + b$

조건 ㈎에서 $f'(-1) = f'(3) = 0$이므로

$f'(x) = 3(x+1)(x-3) = 3x^2 - 6x - 9$

$\therefore a = -3$, $b = -9$

따라서 $f(x) = x^3 - 3x^2 - 9x + c$이고, 함수 $f(x)$의 증가와 감소를 표로 나타내면 다음과 같다.

x	\cdots	-1	\cdots	3	\cdots
$f'(x)$	$+$	0	$-$	0	$+$
$f(x)$	↗	$c+5$	↘	$c-27$	↗

함수 $y = |f(x) + 1|$의 그래프는 함수 $y = f(x)$의 그래프를 y축으로 1만큼 평행이동한 후, $y < 0$인 부분을 x축에 대하여 대칭이동한 것이다.

이때, 조건 ㈏에서 $|f(3) + 1| > |f(-1) + 1|$이므로 함수 $y = |f(x) + 1|$의 그래프는 다음 그림과 같다.

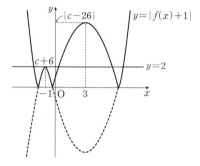

조건 ㈐에서 함수 $y = |f(x) + 1|$의 그래프와 직선 $y = 2$가 서로 다른 5개의 점에서 만나므로 $x = -1$에서의 극댓값은

$c + 6 = 2$ $\therefore c = -4$

따라서 $f(x) = x^3 - 3x^2 - 9x - 4$이므로 $f(0) = -4$이다.

답 -4

24

$f(x) = -4x^3 + 6ax^2 - a^3 - 2a^2$ ($a > 0$)에서

$f'(x) = -12x^2 + 12ax = -12x(x-a)$

$f'(x) = 0$에서 $x = 0$ 또는 $x = a$

함수 $f(x)$의 증가와 감소를 표로 나타내면 다음과 같다.

x	\cdots	0	\cdots	a	\cdots
$f'(x)$	$-$	0	$+$	0	$-$
$f(x)$	↘	$-a^3 - 2a^2$	↗	$a^3 - 2a^2$	↘

따라서 함수 $y=f(x)$의 그래프는 다음 그림과 같다.

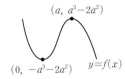

(ⅰ) $0<a<2$일 때,

닫힌구간 $[0,\ 2]$에서 함수 $f(x)$의 최댓값은

$f(a)=a^3-2a^2$

(ⅱ) $a\geq2$일 때,

$0\leq x\leq2$에서 $f'(x)\geq0$이므로 함수 $f(x)$는 증가한다.

따라서 닫힌구간 $[0,\ 2]$에서 함수 $f(x)$의 최댓값은

$f(2)=-a^3-2a^2+24a-32$

(ⅰ), (ⅱ)에서

$g(a)=\begin{cases} a^3-2a^2 & (0<a<2) \\ -a^3-2a^2+24a-32 & (a\geq2) \end{cases}$㉠

ㄱ. ㉠에서 $g(1)=1-2=-1$ (참)

ㄴ. ㉠에서 $g'(a)=\begin{cases} 3a^2-4a & (0<a<2) \\ -3a^2-4a+24 & (a>2) \end{cases}$

$\displaystyle\lim_{a\to2+}g'(a)=\lim_{a\to2-}g'(a)=4$이므로 함수 $g(a)$는 양의 실수 전체의 집합에서 미분가능하다. (참)

ㄷ. ㄴ에서 $\displaystyle\lim_{a\to0+}g'(a)=0$, $g'(2)=4$, $g'(3)=-15$이므로 함수 $y=g'(a)$의 그래프는 오른쪽 그림과 같다.

$g'(a)=0$을 만족시키는 a의 값을 α, $\beta\ (0<\alpha<\beta)$라 하면

$0<\alpha<2<\beta<3$

함수 $y=g(a)$의 증가와 감소를 표로 나타내면 다음과 같다.

a	(0)	\cdots	α	\cdots	β	\cdots
$g'(a)$		$-$	0	$+$	0	$-$
$g(a)$		\searrow	극소	\nearrow	극대	\searrow

따라서 함수 $g(a)$는 $a=\beta$에서 극대이면서 최댓값을 가지므로 함수 $g(a)$의 최댓값은 열린구간 $(2,\ 3)$에서 존재한다. (참)

그러므로 옳은 것은 ㄱ, ㄴ, ㄷ이다.

답 ㄱ, ㄴ, ㄷ

Ⅲ. 적분

01-1

(1) $\displaystyle\int f(x)dx=x^4-2ax^2+ax+C$에서

$(x^4-2ax^2+ax+C)'=f(x)$이므로

$f(x)=4x^3-4ax+a$

$f(1)=-2$에서 $4-4a+a=-2$

$3a=6$ ∴ $a=2$

따라서 $f(x)=4x^3-8x+2$이므로

$f(2)=4\times2^3-8\times2+2=18$

(2) $\displaystyle\int(x-1)f(x)dx=2x^3-4x^2+2x+C$에서

$(2x^3-4x^2+2x+C)'=(x-1)f(x)$이므로

$6x^2-8x+2=(x-1)f(x)$

$(6x-2)(x-1)=(x-1)f(x)$

따라서 $f(x)=6x-2$이므로

$f(3)=6\times3-2=16$

답 (1) 18 (2) 16

01-2

두 함수 $F(x)$, $G(x)$가 함수 $f(x)$의 부정적분이므로

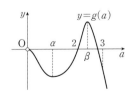

$F'(x)=f(x),\ G'(x)=f(x)$

도함수의 성질에 의하여

$\{F(x)-G(x)\}'=f(x)-f(x)=0$

도함수가 0인 함수는 상수함수이므로

$F(x)-G(x)=k$ (단, k는 상수)

즉, $G(x)=F(x)-k$
$=2x^3-4x+3-k$

$G(1)=0$에서 $0=2-4+3-k$ $\quad\therefore\ k=1$

따라서 $G(x)=2x^3-4x+2$이므로

$G(2)=2\times2^3-4\times2+2=10$

답 10

01-3

$f(x)=\displaystyle\int xg(x)dx$에서 $f'(x)=xg(x)$

$\dfrac{d}{dx}\{f(x)-g(x)\}=2x^3+5x$에서

$f'(x)-g'(x)=2x^3+5x$이므로

$xg(x)-g'(x)=2x^3+5x$

이때, 함수 $g(x)$는 최고차항의 계수가 2인 이차함수이므로

$g(x)=2x^2+ax+b$ ($a,\ b$는 실수),

$g'(x)=4x+a$

$\therefore\ xg(x)-g'(x)=x\times(2x^2+ax+b)-(4x+a)$
$=2x^3+ax^2+(b-4)x-a$
$=2x^3+5x$

즉, $a=0,\ b-4=5$ $\quad\therefore\ a=0,\ b=9$

따라서 $g(x)=2x^2+9$이므로 $g(1)=2+9=11$

답 11

02-1

(1) $\displaystyle\int(2x-1)^2dx=\int(4x^2-4x+1)dx$
$=4\displaystyle\int x^2dx-4\int xdx+\int dx$
$=\dfrac{4}{3}x^3-2x^2+x+C$

(단, C는 적분상수)

(2) $\displaystyle\int(x-y)^2dx=\int(x^2-2xy+y^2)dx$
$=\displaystyle\int x^2dx-\int 2xydx+\int y^2dx$
$=\displaystyle\int x^2dx-2y\int xdx+y^2\int dx$

<small>x를 제외한 문자는 상수로 생각한다.</small>
$=\dfrac{1}{3}x^3-x^2y+xy^2+C$

(단, C는 적분상수)

(3) $\displaystyle\int(x^2-x-1)(x^2+x+1)dx$
$=\displaystyle\int\{(x^2)^2-(x+1)^2\}dx$
$=\displaystyle\int\{x^4-(x^2+2x+1)\}dx$
$=\displaystyle\int(x^4-x^2-2x-1)dx$
$=\dfrac{1}{5}x^5-\dfrac{1}{3}x^3-x^2-x+C$ (단, C는 적분상수)

(4) $\displaystyle\int(\sin\theta+\cos\theta)^2d\theta+\int(\sin\theta-\cos\theta)^2d\theta$
$=\displaystyle\int\{(\sin\theta+\cos\theta)^2+(\sin\theta-\cos\theta)^2\}d\theta$
$=\displaystyle\int\{2(\sin^2\theta+\cos^2\theta)\}d\theta$
$=\displaystyle\int2d\theta$
$=2\theta+C$ (단, C는 적분상수)

답 (1) $\dfrac{4}{3}x^3-2x^2+x+C$ (단, C는 적분상수)

(2) $\dfrac{1}{3}x^3-x^2y+xy^2+C$ (단, C는 적분상수)

(3) $\dfrac{1}{5}x^5-\dfrac{1}{3}x^3-x^2-x+C$ (단, C는 적분상수)

(4) $2\theta+C$ (단, C는 적분상수)

다른풀이

(1) $\displaystyle\int(2x-1)^2dx=\dfrac{1}{2(2+1)}\times(2x-1)^3+C$
$=\dfrac{1}{6}(2x-1)^3+C$ (단, C는 적분상수)

(2) $\displaystyle\int(x-y)^2dx=\dfrac{1}{2+1}\times(x-y)^{2+1}+C$
$=\dfrac{1}{3}(x-y)^3+C$ (단, C는 적분상수)

02-2

부정적분의 성질에 의하여

$$\int \{2f(x)-g(x)\}dx=2\int f(x)dx-\int g(x)dx$$
$$=x^3-4x^2+C_1 \quad \cdots\cdots \text{①}$$

$$\int \{f(x)+g(x)\}dx=\int f(x)dx+\int g(x)dx$$
$$=3x^2+6x-6+C_2 \quad \cdots\cdots \text{②}$$

(단, C_1, C_2는 적분상수)

①, ②을 연립하여 풀면

$$\int f(x)dx=\frac{1}{3}x^3-\frac{1}{3}x^2+2x-2+C_3,$$

$$\int g(x)dx=-\frac{1}{3}x^3+\frac{10}{3}x^2+4x-4+C_4$$

(단, C_3, C_4는 적분상수)

이때, $h(x)$는 함수 $f(x)-g(x)$의 한 부정적분이므로

$$h(x)=\int \{f(x)-g(x)\}dx$$
$$=\int f(x)dx-\int g(x)dx$$
$$=\left(\frac{1}{3}x^3-\frac{1}{3}x^2+2x-2+C_3\right)$$
$$\qquad\qquad -\left(-\frac{1}{3}x^3+\frac{10}{3}x^2+4x-4+C_4\right)$$
$$=\frac{2}{3}x^3-\frac{11}{3}x^2-2x+2+C \text{ (단, } C\text{는 적분상수)}$$

따라서 $h(1)=\frac{2}{3}-\frac{11}{3}-2+2+C=-3+C,$

$h(-1)=-\frac{2}{3}-\frac{11}{3}+2+2+C=-\frac{1}{3}+C$이므로

$$h(1)-h(-1)=-3+C-\left(-\frac{1}{3}+C\right)=-\frac{8}{3}$$

답 $-\dfrac{8}{3}$

03-1

함수 $f(x)$가 $x=2$, $x=4$에서 극값을 가지므로

$f'(2)=f'(4)=0$

$f'(x)=a(x-2)(x-4)=ax^2-6ax+8a$
$\qquad\qquad\quad =a(x-3)^2-a$

이때, 이차함수 $f(x)$가 최댓값을 가지려면 이차함수의 최고차항의 계수는 음수이어야 한다.

$\therefore a<0$

함수 $f'(x)$는 $x=3$에서 최댓값 $-a$를 가지므로 $-a=3$

$\therefore a=-3$

한편, $f(x)=\int f'(x)dx$
$$=\int \{-3(x-3)^2-(-3)\}dx$$
$$=\int (-3x^2+18x-24)dx$$
$$=-x^3+9x^2-24x+C \text{ (단, } C\text{는 적분상수)}$$

이때, 함수 $y=f(x)$의 그래프는 원점을 지나므로

$f(0)=0 \quad \therefore C=0$

따라서 $f(x)=-x^3+9x^2-24x$이므로

$f(-1)=-(-1)^3+9\times(-1)^2-24\times(-1)=34$

답 34

03-2

조건 ㈎에서 $f'(2+x)=f'(2-x)$에서 $x=1$을 대입하면

$f'(3)=f'(1)$

조건 ㈏에서 함수 $f(x)$는 $x=3$에서 극소이므로 $f'(3)=0$

$\therefore f'(1)=f'(3)=0$

이때, 함수 $f(x)$는 최고차항의 계수가 1인 삼차함수이므로

$f'(x)=3(x-1)(x-3)=3(x^2-4x+3)$
$\qquad\quad =3x^2-12x+9$

$\therefore f(x)=\int (3x^2-12x+9)dx$
$$=x^3-6x^2+9x+C \text{ (단, } C\text{는 적분상수)}$$

위의 식의 양변에 $x=3$을 대입하면

$f(3)=3^3-6\times3^2+9\times3+C=-12$

이므로 $C=-12$

$\therefore f(x)=x^3-6x^2+9x-12$

이때, $f'(x)=0$에서 $x=1$ 또는 $x=3$

함수 $f(x)$의 증가와 감소를 표로 나타내면 다음과 같다.

x	\cdots	1	\cdots	3	\cdots
$f'(x)$	+	0	−	0	+
$f(x)$	↗	극대	↘	극소	↗

따라서 함수 $f(x)$는 $x=1$에서 극대이고 극댓값은

$f(1)=1-6+9-12=-8$

답 -8

04-1

주어진 그래프에서 $f'(x)=ax(x-2)=ax^2-2ax\,(a<0)$ 라 하면

$$f(x)=\int(ax^2-2ax)dx=\frac{a}{3}x^3-ax^2+C$$

$$\text{(단, } C\text{는 적분상수)} \quad\quad \cdots\cdots\,\ominus$$

이때, $f'(x)=0$에서 $x=0$ 또는 $x=2$

함수 $f(x)$의 증가와 감소를 표로 나타내면 다음과 같다.

x	\cdots	0	\cdots	2	\cdots
$f'(x)$	$-$	0	$+$	0	$-$
$f(x)$	\searrow	극소	\nearrow	극대	\searrow

함수 $f(x)$는 $x=0$에서 극솟값 -1, $x=2$에서 극댓값 5를 가지므로 \ominus에서

$$f(0)=C=-1$$

$$f(2)=\frac{8a}{3}-4a+C=C-\frac{4a}{3}=5,\ -1-\frac{4a}{3}=5$$

$$-6=\frac{4a}{3}\quad\quad \therefore\ a=-\frac{9}{2}$$

따라서 $f(x)=-\dfrac{3}{2}x^3+\dfrac{9}{2}x^2-1$이므로

$$f(1)=-\frac{3}{2}+\frac{9}{2}-1=2$$

답 2

04-2

최고차항의 계수가 1인 사차함수 $f(x)$의 도함수 $f'(x)$는 최고차항의 계수가 4인 사차함수이다.

이때, 주어진 그래프에서 $f'(-1)=f'(1)=f'(3)=0$이므로

$$f'(x)=4(x+1)(x-1)(x-3)$$
$$\qquad=4x^3-12x^2-4x+12$$

이다.

$$f(x)=\int f'(x)dx$$
$$\qquad=\int(4x^3-12x^2-4x+12)dx$$
$$\qquad=x^4-4x^3-2x^2+12x+C \text{ (단, } C\text{는 적분상수)}$$

이때, $f'(x)=0$에서 $x=-1$ 또는 $x=1$ 또는 $x=3$

함수 $f(x)$의 증가와 감소를 표로 나타내면 다음과 같다.

x	\cdots	-1	\cdots	1	\cdots	3	\cdots
$f'(x)$	$-$	0	$+$	0	$-$	0	$+$
$f(x)$	\searrow	$C-9$	\nearrow	$C+7$	\searrow	$C-9$	\nearrow

함수 $f(x)$는 $x=-1$ 또는 $x=3$에서 최솟값 -12를 가지므로

$$C-9=-12 \quad\quad \therefore\ C=-3$$

따라서 $f(x)=x^4-4x^3-2x^2+12x-3$이므로

$$f(2)=2^4-4\times2^3-2\times2^2+12\times2-3=-3$$

답 -3

05-1

함수 $f(x)$의 부정적분이 $F(x)$이므로 $F'(x)=f(x)$

조건 ㉮에서 $F(x)-xf(x)=x^4+3x^2$의 양변을 x에 대하여 미분하면

$$F'(x)-\{f(x)+xf'(x)\}=4x^3+6x$$
$$f(x)-f(x)-xf'(x)=4x^3+6x$$
$$-xf'(x)=4x^3+6x$$
$$\therefore\ f'(x)=-4x^2-6$$

$$f(x)=\int f'(x)dx=\int(-4x^2-6)dx$$

$$\qquad=-\frac{4}{3}x^3-6x+C \text{ (단, } C\text{는 적분상수)} \quad\cdots\cdots\,\ominus$$

$F(x)-xf(x)=x^4+3x^2$의 양변에 $x=3$을 대입하면

$$F(3)-3f(3)=3^4+3\times3^2=108$$

$-3f(3)=108\ (\because$ 조건 ㉯$) \quad\quad \therefore\ f(3)=-36$

\ominus의 양변에 $x=3$을 대입하여 정리하면

$$f(3)=-54+C,\ -36=-54+C \quad\quad \therefore\ C=18$$

따라서 $f(x)=-\dfrac{4}{3}x^3-6x+18$이므로

$$f(1)=-\frac{4}{3}-6+18=\frac{32}{3}$$

답 $\dfrac{32}{3}$

05-2

$\{xf(x)\}'=f(x)+xf'(x)$이므로

$$xf(x)=\int\{f(x)+xf'(x)\}dx$$

$$\qquad=\int(8x^3-9x^2+4x-1)dx \ (\because$ 조건 ㉮$)$$

$$\qquad=2x^4-3x^3+2x^2-x+C_1 \text{ (단, } C_1\text{은 적분상수)}$$

위의 식의 양변에 $x=0$을 대입하면 $C_1=0$

$x\neq0$일 때, $f(x)=2x^3-3x^2+2x-1$

이때, 다항함수 $f(x)$는 실수 전체의 집합에서 연속이므로 $x=0$에서 연속이다.

즉, $f(0)=\lim_{x \to 0} f(x)=\lim_{x \to 0}(2x^3-3x^2+2x-1)=-1$

$\therefore f(0)=-1$

한편, $\{f(x)-g(x)\}'=f'(x)-g'(x)$이므로

$$f(x)-g(x)=\int \{f'(x)-g'(x)\}dx$$
$$=\int(3x^2-2x+3)dx\ (\because \text{조건 (나)})$$
$$=x^3-x^2+3x+C_2\ (\text{단, } C_2\text{는 적분상수})$$
$$\cdots\cdots\ \bigcirc$$

$f(0)+g(0)=1$에서 $-1+g(0)=1\ (\because f(0)=-1)$

$\therefore g(0)=2$

\bigcirc의 양변에 $x=0$을 대입하면

$f(0)-g(0)=C_2 \qquad \therefore C_2=-3$

따라서 $f(x)-g(x)=x^3-x^2+3x-3$이므로

$$g(x)=f(x)-(x^3-x^2+3x-3)$$
$$=(2x^3-3x^2+2x-1)-(x^3-x^2+3x-3)$$
$$=x^3-2x^2-x+2$$

에서

$f(-1)=2\times(-1)^3-3\times(-1)^2+2\times(-1)-1=-8$

$g(-2)=(-2)^3-2\times(-2)^2-(-2)+2=-12$

$\therefore f(-1)g(-2)=96$

<div align="right">답 96</div>

06-1

함수 $f(x)$는 실수 전체의 집합에서 미분가능하므로 $x=1$에서도 미분가능하다.

이때, 함수 $f(x)$는 각 구간이 다항함수로 이루어져 있으므로

$-2a-3=a \qquad \therefore a=-1$

한편, $f'(x)=\begin{cases} -x & (x<1) \\ x^2+2x-4 & (x>1) \end{cases}$에서

$$f(x)=\begin{cases} -\dfrac{1}{2}x^2+C_1 & (x<1) \\ \dfrac{1}{3}x^3+x^2-4x+C_2 & (x>1) \end{cases}$$

<div align="right">(단, C_1, C_2는 적분상수)</div>

$f(0)=1$이므로 $C_1=1$

함수 $f(x)$가 실수 전체의 집합에서 미분가능하면 실수 전체의 집합에서 연속이므로 $x=1$에서 연속이다.

즉, $\lim_{x \to 1+} f(x)=\lim_{x \to 1-} f(x)$이므로

$\dfrac{1}{3}+1-4+C_2=-\dfrac{1}{2}+1 \qquad \therefore C_2=\dfrac{19}{6}$

따라서 $f(x)=\begin{cases} -\dfrac{1}{2}x^2+1 & (x<1) \\ \dfrac{1}{3}x^3+x^2-4x+\dfrac{19}{6} & (x\geq 1) \end{cases}$ 이므로

$f(2)=\dfrac{1}{3}\times 2^3+2^2-4\times 2+\dfrac{19}{6}=\dfrac{11}{6}$

<div align="right">답 $\dfrac{11}{6}$</div>

06-2

$f'(x)=\begin{cases} x^2 & (|x|<1) \\ -1 & (|x|>1) \end{cases}$에서

$$f(x)=\begin{cases} -x+C_1 & (x<-1) \\ \dfrac{1}{3}x^3+C_2 & (-1<x<1) \\ -x+C_3 & (x>1) \end{cases}$$

<div align="right">(단, C_1, C_2, C_3은 적분상수)</div>

$f(0)=-\dfrac{1}{24}$이므로 $C_2=-\dfrac{1}{24}$

함수 $f(x)$가 모든 실수에서 연속이므로 $x=-1$, $x=1$에서 연속이다.

즉, $\lim_{x \to -1+} f(x)=\lim_{x \to -1-} f(x)$, $\lim_{x \to 1+} f(x)=\lim_{x \to 1-} f(x)$이므로

$-\dfrac{1}{3}-\dfrac{1}{24}=1+C_1 \qquad \therefore C_1=-\dfrac{11}{8}$

$-1+C_3=\dfrac{1}{3}-\dfrac{1}{24} \qquad \therefore C_3=\dfrac{31}{24}$

$\therefore f(x)=\begin{cases} -x-\dfrac{11}{8} & (x<-1) \\ \dfrac{1}{3}x^3-\dfrac{1}{24} & (-1\leq x<1) \\ -x+\dfrac{31}{24} & (x\geq 1) \end{cases}$

방정식 $f(x)=0$에서

$x<-1$이면 $-x-\dfrac{11}{8}=0 \qquad \therefore x=-\dfrac{11}{8}$

$-1<x<1$이면 $\dfrac{1}{3}x^3-\dfrac{1}{24}=0$, $x^3=\dfrac{1}{8} \qquad \therefore x=\dfrac{1}{2}$

$x>1$이면 $-x+\dfrac{31}{24}=0 \qquad \therefore x=\dfrac{31}{24}$

따라서 구하는 모든 x의 값의 합은

$-\dfrac{11}{8}+\dfrac{1}{2}+\dfrac{31}{24}=\dfrac{5}{12}$

<div align="right">답 $\dfrac{5}{12}$</div>

07-1

$f(x+y)=f(x)+f(y)+8$ ·····㉠

㉠의 양변에 $x=0$, $y=0$을 대입하면

$f(0)=f(0)+f(0)+8$

$\therefore f(0)=-8$

$f'(0)=-1$이므로

$f'(0)=\lim_{h\to 0}\dfrac{f(0+h)-f(0)}{h}$

$=\lim_{h\to 0}\dfrac{f(0)+f(h)+8-f(0)}{h}$ (∵ ㉠)

$=\lim_{h\to 0}\dfrac{f(h)+8}{h}=-1$ ·····㉡

도함수의 정의에 의하여

$f'(x)=\lim_{h\to 0}\dfrac{f(x+h)-f(x)}{h}$

$=\lim_{h\to 0}\dfrac{f(x)+f(h)+8-f(x)}{h}$

$=\lim_{h\to 0}\dfrac{f(h)+8}{h}=-1$ (∵ ㉡)

$\therefore f(x)=\int f'(x)dx=-\int dx=-x+C$

(단, C는 적분상수)

이때, $f(0)=-8$이므로 $C=-8$

따라서 $f(x)=-x-8$이므로

$f(2)=-2-8=-10$

답 -10

07-2

$f(x+y)=f(x)+f(y)+xy(x+y)+4$ ·····㉠

㉠의 양변에 $x=0$, $y=0$을 대입하면

$f(0)=f(0)+f(0)+4$ $\therefore f(0)=-4$

$f'(1)=\lim_{h\to 0}\dfrac{f(1+h)-f(1)}{h}$

$=\lim_{h\to 0}\dfrac{f(1)+f(h)+h(1+h)+4-f(1)}{h}$

$=\lim_{h\to 0}\dfrac{f(h)+h^2+h+4}{h}$

$=\lim_{h\to 0}\left\{\dfrac{f(h)+4}{h}+h+1\right\}=10$

$\therefore \lim_{h\to 0}\dfrac{f(h)+4}{h}=9$ ·····㉡

도함수의 정의에 의하여

$f'(x)=\lim_{h\to 0}\dfrac{f(x+h)-f(x)}{h}$

$=\lim_{h\to 0}\dfrac{f(x)+f(h)+xh(x+h)+4-f(x)}{h}$

$=\lim_{h\to 0}\dfrac{f(h)+x^2h+xh^2+4}{h}$

$=\lim_{h\to 0}\left\{\dfrac{f(h)+4}{h}+x^2+xh\right\}=x^2+9$ (∵ ㉡)

$\therefore f(x)=\int f'(x)dx=\int(x^2+9)dx$

$=\dfrac{1}{3}x^3+9x+C$ (단, C는 적분상수)

이때, $f(0)=-4$이므로 $C=-4$

따라서 $f(x)=\dfrac{1}{3}x^3+9x-4$이므로

$f(3)=9+27-4=32$

답 32

개 념 마 무 리

본문 pp.185~188

01 ③	02 $\dfrac{3}{4}$	03 2	04 8
05 31	06 16	07 3	08 ①
09 2	10 -6	11 $-\dfrac{7}{4}$	12 ①
13 1	14 385	15 ③	16 0
17 $-\dfrac{9}{4}$	18 28	19 50	20 ①
21 83	22 $-\dfrac{15}{2}$	23 4	24 16

01

ㄱ. $F(x)=\int f(x)dx$의 양변을 x에 대하여 미분하면

$F'(x)=f(x)$ (참)

ㄴ. $\int\{f(x)-g(x)\}dx=C$ (C는 상수)의 양변을 x에 대하여 미분하면

$f(x)-g(x)=0$

$\therefore f(x)=g(x)$ (참)

ㄷ. (반례) $F(x)=x^2$, $G(x)=x^2+1$은 모두 함수 $f(x)=2x$의 부정적분이지만 $F(x)\neq G(x)$이다. (거짓)

따라서 옳은 것은 ㄱ, ㄴ이다.

답 ③

02

$\int \{2-f(x)\}dx=ax^4+bx^3+C$의 양변을 x에 대하여 미분하면

$2-f(x)=4ax^3+3bx^2$

$\therefore f(x)=-4ax^3-3bx^2+2$

$f'(x)=-12ax^2-6bx$

한편, 함수 $f(x)$는 $x=0$, $x=2$에서 극값을 가지므로

$f'(0)=f'(2)=0$

$f'(2)=-48a-12b=0 \quad \therefore b=-4a \quad \cdots\cdots \ ㉠$

또한, $f(0)=2$, $f(2)=-2$이므로

$f(2)=-32a-12b+2$

$\qquad =-32a+48a+2 \ (\because ㉠)$

$\qquad =16a+2=-2$

$16a=-4 \quad \therefore a=-\dfrac{1}{4}$

$a=-\dfrac{1}{4}$을 ㉠에 대입하면 $b=1$

$\therefore a+b=\dfrac{3}{4}$

답 $\dfrac{3}{4}$

03

$f(x)=ax^2+bx+c \ (a\neq0, \ a, \ b, \ c는 \ 상수)$라 하면

조건 ㈎에서 $f(0)=-2$이므로

$c=-2$

조건 ㈏에서 $f(-x)=f(x)$이므로

$ax^2-bx-2=ax^2+bx-2$

$\therefore b=0$

즉, $f(x)=ax^2-2$이므로 $f'(x)=2ax$

조건 ㈐에서 $f(f'(x))=f'(f(x))$이므로

$a(2ax)^2-2=2a(ax^2-2)$

$4a^3x^2-2=2a^2x^2-4a$

즉, $4a^3=2a^2$, $a^2(4a-2)=0$

$\therefore a=\dfrac{1}{2} \ (\because \ a\neq0)$

$\therefore f(x)=\dfrac{1}{2}x^2-2$

한편, $F(x)=\int f(x)dx$의 양변을 x에 대하여 미분하면

$F'(x)=f(x)$

함수 $F(x)$가 감소하는 구간에서 $F'(x)<0$, 즉 $f(x)<0$이므로

$\dfrac{1}{2}x^2-2<0$, $x^2-4<0$

$(x+2)(x-2)<0 \quad \therefore \ -2<x<2$

따라서 양수 t의 최댓값은 2이다.

답 2

04

$f(x)=\int (1+2x+3x^2+\cdots+nx^{n-1})dx$에서

$f(x)=x+x^2+x^3+\cdots+x^n+C$ (단, C는 적분상수)

$f(0)=0$에서 $f(0)=C=0$

$\therefore f(x)=x+x^2+x^3+\cdots+x^n$

위의 식의 양변에 $x=2$를 대입하면

$f(2)=2+2^2+2^3+\cdots+2^n$

$\qquad =\dfrac{2(2^n-1)}{2-1}$

$\qquad =2(2^n-1)$

이때, $f(2)<1000$이므로

$2(2^n-1)<1000$

$2^n-1<500$, $2^n<501$

$2^8=256$, $2^9=512$이므로

$2^8<501<2^9$

$\therefore n<9$

따라서 자연수 n의 최댓값은 8이다.

답 8

05

$$f(x)=\int\left(x+\frac{x^2}{2}+\frac{x^3}{3}+\cdots+\frac{x^9}{9}\right)dx$$

$$=\frac{1}{1\times2}x^2+\frac{1}{2\times3}x^3+\frac{1}{3\times4}x^4+\cdots+\frac{1}{9\times10}x^{10}+C$$

$$\text{(단, } C\text{는 적분상수)}$$

$$f(1)=\frac{1}{1\times2}+\frac{1}{2\times3}+\frac{1}{3\times4}+\cdots+\frac{1}{9\times10}+C$$

$$=\left(1-\frac{1}{2}\right)+\left(\frac{1}{2}-\frac{1}{3}\right)+\left(\frac{1}{3}-\frac{1}{4}\right)$$

$$+\cdots+\left(\frac{1}{9}-\frac{1}{10}\right)+C$$

$$=1-\frac{1}{10}+C=\frac{9}{10}+C$$

이때, $f(1)=4$이므로 $\frac{9}{10}+C=4$ $\therefore C=\frac{31}{10}$

따라서

$$f(x)=\frac{1}{1\times2}x^2+\frac{1}{2\times3}x^3+\frac{1}{3\times4}x^4+\cdots+\frac{1}{9\times10}x^{10}+\frac{31}{10}$$

이므로

$$f(0)=\frac{31}{10} \therefore 10f(0)=31$$

<div align="right">답 31</div>

보충설명

부분분수의 변형

(1) $\dfrac{1}{AB}=\dfrac{1}{B-A}\left(\dfrac{1}{A}-\dfrac{1}{B}\right)$ (단, $A\neq B$)

(2) $\dfrac{1}{ABC}=\dfrac{1}{C-A}\left(\dfrac{1}{AB}-\dfrac{1}{BC}\right)$ (단, $A\neq C$)

06

$$f(x)=\int(3x^2-2x+1)dx$$

$$=x^3-x^2+x+C\text{ (단, } C\text{는 적분상수)}$$

한편, $\int g(x)dx=x^3+x^2+x$의 양변을 x에 대하여 미분하면

$$g(x)=3x^2+2x+1$$

이므로

$$f(3)-g(3)=(3^3-3^2+3+C)-(3\times3^2+2\times3+1)$$

$$=(21+C)-34$$

$$=C-13=2$$

$$\therefore C=15$$

따라서 $f(x)=x^3-x^2+x+15$이므로

$$f(1)=1-1+1+15=16$$

<div align="right">답 16</div>

07

$f(x)$가 이차함수이고 $f(x)g(x)=3x^4+18x^3$이므로 $g(x)$도 이차함수이다.

이때, $g(x)=\int\{f(x)-x^2\}dx$에서 $f(x)-x^2$은 일차함수이므로

$$f(x)-x^2=ax+b\ (a\neq0,\ a,\ b\text{는 상수})$$

라 하면

$$g(x)=\int\{f(x)-x^2\}dx$$

$$=\int(ax+b)dx$$

$$=\frac{a}{2}x^2+bx+C\text{ (단, } C\text{는 적분상수)}$$

$f(x)=x^2+ax+b$이므로

$$f(x)g(x)=(x^2+ax+b)\left(\frac{a}{2}x^2+bx+C\right)$$

$$=\frac{a}{2}x^4+\left(\frac{a^2}{2}+b\right)x^3+\left(\frac{3}{2}ab+C\right)x^2$$

$$+(aC+b^2)x+bC$$

$$=3x^4+18x^3$$

즉, $\dfrac{a}{2}=3,\ \dfrac{a^2}{2}+b=18,\ \dfrac{3}{2}ab+C=0,\ aC+b^2=0,\ bC=0$

이므로 위 식을 연립하여 풀면

$$a=6,\ b=0,\ C=0$$

따라서 $g(x)=3x^2$이므로 $g(1)=3$

<div align="right">답 3</div>

08

$f'(x)=x(x-4)=0$에서 $x=0$ 또는 $x=4$

함수 $f(x)$의 증가와 감소를 표로 나타내면 다음과 같다.

x	\cdots	0	\cdots	4	\cdots
$f'(x)$	$+$	0	$-$	0	$+$
$f(x)$	↗	극대	↘	극소	↗

함수 $f(x)$는 $x=0$에서 극댓값 $f(0)$, $x=4$에서 극솟값 $f(4)$를 갖는다.

$$f(x)=\int f'(x)dx$$
$$=\int (x^2-4x)dx$$
$$=\frac{1}{3}x^3-2x^2+C \text{ (단, } C\text{는 적분상수)}$$

이므로

$$f(0)=C, \ f(4)=\frac{1}{3}\times 4^3-2\times 4^2+C=C-\frac{32}{3}$$

이때, 함수 $f(x)$의 극댓값은 극솟값의 2배이므로

$$f(0)=2f(4)$$

$$C=2C-\frac{64}{3} \qquad \therefore C=\frac{64}{3}$$

따라서 $f(x)=\frac{1}{3}x^3-2x^2+\frac{64}{3}$이므로

$$f(1)=\frac{1}{3}-2+\frac{64}{3}=\frac{59}{3}$$

답 ①

09

곡선 $y=f(x)$ 위의 점 $(t, \ f(t))$에서의 접선의 기울기는 $f'(t)$이므로 점 $(t, \ f(t))$에서의 접선의 방정식은

$$y-f(t)=f'(t)(x-t)$$
$$\therefore y=f'(t)x-tf'(t)+f(t)$$

즉, $f'(t)x-tf'(t)+f(t)=(-t+4)x+g(t)$에서

$$f'(t)=-t+4, \ g(t)=f(t)-tf'(t) \qquad \cdots\cdots \ ㉠$$

$$f(t)=\int f'(t)dt$$
$$=\int (-t+4)dt$$
$$=-\frac{1}{2}t^2+4t+C \text{ (단, } C\text{는 적분상수)}$$

이때, $f(1)=1$이므로

$$-\frac{1}{2}+4+C=1 \qquad \therefore C=-\frac{5}{2}$$

$$\therefore f(t)=-\frac{1}{2}t^2+4t-\frac{5}{2}$$

㉠에서

$$g(t)=\left(-\frac{1}{2}t^2+4t-\frac{5}{2}\right)-t\times(-t+4)$$
$$=-\frac{1}{2}t^2+4t-\frac{5}{2}+t^2-4t$$
$$=\frac{1}{2}t^2-\frac{5}{2}$$

$$\therefore g(3)=\frac{1}{2}\times 3^2-\frac{5}{2}=2$$

답 2

10

$f'(x)=3x^2+2ax-1$에서

$$f(x)=\int (3x^2+2ax-1)dx$$
$$=x^3+ax^2-x+C \text{ (단, } C\text{는 적분상수)}$$

$f(x)$가 $x^2-5x+4=(x-1)(x-4)$로 나누어떨어지므로

$$f(1)=f(4)=0$$
$$f(1)=1+a-1+C$$
$$=a+C=0 \qquad \cdots\cdots ㉠$$
$$f(4)=4^3+a\times 4^2-4+C$$
$$=60+16a+C=0 \qquad \cdots\cdots ㉡$$

㉠, ㉡을 연립하여 풀면

$$a=-4, \ C=4$$

따라서 $f(x)=x^3-4x^2-x+4$이므로

$$f(2)=2^3-4\times 2^2-2+4=-6$$

답 -6

11

주어진 그래프에서

$$f'(x)=\begin{cases} -1 & (x<-1 \text{ 또는 } x>1) \\ x+1 & (-1<x<0) \\ -x+1 & (0<x<1) \end{cases} \text{ 이므로}$$

$$f(x)=\begin{cases} -x+C_1 & (x<-1) \\ \frac{1}{2}x^2+x+C_2 & (-1<x<0) \\ -\frac{1}{2}x^2+x+C_3 & (0<x<1) \\ -x+C_4 & (x>1) \end{cases}$$

$$\text{(단, } C_1, \ C_2, \ C_3, \ C_4\text{는 적분상수)}$$

이때, $f(0)=0$이고 함수 $f(x)$는 $x=0$에서 연속이므로

$f(0)=\lim\limits_{x\to 0+}f(x)=\lim\limits_{x\to 0-}f(x)=0$

$\therefore C_2=C_3=0$

함수 $f(x)$는 $x=-1$에서 연속이므로

$\lim\limits_{x\to -1+}f(x)=\lim\limits_{x\to -1-}f(x)$

$\dfrac{1}{2}-1=1+C_1 \qquad \therefore C_1=-\dfrac{3}{2}$

함수 $f(x)$는 $x=1$에서 연속이므로

$\lim\limits_{x\to 1+}f(x)=\lim\limits_{x\to 1-}f(x)$

$-1+C_4=-\dfrac{1}{2}+1 \qquad \therefore C_4=\dfrac{3}{2}$

즉, $f(x)=\begin{cases} -x-\dfrac{3}{2} & (x<-1) \\ \dfrac{1}{2}x^2+x & (-1\le x<0) \\ -\dfrac{1}{2}x^2+x & (0\le x<1) \\ -x+\dfrac{3}{2} & (x\ge 1) \end{cases}$ 이므로 함수

$y=f(x)$의 그래프는 다음과 같다.

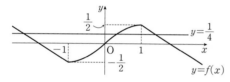

$a<0$이고, $f(a)=\dfrac{1}{4}$이므로 함수 $y=f(x)$의 그래프에서

$a<-1$

따라서 $f(a)=-a-\dfrac{3}{2}$이므로

$-a-\dfrac{3}{2}=\dfrac{1}{4}$

$\therefore a=-\dfrac{7}{4}$

답 $-\dfrac{7}{4}$

12

주어진 그래프에서 $f'(x)=\begin{cases} 1 & (x<-1) \\ 4x & (-1<x<1) \\ -1 & (x>1) \end{cases}$ 이므로

$f(x)=\begin{cases} x+C_1 & (x<-1) \\ 2x^2+C_2 & (-1<x<1) \\ -x+C_3 & (x>1) \end{cases}$

(단, C_1, C_2, C_3은 적분상수)

이때, $f(0)=0$이므로 $C_2=0$

함수 $f(x)$는 실수 전체의 집합에서 연속이므로 $x=-1$, $x=1$에서 연속이다. 즉,

$\lim\limits_{x\to -1+}f(x)=\lim\limits_{x\to -1-}f(x)$이므로

$2=-1+C_1$

$\therefore C_1=3$

$\lim\limits_{x\to 1+}f(x)=\lim\limits_{x\to 1-}f(x)$이므로 $-1+C_3=2$

$\therefore C_3=3$

따라서 $f(x)=\begin{cases} x+3 & (x<-1) \\ 2x^2 & (-1\le x<1) \\ -x+3 & (x\ge 1) \end{cases}$ 이므로 함수

$y=f(x)$의 그래프는 오른쪽 그림과 같다.

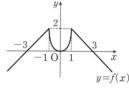

ㄱ. 함수 $y=f(x)$의 그래프는 y축에 대하여 대칭이므로 모든 실수 x에 대하여 $f(x)=f(-x)$ (참)

ㄴ. 함수 $f(x)$는 $x=-1$, $x=0$, $x=1$인 점에서 극값을 가지므로 모든 극값의 합은 $f(-1)+f(0)+f(1)=2+0+2=4$ (거짓)

ㄷ. 방정식 $f(x)=k$가 서로 다른 세 실근을 가지려면 함수 $y=f(x)$의 그래프와 직선 $y=k$가 서로 다른 세 점에서 만나야 하므로 $k=0$

따라서 방정식 $f(x)=k$가 서로 다른 세 실근을 갖도록 하는 정수 k의 개수는 1이다. (거짓)

그러므로 옳은 것은 ㄱ이다.

답 ①

13

$f(x)=\dfrac{d}{dx}\displaystyle\int \{x^2f(x)+2x-g(x)\}dx$에서

$f(x)=x^2f(x)+2x-g(x)$ ……㉠

$\displaystyle\int \left\{\dfrac{d}{dx}g(x)\right\}dx=x^2f(x)+x+3$에서

$g(x)+C=x^2f(x)+x+3$ (단, C는 적분상수) ……㉡

이때, $f(0)=1$이므로 ㉠, ㉡의 양변에 $x=0$을 대입하면

$1=-g(0)$, $g(0)+C=3$

$\therefore g(0)=-1$, $C=4$

이것을 ㉡에 대입하면

$g(x)=x^2f(x)+x-1$ ·······㉢

㉠에서

$f(x)=\{x^2f(x)+2x\}-\{x^2f(x)+x-1\}$

$\qquad =x+1$

$\therefore g(x)=x^2(x+1)+x-1$ $(\because ㉢)$

$\qquad\quad =x^3+x^2+x-1$

$f(x)=g(x)$에서

$x+1=x^3+x^2+x-1$

$x^3+x^2-2=0$, $(x-1)(x^2+2x+2)=0$

$\therefore x=1$ $(\because \underset{=(x+1)^2+1}{x^2+2x+2}>0)$

따라서 방정식 $f(x)=g(x)$의 서로 다른 실근의 개수는 1이다.

답 1

14

함수 $f(x)=1+4x+9x^2+\cdots+100x^9$에 대하여

$\int\left\{\dfrac{d}{dx}f(x)\right\}dx=f(x)+C$ (C는 적분상수)라 하면

$F(x)=\int\left[\dfrac{d}{dx}\int\left\{\dfrac{d}{dx}f(x)\right\}dx\right]dx$

$\qquad =\int\left[\dfrac{d}{dx}\{f(x)+C\}\right]dx$

$\qquad =\int f'(x)dx$

$\qquad =f(x)+C$

————————————— (가)

$F(0)=1$에서

$F(0)=f(0)+C=1+C=1$

$\therefore C=0$

따라서 $F(x)=f(x)$이므로

————————————— (나)

$F(1)=1+4+9+\cdots+100$

$\qquad =\displaystyle\sum_{k=1}^{10}k^2$

$\qquad =\dfrac{10\times11\times21}{6}=385$

————————————— (다)

답 385

단계	채점 기준	배점
(가)	부정적분과 미분의 관계를 이용해 $F(x)$의 식을 구한 경우	40%
(나)	$F(0)=1$을 이용해 $F(x)$의 식을 구한 경우	30%
(다)	자연수의 거듭제곱의 합을 이용해 $F(1)$의 값을 구한 경우	30%

보충설명 ————————————

자연수의 거듭제곱의 합

(1) $\displaystyle\sum_{k=1}^{n}k=1+2+3+\cdots+n=\dfrac{n(n+1)}{2}$

(2) $\displaystyle\sum_{k=1}^{n}k^2=1^2+2^2+3^2+\cdots+n^2=\dfrac{n(n+1)(2n+1)}{6}$

(3) $\displaystyle\sum_{k=1}^{n}k^3=1^3+2^3+3^3+\cdots+n^3=\left\{\dfrac{n(n+1)}{2}\right\}^2$

15

$f'(x)=2x+|x^2-1|$에서

$f'(x)=\begin{cases}x^2+2x-1 & (x<-1 \text{ 또는 } x>1) \\ -x^2+2x+1 & (-1<x<1)\end{cases}$ 이므로

$f(x)=\begin{cases}\dfrac{1}{3}x^3+x^2-x+C_1 & (x<-1) \\ -\dfrac{1}{3}x^3+x^2+x+C_2 & (-1<x<1) \\ \dfrac{1}{3}x^3+x^2-x+C_3 & (x>1)\end{cases}$

(단, C_1, C_2, C_3은 적분상수)

함수 $y=f(x)$의 그래프가 점 $(0,\ 1)$을 지나므로

$f(0)=1$에서 $C_2=1$

또한, 함수 $f(x)$는 실수 전체의 집합에서 연속이므로

$x=-1$, $x=1$에서 연속이다.

즉, $\displaystyle\lim_{x\to-1+}f(x)=\lim_{x\to-1-}f(x)$이므로

$\dfrac{1}{3}+1+(-1)+1=-\dfrac{1}{3}+1-(-1)+C_1$

$\therefore C_1=-\dfrac{1}{3}$

또한, $\displaystyle\lim_{x\to1+}f(x)=\lim_{x\to1-}f(x)$이므로

$\dfrac{1}{3}+1-1+C_3=-\dfrac{1}{3}+1+1+1$

$\therefore C_3=\dfrac{7}{3}$

따라서 $f(x) = \begin{cases} \dfrac{1}{3}x^3 + x^2 - x - \dfrac{1}{3} & (x < -1) \\[2mm] -\dfrac{1}{3}x^3 + x^2 + x + 1 & (-1 \le x < 1) \\[2mm] \dfrac{1}{3}x^3 + x^2 - x + \dfrac{7}{3} & (x \ge 1) \end{cases}$

이므로

$f(-2) + f(2) = \left(-\dfrac{8}{3} + 4 + 2 - \dfrac{1}{3} \right) + \left(\dfrac{8}{3} + 4 - 2 + \dfrac{7}{3} \right)$

$\qquad\qquad\qquad = 10$

답 ③

16

조건 ㈎에서 $\dfrac{d}{dx}\{f(x) + g(x)\} = 2x + 3$이므로

$f(x) + g(x) = x^2 + 3x + C_1$ (단, C_1은 적분상수) ……㉠

조건 ㈏에서 $\dfrac{d}{dx}\{f(x)g(x)\} = 3x^2 + 6x + 2$이므로

$f(x)g(x) = x^3 + 3x^2 + 2x + C_2$ (단, C_2는 적분상수)

㉡

㉠, ㉡의 양변에 $x = -1$을 각각 대입하면

$-1 + g(-1) = C_1 - 2$, $\ -g(-1) = C_2$ (∵ 조건 ㈐)

∴ $g(-1) = C_1 - 1 = -C_2$ ……㉢

㉠, ㉡의 양변에 $x = 0$을 대입하면

$f(0) + 1 = C_1$, $\ f(0) = C_2$ (∵ 조건 ㈐)

∴ $f(0) = C_1 - 1 = C_2$ ……㉣

㉢, ㉣을 연립하여 풀면 $C_1 = 1$, $C_2 = 0$이므로

$f(x) + g(x) = x^2 + 3x + 1$,

$f(x)g(x) = x^3 + 3x^2 + 2x = x(x+1)(x+2)$

이때, 조건 ㈐에서 $f(-1) = -1$, $g(0) = 1$이므로

$f(x) = x(x+2)$, $g(x) = x + 1$

∴ $f(0) + g(-1) = 0$

답 0

17

$f'(x) = \begin{cases} 1 & (x < -1 \text{ 또는 } x > 1) \\ -x & (-1 < x < 0) \\ x & (0 < x < 1) \end{cases}$ 이므로

$f(x) = \begin{cases} x + C_1 & (x < -1) \\[1mm] -\dfrac{1}{2}x^2 + C_2 & (-1 < x < 0) \\[1mm] \dfrac{1}{2}x^2 + C_3 & (0 < x < 1) \\[1mm] x + C_4 & (x > 1) \end{cases}$

(단, C_1, C_2, C_3, C_4는 적분상수)

함수 $f(x)$가 실수 전체의 집합에서 미분가능하므로 실수 전체의 집합에서 연속이다.

즉, 함수 $f(x)$는 $x = 0$에서 연속이고, $f(0) = 0$이므로

$f(0) = \lim\limits_{x \to 0+} f(x) = \lim\limits_{x \to 0-} f(x) = 0$

∴ $C_2 = C_3 = 0$

함수 $f(x)$는 $x = -1$, $x = 1$에서 연속이므로

$\lim\limits_{x \to -1+} f(x) = \lim\limits_{x \to -1-} f(x)$에서

$-\dfrac{1}{2} = -1 + C_1$ ∴ $C_1 = \dfrac{1}{2}$

$\lim\limits_{x \to 1+} f(x) = \lim\limits_{x \to 1-} f(x)$에서

$1 + C_4 = \dfrac{1}{2}$ ∴ $C_4 = -\dfrac{1}{2}$

즉, $f(x) = \begin{cases} x + \dfrac{1}{2} & (x < -1) \\[1mm] -\dfrac{1}{2}x^2 & (-1 \le x < 0) \\[1mm] \dfrac{1}{2}x^2 & (0 \le x < 1) \\[1mm] x - \dfrac{1}{2} & (x \ge 1) \end{cases}$ 이므로 함수

$y = |f(x)|$의 그래프는 다음 그림과 같다.

이때, 방정식 $|f(x)| = 1$의 실근은 함수 $y = |f(x)|$의 그래프와 직선 $y = 1$의 교점의 x좌표와 같으므로

$-x - \dfrac{1}{2} = 1$, $x - \dfrac{1}{2} = 1$에서 $x = -\dfrac{3}{2}$, $x = \dfrac{3}{2}$

따라서 구하는 곱은

$\left(-\dfrac{3}{2} \right) \times \dfrac{3}{2} = -\dfrac{9}{4}$

답 $-\dfrac{9}{4}$

18

$f(x+y)=f(x)+f(y)+2xy-1$㉠

㉠의 양변에 $x=0$, $y=0$을 대입하면

$f(0)=f(0)+f(0)-1$ ∴ $f(0)=1$㉡

도함수의 정의에 의하여

$$f'(x)=\lim_{h \to 0}\frac{f(x+h)-f(x)}{h}$$
$$=\lim_{h \to 0}\frac{f(x)+f(h)+2xh-1-f(x)}{h}\ (\because ㉠)$$
$$=\lim_{h \to 0}\frac{2xh+f(h)-1}{h}$$
$$=2x+\lim_{h \to 0}\frac{f(h)-1}{h}$$
$$=2x+\lim_{h \to 0}\frac{f(h)-f(0)}{h}\ (\because ㉡)$$
$$=2x+f'(0)$$

$f(x)=\int f'(x)dx$이므로

$$f(x)=\int\{2x+f'(0)\}dx$$
$$=x^2+f'(0)x+C\ (단, C는 적분상수)$$

㉡에서 $f(0)=1$이므로 $C=1$

따라서 $f(x)=x^2+f'(0)x+1$이므로

$$\lim_{x \to 1}\frac{f(x)-f'(x)}{x^2-1}$$
$$=\lim_{x \to 1}\frac{\{x^2+f'(0)x+1\}-\{2x+f'(0)\}}{x^2-1}$$
$$=\lim_{x \to 1}\frac{(x^2-2x+1)+(x-1)f'(0)}{(x+1)(x-1)}$$
$$=\lim_{x \to 1}\frac{(x-1)\{x-1+f'(0)\}}{(x+1)(x-1)}$$
$$=\lim_{x \to 1}\left\{\frac{x-1+f'(0)}{x+1}\times\frac{x-1}{x-1}\right\}$$
$$=\frac{1}{2}f'(0)=14$$

∴ $f'(0)=28$

<div align="right">답 28</div>

19

최고차항의 계수가 2인 삼차함수 $f(x)$에 대하여 방정식 $f(x)=0$의 실근은 $x=0$, $x=\alpha$ (중근)이므로

$f(x)=2x(x-\alpha)^2$㉠

조건 ㈎에서 $g'(x)=f(x)+xf'(x)=\{xf(x)\}'$이므로

$$g(x)=\int\{xf(x)\}'dx$$
$$=xf(x)+C\ (단, C는 적분상수)$$㉡

㉠을 ㉡에 대입하면

$$g(x)=2x^2(x-\alpha)^2+C$$
$$g'(x)=4x(x-\alpha)^2+4x^2(x-\alpha)$$
$$=4x(x-\alpha)(2x-\alpha)$$

$g'(x)=0$에서 $x=0$ 또는 $x=\dfrac{\alpha}{2}$ 또는 $x=\alpha$

함수 $g(x)$의 증가와 감소를 표로 나타내면 다음과 같다.

x	\cdots	0	\cdots	$\dfrac{\alpha}{2}$	\cdots	α	\cdots
$g'(x)$	$-$	0	$+$	0	$-$	0	$+$
$g(x)$	↘	극소	↗	극대	↘	극소	↗

조건 ㈏에서 함수 $g(x)$는 $x=0$, $x=\alpha$에서 극소이고, 극솟값이 0이므로

$$g(0)=g(\alpha)=C=0$$

∴ $g(x)=2x^2(x-\alpha)^2$

함수 $g(x)$는 $x=\dfrac{\alpha}{2}$에서 극대이고, 극댓값이 32이므로

$$g\left(\frac{\alpha}{2}\right)=32$$
$$g\left(\frac{\alpha}{2}\right)=2\times\left(\frac{\alpha}{2}\right)^2\times\left(\frac{\alpha}{2}-\alpha\right)^2=32$$
$$\frac{\alpha^4}{8}=32,\ \alpha^4-256=0,\ (\alpha^2+16)(\alpha+4)(\alpha-4)=0$$

∴ $\alpha=4\ (\because \alpha>0)$

따라서 $g(x)=2x^2(x-4)^2$이므로

$$g(5)=2\times5^2\times(5-4)^2=50$$

<div align="right">답 50</div>

20

$f'(-\sqrt{2})=f'(0)=f'(\sqrt{2})=0$이므로

$f'(x)=ax(x+\sqrt{2})(x-\sqrt{2})=ax^3-2ax\ (a>0)$라 하면

$$f(x)=\int f'(x)dx=\int(ax^3-2ax)dx$$
$$=\frac{a}{4}x^4-ax^2+C\ (단, C는 적분상수)$$

$f(0)=1$이므로

$C=1$

$f(\sqrt{2})=-3$이므로

$\dfrac{a}{4}\times(\sqrt{2})^4-a\times(\sqrt{2})^2+1=-3$

$-a+1=-3$

$\therefore\ a=4$

따라서 $f(x)=x^4-4x^2+1$이므로 함수 $f(x)$의 증가와 감소를 표로 나타내면 다음과 같다.

x	\cdots	$-\sqrt{2}$	\cdots	0	\cdots	$\sqrt{2}$	\cdots
$f'(x)$	$-$	0	$+$	0	$-$	0	$+$
$f(x)$	\searrow	-3	\nearrow	1	\searrow	-3	\nearrow

함수 $y=f(x)$의 그래프는 오른쪽 그림과 같고,

$f(-2)=f(2)=1>0$,

$f(-1)=f(1)=-2<0$,

$f(0)=1>0$

이므로 $f(m)f(m+1)<0$을 만족시키는 정수 m의 값은

$m=-2,\ m=-1,\ m=0,\ m=1$

따라서 모든 정수 m의 값의 합은

$-2-1+0+1=-2$

답 ①

21

$f(x)=(x+1)(x-5)^9$

$\qquad=\{(x-5)+6\}(x-5)^9$

$\qquad=(x-5)^{10}+6(x-5)^9$

$f(x)$의 한 부정적분이 $F(x)$이므로

$F(x)=\displaystyle\int f(x)dx$

$\qquad=\displaystyle\int\{(x-5)^{10}+6(x-5)^9\}dx$

$\qquad=\displaystyle\int (x-5)^{10}dx+6\int(x-5)^9dx$

$\qquad=\dfrac{1}{11}(x-5)^{11}+\dfrac{3}{5}(x-5)^{10}+C$

(단, C는 적분상수)

$F(5)=0$에서 $C=0$

따라서 $F(x)=\dfrac{1}{11}(x-5)^{11}+\dfrac{3}{5}(x-5)^{10}$이므로

$F(4)=\dfrac{1}{11}\times(-1)^{11}+\dfrac{3}{5}\times(-1)^{10}=\dfrac{28}{55}$

그러므로 $p=55,\ q=28$이므로

$p+q=55+28=83$

답 83

다른풀이

$x-5=t$로 놓으면 $x=t+5$이므로

$f(t+5)=(t+6)t^9=t^{10}+6t^9$

$f(x)$의 한 부정적분이 $F(x)$이므로

$F(t+5)=\displaystyle\int f(t+5)dt=\int(t^{10}+6t^9)dt$

$\qquad\qquad=\dfrac{1}{11}t^{11}+\dfrac{3}{5}t^{10}+C$ (단, C는 적분상수)

$F(5)=0$이므로 위의 식의 양변에 $t=0$을 대입하면

$C=0$

따라서 $F(t+5)=\dfrac{1}{11}t^{11}+\dfrac{3}{5}t^{10}$이므로 양변에 $t=-1$을 대입하면

$F(4)=\dfrac{1}{11}\times(-1)^{11}+\dfrac{3}{5}\times(-1)^{10}=\dfrac{28}{55}$

그러므로 $p=55,\ q=28$이므로

$p+q=55+28=83$

22

함수 $f(x)$의 한 부정적분이 $F(x)$이므로

$F'(x)=f(x)$

$2F(x)=(x-1)\{f(x)-4\}$의 양변을 x에 대하여 미분하면

$2F'(x)=f(x)-4+(x-1)f'(x)$

$2f(x)=f(x)-4+(x-1)f'(x)$

$\therefore\ f(x)=(x-1)f'(x)-4$ $\quad\cdots\cdots\ \bigcirc$

이때, 다항식 $f(x)$의 최고차항을 x^n (n은 음이 아닌 정수)이라 하면

(i) $n=0$일 때,

$\quad f(x)=1,\ f'(x)=0$이므로 \bigcirc을 만족시키지 못한다.

(ii) $n=1$일 때,

$\quad f(x)=x+a$ (a는 실수)라 하면 $f'(x)=1$

○에서

$x+a=x-1-4=x-5$

$\therefore a=-5 \qquad \therefore f(x)=x-5$

(iii) $n\geq 2$일 때,

$f(x)=x^n+a_1x^{n-1}+a_2x^{n-2}+\cdots+a_n$

$\qquad\qquad (a_1,\ a_2,\ a_3,\ \cdots,\ a_n$은 실수)이라 하면

$f'(x)=nx^{n-1}+a_1(n-1)x^{n-2}+a_2(n-2)x^{n-3}$

$\qquad\qquad\qquad +\cdots+a_{n-1}$

○에서

$x^n+a_1x^{n-1}+a_2x^{n-2}+\cdots+a_n$

$=(x-1)\{nx^{n-1}+a_1(n-1)x^{n-2}+a_2(n-2)x^{n-3}$

$\qquad\qquad\qquad +\cdots+a_{n-1}\}-4$

$=nx^n+\{a_1(n-1)-n\}x^{n-1}$

$\qquad +\{a_2(n-2)-a_1(n-1)\}x^{n-2}+\cdots-a_{n-1}-4$

$\therefore\ n=1$

그런데 $n\geq 2$이므로 조건을 만족시키는 n의 값은 존재하지 않는다.

(i), (ii), (iii)에서 $f(x)=x-5$이므로

$2F(x)=(x-1)\{(x-5)-4\}$

$\qquad\quad =(x-1)(x-9)$

$\qquad\quad =x^2-10x+9$

즉, $F(x)=\dfrac{1}{2}(x^2-10x+9)$

$\therefore F(4)=\dfrac{1}{2}(4^2-10\times 4+9)=-\dfrac{15}{2}$

답 $-\dfrac{15}{2}$

23

주어진 그래프에서 $f'(-2)=0,\ f'(2)=0$이므로

$f'(x)=a(x+2)(x-2)=ax^2-4a\ (a<0)$라 하자.

$f'(0)=3$이므로

$-4a=3 \qquad \therefore a=-\dfrac{3}{4}$

따라서 $f'(x)=-\dfrac{3}{4}x^2+3$이므로

$f(x)=\displaystyle\int f'(x)dx$

$\qquad =\displaystyle\int\left(-\dfrac{3}{4}x^2+3\right)dx$

$\qquad =-\dfrac{1}{4}x^3+3x+C$ (단, C는 적분상수)

$f(1)=1$이므로 $-\dfrac{1}{4}+3+C=1$

$\therefore C=-\dfrac{7}{4}$

$\therefore f(x)=-\dfrac{1}{4}x^3+3x-\dfrac{7}{4}$

함수 $f(x)$의 증가와 감소를 표로 나타내면 다음과 같다.

x	\cdots	-2	\cdots	2	\cdots
$f'(x)$	$-$	0	$+$	0	$-$
$f(x)$	\searrow	$-\dfrac{23}{4}$	\nearrow	$\dfrac{9}{4}$	\searrow

한편, 방정식 $f(x)=\dfrac{n}{2}(x-1)$이 서로 다른 세 실근을 가지려면 함수 $y=f(x)$의 그래프와 직선 $y=\dfrac{n}{2}(x-1)$이 서로 다른 세 점에서 만나야 한다. 직선 $y=\dfrac{n}{2}(x-1)$은 항상 점 $(1,\ 0)$을 지나므로 함수 $y=f(x)$의 그래프와 직선 $y=\dfrac{n}{2}(x-1)$이 서로 다른 세 점에서 만나려면 오른쪽 그림에서 직선 $y=\dfrac{n}{2}(x-1)$이 x축과 직선 ○ 사이에 있어야 한다.

이때, 직선 ○은 점 $(1,\ 0)$에서 곡선 $y=f(x)$에 그은 접선이므로 접점의 좌표를 $(t,\ f(t))$라 하면 접선의 기울기는

$f'(t)=-\dfrac{3}{4}t^2+3$

점 $(t,\ f(t))$에서의 접선의 방정식은

$y-\left(-\dfrac{1}{4}t^3+3t-\dfrac{7}{4}\right)=\left(-\dfrac{3}{4}t^2+3\right)(x-t)$

이 직선이 점 $(1,\ 0)$을 지나므로

$\dfrac{1}{4}t^3-3t+\dfrac{7}{4}=\left(-\dfrac{3}{4}t^2+3\right)(1-t)$

$\dfrac{1}{4}t^3-3t+\dfrac{7}{4}=\dfrac{3}{4}t^3-\dfrac{3}{4}t^2-3t+3$

$\dfrac{1}{2}t^3-\dfrac{3}{4}t^2+\dfrac{5}{4}=0,\ 2t^3-3t^2+5=0$

$(t+1)(2t^2-5t+5)=0$

$$\begin{array}{r|rrrr} -1 & 2 & -3 & 0 & 5 \\ & & -2 & 5 & -5 \\ \hline & 2 & -5 & 5 & 0 \end{array}$$

$\therefore\ t=-1\ (\because\ 2t^2-5t+5>0)$

$=2\left(t-\dfrac{5}{4}\right)^2+\dfrac{15}{4}$

따라서 직선 ○의 기울기는

$f'(-1)=-\dfrac{3}{4}\times(-1)^2+3=\dfrac{9}{4}$이므로

$0<\dfrac{n}{2}<\dfrac{9}{4} \qquad \therefore\ 0<n<\dfrac{9}{2}$

그러므로 함수 $y=f(x)$의 그래프와 직선 $y=\dfrac{n}{2}(x-1)$이 서로 다른 세 점에서 만나도록 하는 자연수 n은 1, 2, 3, 4 의 4개이다.

답 4

24

조건 ㈎에서 $f'(1)=0$, $f(1)=20$이므로
함수 $y=f(x)$의 그래프의 개형은
오른쪽 그림과 같다.

조건 ㈏에서 삼차방정식
$f(x)=f(3)$, 즉 $f(x)-f(3)=0$
은 서로 다른 두 실근을 가지므로 함수 $f(x)$는 $x=3$에서 극 값을 갖고, 방정식 $f(x)-f(3)=0$은 $x=1$ 또는 $x=3$을 중근으로 갖는다.

(i) $x=1$이 중근일 때,

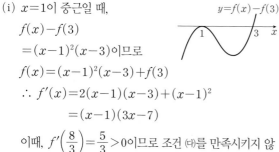

$\quad f(x)-f(3)$
$\quad =(x-1)^2(x-3)$이므로
$\quad f(x)=(x-1)^2(x-3)+f(3)$
$\quad \therefore f'(x)=2(x-1)(x-3)+(x-1)^2$
$\qquad\qquad =(x-1)(3x-7)$
이때, $f'\left(\dfrac{8}{3}\right)=\dfrac{5}{3}>0$이므로 조건 ㈏를 만족시키지 않 는다.

(ii) $x=3$이 중근일 때,

$\quad f'(1)=0$, $f'(3)=0$이므로
$\quad f'(x)=3(x-1)(x-3)$
$\qquad\qquad =3x^2-12x+9$
이때, $f'\left(\dfrac{8}{3}\right)=-\dfrac{5}{3}<0$이므로 조건 ㈏를 만족시킨다.

(i), (ii)에서

$f(x)=\displaystyle\int f'(x)dx$

$\qquad =\displaystyle\int (3x^2-12x+9)dx$

$\qquad =x^3-6x^2+9x+C$ (단, C는 적분상수)

$f(1)=20$이므로 $1-6+9+C=20$

$\therefore C=16$

따라서 $f(x)=x^3-6x^2+9x+16$이므로

$f(0)=16$

답 16

01-1 (1) 9 (2) $-\dfrac{11}{2}$	**01-**2 6
02-1 (1) $-\dfrac{1}{4}$ (2) 20	**02-**2 -11
02-3 $\dfrac{16}{3}$ **03-**1 (1) 10 (2) 9	**03-**2 -6
03-3 1 **04-**1 $\dfrac{5}{2}$	**04-**2 $\dfrac{9}{2}$
05-1 6 **05-**2 5	**05-**3 $\dfrac{31}{15}$
06-1 28 **06-**2 3	**07-**1 $\dfrac{5}{2}$
07-2 10 **07-**3 33	**08-**1 2
08-2 $\dfrac{4}{3}$ **08-**3 5	**09-**1 2
09-2 -4 **09-**3 -6	

01-1

(1) $\displaystyle\int_0^1 (as^2+1)ds=\left[\dfrac{a}{3}s^3+s\right]_0^1=\dfrac{1}{3}a+1=4$

즉, $\dfrac{1}{3}a=3$이므로 $a=9$

(2) (좌변)$=\displaystyle\int_{-1}^2 (x^2-3x)dx$

$\qquad =\left[\dfrac{1}{3}x^3-\dfrac{3}{2}x^2\right]_{-1}^2$

$\qquad =\left(\dfrac{8}{3}-6\right)-\left(-\dfrac{1}{3}-\dfrac{3}{2}\right)=-\dfrac{3}{2}$

(우변)$=\displaystyle\int_a^2 (x^2-3x)dx$

$\qquad =\left[\dfrac{1}{3}x^3-\dfrac{3}{2}x^2\right]_a^2$

$\qquad =\left(\dfrac{8}{3}-6\right)-\left(\dfrac{1}{3}a^3-\dfrac{3}{2}a^2\right)$

$\qquad =-\dfrac{1}{3}a^3+\dfrac{3}{2}a^2-\dfrac{10}{3}$

즉, $-\dfrac{3}{2}=-\dfrac{1}{3}a^3+\dfrac{3}{2}a^2-\dfrac{10}{3}$에서

$\dfrac{1}{3}a^3-\dfrac{3}{2}a^2+\dfrac{11}{6}=0$, $2a^3-9a^2+11=0$

$(a+1)(2a^2-11a+11)=0$

$\therefore a=-1$ 또는

$2a^2-11a+11=0$

$$\begin{array}{r|rrrr} -1 & 2 & -9 & 0 & 11 \\ & & -2 & 11 & -11 \\ \hline & 2 & -11 & 11 & 0 \end{array}$$

이때, 이차방정식
$2a^2-11a+11=0$의 판별식을 D라 하면

$$D=(11)^2-88>0$$

이므로 서로 다른 두 실근을 갖고, 두 실근의 곱은 $\dfrac{11}{2}$

따라서 $2a^3-9a^2+11=0$의 모든 a의 값의 곱은

$$(-1)\times\dfrac{11}{2}=-\dfrac{11}{2}$$

<div align="right">답 (1) 9 (2) $-\dfrac{11}{2}$</div>

다른풀이

(2) $2a^3-9a^2+11=0$에서 삼차방정식의 근과 계수의 관계에

의하여 a의 값의 곱은 $-\dfrac{11}{2}$이다.

01-2

$f(x)$는 최고차항의 계수가 1인 삼차함수이고,

$f(1)=f(2)=f(4)=0$을 만족시키므로

$$f(x)=(x-1)(x-2)(x-4)$$

$$\therefore \int_0^3 f'(x)dx=\Big[f(x)\Big]_0^3=f(3)-f(0)$$
$$=-2-(-8)=6$$

<div align="right">답 6</div>

다른풀이

$f(x)=(x-1)(x-2)(x-4)$에서

$$f'(x)=(x-2)(x-4)+(x-1)(x-4)+(x-1)(x-2)$$
$$=3x^2-14x+14$$

$$\therefore \int_0^3 f'(x)dx=\int_0^3 (3x^2-14x+14)dx$$
$$=\Big[x^3-7x^2+14x\Big]_0^3$$
$$=(27-63+42)-0$$
$$=6$$

02-1

(1) (주어진 식)$=\displaystyle\int_1^5 f(x)dx+\int_2^0 f(x)dx+\int_5^2 f(x)dx$
$$=\int_1^0 f(x)dx$$
$$=-\int_0^1 (x^3-3x^2+2x)dx$$

$$=-\Big[\dfrac{1}{4}x^4-x^3+x^2\Big]_0^1$$
$$=-\Big(\dfrac{1}{4}-1+1\Big)$$
$$=-\dfrac{1}{4}$$

(2) $\displaystyle\int_{-1}^3 f(x)dx=\int_{-1}^2 (3x^2-x)dx+\int_2^3 5x\,dx$
$$=\Big[x^3-\dfrac{1}{2}x^2\Big]_{-1}^2+\Big[\dfrac{5}{2}x^2\Big]_2^3$$
$$=\Big\{(8-2)-\Big(-1-\dfrac{1}{2}\Big)\Big\}+\Big(\dfrac{45}{2}-10\Big)$$
$$=20$$

<div align="right">답 (1) $-\dfrac{1}{4}$ (2) 20</div>

02-2

$\displaystyle\int_2^{-1}\{f(x)-g(x)\}dx=4$에서

$$\int_{-1}^2\{f(x)-g(x)\}dx=-\int_2^{-1}\{f(x)-g(x)\}dx=-4$$

한편, 정적분의 성질에 의하여

$$\int_{-1}^2 f(x)dx+\int_{-1}^2 g(x)dx=10 \quad\cdots\cdots\text{㉠}$$

$$\int_{-1}^2 f(x)dx-\int_{-1}^2 g(x)dx=-4 \quad\cdots\cdots\text{㉡}$$

㉠, ㉡을 연립하여 풀면

$$\int_{-1}^2 f(x)dx=3, \quad \int_{-1}^2 g(x)dx=7$$

$$\therefore \int_{-1}^2\{f(x)-2g(x)\}dx$$
$$=\int_{-1}^2 f(x)dx-2\int_{-1}^2 g(x)dx$$
$$=3-2\times 7=-11$$

<div align="right">답 -11</div>

02-3

$$\int_{-a}^a f(x)dx=\int_{-a}^0 (2x+2)dx+\int_0^a (-x^2+2x+2)dx$$
$$=\Big[x^2+2x\Big]_{-a}^0+\Big[-\dfrac{1}{3}x^3+x^2+2x\Big]_0^a$$
$$=-(a^2-2a)+\Big(-\dfrac{1}{3}a^3+a^2+2a\Big)$$
$$=-\dfrac{1}{3}a^3+4a$$

$g(a)=-\dfrac{1}{3}a^3+4a$라 하면 $g'(a)=-a^2+4$

$g'(a)=0$에서 $a=2$ $(\because a>0)$

함수 $g(a)$의 증가와 감소를 표로 나타내면 다음과 같다.

a	(0)	\cdots	2	\cdots
$g'(a)$		$+$	0	$-$
$g(a)$		\nearrow	$\dfrac{16}{3}$	\searrow

따라서 함수 $g(a)$는 $a=2$에서 극대이면서 최대이고 최댓값 $\dfrac{16}{3}$ 을 갖는다.

답 $\dfrac{16}{3}$

03-1

(1) $x+|x-3|=\begin{cases} x-(x-3) & (x<3) \\ x+(x-3) & (x\geq 3) \end{cases}$

$\qquad\qquad =\begin{cases} 3 & (x<3) \\ 2x-3 & (x\geq 3) \end{cases}$

$\therefore \displaystyle\int_1^4 (x+|x-3|)dx$

$= \displaystyle\int_1^3 3\,dx+\int_3^4 (2x-3)dx$

$=\Big[3x\Big]_1^3 + \Big[x^2-3x\Big]_3^4$

$=(9-3)+\{(16-12)-(9-9)\}$

$=10$

(2) $|x|+|x-1|=\begin{cases} -x-(x-1) & (x<0) \\ x-(x-1) & (0\leq x<1) \\ x+(x-1) & (x\geq 1) \end{cases}$

$\qquad\qquad =\begin{cases} -2x+1 & (x<0) \\ 1 & (0\leq x<1) \\ 2x-1 & (x\geq 1) \end{cases}$

$\therefore \displaystyle\int_{-1}^3 (|x|+|x-1|)dx$

$= \displaystyle\int_{-1}^0 (-2x+1)dx+\int_0^1 dx+\int_1^3 (2x-1)dx$

$=\Big[-x^2+x\Big]_{-1}^0 + \Big[x\Big]_0^1 + \Big[x^2-x\Big]_1^3$

$=-(-1-1)+1+\{(9-3)-(1-1)\}$

$=9$

답 (1) 10 (2) 9

03-2

$|2x(x-a)|=\begin{cases} 2x(x-a) & (x<0 \text{ 또는 } x\geq a) \\ -2x(x-a) & (0\leq x<a) \end{cases}$ 이므로

$\displaystyle\int_0^a |f(x)|dx=\int_0^a (-2x^2+2ax)dx$

$\qquad\qquad =\Big[-\dfrac{2}{3}x^3+ax^2\Big]_0^a$

$\qquad\qquad =-\dfrac{2}{3}a^3+a^3$

$\qquad\qquad =\dfrac{1}{3}a^3$

$\displaystyle\int_a^{a+2} f(x)dx=\int_a^{a+2} (2x^2-2ax)dx$

$\qquad\qquad =\Big[\dfrac{2}{3}x^3-ax^2\Big]_a^{a+2}$

$\qquad\qquad =\Big\{\dfrac{2}{3}(a+2)^3-a(a+2)^2\Big\}-\Big(\dfrac{2}{3}a^3-a^3\Big)$

$\qquad\qquad =4a+\dfrac{16}{3}$

$\dfrac{1}{3}a^3=4a+\dfrac{16}{3}$에서

$\dfrac{1}{3}a^3-4a-\dfrac{16}{3}=0,\ a^3-12a-16=0$

$(a+2)^2(a-4)=0 \qquad \therefore a=4 \ (\because a>0)$

따라서 $f(x)=2x(x-4)$이므로

$f(3)=2\times 3\times(-1)=-6$

답 -6

03-3

(i) $0\leq a\leq 2$일 때,

$|x-a|=\begin{cases} -(x-a) & (0\leq x<a) \\ x-a & (a\leq x\leq 2) \end{cases}$

$\therefore g(a)=\displaystyle\int_0^2 |x-a|dx$

$\qquad =\displaystyle\int_0^a (-x+a)dx+\int_a^2 (x-a)dx$

$\qquad =\Big[-\dfrac{1}{2}x^2+ax\Big]_0^a + \Big[\dfrac{1}{2}x^2-ax\Big]_a^2$

$\qquad =\Big(-\dfrac{1}{2}a^2+a^2\Big)+\Big\{(2-2a)-\Big(\dfrac{1}{2}a^2-a^2\Big)\Big\}$

$\qquad =a^2-2a+2=(a-1)^2+1$

(ii) $2<a\leq4$일 때,

$$|x-a|=-(x-a)\ (0\leq x\leq2)$$

$$\therefore g(a)=\int_0^2 |x-a|dx$$

$$=\int_0^2 (-x+a)dx$$

$$=\left[-\frac{1}{2}x^2+ax\right]_0^2$$

$$=2a-2$$

(i), (ii)에서 함수 $y=g(a)$의 그래프는 오른쪽 그림과 같다.

따라서 함수 $g(a)$는 $a=1$일 때 최솟값 1을 갖는다.

답 1

04-1

$$f(x)=\begin{cases}(x-3)+3 & (0\leq x<3)\\ -(x-3)+3 & (3\leq x\leq6)\end{cases}$$

$$=\begin{cases}x & (0\leq x<3)\\ -x+6 & (3\leq x\leq6)\end{cases}$$

$f(x)=f(x+6)$이므로

$$\int_{22}^{25} f(x)dx=\int_{16}^{19} f(x)dx$$

$$=\int_{10}^{13} f(x)dx=\int_4^7 f(x)dx$$

$$=\int_4^6 f(x)dx+\int_6^7 f(x)dx$$

$$=\int_4^6 f(x)dx+\int_0^1 f(x)dx$$

$$=\int_4^6 (-x+6)dx+\int_0^1 x\,dx$$

$$=\left[-\frac{1}{2}x^2+6x\right]_4^6+\left[\frac{1}{2}x^2\right]_0^1$$

$$=\{(-18+36)-(-8+24)\}+\frac{1}{2}$$

$$=\frac{5}{2}$$

답 $\dfrac{5}{2}$

04-2

함수 $y=f(x-1)$의 그래프는 함수 $y=f(x)$의 그래프를 x축의 방향으로 1만큼 평행이동한 것과 같으므로

$$\int_{10}^{12} f(x-1)dx=\int_9^{11} f(x)dx$$이다.

한편, $f(x-3)=f(x)$이므로

$$\int_9^{11} f(x)dx=\int_6^8 f(x)dx=\int_3^5 f(x)dx=\int_0^2 f(x)dx$$

$$\therefore \int_0^1 f(x)dx+\int_{10}^{12} f(x-1)dx$$

$$=\int_0^1 f(x)dx+\int_0^2 f(x)dx$$

$$=\int_0^1 (-x^2+3x)dx+\int_0^2 (-x^2+3x)dx$$

$$=\left[-\frac{1}{3}x^3+\frac{3}{2}x^2\right]_0^1+\left[-\frac{1}{3}x^3+\frac{3}{2}x^2\right]_0^2$$

$$=\left(-\frac{1}{3}+\frac{3}{2}\right)+\left(-\frac{8}{3}+6\right)$$

$$=\frac{9}{2}$$

답 $\dfrac{9}{2}$

05-1

모든 실수 x에 대하여 $f(-x)=-f(x)$이므로 함수 $y=f(x)$의 그래프는 원점에 대하여 대칭이다.

즉, $\displaystyle\int_{-3}^3 f(x)dx=0$

$$\therefore \int_{-3}^3 (x-3x^2)f(x)dx$$

$$=\int_{-3}^3 \underset{\text{우함수}}{xf(x)}dx-3\int_{-3}^3 \underset{\text{기함수}}{x^2f(x)}dx$$

$$=2\int_0^3 xf(x)dx-0$$

$$=2\int_{-3}^0 xf(x)dx$$

$$=2\times3=6$$

답 6

05-2

모든 실수 x에 대하여 $\underset{\text{기함수}}{f(-x)=-f(x)},\ \underset{\text{우함수}}{g(-x)=g(x)}$ 이므로

$h(x)=f(x)g(x)$에서

$h(-x)=f(-x)g(-x)$
$\qquad =-f(x)g(x)=-h(x)$

즉, 함수 $h(x)$는 그래프가 원점에 대하여 대칭인 기함수이 므로 $h'(x)$는 우함수이다.

한편, $h(-x)=-h(x)$의 양변에 $x=0$을 대입하면

$h(0)=0$

$\therefore \displaystyle\int_{-3}^{3}(x^3-2x+4)h'(x)dx$

$\quad =\displaystyle\int_{-3}^{3}\underset{\text{기함수}}{\underline{x^3h'(x)}}dx-2\displaystyle\int_{-3}^{3}\underset{\text{기함수}}{\underline{xh'(x)}}dx+4\displaystyle\int_{-3}^{3}\underset{\text{우함수}}{\underline{h'(x)}}dx$

$\quad =0-0+4\displaystyle\int_{-3}^{3}h'(x)dx$

$\quad =8\displaystyle\int_{0}^{3}h'(x)dx$

$\quad =8\Big[h(x)\Big]_{0}^{3}=8\{h(3)-h(0)\}$

$\quad =8h(3)\ (\because\ h(0)=0)$

따라서 $8h(3)=40$이므로

$h(3)=5$

<div align="right">답 5</div>

05-3

모든 실수 x에 대하여 $f(1+x)=f(1-x)$이므로 함수 $y=f(x)$의 그래프는 직선 $x=1$에 대하여 대칭이다.

$\displaystyle\int_{0}^{2}f(x)dx=2\displaystyle\int_{0}^{1}f(x)dx=\dfrac{32}{15}$이므로

$\displaystyle\int_{0}^{1}f(x)dx=\displaystyle\int_{1}^{2}f(x)dx=\dfrac{16}{15}$

$\displaystyle\int_{-1}^{0}f(x)dx=\displaystyle\int_{2}^{3}f(x)dx$이므로

$\displaystyle\int_{2}^{3}f(x)dx=1$

$\therefore \displaystyle\int_{1}^{3}f(x)dx=\displaystyle\int_{1}^{2}f(x)dx+\displaystyle\int_{2}^{3}f(x)dx$

$\qquad\qquad\quad =\dfrac{16}{15}+1=\dfrac{31}{15}$

<div align="right">답 $\dfrac{31}{15}$</div>

06-1

$g(x)=f(x)-f(-x)$라 하면

$g(-x)=f(-x)-f(x)=-g(x)$이므로 함수 $y=f(x)-f(-x)$의 그래프는 원점에 대하여 대칭이다.

이때,

$\displaystyle\int_{-2}^{1}\{f(x)-f(-x)\}dx$

$=\displaystyle\int_{-2}^{2}\{f(x)-f(-x)\}dx+\displaystyle\int_{2}^{1}\{f(x)-f(-x)\}dx$

$=0+\displaystyle\int_{2}^{1}\{f(x)-f(-x)\}dx$

$=-\displaystyle\int_{1}^{2}\{f(x)-f(-x)\}dx=-4$

이므로

$\displaystyle\int_{1}^{2}\{f(x)-f(-x)\}dx=4$

$\displaystyle\int_{1}^{2}\{f(x)-f(-x)\}dx$

$=\displaystyle\int_{1}^{2}f(x)dx-\displaystyle\int_{1}^{2}f(-x)dx$

$=16-\displaystyle\int_{1}^{2}f(-x)dx=4$

$\therefore \displaystyle\int_{1}^{2}f(-x)dx=12$

따라서

$\displaystyle\int_{1}^{2}\{f(x)+f(-x)\}dx=\displaystyle\int_{1}^{2}f(x)dx+\displaystyle\int_{1}^{2}f(-x)dx$

$\qquad\qquad\qquad\qquad =16+12=28$

<div align="right">답 28</div>

06-2

$\displaystyle\int_{-1}^{1}\{f(x)+f(-x)\}dx=\displaystyle\int_{-1}^{1}(5x^4+3x^2+1)dx$

$\qquad\qquad\qquad\qquad =2\displaystyle\int_{0}^{1}(5x^4+3x^2+1)dx$

$\qquad\qquad\qquad\qquad =2\Big[x^5+x^3+x\Big]_{0}^{1}=6 \quad\cdots\cdots\ \text{㉠}$

이때, 함수 $y=f(x)-f(-x)$의 그래프는 원점에 대하여 대 칭이므로

$\displaystyle\int_{-1}^{1}\{f(x)-f(-x)\}dx=0 \qquad\cdots\cdots\ \text{㉡}$

㉠-㉡을 하면

$\displaystyle\int_{-1}^{1}\{f(x)+f(-x)\}dx-\displaystyle\int_{-1}^{1}\{f(x)-f(-x)\}dx=6$

$$2\int_{-1}^{1} f(-x)dx=6$$

$$\therefore \int_{-1}^{1} f(-x)dx=3$$

답 3

다른풀이

다항함수 $f(x)$의 짝수차수의 항과 상수항의 합을 $g(x)$ ($g(-x)=g(x)$), 홀수차수의 항의 합을 $h(x)$라 하면 $f(x)=g(x)+h(x)$이므로 $f(-x)=g(-x)+h(-x)$이다. ($h(-x)=-h(x)$)

이때, $f(x)+f(-x)=2g(x)$이므로

$2g(x)=5x^4+3x^2+1$에서 $g(x)=\dfrac{5}{2}x^4+\dfrac{3}{2}x^2+\dfrac{1}{2}$

$$\therefore \int_{-1}^{1} f(-x)dx=\int_{-1}^{1}\{g(-x)+h(-x)\}dx$$

$$=\int_{-1}^{1} g(-x)dx+\int_{-1}^{1} h(-x)dx$$

$$=2\int_{0}^{1} g(x)dx$$

$$=2\int_{0}^{1}\left(\dfrac{5}{2}x^4+\dfrac{3}{2}x^2+\dfrac{1}{2}\right)dx$$

$$=2\left[\dfrac{1}{2}x^5+\dfrac{1}{2}x^3+\dfrac{1}{2}x\right]_{0}^{1}=3$$

07-1

$$\int_{0}^{1} f(t)dt=k \ (k는 \ 상수) \qquad \cdots\cdots \ ㉠$$

로 놓으면

$$f(x)=\dfrac{3}{2}x^2+k^2x \qquad \cdots\cdots \ ㉡$$

㉡을 ㉠에 대입하면

$$k=\int_{0}^{1}\left(\dfrac{3}{2}t^2+k^2t\right)dt$$

$$=\left[\dfrac{1}{2}t^3+\dfrac{k^2}{2}t^2\right]_{0}^{1}$$

$$=\dfrac{1}{2}+\dfrac{k^2}{2}$$

$k^2-2k+1=0$, $(k-1)^2=0$

$\therefore k=1$

따라서 $f(x)=\dfrac{3}{2}x^2+x$이므로 $f(1)=\dfrac{3}{2}+1=\dfrac{5}{2}$

답 $\dfrac{5}{2}$

07-2

$$\int_{1}^{2} f(t)dt=k \ (k는 \ 상수) \qquad \cdots\cdots \ ㉠$$

로 놓으면

$$f(x)=\dfrac{6}{7}x^2-2kx+2k^2 \qquad \cdots\cdots \ ㉡$$

㉡을 ㉠에 대입하면

$$k=\int_{1}^{2}\left(\dfrac{6}{7}t^2-2kt+2k^2\right)dt$$

$$=\left[\dfrac{2}{7}t^3-kt^2+2k^2t\right]_{1}^{2}$$

$$=\left(\dfrac{16}{7}-4k+4k^2\right)-\left(\dfrac{2}{7}-k+2k^2\right)$$

$$=2k^2-3k+2$$

$2k^2-4k+2=0$, $2(k-1)^2=0$

$\therefore k=1$

즉, $\int_{1}^{2} f(t)dt=1$이므로 $\int_{1}^{2} f(x)dx=1$

$$\therefore 10\int_{1}^{2} f(x)dx=10\times 1=10$$

답 10

07-3

$$f(x)=6x^2+x+\int_{0}^{2}(x+1)f(t)dt$$

$$=6x^2+x+x\int_{0}^{2} f(t)dt+\int_{0}^{2} f(t)dt$$

$$\int_{0}^{2} f(t)dt=k \ (k는 \ 상수) \qquad \cdots\cdots \ ㉠$$

로 놓으면

$$f(x)=6x^2+(k+1)x+k \qquad \cdots\cdots \ ㉡$$

㉡을 ㉠에 대입하면

$$k=\int_{0}^{2}\{6t^2+(k+1)t+k\}dt$$

$$=\left[2t^3+\dfrac{1}{2}(k+1)t^2+kt\right]_{0}^{2}$$

$$=16+2(k+1)+2k$$

$$=4k+18$$

$3k=-18$ $\qquad \therefore k=-6$

따라서 $f(x)=6x^2-5x-6$이므로 $f(3)=33$

답 33

08-1

주어진 등식의 양변을 x에 대하여 미분하면

$2xf(x)+x^2f'(x)=3x^3+2xf(x)$

$x^2f'(x)=3x^3$

$\therefore f'(x)=3x$

$f(x)=\int f'(x)dx=\int 3xdx$

$\qquad =\dfrac{3}{2}x^2+C$ (단, C는 적분상수) ······㉠

주어진 등식의 양변에 $x=1$을 대입하면

$f(1)=\dfrac{3}{4}+\dfrac{5}{4}=2$

㉠의 양변에 $x=1$을 대입하면

$f(1)=\dfrac{3}{2}+C=2$ $\therefore C=\dfrac{1}{2}$

따라서 $f(x)=\dfrac{3}{2}x^2+\dfrac{1}{2}$이므로

$f(-1)=\dfrac{3}{2}+\dfrac{1}{2}=2$

답 2

08-2

$f(x)=\displaystyle\int_0^x (t-1)(t-3)dt$에서 ······㉠

양변을 x에 대하여 미분하면 $f'(x)=(x-1)(x-3)$

$f'(x)=0$에서 $x=1$ 또는 $x=3$

함수 $f(x)$의 증가와 감소를 표로 나타내면 다음과 같다.

x	\cdots	1	\cdots	3	\cdots
$f'(x)$	+	0	−	0	+
$f(x)$	↗	극대	↘	극소	↗

따라서 함수 $f(x)$는 $x=1$에서 극댓값, $x=3$에서 극솟값을 갖는다.

㉠에서

$f(1)=\displaystyle\int_0^1 (t-1)(t-3)dt$

$\qquad =\displaystyle\int_0^1 (t^2-4t+3)dt$

$\qquad =\left[\dfrac{1}{3}t^3-2t^2+3t\right]_0^1$

$\qquad =\dfrac{1}{3}-2+3=\dfrac{4}{3}$

$f(3)=\displaystyle\int_0^3 (t-1)(t-3)dt$

$\qquad =\displaystyle\int_0^3 (t^2-4t+3)dt$

$\qquad =\left[\dfrac{1}{3}t^3-2t^2+3t\right]_0^3$

$\qquad =9-18+9=0$

따라서 함수 $f(x)$의 극댓값과 극솟값의 차는

$\dfrac{4}{3}-0=\dfrac{4}{3}$

답 $\dfrac{4}{3}$

08-3

$g(x)=\displaystyle\int_0^x (x-t)f(t)dt$ ······㉠

$\qquad =x\displaystyle\int_0^x f(t)dt-\int_0^x tf(t)dt$

양변을 x에 대하여 미분하면

$g'(x)=\displaystyle\int_0^x f(t)dt+xf(x)-xf(x)$

$\qquad =\displaystyle\int_0^x f(t)dt$

$\qquad =\displaystyle\int_0^x (at^2-2at)dt$

$\qquad =\left[\dfrac{a}{3}t^3-at^2\right]_0^x$

$\qquad =\dfrac{a}{3}x^3-ax^2=\dfrac{a}{3}x^2(x-3)$

$g'(x)=0$에서 $x=0$ 또는 $x=3$

이때,

$g(x)=\displaystyle\int g'(x)dx=\int\left(\dfrac{a}{3}x^3-ax^2\right)dx$

$\qquad =\dfrac{a}{12}x^4-\dfrac{a}{3}x^3+C$ (단, C는 적분상수)

이므로 $g(0)=C=0$ (\because ㉠)

$\therefore g(x)=\dfrac{a}{12}x^4-\dfrac{a}{3}x^3$

즉, $g(n)=\dfrac{a}{12}n^4-\dfrac{a}{3}n^3$이므로 $g(n)>0$에서

$\dfrac{a}{12}n^4-\dfrac{a}{3}n^3>0$, $\dfrac{a}{12}n^3(n-4)>0$

이때, $a>0$이고 n은 자연수이므로 $\dfrac{a}{12}n^3>0$

$\therefore n-4>0$, 즉 $n>4$

따라서 자연수 n의 최솟값은 5이다.

<div align="right">답 5</div>

보충설명 ─────────────

함수 $g(x)$의 증가와 감소를 표로 나타내면 다음과 같다.

x	\cdots	0	\cdots	3	\cdots
$g'(x)$	$-$	0	$-$	0	$+$
$g(x)$	\searrow	0	\searrow	$-\dfrac{9a}{4}$	\nearrow

따라서 함수 $y=g(x)$의 그래프는 오른쪽 그림과 같다.

09-1

함수 $f(x)$의 한 부정적분을 $F(x)$라 하면 $F'(x)=f(x)$

$\displaystyle\lim_{h\to0}\frac{1}{h}\int_{1-2h}^{1+h}f(x)dx$

$=\displaystyle\lim_{h\to0}\frac{1}{h}\Big[F(x)\Big]_{1-2h}^{1+h}$

$=\displaystyle\lim_{h\to0}\frac{F(1+h)-F(1-2h)}{h}$

$=\displaystyle\lim_{h\to0}\frac{\{F(1+h)-F(1)\}-\{F(1-2h)-F(1)\}}{h}$

$=\displaystyle\lim_{h\to0}\frac{F(1+h)-F(1)}{h}+\lim_{h\to0}\frac{F(1-2h)-F(1)}{-2h}\times2$

$=F'(1)+2F'(1)$

$=3F'(1)=3f(1)\ (\because\ F'(x)=f(x))$

이때, $3f(1)=3(a-1)=3$이므로

$a-1=1$

$\therefore a=2$

<div align="right">답 2</div>

09-2

함수 $f(t)$의 한 부정적분을 $F(t)$라 하면 $F'(t)=f(t)$

$\displaystyle\lim_{x\to0}\frac{1}{x}\int_{1-x}^{1+3x}f(t)dt$

$=\displaystyle\lim_{x\to0}\frac{1}{x}\Big[F(t)\Big]_{1-x}^{1+3x}$

$=\displaystyle\lim_{x\to0}\frac{F(1+3x)-F(1-x)}{x}$

$=\displaystyle\lim_{x\to0}\frac{F(1+3x)-F(1)-F(1-x)+F(1)}{x}$

$=\displaystyle\lim_{x\to0}\left\{\frac{F(1+3x)-F(1)}{3x}\times3\right\}$

$\qquad\qquad-\displaystyle\lim_{x\to0}\left\{\frac{F(1-x)-F(1)}{-x}\times(-1)\right\}$

$=3F'(1)+F'(1)$

$=4F'(1)=4f(1)\ (\because\ F'(t)=f(t))$

이때, $4f(1)=4$이므로 $f(1)=1$

따라서 $f(1)=4+1+a=1$에서 $a=-4$

<div align="right">답 -4</div>

09-3

함수 $f(t)$의 한 부정적분을 $F(t)$라 하면 $F'(t)=f(t)$

한편, $\displaystyle\lim_{x\to1}\frac{\displaystyle\int_1^x f(t)dt-f(x)}{x^3-1}=2$에서 극한값이 존재하고

$x\longrightarrow1$일 때 (분모) $\longrightarrow0$이므로 (분자) $\longrightarrow0$이다.

즉, $\displaystyle\lim_{x\to1}\left\{\int_1^x f(t)dt-f(x)\right\}=0$이므로

$\displaystyle\int_1^1 f(t)dt-f(1)=0$

$\therefore f(1)=0$

$\displaystyle\lim_{x\to1}\frac{\displaystyle\int_1^x f(t)dt-f(x)}{x^3-1}$

$=\displaystyle\lim_{x\to1}\frac{\displaystyle\int_1^x f(t)dt-\{f(x)-f(1)\}}{(x-1)(x^2+x+1)}\ (\because\ f(1)=0)$

$=\dfrac{1}{3}\displaystyle\lim_{x\to1}\frac{\displaystyle\int_1^x f(t)dt-\{f(x)-f(1)\}}{x-1}$

$=\dfrac{1}{3}\displaystyle\lim_{x\to1}\frac{\displaystyle\int_1^x f(t)dt}{x-1}-\dfrac{1}{3}\displaystyle\lim_{x\to1}\frac{f(x)-f(1)}{x-1}$

$=\dfrac{1}{3}\displaystyle\lim_{x\to1}\frac{1}{x-1}\Big[F(t)\Big]_x^1-\dfrac{1}{3}\displaystyle\lim_{x\to1}\frac{f(x)-f(1)}{x-1}$

$=\dfrac{1}{3}\displaystyle\lim_{x\to1}\frac{F(x)-F(1)}{x-1}-\dfrac{1}{3}\displaystyle\lim_{x\to1}\frac{f(x)-f(1)}{x-1}$

$$= \frac{1}{3}f(1) - \frac{1}{3}f'(1)$$

이때, $f(1)=0$이므로 $-\frac{1}{3}f'(1)=2$

$$\therefore f'(1)=-6$$

답 -6

개 념 마 무 리

본문 pp.215~218

01 ④	**02** $C<A<B$	**03** ①	**04** ②
05 -6	**06** $\frac{3}{4}$	**07** -13	**08** ①
09 14	**10** ③	**11** 3	**12** $\frac{4}{3}$
13 $\frac{2}{3}$	**14** 2	**15** $-\frac{1}{2}$	**16** ③
17 4	**18** -8	**19** -9	**20** 15
21 17	**22** 14	**23** $\frac{2}{3}$	**24** ㄱ, ㄴ, ㄷ

01

$$A=\int_0^3 (x^2-4x+11)dx=\left[\frac{1}{3}x^3-2x^2+11x\right]_0^3$$
$$=9-18+33=24$$
$$B=\int_0^5 (t+1)^2 dt - \int_0^5 (t-1)^2 dt$$
$$=\int_0^5 \{(t+1)^2-(t-1)^2\}dt$$
$$=\int_0^5 4t\,dt=\left[2t^2\right]_0^5$$
$$=50$$
$$C=\int_{-1}^1 (s^3+3s^2+5)ds$$
$$=\int_{-1}^1 s^3 ds + \int_{-1}^1 (3s^2+5)ds$$
$$=0+2\int_0^1 (3s^2+5)ds$$
$$=2\left[s^3+5s\right]_0^1$$
$$=2\times 6=12$$
$$\therefore C<A<B$$

답 ④

02

$\alpha<0<\beta$, $\alpha+\beta<0$에서 α, β의 부호는 서로 반대이고, $|\alpha|>|\beta|$이다.

따라서 함수 $y=f(x)$의 그래프는 오른쪽 그림과 같고, 곡선 $y=f(x)$와 x축 및 y축으로 둘러싸인 도형의 넓이를 각각 S_1, S_2라 하면 $S_2<S_1$

$$A=\int_\alpha^0 f(x)dx, \ B=\int_0^\beta f(x)dx, \ C=\int_\alpha^\beta f(x)dx$$

이므로 정적분의 기하적 의미에 의하여

$$A=-S_1, \ B=-S_2, \ C=-(S_1+S_2)$$
$$\therefore C<A<B$$

답 $C<A<B$

03

ㄱ. (반례) $f(x)=x^2$이라 하면
$$\int_0^3 f(x)dx=\int_0^3 x^2 dx=\left[\frac{1}{3}x^3\right]_0^3=9$$
$$3\int_0^1 f(x)dx=3\int_0^1 x^2 dx=3\left[\frac{1}{3}x^3\right]_0^1=3\times\frac{1}{3}=1$$
$$\therefore \int_0^3 f(x)dx\neq 3\int_0^1 f(x)dx \ (거짓)$$

ㄴ. 정적분의 성질에 의하여
$$\int_0^2 f(x)dx+\int_2^1 f(x)dx=\int_0^1 f(x)dx \ (참)$$

ㄷ. (반례) $f(x)=x^2$이라 하면
$$\int_0^1 \{f(x)\}^2 dx=\int_0^1 x^4 dx=\left[\frac{1}{5}x^5\right]_0^1=\frac{1}{5}$$
$$\left\{\int_0^1 f(x)dx\right\}^2=\left\{\int_0^1 x^2 dx\right\}^2=\left\{\left[\frac{1}{3}x^3\right]_0^1\right\}^2$$
$$=\left(\frac{1}{3}\right)^2=\frac{1}{9}$$
$$\therefore \int_0^1 \{f(x)\}^2 dx\neq\left\{\int_0^1 f(x)dx\right\}^2 \ (거짓)$$

따라서 옳은 것은 ㄴ이다.

답 ①

04

함수 $f(x)=\begin{cases} x^2-4 & (x\le 1) \\ -x-2 & (x>1) \end{cases}$ 에 대하여

함수 $y=|f(x)|$의 그래프는 함수 $y=f(x)$의 그래프에서 $y\ge 0$인 부분만 남기고 $y<0$인 부분을 x축에 대하여 대칭이동한 것이므로 오른쪽 그림과 같다.

$\therefore \int_{-1}^{3}|f(x)|\,dx$

$=\int_{-1}^{1}(-x^2+4)\,dx+\int_{1}^{3}(x+2)\,dx$

$=2\int_{0}^{1}(-x^2+4)\,dx+\int_{1}^{3}(x+2)\,dx$

$=2\left[-\dfrac{1}{3}x^3+4x\right]_{0}^{1}+\left[\dfrac{1}{2}x^2+2x\right]_{1}^{3}$

$=2\left(-\dfrac{1}{3}+4\right)+\left\{\left(\dfrac{9}{2}+6\right)-\left(\dfrac{1}{2}+2\right)\right\}$

$=\dfrac{46}{3}$

답 ②

05

조건 ㈎에서 $\int_{0}^{2}|f(x)|\,dx=-\int_{0}^{2}f(x)\,dx$이므로

$0\le x\le 2$에서 $f(x)\le 0$

조건 ㈏에서 $\int_{2}^{3}|f(x)|\,dx=\int_{2}^{3}f(x)\,dx$이므로

$2\le x\le 3$에서 $f(x)\ge 0$

이차함수 $f(x)$는 실수 전체의 집합에서 연속이므로 $x=2$에서 연속이다.

$\therefore f(2)=0$

한편, $f(0)=0$에서

$f(x)=ax(x-2)$라 하면 함수 $y=f(x)$의 그래프가 오른쪽 그림과 같아야 하므로 $a>0$

조건 ㈎에서 $\int_{0}^{2}f(x)\,dx=-8$이므로

$\int_{0}^{2}(ax^2-2ax)\,dx=\left[\dfrac{a}{3}x^3-ax^2\right]_{0}^{2}=\dfrac{8a}{3}-4a$

$=-\dfrac{4a}{3}=-8$

$\therefore a=6$

따라서

$f(x)=6x(x-2)=6x^2-12x$

$\qquad =6(x-1)^2-6$

이므로 함수 $f(x)$는 $x=1$일 때, 최솟값 -6을 갖는다.

답 -6

06

곡선 $y=x^2-2px+p-1$은 직선 $x=p$에 대하여 대칭이고 이차방정식 $x^2-2px+p-1=0$의 두 실근이 α, β $(\alpha<\beta)$이므로 $\alpha<p<\beta$이다.

$\therefore \int_{\alpha}^{\beta}|x-p|\,dx$

$=\int_{\alpha}^{p}(-x+p)\,dx+\int_{p}^{\beta}(x-p)\,dx$

$=\left[-\dfrac{1}{2}x^2+px\right]_{\alpha}^{p}+\left[\dfrac{1}{2}x^2-px\right]_{p}^{\beta}$

$=\left\{\left(-\dfrac{1}{2}p^2+p^2\right)-\left(-\dfrac{1}{2}\alpha^2+p\alpha\right)\right\}$

$\qquad +\left\{\left(\dfrac{1}{2}\beta^2-p\beta\right)-\left(\dfrac{1}{2}p^2-p^2\right)\right\}$

$=\left(\dfrac{1}{2}p^2+\dfrac{1}{2}\alpha^2-p\alpha\right)+\left(\dfrac{1}{2}p^2+\dfrac{1}{2}\beta^2-p\beta\right)$

$=p^2-(\alpha+\beta)p+\dfrac{1}{2}(\alpha^2+\beta^2)$

이차방정식의 근과 계수의 관계에 의하여

$\alpha+\beta=2p$, $\alpha\beta=p-1$이므로

$\alpha^2+\beta^2=(\alpha+\beta)^2-2\alpha\beta=4p^2-2p+2$

$\therefore \int_{\alpha}^{\beta}|x-p|\,dx$

$=p^2-(\alpha+\beta)p+\dfrac{1}{2}(\alpha^2+\beta^2)$

$=p^2-2p^2+\dfrac{1}{2}(4p^2-2p+2)$

$=p^2-p+1$

$=\left(p-\dfrac{1}{2}\right)^2+\dfrac{3}{4}$

따라서 $\int_{\alpha}^{\beta}|x-p|\,dx$는 $p=\dfrac{1}{2}$일 때, 최솟값 $\dfrac{3}{4}$을 갖는다.

답 $\dfrac{3}{4}$

07

조건 ㈎에서 모든 실수 x에 대하여

$f(x+3)-f(x)=2x+3$ ······㉠

이므로 ㉠의 양변에 x 대신 $x+3$을 대입하면

$f(x+6)-f(x+3)=2(x+3)+3$

$\qquad\qquad\qquad =2x+9$ ······㉡

㉠+㉡을 하면

$f(x+6)-f(x)=4x+12$ ······㉢

조건 ㈏에서 $\displaystyle\int_{-1}^{8}f(x)dx=15$이므로

$\displaystyle\int_{-1}^{8}f(x)dx$

$=\displaystyle\int_{-1}^{2}f(x)dx+\int_{2}^{5}f(x)dx+\int_{5}^{8}f(x)dx$

$=\displaystyle\int_{-1}^{2}f(x)dx+\int_{-1}^{2}f(x+3)dx+\int_{-1}^{2}f(x+6)dx$

$=\displaystyle\int_{-1}^{2}f(x)dx+\int_{-1}^{2}\{f(x)+(2x+3)\}dx$

$\qquad\qquad +\displaystyle\int_{-1}^{2}\{f(x)+(4x+12)\}dx$ (\because ㉠, ㉢)

$=3\displaystyle\int_{-1}^{2}f(x)dx+\int_{-1}^{2}(6x+15)dx$

$=3\displaystyle\int_{-1}^{2}f(x)dx+\Big[3x^2+15x\Big]_{-1}^{2}$

$=3\displaystyle\int_{-1}^{2}f(x)dx+(12+30)-(3-15)$

$=3\displaystyle\int_{-1}^{2}f(x)dx+54=15$

즉, $3\displaystyle\int_{-1}^{2}f(x)dx=-39$이므로

$\displaystyle\int_{-1}^{2}f(x)dx=-13$

답 -13

08

주어진 그래프에서 함수 $y=f(x)$의 그래프는 y축에 대하여
<u>우함수</u>
대칭이므로

$\displaystyle\int_{-a}^{a}f(x)dx=2\int_{0}^{a}f(x)dx=13$

$\therefore \displaystyle\int_{0}^{a}f(x)dx=\dfrac{13}{2}$

$\displaystyle\int_{0}^{3}f(x)dx=\int_{0}^{1}xdx+\int_{1}^{2}dx+\int_{2}^{3}(-x+3)dx$

$\qquad =\Big[\dfrac{1}{2}x^2\Big]_{0}^{1}+\Big[x\Big]_{1}^{2}+\Big[-\dfrac{1}{2}x^2+3x\Big]_{2}^{3}$

$\qquad =\dfrac{1}{2}+(2-1)+\Big\{\Big(-\dfrac{9}{2}+9\Big)-(-2+6)\Big\}$

$\qquad =2$

이때, $f(x+3)=f(x)$이므로

$\displaystyle\int_{0}^{3}f(x)dx=\int_{3}^{6}f(x)dx=\int_{6}^{9}f(x)dx=\cdots=2$

따라서 $\displaystyle\int_{0}^{9}f(x)dx=3\int_{0}^{3}f(x)dx=6$이므로

$2\displaystyle\int_{0}^{a}f(x)dx=13$이려면

$a=9+1=10$

답 ①

다른풀이

정적분의 기하적 의미에 의하여

주어진 그래프에서 $\displaystyle\int_{0}^{3}f(x)dx$

의 값은 윗변, 밑변의 길이가 각각

1, 3이고, 높이가 1인 등변사다리꼴의 넓이와 같으므로

$\displaystyle\int_{0}^{3}f(x)dx=\dfrac{1}{2}(1+3)=2$

같은 방법으로 $\displaystyle\int_{0}^{1}f(x)dx$의 값은 밑변의 길이가 1이고 높

이가 1인 삼각형의 넓이와 같으므로 $\displaystyle\int_{0}^{1}f(x)dx=\dfrac{1}{2}$

이때, $\displaystyle\int_{0}^{a}f(x)dx=\dfrac{13}{2}=\Big(3\times2+\dfrac{1}{2}\Big)$이므로

$\displaystyle\int_{0}^{a}f(x)dx=3\int_{0}^{3}f(x)dx+\int_{0}^{1}f(x)dx$

$\qquad =\displaystyle\int_{0}^{9}f(x)dx+\int_{0}^{1}f(x)dx=\int_{0}^{10}f(x)dx$

$\therefore a=10$

09

모든 실수 x에 대하여 $f(-x)-f(x)=0$이므로 함수
$y=f(x)$의 그래프는 y축에 대하여 대칭이다.

이때, $g(x)=xf(x)$라 하면

$g(-x)=-xf(-x)=-xf(x)=-g(x)$이므로

함수 $y=xf(x)$의 그래프는 원점에 대하여 대칭이다.

(우함수)\times(기함수)$=$(기함수)

이때,

$$\int_{-1}^{3} xf(x)dx = \int_{-1}^{1} xf(x)dx + \int_{1}^{3} xf(x)dx$$

$$= 0 + \int_{1}^{3} xf(x)dx = 4$$

$$\therefore \int_{1}^{3} xf(x)dx = 4 \qquad \cdots\cdots \text{㉠}$$

한편,

$$\int_{-3}^{8} xf(x)dx = \int_{-3}^{3} xf(x)dx + \int_{3}^{8} xf(x)dx$$

$$= 0 + \int_{3}^{8} xf(x)dx = 10$$

$$\therefore \int_{3}^{8} xf(x)dx = 10 \qquad \cdots\cdots \text{㉡}$$

따라서

$$\int_{1}^{8} xf(x)dx = \int_{1}^{3} xf(x)dx + \int_{3}^{8} xf(x)dx$$

$$= 10 + 4 \ (\because \text{㉠, ㉡})$$

$$= 14$$

답 14

10

$f(-x) = -f(x)$에서 함수 $f(x)$는 그래프가 원점에 대하여 대칭인 기함수이고

$g(-x) = g(x)$에서 함수 $g(x)$는 그래프가 y축에 대하여 대칭인 우함수이다.

ㄱ. $\displaystyle\int_{-a}^{a} \{f(x) - g(x)\}dx$

$$= \int_{-a}^{a} f(x)dx - \int_{-a}^{a} g(x)dx = 0 - \int_{-a}^{a} g(x)dx$$

$$= -2\int_{0}^{a} g(x)dx = 2\int_{a}^{0} g(x)dx \ (\text{참})$$

ㄴ. $g(f(-x)) = g(-f(x)) = g(f(x))$이므로 함수 $g(f(x))$는 우함수이다.

$$\therefore \int_{-a}^{a} g(f(x))dx = 2\int_{0}^{a} g(f(x))dx \ (\text{거짓})$$

ㄷ. ㄴ에서 함수 $g(f(x))$는 우함수이므로

$$\int_{-\frac{a}{2}}^{0} g(f(x))dx + \int_{\frac{a}{2}}^{a} g(f(x))dx$$

$$= \int_{0}^{\frac{a}{2}} g(f(x))dx + \int_{\frac{a}{2}}^{a} g(f(x))dx$$

$$= \int_{0}^{a} g(f(x))dx$$

$$\therefore 2\left\{ \int_{-\frac{a}{2}}^{0} g(f(x))dx + \int_{\frac{a}{2}}^{a} g(f(x))dx \right\}$$

$$= 2\int_{0}^{a} g(f(x))dx = \int_{-a}^{a} g(f(x))dx \ (\text{참})$$

따라서 옳은 것은 ㄱ, ㄷ이다.

답 ③

11

모든 실수 x에 대하여 $f(x) = f(6-x)$이므로 함수 $y = f(x)$의 그래프는 직선 $x = 3$에 대하여 대칭이다.

$$\therefore \int_{1}^{7} f(x)dx = \int_{1}^{3} f(x)dx + \int_{3}^{5} f(x)dx + \int_{5}^{7} f(x)dx$$

$$= 2\int_{1}^{3} f(x)dx + \int_{-1}^{1} f(x)dx$$

$$= 2\int_{1}^{3} f(x)dx + 4 = 10$$

즉, $2\displaystyle\int_{1}^{3} f(x)dx = 6$이므로 $\displaystyle\int_{1}^{3} f(x)dx = 3$

답 3

보충설명

함수 $y = f(x)$의 그래프가 직선 $x = m$에 대하여 대칭이면

(1) $f(m+x) = f(m-x)$

(2) $f(x) = f(2m-x)$

12

조건 ㈎에 의하여 $0 \le x \le 2$에서 함수 $y = f(x)$의 그래프는 직선 $x = 2$에 대하여 대칭이므로

$$\int_{0}^{4} f(x)dx = 2\int_{0}^{2} f(x)dx \qquad \cdots\cdots \text{㉠}$$

$f(2-x) = f(2+x)$의 양변에 x 대신 $x-2$를 대입하면

$$f(4-x) = f(x)$$

이것을 조건 ㈏에 대입하면

$2f(x) = 2x^2 - 8x + 6$에서 $f(x) = x^2 - 4x + 3$

$$\therefore \int_0^4 f(x)dx = 2\int_0^2 f(x)dx \ (\because \ ㉠)$$
$$= 2\int_0^2 (x^2-4x+3)dx$$
$$= 2\left[\frac{1}{3}x^3-2x^2+3x\right]_0^2$$
$$= 2\left(\frac{8}{3}-8+6\right)$$
$$= \frac{4}{3}$$

답 $\dfrac{4}{3}$

13

$\int_0^1 f(t)dt = a, \ \int_0^1 g(t)dt = b \ (a, \ b$는 상수)로 놓으면

$$f(x) = -2x^3 + \int_0^1 \{f(t)+2g(t)\}dt$$
$$= -2x^3 + \int_0^1 f(t)dt + 2\int_0^1 g(t)dt$$
$$= -2x^3 + a + 2b$$
$$g(x) = 3x^2 + \int_0^1 \{f(t)+g(t)\}dt$$
$$= 3x^2 + \int_0^1 f(t)dt + \int_0^1 g(t)dt$$
$$= 3x^2 + a + b$$

이므로

$$a = \int_0^1 (-2t^3+a+2b)dt$$
$$= \left[-\frac{1}{2}t^4+(a+2b)t\right]_0^1$$
$$= -\frac{1}{2}+a+2b$$

즉, $2b = \dfrac{1}{2}$이므로 $b = \dfrac{1}{4}$ ……㉠

$$b = \int_0^1 (3t^2+a+b)dt$$
$$= \left[t^3+(a+b)t\right]_0^1$$
$$= 1+a+b$$

즉, $1+a=0$이므로 $a=-1$ ……㉡

㉠, ㉡에서

$$f(x) = -2x^3-\frac{1}{2}, \ g(x) = 3x^2-\frac{3}{4}$$

따라서 $f(-1) = \dfrac{3}{2}, \ g(-1) = \dfrac{9}{4}$이므로

$$\frac{f(-1)}{g(-1)} = \frac{\dfrac{3}{2}}{\dfrac{9}{4}} = \frac{2}{3}$$

답 $\dfrac{2}{3}$

14

$f(x)$가 $(x+1)^2$으로 나누어떨어지므로

$$f(-1)=0, \ f'(-1)=0 \quad \cdots\cdots㉠$$
$$f(x) = 2x^2+ax+\int_{-1}^x g(t)dt \quad \cdots\cdots㉡$$

㉡의 양변에 $x=-1$을 대입하면

$$f(-1) = 2-a = 0 \ (\because \ ㉠)$$
$$\therefore \ a = 2$$

───────── (가)

이것을 ㉡에 대입하면

$$f(x) = 2x^2+2x+\int_{-1}^x g(t)dt$$

위의 식의 양변을 x에 대하여 미분하면

$$f'(x) = 4x+2+g(x)$$
$$\therefore \ g(x) = f'(x)-4x-2$$

───────── (나)

따라서 다항식 $g(x)$를 $x+1$로 나눈 나머지는

$$g(-1) = f'(-1)+4-2$$
$$= 0+2 \ (\because \ ㉠)$$
$$= 2$$

───────── (다)

답 2

단계	채점 기준	배점
(가)	상수 a의 값을 구한 경우	30%
(나)	정적분으로 나타내어진 함수의 미분을 통해 함수 $g(x)$를 구한 경우	40%
(다)	구하는 값을 구한 경우	30%

보충설명

다항식 $f(x)$가 $(x-a)^2$으로 나누어떨어지면

$$f(x) = (x-a)^2 Q(x) \ (단, \ Q(x)는 \ 다항식) \quad \cdots\cdots㉠$$

위의 식의 양변을 x에 대하여 미분하면

$$f'(x) = 2(x-a)Q(x)+(x-a)^2 Q'(x) \quad \cdots\cdots㉡$$

㉠, ㉡에 각각 $x=a$를 대입하면

$$f(a)=0, \ f'(a)=0$$

15

함수 $y=f(x)$의 그래프에서

$f(x)=k(x+1)(x-3)$ $(k>0)$이라 하면

$g(x)=\displaystyle\int_{x}^{x+3} f(t)dt$에서

$g'(x)=\dfrac{d}{dx}\displaystyle\int_{x}^{x+3} f(t)dt$

$\quad=f(x+3)-f(x)$

$\quad=kx(x+4)-k(x+1)(x-3)$

$\quad=k\{(x^2+4x)-(x^2-2x-3)\}$

$\quad=6kx+3k$

$\quad=3k(2x+1)$

$g'(x)=0$에서 $x=-\dfrac{1}{2}$

$k>0$이므로 함수 $g(x)$의 증가와 감소를 표로 나타내면 다음과 같다.

x	\cdots	$-\dfrac{1}{2}$	\cdots
$g'(x)$	$-$	0	$+$
$g(x)$	\searrow	극소	\nearrow

따라서 함수 $g(x)$는 $x=-\dfrac{1}{2}$에서 극소이면서 최솟값을 가지므로 $a=-\dfrac{1}{2}$

답 $-\dfrac{1}{2}$

16

ㄱ. $g(x)=\displaystyle\int_{0}^{x} f(x-t)dt$의 양변에 $x=0$을 대입하면

$\quad g(0)=\displaystyle\int_{0}^{0} f(x-t)dt=0$ (참)

ㄴ. 주어진 그래프에서 $f(x)=kx(x-a)$ $(k>0)$라 하면

$\quad f(x-t)=k(x-t)(x-t-a)$

$\quad \therefore g(x)=\displaystyle\int_{0}^{x} f(x-t)dt$

$\qquad =k\displaystyle\int_{0}^{x}\{t^2-(2x-a)t+x^2-ax\}dt$

$\qquad =k\left\{\displaystyle\int_{0}^{x} t^2 dt-2x\displaystyle\int_{0}^{x} tdt\right.$

$\qquad\qquad \left.+a\displaystyle\int_{0}^{x} tdt+(x^2-ax)\displaystyle\int_{0}^{x} dt\right\}$

위의 식의 양변을 x에 대하여 미분하면

$g'(x)=k\left\{x^2-2\displaystyle\int_{0}^{x} tdt-2x^2+ax\right.$

$\qquad\qquad \left.+(2x-a)\displaystyle\int_{0}^{x} dt+(x^2-ax)\right\}$

$\quad=k\left\{-2\displaystyle\int_{0}^{x} tdt+(2x-a)\displaystyle\int_{0}^{x} dt\right\}$

$\quad=k\left\{-2\left[\dfrac{1}{2}t^2\right]_{0}^{x}+(2x-a)\left[t\right]_{0}^{x}\right\}$

$\quad=k\{-x^2+(2x-a)x\}$

$\quad=k(x^2-ax)=kx(x-a)$

$g'(x)=0$에서 $x=0$ 또는 $x=a$ (참)

ㄷ. ㄴ에서 함수 $g(x)$의 증가와 감소를 표로 나타내면 다음과 같다.

x	\cdots	0	\cdots	a	\cdots
$g'(x)$	$+$	0	$-$	0	$+$
$g(x)$	\nearrow	0	\searrow		\nearrow

따라서 함수 $g(x)$는 $x=0$에서 극댓값 $g(0)=0$을 가지므로 $g(x)<0$을 만족시키는 실수 x가 존재한다. (거짓)

그러므로 옳은 것은 ㄱ, ㄴ이다.

답 ③

보충설명

ㄴ에서 $g'(x)=f(x)$임을 알아보자.

함수 $y=f(a-x)$의 그래프는 함수 $y=f(x)$의 그래프를 직선 $x=\dfrac{a}{2}$에 대하여 대칭이동시킨 것과 같으므로 다음 그림과 같다.

$\therefore \displaystyle\int_{0}^{a} f(a-x)dx=\displaystyle\int_{0}^{a} f(x)dx$

같은 방법으로 함수 $y=f(x-t)$의 그래프는 함수 $y=f(t)$의 그래프를 직선 $t=\dfrac{x}{2}$에 대하여 대칭이동시킨 것과 같으므로

$\displaystyle\int_{0}^{x} f(x-t)dt=\displaystyle\int_{0}^{x} f(t)dt$

주어진 조건에서 $\int_0^x f(x-t)dt=g(x)$이므로

$\int_0^x f(t)dt=g(x)$ $\therefore\ g'(x)=f(x)$

17

$\lim_{x\to 1}\dfrac{1}{x-1}\int_b^x f'(t)dt=\lim_{x\to 1}\dfrac{1}{x-1}\Big[f(t)\Big]_b^x$

$\qquad\qquad\qquad\quad =\lim_{x\to 1}\dfrac{f(x)-f(b)}{x-1}=2$ ㉠

이때, 극한값이 존재하고 $x\longrightarrow 1$일 때 (분모) $\longrightarrow 0$이므로
(분자) $\longrightarrow 0$이다.

즉, $\lim_{x\to 1}\{f(x)-f(b)\}=0$이므로 $f(1)=f(b)$

$\therefore\ a-1=b^3-2b^2+ab$ ㉡

㉠에서

$\lim_{x\to 1}\dfrac{f(x)-f(b)}{x-1}$

$=\lim_{x\to 1}\dfrac{(x^3-2x^2+ax)-(b^3-2b^2+ab)}{x-1}$

$=\lim_{x\to 1}\dfrac{x^3-2x^2+ax-(a-1)}{x-1}$ (\because ㉡)

$=\lim_{x\to 1}\dfrac{(x-1)(x^2-x+a-1)}{x-1}$

$=a-1$

$$
\begin{array}{r|rrr|r}
1 & 1 & -2 & a & -a+1 \\
 & & 1 & -1 & a-1 \\
\hline
 & 1 & -1 & a-1 & 0
\end{array}
$$

즉, $a-1=2$이므로 $a=3$

이 값을 ㉡에 대입하면

$b^3-2b^2+3b=2,\ b^3-2b^2+3b-2=0$

$(b-1)(b^2-b+2)=0$

$\therefore\ b=1$ (\because $\underbrace{b^2-b+2>0}_{=\left(b-\frac{1}{2}\right)^2+\frac{7}{4}}$)

$$
\begin{array}{r|rrr|r}
1 & 1 & -2 & 3 & -2 \\
 & & 1 & -1 & 2 \\
\hline
 & 1 & -1 & 2 & 0
\end{array}
$$

$\therefore\ a+b=3+1=4$

 답 4

18

$\lim_{x\to 0}\dfrac{1}{x}\int_{f(0)}^{f(x)}(3t^2-2t)dt$

$\lim_{x\to 0}\dfrac{1}{x}\Big[t^3-t^2\Big]_{f(0)}^{f(x)}$

$=\lim_{x\to 0}\dfrac{[\{f(x)\}^3-\{f(x)\}^2]-[\{f(0)\}^3-\{f(0)\}^2]}{x}$

$=\lim_{x\to 0}\dfrac{\{f(x)\}^3-\{f(0)\}^3}{x}-\lim_{x\to 0}\dfrac{\{f(x)\}^2-\{f(0)\}^2}{x}$

$=\lim_{x\to 0}\dfrac{\{f(x)-f(0)\}[\{f(x)\}^2+f(x)f(0)+\{f(0)\}^2]}{x}$

$\qquad\qquad -\lim_{x\to 0}\dfrac{\{f(x)+f(0)\}\{f(x)-f(0)\}}{x}$

$=3\{f(0)\}^2\times\lim_{x\to 0}\dfrac{f(x)-f(0)}{x}-2f(0)\times\lim_{x\to 0}\dfrac{f(x)-f(0)}{x}$

$=[3\{f(0)\}^2-2f(0)]f'(0)$

$=(3\times 2^2-2\times 2)\times(-1)$ ($\because f(0)=2,\ f'(0)=-1$)

$=-8$

 답 -8

19

주어진 그래프에서

$f(x)=a(x-1)(x-5)$

$\qquad =a(x^2-6x+5)\ (a>0)$ ㉠

라 하자.

$S(x)=\int_2^x f(t)dt$의 양변을 x에 대하여 미분하면

$S'(x)=f(x)=a(x-1)(x-5)$

$S'(x)=0$에서 $x=1$ 또는 $x=5$

함수 $S(x)$의 증가와 감소를 표로 나타내면 다음과 같다.

x	\cdots	1	\cdots	5	\cdots
$S'(x)$	$+$	0	$-$	0	$+$
$S(x)$	↗	극대	↘	극소	↗

따라서 함수 $S(x)$는 $x=1$에서 극대이며 극댓값은

$S(1)=\int_2^1 f(t)dt$

$\qquad =-a\int_1^2(t^2-6t+5)dt$

$\qquad =-a\Big[\dfrac{1}{3}t^3-3t^2+5t\Big]_1^2$

$\qquad =-a\Big\{\Big(\dfrac{8}{3}-12+10\Big)-\Big(\dfrac{1}{3}-3+5\Big)\Big\}$

$\qquad =\dfrac{5}{3}a$

함수 $S(x)$는 $x=5$에서 극소이며 극솟값은

$$\begin{aligned} S(5)&=\int_2^5 f(t)dt \\ &=a\int_2^5 (t^2-6t+5)dt \\ &=a\left[\frac{1}{3}t^3-3t^2+5t\right]_2^5 \\ &=a\left\{\left(\frac{125}{3}-75+25\right)-\left(\frac{8}{3}-12+10\right)\right\} \\ &=-9a \end{aligned}$$

이때, 함수 $S(x)$의 모든 극값의 합이 -22이므로

$$\frac{5}{3}a+(-9a)=-22$$

$$-\frac{22}{3}a=-22 \qquad \therefore a=3$$

이것을 ㉠에 대입하면

$$f(x)=3(x^2-6x+5)$$

$$\begin{aligned} \therefore \lim_{x\to 2}\frac{S(x)}{x-2}&=\lim_{x\to 2}\frac{S(x)-S(2)}{x-2} \ (\because S(2)=0) \\ &=S'(2)=f(2) \ (\because S'(x)=f(x)) \\ &=3(4-12+5) \\ &=-9 \end{aligned}$$

답 -9

20

조건 ㈏에서

$$\int_{n+1}^{n+2} f(x)dx=\int_n^{n+1}(x-2)(x-5)dx \ (n=0,\ 1,\ 2,\ \cdots)$$

이므로

$n\geq 1$에서

$$\begin{aligned} \int_n^{n+1} f(x)dx&=\int_{n-1}^n (x-2)(x-5)dx \\ &=\int_{n-1}^n (x^2-7x+10)dx \\ &=\left[\frac{1}{3}x^3-\frac{7}{2}x^2+10x\right]_{n-1}^n \\ &=\left(\frac{1}{3}n^3-\frac{7}{2}n^2+10n\right) \\ &\quad -\left\{\frac{1}{3}(n-1)^3-\frac{7}{2}(n-1)^2+10(n-1)\right\} \\ &=n^2-8n+\frac{83}{6}=a_n \end{aligned}$$

이때, 함수 $y=n^2-8n+\dfrac{83}{6}$

의 그래프는 오른쪽 그림과 같으므로 $n=3$, 4, 5일 때 $a_n<0$이다.

$$\begin{aligned} \therefore \sum_{n=1}^6 |a_n|&=(a_1+a_2)-(a_3+a_4+a_5)+a_6 \\ &=(a_1+a_2+a_3+\cdots+a_6)-2(a_3+a_4+a_5) \\ &=\sum_{n=1}^6 \left(n^2-8n+\frac{83}{6}\right) \\ &\quad -2\left\{3^2+4^2+5^2-8(3+4+5)+3\times\frac{83}{6}\right\} \\ &=\left(\frac{6\times 7\times 13}{6}-8\times\frac{6\times 7}{2}+83\right)-2\times\left(-\frac{9}{2}\right) \\ &=91-168+83+9=15 \end{aligned}$$

답 15

보충설명 ────────────

자연수의 거듭제곱의 합

(1) $\displaystyle\sum_{k=1}^n k=1+2+3+\cdots+n=\frac{n(n+1)}{2}$

(2) $\displaystyle\sum_{k=1}^n k^2=1^2+2^2+3^2+\cdots+n^2=\frac{n(n+1)(2n+1)}{6}$

(3) $\displaystyle\sum_{k=1}^n k^3=1^3+2^3+3^3+\cdots+n^3=\left\{\frac{n(n+1)}{2}\right\}^2$

21

$f(x)=x^3-3x-1$에서

$f'(x)=3x^2-3=3(x+1)(x-1)$

$f'(x)=0$에서 $x=-1$ 또는 $x=1$

함수 $f(x)$의 증가와 감소를 표로 나타내면 다음과 같다.

x	-1	\cdots	1	\cdots
$f'(x)$	0	$-$	0	$+$
$f(x)$	1	\searrow	-3	\nearrow

함수 $y=|f(x)|$의 그래프는 함수 $y=f(x)$의 그래프에서 $y\geq 0$인 부분만 남기고 $y<0$인 부분을 x축에 대하여 대칭 이동한 것이므로 오른쪽 그림과 같다.

$-1 \le x \le t$에서 $|f(x)|$의 최댓값이 $g(t)$이므로

$g(t) = \begin{cases} 1 & (-1 \le t < 0) \\ -f(t) & (0 \le t \le 1) \end{cases}$

$\therefore \int_{-1}^{1} g(t)dt = \int_{-1}^{0} dt + \int_{0}^{1} \{-f(t)\}dt$

$= \int_{-1}^{0} dt + \int_{0}^{1} (-t^3 + 3t + 1)dt$

$= \Big[t \Big]_{-1}^{0} + \Big[-\dfrac{1}{4}t^4 + \dfrac{3}{2}t^2 + t \Big]_{0}^{1}$

$= -(-1) + \Big(-\dfrac{1}{4} + \dfrac{3}{2} + 1 \Big)$

$= \dfrac{13}{4}$

따라서 $p=4$, $q=13$이므로

$p+q=17$

답 17

22

$f(x) = \begin{cases} \dfrac{1}{2}x + \dfrac{3}{2} & (x < -1) \\ x+2 & (-1 \le x < 2) \\ -x^2 + 4x & (x \ge 2) \end{cases}$

에서 함수 $y=f(x)$의 그래프
는 오른쪽 그림과 같다.

이때, $g(x) = \int_{0}^{x} f(t)dt$라
하면 $g'(x) = f(x)$

$g'(x) = 0$, 즉 $f(x) = 0$에서 $x = -3$ 또는 $x = 4$

함수 $g(x)$의 증가와 감소를 표로 나타내면 다음과 같다.

x	\cdots	-3	\cdots	4	\cdots
$g'(x)$	$-$	0	$+$	0	$-$
$g(x)$	\searrow	극소	\nearrow	극대	\searrow

따라서 함수 $g(x)$는 $x=-3$에서 극소이며 극솟값은

$g(-3) = \int_{0}^{-3} f(t)dt$

$= \int_{0}^{-1} f(t)dt + \int_{-1}^{-3} f(t)dt$

$= \int_{0}^{-1} (t+2)dt + \int_{-1}^{-3} \Big(\dfrac{1}{2}t + \dfrac{3}{2} \Big) dt$

$= \Big[\dfrac{1}{2}t^2 + 2t \Big]_{0}^{-1} + \Big[\dfrac{1}{4}t^2 + \dfrac{3}{2}t \Big]_{-1}^{-3}$

$= \Big(\dfrac{1}{2} - 2 \Big) + \Big\{ \Big(\dfrac{9}{4} - \dfrac{9}{2} \Big) - \Big(\dfrac{1}{4} - \dfrac{3}{2} \Big) \Big\} = -\dfrac{5}{2}$

함수 $g(x)$는 $x=4$에서 극대이며 극댓값은

$g(4) = \int_{0}^{4} f(t)dt$

$= \int_{0}^{2} f(t)dt + \int_{2}^{4} f(t)dt$

$= \int_{0}^{2} (t+2)dt + \int_{2}^{4} (-t^2 + 4t)dt$

$= \Big[\dfrac{1}{2}t^2 + 2t \Big]_{0}^{2} + \Big[-\dfrac{1}{3}t^3 + 2t^2 \Big]_{2}^{4}$

$= (2+4) + \Big\{ \Big(-\dfrac{64}{3} + 32 \Big) - \Big(-\dfrac{8}{3} + 8 \Big) \Big\} = \dfrac{34}{3}$

한편, 방정식 $\int_{0}^{x} f(t)dt = k$, 즉 $g(x) = k$가 서로 다른 세
실근을 가지려면 함수 $y=g(x)$의 그래프와 직선 $y=k$가 서
로 다른 세 점에서 만나야 한다.

함수 $y=g(x)$의 그래프는
오른쪽 그림과 같으므로
함수 $y=g(x)$의 그래프와
직선 $y=k$가 서로 다른 세
점에서 만나려면

$-\dfrac{5}{2} < k < \dfrac{34}{3}$

따라서 정수 k는 -2, -1, 0, \cdots, 11의 14개이다.

답 14

23

$f(x) = \int_{-1}^{1} |t(t-x)|dt = \int_{-1}^{1} |t^2 - tx|dt$에서 x의 값의
범위에 따라 $f(x)$는 다음과 같다.

(i) $x \le -1$일 때,

$$f(x) = \int_{-1}^{0} (-t^2 + tx)dt + \int_{0}^{1} (t^2 - tx)dt$$

$$= \left[-\frac{1}{3}t^3 + \frac{1}{2}xt^2 \right]_{-1}^{0} + \left[\frac{1}{3}t^3 - \frac{1}{2}xt^2 \right]_{0}^{1}$$

$$= -x$$

(ii) $-1 < x < 0$일 때,

$$f(x) = \int_{-1}^{x} (t^2 - tx)dt + \int_{x}^{0} (-t^2 + tx)dt$$

$$+ \int_{0}^{1} (t^2 - tx)dt$$

$$= \left[\frac{1}{3}t^3 - \frac{1}{2}xt^2 \right]_{-1}^{x} + \left[-\frac{1}{3}t^3 + \frac{1}{2}xt^2 \right]_{x}^{0}$$

$$+ \left[\frac{1}{3}t^3 - \frac{1}{2}xt^2 \right]_{0}^{1}$$

$$= -\frac{1}{3}x^3 + \frac{2}{3}$$

(iii) $x = 0$일 때,

$$f(x) = \int_{-1}^{1} t^2 dt = 2 \int_{0}^{1} t^2 dt = 2 \left[\frac{1}{3}t^3 \right]_{0}^{1} = \frac{2}{3}$$

(iv) $0 < x < 1$일 때,

$$f(x) = \int_{-1}^{0} (t^2 - tx)dt + \int_{0}^{x} (-t^2 + tx)dt$$

$$+ \int_{x}^{1} (t^2 - tx)dt$$

$$= \left[\frac{1}{3}t^3 - \frac{1}{2}xt^2 \right]_{-1}^{0} + \left[-\frac{1}{3}t^3 + \frac{1}{2}xt^2 \right]_{0}^{x}$$

$$+ \left[\frac{1}{3}t^3 - \frac{1}{2}xt^2 \right]_{x}^{1}$$

$$= \frac{1}{3}x^3 + \frac{2}{3}$$

(v) $x \geq 1$일 때,

$$f(x) = \int_{-1}^{0} (t^2 - tx)dt + \int_{0}^{1} (-t^2 + tx)dt$$

$$= \left[\frac{1}{3}t^3 - \frac{1}{2}xt^2 \right]_{-1}^{0} + \left[-\frac{1}{3}t^3 + \frac{1}{2}xt^2 \right]_{0}^{1}$$

$$= x$$

(i)~(v)에서

$$f(x) = \begin{cases} -x & (x \leq -1) \\ -\frac{1}{3}x^3 + \frac{2}{3} & (-1 < x \leq 0) \\ \frac{1}{3}x^3 + \frac{2}{3} & (0 < x < 1) \\ x & (x \geq 1) \end{cases}$$

따라서 함수 $y = f(x)$의 그래프는 오른쪽 그림과 같으므로 함수 $f(x)$는 $x = 0$일 때, 최솟값 $f(0) = \frac{2}{3}$를 갖는다.

답 $\dfrac{2}{3}$

24

$g(x) = \int_{-1}^{x} f(t)dt$에서 양변을 x에 대하여 미분하면

$g'(x) = f(x)$ ······㉠

조건 ㉮에서 방정식 $f(x) = 0$의 서로 다른 세 실근을 작은 값부터 차례대로 x_1, x_2, x_3이라 하자.

조건 ㉯에서 함수 $g(x)$는 $x = 1$에서 극댓값, $x = 3$에서 극솟값을 가지므로

$g'(1) = 0$, $g'(3) = 0$

즉, ㉠에서 $f(1) = 0$, $f(3) = 0$이므로

$f(x) = (x - x_1)(x - 1)(x - 3)$ ······㉡

따라서 함수 $y = g'(x)$, 즉 $y = f(x)$의 그래프는 오른쪽 그림과 같다.

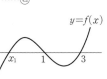

ㄱ. 함수 $y = f(x)$의 그래프에서
 $f(2) < 0$ (참)

ㄴ. $g'(1)=0$, $g'(3)=0$이므로 $g'(-1)=0$이면

$g'(x)=(x+1)(x-1)(x-3)=x^3-3x^2-x+3$

$g'(x)=0$에서 $x=-1$ 또는 $x=1$ 또는 $x=3$

함수 $g(x)$의 증가와 감소를 표로 나타내면 다음과 같다.

x	\cdots	-1	\cdots	1	\cdots	3	\cdots
$g'(x)$	$-$	0	$+$	0	$-$	0	$+$
$g(x)$	\searrow	극소	\nearrow	극대	\searrow	극소	\nearrow

이때,

$g(-1)=\displaystyle\int_{-1}^{-1}f(t)dt=0$

$g(3)=\displaystyle\int_{-1}^{3}f(t)dt=\int_{-1}^{3}(t^3-3t^2-t+3)dt$

$\quad=\left[\dfrac{1}{4}t^4-t^3-\dfrac{1}{2}t^2+3t\right]_{-1}^{3}$

$\quad=\left(\dfrac{81}{4}-27-\dfrac{9}{2}+9\right)-\left(\dfrac{1}{4}+1-\dfrac{1}{2}-3\right)$

$\quad=0$

함수 $g(x)$는 $x=-1$, $x=3$에서 극솟값을 갖고

$g(-1)=g(3)=0$이므로 모든 실수 x에 대하여

$g(x)\geq0$이다. (참)

ㄷ. $g(1)=\displaystyle\int_{-1}^{1}f(t)dt$

$\quad=\displaystyle\int_{-1}^{1}(x^3-4x^2+3x-x_1x^2+4x_1x-3x_1)dx$

$\qquad\qquad\qquad\qquad\qquad\qquad (\because \text{ⓛ})$

$\quad=\displaystyle\int_{-1}^{1}(x^3+3x+4x_1x)dx$

$\qquad\quad+\displaystyle\int_{-1}^{1}(-4x^2-x_1x^2-3x_1)dx$

$\quad=0+2\displaystyle\int_{0}^{1}(-4x^2-x_1x^2-3x_1)dx$

$\quad=2\left[-\dfrac{4}{3}x^3-\dfrac{1}{3}x_1x^3-3x_1x\right]_{0}^{1}$

$\quad=-\dfrac{20}{3}x_1-\dfrac{8}{3}$

즉, $-\dfrac{20}{3}x_1-\dfrac{8}{3}>0$이면 $x_1<-\dfrac{2}{5}$

$\therefore f(0)=-3x_1>\dfrac{6}{5}>0$ (참)

따라서 옳은 것은 ㄱ, ㄴ, ㄷ이다.

<div align="right">답 ㄱ, ㄴ, ㄷ</div>

보충설명

함수 $g(x)$의 극댓값 $g(1)$을 구하면

$g(1)=\displaystyle\int_{-1}^{1}f(t)dt=\int_{-1}^{1}(t^3-3t^2-t+3)dt$

$\quad=2\displaystyle\int_{0}^{1}(-3t^2+3)dt$

$\quad=2\left[-t^3+3t\right]_{0}^{1}$

$\quad=2\times(-1+3)$

$\quad=4$

따라서 함수 $y=g(x)$의 그래프의 개형은 오른쪽 그림과 같다.

$\therefore g(x)\geq0$ (참)

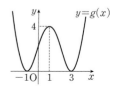

01-1 1	**01**-2 $\dfrac{101}{2}$	**01**-3 113
02-1 $\dfrac{8}{3}$	**02**-2 $\dfrac{16}{3}$	**03**-1 $\dfrac{27}{4}$
03-2 16	**03**-3 $\dfrac{8}{3}$	**04**-1 $2\sqrt{2}-2$
04-2 4	**04**-3 $\dfrac{3}{4}$	**05**-1 $\dfrac{7}{2}$
05-2 31	**06**-1 -3	**06**-2 1
06-3 ㄱ, ㄷ	**07**-1 $\dfrac{64}{3}$	**07**-2 8

01-1

곡선 $y=3(x+a)(x-1)^2$과
x축의 교점의 x좌표는
$3(x+a)(x-1)^2=0$에서
$x=-a$ 또는 $x=1$

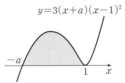
$y=3(x+a)(x-1)^2$

닫힌구간 $[-a,\ 1]$에서 $y\geq0$이므로 구하는 넓이는

$$\int_{-a}^{1}f(x)dx=\int_{-a}^{1}\{3x^3+3(a-2)x^2-3(2a-1)x+3a\}dx$$

$$=\left[\dfrac{3}{4}x^4+(a-2)x^3-\dfrac{3(2a-1)}{2}x^2+3ax\right]_{-a}^{1}$$

$$=\left\{\dfrac{3}{4}+(a-2)-\dfrac{3(2a-1)}{2}+3a\right\}$$

$$\quad -\left\{\dfrac{3}{4}a^4-a^3(a-2)-\dfrac{3(2a-1)}{2}a^2-3a^2\right\}$$

$$=\dfrac{1}{4}a^4+a^3+\dfrac{3}{2}a^2+a+\dfrac{1}{4}$$

즉, $\dfrac{1}{4}a^4+a^3+\dfrac{3}{2}a^2+a+\dfrac{1}{4}=4$이므로

$a^4+4a^3+6a^2+4a-15=0$에서
$(a+3)(a-1)(a^2+2a+5)=0$
$\therefore\ a=1\ (\because\ a>0)$

```
 1 | 1   4   6    4  -15
   |     1   5   11   15
-3 | 1   5  11   15 | 0
   |    -3  -6  -15
   | 1   2   5 | 0
```

답 1

다른풀이

삼차함수의 그래프의 넓이 공식을 이용하면
$\dfrac{|3|}{12}(1+a)^4=\dfrac{1}{4}(1+a)^4=4$에서
$(1+a)^4=16,\ a+1=2\ (\because\ a>0)$
$\therefore\ a=1$

01-2

주어진 그래프에서
$f'(x)=a(x+2)(x-2)$
$\qquad\ =ax^2-4a\ (a<0)$
이므로
$f(x)=\dfrac{a}{3}x^3-4ax+C$ (단, C는 적분상수)

함수 $f(x)$의 증가와 감소를 표로 나타내면 다음과 같다.

x	\cdots	-2	\cdots	2	\cdots
$f'(x)$	$-$	0	$+$	0	$-$
$f(x)$	\searrow	극소	\nearrow	극대	\searrow

이때, 함수 $f(x)$는 $x=-2$에서
극솟값 $f(-2)=\dfrac{16}{3}a+C$를 갖고
$x=2$에서 극댓값
$f(2)=-\dfrac{16}{3}a+C$를 갖는다.

즉, $\dfrac{16}{3}a+C=-5$,
$-\dfrac{16}{3}a+C=27$

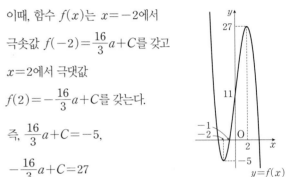
$y=f(x)$

이므로 위의 두 식을 연립하여 풀면 $a=-3$, $C=11$
$\therefore\ f(x)=-x^3+12x+11$
$\qquad\ =-(x+1)(x^2-x-11)$

닫힌구간 $[-2,\ -1]$에서 $f(x)\leq0$, 닫힌구간 $[-1,\ 2]$에서 $f(x)\geq0$이므로 구하는 넓이는

$$\int_{-2}^{2}|f(x)|dx=\int_{-2}^{-1}\{-f(x)\}dx+\int_{-1}^{2}f(x)dx$$

$$=\int_{-2}^{-1}(x^3-12x-11)dx$$

$$\quad +\int_{-1}^{2}(-x^3+12x+11)dx$$

$$=\left[\dfrac{1}{4}x^4-6x^2-11x\right]_{-2}^{-1}$$

$$\quad +\left[-\dfrac{1}{4}x^4+6x^2+11x\right]_{-1}^{2}$$

$$=\left\{\left(\dfrac{1}{4}-6+11\right)-(4-24+22)\right\}$$

$$\quad +\left\{(-4+24+22)-\left(-\dfrac{1}{4}+6-11\right)\right\}$$

$$=\dfrac{101}{2}$$

답 $\dfrac{101}{2}$

01-3

$$\int_0^{100} f(x)dx = \int_0^2 f(x)dx + \int_2^{100} f(x)dx$$
$$= \int_2^{100} f(x)dx$$

$$\therefore \int_0^2 f(x)dx = 0 \quad \cdots\cdots \text{㉠}$$

한편, $f(x)$는 최고차항의 계수가 1이고 $f(2)=0$인 이차함수이므로 $f(x)=(x-2)(x-a)$ (a는 상수)라 하면 ㉠에서

$$\int_0^2 \{x^2-(a+2)x+2a\}dx = \left[\frac{1}{3}x^3 - \frac{(a+2)}{2}x^2 + 2ax\right]_0^2$$
$$= \frac{8}{3} - 2(a+2) + 4a$$
$$= 2a - \frac{4}{3} = 0$$

$$\therefore a = \frac{2}{3}$$

따라서 $f(x)=(x-2)\left(x-\frac{2}{3}\right)$이므로 함수 $y=f(x)$의 그래프와 x축의 교점의 x좌표는

$f(x)=0$에서 $(x-2)\left(x-\frac{2}{3}\right)=0$

$$\therefore x=\frac{2}{3} \text{ 또는 } x=2$$

닫힌구간 $\left[\frac{2}{3},\ 2\right]$에서 $f(x)\le 0$이므로 구하는 넓이는

$$-\int_{\frac{2}{3}}^2 f(x)dx = -\int_{\frac{2}{3}}^2 \left(x^2 - \frac{8}{3}x + \frac{4}{3}\right)dx$$
$$= -\left[\frac{1}{3}x^3 - \frac{4}{3}x^2 + \frac{4}{3}x\right]_{\frac{2}{3}}^2$$
$$= -\left(\frac{8}{3} - \frac{16}{3} + \frac{8}{3}\right) + \left(\frac{8}{81} - \frac{16}{27} + \frac{8}{9}\right)$$
$$= \frac{32}{81}$$

따라서 $p=81$, $q=32$이므로 $p+q=81+32=113$

답 113

다른풀이

함수 $y=f(x)$의 그래프와 x축의 교점의 x좌표를 구한 뒤 이차함수의 그래프의 넓이 공식을 이용하면

$$\frac{|1|}{6}\left(2-\frac{2}{3}\right)^3 = \frac{1}{6} \times \left(\frac{4}{3}\right)^3 = \frac{32}{81}$$

따라서 $p=81$, $q=32$이므로 $p+q=81+32=113$

02-1

곡선 $y=x^2+4x+4=(x+2)^2$을 x축의 방향으로 2만큼, y축의 방향으로 -4만큼 평행이동한 곡선의 방정식은

$y-(-4)=\{(x-2)+2\}^2$에서

$y=x^2-4$

이 곡선을 x축에 대하여 대칭이동한 곡선의 방정식은

$g(x)=-x^2+4$

두 곡선 $y=f(x)$, $y=g(x)$의 교점의 x좌표는

$x^2+4x+4=-x^2+4$에서 $2x(x+2)=0$

$\therefore x=-2$ 또는 $x=0$

닫힌구간 $[-2,\ 0]$에서 $f(x)\le g(x)$이므로 구하는 넓이는

$$\int_{-2}^0 \{g(x)-f(x)\}dx = \int_{-2}^0 (-2x^2-4x)dx$$
$$= \left[-\frac{2}{3}x^3 - 2x^2\right]_{-2}^0$$
$$= -\left(\frac{16}{3} - 8\right) = \frac{8}{3}$$

답 $\dfrac{8}{3}$

02-2

닫힌구간 $[0,\ 2]$에서

$3ax^2 \ge -\frac{1}{3a}x^2$ ($\because a>0$)

이므로 구하는 넓이는

$$\int_0^2 \left(3ax^2 + \frac{1}{3a}x^2\right)dx$$
$$= \int_0^2 \left(3a + \frac{1}{3a}\right)x^2 dx = \left(3a + \frac{1}{3a}\right)\int_0^2 x^2 dx$$
$$= \left(3a + \frac{1}{3a}\right)\left[\frac{1}{3}x^3\right]_0^2 = \frac{8}{3}\left(3a + \frac{1}{3a}\right)$$

이때, $a>0$에서 $3a>0$, $\frac{1}{3a}>0$이므로 산술평균과 기하평균의 관계에 의하여

$$3a + \frac{1}{3a} \ge 2\sqrt{3a \times \frac{1}{3a}} = 2$$

$\left(\text{단, 등호는 } 3a=\frac{1}{3a}, \text{ 즉 } a=\frac{1}{3}\text{일 때 성립}\right)$

따라서 구하는 넓이의 최솟값은 $\dfrac{8}{3} \times 2 = \dfrac{16}{3}$

<div align="right">답 $\dfrac{16}{3}$</div>

보충설명

산술평균과 기하평균의 관계

$a > 0$, $b > 0$일 때,

$$\dfrac{a+b}{2} \geq \sqrt{ab} \quad \text{(단, 등호는 } a = b \text{일 때 성립)}$$

03-1

$f(x) = x^3 + 4$에서 $f'(x) = 3x^2$

곡선 위의 점 $(-1,\ 3)$에서의 접선의 기울기는 $f'(-1) = 3$이므로 접선의 방정식은

$y - 3 = 3\{x - (-1)\}$

$\therefore\ y = 3x + 6$

곡선 $y = f(x)$와 직선 $y = 3x + 6$의 교점의 x좌표는

$x^3 + 4 = 3x + 6$에서 $x^3 - 3x - 2 = 0$

$(x+1)^2(x-2) = 0$

$\therefore\ x = -1$ 또는 $x = 2$

닫힌구간 $[-1,\ 2]$에서 $f(x) \leq 3x + 6$이므로 구하는 넓이는

$\displaystyle \int_{-1}^{2} \{(3x+6) - (x^3+4)\} dx$

$= \displaystyle \int_{-1}^{2} (-x^3 + 3x + 2) dx$

$= \left[-\dfrac{1}{4}x^4 + \dfrac{3}{2}x^2 + 2x \right]_{-1}^{2}$

$= (-4 + 6 + 4) - \left(-\dfrac{1}{4} + \dfrac{3}{2} - 2 \right)$

$= \dfrac{27}{4}$

<div align="right">답 $\dfrac{27}{4}$</div>

다른풀이

삼차함수의 그래프의 넓이 공식을 이용하면

$\dfrac{|1|}{12} \{2 - (-1)\}^4 = \dfrac{81}{12} = \dfrac{27}{4}$

03-2

$f(x) = x^4 - 2x^2 - x + 5$에서 $f'(x) = 4x^3 - 4x - 1$

함수 $y = f(x)$의 그래프와 직선 $y = g(x)$가 접하므로 접점의 x좌표를 t라 하면

$4t^3 - 4t - 1 = -1$, $4t(t+1)(t-1) = 0$

$\therefore\ t = -1$ 또는 $t = 0$ 또는 $t = 1$

(ⅰ) $t = -1$일 때,

$f(-1) = 1 - 2 + 1 + 5 = 5$이므로 접선의 방정식은

$y - 5 = -(x+1)$ $\qquad \therefore\ y = -x + 4$

(ⅱ) $t = 0$일 때,

$f(0) = 5$이므로 접선의 방정식은

$y - 5 = -x$ $\qquad \therefore\ y = -x + 5$

(ⅲ) $t = 1$일 때,

$f(1) = 1 - 2 - 1 + 5 = 3$이므로 접선의 방정식은

$y - 3 = -(x-1)$ $\qquad \therefore\ y = -x + 4$

이때, 함수 $y = f(x)$의 그래프와 직선 $y = g(x)$는 서로 다른 두 점에서 접하므로

$g(x) = -x + 4$이다.

닫힌구간 $[-1,\ 1]$에서 $f(x) \geq g(x)$이므로 구하는 넓이 S는

$S = \displaystyle \int_{-1}^{1} \{f(x) - g(x)\} dx$

$= \displaystyle \int_{-1}^{1} \{(x^4 - 2x^2 - x + 5) - (-x + 4)\} dx$

$= \displaystyle \int_{-1}^{1} (x^4 - 2x^2 + 1) dx$

$= 2 \displaystyle \int_{0}^{1} (x^4 - 2x^2 + 1) dx$

$= 2 \left[\dfrac{1}{5}x^5 - \dfrac{2}{3}x^3 + x \right]_{0}^{1}$

$= \dfrac{16}{15}$

$\therefore\ 15S = 15 \times \dfrac{16}{15} = 16$

<div align="right">답 16</div>

03-3

곡선 $y=2x^3+2x^2-3x$와 직선 $y=-x+k$가 서로 다른 두 점에서 만나므로 방정식 $2x^3+2x^2-3x=-x+k$, 즉 $2x^3+2x^2-2x=k$는 서로 다른 두 실근을 갖는다.

즉, $f(x)=2x^3+2x^2-2x$라 하면

$f'(x)=6x^2+4x-2=2(x+1)(3x-1)$

$f'(x)=0$에서 $x=-1$ 또는 $x=\dfrac{1}{3}$

함수 $f(x)$의 증가와 감소를 표로 나타내면 다음과 같다.

x	\cdots	-1	\cdots	$\dfrac{1}{3}$	\cdots
$f'(x)$	$+$	0	$-$	0	$+$
$f(x)$	\nearrow	2	\searrow	$-\dfrac{10}{27}$	\nearrow

따라서 곡선 $f(x)$는 오른쪽 그림과 같으므로 곡선

$y=2x^3+2x^2-3x$와 직선 $y=-x+k$가 서로 다른 두 점에서 만나려면 $k=2\ (\because k>0)$

즉, 곡선 $y=2x^3+2x^2-3x$와 직선 $y=-x+2$의 교점은

$2x^3+2x^2-3x=-x+2$에서 $2(x+1)^2(x-1)=0$

$\therefore x=-1$ 또는 $x=1$

닫힌구간 $[-1,\ 1]$에서 $2x^3+2x^2-3x\leq -x+2$이므로 구하는 넓이는

$\displaystyle\int_{-1}^{1}\{(-x+2)-(2x^3+2x^2-3x)\}dx$

$\displaystyle =\int_{-1}^{1}(-2x^3-2x^2+2x+2)dx$

$\displaystyle =\int_{-1}^{1}(-2x^3+2x)dx+\int_{-1}^{1}(-2x^2+2)dx$

$\displaystyle =0+2\int_{0}^{1}(-2x^2+2)dx$

$=2\left[-\dfrac{2}{3}x^3+2x\right]_{0}^{1}$

$=\dfrac{8}{3}$

답 $\dfrac{8}{3}$

04-1

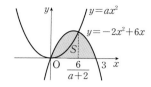

두 곡선 $y=-2x^2+6x$, $y=ax^2$의 교점의 x좌표는 $-2x^2+6x=ax^2$에서

$x\{(a+2)x-6\}=0$

$\therefore x=0$ 또는 $x=\dfrac{6}{a+2}$

닫힌구간 $\left[0,\ \dfrac{6}{a+2}\right]$에서 $ax^2\leq -2x^2+6x$이므로 두 곡선 $y=-2x^2+6x$, $y=ax^2$으로 둘러싸인 도형의 넓이는

$\displaystyle\int_{0}^{\frac{6}{a+2}}(-2x^2+6x-ax^2)dx=\left[-\dfrac{(a+2)}{3}x^3+3x^2\right]_{0}^{\frac{6}{a+2}}$

$\qquad\qquad\qquad\qquad\qquad =\dfrac{36}{(a+2)^2}$ ······㉠

한편, 곡선 $y=-2x^2+6x$와 x축의 교점의 x좌표는 $-2x^2+6x=0$에서 $-2x(x-3)=0$

$\therefore x=0$ 또는 $x=3$

닫힌구간 $[0,\ 3]$에서 $-2x^2+6x\geq 0$이므로 곡선 $y=-2x^2+6x$와 x축으로 둘러싸인 도형의 넓이는

$\displaystyle\int_{0}^{3}(-2x^2+6x)dx=\left[-\dfrac{2}{3}x^3+3x^2\right]_{0}^{3}=9$ ······㉡

$2\times$㉠$=$㉡이므로 $\dfrac{72}{(a+2)^2}=9$, $(a+2)^2=8$

$\therefore a=2\sqrt{2}-2$ 또는 $a=-2\sqrt{2}-2$

이때, $a>0$이므로 $a=2\sqrt{2}-2$

답 $2\sqrt{2}-2$

다른풀이

이차함수의 그래프의 넓이 공식을 이용하면

㉠$=\dfrac{|a-(-2)|}{6}\left(\dfrac{6}{a+2}\right)^3=\dfrac{36}{(a+2)^2}$,

㉡$=\dfrac{|-2|}{6}(3-0)^3=9$

$2\times$㉠$=$㉡이므로 $\dfrac{72}{(a+2)^2}=9$, $(a+2)^2=8$

$\therefore a=2\sqrt{2}-2$ 또는 $a=-2\sqrt{2}-2$

이때, $a>0$이므로 $a=2\sqrt{2}-2$

04-2

곡선 $y=x^3+3x$를 x축의 방향으로 1만큼, y축의 방향으로 4만큼 평행이동한 곡선의 방정식은

$y-4=(x-1)^3+3(x-1)$

$\therefore\ y=x^3-3x^2+6x$

두 곡선의 교점의 x좌표는

$x^3+3x=x^3-3x^2+6x$에서 $3x(x-1)=0$

$\therefore\ x=0$ 또는 $x=1$

닫힌구간 $[0,\ 1]$에서 $x^3-3x^2+6x\geq x^3+3x$이므로 두 곡선 $y=x^3+3x$, $y=x^3-3x^2+6x$로 둘러싸인 도형의 넓이는

$\displaystyle\int_0^1 \{(x^3-3x^2+6x)-(x^3+3x)\}dx$

$\displaystyle =\int_0^1 (-3x^2+3x)dx$

$\displaystyle =\left[-x^3+\frac{3}{2}x^2\right]_0^1=\frac{1}{2}$ ……㉠

한편, 곡선 $y=x^3+3x$와 직선 $y=mx$의 교점의 x좌표는

$x^3+3x=mx$에서 $x\{x^2-(m-3)\}=0$

$\therefore\ x=-\sqrt{m-3}$ 또는 $x=0$ 또는 $x=\sqrt{m-3}$

$(\because\ 3<m\leq 4)$

닫힌구간 $[0,\ \sqrt{m-3}]$에서 $x^3+3x\leq mx$이므로 곡선 $y=x^3+3x$와 직선 $y=mx$로 둘러싸인 도형의 넓이는

$\displaystyle\int_0^{\sqrt{m-3}} (mx-x^3-3x)dx$

$\displaystyle =\left[-\frac{1}{4}x^4+\frac{(m-3)}{2}x^2\right]_0^{\sqrt{m-3}}$

$\displaystyle =\frac{(m-3)^2}{4}$ ……㉡

㉠$=2\times$㉡이므로 $\dfrac{1}{2}=\dfrac{(m-3)^2}{2}$, $(m-3)^2=1$

$m-3=1\ (\because\ 3<m\leq 4)$ $\qquad\therefore\ m=4$

답 4

04-3

두 곡선 $y=x^4-x^3$, $y=-x^4+x$로 둘러싸인 도형의 넓이는

$\displaystyle\int_0^1 \{(-x^4+x)-(x^4-x^3)\}dx$

$\displaystyle =\int_0^1 (-2x^4+x^3+x)dx$

$\displaystyle =\left[-\frac{2}{5}x^5+\frac{1}{4}x^4+\frac{1}{2}x^2\right]_0^1$

$\displaystyle =-\frac{2}{5}+\frac{1}{4}+\frac{1}{2}=\frac{7}{20}$

위의 넓이는 곡선 $y=ax(1-x)$에 의하여 이등분되므로 두 곡선 $y=x^4-x^3$, $y=ax(1-x)$로 둘러싸인 도형의 넓이는

$\dfrac{7}{20}\times\dfrac{1}{2}=\dfrac{7}{40}$이다. 즉,

$\displaystyle\int_0^1 \{ax(1-x)-(x^4-x^3)\}dx$

$\displaystyle =\int_0^1 (-x^4+x^3-ax^2+ax)dx$

$\displaystyle =\left[-\frac{1}{5}x^5+\frac{1}{4}x^4-\frac{a}{3}x^3+\frac{a}{2}x^2\right]_0^1$

$\displaystyle =-\frac{1}{5}+\frac{1}{4}-\frac{1}{3}a+\frac{1}{2}a$

$\displaystyle =\frac{1}{20}+\frac{1}{6}a=\frac{7}{40}$

$\dfrac{1}{6}a=\dfrac{7}{40}-\dfrac{1}{20}=\dfrac{5}{40}=\dfrac{1}{8}$

$\therefore\ a=\dfrac{1}{8}\times 6=\dfrac{3}{4}$

답 $\dfrac{3}{4}$

다른풀이

두 곡선 $y=x^4-x^3$, $y=-x^4+x$로 둘러싸인 도형의 넓이는 두 곡선 $y=-x^4+x$, $y=ax(1-x)$로 둘러싸인 도형의 넓이의 2배이다. 즉,

$\displaystyle\int_0^1 \{(-x^4+x)-(x^4-x^3)\}dx$

$\displaystyle =2\int_0^1 \{(-x^4+x)-(ax-ax^2)\}dx$

이므로

$\displaystyle\int_0^1 [(-2x^4+x^3+x)-\{-2x^4+2ax^2+(2-2a)x\}]dx=0$

$\displaystyle\int_0^1 \{x^3-2ax^2+(2a-1)x\}dx=0$

$\left[\dfrac{1}{4}x^4-\dfrac{2a}{3}x^3+\dfrac{(2a-1)}{2}x^2\right]_0^1=0$

$\dfrac{1}{4}-\dfrac{2a}{3}+a-\dfrac{1}{2}=0$, $\dfrac{1}{3}a=\dfrac{1}{4}$

$\therefore\ a=\dfrac{3}{4}$

05-1

$f(x)=x^3+2x$에서 $f'(x)=3x^2+2>0$

즉, 함수 $f(x)$는 증가함수이
므로 역함수가 존재한다.
오른쪽 그림과 같이 곡선
$y=f(x)$와 곡선 $y=g(x)$는
직선 $y=x$에 대하여 대칭이
므로 $A=B$

곡선 $y=f(x)$와 직선 $y=x$의 교점의 x좌표는

$x^3+2x=x$에서 $x(x^2+1)=0$ $\quad\therefore x=0$

곡선 $y=f(x)$와 직선 $y=-x+4$의 교점의 x좌표는

$x^3+2x=-x+4$에서

$x^3+3x-4=0$,

$(x-1)(x^2+x+4)=0$

$\therefore x=1$

$$\begin{array}{r|rrrr} 1 & 1 & 0 & 3 & -4 \\ & & 1 & 1 & 4 \\ \hline & 1 & 1 & 4 & 0 \end{array}$$

한편, 직선 $y=-x+4$와 직선 $y=x$의 교점의 x좌표는

$-x+4=x$에서 $2x=4$

$\therefore x=2$

따라서 곡선 $y=f(x)$와 두 직선 $y=x$, $y=-x+4$로 둘러
싸인 도형의 넓이는

$$A=\int_0^1 (x^3+2x-x)dx+\int_1^2 (-x+4-x)dx$$

$$=\int_0^1 (x^3+x)dx+\int_1^2 (4-2x)dx$$

$$=\left[\frac{1}{4}x^4+\frac{1}{2}x^2\right]_0^1+\left[4x-x^2\right]_1^2=\frac{7}{4}$$

따라서 구하는 도형의 넓이는 $A+B=2A=\dfrac{7}{2}$

답 $\dfrac{7}{2}$

05-2

$f(x)=x^3+x^2+3x$에서

$f(1)=1+1+3=5$, $f(2)=8+4+6=18$

이므로 함수 $y=f(x)$의 그래프는 두 점 $(1,\ 5)$, $(2,\ 18)$을
지난다.

또한, $f'(x)=3x^2+2x+3=3\left(x+\dfrac{1}{3}\right)^2+\dfrac{8}{3}>0$에서 함수

$f(x)$는 증가함수이므로
역함수가 존재하고, 두 함
수 $y=f(x)$, $y=g(x)$
의 그래프는 직선 $y=x$
에 대하여 대칭이므로 오
른쪽 그림과 같다.

이때, $\displaystyle\int_{f(1)}^{f(2)} g(x)dx=A$,

$\displaystyle\int_1^2 f(x)dx=B$, 빗금 친 도형의 넓이를 C라 하면

$C=1\times5=5$, $A+B+C=2\times18=36$

$\therefore \displaystyle\int_1^2 f(x)dx+\int_{f(1)}^{f(2)} g(x)dx=A+B$

$$=(A+B+C)-C$$

$$=36-5=31$$

답 31

06-1

점 P가 운동 방향을 바꿀 때 속도는 0이므로 $3t^2+2at=0$
에서

$t(3t+2a)=0$ $\quad\therefore t=-\dfrac{2}{3}a$ $(\because t>0)$

닫힌구간 $\left[0,\ -\dfrac{2}{3}a\right]$에서 $v(t)\leq0$이므로 시각 $t=0$에서

$t=-\dfrac{2}{3}a$까지 점 P가 움직인 거리는

$$\int_0^{-\frac{2}{3}a} |v(t)|dt=\int_0^{-\frac{2}{3}a} (-3t^2-2at)dt$$

$$=\left[-t^3-at^2\right]_0^{-\frac{2}{3}a}$$

$$=\frac{8}{27}a^3-\frac{4}{9}a^3=-\frac{4}{27}a^3$$

즉, $-\dfrac{4}{27}a^3=4$에서 $\dfrac{4}{27}(a^3+27)=0$

$\dfrac{4}{27}(a+3)(a^2-3a+9)=0$

$\therefore a=-3$ $(\because a^2-3a+9>0)$

답 -3

다른풀이

시각 $t=0$에서 $t=-\dfrac{2}{3}a$까지 점 P

가 움직인 거리는 오른쪽 그림과 같이

이차함수 $y=v(t)$의 그래프와 t축

으로 둘러싸인 도형의 넓이와 같다.

이차함수의 그래프의 넓이 공식을 이용하면

$\dfrac{|3|}{6}\left(-\dfrac{2}{3}a\right)^3=-\dfrac{4}{27}a^3$

$-\dfrac{4}{27}a^3=4$에서 $a^3=-27$

$a^3+27=0,\ (a+3)(a^2-3a+9)=0$

$\therefore\ a=-3$

06-2

점 P의 시각 t에서의 속도는 $f(t)=2t^3-9t^2+12t$에서

$v(t)=f'(t)=6t^2-18t+12$

점 P가 출발할 때의 속도는 $v(0)=12$이므로 출발할 때의

운동 방향과 반대 방향으로 움직이려면 $v(t)\leq0$이어야 한다.

$6t^2-18t+12\leq0$에서 $6(t-1)(t-2)\leq0$

$\therefore\ 1\leq t\leq2$

닫힌구간 $[1,\,2]$에서 $v(t)\leq0$이므로 점 P가 움직인 거리는

$\displaystyle\int_1^2|v(t)|\,dt=\int_1^2(-6t^2+18t-12)\,dt$

$\qquad\qquad\quad=\Big[-2t^3+9t^2-12t\Big]_1^2$

$\qquad\qquad\quad=(-16+36-24)-(-2+9-12)$

$\qquad\qquad\quad=1$

<div align="right">답 1</div>

다른풀이

시각 $t=1$에서 $t=2$까지 점 P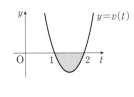

가 움직인 거리는 오른쪽 그림과

같이 이차함수 $y=v(t)$의 그래

프와 t축으로 둘러싸인 도형의

넓이와 같다.

이차함수의 그래프의 넓이 공식을 이용하면

$\dfrac{|-6|}{6}(2-1)^3=1$

06-3

주어진 그래프에서 $v(t)=\begin{cases}\dfrac{1}{2}t & (0\leq t<2)\\[2mm] -\dfrac{1}{2}t+2 & (2\leq t<4)\\[2mm] -2t+8 & (4\leq t<5)\\[2mm] t-7 & (5\leq t<8)\\[2mm] 1 & (t\geq8)\end{cases}$

ㄱ. 시각 $t=0$에서 $t=4$까지 점 P의 위치의 변화량은

$\displaystyle\int_0^4 v(t)\,dt$ ······㉠

이때, ㉠은 닫힌구간 $[0,\,4]$에서 함수 $y=v(t)$의 그래

프와 t축으로 둘러싸인 도형의 넓이와 같으므로

$\dfrac{1}{2}\times4\times1=2$ (참)

ㄴ. 속력은 속도의 크기이므로 점 P의 최고 속력은 $t=5$일

때 2이다. (거짓)

ㄷ. 운동 방향이 바뀌는 것은 $x=t$의 좌우에서 $v(t)$의 값의

부호가 바뀌는 것이므로 점 P는 $t=4$, $t=t_1$에서 운동

방향이 바뀐다.

그래프에서 $5\leq t_1<8$일 때, $v(t)=t_1-7=0$에서 $t_1=7$

따라서 점 P가 시각 $t=0$에서 $t=7$까지 움직인 거리는

$\displaystyle\int_0^7|v(t)|\,dt$ ······㉡

이때, ㉡은 닫힌구간 $[0,\,7]$에서 함수 $y=v(t)$의 그래

프와 t축으로 둘러싸인 도형의 넓이와 같으므로

$\dfrac{1}{2}\times4\times1+\dfrac{1}{2}\times3\times2=2+3=5$ (참)

그러므로 옳은 것은 ㄱ, ㄷ이다.

<div align="right">답 ㄱ, ㄷ</div>

다른풀이

ㄱ. $\displaystyle\int_0^4 v(t)\,dt=\int_0^2\dfrac{1}{2}t\,dt+\int_2^4\left(-\dfrac{1}{2}t+2\right)dt$

$\qquad\qquad\quad=\Big[\dfrac{1}{4}t^2\Big]_0^2+\Big[-\dfrac{1}{4}t^2+2t\Big]_2^4$

$\qquad\qquad\quad=1+\{(-4+8)-(-1+4)\}$

$\qquad\qquad\quad=2$

ㄷ. $\int_0^7 |v(t)|\,dt = \int_0^2 \frac{1}{2}t\,dt + \int_2^4 \left(-\frac{1}{2}t+2\right)dt$

$\qquad\qquad\qquad + \int_4^5 (2t-8)\,dt + \int_5^7 (-t+7)\,dt$

$\qquad\quad = \left[\frac{1}{4}t^2\right]_0^2 + \left[-\frac{1}{4}t^2+2t\right]_2^4 + \left[t^2-8t\right]_4^5$

$\qquad\qquad\qquad + \left[-\frac{1}{2}t^2+7t\right]_5^7$

$\qquad\quad = 1 + \{(-4+8)-(-1+4)\}$

$\qquad\qquad\quad + \{(25-40)-(16-32)\}$

$\qquad\qquad\quad + \left(-\frac{49}{2}+49\right) - \left(-\frac{25}{2}+35\right)$

$\qquad\quad = 5$

이때, 함수 $y=f(t)$, 즉 $y=|g(t)|$ 의 그래프는 $y=g(t)$의 그래프에서 $y \geq 0$인 부분은 그대로 두고, $y < 0$인 부분을 t축에 대하여 대칭이동한 것이므로 그래프는 오른쪽 그림과 같다.

따라서 두 점 P, Q 사이의 거리의 최댓값은 $f(4)=|g(4)|=\dfrac{64}{3}$

답 $\dfrac{64}{3}$

07-1

시각 t에서의 점 P의 위치를 $x_P(t)$라 하면

$x_P(t) = \int_0^t (t^2-3t)\,dt = \frac{1}{3}t^3 - \frac{3}{2}t^2$

시각 t에서의 점 Q의 위치를 $x_Q(t)$라 하면

$x_Q(t) = \int_0^t (-t^2+5t)\,dt = -\frac{1}{3}t^3 + \frac{5}{2}t^2$

두 점 P, Q가 만나는 것은 두 점의 위치가 같을 때, 즉 $x_P(t)=x_Q(t)$일 때이므로

$\frac{1}{3}t^3 - \frac{3}{2}t^2 = -\frac{1}{3}t^3 + \frac{5}{2}t^2$에서 $\frac{2}{3}t^2(t-6)=0$

$\therefore t=6 \ (\because \ t>0)$

$0<t\leq 6$에서 두 점 P, Q 사이의 거리를 $f(t)$라 하면

$f(t) = \left| \frac{2}{3}t^3 - 4t^2 \right|$

이때, $g(t) = \frac{2}{3}t^3 - 4t^2 \ (0<t\leq 6)$이라 하면

$g'(t) = 2t^2 - 8t = 2t(t-4)$이므로

$g'(t)=0$에서 $t=4 \ (\because \ 0<t\leq 6)$

함수 $g(t)$의 증가와 감소를 표로 나타내면 다음과 같다.

t	(0)	\cdots	4	\cdots	6
$g'(t)$		$-$	0	$+$	$+$
$g(t)$		\searrow	$-\dfrac{64}{3}$	\nearrow	0

07-2

시각 t에서의 점 P의 위치를 $x_P(t)$라 하면

$x_P(t) = \int_0^t (3t^2-4t-4)\,dt = t^3 - 2t^2 - 4t$

시각 t에서의 점 Q의 위치를 $x_Q(t)$라 하면

$x_Q(t) = \int_0^t (2t-4)\,dt = t^2 - 4t$

두 점 P, Q가 만나는 것은 두 점의 위치가 같을 때, 즉 $x_P(t)=x_Q(t)$일 때이므로

$t^3 - 2t^2 - 4t = t^2 - 4t$에서 $t^2(t-3)=0$

$\therefore t=3 \ (\because \ t>0)$

$3t^2-4t-4 = (3t+2)(t-2)$이므로 닫힌구간 $[0, \ 2]$에서 $3t^2-4t-4 \leq 0$, 닫힌구간 $[2, \ 3]$에서 $3t^2-4t-4 \geq 0$이다.

시각 $t=0$에서 $t=3$까지 점 P가 움직인 거리는

$\int_0^3 |3t^2-4t-4|\,dt$

$= \int_0^2 (-3t^2+4t+4)\,dt + \int_2^3 (3t^2-4t-4)\,dt$

$= \left[-t^3+2t^2+4t\right]_0^2 + \left[t^3-2t^2-4t\right]_2^3$

$= (-8+8+8) + \{(27-18-12)-(8-8-8)\}$

$= 13$

한편, 닫힌구간 $[0, \ 2]$에서 $2t-4 \leq 0$, 닫힌구간 $[2, \ 3]$에서 $2t-4 \geq 0$이므로 시각 $t=0$에서 $t=3$까지 점 Q가 움직인 거리는

$$\int_0^3 |2t-4|\,dt = \int_0^2 (-2t+4)\,dt + \int_2^3 (2t-4)\,dt$$
$$= \left[-t^2+4t\right]_0^2 + \left[t^2-4t\right]_2^3$$
$$= (-4+8) + \{(9-12)-(4-8)\}$$
$$= 5$$

따라서 두 점 P, Q의 움직인 거리의 차는
$$13-5=8$$

답 8

01

$f(x)=|x-1|(2-x)$라 하면
$$f(x)=\begin{cases}(x-1)(x-2) & (x\le 1) \\ -(x-1)(x-2) & (x>1)\end{cases}$$
이므로 함수 $y=f(x)$의 그래프는 오른쪽 그림과 같다.

따라서 구하는 넓이는
$$\int_0^1 (x-1)(x-2)\,dx - \int_1^2 (x-1)(x-2)\,dx$$
$$= \int_0^1 (x^2-3x+2)\,dx - \int_1^2 (x^2-3x+2)\,dx$$
$$= \left[\frac{1}{3}x^3-\frac{3}{2}x^2+2x\right]_0^1 - \left[\frac{1}{3}x^3-\frac{3}{2}x^2+2x\right]_1^2$$
$$= \left(\frac{1}{3}-\frac{3}{2}+2\right) - \left\{\left(\frac{8}{3}-6+4\right)-\left(\frac{1}{3}-\frac{3}{2}+2\right)\right\}$$
$$= 1$$

답 1

02

$$S_1 = \int_0^1 |f(x)|\,dx = \int_0^1 (x^2-5x+4)\,dx$$
$$= \left[\frac{1}{3}x^3-\frac{5}{2}x^2+4x\right]_0^1 = \frac{11}{6}$$
$$S_2+S_3 = \int_1^4 |f(x)|\,dx = \int_1^4 \{-f(x)\}\,dx$$
$$= \int_1^4 (-x^2+5x-4)\,dx$$
$$= \left[-\frac{1}{3}x^3+\frac{5}{2}x^2-4x\right]_1^4$$
$$= \left(-\frac{64}{3}+40-16\right) - \left(-\frac{1}{3}+\frac{5}{2}-4\right)$$
$$= \frac{9}{2}$$

이므로
$$S_1+S_2+S_3 = \frac{38}{6} = \frac{19}{3} \qquad \cdots\cdots \,\text{㉠}$$

이때, S_1, S_2, S_3이 등차수열을 이루므로
$$S_1+S_3 = 2S_2$$

이것을 ㉠에 대입하면 $3S_2 = \dfrac{19}{3}$ $\therefore S_2 = \dfrac{19}{9}$

따라서 $p=9$, $q=19$이므로
$$p+q=9+19=28$$

답 28

03

함수 $y=f(x-3)+4$의 그래프는 함수 $y=f(x)$의 그래프를 x축의 방향으로 3만큼, y축의 방향으로 4만큼 평행이동한 것과 같다.

조건 ㈎에서 함수 $y=f(x)$의 그래프와 함수 $y=f(x-3)+4$의 그래프가 일치하므로
$$\int_0^6 f(x)\,dx = \int_0^3 f(x)\,dx + \int_3^6 f(x)\,dx$$
$$= \int_0^3 f(x)\,dx + \int_3^6 \{f(x-3)+4\}\,dx$$
$$= \int_0^3 f(x)\,dx + \int_3^6 f(x-3)\,dx + \int_3^6 4\,dx$$
$$= \int_0^3 f(x)\,dx + \int_0^3 f(x)\,dx + \int_3^6 4\,dx$$
$$= 2\int_0^3 f(x)\,dx + \int_3^6 4\,dx$$

$$=2\int_0^3 f(x)dx+\left[4x\right]_3^6$$

$$=2\int_0^3 f(x)dx+12=0$$

$$\therefore \int_0^3 f(x)dx=-6$$

또한, $\int_0^6 f(x)dx=\int_0^3 f(x)dx+\int_3^6 f(x)dx$이므로

$$0=-6+\int_3^6 f(x)dx\ (\because \text{조건 (나)})$$

$$\therefore \int_3^6 f(x)dx=6$$

$$\therefore \int_6^9 f(x)dx=\int_6^9 \{f(x-3)+4\}dx\ (\because \text{조건 (가)})$$

$$=\int_6^9 f(x-3)dx+\int_6^9 4dx$$

$$=\int_3^6 f(x)dx+\left[4x\right]_6^9$$

$$=6+(36-24)=18$$

답 ④

04

포물선 $y=ax^2-a^2x$와 직선 $y=x$의 교점의 x좌표는

$ax^2-a^2x=x$에서 $x\{ax-(a^2+1)\}=0$

$$\therefore x=0 \text{ 또는 } x=\frac{a^2+1}{a}$$

이때, $a>0$이므로 $\dfrac{a^2+1}{a}>0$

따라서 오른쪽 그림에서 도형의
넓이 $S(a)$는

$S(a)$

$$=\int_0^{\frac{a^2+1}{a}} \{x-(ax^2-a^2x)\}dx$$

$$=\int_0^{\frac{a^2+1}{a}} \{-ax^2+(a^2+1)x\}dx$$

$$=\left[-\frac{a}{3}x^3+\frac{(a^2+1)}{2}x^2\right]_0^{\frac{a^2+1}{a}}$$

$$=-\frac{a}{3}\left(\frac{a^2+1}{a}\right)^3+\frac{(a^2+1)}{2}\left(\frac{a^2+1}{a}\right)^2$$

$$=-\frac{(a^2+1)^3}{3a^2}+\frac{(a^2+1)^3}{2a^2}$$

$$=\frac{(a^2+1)^3}{6a^2}$$

$$\therefore \frac{S(a)}{a}=\frac{(a^2+1)^3}{6a^3}=\frac{1}{6}\left(\frac{a^2+1}{a}\right)^3$$

$$=\frac{1}{6}\left(a+\frac{1}{a}\right)^3$$

이때, $a>0$, $\dfrac{1}{a}>0$이므로 산술평균과 기하평균의 관계에 의

하여

$$a+\frac{1}{a}\geq 2\sqrt{a\times\frac{1}{a}}=2$$

$$\left(\text{단, 등호는 } a=\frac{1}{a}, \text{ 즉 } a=1\text{일 때 성립}\right)$$

따라서 $\dfrac{S(a)}{a}$의 최솟값은 $\dfrac{8}{6}=\dfrac{4}{3}$

답 ⑤

다른풀이

이차함수의 그래프의 넓이 공식을 이용하면

$$S(a)=\frac{|a|}{6}\left(\frac{a^2+1}{a}\right)^3$$

$$=\frac{a}{6}\left(a+\frac{1}{a}\right)^3$$

$$\therefore \frac{S(a)}{a}=\frac{1}{6}\left(a+\frac{1}{a}\right)^3$$

보충설명 ——————

산술평균과 기하평균의 관계

$a>0$, $b>0$일 때,

$$\frac{a+b}{2}\geq\sqrt{ab}\ (\text{단, 등호는 } a=b\text{일 때 성립})$$

05

삼차함수 $f(x)=-(x+1)^3+8$의 그래프가 x축과 만나는

점 A의 x좌표는 $f(x)=0$에서

$-(x+1)^3+8=0$, $(x+1)^3-8=0$

$(x-1)(x^2+4x+7)=0$

$$\therefore x=1\ (\because \underbrace{x^2+4x+7}_{=(x+2)^2+3}>0)$$

이때, $S_1=S_2$이므로 $\underline{\int_0^1 \{f(x)-k\}dx=0}$이어야 한다. 즉,
 *

$$\int_0^1 \{-(x+1)^3+8-k\}dx$$

$$=\int_0^1 \{-x^3-3x^2-3x+7-k\}dx$$

$$=\left[-\frac{1}{4}x^4-x^3-\frac{3}{2}x^2+(7-k)x\right]_0^1$$

$$=-\frac{1}{4}-1-\frac{3}{2}+7-k$$

$$=\frac{17}{4}-k=0$$

$$\therefore k=\frac{17}{4} \qquad \therefore 4k=4\times\frac{17}{4}=17$$

답 17

풀이첨삭

* 곡선 $y=f(x)$와 직선 $y=k$의 교점의 x좌표를 a라 하면

$S_1=\int_0^a \{f(x)-k\}dx$, $S_2=\int_a^1 \{k-f(x)\}dx$

이때, $S_1=S_2$이므로

$$\int_0^a \{f(x)-k\}dx=\int_a^1 \{k-f(x)\}dx$$

$$\int_0^a \{f(x)-k\}dx-\int_a^1 \{k-f(x)\}dx=0$$

$$\int_0^a \{f(x)-k\}dx+\int_a^1 \{f(x)-k\}dx=0$$

$$\therefore \int_0^1 \{f(x)-k\}dx=0$$

06

실수 전체의 집합에서 $f(x)\geq g(x)\geq 0$이므로

$$\int_0^t \{f(x)-g(x)\}dx=\frac{1}{2}t^3+2t^2+t$$

위의 식의 양변에 $t=2$를 대입하면

$$\int_0^2 \{f(x)-g(x)\}dx=4+8+2=14$$

즉, $\int_0^2 f(x)dx-\int_0^2 g(x)dx=14$이고, $\int_0^2 f(x)dx=35$

이므로

$$\int_0^2 g(x)dx=21$$

따라서 구하는 도형의 넓이는 21이다.

답 21

07

$f(x)=x^2-4x+4$에서 $f(x)=(x-2)^2$

함수 $|y|=f(|x|)$의 그래프는 오른쪽 그림과 같이 x축, y축, 원점에 대하여 대칭이므로 각 도형의 넓이를 A, B, C, D라 하면

$A=B=C=D$

따라서 구하는 도형의 넓이는

$$A+B+C+D=4A$$

$$=4\int_0^2 (x^2-4x+4)dx$$

$$=4\left[\frac{1}{3}x^3-2x^2+4x\right]_0^2$$

$$=4\left(\frac{8}{3}-8+8\right)=\frac{32}{3}$$

답 ②

보충설명

함수 $|y|=f(|x|)$의 그래프 그리기

(i) 함수 $y=f(x)$의 그래프를 그린다.

(ii) $x\geq 0$, $y\geq 0$인 부분만 남긴다.

(iii) (ii)를 x축, y축, 원점에 대하여 각각 대칭이동한다.

08

곡선 $y=f(x)$와 직선 $y=g(x)$가 서로 다른 세 점 $(0, f(0))$, $(3, f(3))$, $(4, f(4))$에서 만나므로 $h(x)=f(x)-g(x)$라 하자.

이때, $h(x)$는 최고차항의 계수가 양수인 삼차함수이고,

$h(0)=f(0)-g(0)=0$, $h(3)=f(3)-g(3)=0$,

$h(4)=f(4)-g(4)=0$

이므로 $h(x)=ax(x-3)(x-4)$ $(a>0)$라 할 수 있다.

닫힌구간 $[0, 3]$에서 $h(x)\geq 0$이고, 곡선 $y=f(x)$와 직선 $y=g(x)$로 둘러싸인 도형의 넓이가 180이므로

$$\int_0^3 |f(x)-g(x)|\,dx$$

$$=\int_0^3 |h(x)|\,dx$$

$$=\int_0^3 ax(x-3)(x-4)\,dx$$

$$=a\int_0^3 x(x-3)(x-4)\,dx$$

$$=a\int_0^3 (x^3-7x^2+12x)\,dx$$

$$=a\left[\frac{1}{4}x^4-\frac{7}{3}x^3+6x^2\right]_0^3$$

$$=\frac{45}{4}a=180$$

$$\therefore \ a=16$$

따라서 $h(x)=16x(x-3)(x-4)$이므로

$$f(5)-g(5)=h(5)=16\times5\times2\times1=160$$

<div align="right">답 160</div>

09

두 함수 $y=f(x)$, $y=g(x)$의 그래프에 동시에 접하는 직선의 방정식을 $y=mx+n$ (m, n은 상수)이라 하자.

함수 $f(x)=2x^2+2x+11$의 그래프가 직선 $y=mx+n$과 접하므로 x에 대한 이차방정식 $2x^2+2x+11=mx+n$, 즉 $2x^2+(2-m)x+11-n=0$의 판별식을 D라 하면

$$D=(2-m)^2-8(11-n)=0$$

$$m^2-4m+8n-84=0 \qquad \cdots\cdots\ \bigcirc$$

또한, 함수 $g(x)=2x^2-10x+5$의 그래프가 직선 $y=mx+n$과 접하므로 x에 대한 이차방정식 $2x^2-10x+5=mx+n$, 즉 $2x^2-(10+m)x+5-n=0$의 판별식을 D라 하면

$$D=(10+m)^2-8(5-n)=0$$

$$m^2+20m+8n+60=0 \qquad \cdots\cdots\ \bigcirc$$

$\bigcirc-\bigcirc$을 하면

$$24m+144=0 \qquad \therefore \ m=-6$$

이것을 다시 \bigcirc에 대입하면

$$8n-24=0 \qquad \therefore \ n=3$$

따라서 직선 l의 방정식은 $y=-6x+3$이다.

함수 $f(x)=2x^2+2x+11$의 그래프와 함수 $g(x)=2x^2-10x+5$의 그래프의 교점의 x좌표를 구하면

$$2x^2+2x+11=2x^2-10x+5, \ 12x=-6$$

$$\therefore \ x=-\frac{1}{2}$$

함수 $g(x)=2x^2+2x+11$의 그래프와 직선 $y=-6x+3$의 교점의 x좌표를 구하면

$$2x^2+8x+8=0, \ 2(x+2)^2=0$$

$$\therefore \ x=-2$$

함수 $g(x)=2x^2-10x+5$의 그래프와 직선 $y=-6x+3$의 교점의 x좌표를 구하면

$$2x^2-10x+5=-6x+3, \ 2(x-1)^2=0$$

$$\therefore \ x=1$$

따라서 두 함수 $y=f(x)$, $y=g(x)$의 그래프와 직선 $y=-6x+3$은 오른쪽 그림과 같다.

따라서 두 함수 $y=f(x)$, $y=g(x)$의 그래프와 직선 l로 둘러싸인 도형의 넓이는

$$\int_{-2}^{-\frac{1}{2}}\{f(x)-(-6x+3)\}\,dx$$

$$+\int_{-\frac{1}{2}}^{1}\{g(x)-(-6x+3)\}\,dx$$

$$=\int_{-2}^{-\frac{1}{2}}(2x^2+8x+8)\,dx+\int_{-\frac{1}{2}}^{1}(2x^2-4x+2)\,dx$$

$$=\left[\frac{2}{3}x^3+4x^2+8x\right]_{-2}^{-\frac{1}{2}}+\left[\frac{2}{3}x^3-2x^2+2x\right]_{-\frac{1}{2}}^{1}$$

$$=\left\{\left(-\frac{1}{12}+1-4\right)-\left(-\frac{16}{3}+16-16\right)\right\}$$

$$+\left\{\left(\frac{2}{3}-2+2\right)-\left(-\frac{1}{12}-\frac{1}{2}-1\right)\right\}$$

$$=\frac{9}{2}$$

<div align="right">답 $\dfrac{9}{2}$</div>

다른풀이

직선 l의 방정식을 다음과 같이 구할 수 있다.

$f(x)=2x^2+2x+11$에서 $f'(x)=4x+2$

함수 $y=f(x)$의 그래프 위의 접점의 좌표를 $(a, f(a))$라 하면 접선의 기울기는 $f'(a)=4a+2$

$g(x)=2x^2-10x+5$에서 $g'(x)=4x-10$

함수 $y=g(x)$의 그래프 위의 접점의 좌표를 $(b, g(b))$라 하면 접선의 기울기는 $g'(b)=4b-10$

직선 l은 두 함수의 그래프의 공통인 접선이므로

$4a+2=4b-10, \ 4a-4b=-12$

$\therefore \ a-b=-3 \quad \cdots\cdots \ \bigcirc$

이때, 두 점 $(a, f(a))$, $(b, g(b))$는 모두 직선 l 위의 점이므로 직선 l의 기울기는

$\dfrac{g(b)-f(a)}{b-a} = \dfrac{(2b^2-10b+5)-(2a^2+2a+11)}{b-a}$

$\qquad\qquad = \dfrac{2b^2-2a^2-10b-2a-6}{b-a}$

$\qquad\qquad = \dfrac{2(b+a)(b-a)-10b-2a-6}{b-a}$

$\qquad\qquad = \dfrac{6a+6b-10b-2a-6}{3} \ (\because \bigcirc)$

$\qquad\qquad = \dfrac{4(a-b)-6}{3}$

$\qquad\qquad = \dfrac{-18}{3} \ (\because \bigcirc)$

$\qquad\qquad = -6$

즉, $4a+2=-6$, $4b-10=-6$이므로 $a=-2$, $b=1$

따라서 직선 l의 방정식은

$y-f(-2)=-6\{x-(-2)\}$

$y-15=-6(x+2)$

$\therefore \ y=-6x+3$

10

$f(x)=2x^2$이라 하면 $f'(x)=4x$

점 A의 좌표를 $(a, 2a^2)$이라 하면 점 A에서의 접선의 기울기는 $f'(a)=4a$이므로 접선의 방정식은

$y-2a^2=4a(x-a) \qquad \therefore \ y=4ax-2a^2$

점 B의 좌표를 $(b, 2b^2)$이라 하면 점 B에서의 접선의 기울기는 $f'(b)=4b$이므로 접선의 방정식은

$y-2b^2=4b(x-b) \qquad \therefore \ y=4bx-2b^2$

이때, 두 접선이 서로 수직이므로

$4a \times 4b=-1 \qquad \therefore \ ab=-\dfrac{1}{16} \quad \cdots\cdots \ \bigcirc$

─────────────────────────── (가)

두 직선 l_1, l_2의 교점의 좌표를 구하면

$4ax-2a^2=4bx-2b^2$에서

$4ax-4bx=2a^2-2b^2, \ 4x(a-b)=2(a+b)(a-b)$

$4x=2(a+b)$

$\therefore \ x=\dfrac{a+b}{2}$

따라서 곡선 $y=2x^2$과 두 직선 l_1, l_2로 둘러싸인 도형의 넓이는

$\displaystyle\int_{b}^{\frac{a+b}{2}}\{2x^2-(4bx-2b^2)\}dx+\int_{\frac{a+b}{2}}^{a}\{2x^2-(4ax-2a^2)\}dx$

$=\displaystyle\int_{b}^{\frac{a+b}{2}}(2x^2-4bx+2b^2)dx+\int_{\frac{a+b}{2}}^{a}(2x^2-4ax+2a^2)dx$

$=\displaystyle 2\int_{b}^{\frac{a+b}{2}}(x-b)^2dx+2\int_{\frac{a+b}{2}}^{a}(x-a)^2dx$

$=\left[\dfrac{2}{3}(x-b)^3\right]_{b}^{\frac{a+b}{2}}+\left[\dfrac{2}{3}(x-a)^3\right]_{\frac{a+b}{2}}^{a}$

$=\dfrac{2}{3}\left(\dfrac{a-b}{2}\right)^3-\dfrac{2}{3}\left(\dfrac{b-a}{2}\right)^3$

$=\dfrac{4}{3}\left(\dfrac{a-b}{2}\right)^3$

$=\dfrac{(a-b)^3}{6}$

─────────────────────────── (나)

\bigcirc에서 $ab<0$이므로 $a>0$, $b<0$이다.

$a>0$, $(-b)>0$이므로 산술평균과 기하평균의 관계에 의하여

$a+(-b)\geq 2\sqrt{a\times(-b)}=2\sqrt{\dfrac{1}{16}}=\dfrac{1}{2}$

(단, 등호는 $a=-b$일 때 성립)

이므로

$(a-b)^3=\{a+(-b)\}^3\geq\dfrac{1}{8}$

따라서 구하는 도형의 넓이의 최솟값은 $\dfrac{1}{6}\times\dfrac{1}{8}=\dfrac{1}{48}$이다.

─────────────────────────── (다)

답 $\dfrac{1}{48}$

단계	채점 기준	배점
(가)	a, b 사이의 관계를 구한 경우	20%
(나)	도형의 넓이를 구한 경우	40%
(다)	산술평균과 기하평균을 이용하여 최솟값을 구한 경우	40%

11

곡선 $f(x)=(x^2-4)(x^2-k^2)$과 x축의 교점의 x좌표는

$(x^2-4)(x^2-k^2)=0$에서

$(x+2)(x-2)(x+k)(x-k)=0$

$\therefore \ x=-k$ 또는 $x=-2$ 또는 $x=2$ 또는 $x=k$

이때, $k>2$이므로 함수 $f(x)=(x^2-4)(x^2-k^2)$의 그래프는 오른쪽 그림과 같다.

$S_2=S_1+S_3$이므로

$$\int_{-k}^{k} f(x)dx=0$$

$$\begin{aligned}
\int_{-k}^{k} f(x)dx &= \int_{-k}^{k}(x^4-k^2x^2-4x^2+4k^2)dx\\
&= 2\int_{0}^{k}\{x^4-(k^2+4)x^2+4k^2\}dx\\
&= 2\left[\frac{1}{5}x^5-\frac{(k^2+4)}{3}x^3+4k^2x\right]_{0}^{k}\\
&= 2\left\{\frac{1}{5}k^5-\frac{(k^2+4)}{3}k^3+4k^3\right\}\\
&= -\frac{4}{15}k^5+\frac{16}{3}k^3=0
\end{aligned}$$

즉, $-\frac{4}{15}k^3(k^2-20)=0$이므로

$k=0$ 또는 $k=\pm 2\sqrt{5}$

$\therefore k=2\sqrt{5}\ (\because k>2)$

답 $2\sqrt{5}$

보충설명 ─────────────────────

$S_2=S_1+S_3$에서 곡선 $y=f(x)$와 x축으로 둘러싸인 도형의 넓이를 각각 구하면 다음과 같다.

$$\int_{-2}^{2} f(x)dx=\int_{-k}^{-2}\{-f(x)\}dx+\int_{2}^{k}\{-f(x)\}dx$$

$$=-\int_{-k}^{-2} f(x)dx-\int_{2}^{k} f(x)dx$$

$$\int_{-k}^{-2} f(x)dx+\int_{-2}^{2} f(x)dx+\int_{2}^{k} f(x)dx=0$$

$$\therefore \int_{-k}^{k} f(x)dx=0$$

─────────────────────

12

$f(x)=|x^2-2x|=\begin{cases} x^2-2x & (x<0 \text{ 또는 } x\geq 2)\\ -x^2+2x & (0\leq x<2) \end{cases}$

에서 함수 $y=f(x)$의 그래프와 직선 $y=k$의 교점의 x좌표를 $a,\ b\ (a<b)$라 하면

$x^2-2x=k$에서 $x^2-2x-k=0$

이차방정식의 근과 계수의 관계에 의하여

$a+b=2,\ ab=-k$

$b-a=\sqrt{(a+b)^2-4ab}=\sqrt{4+4k}$

$\qquad =2\sqrt{k+1}$ $\qquad \cdots\cdots \bigcirc$

함수 $y=f(x)$의 그래프와 x축의 교점의 x좌표는

$|x^2-2x|=0$에서 $|x(x-2)|=0$

$\therefore x=0$ 또는 $x=2$

닫힌구간 $[0,\ 2]$에서

$-x^2+2x\geq 0$이므로

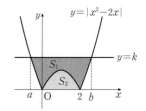

$$S_2=\int_{0}^{2}(-x^2+2x)dx$$

$$=\left[-\frac{1}{3}x^3+x^2\right]_{0}^{2}=\frac{4}{3}$$

한편, $S_1:S_2=9:1$이므로 $S_1=9S_2$이고,

$$k(b-a)=S_1+S_2+\int_{a}^{0}(x^2-2x)dx+\int_{2}^{b}(x^2-2x)dx$$

이므로

$$\begin{aligned}
&k(b-a)\\
&=10S_2+\left[\frac{1}{3}x^3-x^2\right]_{a}^{0}+\left[\frac{1}{3}x^3-x^2\right]_{2}^{b}\\
&=\frac{40}{3}+\left(-\frac{1}{3}a^3+a^2\right)+\left\{\left(\frac{1}{3}b^3-b^2\right)-\left(\frac{8}{3}-4\right)\right\}\\
&=\frac{44}{3}+\frac{1}{3}(b-a)(a^2+ab+b^2)-(b-a)(b+a)\\
&=\frac{44}{3}+\frac{1}{3}(b-a)\{(a+b)^2-ab\}-(b-a)(b+a)
\end{aligned}$$

$2k\sqrt{k+1}=\dfrac{44}{3}+\dfrac{2}{3}(4+k)\sqrt{k+1}-4\sqrt{k+1}\ (\because \bigcirc)$

$(k+1)\sqrt{k+1}=11,\ (k+1)^{\frac{3}{2}}=11$

$k=\sqrt[3]{121}-1$

따라서 $a=121,\ b=-1$이므로

$a+b=121+(-1)=120$

답 120

13

삼차방정식 $-x^3+4x+k=0$의 해 중 가장 작은 값을 $x_1\ (x_1<0)$이라 하면

$-x_1^3+4x_1+k=0$ $\qquad \therefore k=x_1^3-4x_1$ $\qquad \cdots\cdots \bigcirc$

$S_1=S_2$이므로 $\int_{x_1}^{0}f(x)dx=0$에서

$$\int_{x_1}^{0}(-x^3+4x+k)dx=\left[-\frac{1}{4}x^4+2x^2+kx\right]_{x_1}^{0}$$

$$=-\left(-\frac{1}{4}x_1^4+2x_1^2+kx_1\right)$$

$$=\frac{1}{4}x_1^4-2x_1^2-kx_1$$

$$=\frac{1}{4}x_1^4-2x_1^2-x_1^4+4x_1^2\ (\because \text{㉠})$$

$$=-\frac{3}{4}x_1^4+2x_1^2$$

$$=-\frac{3}{4}x_1^2\left(x_1^2-\frac{8}{3}\right)=0$$

$$\therefore\ x_1=-\frac{2\sqrt{6}}{3}\ (\because\ x_1<0)$$

이 값을 ㉠에 대입하면 $k=-\dfrac{16\sqrt{6}}{9}+\dfrac{8\sqrt{6}}{3}=\dfrac{8\sqrt{6}}{9}$

답 ④

14

곡선 $y=x(x-1)^2$과 직선 $y=ax$가 서로 다른 세 점에서 만나므로 방정식 $x(x-1)^2=ax$는 서로 다른 세 실근을 갖는다.

즉, $x^3-2x^2+(1-a)x=0$에서 $x\{x^2-2x+(1-a)\}=0$

이차방정식 $x^2-2x+(1-a)=0$은 서로 다른 두 실근을 가져야 하므로 이차방정식의 판별식을 D라 하면

$$\frac{D}{4}=1-(1-a)=a>0$$

이차방정식의 두 실근을 x_1, $x_2\ (0<x_1<x_2)$라 하면 이차방정식의 근과 계수의 관계에 의하여

$x_1+x_2=2$, $x_1x_2=1-a$㉠

이때, 두 실근은 0이 아니므로

$1-a\neq0$ $\therefore\ a\neq1$

두 도형 A, B의 넓이가 같으므로

$$\int_{0}^{x_2}\{x(x-1)^2-ax\}dx=0$$

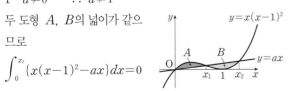

즉, $\int_{0}^{x_2}\{x^3-2x^2+(1-a)x\}dx$

$$=\left[\frac{1}{4}x^4-\frac{2}{3}x^3+\frac{(1-a)}{2}x^2\right]_{0}^{x_2}$$

$$=x_2^2\left\{\frac{1}{4}x_2^2-\frac{2}{3}x_2+\frac{(1-a)}{2}\right\}$$

$$=x_2^2\left\{\frac{1}{4}x_2^2-\frac{2}{3}x_2+\frac{(2-x_2)}{2}x_2\right\}\ (\because \text{㉠})$$

$$=x_2^3\left(-\frac{1}{4}x_2+\frac{1}{3}\right)=0$$

$-\dfrac{1}{4}x_2+\dfrac{1}{3}=0$이므로 $x_2=\dfrac{4}{3}\ (\because\ x_2\neq0)$

이 값을 ㉠에 대입하면 $x_1=\dfrac{2}{3}$

따라서 ㉠에서 $a=1-x_1x_2=1-\dfrac{8}{9}=\dfrac{1}{9}$

답 $\dfrac{1}{9}$

15

$f(x)=4x^3+2x+1$에서 $f'(x)=12x^2+2>0$이므로 함수 $f(x)$는 증가함수이고, $f(0)=1$에서 $g(1)=0$

역함수 존재

함수 $y=f(x)$와 $y=g(x)$의 그래프는 직선 $y=x$에 대하여 대칭이므로 오른쪽 그림과 같다.

$\int_{1}^{7}g(x)dx=A$,

빗금친 부분의 넓이를 B, $\int_{0}^{1}f(x)dx=C$라 하면

$A=B$, $B+C=1\times7=7$이므로 구하는 넓이는

$$\int_{1}^{7}g(x)dx=A=B=(B+C)-C$$

$$=7-\int_{0}^{1}f(x)dx$$

$$=7-\int_{0}^{1}(4x^3+2x+1)dx$$

$$=7-\left[x^4+x^2+x\right]_{0}^{1}$$

$$=7-3=4$$

답 4

16

최고지점에 도달할 때, $v(t)=0$이므로

$30-2t=0$ $\therefore t=15$

이때, 지면으로부터 물체의 높이는

$a=\int_0^{15} v(t)dt$

$\quad=\int_0^{10} tdt+\int_{10}^{15}(30-2t)dt$

$\quad=\left[\dfrac{1}{2}t^2\right]_0^{10}+\left[30t-t^2\right]_{10}^{15}$

$\quad=50+\{(450-225)-(300-100)\}$

$\quad=75$ ……㉠

닫힌구간 $[0,\ 15]$에서 $v(t)\geq0$, 닫힌구간 $[15,\ 20]$에서 $v(t)\leq0$이므로 시각 $t=0$에서 $t=20$까지 물체가 움직인 거리는

$b=\int_0^{20}|v(t)|dt$

$\quad=\int_0^{15}v(t)dt-\int_{15}^{20}v(t)dt$

$\quad=\int_0^{10}tdt+\int_{10}^{15}(30-2t)dt-\int_{15}^{20}(30-2t)dt$

$\quad=75-\left[30t-t^2\right]_{15}^{20}\ (\because ㉠)$

$\quad=75-\{(600-400)-(450-225)\}$

$\quad=100$ ……㉡

㉠, ㉡에서 $a=75$, $b=100$이므로

$a+b=75+100=175$

답 175

다른풀이

$v(t)=\begin{cases} t & (0\leq t<10) \\ 30-2t & (10\leq t\leq 30) \end{cases}$

에서 함수 $y=v(t)$의 그래프는 오른쪽 그림과 같다.

$t=15$에서 $v(t)=0$이므로 $t=15$일 때, 물체는 최고지점에 도달한다.

닫힌구간 $[0,\ 15]$에서 $v(t)\geq0$이므로 $t=15$일 때 물체의 높이 a는 A의 넓이와 같다.

$\therefore a=\dfrac{1}{2}\times15\times10=75$

출발한 후 20분까지 움직인 거리 b는 $A+B$의 넓이와 같으므로

$b=\dfrac{1}{2}\times15\times10+\dfrac{1}{2}\times5\times10=100$

$\therefore a+b=75+100=175$

17

속도 $v(t)$는 $t\geq0$인 모든 실수 t에서 연속이므로 $t=1$에서 연속이다.

즉, $v(1)=\lim\limits_{t\to1+}v(t)=\lim\limits_{t\to1-}v(t)$이므로

$b=5$ ……㉠

한편, $t=5$에서의 점 P의 위치가 -1이므로

$\int_0^5 v(t)dt=-1$

$\int_0^5 v(t)dt=\int_0^1(3t^2+2)dt+\int_1^5(at-a+b)dt$

$\qquad=\int_0^1(3t^2+2)dt+\int_1^5(at-a+5)dt\ (\because ㉠)$

$\qquad=\left[t^3+2t\right]_0^1+\left[\dfrac{a}{2}t^2-at+5t\right]_1^5$

$\qquad=3+\left\{\left(\dfrac{25a}{2}-5a+25\right)-\left(\dfrac{a}{2}-a+5\right)\right\}$

$\qquad=8a+23$

즉, $8a+23=-1$에서 $8a=-24$

$\therefore a=-3$

답 -3

18

시각 t에서의 점 P의 위치를 $x_P(t)$라 하면

$x_P(t)=5+\int_0^t(3t^2-4t)dt=t^3-2t^2+5$

시각 t에서의 점 Q의 위치를 $x_Q(t)$라 하면

$x_Q(t)=k+\int_0^t 15dt=15t+k$

두 점 P, Q가 만나는 것은 두 점의 위치가 같을 때, 즉 $x_P(t)=x_Q(t)$일 때이므로

$t^3-2t^2+5=15t+k$

이때, 두 점 P, Q는 출발 후 두 번 만나므로 $t>0$에서 방정식 $t^3-2t^2-15t+5=k$는 서로 다른 두 실근을 갖는다.

$f(t)=t^3-2t^2-15t+5$라 하면

$f'(t)=3t^2-4t-15=(3t+5)(t-3)$

$f'(t)=0$에서 $t=3$ (\because $t>0$)

$t>0$에서 함수 $f(t)$의 증가와 감소를 표로 나타내면 다음과 같다.

t	(0)	\cdots	3	\cdots
$f'(t)$		$-$	0	$+$
$f(t)$		\searrow	-31	\nearrow

따라서 함수 $y=f(t)$의 그래프와 직선 $y=k$가 서로 다른 두 점에서 만나려면 $-31<k<5$이므로 정수 k의 개수는 -30, -29, -28, \cdots, 4의 35이다.

<div align="right">답 35</div>

19

닫힌구간 $[-3,\ 0]$에서 $f(x)\geq0$이므로 곡선 $f(x)=x^3+3x^2$과 x축으로 둘러싸인 도형의 넓이는

$\displaystyle\int_{-3}^{0}(x^3+3x^2)dx$ ······㉠

직선 l의 방정식을 $g(x)=mx+n$ (m, n은 상수)이라 하면 사다리꼴 OABC의 넓이는

$\displaystyle\int_{-3}^{0}(mx+n)dx$ ······㉡

㉠=㉡이므로 $\displaystyle\int_{-3}^{0}(x^3+3x^2)dx=\int_{-3}^{0}(mx+n)dx$

$\displaystyle\int_{-3}^{0}(x^3+3x^2)dx-\int_{-3}^{0}(mx+n)dx$

$\displaystyle=\int_{-3}^{0}(x^3+3x^2-mx-n)dx$

$\displaystyle=\left[\frac{1}{4}x^4+x^3-\frac{m}{2}x^2-nx\right]_{-3}^{0}$

$\displaystyle=-\left(\frac{81}{4}-27-\frac{9}{2}m+3n\right)=0$

$\therefore n=\dfrac{3}{2}m+\dfrac{9}{4}$

$\therefore g(x)=mx+\dfrac{3}{2}m+\dfrac{9}{4}$

$\qquad=\left(x+\dfrac{3}{2}\right)m+\dfrac{9}{4}$

즉, 직선 l은 m의 값에 관계없이 항상 점 $\left(-\dfrac{3}{2},\ \dfrac{9}{4}\right)$를 지나므로 점 D의 좌표는 $\left(-\dfrac{3}{2},\ \dfrac{9}{4}\right)$이다.

따라서 삼각형 ODC의 넓이 S는

$S=\dfrac{1}{2}\times3\times\dfrac{9}{4}=\dfrac{27}{8}$

이므로 $8S=27$

<div align="right">답 27</div>

다른풀이

닫힌구간 $[-3,\ 0]$에서 $f(x)\geq0$이므로 곡선 $f(x)=x^3+3x^2$과 x축으로 둘러싸인 도형의 넓이는

$\displaystyle\int_{-3}^{0}(x^3+3x^2)dx=\left[\frac{1}{4}x^4+x^3\right]_{-3}^{0}=-\left(\frac{81}{4}-27\right)$

$\qquad\qquad=\dfrac{27}{4}$ ······㉠

점 A의 좌표를 $(0,\ a)$라 하고, 점 B의 좌표를 $(-3,\ b)$ (a, b는 상수)라 하면 사다리꼴 OABC의 넓이는

$\dfrac{1}{2}\times3\times(a+b)=\dfrac{3}{2}(a+b)$ ······㉡

㉠=㉡이므로 $\dfrac{27}{4}=\dfrac{3}{2}(a+b)$

$\therefore a+b=\dfrac{9}{2}$ ······㉢

한편, 직선 l의 기울기는

$\dfrac{a-b}{0-(-3)}=\dfrac{a-b}{3}$

$\qquad=\dfrac{2a-\dfrac{9}{2}}{3}$ (\because ㉢)

$\qquad=\dfrac{2}{3}a-\dfrac{3}{2}$

이므로 직선 l의 방정식은

$y=\left(\dfrac{2}{3}a-\dfrac{3}{2}\right)x+a$

이때, 직선 l은 a의 값에 관계없이 항상 일정한 점 D를 지나므로

$(4x+6)a-(9x+6y)=0$에서 $x=-\dfrac{3}{2}$, $y=\dfrac{9}{4}$

따라서 삼각형 ODC의 넓이 S는

$S=\dfrac{1}{2}\times3\times\dfrac{9}{4}=\dfrac{27}{8}$이므로 $8S=27$

㉠에서 삼차함수의 그래프의 넓이 공식을 이용하면 구하는 도형의 넓이를 쉽게 구할 수 있다.

즉, 곡선 $f(x)=x^3+3x^2$과 x축으로 둘러싸인 도형의 넓이는

$\dfrac{|1|}{12}(3-0)^4=\dfrac{27}{4}$

$=2\displaystyle\int_0^1(-x^3+x)dx$

$=2\left[-\dfrac{1}{4}x^4+\dfrac{1}{2}x^2\right]_0^1$

$=\dfrac{1}{2}$

답 $\dfrac{1}{2}$

20

$f(x)=x^3+2x+3$에서 $f'(x)=3x^2+2$이므로 $f'(x)>0$

즉, 함수 $f(x)$는 증가함수이므로 역함수가 존재하고 함수 $y=f(x)$, $y=g(x)$의 그래프는 직선 $y=x$에 대하여 대칭이므로 다음 그림과 같다.

직선 $y=\dfrac{1}{3}x-1$을 직선 $y=x$에 대하여 대칭이동시킨 직선의 방정식은

$x=\dfrac{1}{3}y-1$ $\quad\therefore\ y=3x+3$

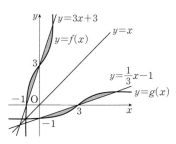

따라서 곡선 $y=g(x)$와 직선 $y=\dfrac{1}{3}x-1$로 둘러싸인 도형의 넓이는 곡선 $y=f(x)$와 직선 $y=3x+3$으로 둘러싸인 도형의 넓이와 같다.

이때, 곡선 $y=f(x)$와 직선 $y=3x+3$의 교점의 x좌표는

$x^3+2x+3=3x+3$에서 $x(x+1)(x-1)=0$

$\therefore\ x=-1$ 또는 $x=0$ 또는 $x=1$

닫힌구간 $[-1,\ 0]$에서 $f(x)\geq 3x+3$, 닫힌구간 $[0,\ 1]$에서 $f(x)\leq 3x+3$이므로

구하는 넓이는

$\displaystyle\int_{-1}^0\{f(x)-(3x+3)\}dx+\int_0^1\{(3x+3)-f(x)\}dx$

$=\displaystyle\int_{-1}^0(x^3-x)dx+\int_0^1(-x^3+x)dx$

21

곡선 $y=\dfrac{1}{4}x^2$과 원의 교점을 각각 $\mathrm{P}\left(a,\ \dfrac{1}{4}a^2\right)$,

$\mathrm{Q}\left(-a,\ \dfrac{1}{4}a^2\right)(a>0)$이라 하고 원의 중심을

$\mathrm{C}(0,\ k)\ (k>0)$라 하자.

$f(x)=\dfrac{1}{4}x^2$이라 하면 $f'(x)=\dfrac{1}{2}x$

점 P에서의 접선의 기울기는

$f'(a)=\dfrac{a}{2}$이고, 이 접선은 직선 CP

와 수직이므로

$(\text{직선 CP의 기울기})=\dfrac{\dfrac{1}{4}a^2-k}{a-0}=-\dfrac{2}{a}$

$\dfrac{1}{4}a^2-k=-2$ $\quad\cdots\cdots$ ㉠

원의 반지름의 길이가 $2\sqrt{2}$이므로

$\overline{\mathrm{CP}}=\sqrt{a^2+\left(\dfrac{1}{4}a^2-k\right)^2}=2\sqrt{2}$

$a^2+(-2)^2=8\ (\because$ ㉠$)$

$a^2=4$ $\quad\therefore\ a=2\ (\because\ a>0)$

이 값을 ㉠에 대입하면

$1-k=-2$ $\quad\therefore\ k=3$

즉, $\mathrm{P}(2,\ 1)$, $\mathrm{Q}(-2,\ 1)$, $\mathrm{C}(0,\ 3)$이고 직선 CP의 방정식은

$y=-x+3$

오른쪽 그림과 같이 각 도형의 넓이를 A, B라 하자.

이때, $\angle\mathrm{PCO}=45°$이므로

$B=\dfrac{1}{8}\times\pi\times(2\sqrt{2})^2=\pi$

즉, 구하는 넓이는

$$2A=2\{(A+B)-B\}$$
$$=2\left[\int_0^2\left\{(-x+3)-\frac{1}{4}x^2\right\}dx-\pi\right]$$
$$=2\left[-\frac{1}{12}x^3-\frac{1}{2}x^2+3x\right]_0^2-2\pi$$
$$=\frac{20}{3}-2\pi$$

따라서 $a=\dfrac{20}{3}$, $b=-2$이므로

$$3(a+b)=3\times\left\{\frac{20}{3}+(-2)\right\}=14$$

<div align="right">답 14</div>

22

시각 t에서의 물체 A의 높이를 $x_{\mathrm{A}}(t)$라 하면

$$x_{\mathrm{A}}(t)=\int_0^t f(t)dt$$

시각 t에서의 물체 B의 높이를 $x_{\mathrm{B}}(t)$라 하면

$$x_{\mathrm{B}}(t)=\int_0^t g(t)dt$$

ㄱ. $t=a$에서 물체 A의 높이는 $x_{\mathrm{A}}(a)=\displaystyle\int_0^a f(t)dt$,

물체 B의 높이는 $x_{\mathrm{B}}(t)=\displaystyle\int_0^a g(t)dt$

주어진 그래프에서 $0\le t\le a$일 때, $f(t)\ge g(t)$이므로

$$\int_0^a f(t)dt>\int_0^a g(t)dt$$

따라서 물체 A는 물체 B보다 높은 위치에 있다. (참)

ㄴ. $0\le t\le b$일 때, $f(t)-g(t)\ge 0$이므로 시각 t에서의 두 물체 A, B의 높이의 차는 점점 커지다가 $b\le t\le c$일 때, $f(t)-g(t)\le 0$이므로 시각 t에서의 두 물체 A, B의 높이의 차는 점점 작아진다.

따라서 $t=b$일 때, 두 물체 A와 B의 높이의 차가 최대이다. (참)

ㄷ. $\displaystyle\int_0^c f(t)dt=\int_0^c g(t)dt$에서 $x_{\mathrm{A}}(c)=x_{\mathrm{B}}(c)$이므로

시각 $t=c$일 때, 두 물체 A, B는 같은 높이에 있다. (참)

그러므로 옳은 것은 ㄱ, ㄴ, ㄷ이다.

<div align="right">답 ⑤</div>

23

조건 ㈎에서 함수 $y=f_n(x)$의 그래프는 원점에 대하여 대칭(기함수)이므로

$$f_n(x)=ax^3+bx\ (a,\ b\text{는 실수},\ a\ne 0)$$

라 할 수 있다.

이때, 함수 $f_n(x)$는 실수 전체의 집합에서 증가하므로

$$f_n{}'(x)=3ax^2+b\ge 0$$

즉, $a>0$, $b\ge 0$

곡선 $y=f_n(x)$는 원점을 지나고 함수 $f_n(x)$는 증가함수이므로 두 곡선 $y=f_n(x)$, $y=g_n(x)$의 교점은 직선 $y=x$ 위에 있다.

조건 ㈏에서

$$an^3+bn=n,\ n(an^2+b-1)=0$$
$$\therefore\ b=1-an^2\ (\because\ n\ge 1)$$

그런데 $b\ge 0$이므로 $1-an^2\ge 0$이다.

$$\therefore\ a\le\frac{1}{n^2}\qquad\cdots\cdots\ \ominus$$

두 곡선 $y=f_n(x)$, $y=g_n(x)$는 직선 $y=x$에 대하여 대칭이고, 곡선 $y=f_n(x)$와 직선 $y=x$로 둘러싸인 도형의 넓이를 A, 곡선 $y=g_n(x)$와 직선 $y=x$로 둘러싸인 도형의 넓이를 B라 하면

$$A=B$$
$$A=\int_{-n}^0\{ax^3+(1-an^2)x-x\}dx$$
$$\qquad\qquad+\int_0^n\{x-ax^3-(1-an^2)x\}dx$$
$$=\left[\frac{a}{4}x^4-\frac{an^2}{2}x^2\right]_{-n}^0+\left[\frac{an^2}{2}x^2-\frac{a}{4}x^4\right]_0^n$$
$$=\frac{an^4}{2}$$

따라서 두 곡선 $y=f_n(x)$, $y=g_n(x)$로 둘러싸인 도형의 넓이는

$$S_n=A+B=2A=an^4\le n^2\ (\because\ \ominus)$$

따라서 $\displaystyle\sum_{n=1}^{10}S_n$의 최댓값은 $\displaystyle\sum_{n=1}^{10}n^2$이므로

$$\sum_{n=1}^{10}n^2=\frac{10\times 11\times 21}{6}=385$$

<div align="right">답 385</div>

memo